悦·读人生

聆听音乐

[第七版]

[美] 克雷格·莱特 (Craig Wright) 著

余志刚 译

清华大学出版社

北京

北京市版权局著作权合同登记号　图字 01-2018-0463 号

LISTENING　TO　MUSIC(7th edition)
Craig Wright

Cengage Learning Asia Pte. Ltd.
5 Shenton Way, # 01-01 UIC Building, Singapore 068808
本书封面贴有 Cengage Learning 防伪标签，无标签者不得销售。

版权所有，侵权必究。侵权举报电话：010-62782989 13701121933

图书在版编目（CIP）数据

聆听音乐：第七版 /（美）克雷格·莱特（Craig Wright）著；余志刚译. —北京：清华大学出版社，2018（2020.4重印）
（悦·读人生）
ISBN 978-7-302-49740-0

Ⅰ.①聆… Ⅱ.①克… ②余… Ⅲ.①音乐欣赏—世界 Ⅳ.① J605.1

中国版本图书馆 CIP 数据核字（2018）第 034762 号

责任编辑：刘志彬
封面设计：王　佳
责任校对：宋玉莲
责任印制：杨　艳

出版发行：清华大学出版社
　　　　网　　址：http://www.tup.com.cn，http://www.wqbook.com
　　　　地　　址：北京清华大学学研大厦 A 座　　　　　邮　编：100084
　　　　社 总 机：010-62770175　　　　　　　　　　邮　购：010-62786544
　　　　投稿与读者服务：010-62776969，c-service@tup.tsinghua.edu.cn
　　　　质 量 反 馈：010-62772015，zhiliang@tup.tsinghua.edu.cn
印 装 者：小森印刷（北京）有限公司
经　　销：全国新华书店
开　　本：214mm×275mm　　　印　张：34.25　　　字　数：915 千字
版　　次：2018 年 9 月第 1 版　　　印　次：2020 年 4 月第 4 次印刷
定　　价：128.00 元

产品编号：074261-01

前言

"聆听音乐"不仅仅是这本书的书名。本书的目的还在于引导学生聆听音乐，使他们也能被音乐的表现力所征服。

大部分音乐欣赏的教科书把音乐看作一部音乐史，而不是把它看作通过聆听而与之神交的一种机会。学生被要求学习一些音乐技术方面的内容（如什么是主和弦）和一些特定的史实（如贝多芬写了多少首交响曲），而并不要求在聆听音乐的过程中个人情感的投入。聆听的过程是被动的，而不是主动的。然而，《聆听音乐》这本书则完全不同。通过书中包括的各种手段和其他方式，要求学生与作曲家进行一种心灵的对话，以此来分享作曲家对这个世界的感观。

此版本的新内容

除了继续要求积极有效的聆听，本版《聆听音乐》还包括以下的一些改进：

● 克雷格·莱特目前正运营一个"脸书"（Facebook）的主页——"克雷格·莱特聆听音乐"（Listening to Music with Craig Wright），其中，读者将会发现讨论和博客栏目，涉及当今的音乐资讯，由此还提供了一个与作者直接沟通的渠道。

● 第七版有 16 首音乐作品是新加的，时期的跨度从中世纪到现代，涉及的国家从中国到美国。

● 新增很多有关流行音乐文化的叙述，由此丰富了本书的内容。

● 应学生要求，讨论音乐基本要素的第一章到第三章做了调整和重写。

● 应大家的要求，音乐风格列表返回文本形式。所有时期的风格列表作为一个预览在第四章呈现，同时分别出现在每个时期的结尾，其中对每个时期的作曲家、体裁和音乐风格的特点做了总结。

● 每个"聆听指南"的开头提供了"聆听要点"的引导。

● 19 世纪民族主义音乐被并入论述早期浪漫主义的第二十一章和论述晚期浪漫主义管弦乐的第二十六章。

● 第五章新增一个集中讨论"阿金科尔特颂歌"的部分。

● 第十三章新增一个新的花边短文：《莫扎特：天才的黄金标准》。

● 海顿的降 E 大调小号协奏曲由温顿·马萨利斯演奏，现在出现在第十五章。

● 第十八章新增贝多芬的《欢乐颂》，选自第九交响曲，还有一个新的花边短文：《贝多芬在哪里作曲？》

● 第二十一章新增柏辽兹的《幻想交响曲》中的另一个乐章《赴刑进行曲》。

● 第二十二章新增几首浪漫主义钢琴音乐的新作品：选自舒曼《狂欢节》的《约瑟比乌斯》《弗洛列斯坦》和《肖邦》，以及肖邦的降 E 大调夜曲。

● 第二十四章新增瓦格纳的《女武神》和两个新的选段：《女武神的飞驰》和《沃坦的告别》。

● 第二十五章新增一个花边短文：《伟大的歌剧只需一场电影票的价钱》。

- 第二十六章新增勃拉姆斯的《德意志安魂曲》和以马勒的《我迷失于这个世界》为代表的管弦乐歌曲。
- 第二十七章新增拉威尔的《波莱罗》。
- 第三十一章新增艾夫斯的作品选段《美国变奏曲》，以及一位新的现代主义作曲家奥古斯塔·里德·托马斯和她的《爱的摩擦》。
- 第三十三章增加了早期美国音乐的内容，包括《海湾诗篇歌集》的一个选段。
- 第三十五章新增一个花边短文：《百老汇的经济和今天的聆听体验》。
- 第三十六章关于摇滚乐的内容是完全重写的，并由安德鲁·托马塞洛教授加以扩展。
- 第三十七章新增一部中国的二胡作品，由陈钢与何占豪创作的《梁祝协奏曲》。

一本可以替换的书——《聆听西方音乐》，由《聆听音乐》的第一章到第三十二章组成——仍然可以买到，面向那些希望用更短、更便宜，而且只包括西方（或"古典"）音乐的教材的读者。

教学辅助

聆听练习

《聆听音乐》是目前市场上唯一一本在书中和互联网上同时提供详细的聆听练习的音乐欣赏教科书，其中为重要的音乐选段提供相关信息和练习答案。通过这些练习，学生们将领悟上百首特定的音乐段落，并对它们做出富有个人思考的判定。全部的聆听练习可以在网上的"课程助手"（CourseMate，中文版本无法登录——译者注）的互动形式中找到。第一部分的聆听练习也呈现在纸质版的教材中。

第一部分的聆听练习从培养基本的聆听技巧开始——辨认节奏型、区分大小调、分辨各种织体。随后的练习都以在线形式在"课程助手"中继续，包括本教程的全部作品，其中要求学生在一种艺术的交流中成为参与者——作曲家与听众进行交流，而听众对一首较长篇幅的作品做出反馈。在具备这些新培养起来的聆听技巧后，学生们能够更轻松地进入音乐厅，带着更大的信心和更多的乐趣聆听古典和流行音乐。尽管本书是为当前的课程所写，但它的目的是为学生一辈子都能愉快地聆听音乐而做准备。

聆听指南

除了聆听练习，还有一百多个"聆听指南"有规律地出现在全书中，帮助初学者欣赏较长的音乐作品。

在每个指南内部，有一段对作品的体裁、形式、节拍和织体的导言，以及对"聆听要点"的提醒和一个详细的"时间戳"，让听者能跟随作品的呈现。文字的论述和聆听指南密切配合，分对分，秒对秒，带有CD上的、网上流媒体的和下载的音乐的时间。学生们可能更愿意在网上的"课程助手"的"能动聆听指南"中进行互动赏析。

因为很多作品都包含内部的音轨来指引作品的重点，聆听指南和书中的聆听练习的时间表都精心地为帮助学生找到并跟随音乐的位置而提供线索。下面的聆听指南的例子展示了这些索引是如何起作用的。

对那些有多个音轨的作品，有两栏时间表。左边的那些是作品从头到尾的全部时间，这些时间也被用于网上流媒体音乐和所下载的音乐。在音轨数字提醒物右边和评论之后的那些是在 CD 机或电脑媒体播放器上所显示的时间。

在线音乐说明

感谢您选择购买本书！本书英文原版书配有配套光盘和学习网站，限于成本和版权的原因，中文版不能授权。为了解决该问题、提升阅读体验，清华大学出版社联合库克音乐提供了本书大部分乐音的在线版本。由于库克音乐的版本和国外出版社的音乐版本并非完全相同，因此在聆听过程中可能会有轻微的时间差，但这已经是目前所能提供的最好解决方案了，望读者谅解！如果读者希望购买原书配套的5CD 音乐，可以联系索尼音乐咨询购买。

在线音乐获取方式

1. 找到右面的"文泉云盘防盗码"；

2. 用指甲或者塑料尺子轻轻刮开表面涂层，切勿刮坏；

3. 用微信扫码实现授权，按照下列提示操作。

注：防盗码一书一码，一旦授权，其他微信号不可使用。

文泉云盘
防盗码

用微信扫该码获取授权

聆听指南

海顿：《"皇帝"四重奏》（1797），作品 76 之 3

第二乐章，相当慢，如歌地

体裁：弦乐四重奏

曲式：主题与变奏

聆听要点：这里的秘诀是通过他的曲调辨认出"皇帝"，不管海顿如何直率地为他穿上各种不同的音乐的外衣。

主题

海顿："皇帝"四重奏 ♪

0:00		主题由第一小提琴慢速演奏，较低的三个声部提供和声伴奏。
变奏 1		
1:20		主题由第二小提琴演奏，第一小提琴在上方装饰。
变奏 2		
2:29		主题由大提琴演奏，其他三个乐器提供对位。
变奏 3		
3:47	0:00	主题由中提琴演奏，其他三个乐器逐渐进入。
变奏 4		
5:04	1:17	主题返回给第一小提琴，但现在的伴奏有更多的对位而不是和弦。

致谢

　　时代在迅速地变化，一切都由科技的革新所推动。二十五年前我们开始这个项目时，我做过一个激进的决定，放弃黑胶唱片，用磁带取而代之。后来磁带被淘汰，CD 取而代之。今天，再次取而代之的是来自云端的流媒体音乐。

　　然而，有一件事情是不会变化的，那就是我与同事们进行讨论的热情，我们讨论的是怎样以最好的方式向对音乐知之不多的学生们介绍古典音乐。新罕布什尔大学的凯斯·珀克教授和南康州大学的蒂尔顿·拉塞尔教授曾委婉地质疑我对"三部曲式"这个词的使用，认为用"带再现的二部曲式"更准确。他们是对的。由于担心给初学的学生增加太多的新名词，我简单地把"三部曲式"和"带再现的二部曲式"都叫作"三部曲式"。我还要感谢芝加哥大学的安妮·罗伯森和罗伯特·肯德里克教授，他们给了我很多材料。我的一些以前的学生继续给我提供了有价值的批评和意见，很多同事也对内容的具体改进提出了建议。我要特别感谢本书的多位审阅人，他们提供了很有价值和深度的反馈意见。当然也不能忽略那些对本书第三十四至三十九章的成文做出重要贡献的专家和教授，以及那些为本书的音像资料和网上资料做出辛勤工作的人们。我还要一如既往地感谢希尔默－圣智的出版人克拉克·巴克斯特和他经验丰富的团队。最后，我要感谢我的妻子和四个孩子，他们尽最大努力使我这个一家之长了解了流行文化、音乐剧和其他方面，并跟上科技的不断变化的速度。

克雷格·莱特

耶鲁大学

（译文有删节）

前言

Contents

Contents

Contents

Contents

Contents

第一部分

聆听入门

第一章
音乐的力量

我们为什么要听音乐？它能使我们保持和最新的音乐潮流的接触吗？它能帮助我们完成我们的晨练吗？或者，它能让我们在晚间得到放松吗？在这个工业化的世界里，几乎每个人每天都在聆听音乐，不管是有意的还是无意的。每年全球商业音乐的消费大约在 300 亿～ 400 亿美元，比世界银行确认的 181 个国家中的 100 个的国内生产总值（GDP）还多。2011 年，近 130 亿首单曲被下载，这个数字每年以近 10% 的速度增长。看看大部分智能手机，我们看到了什么？举例来说，至少有一个音乐的 APP，即手机的第三方应用程序（以及很多同步的歌曲），但是没有舞蹈或绘画。打开收音机，我们听到了什么？戏剧还是诗歌？都不是，通常只有音乐，收音机基本上是一个音乐的传播工具。

但是为什么音乐如此吸引人？它的吸引力是什么？它能使人类永恒吗？它能使我们从自然力中得到庇护吗？不能。它能使我们保持温暖吗？也不能，除非我们跳舞。音乐是某种麻醉药或春药吗？

是有点奇怪。哈佛大学的神经科学家们做了一项研究表明，当我们聆听音乐的时候，我们的大脑参与了很多过程，它们"积极地活跃在其他的幸福感中，包括诸如食物、性和滥用毒品的刺激"[1]。这些研究者还解释了神经系统的过程，通过这个过程聆听特定的音乐作品可以让我们起鸡皮疙瘩。由于身体的某些部分血液流动增加而其他部分减少，人的大脑中就发生了一种化学变化。尽管今天听音乐可能是，也可能不是生存的必需，但它的确改变了我们的化学成分和我们的精神状态。总之，它是令人愉快的、有意义的。

音乐也是有力量的。柏拉图在他的《理想国》中说，在本质上，"为了控制人，要控制音乐"，各国政府、各种宗教，以及后来的各大公司就是这样做的。想想激动人心的军乐激励士兵上战场；想想在豪华产品的广告中演奏莫扎特的优雅之声。想想那四个音的"振奋人心"的动机（指贝多芬的命运动机）在职业的体育赛事上为鼓动观众而奏响。声音的感受力是我们拥有的最强有力的感觉，似乎因为它曾经是我们的生存所必需的——谁从哪里而来？朋友还是敌人？逃跑还是战斗？恐怖电影使我们害怕，不是在银幕形象变得逼真的时候，而是当音乐开始转向不祥之兆的时候。总之，声音按照令人愉快或恐惧的方式被理性地组织起来，这就是音乐，它深刻地影响了我们的感觉和行为。

1　[美]安妮·布拉德，罗伯特·扎托尔.与大脑牵涉奖赏和情感的区域的活动有关的对音乐的强烈愉悦的反应.美国科学院文献汇编，98（20）：11818-11823.

音乐和你的大脑

音乐一词（Music）来自希腊语的"缪斯"（Muses），那是在古希腊神话中的九位掌管艺术的女神。简单地定义，**音乐**是声音和休止在时间中的理性的组织。音高必须以某种一贯的、有逻辑的和（通常是）令人愉悦的方式加以组织，我们才会把这些声音称为"音乐"而不只是噪声。一位歌手或乐手通过创造**声波**来产生音乐，这是在空气压力下反映稍有不同的振动。

声波从音源以一种环状放射而出，带着两种基本的信息：音高和音量。在声波内振动的速度决定了我们所听到的音的高低，而声波的宽度反映了它的音量。当音乐到达大脑时，这个器官告诉我们应该如何感受和回应这种音响。当放松的时候，我们倾向于听低柔的音乐，而充满紧张的时候，则倾向于听高亢的音乐。

综观世界上所有的爱情歌曲，我们可能会认为音乐是一种情感上的事情。但是爱情和音乐都是一个复杂得多的重要器官——大脑的领地（见图1.1）。当声

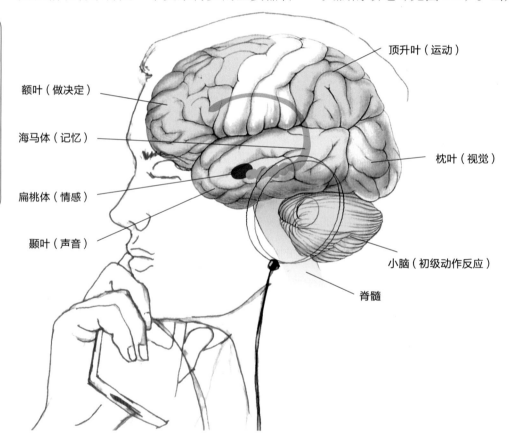

图1.1
音乐在我们大脑中的过程是一种高度复杂的活动，包括很多范围和相关的联系。对音乐和语言的声音最初的认知和整理，主要发生在大脑左侧和右侧的颞叶的初级听觉皮层。

额叶（做决定）
海马体（记忆）
扁桃体（情感）
颞叶（声音）
顶升叶（运动）
枕叶（视觉）
小脑（初级动作反应）
脊髓

波传来，我们的内耳把它们转换成电信号，到达大脑的不同部位，各自分析一种声音的特定成分：音高、音色、音量、时值、来源的方向、与熟悉的音乐的关系，等等。大部分声音的过程（音乐和语言）发生在大脑的颞叶。如果我们想象一首歌曲的下一句会是怎样的，决定通常到达大脑的额叶。如果我们演奏一种乐器，我们的运动皮层（顶升叶）开始活动，移动我们的手指，而视觉中心（枕叶）开

始读谱。在音乐的进行中，我们的大脑不断地更新它所获得的信息，每秒几百次，以每小时 250 英里的速度，相关的神经细胞把所有的数据结合成一种单独的声音的知觉。总而言之，声波作为电化学的脉冲进入大脑，在人体内引起了化学变化，人类的反应可以是放松，或者当这种脉冲很强而且有规律的间隔时，可以让我们起立和跳舞——这是节奏所导致的。

聆听谁的音乐？

今天，我们聆听的大部分音乐都不是"实况"的音乐，而是录音的音响。唱片开始于 19 世纪 70 年代托马斯·爱迪生发明的留声机，起初是通过金属圆筒，后来是乙烯基圆盘，或"唱片"来演奏。在 20 世纪 30 年代，磁带录音机出现了，此后大为流行，直到 90 年代初，它们被一种新技术——数码录音所取代。在数码录音中，所有的音响成分——音高、音色、时值、音量等——每秒钟都被分析了几千次，这些信息作为两位数的数列储存在光盘中。当需要演奏音乐时，这些数字化数据再恢复转换成声波的电脉冲，通过扬声器或耳机加以强化和推动。目前大部分录音的音乐不再以 CD 的形式储存和销售，而是作为 MP3 或 M4A 文件用电子设备发送。这对于流行音乐和古典音乐都是适用的。

流行还是古典？

大部分人喜欢**流行音乐**，这种音乐的目的是娱乐大部分的普通公众。流行音乐的 CD 和下载的销售量高于古典音乐唱片，之间的比例大约是 20∶1。但是为什么如此多的人，特别是年轻人，被流行音乐所吸引呢？也许和节拍及节奏有关系（都在第二章讨论）。一种有规律的节拍在人的中枢神经系统引出了一种同步的动力回应，人们几乎情不自禁地随着节拍与音乐共舞。

然而，本书讨论的大部分音乐是我们所说的"古典音乐"，它也可以是一种强大的力量。古典音乐这个词起源于 19 世纪初，以被认为是高质量的、值得反复聆听的音乐为特征。的确，聆听由很多乐器组成的交响乐队演奏的"经典"可以是一种令人十分感动的体验。古典音乐经常被看作一种由"逝去的白种男人"创作的"古老"的音乐，这不完全正确：女性也创作了不少音乐，很多作曲家，包括男女，至今仍非常活跃。不过，实际上，我们听到的很多古典音乐确实比较古老，例如巴赫、贝多芬和勃拉姆斯的音乐。这就是为什么它被称为"古典"的部分原因。同样道理，我们把衣服、家具和汽车称为"古典"的是因为它们在表现、

图1.2
古典音乐要求在一种乐器上，以及经常是很复杂的音乐理论知识方面经过多年训练。一些音乐家在古典音乐和爵士乐（一种流行音乐）两方面都很在行。在茱莉亚音乐学院接受训练的温顿·马萨利斯可以在前一周录制一首古典的小号协奏曲，后一周又录制一张新奥尔良风格的爵士乐专辑。他获得了九次格莱美奖——一个是爵士乐的，两个是古典音乐的。

比例和均衡方面具有永恒的性质。广义地说，**古典音乐**是各种文化的传统音乐，通常要求多年的训练，它是"高雅艺术"或"学问高深"的，为世世代代的人们所欣赏的超越时间界限的音乐。

流行音乐与古典音乐的对比

如今的西方古典音乐在从巴黎、北京到新加坡的世界各地的音乐学院里传授。西方的流行音乐甚至拥有更多的听众，在很多地方超过了当地的流行音乐。但是在我们所说的流行音乐和古典音乐（或"艺术音乐"）之间到底有什么根本的区别呢？简单地说，这两个友好的邻居之间有以下五点不同。

1. 流行音乐经常使用电声扩大（通过电吉他、合成器等）来增强和改变人声和乐器的音响。很多古典音乐使用**原声乐器**自然地产生音响。

2. 流行音乐主要是人声的，有歌词（伴随的**歌词**告诉听众音乐是在说什么，并暗示他们应该感觉到什么）。古典音乐更多的是纯器乐的，例如由一架钢琴或一个交响乐队演奏，它给予听众更多的解释上的自由。

3. 流行音乐有一种强烈的节拍，使我们想与之共舞。古典音乐经常让节拍从属于旋律与和声。

4. 流行的曲调一般比较短小，包含准确的重复。古典音乐的作品可能很长，有时要演奏 30 ～ 40 分钟，歌剧和芭蕾舞剧甚至更长，大部分的重复都是有些变化的。

5. 流行音乐靠记忆来表演，并不依赖写下的乐谱（你在摇滚音乐会上看到过谱架吗？），每个表演者都可以按自己的想法演绎作品（因此有"翻唱"的激增）。古典音乐即使是靠记忆演奏，一般来说也是由写下的乐谱产生的，通常有一种普遍接受的演绎方式——作品几乎被冷冻在适当的地方，作为一件艺术品而存在着。

古典音乐是怎样运转的？

解释古典音乐如何运转需要一整本书的篇幅，也是本书的任务，以下依次从最基础的知识开始。

古典音乐的体裁

体裁在音乐术语中只是指"音乐的种类"。当然，流行音乐的类型几乎是无穷尽的，其中有饶舌乐（rap）、嘻哈乐（hip-hop）、布鲁斯、节奏与布鲁斯、乡村音乐、油渍摇滚（grunge）、百老汇歌舞剧等。体裁不仅暗示你在哪里可以听到它的表演（如酒吧、爵士俱乐部或体育馆），而且还告诉你在到达时应该如

何着装和举止行为。一个粉丝去拉斯维加斯的 MGM 大花园剧场听碧昂丝的演唱会衣着随便，准备好随之起舞和高声尖叫。然而，这同一个人想要去交响音乐厅出席波士顿交响乐团的一场音乐会，则必须身着西服领带，准备好安静地坐着。最突出的古典音乐体裁中有在歌剧院和大剧场上演的戏剧作品。不过，大部分古典乐体裁是纯器乐的。有些是在可以容纳 2 000 ~ 3 000 名听众的大音乐厅里演奏，还有一些是在可能有 200 ~ 600 个座位的小音乐厅（室内）演奏（见图 1.3）。再说一遍，体裁指示你去哪里听音乐、听什么、穿什么，以及如何举止得当。

歌剧院和剧场	音乐厅	室内音乐厅
歌剧	交响曲	艺术歌曲
芭蕾	协奏曲	弦乐四重奏
	清唱剧	钢琴奏鸣曲

古典音乐的语言

如果一个朋友告诉你，"我家昨天失火了"，你的反应可能是震惊和悲伤。在这个例子中，口头的语言传达了意义并引出一种情感反应。

音乐也是这样，是一种交流的手段，它比口头的语言更古老，很多生物学家告诉我们，口头语言只是音乐的一种特殊化的子集。几百年来，古典音乐的作曲家创造了一种语言，可以和诗歌或散文的词句一样有效地传达震惊和悲伤。这种音乐的语言是一种可以听到的表情的集合，它通过音响表达意义。我们不必通过一些课程来学习如何理解基础级别的音乐语言，因为我们已经通过直觉了解了很多。理由是简单的：我们自幼每天都在聆听西方音乐的语言。例如，我们通过直

图1.3
有些音乐会要求一个能容纳 2 000 ~ 3 000 个座位的大音乐厅。对其他演出，一个有 200 ~ 600 个座位的小音乐厅是更适合的，就像我们在这里看到的，那是比利时布鲁塞尔皇家音乐学院的室内音乐厅。

觉了解到，音乐越来越快而且音高上升，表达了增长的兴奋，因为我们经常听到这种音乐，就像在影视作品中的追赶场景那样。还有另一些作品可能听起来像是一首葬礼进行曲。为什么？因为作曲家正在通过慢速的、有规律的节拍和小调式向我们传达这种意念。理解这些名词术语将使我们能够准确地讨论音乐的语言，并因此更全面地欣赏它，这是本书的另一个目的。

在哪里听和怎样听

你的书所附的 CD

（这些 CD 的内容现已采用二维码的形式插入书中——译者注）

聆听导论的 CD 附在书上，还有 2CD 套装和 5CD 套装，以及流行音乐和全球音乐的 CD 都可以买到，包含了市场上可以见到的最高质量的录音，按照行话说，这些 CD 演录具佳。你可以在你的电脑上或爱车上播放它们，当然，你甚至也可以把它们下载到你的智能手机上。不过接入高质量的音响设备（分开的播放机、功放和扬声器）有助于获得最佳的家庭音频体验。

流媒体音乐

CD 上的全部音乐也可以在本教程的 CourseMate 网站上和它的交互式电子书里听到。

下载

此刻，你知道的大部分人都有了一个数字媒介的图书馆，其中含有上百首，也可能上千首的音乐作品。困难并不在于得到这些音乐，而在于组织这些数量庞大的下载作品。

本教程提供 CD 上的全部音乐的下载（CourseMate），它给你一个很好的时机来开始做一个古典音乐的播放表。只关注你的聆听图书馆中的古典音乐部分，并按作曲家排列这些作品。你要买的大部分古典音乐 CD 将不是"歌曲"。歌曲有歌词，而大部分古典音乐，如上所述，是纯器乐的：器乐的交响曲、奏鸣曲、协奏曲，等等。

然而，如果你想做比聆听更多的事情，就上 YouTube 吧（国内可以上 YouKu，优酷——译者注）。它让你能看到表演者，使聆听体验更人性化。很多音乐都可以在上面找到，但很多质量很差。针对古典音乐的曲目，找出大名鼎鼎

的艺术家（帕瓦罗蒂和弗莱明就在其中）和顶级的管弦乐队（如纽约爱乐乐团或芝加哥交响乐团）。

实况音乐会

流行音乐巨星现在从实况音乐会比从录音版税能够挣到更多的钱，古典音乐家也是如此。的确，对于古典音乐家和听众来说，没有什么比实况表演更好了。首先是亲眼看到古典音乐艺术家的演唱或演奏所带来的愉悦，他们正在以完美的技巧献艺。其次和更重要的是，音响将会是最棒的，因为不像大部分流行音乐会，古典音乐的音响通常是纯的、不加电声扩大的原声音乐。

不同于流行音乐会，古典音乐的表演显得更为正式。举个例说，人们的衣着要求"正装"，而不是"休闲"的。还有，整个古典音乐会，听众要安静地就座，不要和朋友或舞台上的表演者说话。没有人和音乐一起摇摆、起舞或歌唱。只是在一曲奏完后，听众才可以表达自己的情感，带着敬意鼓掌。

然而，古典音乐会也不总是这样正式。实际上，有一个时期它们更像专业的摔跤比赛。例如，在18世纪，听众可以在表演期间说话，并喊一些鼓励演奏者的话。人们在一首交响曲的每个乐章结束时都鼓掌，经常在乐章之间也鼓掌。在一次特别令人喜爱的表演之后，听众可以要求这个作品立刻作为**返场**再演一次。另外，如果听众不喜欢听到的曲子，他们可以往台上扔水果和其他小东西来表达不悦之情。我们现代的、更有尊严的古典音乐会是19世纪的一个创造，那时，音乐作品开始被认为是值得默默尊敬的高雅艺术。

出席古典音乐会，要求你事先熟悉你要听的音乐。如今，这是很容易做到的。上网键入节目单上的曲名。例如，"贝多芬的第五交响曲"，几个录音版本将会出现，你可以很快地对比同一作品的不同诠释。如果你需要了解有关作品和作曲家的历史，请尽量避免查网上的"维基百科"，它经常不太可靠。最好是上更权威的"牛津音乐在线"的"格罗夫音乐在线"（大部分院校都有网上订购），用作曲家的名字来搜索。

不管你怎么听——用CD、下载、在线或实况，肯定会使你把注意力只集中在音乐上。这里的这段文字就是要帮助你准确地和更有效地做到这一点。

让我们开始吧！ 不要求有以前的聆听经验

"我是音盲，我不会唱歌，也不会跳舞。"这大概不是你的真实情况。真实的情况是，人们在处理声响方面，不管是音乐的还是语言的，或多或少都是很在

行的。莫扎特具有绝对音高，能够对一部作品只听一遍，就在几分钟内把作品的每一个音符都写出来。但是你欣赏古典音乐则不必成为莫扎特，事实上，你好像已经了解和喜欢上了很多古典音乐了。一首普契尼的咏叹调（"我亲爱的爸爸"）在最畅销的电子游戏《侠盗猎车手》中发出突出的音响，无疑是为了讽刺性的效果。比才的歌剧《卡门》中诱人的"哈巴涅拉"（见第二十五章）在电视剧《绯闻女孩》开始的一集里强调了角色的秘密企图。贝多芬的第七交响曲在奥斯卡获奖电影《国王的演讲》的高潮中暗示了皇家的凯旋，而莫扎特的《安魂曲》也被用于耐克鞋的商品宣传。在日常生活的表面之下，古典音乐在我们的耳畔和心中悄然响起。

接受古典音乐的挑战

图1.4
芮妮·弗莱明在2009年9月21日出席纽约林肯中心的大都会歌剧院的一次演出。

尝试用一个简单的对比来测试古典音乐感动你的力量。上网到 YouTube（或优酷，第二十四章的音响），观看你最喜爱的一位女歌手的录像（阿黛尔、泰勒·斯威夫特、碧昂丝，随你挑）。然后选择一个女高音歌手芮妮·弗莱明（见图1.4）最近演唱的一首普契尼咏叹调"我亲爱的爸爸"，她们两位中谁的艺术效果更令你印象深刻？为什么？你也可以选听别的，如一首"酷玩"乐队最新的主打歌，然后再听一首理查德·瓦格纳的著名的"女武神的飞驰"（也可以在优酷上看到，或见本书第二十四章的音响），把摇滚乐队的音响和大管弦乐队的音响做一个对比。哪个作品让你兴奋？哪个作品并没有打动你？你被古典音乐感动了吗？

如果你没有被感动，就尝试再听两首其他的古典音乐的著名例子。第一首是贝多芬第五交响曲的开头，它可能是所有古典音乐中最著名的乐章。它的"短—短—短—长"的主题动机，就像莎士比亚的戏剧《哈姆雷特》中的独白"生存还是毁灭"那样成为西方文化的一种象征。贝多芬（见图1.5，见第十八章他的传记）在1808年写作这部交响曲时已经37岁，而且已经几乎听不见声音（像大部分伟大的音乐家那样，几乎听不见声音的贝多芬可以用一种"内心的听觉"听到声音，他可以在他的头脑中创作和修改旋律，而不必依赖外在的音响）。贝多芬的**交响曲**——一种为管弦乐队而作的器乐体裁——实际上是一部有四个分开的段落组成的作品，每一段叫作一个**乐章**，一部交响曲要由一支**管弦乐队**来演奏，因为管弦乐队更多地被用来演奏交响曲，所以我们又将它称为**交响乐队**。贝多芬创作他的第五交响曲所需要的管弦乐队，由大约60位演奏者组成，其中包括弦乐器、管乐器和打击乐器的演奏者。

图1.5
路德维希·凡·贝多芬

贝多芬是以音乐上的重拳猛击开始他的交响曲的。这四个音高的节奏（"短—短—短—长"）突然爆发，直击心灵。这个三短一长的音型就是一个音乐的**动机**，这是一种短而清晰的、能够自我独立的音乐单元。在这个"重拳猛击"之后，我

们再次取得了平衡，贝多芬带着我们走过了这个需要演奏三十分钟的、四个乐章的交响曲的历程，这是一部由他的四音动机为主导的情感悲壮的作品。

现在回到这个开始部分和下面的聆听指南。在这里你将看到代表主要音乐元素的乐谱。你可能会对这些乐谱感到陌生（乐谱的一些基本常识将在第二章中解释）。但不要惊慌，成千上万的每天欣赏古典音乐的人们都不看谱。现在，你只需播放这段音乐，并且在聆听的同时跟随"聆听指南"中的计时（由于音响和原书配套CD的版本不同，计时可能略有出入），并关注对乐曲的文字描述和乐谱。

聆听指南

贝多芬：C 小调第五交响曲（1808）

第一乐章，有活力的快板

聆听要点：随着音乐力量的起伏，四音动机的外形在不断变化。

贝多芬：C 小调第五交响曲

时间	描述
0:00	"短—短—短—长"的开始动机
0:22	音乐积聚力量并且以果断的势头前进
0:42	停顿，圆号独奏
0:46	弦乐演奏新的、抒情的旋律，然后木管回应
1:08	开始动机的节奏返回
1:17	开始动机变成更加英雄性的旋律

最后，我们要听所有流行音乐或古典音乐中最宏大的音响，那就是理查德·施特劳斯的管弦乐作品《查拉图斯特拉如是说》的开头。施特劳斯的这部作品是以弗里德里希·尼采（1844—1900）的一部同名哲学小说为基础而创作的。在这里，施特劳斯企图用音乐再现尼采的超人的到来，他是随着日出而上升的。

你怎样通过音乐来描绘日出和超人的降临呢？（见图1.6）施特劳斯告诉了我们。音乐的音高应该上行，越来越响，越来越热情（乐器更多）。而且，主要的乐器应该是小号，它的音响在传统上就和英雄的业绩相联系。高潮应该由全乐队的巨大音量奏出，在这里是19世纪末的浪漫主义的大型管弦乐队。施特劳斯就是通过这些简单的技巧来传达音乐的意义的。

理查德·施特劳斯不会预见到他的经典创作在后来会怎样被流行文化所利用。

在当代，《查拉图斯特拉如是说》被用来作为一部电影的配乐，还被用于数不清的广播和电视中的商业广告，目的是想让你这个消费者对产品的性能、耐用性和漂亮的外观感到大吃一惊。与贝多芬的作品相比，施特劳斯的作品不是一部四个乐章的交响曲，而是一部单乐章的管弦乐曲，叫作**音诗**（见第二十一章）。如果你觉得管弦乐曲是沉闷的，再想想吧！从纯粹的音响力量来看，施特劳斯的令人吃惊的开头在任何其他音乐中，不管是古典的还是流行的，都是无与伦比的。

图1.6
理查德·施特劳斯企图用音乐复制一个超级英雄的到来，他和日出一起上升。

聆听指南

理查德·施特劳斯：《查拉图斯特拉如是说》（1896）

聆听要点：从黑暗的混沌世界到光明的出现（小号）的逐渐过渡，最后到达全乐队的白热化的顶点。

理查德·施特劳斯：查拉图斯特拉如是说　♫

0:00　低音弦乐器、管风琴和大鼓奏出的隆隆声

0:14　4支小号的上行音型，音色从明亮到暗淡
　　　（从大调到小调）

0:26　强有力的鼓声（定音鼓）

0:30　4支小号再次演奏上行音型，音色从暗淡到
　　　明亮（从小调到大调）

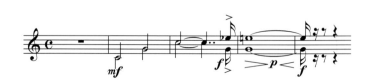

0:44　定音鼓再次强有力地敲击

0:50　4支小号第三次奏出上行音型

1:06　全乐队加入，为一个令人印象深刻的和弦序列增加材料

1:15　在高音区由全乐队形成宏伟的高潮

聆听练习 1.1

音乐的开始

　　第一个聆听练习要求你复习在全部古典音乐中的这两首最强有力的"开始"部分。

　　贝多芬，第五交响曲（1808）——开始部分

1.（0:00—0:05）贝多芬是以著名的"短—短—短—长"动机开始第五交响曲，然后这一动机很快被重复。重复的动机是在较高的还是在较低的音高上？

a. 较高的音高

b. 较低的音高

2.（0:22—0:44）在这一部分中，贝多芬创作了一个将我们从开始主题引领到一个更加抒情的第二主题的过渡句。下列关于这一过渡句的哪一项陈述是正确的？

a. 音乐好像变得更快，并增加音量

b. 音乐似乎变得更慢

3.（0:38—0:42）贝多芬怎样为过渡段的结束加强紧张度？

a. 管弦乐队增加了敲击的鼓声（定音鼓），然后一支圆号吹奏一句独奏

b. 一支圆号吹奏一句独奏，然后管弦乐队增加了敲击的鼓声（定音鼓）

4.（0:46—1:00）现在，小提琴奏出一个更抒情的新主题，并回响在木管组中。但开始动机（短—短—短—长）是否真正消失了？

a. 是的，它不再出现

b. 不是，它可以在新的旋律上方听到

c. 不是，它潜伏在新旋律的下方

5.（1:17—1:26）学生选择：与开始部分相比，你对开始部分的结束感觉如何？

a. 不安较少，自信更多

b. 自信较少，不安更多

6.（0:00—0:13）关于开始声响的哪一项陈述是正确的？

a. 乐器相继演奏一些不同的音

b. 乐器持续演奏同一个音

7.（0:14—0:20）当小号进入并演奏上行乐句时，低声部的隆隆声是否消失了？

a. 是

b. 否

8.（0:14—0:22，再次反复 0:30—0:40 和 0:49—0:57）小号的上行音型演奏了几个不同的音？

a. 1 个

b. 2 个

c. 3 个

9.（1:18）在最后一个和弦上，一个新的音响为了强调而被加了进来，宣告这的确是高潮的最后一个和弦。这种音响由什么乐器演奏的？

a. 钢琴

b. 低音电吉他

c. 钹

10. 学生选择：你已经听了由贝多芬和施特劳斯创作的两首不同的作品的开头，你偏爱哪一首？哪首最吸引你？想想为什么？

a. 贝多芬

b. 施特劳斯

关键词						
音乐	流行音乐	原声乐器	体裁	返场	管弦乐队	动机
声波	古典音乐	歌词	交响曲	乐章	交响乐队	音诗

第二章
节奏、旋律与和声

音乐是一种不寻常的艺术。你不能看到它或触摸到它，但是它是有内容的——被压缩的空气产生了音高，这些音高用三种方式被组织起来：作为节奏、作为旋律和作为和声。因此，节奏、旋律与和声便是音乐的三种最主要的元素。

节奏

节奏可能是音乐的最基本要素。它的首要性可能与我们在子宫内的体验相关，我们在还不知道任何旋律或曲调之前，就听到了母亲的心脏的跳动。同样，我们的大脑对一种有规律重复的、强有力发声的"**拍子**"和一种迷人的、重复的节奏型做出了明显并且直觉的反应。流行音乐的力量主要来自它在大脑中对节奏的一种直接的、物理的反应的刺激方式。我们的身体随着它的律动在摇动、运动和舞蹈（见图 2.1）。

音乐的基本律动是**节拍**，这是一种有规律重复的音响，它把正在消逝的时间分成相等的单元。**速度**是指节拍音响的快慢。有些速度是快的（allgero）或很快的（presto），而有些是慢的（lento）或很慢的（grave）。一种中等的速度（moderato）在每分钟 60～90 拍的范围内。有时速度快起来，产生了一种加速（accelerando），而有时又慢下来，产生了一种放慢（ritard）。但奇怪的是，我们人类不喜欢无差别的任何东西的连续流动，不管它的进行是慢还是快。我们把正在消逝的时间分成秒、分、小时、日、年和世纪。我们下意识地把汽车上的安全带警铃分成两声或三声一组的单元。因此，我们也会对音乐节拍的无差别的连续流动这样做。我们的心理要求我们把它们分成组，每个组包括两个、三个、四个或更多的律动。每个单元的第一拍叫作**强拍**，它有最强的**重音**。把拍子组织成小组便产生了音乐中的节拍，就像按照前后一致的强调语势来安排词语就会产生诗歌的韵律那样。在音乐中每一组拍子叫作一个**小节**。尽管音乐有几种不同的节拍，我们听到的大约 90% 的音乐不是**二拍子**的就是**三拍子**的。我们在心里数着"一二"或"一二三"。一种四拍子的类型也存在，但我们的耳朵在大部分情况下只把它理解为二拍子。

节奏的记谱

大约 800 年前，准确地说是 13 世纪的巴黎（见第五章）——音乐家们开始发明一种系统，记录他们的音乐节拍和节奏。他们创造了符号来代表长的或更长的、短的或更短的音符时值。经过了几个世纪，这些符号发展成我们今天使用的记谱符号，就像下面所展示的。

图2.1
迈克尔·杰克逊的流利的舞步表明，节奏可以怎样使人体充满活力。

谱例 2.1

（全音符）o　=　♩ ♩（2个二分音符=4拍）

（二分音符）♩ = ♩ ♩（2个四分音符=2拍）

（四分音符）♩ = ♪ ♪（2个八分音符=1拍）

（八分音符）♪ = ♬ ♬（2个十六分音符=1/2拍）

为帮助表演者在演奏或演唱时跟上拍子，更小的音符时值——特别是那些在纵向符干上加上符尾的——是按照两个或四个一组用横线连接在一起的。

谱例 2.2

♩ ♪ ♪ ♪ ♪ ♪ ♪ ♪　成为　♩ ♩ ♩ ♩ ♬

今天的音乐中通常代表一拍的符号是四分音符（♩）。一般来说，它大致是按照人们的心脏跳动的速度来运动的。就像你可能从它的名字所猜到的，四分音符在长度上比二分音符和全音符短，但是比八分音符和十六分音符长。称作**休止符**的记号，表示各种没有发出音响的时值。

如果音乐只按照组织成节拍的拍子进行，它的确会很单调——就像低音鼓的无休止的音响（一二，一二，或一二三，一二三）。实际上，我们通过时值的长短在音乐中听到的是**节奏**，它是拍子被划分成长短音响的组合。节奏出现和停止在由拍子和节拍确定的时值长短上。实际上没有人只演奏拍子，也许只有鼓手例外。而是我们听到了大量的音乐节奏，我们的大脑从中抽取出拍子。要知道这是怎么运行的，让我们看一首美国革命时代的爱国歌曲《扬基歌》。它是二拍子的（$\frac{2}{4}$）。

谱例 2.3

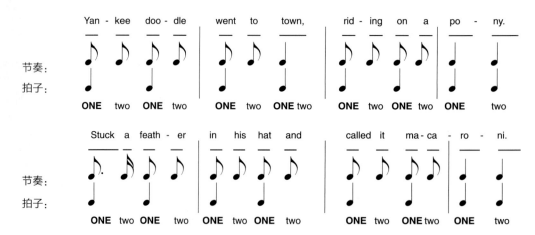

这里是另一首爱国歌曲，《亚美利加》（在英国和加拿大最早是以《上帝保佑国王（或女王）》的名字传唱），我们按照同样的方式排列它的节奏和节拍。它是三拍子（$\frac{3}{4}$）的。

谱例 2.4

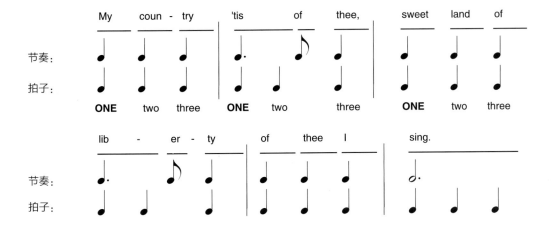

$\frac{2}{4}$ 和 $\frac{3}{4}$ 并不是分数，而是**拍号**。一个拍号告诉表演者音乐的拍子是如何组合来形成一种节拍的。下方的数字（通常用 4 代表四分音符）指示拍子的音值，上方的数字告诉你每一小节有几拍。前面例子中的小竖线叫作**小节线**，它帮助表演者把一小节的音乐和下一小节分开，因此它们有助于跟上拍子。尽管这些音乐理论的术语可能有点吓人，重要的问题是这样的：你能听出强拍并辨别出二拍子（如"一二，一二"的进行曲）和三拍子（如"一二三，一二三"的圆舞曲）的差别吗？如果能，你就有望很好地抓住音乐的节奏因素了。

听节拍

若你能建立某种对音乐的身体反应，就能改善你听一种既定节拍的能力：用脚打拍子，强拍重打，弱拍轻打，或者用手打拍子，运用指挥家的图式（向下—向上，或向下—向外—向上），就像谱例 2.5 所展示的那样。

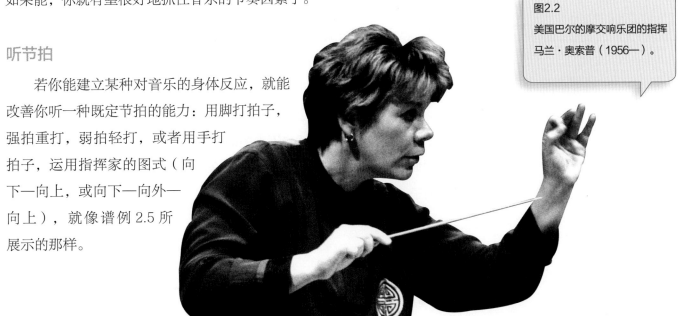

图2.2
美国巴尔的摩交响乐团的指挥马兰·奥索普（1956—）。

谱例 2.5

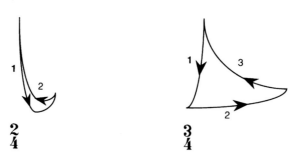

关于节拍和指挥图式的一个最后的经验是：几乎我们听到的所有音乐，特别是舞曲，都有清晰可辨的节拍和明显的强拍。但不是所有的音乐都是从强拍开始的。一部作品经常会从弱拍开始。若作品的最开始处是一个弱拍就叫作"**弱起**"。弱起通常只有一个或两个音符，但是它赋予第一个强拍的进入一点额外的推动力，就像我们在另外两首爱国歌曲的开头所能看到的。

谱例 2.6

Oh	beau-	ti-	ful	for	spa-	cious	skies	
two	**ONE**	two	**ONE**	two	**ONE**	two	**ONE**	two

Oh	say	can	you	see		by	the	dawn's	ear-	ly	light	
three	**ONE**	two	three	**ONE**	two	three		**ONE**	two	three	**ONE**	two

切分音

奇怪的是，很多古典音乐没有很强的节奏成分，音乐的美在于旋律与和声。而流行音乐的节奏经常是不可抗拒的，不仅因为一种强烈的拍子，而且也因为一种迷人的节奏，一种由切分音造成的节奏。在大多数音乐中，音乐所强调的重音都直接落在拍子上，在强拍上得到最大的强调。然而，**切分音**却把重音放在弱拍上或放在拍子之间。按照字面上的意义理解，它是"不在拍子上"的。音乐中的这种意外的、不在拍子上的瞬间创造了迷人的音调的"钩子"（hook），这是流行音乐中出乎你的意料而又使你挥之不去的部分。

披头士歌曲《缀满钻石天空下的露西》的合唱的第 2 小节，可以听到一个短小的切分音例子。箭头表示切分音。

谱例 2.7

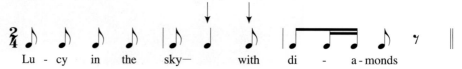

《辛普森一家》的流行的主题歌可见另一个更复杂的切分音的例子。

谱例 2.8

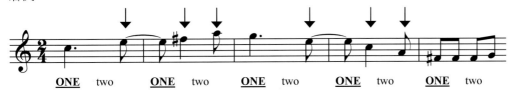

如果你是一个爵士乐、拉丁音乐或嘻哈乐的粉丝，你一定喜欢切分音，因为那些音乐的风格充满了切分音。

聆听指南

节奏的基础

	
0:00	音乐没有很强的拍子、节拍或节奏的感觉
0:34	音乐有很强的拍子、节拍和节奏的感觉
1:01	无差别的拍子的连续
1:15	拍子组合成强—弱单元的连续，每一个形成二拍子的小节
1:26	拍子组合成强—弱—弱单元的连续，每一个形成三拍子的小节
1:38	二拍子的作品，开始于强拍
1:57	三拍子的作品，开始于强拍
2:13	三拍子的作品，开始于弱拍
2:25	规则的二拍子，以一小节的切分音结束
2:35	规则的二拍子，以两小节的切分音结束

节奏的基础 ♫

聆听练习 2.1

听节拍

现在是你当指挥的机会！以下有 10 个短小的音乐片段，每个演奏一遍（你可以随意重复播放）。首先，用你的脚打拍子，在强拍上特意加重。如果你在强拍之间只有一个弱拍，音乐就是二拍子的。如果你有两个，音乐就是三拍子的。然后，用二拍子和三拍子的图式来指挥。你的手的强拍上的动作应该总是与你的脚的强拍同步。如果你做得正确，每一个指挥图式的完成将等同于一小节。在这个练习中，所有的作品都是二拍子（$\frac{2}{4}$）或三拍子（$\frac{3}{4}$）的。二拍子的有 5 个，三拍子的也有 5 个。

聆听练习 2.1 ♫

1.（0:00）节拍 ＿＿＿＿＿＿　　穆雷：《回旋曲》，选自《交响组曲》

2.（0:26）节拍 ＿＿＿＿＿＿　　肖邦：降 E 大调圆舞曲

3.（0:45）节拍 ＿＿＿＿＿＿　　贝多芬：《"上帝保佑国王"变奏曲》

4.（1:00）节拍 ＿＿＿＿＿＿　　普罗科菲耶夫：《罗密欧与朱丽叶》

5.（1:20）节拍 ＿＿＿＿＿＿　　普罗科菲耶夫：《罗密欧与朱丽叶》

6.（2:04）节拍 ＿＿＿＿＿＿　　巴赫：《勃兰登堡协奏曲》，第五首，第一乐章

7.（2:26）节拍 ＿＿＿＿＿＿　　莫扎特：《弦乐小夜曲》，第一乐章

8.（2:46）节拍 ＿＿＿＿＿＿　　海顿：第 94 交响曲，第三乐章

9.（3:05）节拍 ＿＿＿＿＿＿　　比才：《哈巴涅拉》，选自《卡门》

10.（3:41）节拍 ＿＿＿＿＿＿　　亨德尔：《小步舞曲》，选自《水上音乐》

旋律

　　旋律，简单来说就是曲调。它是我们一起歌唱的部分，我们喜爱的部分，我们想一遍又一遍反复聆听的部分。电视的宣传想吸引我们去买 CD 套装《史上最伟大的 50 首旋律》——不过还没有类似的专门听节奏或和声的曲集。J. 格罗本、A. 波切利、K. 帕里、阿黛尔和 R. 弗莱明演唱这些旋律，他们可都是大明星。

　　每一首**旋律**都是用一系列的音高写成的，同时用节奏赋予它活力。**音高**是乐音或高或低的相对位置。传统上我们选定字母的名字（A、B、C 等）来辨认特定的音高。当一件乐器发出一个乐音时，它把在空气中振动的声波传送到听者的耳朵中。越快的振动产生的音越高，越慢的则越低。按下钢琴上的最低的琴键，琴弦的来回振动为每秒 27 次。而按下最高的琴键，弦的振动则在每秒 4186 次。低的乐音隆隆作响，而且声音"模糊不清"，而高的乐音则短暂而清晰。一个低音可以传达悲哀，而一个高音则可以传达兴奋（例如，我们通常没有听过用高音的短笛表现悲哀）。在西方音乐中，旋律的运动是从一个分开的音高进行到另一个。在其他的音乐文化中（例如，中国的）旋律经常是"滑动"的，它的很多的美蕴藏于音高之间。

　　你有没有注意过，当我们演唱上行或下行的一系列音时，旋律到达一个音，听上去像是先前的一个音高的复制，只是更高或更低？这种音高的复制叫作**八度**，其中原理我们很快就会清楚，它通常是我们在一个旋律中遇到的音高之间的最大距离。分开的一个八度在音高上听上去相似是因为较高的音高的振动频率正好是较低的两倍。早在西方文明的源头古希腊就已经知道八度和它的 2∶1 的比率，高低八度两个音高之间被分成使用其他比率的七个音高。它们的七个音高加上第八个（八度）便组成了现代键盘上的白键音。当到达这个重复的八度音高时，早期的音乐家们就开始重复 A、B、C 的字母代表这些音高的名字。最后，五个附

加的音被加入进来。注意叫作**降号**（♭）和**升号**（#）的符号，它们相当于键盘上的黑键音。

谱例 2.9

当一个曲调从一个音高移动到另一个时，就形成了一个旋律的音程。这些距离大小不等。带有大的跳进的旋律通常比较难唱，而那些带有重复音或邻近的音高的旋律则容易哼唱。谱例 2.10 是一个大家熟悉的旋律的开始，它以一个大音程为基础，两个乐句都以一个上行跳进的八度开始。聆听这个八度，试着自己唱"Take me..."（《带我去看棒球赛》是美国棒球这种"国球"的国歌——译者注）。

谱例 2.10

现在，我们来听贝多芬著名的《欢乐颂》的开头，选自他的第九交响曲（1823），其中几乎所有的音高都是级进的。它在全世界受到人们的广泛喜爱是因为它的动听和易于演唱。试试看，你会辨认出这个旋律。如果你不习惯唱歌词，每个音高都唱"La"就可以。你也可以听到它。

谱例 2.11

《带我去看棒球赛》和贝多芬的《欢乐颂》在音程结构和情绪上都很不相同。的确，运用节奏和音高的所有可能的组合，可以创作出几乎无穷无尽的旋律。但是你能解释是什么使像这样的旋律令人难忘而其他的旋律则很快会被人忘记吗？如果你能，你就解决了音乐的最大的奥妙之一：什么造就了伟大的旋律？

旋律的记谱

如果我们只需要提醒旋律的大致走向，上面使用的《带我去看棒球赛》和《欢乐颂》的记谱方式是有帮助的。但是对于我们还不会唱的旋律，这种记谱就还没有精确到让我们能学唱它。当旋律往上走时，它到底走了多远？在公元 1000 年前后，甚至在节奏记谱产生之前，西方的教会音乐家们便增加了音高记谱的准确性。他们开始在水平的线和间上写出黑色的（后来是白色的）圆圈来代表音高，这些音高之间的准确距离也就可以判断出来。这种线和间构成的格子就被称为**谱表**，谱表上的音符的位置越高，它的音也就越高。

谱例 2.12

后来，符头加上了符干和符尾来表示不同的时值和节奏。谱例 2.13A 表明低的、慢的音高逐渐变得越来越高、越来越快，而谱例 2.13B 则表示相反的情况。

谱例 2.13A

谱例 2.13B

在记谱的音乐中，谱表总是要提供一个**谱号**，指示旋律在其中演奏或演唱的音高的范围。一种谱号叫作**高音谱号**，指示较高的音域，是专门为像小号和小提琴这样的高音乐器或女声而使用的。第二种谱号叫作**低音谱号**，指示较低的音域，用于像大号和大提琴这样的低音乐器或男声。

谱例 2.14

高音谱号

低音谱号

若用于一个单独的声乐声部或器乐声部，一段旋律可以很容易地放在任何一种谱号上。但是为两只手的音域更宽的键盘音乐，两种谱号都要用，一个置于另一个的上方。表演者看着这种被称为**大谱表**的两种谱号的结合，把音符和手指下的琴键联系起来。两种谱号在中央 C（钢琴上最中间的 C 音）上得以连接。

谱例 2.15

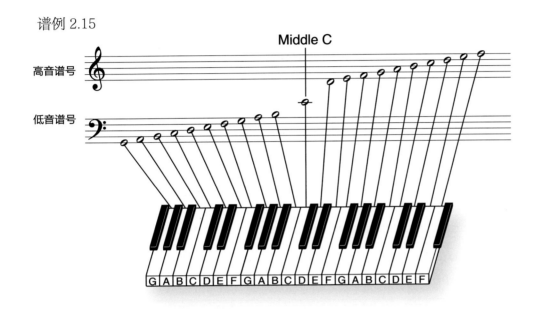

每一个音高都可以由大谱表上的一个特定的线或间，以及一个字母的音名（如 C）来代表。我们只用七个字母的音名（按上行的顺序 A、B、C、D、E、F、G），因为正如我们看到的，旋律只产生于八度之间的七个音。当一个旋律到达和超出一个八度的范围时，字母音名的序列便得以重复（见谱例 2.15）。在 G 上方的音是 A，它正好在前面的 A 的高八度。下面是记写在大谱表上的《闪烁，闪烁，小星星》的旋律，音高在八度上重叠，就像在男声和女声一起演唱时那样，女声比男声高八度。

谱例 2.16

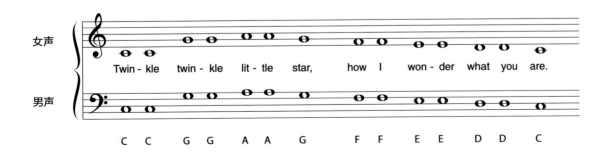

聆听练习 2.2

听旋律

听旋律可能是听音乐的最重要的部分。记住一个旋律，有助于形成一个内心的意象，也许能抓住一个基本的旋律轮廓。为了使你熟悉这种方法，聆听练习 2.2，要求辨认 10 首著名的古典音乐旋律的轮廓。每一首的第一次演奏按照作曲家原有的意图，第二次演奏则采用更沉稳的方式让你能集中关注个别的音高。在每一个旋律片段（A、B、C）中选择那个最准确代表旋律音高的样式——谱表上的音位置越高，音也就越高。在这个练习中无须考虑节奏。

聆听练习 2.2 ♩

1.（0:00）贝多芬：第 5 交响曲，第一乐章

2.（0:24）莫扎特：第 41 交响曲，第四乐章

3.（0:44）海顿：第 94 交响曲，第二乐章

4.（1:08）舒伯特：第 9 交响曲，第一乐章

5.（1:34）贝多芬：《欢乐颂》

6.（1:56）维瓦尔第：E 大调小提琴协奏曲"春"，第一乐章

7.（2:13）贝多芬：《致爱丽丝》

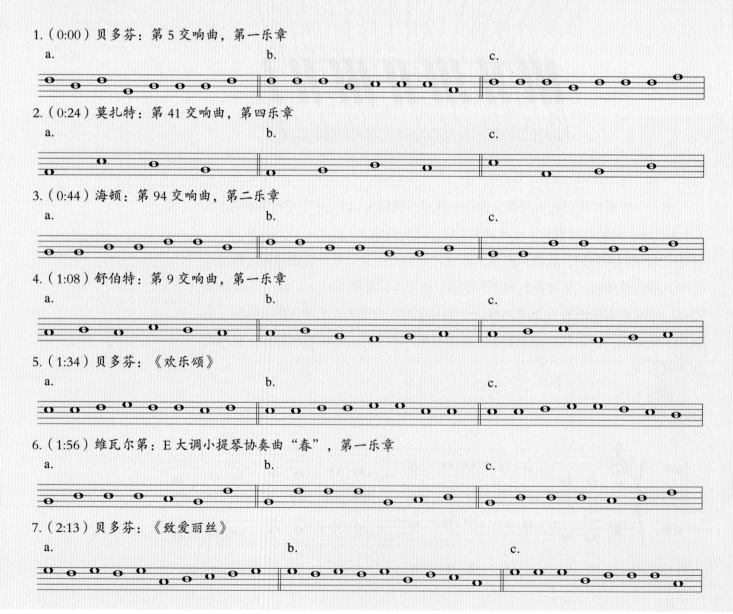

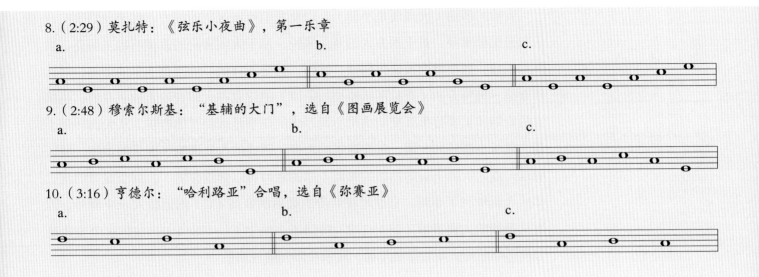

8.（2:29）莫扎特：《弦乐小夜曲》，第一乐章
a.　　　　　　　　　　b.　　　　　　　　　　c.

9.（2:48）穆索尔斯基："基辅的大门"，选自《图画展览会》
a.　　　　　　　　　　b.　　　　　　　　　　c.

10.（3:16）亨德尔："哈利路亚"合唱，选自《弥赛亚》
a.　　　　　　　　　　b.　　　　　　　　　　c.

音阶、调式、调性和调

当我们聆听音乐时，我们的大脑听到了音高的一种连续，这就是**音阶**，即在八度之内音的上行和下行的一种固定形式。你可以把音阶想象成一个有八级的梯子，在固定的高和低的两个点之间，由八度形成。你可以上或下这个梯子。但是，并不是所有的级都是均等距离的。其中有五个是相距一级的，而剩下的两个只相距半级。例如，A 和 B 之间是一级，而 B 和 C 之间则只有半级。这就是古希腊人在构造他们的音乐阶梯时的做法，一种西方音乐文化保持至今的不对称结构。

两个半级的位置告诉我们两件重要的事情：演奏的是哪一种音阶和我们在那个音阶范围内的什么地方。自 17 世纪以来，几乎所有的西方旋律都是按照两种七个音的音阶之一写出来的，这两种就是大调和小调。**大调音阶**按照如此七个音的形式向上移动 1-1-1/2-1-1-1-1/2，**小调音阶**则是 1- 1/2-1-1-1-1/2-1。一旦到达第八个音（八度），这个形式可以重新开始。谱例 2.17 展示了大调音阶和小调音阶，先是从 C 音开始，然后从 A 音开始。

谱例 2.17

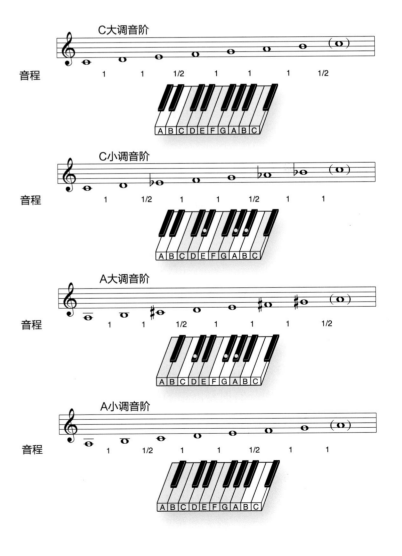

音阶的辨别（大调还是小调），以及我们听出区别的能力，对于我们欣赏音乐来说比较重要。对于西方人的耳朵来说，基于大调音阶的旋律听起来明亮、愉快和乐观，而小调则被认为阴暗、忧伤，甚至不祥的。返回第一章的结尾，对比理查德·施特劳斯《查拉图斯特拉如是说》的建立在大调音阶上的明亮的、英雄性的音响和贝多芬第五交响曲用小调写成的几乎是威胁性的音响。从大调转到小调，或从小调转到大调，叫作**调式**的转换。调式的改变影响了音乐的情绪。要证明这一点，听听下面的熟悉的曲调（你的老师可以弹给你听）。每个旋律的调式都从大调转到了小调，它通过在音阶的最后的音高（C）附近插入一个降号，因而从开始的大调音阶（1-1-1/2）转到了小调上（1-1/2-1）。注意这个变化是怎样影响前面大调旋律的幸福、欢乐和阳光的性格的。

谱例 2.18

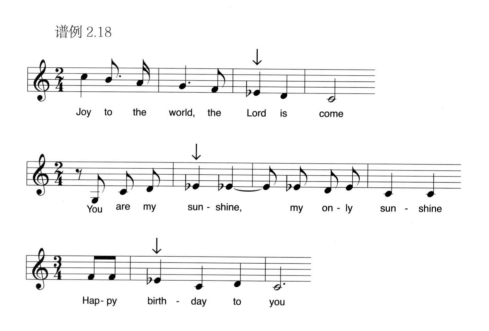

聆听练习 2.3

听大调和小调

聆听以下 10 个音乐片段，有助你开始辨别大调和小调。大调的作品通常听上去明亮、欢快，有时是温和的；而小调的作品似乎是更阴暗、更忧郁、更神秘，也许甚至更有异国情调。在下面的横线上方，选填每个旋律是大调还是小调。其中 5 个是大调，5 个是小调。

聆听练习 2.3

1.（0:00）调式：＿＿＿＿＿　穆索尔斯基："波兰牛车"，选自《图画展览会》

2.（0:28）调式：＿＿＿＿＿　穆索尔斯基："基辅的大门"，选自《图画展览会》

3.（0:45）调式：＿＿＿＿＿　穆索尔斯基："两个犹太人"，选自《图画展览会》

4.（1:05）调式：_____ 柴科夫斯基："芦笛舞曲"，选自《胡桃夹子》

5.（1:23）调式：_____ 柴科夫斯基："芦笛舞曲"选自《胡桃夹子》

6.（1:39）调式：_____ 穆雷：回旋曲，选自《交响组曲》

7.（1:53）调式：_____ 亨德尔：小步舞曲，选自《水上音乐》

8.（2:07）调式：_____ 普罗科菲耶夫："骑士之舞"，选自《罗密欧与朱丽叶》

9.（2:29）调式：_____ 维瓦尔第：小提琴协奏曲，"春"，第一乐章

10.（2:39）调式：_____ 维瓦尔第：小提琴协奏曲，"春"，第一乐章

最后，第三种特殊的音阶有时也会在音乐中听到，它就是使用在一个八度内平均分配的所有 12 个音高的**半音阶**。半音（chromatic 来自希腊语 chroma，是"色彩"的意思）是一个很好的名字，因为附加的五个音高的确为音乐增加了色彩（见谱例 2.19）。不像大调或小调的音阶，半音不用于完整的旋律，而只用于扭曲而强烈的瞬间。欧文·柏林在他著名的歌曲《白色圣诞》的开头用了半音阶（见谱例 2.20）。

谱例 2.19

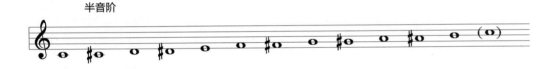

谱例 2.20

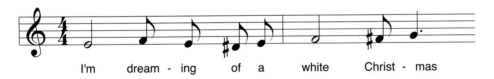

当我们聆听任何音乐的时候，有意识或无意识地以听出其中的门道为乐。音阶的阶梯在这里再次起到了重要的作用，为我们的聆听体验定向。实际上我们自出生以来已经听到过无数大调或小调的旋律，所以这两种形式在我们的听觉中是根深蒂固的。我们的大脑直觉地辨认调式，并把听到的一个音高作为中心，其他的音作为引力作用的吸引而围绕着它。这个中心的音高叫作**主音**。主音是音阶中七个音的第一个音。结果，第八个音，也就是最后一个音也是主音。旋律几乎总是结束在主音上，就像我们在谱例 2.18 中看到的熟悉的曲调那样，所有的旋律碰巧都结束在主音 C 上。围绕着主音这个中心音高的音乐的组织叫作**调性**。我们说某某作品是用 C 或 A 的调性（类似的说法是调）写成的（音乐家们几乎是可以互

换地使用调性和调这两个词）。作曲家——特别是古典音乐的作曲家——从主要的调性（主调）临时地转到其他调性上，只是为了求得变化，这种变化叫作**转调**。在任何音乐的旅程中，我们喜欢离开我们主调的"家"，但是我们体验到的更大的满足是再次回到那里。再说一遍，几乎所有的音乐，不论是流行的还是古典的，都结束在主音上（见图2.3）。

图2.3
各大行星围绕着太阳公转，并被太阳所吸引，就像远离的各个音高被主音所吸引。

图2.4
32岁时的路易斯·阿姆斯特朗。

听旋律和乐句

旋律就像说话的句子，通常是由被称为"乐句"的更小的片段组成的。当我们聆听一部音乐作品时，不管是一首古典交响曲，还是一首流行歌曲，我们倾向于追随着乐句。在大部分情况下，我们是本能地这样做的——我们本能地听到一个乐句自哪里开始，到哪里结束。贝多芬的《欢乐颂》是由四个对称的乐句组成的，而《带我去看棒球赛》和阿黛尔的《在黑暗中翻滚》的每一段歌词也是这样的。的确，很多音乐按照它们的分句是对称的，由2+2、4+4或8+8小节组成。这就是为什么它听上去如此坚实和可靠的原因。不管是在建筑上，还是在诗歌的韵律或音乐上，一种对称的结构使我们感到很舒服。在路易斯·阿姆斯特朗的《哭泣者威利》（1927）中，有规律的乐句结构由于狂野、欢乐而尽兴的表演而增加了活力。这也是"古典"音乐：古典的新奥尔良爵士乐。

聆听练习 2.4

数小节与乐句

聆听练习 2.4 ♫

路易斯·阿姆斯特朗 1901 年出生于新奥尔良的贫穷人家，但是后来成为 20 世纪最著名的爵士音乐家（见图 2.4）。阿姆斯特朗的小号的强有力的、直截了当的演奏风格，可以在这个录制于 1927 年的歌曲《哭泣者威利》中明显地听到。你的任务是数每个乐句的小节数。

阿姆斯特朗的《哭泣者威利》采用了明确的二拍子（$\frac{2}{4}$ 拍）。首先，听一点并用脚打拍子，这里的拍子比你的心跳略快一点。你每打两拍形成一个小节。开始数每个乐句的小节数。（时间标记乐句的开始，一种新的独奏乐器演奏每句的持续部分。）4 小节引子之后，每个乐句的长度不是 8 小节就是 16 小节，因此相应地填在横线上（写 8 或 16）。第一个乐句的答案已经提供。

（0:00—0:03）4 小节引子。

（0:04—0:24）全乐队。小节数：16

（0:25—0:45）全乐队把旋律加以变化。小节数：＿＿

（0:46—0:56）长号和大号独奏。小节数：＿＿

（0:57—1:06）长号和大号重复。小节数：＿＿

（1:07—1:27）长号独奏。小节数：＿＿

（1:28—1:48）非凡的单簧管独奏。小节数：＿＿

（1:49—1:58）阿姆斯特朗小号独奏。小节数：＿＿

（1:59—2:08）钢琴独奏。小节数：＿＿

（2:09—2:28）吉他独奏。小节数：＿＿

（2:29—2:48）阿姆斯特朗小号独奏。小节数：＿＿

（2:49—结束）小号、长号和单簧管围绕着旋律即兴演奏。小节数：＿＿

和声

特别强调和声是西方音乐有别于全球音乐文化的一个明显特点。其他文化（如非洲）强调节奏，还有一些（如中国、日本、韩国）对旋律的细微之处给予特别的关注。但是只有西方音乐坚定地创造了**和声**：一个或更多的音响同时响起，支持和加强一个旋律。旋律的音高几乎总是比那些伴奏的和声更高一些。例如，在钢琴上，我们的"较高"的右手通常演奏旋律，而我们的左手演奏和声（见谱例 2.21）。尽管一段旋律也可以独立呈现，但伴奏的和声给它增加了丰富性，就像透视的深度为一幅绘画增添了丰富的背景（见图 2.5）。

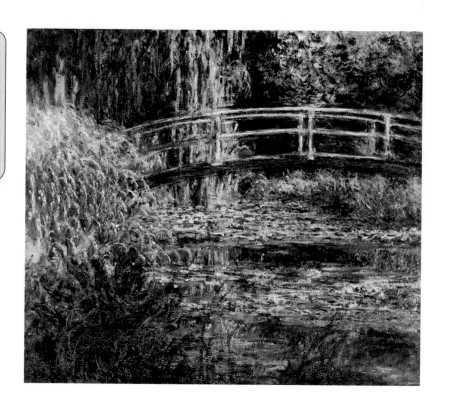

图2.5

克劳德·莫奈《睡莲池塘：粉红色的和谐》
（1900）。莫奈这幅在法国吉维尼小镇著名
的桥边的绘画，不仅显示了大自然的和谐的性
质，而且也揭示了画家协调各种不同的色彩于
一体的能力。

　　按照定义，每个和声一定是和谐的。从这个起码的常识，我们可以看到和声
有两种意义：第一，和声意味着"一种通常的和谐的感觉，指各种东西或声音在
一起很好地运转或鸣响"；第二，和声特指一种准确的音乐伴奏，就像我们说"和
声在这里变到了另一个和弦上"。

谱例 2.21

用和弦建构和声

和弦是建构和声的砖瓦。一个**和弦**只是同时鸣响的两个或更多音高的一组音。西方音乐中的基本和弦是**三和弦**。这样说是因为我们用一种很特定的方式排列的三个音高来构成它。让我们从以主音 C 开头的 C 大调音阶开始。为了形成一个三和弦，我们取一个音，跳一个音，取一个音，跳一个音，再取一个音——换句话说，我们选择了音高 C、E 和 G（跳过了 D 和 F），并让它们一起发声。

三和弦可以用类似的方式在音阶的每个音高上构建。但是由于音阶的不规则性，不是三和弦内的所有音程都是同等距离的：一些三和弦是大调的，而另一些是小调的。一个大调的三和弦（简称大三和弦）的中间音高与顶部音高的距离，比它和底部音高的距离小半度（更近）；相反，一个小调的三和弦（小三和弦）则是中间音高与底部音高的距离，比它与顶部音高的距离小半度（更近）。这似乎有点复杂，实际上大三和弦与小三和弦之间的区别是可以立刻听出来的。要听它，我们可以在钢琴上用"取一个音隔一个音"的方法先弹一个中央 C 上的三和弦（大三和弦），然后再弹一个建立在它上方的 D 音上的三和弦（小三和弦）。大三和弦听上去很明亮，小三和弦则比较暗淡。谱例 2.23 展示了建立在 C 大调音阶的每个音上的三和弦。每个都用罗马数字加以标记，说明它是建立在音阶的哪个音级上的。这些三和弦提供了为 C 大调的旋律配和声所需的所有基本和弦。

谱例 2.22

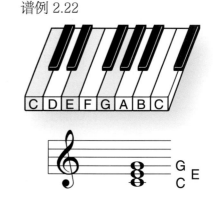

为什么我们需要更多的和弦来为旋律配和声呢？为什么和声中的和弦需要变化呢？答案在于这样的事实，即旋律的音高是在持续地变化的，有时要在音阶的所有的音上移动。然而，一个单独的三和弦只能与它包含的音阶中的三个音完全地协和。因此，要保持和声与旋律的协和，和弦必须变化。

当和弦在一个旋律的下方以一种有目的的方式变化时，它们创造了所谓的**和弦进行**。在和弦进行中的个别和弦几乎是在一起互相"拉扯"的，一个给另一个让位，最终的引力都倾向于强有力的主三和弦。和弦进行的结束叫作**终止式**。通常在一个终止式上，建立在音阶的第五级上的三和弦，叫作**属三和弦**，它将服

谱例 2.23

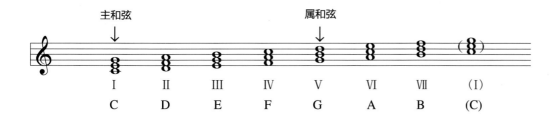

从于主三和弦。这是一种有力量的和声运动，它传递一种强烈的结束感觉，仿佛在说，"完毕"。

小结一下：西方音乐的旋律是由和声这种丰富的、和弦式的伴奏来支持的。和声获得了力量，并在和弦以一种有目的的进行移动时丰富了旋律。要避免不想要的不协和音，有必要变化和声中的和弦。

协和与不协和

人类的精神渴望音乐的一个原因是，这种艺术只通过音响就表达了生活本身的全部情感内容。就像我们的生活充满了协和与不协和，我们的音乐也是这样。

你肯定注意到了，当同时按下钢琴的琴键时，有些琴键的组合会产生刺耳的、激烈的音响，而另一些琴键的组合则会产生愉悦的、和谐的音响。前一类和弦被称为**不协和和弦**（音高听上去不愉快、不稳定），后一类被称为**协和和弦**（音高听上去愉快而稳定）。一般来说，音高彼此很靠近的和弦，只有半音和一个全音的距离，听上去便是不协和的。而另一方面，建立在距离有点大的三度音程（如 C 加上 E）上的和弦则是协和的，就像谱例 2.23 中的每个三和弦那样。但是文化，甚至是个人趣味，也在对不协和音的感受中起了作用。对一个听者来说，可能是热辣的、令人不快的不协和音，而对另一个听者来说，则可能是令人愉快的。例如，有些人发现，重金属乐队的带有攻击性的、变形的音响是无法接受的，而另一些人却趋之若鹜。

不过，不管什么样的音乐，不协和音添加了一种紧张和忧虑的感觉，而协和音则产生了一种平静和稳定的感觉。不协和和弦是不稳定的，因此它寻求移动到协和和弦上得到解决。不协和与协和和弦之间持续的流动给西方音乐带来了一种戏剧的感觉，就像一部从紧张的时刻走向渴望的结局的戏剧作品。我们人类的未能解决的争议总是无休无止，我们音乐中的未能解决的不协和音也是这样。

听和声

如果要求你听一首你最喜爱的流行歌手的新歌并模唱它，你模唱的肯定是它的旋律。因为优美的旋律总是位于最高的音上，我们下意识地习惯于只听音乐织体的最高声部。然而，要听和声，我们的耳朵就要"下"到低音。和弦通常是建立在低音上的，低音的从一个音到另一个音的变化，可能指示了和弦的变化。低音是和弦的基础，决定了和声的运动方向，在这方面它比高音的旋律起了更大的作用。一些流行歌手，比如 E. 斯波尔丁（见图 3.4）、保罗·麦卡特尼，还有斯汀，

既能控制上方的旋律，也能同时控制下方的和声。当他们演唱旋律时，他们弹着电吉他，按照领奏吉他（失真音效吉他）的低音填充伴奏的三和弦。

为了开始听一段旋律下方的和声，让我们探讨两首受人喜爱的作品。一首来自流行音乐的世界，另一首是古典音乐的热门曲目。首先，有一种黑人灵歌叫作"**嘟－喔普**"（Doo-wop），出现于 20 世纪 50 年代，是在底特律、芝加哥、费城和纽约等美国城市的黑人教堂里演唱的福音赞美诗的一种派生物，经常是街头即兴的无伴奏演唱，因为它的音乐是直接和重复的——充当伴奏的歌手很容易听到，并形成与旋律相对的一种和声。因为伴奏歌手唱的歌词经常只是"嘟，喔普，嘟，哇"这样的衬词，这些歌曲因而得名"嘟－喔普"。最后，嘟－喔普的和声使用一种短小的和弦进行，最常见的是一种三和弦的模进 I－VI－IV－V－(I)，一遍又一遍地重复（这四个重复的和弦，见下面的聆听指南）。在音乐中，任何持续重复的因素（节奏、旋律与和声）都叫作"**固定反复**"（来自意大利语，意思是"顽固的东西"）。在嘟－喔普歌曲《伯爵的公爵》（*Duke of Earl*）里，我们听到男低音唱的并不是"嘟－嘟－嘟"（Doo-Doo-Doo），而是"公爵－公爵－公爵"（Duke, Duke, Duke），当其他声部进入时，它形成了和弦的基础音。速度是中庸的快板，四个和弦的每一个都持续四拍。每当声乐的和声唱到歌词"伯爵"的时候，和弦就变了。I－VI－IV－V－(I) 的和弦进行持续了大约 9 秒钟，然后一遍又一遍地重复。当你听到这首"嘟－喔普"的经典歌曲时，就跟着男低音一起唱，不用管你的音域如何。任何人都能听出这种和声的变化。

聆听指南

和声（和弦变化）

基尼·钱德勒：《伯爵的公爵》（1962）

聆听要点：一种作为 4 小节固定反复的重复的和声

和声（和弦变化）♫

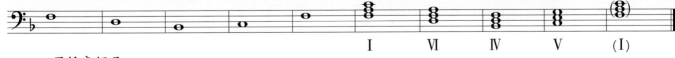

I　　　VI　　　IV　　　V　　　(I)

0:00　　男低音领唱：

Duke, Duke Duke,Duke of Earl, Duke, Duke Duke of Earl, Duke Duke Duke of Earl

I　　　　　　　　VI　　　　　　　IV　　　　　　　V

0:09　　　其他人声和乐器进入，填充和声。

0:18　　　基尼·钱德勒的声音进入，演唱歌词。

0:27　　　和声模式的进一步陈述。

0:37　　　每个和声现在占两小节，而不是一小节。

0:54（和 1:03）　　　每个和弦再次占一小节。

1:13　　　每个和弦再次占两小节，而不是一小节。

1:32（和 1:41）　　　每个和弦再次占一小节。

　　最后，我们要听一个类似的，但稍微复杂一点的选自古典曲目的作品，这就是著名的帕赫贝尔的《卡农》。约翰·帕赫贝尔（1653—1706）生活在德国，曾是巴赫家族的音乐家的一名指导教师，他创作的这首作品有四个声部。上方的三个声部在这里由小提琴演奏，它们奏的是一首**卡农**（一种"轮唱曲"，其中由一个声部开始，其他声部准确地复制这个声部，就像歌曲《三只瞎老鼠》那样）。在三个声部的卡农下方是一个和声的固定反复，一个由八个音组成的低音线条，每一个支持着一个和弦。帕赫贝尔的和声变得如此流行，以至于它被后来的披头士乐队（《随它去》）、U2 乐队（《有你还是没有你》）、席琳·迪翁（《更加爱你》的合唱）和很多其他流行歌手所"借用"。关于帕赫贝尔《卡农》的更多信息，见第九章"帕赫贝尔和他的《卡农》"。

聆听练习 2.5

听低音旋律与和声

约翰·帕赫贝尔：《D 大调卡农》（约 1685）

当我们听音乐时，大多数人很自然集中在音乐的最高声部，它通常也是旋律的所在声部。然而为了听和声，我们需要集中在最低的音乐线条——低声部上。在这首作品中，低声部首先进入，然后是卡农（轮唱）的逐渐展开。现在请把注意力集中在低声部上，回答下列问题。

聆听练习 2.5　♫

1. 低音首先开始，第一小提琴在何时进入，标志着卡农的开始？

 a. 0:00　　　b. 0:13　　　　c. 0:21

2. 再听开始处。小提琴进入和低音开始反复之前你听到了多少个音？换句话说，低音的音型有多少个音？

 a. 4　　　b. 6　　　　c. 8

3. 低音音型中的所有音都有同样的时值吗？

 a. 是的　　　b. 不是

4. 因此，帕赫贝尔的《卡农》中和声变化的比例是什么样的？

 a. 有规律的　　　　　　　b. 无规律的

5. 哪一个图示最准确地反映了低音线条的音高（音型）？

 a.　　　　　　b.　　　　　c.

6. 现在更多地去聆听这部作品。低声部有很多次反复，音型一次又一次地出现。音型的每次陈述大约持续了多长时间？

 a. 12 秒　　　b. 15 秒　　　c. 20 秒

7. 音乐中不断反复的一条旋律、和声或节奏被称作什么？

 a. 和弦进行　　　　　　　b. 协和音

 c. 速度　　　　　　　　　d. 固定反复

8. 现在听到录音的 1:54。低音音型有改变吗？

 a. 有　　　b. 没有

9. 从作品的开始（0:00）到这里（1:54），你听到了多少次低音音型？

 a. 8 次　　　b. 10 次　　　c. 12 次　　　d. 14 次

10. 一直听到这部作品的结尾。帕赫贝尔是否变化过他的低音和他的和声音型？

 a. 是　　　b. 否

关 键 词

拍子	小节	小节线	降号	低音谱号	半音阶	三和弦	嘟－喔普
速度	二拍子	弱起	升号	大谱表	主音	和弦进行	固定反复
渐慢	三拍子	切分音	音程	音阶	调性	终止式	卡农
强拍	休止符	旋律	谱表	大调音阶	转调	属三和弦	
重音	节奏	音高	谱号	小调音阶	和声	不协和和弦	
节拍	拍号	八度	高音谱号	调式	和弦	协和和弦	

第三章
音色、织体与曲式

如果节奏、旋律与和声告诉我们音乐是什么（what），那么音色、织体与曲式则告诉我们音乐是怎样的（how）。这些都是音乐音响的表面的细节，它吸引我们的注意并唤起一种情感的反应，就像一段辉煌的小号旋律突然闪亮登场，或一段银铃般的长笛在空中自由飘荡。因此，音色、织体和曲式并不大与乐思本身有关，而是与乐思被呈现的方式有关。

力度

音乐的**力度**（dynamics，强和弱）也影响了我们对音乐的反应。例如，为了创造想要的情绪和效果，英雄性的主题通常是很强地奏出的，而哀悼的主题则是轻柔的。因为意大利的音乐家曾经主导了西方音乐的世界，我们的大部分音乐术语都是来自意大利语，就像我们在表 3.1 中看到的。

表 3.1

术语	符号	定义
Fortissimo	*ff*	很强
Forty	*f*	强
Mezzo forte	*mf*	稍强
Mezzo piano	*mp*	稍弱
Piano	*p*	弱
Pianissimo	*pp*	很弱

但是力度的变化不必都是突然的。它们可以是逐渐的并扩展到很长的一段时间。声音强度的逐渐增大称为**渐强**（crescendo），而声音的逐渐减小称为**渐弱**（decrescendo 或 diminuendo）。在理查德·施特劳斯的《查拉图斯特拉如是说》的开头，当整个乐队进入并增加力量时，我们可以听到一个令人印象深刻的渐强的音响。像这样的壮观的时刻提醒我们，在音乐中就像在商品销售业务和信息传播中一样，媒介（在这里是强大的力度和音色）可以成为信息。当这样的音乐在作为电视广告的背景被人们听到时，观众肯定会得出结论，"这个产品听上去很棒！"

音色

简单地说，**音色**（color）在音乐中就是由人声和乐器产生的任何音响的音质。音色在英语中的另一个词是 timbre。我们都可以听出，单簧管的音质与长号的音质是有很大区别的，流行歌手瑞汉娜和歌剧明星弗莱明的音色也各不相同，甚至

在两个人演唱同一个音高时也是如此。

人声 ⎍⎍⎍⎍⎍⎍

你能辨认多少种不同的人声？也许有百种之多。我们每个人都有一个结构独特的声带（喉咙内的两块折叠在一起的黏膜）。当我们说话和唱歌时，我们让空气通过声带，造成振动，以一种有独特音色的声音传到我们的耳朵里。我们只需要听几个音就可以辨认出那是布雷（加拿大歌手）唱的，而不是波诺（爱尔兰歌手）唱的。

音乐中的人声按音域可分成四个主要的声部。两个女声的声部是**女高音**（soprano）和**女中音**（alto），另两个男声的声部是**男高音**（tenor）和**男低音**（bass）。（男人的声带比女人的更长更厚，因此成熟的男性的声音更低。）在女高音和女中音之间是**次女高音**（mezzo soprano），在男高音和男低音之间是**男中音**（baritone）。当很多人声合在一起时，他们就形成了**合唱**（chorus）。

乐器 ⎍⎍⎍⎍⎍⎍

为什么乐器用它们的方式发声?

你是否曾经觉得奇怪，为什么一支长笛（或一把小提琴）用它自己的方式来发声——为什么它有一种独特的音色？答案在于音乐声学的一个基本法则。

当一根弦振动的时候，或者当空气冲进管乐器的圆柱状的管子（甚至是可乐瓶）的时候，不止一个声音产生出来。我们听到一个基础的音，叫作"基音"。然而，比如一根弦，不仅它的全长振动，而且同时弦的各部分也在振动（二分之一、三分之一和四分之一等）。这些分段的振动产生了很多非常轻微的声音，叫作**泛音**（见图3.1）。一般来说，分段越大（比如是二分之一，而不是四分之一），泛音的声音越大。但是每种乐器（比如小号或双簧管）发出一种独特的泛音音量取决于乐器的材料和设计。特定的泛音混合基音的突出程度给整个乐器家族以独特的音响。图3.2展示小提琴G弦上的泛音列。注意没有直线的下降，因为泛音全都是立即发声的。泛音7是微弱的，但是泛音8很强地维护了自己。泛音的比例——就像星巴克在"假日混合"里混合了各种各样的咖啡——给每一种乐器带来其独特的音色。

乐器家族

乐器以分组或家族的形式出现——一种类型的乐器有着相同的基本形状并用

相同的材料做成。西方的**交响乐队**是一种大型的表演团体，包括了四个这样的分组：弦乐、木管、铜管和打击乐。此外，第五组乐器也存在，那就是键盘乐器（钢琴、管风琴和羽管键琴），它们不是交响乐队的正式的组成部分。

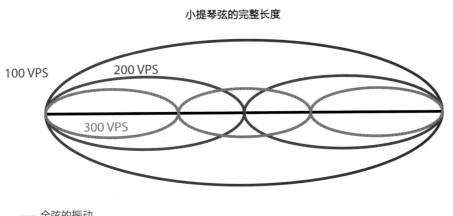

小提琴弦的完整长度

100 VPS
200 VPS
300 VPS

—— 全弦的振动
—— 二分之一弦的振动
—— 三分之一弦的振动
VPS 每秒的振动

图3.1
这个图形说明了当一根弦（基音）振动时，它的局部也在振动，因此产生了其他微弱的可以听到的音高，叫作泛音。

弦乐

如果你到北京去旅游，听到传统的中国乐队，大部分乐器（如二胡、琵琶、古筝）都是弦乐器。如果你出席美国田纳西州曼彻斯特的博纳鲁艺术与音乐节，那里的摇滚乐队演奏电吉他和各种各样的吉他——也都是弦乐器。在田纳西州纳什维尔附近的费姆乡村音乐大厅，你很可能听到一个乡村小提琴和一个曼陀林加在吉他乐队里。在巴比坎艺术中心看伦敦交响乐团在台上演奏，你会注意到大部分表演者又是演奏弦乐器。总之，弦乐器，不管是拨弦的还是拉弓的，主导了世界上的各种乐队。

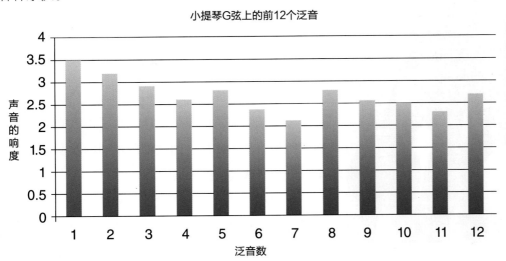

小提琴G弦上的前12个泛音

声音的响度

泛音数

图3.2
小提琴演奏G弦的泛音列，排列起来显示响度的级别，正是微弱的泛音的特定混合，给每种乐器带来独特的音响。

小提琴组

小提琴组——包括小提琴、中提琴、大提琴和低音提琴——组成了西方交响乐队的核心。一个大乐队可以很容易地多达百名成员，其中至少有 60 人是演奏这四种弦乐器的。

小提琴（见图 3.3，中）在弦乐器中是最主要的。它也是最小的，它有最短的琴弦，因此可以产生最高的音。旋律经常位于音乐织体的最高声部，所以在乐队里小提琴经常演奏旋律。小提琴经常被分成两组，叫作第一小提琴和第二小提琴。第二小提琴演奏的声部在音高上略低一点，在功能上附属于第一小提琴。

小提琴的声音——也包括乐队中所有的弦乐器的声音——都是当演奏者用琴弓拉响四根弦中的一根而发出的。琴弦被四个弦钮紧紧地拉在乐器的一端，而由一个拉弦板拉在另一端。它们通过一个支撑的琴马在木质琴身上方稍稍被抬高。当左手的一个手指在指板上缩短或"按住"一根弦时，便产生了不同的音高。再说一遍，琴弦越短，音高越高。

中提琴（见图 3.3，左）大约比小提琴长六英寸，它产生一种更低一些的声音。如果小提琴是女高音的对应物，那么中提琴就相当于女中音。它的声音更暗、更厚，比辉煌的小提琴更忧郁。

大提琴（见图 3.3，右）你可以很容易地在乐队中认出来，因为演奏者坐着把乐器放在两腿间。大提琴的音高比中提琴更低。它可以提供一种很低的音响，也能演奏抒情的旋律。当一位优秀的演奏者在中音区演奏时，大提琴可以发出一种难以形容的丰满而有表现力的声音。

图3.3
这张美国布伦塔诺弦乐四重奏小组的照片展示了小提琴（中）、中提琴（左）和大提琴（右）的相对尺寸。

低音提琴（见图 3.4）给乐队中的低音线条带来了重量和力量。因为它起初只是在大提琴下方低八度重叠，因此它也被称为倍大提琴。如同你能看到的，低音提琴是弦乐器中体积最大的，也是音响最低的乐器。它在管弦乐队中，甚至在爵士乐队中的作用是帮助音乐中的和声设立一个坚实的低音。

小提琴组的成员全都用相同的方式产生音高：用一个琴弓拉过绷紧的琴弦。这产生了熟悉的、有穿透力的弦乐音响。此外，通过使用不同的演奏技巧，也可以造成一些其他的效果。

● **揉弦**　当左手按下弦时，晃动左手，演奏者可以造成一种有控制的音高的"震颤"。这增加了弦乐音响的丰满性，因为实际上它创造出两个或更多音高

图3.4
格莱美奖获得者，爵士低音提琴演奏家埃斯珀尔兰扎·斯波尔丁和她的乐器（她也演奏电贝斯）。低音提琴在小型爵士乐队和大型古典管弦乐队中都运用自如。

图3.5
竖琴的独特效果是它的琶音，一种在弦上的快速上下跑动，似乎要用加强能量的音响充满周围的环境。

的一种混合。

● **拨弦**　演奏者不用琴弓拉弦，而是用手拨奏它们。用这种技术造成的声音有一种敏锐的抨击性，但是声音消失得很快。

● **震音**　演奏者通过用琴弓迅速地上下抖动来快速重复同样的音高，造成一种音乐的"震颤"。当演奏者强奏震音时，产生一种高度紧张的感觉，而当演奏者安静地演奏震音时，则造成一种柔软的、闪烁的背景。

● **颤音**　演奏者在两个明确分开的，但却是邻近的音高上快速地交替。大部分乐器，不只是弦乐器，都可以演奏颤音。

竖琴

　　尽管最初是一种民间乐器，**竖琴**（见图 3.5）有时也被添加到现代的交响乐队中。它的作用是给管弦乐队的音响带来一种独特的音色，有时候还创造特殊的效果，最惊人的效果是在琴弦上的上行或下行的快速跑动，叫作**滑音**。当一个三和弦的音快速地按顺序上行或下行演奏时，一种**琶音**便产生了。这个词（arpeggio）来源于意大利语的竖琴一词（arpa）。

聆听指南

管弦乐队的乐器：弦乐

0:00	小提琴演奏大调音阶	1:49	中提琴独奏：海顿
0:13	小提琴独奏：柴科夫斯基	2:10	大提琴演奏大调音阶
0:31	小提琴无揉弦演奏：海顿	2:30	大提琴独奏：海顿
0:51	小提琴揉弦演奏：海顿	2:50	低音提琴演奏大调音阶
1:13	小提琴演奏拨弦	3:13	低音提琴独奏：海顿
1:24	小提琴演奏震音	3:35	竖琴演奏琶音
1:30	小提琴演奏颤音	3:44	竖琴独奏：柴科夫斯基
1:37	中提琴演奏大调音阶		

管弦乐队的乐器：弦乐 ♪

木管乐器

最初用"木管"来命名这一家族的乐器，是因为它们通过吹进木制管子的空气来发声。然而今天，这些"木头"制作的乐器中的一些完全是用金属制成的。例如，长笛是用银，有时是用金，甚至白金来制造的。就像弦乐组那样，在很现代的交响乐队中也有四种主要的木管乐器：长笛、单簧管、双簧管和大管（见图 3.6）。此外，每类中又各有一种尺寸稍大或稍小一些的同类乐器，它们有着略微不同的音色和音域。当然，乐器或管子的长度越长，发出的声音就越低。

长笛（flute）那可爱、银铃般的声音大概你较熟悉。这一乐器低音区的音色丰富，高音区轻巧而优美。它特别灵活，能快速地从一个音区到另外一个音区。

比长笛更小的近亲是**短笛**（piccolo）（"短笛"一词来自于意大利文 flauto piccolo，意思是"小长笛"）。它能比乐队中的任何乐器发出更高的音。尽管短笛很小，但它的音响是那么尖锐以至于总是能被听到，即使是在全乐队强奏时也是如此。

单簧管（clarinet）是由演奏者把空气吹进一个安在吹嘴上的簧片（由一个单片的芦苇秆制成）下方而发声的。它的声音是一种开放而空旷的，低音很丰美，但高音又很尖锐。单簧管也可以在音高之间平稳地滑奏，这需要一种有高度表现力的演奏风格。这一乐器的灵活性和表现力使得它受到爵士音乐家们的偏爱。一种更低和更大的单簧管是低音单簧管。

双簧管（oboe）配有一组由两片芦苇秆制成的簧片——两个簧片拴在一起，中间有送气的空间。当演

> **图3.6**
> （从左至右）长笛、两支单簧管、双簧管和大管。长笛、单簧管、双簧管的长度比较接近，而大管几乎是它们尺寸的两倍。

奏者通过簧片向乐器内吹入空气后，振动产生了一种带鼻音的、有些异国情调的声音。双簧管在每场交响音乐会开始前给出标准音高，供乐队对音。双簧管不仅是第一个加入管弦乐队中的非弦乐器，也是一种很难调音的乐器。因此，最好让其他乐器按照它来调音，而不是让它按照其他乐器来调音。与双簧管密切关联的另一乐器是**英国管**（English horn），遗憾的是这是一个错误的命名，因为英国管既不是英国的，也不是一个 horn（号角）。它只是源于欧洲大陆的一种比较大（因此声音较低）的双簧管的变体。

大管（bassoon）在木管中的作用很像大提琴在弦乐中的作用。它既可以作为低音乐器增强低音的分量，也可以担任独奏。当它作为独奏乐器演奏中等快速或很快的段落时，它有一种干涩的、几乎是滑稽的声音。还有一种更低的大管，叫作**低音大管**（contrabassoon），可以演奏比其他任何管弦乐器都更低的音。

严格地说，单簧的**萨克斯管**（saxophone）不是交响乐队的成员，尽管它可以偶尔加入。它的声音可以是柔润而有表现力的。但是，如果演奏者希望的话，也能发出沙哑的，甚至粗犷的声音。萨克斯管的表现力使它成为大多数爵士乐队中很受欢迎的一个成员。

聆听指南

管弦乐队的乐器：木管

时间	内容	时间	内容
0:00	长笛演奏大调音阶	1:02	单簧管独奏：柏辽兹
0:11	长笛独奏：德彪西	1:24	双簧管演奏大调音阶
0:38	短笛演奏大调音阶	1:33	双簧管独奏：柴科夫斯基
0:47	短笛独奏：柴科夫斯基	1:54	大管演奏大调音阶
0:54	单簧管演奏大调音阶	2:05	大管独奏：斯特拉文斯基

管弦乐队中的乐器：木管 ♫

铜管乐器

像管弦乐队的木管和弦乐组那样，铜管家族也是由四种主要乐器组成：小号、长号、圆号和大号（见图3.7）。铜管演奏者不使用簧片吹奏，而是通过一个像杯状的**号嘴**（mouthpiece）（见图3.8）吹奏他们的乐器。通过调解阀键或移动拉管，演奏者可以使乐器的管子长度变得长一些或短一些，从而得到低一些或高一些的音高。

图3.7
加拿大铜管乐团中的成员，圆号演奏者在左边，大号演奏者在右边。

图3.8
铜管乐器的三个号嘴。

人人都听过**小号**（trumpet）那高亢、嘹亮而尖锐的声音。无论是在足球场上还是在音乐厅里，小号都以它灵活并有穿透力的声音而成为一种极好的独奏乐器。有时，小号手被要求带上弱音器演奏，弱音器（mute，一个插入物，放入乐器的喇叭口）能减弱它尖锐的音响。

尽管**长号**（trombone）（意大利语的意思是"大的小号"）离小号的关系较远，它主要演奏铜管乐器家族的中音区。它的声音宏大而饱满。最重要的是，长号是唯一一个通过来回移动拉管奏出不同音高的管乐器。不必说，长号可以非常容易地从一个音高滑向另一音高，有时是为了滑稽的效果。

圆号（French horn）（有时称为"法国号"）的历史可追溯到 17 世纪晚期，是第一个加入管弦乐队的铜管乐器。因为圆号像长号那样，其声音位于铜管乐器组的中音区，这两种乐器有时几乎难以区分。然而，圆号的音响更柔美一些，像是蒙上了一层面纱。相比之下，长号的声音更加清晰、更加直接。

大号（tuba）是铜管乐器中体积最大、声音最低的乐器。它能在最低的音区吹出一种丰满的，尽管有时有些发闷的声音。就像弦乐组中的低音提琴那样，大号经常被用来演奏旋律的基础音。

聆听指南

管弦乐队的乐器：铜管

0:00	小号演奏大调音阶		0:59	圆号演奏大调音阶
0:09	小号独奏：穆雷		1:17	圆号独奏：科普兰
0:22	加弱音器的小号独奏：穆雷		1:39	大号演奏大调音阶
0:35	长号演奏大调音阶		2:00	大号独奏：科普兰
0:45	长号独奏：科普兰			

管弦乐队中的乐器：铜管　♫

打击乐

想要制作你自己的打击乐器吗？只要找到一个金属垃圾桶，用你的手敲击它的边就行了。打击乐器只是一些共鸣的物体，当敲击它或用一个器具以各种方式擦刮它的时候，它就发声了。一些打击乐器，像定音鼓，可以产生特定的音高，而其他打击乐的音响，虽然节奏准确，但没有可以辨认的音高。

定音鼓（timpani）（见图 3.9）是古典音乐中最常听到的打击乐器。无论是单独的、分离式的敲击，还是快速的雷鸣般的滚奏，定音鼓的功能就是为音乐增加深度、紧张度和戏剧性。定音鼓通常成对使用，一个调成主音的音高，另一个

调成属音。在理查德·施特劳斯的《查拉图斯特拉如是说》的开始仅仅是定音鼓这些音高的演奏，便起到了突出的表现作用。

小军鼓（snare drum）的哒哒声、**低音鼓**（bass drum）砰砰声和**钹**（cymbals）的撞击声在军乐队、爵士乐队及古典音乐的管弦乐队中都是为人熟知的，这些乐器都不产生特定的乐音。

所有打击乐器的任务是加强音乐的节奏轮廓。它们增加了其他乐器的音响厚度，当大声地演奏时，可以提高悬念，并给作品带来高潮的感觉。的确，要求一个单独的钹在一个音乐旋律的顶点敲击就如同举起一个招牌，上面写着"情感的高潮"。

图3.9
美国交响乐团的定音鼓手乔纳森·哈斯。

聆听指南

管弦乐队的乐器：打击乐

0:00	定音鼓	0:19	大鼓
0:11	小军鼓	0:31	钹

管弦乐队中的乐器：打击乐 ♪

键盘乐器

键盘乐器是西方音乐独有的，以有复杂的机械装置而自豪。**管风琴**（pipe organ）（见图3.10）是所有乐器中最复杂的，它的起源可以追溯到古希腊。当演奏者压下一个琴键时，空气就被压进一根管子，由此产生了音响。管子是按分开的组排列的。每一组产生一个完整音域的音高，并拥有一种特殊的音色（如小号的音色）。当管风琴家需要为作品增加特殊的色彩时，他们就拉出一个被称为**"音栓"**（stop）的把手。当所有的"音栓"都发生作用时（用"拉出所有音栓"来表达），管风琴就会发出最有色彩、最有力的音响。管风琴拥有好几个键盘，这使得同时演奏几个各有独特音色的音乐线条成为可能。甚至还有一个脚键盘。世界上最大的、功能最为齐全的管风琴在美国纽约州的西点军校的卡迪特教堂里，它有270个音栓和18 408根管子。管风琴的音响可以在第十章的二维码中听到。

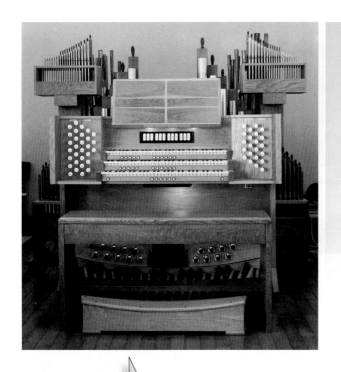

图3.10
这是一架三排键的管风琴，仅有一些小风管可以见到。注意那些音栓（手键盘两侧的小圆物体）和下面的踏板键盘。

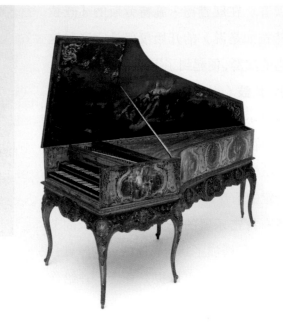

图3.11
巴斯考·塔斯金制造的双排键羽管键琴（巴黎，1770），现保存在美国康涅狄格州纽黑文市的耶鲁大学乐器博物馆中。

图3.12
钢琴家郎朗

羽管键琴（harpsichord）（见图3.11）早在1400年就开始出现在意大利北部，但在巴洛克时代（1600—1750）达到了巅峰。当一个琴键被按下后，它驱动一个杠杆向上，依次迫使一个拨子拨动一根琴弦，因而发出明亮的、叮当作响的声音。

然而，羽管键琴有一个重要的缺陷：它的杠杆机械装置不允许演奏者控制拨奏琴弦的力量。因此，无论演奏者用多大的力量敲击琴键，每根琴弦发出的音量总是一样的。

钢琴（piano）是1700年前后在意大利发明出来的，它部分地克服了羽管键琴的发音局限。钢琴的琴弦不是被拨奏的，而是被柔软槌子敲击的。一个杠杆机械装置使得演奏者能够控制每个琴弦被敲击的强度，轻轻触键可以发出弱音，用力触键可以得到强音。于是，最初的钢琴就被称为 pianoforte（意大利语，"弱和强"的意思）。在莫扎特的时代（1756—1791），钢琴取代了羽管键琴，成为最受欢迎的家庭

乐器。到了 19 世纪，每一个胸怀大志的家庭都要有一台钢琴，或是作为一种真正的音乐享受的工具，或是把它作为一种富有的象征。

今天，钢琴雄踞在家庭和音乐厅中。但是它有一个有朝一日可能会使它灭绝的天敌，那就是**电子键盘**（electric keyboard）。这种计算机驱动的合成器能够一按按钮，就改变了演奏的泛音（见图3.2），并因此改变了我们从钢琴到羽管键琴，或管风琴，或任何乐器上听到的音响。

交响乐队

在全部的音乐合奏形式中，现代西方交响乐队无疑是最为庞大、富有色彩的合奏形式，最为齐全的交响乐队拥有超过一百名演奏员和近三十件不同的乐器，上至高声部的短笛，下到隆隆作响的低音大管。图 3.13 是管弦乐队的一种典型的

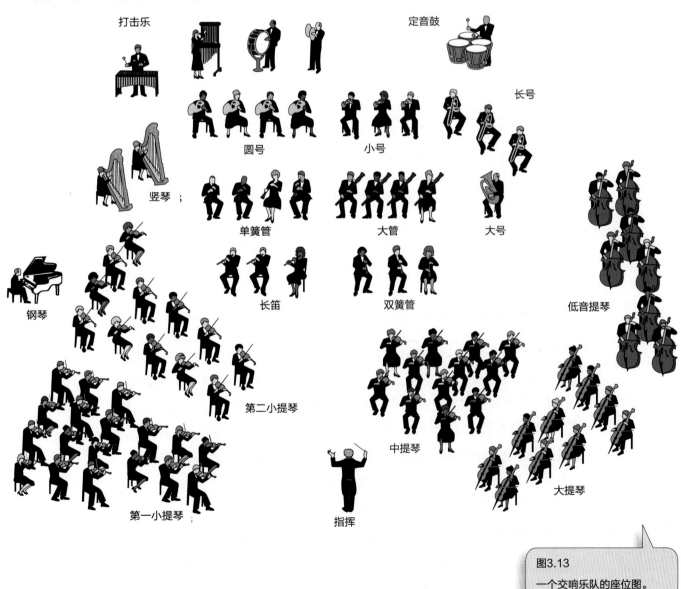

图3.13
一个交响乐队的座位图。

047

分布形式。为了达到声音的最佳平衡，弦乐被安置在前面，更有力量的铜管乐被安置在后面。

奇怪的是，当管弦乐队在 17 世纪起源时，它没有一个单独的指挥：乐队很小，由一个乐手在演奏时充当指挥就足够了。但是到了贝多芬的时代（1770—1827），当管弦乐队已经发展了两百年，并已扩展到了六十多位演奏员时，就有必要有一个人站在乐队前面来指挥了。的确，**指挥**（conductor）的作用有点像一个音乐的交通警察：他判断大提琴没有盖过小提琴，双簧管在适当的时候屈从于单簧管，以便旋律能够被听到。指挥阅读一份**管弦乐总谱**（orchestral score，所有声部的综合），必须能够立刻挑出任何音高和节奏上的不正确演奏（见图 3.14）。要做到这一点，他必须有一个卓越的音乐的耳朵。

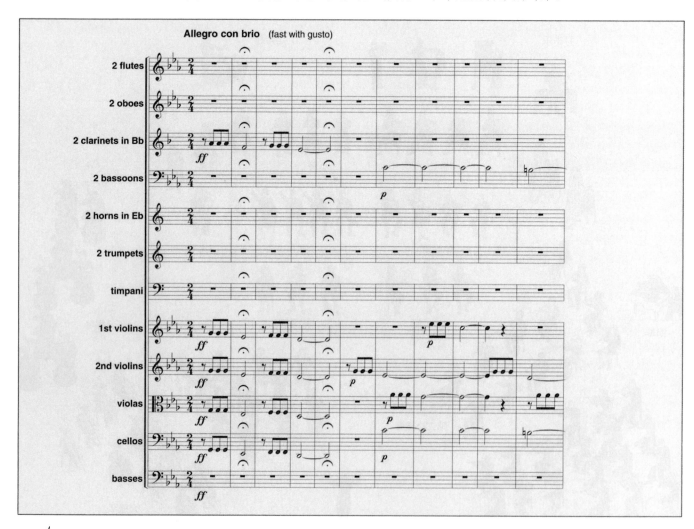

图3.14
贝多芬第五交响曲的管弦乐总谱的开头，第一页，带有乐器的列表。

聆听练习 3.1

听管弦乐队中的乐器：辨认单独的乐器

在欣赏时，你已经听过西方交响乐队中的所有主要乐器。现在来测试你辨认这些乐器的能力。以下摘选了 10 种独奏乐器的演奏。从右边一栏中选出正确的乐器名字填在空白处。

聆听练习 3.1

1.（0:00）_____　　大管（里姆斯基－科萨科夫）

2.（0:14）_____　　长笛（柴科夫斯基）

3.（0:38）_____　　单簧管（里姆斯基－科萨科夫）

4.（0:52）_____　　圆号（勃拉姆斯）

5.（1:13）_____　　大提琴（圣－桑）

6.（1:30）_____　　双簧管（柴科夫斯基）

7.（1:48）_____　　长号（拉威尔）

8.（2:09）_____　　低音提琴（贝多芬）

9.（2:34）_____　　大号（柏辽兹）

10.（2:50）_____　　小提琴（柴科夫斯基）

聆听练习 3.2

听管弦乐队中的乐器：辨认两种乐器

现在的难度增加了。你能立即辨认出两个正在演奏的乐器，以及哪一个正在较高音区演奏吗？继续跟着录音听，有几个乐器加入进来。从下列乐器中进行选择并填入留下的空格中：小提琴、中提琴、大提琴、低音提琴、长笛（听到两次）、单簧管、双簧管（听到两次）、大管、小号和长号。

聆听练习 3.2

	第一种乐器	第二种乐器	更高的乐器
(0:00) 勃拉姆斯	圆号	1._____	2._____
(0:40) 马勒	3._____	4._____	5._____
(1:08) 吕利	6._____	单簧管	7._____
(1:29) 巴赫	8._____	大管	9._____
(1:44) 巴赫	10._____	11._____	12._____
(2:00) 泰勒曼	13._____	中提琴	14._____
(2:27) 巴托克	15._____	16._____	17._____
(2:52) 巴赫	18._____	19._____	20._____

聆听练习 3.3

听管弦乐队中的乐器：辨认三种乐器

聆听练习 3.3 ♫

准备好最终的测试了吗？现在需要你辨认出三种乐器来。从下列乐器中选择并填空：小提琴、中提琴、大提琴、长笛（两次）、单簧管、大管、小号（两次）、长号、圆号、大号。

	第一种乐器	第二种乐器	第三种乐器
(0:00) 柴科夫斯基	1._____	圆号	2._____
(0:18) 柴科夫斯基	3._____	4._____	5._____
(0:40) 吕利	6._____	大管	7._____
(1:00) 巴赫	8._____	圆号	9._____
(1:44) 贝多芬	10._____	11._____	12._____

最后，在以下四个选曲中，听出这三种乐器的最高和最低的声音。

	最高音	最低音
（0:40）吕利	13._____	14._____
（0:00）柴科夫斯基	15._____	16._____
（0:18）柴科夫斯基	17._____	18._____
（1:44）贝多芬	19._____	20._____

织体

当一个画家或一个织工在一块画布或织机上安排材料时，他创造出了一种织体：**织体**是艺术元素的密度和排列。看看凡·高的《杏树开花的树枝》（1890，见本章开头的图）。画家在这里使用线条和空间创造了一种织体，底部很重，但顶部很轻。表达了一种既有很好的根基又很轻柔的意象。因此，作曲家也在用音乐的线条（也被称为声部）创造各种效果，尽管它们可能不是演唱的。音乐中有三种基本的织体，取决于包括的声部数量，它们是单音、主调和复调。

单音是最容易听出的织体。就像它的名字——字面的意思是"一个声音"——所指出的，**单音**（monophony，由 mono "单一的"和 phony "声音"组成）是一个单独的音乐线条，没有和声。例如，当你独自演唱时，或独自演奏长笛或小号时，你就在创造单音音乐。当一群男人（或女人）在一起演唱同一音高时，他们是在演唱**同度**（unison），同度演唱也是单音的演唱。甚至男女声在一起演唱，产生八度的音高，音乐的织体也仍然是单音的。例如，当我们在朋友的生日派对上唱《生日歌》时，我们使用单音来唱的，单音织体是所有音乐织体中最稀疏的。

贝多芬在他的第五交响曲的开头著名的"命运敲门"就运用了单音织体，来创造一种干瘦的、遒劲的效果。

主调（homophony）的意思是"相同的声音"。在这种织体中，各个声部或旋律线条大约都在同时一起移动到新的音高。主调织体的最常见的类型是曲调加和弦式的伴奏。注意谱例 3.1 的旋律（它本身是单音的）是怎样和纵向的块状和声一起创造出主调织体的。节日的颂歌、赞美诗、民歌和几乎所有的流行歌曲，当它们带着和声演唱时，都有这种曲调加和声伴奏的织体。你能在心中想象听到一个管乐队在演奏《星条旗》（美国国歌）吗？那就是主调织体的。

谱例 3.1　主调

就像我们可能从它的名字猜想到的，**复调**（polyphony，它的英文名字是由 poly"多的"和 phony"声音"组成的）在音乐的结构中要求两个或更多的旋律线条。此外，这一术语暗示着每一个旋律线条将是自主和独立的，经常在不同的时间进入。这样，复调织体就有一种很强的横向的推动力，而在主调织体中，音乐的结构更多是纵向的块状的伴奏和弦（对比谱例 3.1 和谱例 3.2 中的箭头）。在复调织体中，各声部是同等重要的，彼此相对地移动构成所谓的**对位**（couterpoint），也就是两个或更多独立音乐线条的和谐的对立（音乐家们可以互换地使用复调和对位这两个词）。最后，对位有两种类型：自由的和模仿的。

在自由对位中，声部是高度独立的，各走各的路，许多爵士乐的即兴演奏都是采用自由对位。另一方面，在模仿对位中，以一个主要声部开始，随后它被一个或更多的其他声部所复制，如果跟随的声部完全准确地重复主要声部演奏或演唱的主题，便产生了一个**卡农**（canon）。想想《三只瞎老鼠》《你睡着了吗？》和《划、划、划小船》这些歌曲，记住每一声部是怎样依次进入，并从头到尾模仿第一声部（见谱例 3.2）。

谱例 3.2 复调

这些都是短小的卡农，也叫轮唱，是自中世纪以来流行的严格模仿对位的一种类型。一首更长的卡农，是我们在聆听练习 2.5 中看到的那首约翰·帕赫贝尔的著名的《D 大调卡农》，它由上方的三个声部奏出。

当然，作曲家在一首作品中并不仅仅局限于这三种音乐织体中的一种——他们能够从一种转到另一种，就像亨德尔在他的清唱剧《弥赛亚》的著名的"哈利路亚"大合唱中所做的那样。

聆听指南

亨德尔：《弥赛亚》，"哈利路亚"合唱（1741）

聆听要点：亨德尔对音乐织体的很有技巧的处理，取得了音乐的多样性并创造了激动人心的效果。

亨德尔：弥赛亚——"哈利路亚合唱"♫

0:06	"哈利路亚！哈利路亚！"	主调
0:23	"赞美上帝无限权威的统治"	单音
0:30	"哈利路亚！哈利路亚！"	主调
0:34	"赞美上帝无限权威的统治"	单音
0:40	"哈利路亚！哈利路亚！"	主调
0:44	"赞美上帝无限权威的统治"和"哈利路亚！"	复调
1:09	"我们上帝的王国"	主调
1:27	"他将永远永远统治下去"	复调
1:48	"万王之王，万主之主"和"哈利路亚"	主调
2:28	"他将永远永远统治下去"	复调
2:40	"万王之王，万主之主"和"哈利路亚"	主调
2:48	"他将永远永远统治下去"	复调
2:55	"万王之王，万主之主"和"哈利路亚"	主调

聆听练习 3.4

听音乐织体

以下有 10 首说明三种基本的音乐织体的选曲。你会发现，单音织体是容易听出来的，因为它只有一个音乐线条。稍困难的是区分主调织体与复调织体。主调织体通常运用伴随和支持单一旋律的块状和弦。另一方面，复调织体包含许多活跃的、独立的线条；辨认每首选曲的织体，并在填空处写下"单音""复调"或"主调"。

聆听练习 3.4

1.（0:00）_____ 巴赫：《赋格的艺术》，对位 IX

2.（0:44）_____ 贝多芬：第五交响曲，第一乐章

3.（0:52）_____ 穆索尔斯基："漫步"，选自《图画展览会》

4.（1:02）_____ 穆索尔斯基："漫步"，选自《图画展览会》

5.（1:12）_____ 巴赫：G 小调管风琴赋格曲

6.（2:03）_____ 德彪西：《牧神午后前奏曲》

7.（2:22）_____ 若斯坎·德普雷：《圣母颂》

8.（2:48）_____ 德沃夏克：第九交响曲（"自新大陆"），第二乐章

9.（3:17）_____ 路易斯·阿姆斯特朗：《哭泣者威利》

10.（3:41）_____ 科普兰："简单的礼物"，选自《阿帕拉契亚的春天》

曲式

曲式（form）是对音乐内容的安排。在建筑、雕塑和绘画中，表现的对象被放置在物理的空间中，创造出一种令人喜爱的设计。类似的是，在音乐中，作曲家把大量的音响内容置于一种秩序中，当音响在时间中经过时，这种秩序创造出一种迷人的形式。

为了创造曲式，作曲家需要运用以下四种手法中的任何一种：陈述、反复、对比或变奏。**陈述**（statement）当然是一种重要的乐思的呈现。**反复**（repetition）是通过对陈述的再次陈述来确认它。对于听者来说，没有比总是新的音乐的不断流动更令人困惑的了。我们怎么能理解它们呢？乐思的重复起到一种路标的作用。每次再陈述都是一种重要的音乐内容——也是对返回稳定的再次保证。

另一方面，**对比**（contrast）使我们离开熟悉的东西，进入未知世界。对比的旋律、节奏、织体和情绪可以被用来提供变化甚至制造冲突。在音乐中就像在生活中一样，我们需要新奇和刺激。对比激励了我们，使得熟悉的乐思的最终返回更加令人满意。

变奏（variation）处在反复和对比的中间。最初的旋律被反复，但又有一些变化。比如音调现在更复杂了，或者新的乐器可能被加入并与基本主题形成对位。听者听到了熟悉的旋律而感到满足，但要听出旋律是如何变化的还是有难度的。

如果我们观看一个建筑的内部或站在一个博物馆内的一幅画前，我们马上就可以感知到物体的形式。音乐却不是这样的。音乐在时间中展开，我们不得不利用我们的记忆重建和理解我们听到的东西。为了帮助我们的记忆，音乐家们发展出了一套使形式视觉化的系统，用字母来代表音乐的单元。一个乐思的第一次陈述叫作 A，随后的对比的部分叫作 B、C、D，等等。如果第一个或其他任何音乐的单元以变化的形式返回，那么，那个变体的上方就加上数字——如 A^1 和 B^2。每个大的音乐单元的细分就用小写字母 a、b 等来表示。通过本书的曲例所示，你能清楚理解该系统是怎样运作的。

分节歌形式

分节歌是在所有的音乐形式中最为常见，这是因为我们的赞美诗、颂歌、民歌和流行歌曲无一例外地使用它。在**分节歌形式**（strophic form）中，作曲家为第一段歌词谱曲，然后使用同一个完整的旋律来演唱所有的随后的段落。例如，约翰内斯·勃拉姆斯在他著名的《摇篮曲》中为每一节诗重复了一个单独的乐思，就像在下面的聆听指南所展示的。历史上很多流行歌曲多多少少地使用了这种手法，每一节用一段新的歌词开始，结束时用一段**合唱**（一种重复的有词的副歌）。美国内战时期的一首著名歌曲《共和国战歌》可以作为这种常见形式的有代表性的例子，这首联军的呐喊之声的词作者是茱莉亚·沃尔德·豪，它的每一节（诗节＋合唱）都使用同样的音乐谱写。

第一节

（诗节）我已看见伴随上帝降临时　所带来的荣耀光芒，

他正在踩踏摧毁　储藏盛怒葡萄的地方，

他已拔出带着宿命闪光的快剑；

他的真理正在向前迈进。

（合唱）荣耀，荣耀，哈利路亚！

他的真理正在向前迈进。

第二节

在许多圆形军营的篝火中　我已看见他的存在；

披着傍晚的潮湿与露水　他们为他建设一座神坛；

在昏暗闪烁的灯光下　我能细读他公正的判决，

他的胜利正在向前迈进。

（合唱）荣耀，荣耀，哈利路亚！

他的真理正在向前迈进。

在 YouTube（或优酷）上有很多这首歌曲的不同的改编曲和影像资料。寻找你最喜欢的。快速搜索 YouTube（或优酷）也证实分节歌形式还很好地活在今天的流行体裁中，从摇滚乐到嘻哈乐。在杰伊-Z 和阿丽西亚·吉斯的《心灵的帝国》中，他说唱每一段歌词，然后演唱副歌。这个完整的合成物又被重复了两次，每一段新的歌词都用同样的音乐。查看这首流行歌曲（小心"不隐晦的内容"），或者探索和发现你自己的例子。现在，我们来听同样很著名的勃拉姆斯《摇篮曲》的前两段，每段歌词也是用同样的音乐来演唱，但是在这个曲子中没有合唱的副歌。

聆听指南

勃拉姆斯：《摇篮曲》（1868）

聆听要点：第一节和第二节的音乐的准确重复

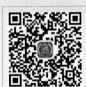
勃拉姆斯：摇篮曲　♪

0:00	Gut'Abend, gut Nacht	安睡吧，小宝贝，
	Mit Rosen bedacht	你甜蜜地睡吧，
	Mit Näglein besteckt	睡在那绣着
	Schlüpf unter die Deck'	玫瑰花的被里。
	Morgen früh, wenn Gott will	愿上帝保护你，
	Wirst du wieder geweckt.	一直睡到天明。
0:48	Gut'Abend, gut Nacht	安睡吧，小宝贝，
	Von Englein bewacht	天使在保佑你。
	Die zeigen im Traum	在你梦中出现
	Dir Christkindleins Baum	美丽的圣诞树。
	Schlaf nun selig und süss	你静静地安睡吧，
	Schau im Traum's Paradies.	愿你梦见天堂。

主题和变奏

主题与变奏（theme and variations）的运作是明显的：一个乐思不断地返回，但是通过旋律、和声、织体和音色的改变而用某些方式加以变化。在古典音乐中，作曲家变奏得越多，主题就变得越不清楚；听者要听出从旧的中生长出来的新内容就越发具有挑战性了。主题和变奏的形式可以像图 3.15 那样被视觉化，并遵循这样的图式：

主题的陈述	变奏 1	变奏 2	变奏 3	变奏 4
A	A¹	A²	A³	A⁴

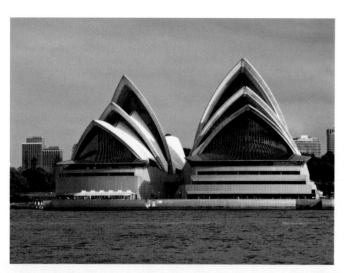

莫扎特年轻时曾短暂地在巴黎逗留，在那里他听到一首法国民歌《啊，妈妈，我要告诉你》（*Ab, vous dirai-je Maman*），我们今天称其为《小星星变奏曲》。后来莫扎特用这个迷人的曲调（**A**）为钢琴创作了一首变奏曲（在第十五章"主题和变奏"中详细讨论）。

图3.15
澳大利亚的悉尼歌剧院，这里我们看到一个主题（一个上升的、尖顶的拱形），当它每次在不同的位置出现时，就展示了一个新的变奏。

聆听指南

莫扎特：《小星星变奏曲》（约 1781）

聆听要点：主题在每一次新的变奏中是怎样变化的。

莫扎特：小星星变奏曲 ♩

0:00	**A**	曲调的演奏，无装饰；旋律在上方，和声在下方。
0:30	**A¹**	变奏 1：上方曲调用华丽的、快速移动的音型装饰。
0:59	**A²**	变调 2：上方曲调无装饰，华丽的、快速移动的音型现在在低声部。
1:29	**A³**	变奏 3：上方曲调用优雅的琶音装饰。

二部曲式

正如其名称所示，**二部曲式**（binary form）是由两个对比的部分 **A** 和 **B** 构成的。在长度和一般的外形上，**A** 和 **B**（见图 3.16，左）的结构是为了平衡和互补。**B** 段经常通过不同的情绪、调性或旋律引入变化。有时，二部曲式的 **A** 和 **B** 两个部分都立刻被准确地反复。音乐家用符号 ‖: :‖ 来

图3.16
（左）二部曲式或AB二段体的本质，可以在这个日本木雕中看到。这里的两个人形明显不同，但又彼此和谐。（右）三部曲式或ABA三段体可以在奥地利萨尔茨堡大教堂的建筑中清晰地看到。莫扎特和他的父亲经常在那里演奏。

表示。如果反复符号是以‖: A :‖‖: B :‖形式出现，它演奏的结果是 AABB。海顿在他的第 94 交响曲的第二乐章中，创造了一个二部曲式的完美例子。然后，他用这个主题写了一套变奏（在第十五章"主题与变奏"中详细讨论）。

聆听指南

海顿：第 94 交响曲（"惊愕"）

海顿：第 94 交响曲（"惊愕"）♪

第二乐章，行板

聆听要点：一个迷人的主题 A，后面是一个补充性的 B。

0:00　弦乐演奏 A。

0:17　A 反复，结束时出现令人惊愕的突强。

0:33　弦乐演奏 B。

0:50　B 反复时，长笛加入旋律。

三部曲式

　　如果说在流行歌曲中最常见的形式是分节歌形式，那么在古典音乐中最常见的就是**三部曲式**（ternary form）（见图 3.16，右）。在家—离开—回家（ABA）的音乐旅程长久地满足了作曲家和听众。在柴科夫斯基的《胡桃夹子》的"芦笛舞曲"中，A 段是明亮而欢快的，因为它使用了大调式和银铃般的长笛。然而 B 段却是昏暗和低沉的，甚至有不祥之感，这是由于小调式和低音持续的固定反复（重复的音型）的缘故。

聆听指南

柴科夫斯基：《胡桃夹子》，"芦笛舞曲"（1891）

柴科夫斯基：胡桃夹子——芦笛舞曲♪

聆听要点：A 段明亮的舞曲音乐，然后变成阴暗的 B 小调，并返回一个减缩的 A 段。

0:00		长笛演奏旋律，下方是低音弦乐拨奏。
0:35	A	英国管，然后是单簧管增加对位。
0:51		小提琴重复旋律，增加对位。
1:22	A	转入小调：小号演奏旋律，下方是两个音的低音固定反复。
1:36		小提琴加入旋律。
1:57	A^1	长笛的大调式的旋律返回（小提琴演奏对位）。

回旋曲式

　　回旋曲式（rondo form）包含一个简单的原则：一个反复出现的音乐部分（叠句）与对比的音乐部分相交替。通常在一首回旋曲中，至少有两个对比的部分（**B**和**C**）。也许由于这种简单但令人愉快的布局，回旋曲受到每个时代的音乐家们的喜爱——中世纪的僧侣，像莫扎特、海顿这样的古典交响曲作曲家，甚至像斯汀这样的当代流行音乐艺术家（见第十五章的"一首斯汀的回旋曲"）。虽然反复出现的叠句的原则是恒定不变的，但作曲家用几种不同的形式写回旋曲（见下），不过，每一种的标志还是叠句（**A**）。

<p align="center">ABACA　　　ABACABA　　　ABACADA</p>

<p align="center">A　　　　　B　　　　　A　　　　　C　　　　　A　　　　　B　　　　　A</p>

　　你可能已经熟悉了让－约瑟夫·穆雷（1682—1738）的一首回旋曲，因为它被用作美国公共电视网播放的"经典剧场"的主题音乐，那是美国最长的黄金时间的戏剧系列节目。在这首乐曲中，全体乐队与嘹亮的小号和鼓一起演奏回旋曲的叠句（**A**），并与两个对比的乐思（**B**和**C**）相交替，形成了简洁的对称结构。

穆雷：回旋曲，选自《交响组曲》（1729）

0:00	A	全体乐队与小号和鼓一起演奏叠句，然后反复（在 0:12）。
0:24	B	弦乐和木管演奏较为安静的对比部分。
0:37	A	叠句返回，但不反复。
0:50	C	弦乐和木管演奏新的对比部分。
1:22	A	叠句返回，并反复（在 1:35）。

穆雷：回旋曲　♫

力度	泛音	指挥	反复	中提琴	小号
渐强	交响乐队	管弦乐总谱	对比	大提琴	长号
渐弱	揉弦	织体	变奏	低音提琴	大号
音色	拨弦	单音	分节歌形式	长笛	圆号
女高音	震音	同度	合唱	短笛	管风琴
女中音	颤音	主调	主题与变奏	单簧管	羽管键琴
男高音	竖琴	复调	二部曲式	双簧管	钢琴
男低音	滑音	对位	三部曲式	英国管	电子键盘
次女高音	琶音	卡农	‖:‖（反复记号）	大管	
男中音	号嘴	曲式	回旋曲式	低音大管	
合唱	音栓	陈述	小提琴	萨克斯管	

第四章
音乐风格

当我们聆听音乐的时候，都在有意识或无意识地想理解我们听到的内容。例如，我们走进一家咖啡馆，常会听到一首乐曲，古典的或是流行的，我们可以立刻辨别出来。对于我们没有听过的作品，我们试着根据我们的知识来猜音乐的风格或作曲家。这是一首说唱乐（rap，一种源于美国黑人的流行音乐）还是雷鬼乐（reggae，一种源于牙买加的流行音乐）？是浪漫主义时期的还是巴洛克时期的？是布莱姬的还是碧昂丝（均为美国女歌手）的？在我们的高科技时代，我们甚至有像"音乐雷达"（Shazam）这样的歌曲识别应用软件，可以识别一首你不知道的歌曲。另一个流行的服务软件"潘多拉"（Pandora），可以找到和演奏我们喜欢的类似的曲调。它是怎样做到这一点的？潘多拉利用一种叫作"音乐染色体组"的功能，它能快速扫描一个声音文件的四百多个旋律、节奏、和声、音色、织体和曲式的基因标记。换句话说，利用音乐的各种要素，这个应用软件寻求辨认一首歌曲的音乐的DNA——我们用"风格"来表示——并寻找一个匹配物。

音乐中的**风格**（Style）指的是一个作曲家、艺术家或表演团体通过音乐的各种要素的表现而创造出来的一种独特的音响。每位作曲家都有自己的音乐风格，正是这种风格使得他的作品与所有其他艺术家的作品区别开来。以莫扎特（1756—1791）的作品为例，一位受过音乐教育的欣赏者能辨认出它是一首古典主义时期（1750—1820）的作品，因为它一般有对称的旋律、轻盈的织体、力度的涨落和流动。一个真正富有音乐经验的耳朵，还能辨认出作曲家是莫扎特。也许他听出了突然向小调的转调、密集的半音化旋律，或木管乐器富有色彩的写法，所有这些都是莫扎特个人音乐风格的特征。

西方古典音乐历史中的每个时期也各有一种不同的音乐风格。也就是说，一个时期的音乐有一些共同的特点，相同的实践和手法出现在那个时期的很多作品中。一方面，文艺复兴时期（1450—1600）的大量弥撒曲充满了短小的模仿对位，并只用人声演唱，不用乐器伴奏。另一方面，浪漫主义时期（1820—1900）的交响曲会典型地显示出悠长的、无模仿的旋律、半音的和声、缓慢的节奏和始终密集的乐队织体。

史学家们把音乐史分成八个风格时期：

图4.1
华盛顿国家美术馆的东侧翼的一部分，与背景中的美国国会形成对比。这座美术馆建于1978年，由贝聿铭（美籍华人建筑家）设计。它带有平面的无装饰的几何图形，是现代建筑风格的代表；而美国国会则反映着18世纪的新古典主义风格。

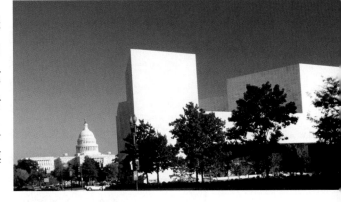

中世纪：476—1450 年	文艺复兴：1450—1600 年	巴洛克：1600—1750 年
古典主义：1750—1820 年	浪漫主义：1820—1900 年	印象主义：1880—1920 年
现代主义：1900—1985 年	后现代主义：1945 年—现在	

当然，人类的活动——艺术的和其他的——都不应该采取这样一刀切的方法进行分类。从某种意义上讲，历史时期有些像人们的年龄段。一个婴儿在什么时

间进入了儿童时期，或者一个儿童在何时转变为成人？同样，音乐风格也不是在一夜之间突变的，而是渐进和重叠的。一些作曲家处在两种风格之间。如贝多芬（1770—1827）就横跨了古典主义和浪漫主义两个时期，他对和声的选择有那么点保守，但对节奏和曲式的运用却是非常超前的。尽管有这种矛盾，音乐史家们像艺术史家们那样认为根据历史时期来讨论风格问题是非常有用的。（见图4.1）这种实践使得根据更为简短、更容易理解的单元来探索持续不断的人类活动成为可能。

在以下音乐风格的一览表中，按照音乐的基本因素——旋律、和声、节奏等，分析了每一历史时期的音乐风格。每个时期的恰当的风格一览表还会出现在随后章节的那个时期的结尾。

音乐风格一览表

中世纪：476—1450 年

代表作曲家

无名氏（最多产）	宾根的希德加	雷奥南
佩罗坦	马肖	迪亚女伯爵

主要体裁

格里高利圣咏	复调弥撒	特罗巴多和特罗威尔的歌曲
流行歌曲	圣诞颂歌	器乐舞曲

旋律 大多在较窄的音域内级进，很少使用音阶中的半音。

和声 大部分幸存的中世纪音乐，特别是格里高利圣咏和特罗巴多与特罗威尔的歌曲，都是单音的——由一个单独的旋律线条组成，没有和声的支持。

中世纪的复调（弥撒曲、经文歌和圣诞颂歌）有不协和的乐句，终止在开放的、音响空洞的协和和弦上。

节奏 格里高利圣咏和特罗巴多与特罗威尔的歌曲主要用相等时值的音符演唱，没有清晰而明显的节奏。中世纪的复调大部分是三拍子的（理论家们说是向神圣的三位一体致敬）并使用重复的节奏型。

音色 主要是教堂内的声乐的音响（合唱或独唱），流行（世俗）音乐可能包括像小号、长号、提琴或竖琴这样的乐器。

织体 大部分是单音的。格里高利圣咏和特罗巴多与特罗威尔的歌曲是单音的旋律。中世纪的复调（两个、三个或四个独立的旋律线条）主要是对位式的。

曲式 格里高利圣咏没有一种大规模的曲式，但是歌词的每个分句一般都有它自己的乐句；特罗巴多与特罗威尔歌曲和圣诞颂歌的分节歌形式；法国尚松的回旋曲式。

文艺复兴：1450—1600 年

代表作曲家

无名氏	若斯坎·德普雷	帕勒斯特里那	威尔克斯

主要体裁

复调弥撒 宗教经文歌 器乐舞曲（帕凡与加亚尔德） 世俗歌曲和牧歌

旋律	在适度狭窄的音域中以级进运动为主，仍然以自然音为主，但这个时期末的牧歌中可以看到一些紧张的半音。
和声	比中世纪更小心地使用不协和音，三和弦作为一种协和和弦，成为和声的基本材料。
节奏	二拍子现在与三拍子一样常见，宗教声乐作品（弥撒曲和经文歌）中的节奏是松弛的，没有强拍重音。世俗音乐（牧歌和器乐舞曲）的节奏通常是活跃而迷人的。
音色	尽管更多的器乐作品单独幸存下来，但主导的音响仍然是无伴奏的声乐，不管是独唱的还是合唱的。
织体	主要是复调的：四个或五个声乐线条的模仿对位在弥撒曲、经文歌和牧歌中随处可闻，偶尔也有和弦式的主调织体被插入，以求变化。
曲式	严格的曲式不常用，大部分弥撒曲、经文歌、牧歌和器乐舞曲是通谱体的——它们没有音乐的重复，因此也没有标准的曲式图。

巴洛克早期与中期：1600—1690 年

代表作曲家

蒙特威尔第	斯特罗奇	珀塞尔	吕利	帕赫贝尔	科雷利	维瓦尔第

主要体裁

歌剧 序曲 室内康塔塔 奏鸣曲 大协奏曲 独奏协奏曲 舞曲组曲

旋律	级进的运动较少，更大的跳进，更宽广的音域和更多的半音，反映了炫技独唱的影响；适合特定乐器的惯用的旋律音型出现。
和声	通奏低音演奏的稳定的、自然音的和声支持着旋律；标准的和弦进行在 17 世纪末开始出现，调式逐渐被限定到两种：大调和小调。
节奏	文艺复兴时期松弛而灵活的节奏逐渐被重复的节奏型和一种强奏的节拍所取代。
音色	由于传统乐器的完善（如羽管键琴、小提琴和双簧管）和对声乐与器乐新的结合的探索，音色变得非常多种多样；弦乐为主导的管弦乐队开始成形，突然转换的力度（阶梯式力度）反映了巴洛克音乐的戏剧性。
织体	和弦式的、主调的织体为主；由于通奏低音创造了有力的低音来支持上方的旋律，上下两端的声部是最突出的。

曲式　　咏叹调和器乐作品经常运用固定低音的手法；回归曲式出现在协奏曲中；
　　　　二部曲式控制了奏鸣曲和舞曲组曲的大部分乐章。

巴洛克晚期：1690—1750 年

代表作曲家

帕赫贝尔　科雷利　维瓦尔第　穆雷　巴赫　亨德尔

主要体裁

法国序曲　舞曲组曲　奏鸣曲　大协奏曲　独奏协奏曲　教堂康塔塔　歌剧
清唱剧　前奏曲　赋格曲

旋律　　旋律以渐进式的发展为标志，变得更长和更扩展，惯用的器乐风格影响了声乐
　　　　的旋律；旋律的模进变得很流行。

和声　　功能性的和弦进行主导了和声的运动——和声从一个和弦到下一个和弦有目的
　　　　地运动。通奏低音继续提供强有力的低音。

节奏　　兴奋的、有驱动力的和精力旺盛的节奏推动音乐向前，"行走"低音创造出节
　　　　奏规整的感觉。

音色　　乐器特别盛行。乐器的声音，特别是小提琴、羽管键琴和管风琴的，成为那个
　　　　时代的主导音色；一种音色的使用贯穿整个乐章或乐章的大部分。

织体　　主调织体仍然是重要的，但是更密集的复调织体在对位的赋格曲中再度兴起。

曲式　　二部曲式用于奏鸣曲和舞蹈组曲；返始咏叹调（三部曲式）用于咏叹调；赋格
　　　　手法用于赋格曲；回归曲式用于协奏曲。

古典主义：1750—1820 年

代表作曲家

莫扎特　海顿　贝多芬　舒伯特

主要体裁

交响曲　奏鸣曲　弦乐四重奏　独奏协奏曲　歌剧

旋律　　短而均衡的乐句创造出悦耳的旋律；旋律更多地受到声乐而不是器乐风格的影
　　　　响。经常出现的终止式带来轻快而优美的感觉。

和声　　和弦变化的比率（和声节奏）发生了戏剧性的改变，产生了一种力度的流动；
　　　　简单的柱式和声通过"阿尔贝蒂"低音而变得更加活跃。

节奏　　离开巴洛克时期的有规律的驱动性的形式，变得更加走走停停；在一个乐章内
　　　　部有更多的节奏变化。

音色　管弦乐队的规模更大，双管制的木管组（两支长笛、两支双簧管、两支单簧管、两支大管）成为典型，钢琴取代了古钢琴成为主要的键盘乐器。

织体　以主调风格为主；低音和中音区较薄，因而轻快而透明；对位风格的段落较少出现，主要作为对比。

曲式　一些标准的曲式出现在很多古典音乐中：奏鸣曲－快板、主题与变奏、回旋曲式、三部曲式（小步舞曲和三声中部），以及双呈示部（独奏协奏曲）。

浪漫主义：1820—1900 年

代表作曲家

贝多芬　舒伯特　柏辽兹　门德尔松　罗伯特·舒曼　克拉拉·舒曼　肖邦　李斯特
威尔第　瓦格纳　比才　勃拉姆斯　德沃夏克　柴科夫斯基　穆索尔斯基　马勒　普契尼

主要体裁

交响曲　标题交响曲　交响诗　戏剧序曲　音乐会序曲　歌剧　艺术歌曲　管弦乐歌曲
独奏协奏曲　钢琴特性小品　芭蕾音乐

旋律　旋律的外形变得比古典主义时期更灵活和不规则；悠长的、如歌的旋律线条带有强有力的高潮和为了表现目的的半音变化。

和声　半音的更多的运用使得和声更加丰富、更有色彩；为了表现的目的而突然转换到关系很远的和弦；延长的不协和音传达了痛苦和渴望的情感。

节奏　节奏是自由而松弛的，偶尔模糊了节拍，速度可以非常波动（自由速度），有时为了一个"宏大的乐思"而慢得像爬行。

色彩　管弦乐队变得很庞大，达到了一百多位演奏者：长号、大号、低音大管、短笛、英国管被加入乐队中；为了特殊的效果而实验新的演奏技巧；力度宽广的变化是为了创造极端的表现层次；钢琴变得更大和更有表现力。

织体　主调织体占优势，但是由于更大的管弦乐队和管弦乐总谱，织体变得密集而丰富，钢琴的延音踏板也增加了它的浓度。

曲式　没有新的曲式产生，而是传统的曲式（如分节歌、奏鸣曲－快板、主题与变奏）在使用中被扩展了长度；传统的曲式也被运用到像艺术歌曲和交响诗这样的新体裁中。

印象主义：1880—1920 年

代表作曲家

德彪西　拉威尔

主要体裁

交响诗　弦乐四重奏　管弦乐歌曲　歌剧　钢琴特性曲　芭蕾音乐

旋律	从短小的音响到较长的、自由流动的线条，非常多样；旋律很少是悦耳的或可唱的，而是用起伏的音型快速地环绕和回转。
和声	有目的的和弦进行被静止的和声所取代；和弦经常出现平行运动；使用非传统的音阶形式（全音阶、五声音阶）混淆了调性中心的感觉。
节奏	通常是自由而灵活的，带有不规则的重音，使得它很难确定节拍；运用节奏的固定反复带来静止的而不是运动的感觉。
色彩	更强调木管和铜管乐器，不太强调小提琴作为主要的旋律乐器；更多的独奏写法显示出乐器的音色和它演奏的旋律是同样重要的，或者是更重要的。
织体	可以有从轻薄、稀疏到厚重、稠密的各种变化；钢琴的延音踏板经常用来营造流水声；刮奏快速地从低到高或从高到低。
曲式	包括清晰的反复在内的传统曲式较少使用，尽管三部曲式并非不常见；作曲家努力发展每部新作品独有的和特定的曲式。

现代：1900 年—

代表作曲家

斯特拉文斯基　勋伯格　巴托克　普罗科菲耶夫　肖斯塔科维奇
艾夫斯　科普兰　托马斯

主要体裁

交响曲　独奏协奏曲　弦乐四重奏　歌剧　芭蕾音乐　合唱音乐

旋律	音域宽广的跳进的旋律线条，通常是半音化与不协和的；通过运用八度移位突出了旋律的棱角。
和声	高度的不协和，以半音化、新和弦和音簇为特征，不协和和弦不再必须解决到协和和弦，而是可以解决到另一个不协和和弦；有时二者相互冲突，但同等的调中心同时存在（多调性）；有时听不出调中心（无调性）。
节奏	有力的、经常是不对称的节奏；相互冲突的同时出现的节拍（多节拍）和节奏（多节奏）带来瞬间的复杂性。
音色	音色本身成为形式与美的动因；作曲家通过传统的原声乐器和来自电声乐器、计算机和环境噪音的创新的歌唱技巧来寻求新的音响。
织体	像创作音乐的男人和女人一样多变和独特。
曲式	一系列的极端：得益于新古典主义复兴的奏鸣曲－快板、回旋曲、主题与变奏；允许几乎是数学的形式控制的十二音手法；古典音乐、爵士乐和流行音乐的形式和方法开始以令人激动的新方式彼此影响。

后现代：1945 年—

代表作曲家

瓦雷兹　凯奇　格拉斯　赖克　亚当斯　谭盾

主要体裁

没有常见的体裁，每部艺术作品都创造出一种自身特有的体裁。

几乎不可能按照音乐风格来归纳；主要的风格趋向难于分辨。

高雅艺术与通俗艺术的界限被去除；所有的艺术或多或少是以平等的价值观加以衡量。

交响乐队现在也演奏电子游戏的音乐。

用电子音乐和计算机产生的音响进行实验。

以前公认的音乐的基本原则，如不连续的音高和把八度分为十二个平均的半音，经常被放弃。

叙述性的（描绘性的）音乐和"有目标"的音乐被拒绝。

偶然音乐允许随机"发生"的和来自环境的噪声来构成音乐作品。

将视觉和表演媒介引入写下来的乐谱。

乐谱上标明采用西方古典音乐传统以外的乐器（如电吉他、锡塔琴和卡佐膜管）。

乐谱中用新的记谱风格加以实验（如草图、图表以及文字指示）。

第二部分
中世纪与文艺复兴时期，476-1600 年

第五章 中世纪音乐，476—1450 年

第六章 文艺复兴时期音乐，1450—1600 年

400	500	600	700	800	900	1000	1100	1200	1300	14

MIDDLE AGES

• 476年罗马被西哥特人攻陷

• 约530年努尔西亚的本尼迪克建立修道院规则

• 约700年《贝奥武甫》(英国史诗)

1098—1179年宾根的希德加(音乐家、诗人和幻想家)

约 1360 年 纪尧姆·德·马肖(约1300—1377)在兰斯作《圣母弥撒曲》

约1170—1230年雷奥南和佩罗坦在巴黎发展复调

约 1390 年 乔叟(约1340—1400)作《坎特伯雷故事》

• 800年查理大帝加冕为神圣罗马帝国皇帝

• 1066年征服者威廉入侵英格兰

• 约1150年贝亚特里兹·迪亚和其他游吟诗人活跃于法国南部

• 约880年维金人(北欧海盗)入侵西欧

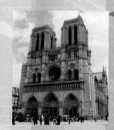

• 约1160年哥特式大教堂——巴黎圣母院开始建造

历史学家用"中世纪"这个名词总称从罗马帝国灭亡（476）到美洲新大陆被发现（15世纪中期，以哥伦布航海为顶点）之间的千年历史。那是一个僧侣和修女、骑士和战争、崇高的精神和死亡的瘟疫，以及被可怕的贫困包围的高耸入云的大教堂的时代。教会和宫廷这两种机构都在为政治上的控制权而竞争。从我们现代的观点来看，中世纪似乎是一个年代跨越十分久远的时期，其间点缀着那些辉煌的建筑、精美的彩饰玻璃，以及同样迷人的诗歌和音乐。

"文艺复兴"一词在字面上的意思是"再生"。历史学家用这个词来指1350—1600年在理性和艺术上的辉煌时期。它首先出现在意大利，然后是法国，最后是英国。音乐史家所说的"文艺复兴"时间更短，他们用这个词来指上述那些国家在1475—1600年音乐的发展。文艺复兴的作家、艺术家和建筑家都回首古希腊和罗马的时代寻找个人和公民表达的范本。对于音乐来说这也是一个重要的时期。文艺复兴音乐的最有意义的发展是一种使音乐与歌词密切联系起来的新的愿望的产生。最后，把创造力归因于人类的成就也归因于上帝，文艺复兴的作曲家开始为家庭创作世俗音乐，也为教堂创作传统的宗教音乐。

1450	1475	1500	1525	1550	1575	1600

RENAISSANCE

- 1473年西克图斯四世教皇领导罗马复兴，并开始建造西斯廷小教堂
- 1486年若斯坎·德普雷（约1450—1521）加入西斯廷小教堂唱诗班
- 1492年克里斯托弗·哥伦布第一次航海
- 约1495年达·芬奇（1452—1519）开始作《最后的晚餐》
- 1501年彼特鲁齐印刷出版第一本复调音乐（威尼斯）
- 1501—1504年米开朗琪罗（1475—1564）作大卫雕像
- 1517年马丁·路德（1483—1546）贴出宗教改革的95条纲领
- 1528年皮埃尔·阿泰尼昂在阿尔卑斯山以北（巴黎）首次出版复调音乐书籍
- 1534年英国的亨利八世建立英国教会
- 1545年特伦托宗教会议开始

15年 亨利五世国王和他的英国士兵在阿金库尔特战役打败法国人

- 1554年帕勒斯特里那（1525—1594）加入西斯廷小教堂唱诗班
- 1558—1603年英国的伊丽莎白一世女王在位
- 1599—1613年莎士比亚的戏剧在环球剧院上演
- 1601年 向伊丽莎白一世女王致敬的牧歌集《阿里安娜的凯旋》出版

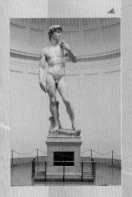

第五章
中世纪音乐，476—1450 年

对于 21 世纪的生活节奏匆忙的城市居民来说，很难想象一种被平静的祈祷环绕的生活。但是在中世纪，大部分的人口（僧侣和修女们）把它们的生活限定在两个简单的任务上：劳动和祈祷。他们为了糊口而劳动，他们为了拯救他们的灵魂而祈祷。的确，中世纪是一个深深的崇尚精神的时代，因为在人世间的生活是不确定的，而且经常是短暂的。如果你得了传染病，你就要死去（还没有抗生素）；如果虫子吃了你的庄稼，你就要挨饿（没有农药）；如果你的村庄着了火，一切都将化为灰烬（没有消防队）。人们似乎很少能控制自己的命运，于是他们转向一个外部的代理人（上帝）寻求帮助。他们这样做主要通过有组织的宗教——罗马天主教会，它是中世纪欧洲的主要的精神和行政管理上的力量。

修道院的音乐

中世纪的社会主要是农业社会，因此宗教是以农村的修道院（为僧侣）和修女院（为修女）为中心的。他们在田地里劳动，在教堂里祈祷。宗教仪式通常从黎明前就开始了，在一天中的不同时间中持续，形成一个几乎不变的循环。一个很有影响的意大利僧侣努尔西亚的本尼迪克特创建了本笃修道会，规定了这些祈祷时间的名字，例如清晨做的"晨祷"，黄昏时做的"晚祷"。每天最重要的仪式是**弥撒**（Mass），这是对耶稣的最后晚餐的一种象征性的再现，大约在早上 9 点进行。

格里高利圣咏

这些仪式的音乐我们今天称为**格里高利圣咏**（或**素歌**）——这是一部有几千首宗教歌曲的独特的曲集，用拉丁文演唱，传达了教会的神学信息。尽管这些音乐以伟大的教皇格里高利(约 540—604)命名，这位教皇实际上却写得很少。相反，格里高利圣咏是有很多人创作的，男人女人都有，他们生活在格里高利教皇在位之前、期间和之后很久。

为了记录下这些圣咏，从一个地区向另一个地区传播，中世纪的僧侣和修女们创造了一种完全新的传播媒介：**记谱法**。起初这个系统只使用几个斜线和点，叫作 notae(音符)，暗示旋律上行或下行的运动。但是音高的上行或下行究竟走多远呢？为表示旋律的距离，1000 年前后的教堂音乐家们开始把音符放在线和间组成的格子里，用字母的名字来辨认它们，如间 A、线 B、间 C，等等。起初是为了保存格里高利圣咏的曲目，这种在一个格子（线谱）上的象征物（音符）形成了我们至今仍在使用的音高记谱的基础。

格里高利圣咏不同于其他音乐。它有一种无限的、来世的性质，这无疑是因

为格里高利圣咏既没有节拍也没有规律的节奏。的确，有些音比其他音长些或短些，但这些音高都没有明显的音型重复，可以让我们拍手或跺脚打拍子。因为所有的人声都是同度演唱的，格里高利圣咏是单音音乐。没有乐器的伴奏，作为一条规则，也没有男女声的混合。由于所有这些原因，格里高利圣咏有一种前后一致的单色调音响。它导致人们更多地去沉思而不是去舞蹈。信徒们不是去听音乐本身，而是用音乐作为一个媒介进入一种精神的状态来达到和上帝的交流。

　　谱例 5.1 展示了很长的一首圣咏的大部分，它的名字是《大地的每个角落》（*Viderunt omnes*），在圣诞节的弥撒中演唱。我们知道它来自公元 5 世纪，但是我们不知道它的作者。实际上，几乎所有中世纪的圣咏都是无名氏创作的。这是一个宗教的时代，有创造性的个人是不会站出来把他们的成就归功于自己的——荣誉归于上帝。请注意这里，尽管音高已清楚标明，却没有提供节奏的信息。音符一般用一种基本的时值演唱，在长度上有点接近我们的八分音符。也请注意两种演唱方式的存在：音节式和花唱式。一个**音节式演唱**的段落中，歌词的每个音节只有一个或两个音符，就像在"jubilate"（欢乐地歌唱）这个词；相反，一个**花唱式演唱**的段落中，一个音节有很多音符，就像在"terra"（大地）这个词的最后一个音节上。

谱例 5.1

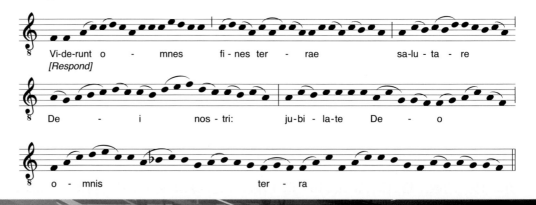

聆听指南

无名氏：格里高利圣咏《大地的每个角落》（5 世纪）

体裁：圣咏

织体：单音

聆听要点：平静的、起伏的旋律，用三和弦音程快速上升，然后，华美地级进下行。

0:00	独唱者	大地的每个角落都看到了
	唱诗班	我们的上帝的救赎，
		普天之下都欢乐地向上帝歌唱吧。

宾根的希德加的圣咏

对格利高利圣咏曲目的最卓越的贡献者之一是宾根的希德加（1098—1179，见图5.1），有77首圣咏出自她多产的笔下。希德加是一对贵族夫妇的第十个孩子，因此她被作为"什一税"（人们用自己世间所得的十分之一向教会所做的一种捐献）送给了教会。她受教于本笃会的修女，52岁时在德国莱茵河西岸的小城宾根附近建立了自己的修女院。在她的一生中，希德加表现出她作为剧作家、诗人、音乐家、生物学家、药理学家和幻想家的卓越才智和想象力。今天，若在谷歌做一次"宾根的希德加"的网上搜索，将会出现一百多万条有关信息，也许这就是对她的广泛多样的兴趣的一个例证。有讽刺意义的是，第一位"文艺复兴的人"实际上是一位中世纪的妇女：宾根的希德加。

希德加的《啊，血的红色》具有她的圣咏以及一般圣咏的很多典型的特点（谱例5.2）。首先，歌词非常生动，也是希德加自己创作的。向圣乌尔苏拉和一个有1.1万名妇女基督徒的团体致敬，据说她们在4世纪或5世纪被匈奴人屠杀了，诗歌中想象烈士的鲜血在天堂中流成河，纯洁的花并没有被毒蛇的邪恶所玷污。歌词的每一句都有它自己的乐句，但是每个乐句都不是长度相等的。请再次注意音节式歌唱（见"quod divinitas tetigit"）与花腔式歌唱（见在"num"和"numquam"上的29个音）的不同。甚至今天一些流行歌手，如克里斯蒂娜·阿奎莱拉、玛利亚·凯莉和后来的惠特尼·休斯顿都被称为"花腔歌手"，因为她们很喜欢在一个歌词的音节上唱出很多很多的音来。

谱例5.2 宾根的希德加：《啊，血的红色》

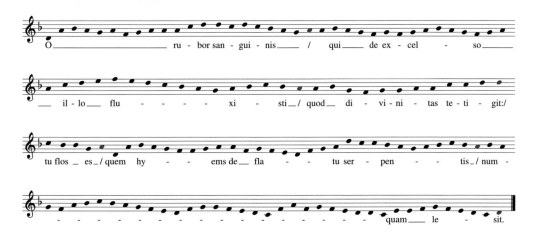

希德加的圣咏《啊，血的红色》连绵曲折，但在音调上有坚实的基础，因为每个乐句终止在音阶的第一级（主音D）或第五级音（属音A）上（在谱例5.2中用红色音符）。也请注意，在开始的跳进（D到A）之后，这首圣咏大部分是

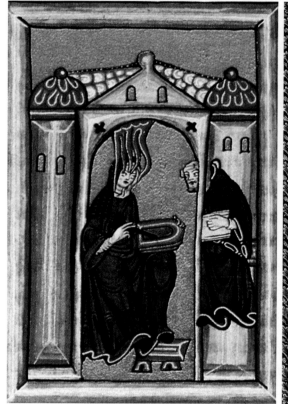

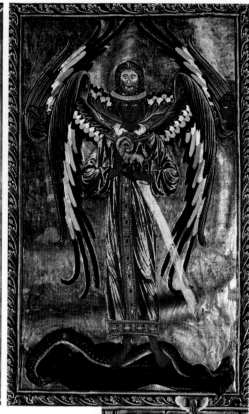

图5.1
一幅12世纪的插图，描绘宾根的希德加在接受神的启示，可能是一个幻象或一首圣咏，直接来自天堂。右边是她的秘书，僧侣沃玛尔，正在惊奇地偷看她。

图5.2
（图5.1）希德加的一个幻象，揭示了具有一副神奇的翅膀的圣父、圣子和神秘的羔羊如何用一把闪光的剑杀死了魔鬼撒旦。（下图）希德加（中）接受幻象并向她的秘书（左）陈述。这幅插图出自12世纪。

级进运动（邻近的音高）。这毕竟是由整个社区的没有受过很多音乐训练的修女或僧侣一起演唱的，所以它必须是容易演唱的。最后，就像大部分圣咏一样，这首作品没有明显的节奏或节拍。无伴奏的、单音的旋律线条和缺少有规律的节奏使它产生了一种平静的、沉思的情调。希德加并不把自己看作一个像我们今天所认为的那种"艺术家"，而是以一种中世纪的无名氏的精神，把自己仅仅视为一个容器，神的启示通过它而来到人间（见图5.2）。的确，她只把自己称为"在上帝的呼吸之上飘浮的一根羽毛"。

聆听指南

宾根的希德加：格里高利圣咏《啊，血的红色》（约 1150）

宾根的希德加：啊，血的红色 ♫

体裁：圣咏

织体：单音

聆听要点：一次超验的体验。没有节拍是否使你感觉松弛？希德加的圣咏似乎要把你带走吗？

0:00	啊，血的红色，	0:41	毒蛇的冰冷的呼吸
0:14	从天上流下来，		永远不能伤到你。
0:29	被神性所触动；	0:57	（注意在"numquam"即"永远"一词上的长花腔。）
0:36	你是花朵，		

大教堂的音乐

格里高利圣咏主要在西欧的与世隔绝的修道院和修女院中兴起。然而，教堂内的艺术音乐的未来却不是在乡村的修道院，而是在城市的大教堂里发展起来的。每个大教堂都是一位主教的"所在教堂"，他可以通过在这个欧洲日益增大的城市中心之一确立自己的位置而服务于更多的教徒。在 12 世纪，像米兰、巴黎和伦敦等城市由于贸易和商业的增加而发展得很快。这些城市创造的商业财富有很多被用于建造新的雄伟的大教堂，既作为礼拜的场所，也作为市民活动的中心。1150—1350 年由于这种建筑非常多而常被称为"大教堂的时代"。它开始于法国北部，那里的大教堂拥有我们今天所说的哥特式风格的各种因素：尖尖的拱门、高高的拱顶、支撑的飞扶垛，以及五颜六色的彩饰玻璃。

> 图5.3
> 巴黎圣母院大教堂，始建于约1160年，是用新的哥特式风格建造的第一批建筑之一。在这个建筑的建造期间，奥尔加农在那里被创作出来。

巴黎圣母院

法国北部的新的哥特式风格的中心是巴黎。献给圣母的巴黎的大教堂（见图 5.3）是 1160 年前后开始建造的，一直到一百多年后才完工。在此期间，巴黎圣母院有幸出现了一系列教士，其中不仅有神学家和哲学家，也有诗人和音乐家。在这些人中间最出名的是雷奥南（活跃于 1169—1201 年）和佩罗坦（被称为"伟大者"，活跃于 1198—1236 年）。雷奥南编写了一部很著名的宗教音乐曲集，叫作《奥尔加农大全》（拉丁文是 *Magnus liber organi*）。佩罗坦修订了雷奥南的曲集，也增加很多他自己创作的作品。通过他们的努力，有助于建立一种被

称为**奥尔加农**的新的音乐风格，这个名字一般用于早期的教会复调。它的创新之处在于作曲家在已有的圣咏上方增加了一个、两个或三个声部。在这种音乐的发展中，我们看到了突破教会古老权威（圣咏）束缚的创造性精神的一个早期例子。

佩罗坦：奥尔加农《大地的每个角落》

巴黎幸存的文件显示，佩罗坦曾担任过巴黎圣母院的唱诗班指挥。为了给庆祝 1198 年圣诞节的早晨的弥撒仪式增光添彩，佩罗坦以《大地的每个角落》（见谱例 5.1）谱写了一首四声部奥尔加农。他在这首有几百年历史的圣咏上方增加了三个新的声部（见图 5.4）。比起新的上方声部来，这首老的、借用的圣咏的移动很缓慢，每个音高都拖长或保持。因此，圣咏的这个持续的旋律线条就被称为**"支撑声部"**（tenor，来自拉丁语 teneo 和法语 tenir，意思是"支撑"）。当你聆听佩罗坦的作品时，你可以清楚地听到，持续的圣咏声部为上方的声部提供了和声的支持，就像哥特式教堂的巨大的柱子，可以支撑着上方的精致的拱顶（见图 5.5）。同样可以听到的是三拍子的活泼的节奏，这是一种新奇的音响。

中世纪早期，几乎所有记谱的音乐都是单声部的圣咏，很少需要确定节奏——所有的音高都唱大致相同的长度，歌手们在从一个音符移到另一个时，可以容易地唱齐。然而，当奥尔加农的分开的声部多达三个或四个时，更多的指示便是需要的了。歌手怎么知道什么时候改变音高以构成好听的和声呢？因此，13—14 世纪的音乐家们发明了一套叫作**有量记谱法**的系统，在准确地确定音高的同时也确定音乐的节奏。音乐家们在指示音高的音符上增加各种不同的符干和符尾来确定时值。这些符干和符尾在我们今天的二分音符、四分音符和八分音符中还在使用。

图5.4
佩罗坦的四声部《大地的每个角落》，为圣诞节而作。注意支撑声部的圣咏（乐谱的第4、第8和第12行）是怎样为上方的三个声部提供一个长音符的基础的。

聆听指南

佩罗坦：建立在格里高利圣咏《大地的每个角落》基础上的奥尔加农（1198）

体裁：奥尔加农

织体：复调

佩罗坦：奥尔加农 ♪

聆听要点：活泼的三拍子。所有用节奏记谱写的早期复调都是三拍子的，当时的理论家告诉我们，这是为了向神的三位一体致敬。

因为佩罗坦在他的《大地的每个角落》（见谱例 5.1）的谱曲中用长音符支撑圣咏，使这个作品的长度达到 11 ～ 12 分钟。因此，这里仅列出他的奥尔加农的开头。歌手们在讲述大地的每个角落都看到了（Viderunt）基督的救赎。

0:00	Viderunt 的音节 "Vi-"，所有声部在开放的五度和八度音响上。
0:06	上方三个声部开始用摇动的三拍子，而支撑声部持续着圣咏的第一个音，所有声部演唱 "Vi-" 的音节。
0:47	支撑声部变到下一个音高，所有声部变到 "Viderunt" 的音节 "-de-" 上。
1:10	支撑声部变到下一个音高，所有声部变到 "Viderunt" 的音节 "-runt" 上。
2:06	歌词 "Viderunt" 的结束

兰斯的圣母院

13 世纪的巴黎是新的哥特式复调的主要中心，但是到了 14 世纪，它在音乐和建筑上的首要地位受到了兰斯的挑战。兰斯这座城市位于法国巴黎以东一百英里的香槟地区，它以一座同样令人印象深刻而且比巴黎圣母院更大的大教堂而自豪。在 14 世纪，兰斯有一位在诗歌和音乐上都很有才气的教士纪尧姆·德·马肖（约 1300—1377）曾服务于这座大教堂。以他幸存的近 150 首作品来看，马肖不仅是当时最重要的作曲家，也是一位令人尊敬的诗人。今天，文学史家把他与《坎特伯雷故事集》的作者，稍年轻一些的英国同代人焦弗里·乔叟（约 1340—1400）相提并论。的确，乔叟了解并大量借用过马肖的诗歌作品。

图5.5
兰斯大教堂的内部，沿着柱子向上可以看到屋顶的肋拱，形成一种巨大的向上运动的感觉，就像马肖的弥撒曲，四个叠置的声部有一种新的纵向感。

马肖：《圣母弥撒曲》

　　马肖的《圣母弥撒曲》理所当然是中世纪音乐的整个曲目中最重要的作品。它的 25 分钟的长度和用音乐谱写弥撒歌词的新奇方式令人印象深刻。在马肖之前的时代，作曲家只为所谓的**特定弥撒**（歌词随不同的宗教节日而变化的圣咏）的一个或两个部分谱写复调音乐。马肖是第一位为所谓的**常规弥撒**谱曲的作曲家——这种弥撒有五个不同的歌唱部分：慈悲经、荣耀经、信经、圣哉经和羔羊经——每天演唱的歌词都不变。从马肖的作品起，创作一首弥撒曲就意味着为常规弥撒的五段歌词谱曲，并寻求一些方法来使它们形成一个整体。巴赫、莫扎特、贝多芬和斯特拉文斯基只是后来追随马肖为常规弥撒谱曲的作曲家中的几个。

表 5.1　弥撒的音乐部分

特定弥撒	常规弥撒
每个新的节日或圣人的节日歌词变化	每天唱同样的歌词
1. 进台经（一首为教士们的进入而唱的引子性的圣咏）	
	2. 慈悲经（祈求怜悯的圣咏）
	3. 荣耀经（赞美主的圣咏）
4. 升阶经（沉思的圣咏）	
5. 哈利路亚或特拉克特（感恩或忏悔的圣咏）	
	6. 信经（表白信仰的圣咏）
7. 奉献经（奉献的圣咏）	
	8. 圣哉经（欢呼主的圣咏）
	9. 羔羊经（祈求怜悯和永久和平的圣咏）
10. 圣餐经（伴随着圣餐礼的圣咏）	

　　马肖为了建构他的弥撒曲，采用了下列的手法：首先，他选了一首歌颂圣母的圣咏，把它用长音符的形式放在支撑声部。在这个基础性的支撑声部之上，马肖创作了两个新声部，分别叫作 superius 和 contratenor altus，这是我们的"女高音"（soprano）和"女中音"（alto）这两个词的来源。在支撑声部下方，他增加了一个叫作 contratenor bassus 的声部，这是我们的"男低音"（bass）一词的来源。与佩罗坦不同，马肖把他的四个声部分布在两个半八度的音域内，成为探索合唱队的几乎全部音域的第一位作曲家。不过你也将会听到，这种复调经常是不协和的、刺耳的。马肖弥撒曲令人激动的时刻是作曲家超出不协和进入开放、协和和弦的时候（见谱例 5.3 的星号）。这些和弦在充满回声的中世纪大教堂中听上去特别丰满，在那里，这种开放的音响能够环绕着教堂的石墙无尽地回响着。

谱例 5.3

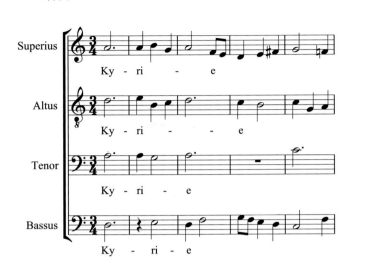 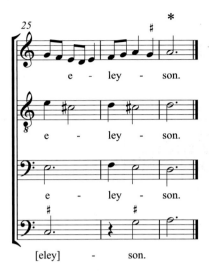

聆听指南

马肖：《圣母弥撒曲》中的"慈悲经"（约 1360）

曲式：三部曲式

织体：复调和主调

聆听要点：复调和圣咏的交替，在复调内部，不协和与协和音响的
交替，协和的音响大都出现在乐句的结尾。

马肖：圣母弥撒曲

0:00	Kyrie eleison	求主怜悯（唱三遍）
2:16	Christe eleison	基督怜悯（唱三遍）
3:37	Kyrie eleison	求主怜悯（唱三遍）

宫廷的音乐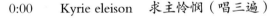

在大教堂的墙外，还有另一个音乐的世界，那就是以宫廷为中心的流行歌舞
的世界。如果教会的音乐适合于让人们的灵魂趋向精神的反思，那么宫廷的音乐
则是要让人们的躯体去歌唱和舞蹈。1150—1400 年，宫廷作为一个艺术赞助人
的中心而出现了，那时的国王、公爵、伯爵和更小的贵族们越来越多地承担了保
卫国土和规范社会行为的责任。宫廷接受了教会当局所不允许的那些公众娱乐的
形式。在这里，各种流浪艺人、耍把戏的小丑和动物表演都为宴会和节日提供了
受欢迎的消遣。游吟诗人们从一个城堡流浪到另一个城堡，演奏乐器并带来了他
们最新的歌曲，也带来了当时的新闻和流言。

图5.6
迪亚女伯爵贝亚特里兹，活跃于12世纪中叶。此插图选自特罗巴多和特罗威尔诗歌的一个手抄本。

特罗巴多与特罗威尔

　　法国是这种新的宫廷艺术的中心，尽管法国的习俗很快扩展到了西班牙、意大利和德国。在法国南方的宫廷里繁荣起来的诗人－音乐家被称为**特罗巴多**，在北方的被称为**特罗威尔**。这两个名字都是现代法语词 trouver（"发现"的意思）的遥远的祖先。的确，特罗巴多和特罗威尔就是一种叫作**尚松**（法语的意思是"歌曲"）的新的声乐体裁的"发现者"或发明者。特罗巴多和特罗威尔总计创作了几千首尚松。大部分是单声部的爱情歌曲，他们的艺术主要致力于爱情歌曲的创作，这些歌曲颂扬了信仰和献身的宫廷的理想，其对象既可以是理想的贵夫人、公正的爵爷，也可以是征战圣地的十字军骑士。特罗巴多和特罗威尔的出身也是多种多样的。有些人是面包师和布商的后代，有些人是贵族的成员，也有很多人是生活在教堂之外的教士，还有不少女性。

　　在中世纪，除了在修女院，女性是不允许在教堂中歌唱的，这是由于圣保罗在早期的禁令（"女性在教堂中必须保持沉默"）。但是在宫廷里，女性却经常吟诗、歌唱和演奏乐器。其中有些，例如贝亚特里兹·迪亚女伯爵，本身便是一位作曲家（见图 5.6）。贝亚特里兹生活在 12 世纪中叶的法国南部。她与普瓦捷的威廉公爵结了婚，但又与一个叫作雷姆波·德·奥朗热（1146—1173）的特罗巴多坠入爱河。在她的尚松《我必须唱》中，迪亚女伯爵抱怨了没有回报的爱情（假定是她对雷姆波的爱），而且是从一个女性的观点表达的。七个乐句的旋律展现出一个清晰的曲式：ABABCDB（用字母表示曲式在第三章"曲式"中解释过）。就像教会的圣咏那样，特罗巴多歌曲没有清晰的节拍和节奏，而是用时值大致相等的音高来演唱的。

聆听指南

迪亚女伯爵：特罗巴多歌曲《我必须唱》（约 1175）

体裁： 特罗巴多尚松

聆听要点： 尽管这里听到的维埃尔琴（中世纪古提琴）是现代的表演者加上的，原来的手稿中并没有要求，但它仍然与声乐形成了一种令人愉悦的、经常是不协和的和声上的互动。

迪亚女伯爵：我必须唱 ♪

0:00　　维埃尔琴（中世纪提琴）演奏的即兴的前奏

0:26　　独唱进入，演唱五段歌词的第一段

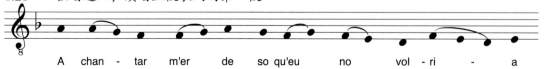

A chan - tar m'er de so qu'eu no vol - ri - a

我必须唱那首我不愿唱的歌曲，

对于他，我感觉太痛苦了，

因为我爱他胜过一切。

但是和他在一起，好意和殷勤都毫无结果，

我的美丽、我的价值和我的智慧也都如此。

我就是这样被他欺骗和背叛了，

假如我很丑，才会有这样的结果。

英国宫廷的一首战争歌曲

　　尽管英国在地理上与欧洲大陆分开，但那里的中世纪音乐主要也是由教会和宫廷赞助的。最重要的英国宫廷当然是国王的宫廷，最著名的英国国王是中世纪后期的亨利五世（1386—1422）。莎士比亚的三部戏（《亨利四世》第一部和第二部以及《亨利五世》）使亨利五世流传千古，这位曾是一个不负责任的年轻人，逐渐成长为一个有能力的行政官员和可怕的武士。他的统治正值**百年战争**期间，这是英国和法国之间在法国本土打的长达一个世纪之久的一场战争。亨利的最伟

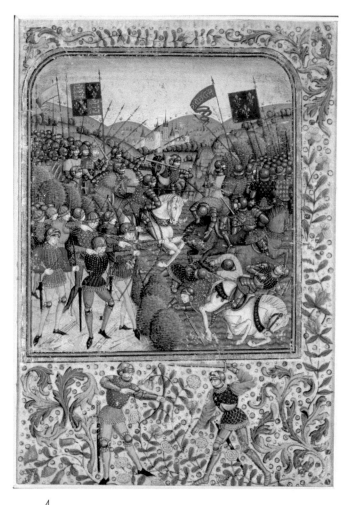

大的胜利是 1415 年 10 月在阿金科尔特的小城附近取得的。他有近一万人的快速移动的长矛兵和弓箭手，使慢速移动的四万人的法国军队陷入泥沼而溃不成军（见图 5.7）。随着法国防卫的减弱，亨利移师西南到达巴黎，这位英国国王最终加冕为法国的摄政王。

亨利五世在**阿金科尔特战役**中的辉煌胜利，不久就被编成了歌曲。在中世纪，一首颂歌是一种用当地语言演唱的歌曲，可以用来庆祝圣诞节、复活节，甚至像这里的一场军事上的胜利。大部分颂歌采取分节歌的形式（参见第三章），每一段由一节诗（新词）谱写而成，然后是一段合唱（重复的歌词）。诗节由一位或多位独唱者演唱，合唱由所有人（全部歌手）演唱。就像阿金科尔特颂歌所显示的，把诗节与合唱结合在一起的分节歌形式在从中世纪至今的英国流行音乐中一直是很常见的。今天，大约 75% 的英语流行歌曲仍是如此。例如，阿黛尔的《Rolling in the Deep》。在这首阿金科尔特颂歌中，就像西方的圣诞颂歌中常见的那样，诗节是用英语（中世纪英语）唱的，而合唱是用拉丁文唱的。

图5.7
一幅非常准确地描绘了阿金科尔特战役的绘画。左边是英国的弓箭手，杀伤了右边的法国骑士。画家清晰地表现了带有狮子图案的英国国旗（左）和带有白合花图案的法国国旗（右）。

聆听指南

无名氏：《阿金科尔特颂歌》（约 1415）

无名氏：阿金科尔特
颂歌　　　　　♪

体裁：颂歌

形式：分节歌

聆听要点：歌词的叙述性质，它讲述了亨利国王胜利的故事，以及所有歌手一起欢呼的合唱。歌曲具有嘹亮的、庆典式的音响。

0:00	英格兰，为了这次胜利而感谢上帝！	合唱

第一段

0:13	我们的国王前去诺曼底，	诗节

带着骑士的荣誉和力量；

在那里上帝为他创造了奇迹，

英格兰因此而可歌可泣，感谢上帝。

英格兰，为了这次胜利而感谢上帝！ 合唱

第二段

0:57

（歌词略）

第三段

1:40

（歌词略）

第四段

2:23

（歌词略）

第五段

3:06

全能的上帝他保护了我们的国王， 诗节

他的人民和所有顺从他的人，

给予他们永无止境的天恩，

那时我们可以呼号并安宁地歌颂：感谢上帝。

英格兰为这次胜利而感谢上帝！ 合唱

中世纪乐器

在中世纪后期，修道院和大教堂的主要乐器是管风琴。的确，管风琴是教会当局允许的唯一乐器。然而在宫廷里，可以听到多种多样的乐器的音响。有些乐器，像小号和早期的长号，被较为恰当地分类为响乐器（haut）；其他乐器，像竖琴、琉特琴、长笛（竖笛）、古提琴（维埃尔琴）和小型便携式管风琴，被划分为轻乐器（bas）。

图5.8展示了一群天使在演奏中世纪后期的乐器。从左到右，我们看到了直管小号、早期的长号、小型便携式管风琴、竖琴和维埃尔琴。这种**维埃尔琴**是现代小提琴的远祖。它通常有五根弦，调音方式使它很方便演奏和弦，和今天的吉他一样可以轻易地奏出基

图5.8

汉斯·梅姆林（约1430—1491）为比利时的布鲁日的一家医院的墙上画的音乐天使图。它对乐器的描绘特别详细。

本的三和弦。实际上，在中世纪的社会里，易于携带的维埃尔琴的功能和我们现代的吉他类似：它不仅能演奏旋律，还能为歌舞提供基本的和弦伴奏。想听维埃尔琴的声音，请返回《我必须唱》（在本章中），在那里它提供了一段独奏的引子，然后为声乐伴奏。

关　键　词

弥撒	花唱式演唱	特定弥撒	尚松	颂歌
格里高利圣咏（素歌）	奥尔加农	常规弥撒	百年战争	维埃尔琴
记谱法	支撑声部	特罗巴多	阿金科尔特战役	
音节式演唱	有量记谱法	特罗威尔		

音乐风格一览表

中世纪：476—1450 年

代表作曲家

无名氏（最多产）　宾根的希德加　雷奥南　佩罗坦　马肖　迪亚女伯爵

主要体裁

格里高利圣咏　复调弥撒　特罗巴多和特罗威尔的歌曲　流行歌曲　圣诞颂歌　器乐舞曲

旋律　大多在较窄的音域内级进，很少使用音阶中的半音。

和声　大部分幸存的中世纪音乐，特别是格里高利圣咏和特罗巴多与特罗威尔的歌曲，都是单音的——由一个单独的旋律线条组成，没有和声的支持。

中世纪的复调（弥撒曲、经文歌和圣诞颂歌）有不协和的乐句，终止在开放的、音响空洞的协和和弦上。

节奏　格里高利圣咏和特罗巴多与特罗威尔歌曲主要用相等时值的音符演唱，没有清晰而明显的节奏。中世纪的复调大部分是三拍子的（理论家们说是向神圣的三位一体致敬）并使用重复的节奏型。

音色　主要是教堂内的声乐的音响（合唱或独唱），流行（世俗）音乐可能包括像小号、长号、提琴或竖琴这样的乐器。

织体　大部分是单音的。格里高利圣咏和特罗巴多与特罗威尔的歌曲是单音的旋律。中世纪的复调（两个、三个或四个独立的旋律线条）主要是对位式的。

曲式　格里高利圣咏没有一种大规模的曲式，但是歌词的每个分句一般都有它自己的乐句；特罗巴多与特罗威尔歌曲和圣诞颂歌的分节歌形式；法国尚松的回旋曲式。

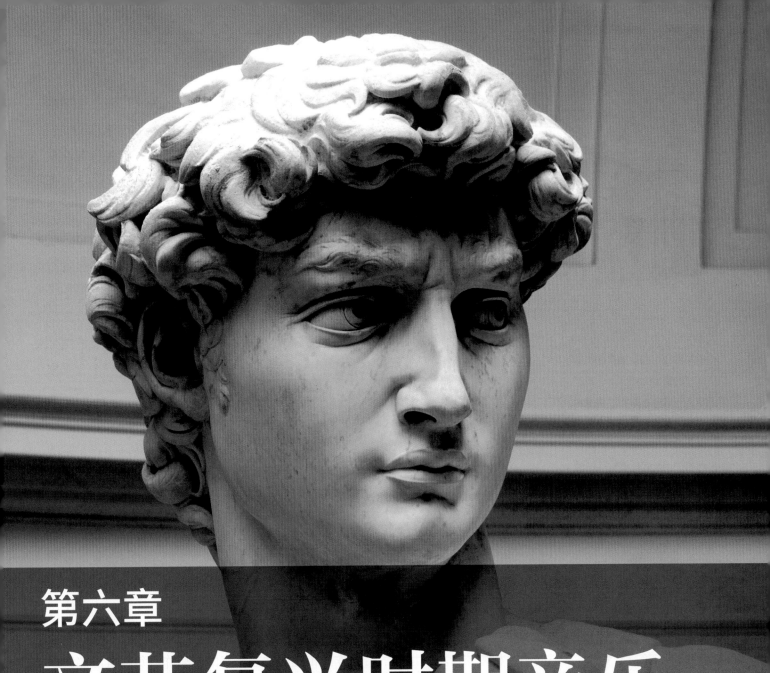

第六章

文艺复兴时期音乐，

1450—1600 年

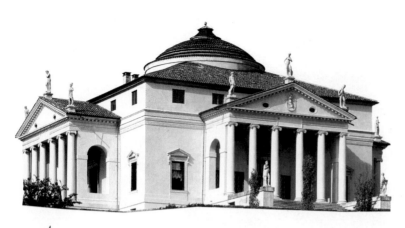

图6.1
安德里亚·帕拉迪奥的圆形大厅别墅（约1550），建于意大利维森扎附近，清楚地表明古典的建筑风格在文艺复兴时期再生的程度。古代风格的因素包括带柱头的圆柱、三角饰，以及中心的圆形大厅。

文艺复兴（Renaissance）这个外文词的字面意思是"再生"。历史学家广义地使用这个词来指 1350—1600 年首先出现在意大利，然后在法国，最后在英国的一个理性和艺术的兴盛时期。然而，音乐史学家更狭义地运用这个词来指 1450—1600 年的同样在这几个国家的音乐上的发展。文艺复兴是这样一个时代，它的作家们、艺术家们和建筑家们返回古希腊和罗马的古代世界，寻找公民和个人表现的样板。市政府应该如何运作？一个建筑应该建成什么样子（见图 6.1）？建筑里面的雕塑应该是什么样子的？一个诗人应该如何写诗？一个演说家应该怎样演说？或者一个音乐家应该如何歌唱？古代世界的遗物，有些刚刚出土，为此提供了答案。

然而，对于音乐家来说，"再生"的过程提出了一个独特的问题：没有幸存的古希腊和罗马实际的音乐被人们再发现！文艺复兴的文人们便转向了古希腊的哲学家、戏剧家和音乐理论家的著作，其中包括对古代音乐是如何构架和表演的说明。在这方面，文艺复兴的音乐家开始认识到，古代的人们有一个关于音乐的信仰的基本条款：它有着巨大的表现力。

要抓住失去的音乐的力量，文艺复兴的音乐家们致力于打造歌词与音乐之间的全新的联合，音乐在其中以一种公开的、模仿的方式强调和加强了歌词的意义。如果歌词描绘鸟儿在空中飞翔，伴随的音乐就应该是大调的，并上行到高音区；如果歌词表现哀叹痛苦和对罪恶的悔恨，那么音乐就应该是小调的，充满了阴暗的不协和和弦。与中世纪的音乐作品相比，文艺复兴的音乐作品每一首内部，以及从一部作品到另一部都包含了更大范围的表情。一种类似的发展出现在文艺复兴的视觉艺术中，它现在也允许更大范围的情感表现。例如，我们可以对比在同一时期创作的非常不同的两个形象，一个是米开朗琪罗的《大卫》中的平静的自信（见图 6.2），另一个是马蒂斯·格吕纳瓦尔德的《圣约翰和两个玛利亚》中的极端的痛苦（见图 6.3）。

关注古代经典文学艺术的再生是一种对人类自身的兴趣的再生。我们把这种

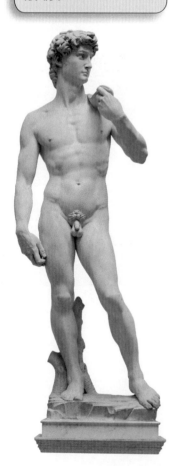

图6.2
米开朗琪罗的大卫雕像（创作于1501—1504年）以近乎完美的形式表达了人的英雄性的崇高。像达·芬奇一样，米开朗琪罗也仔细研究过人体解剖学。

热情的对人自身的兴趣叫作人文主义。简单地说，人
文主义是一种信念，它相信人不仅是上天的礼物，他
们的确也有能力创造很多美好的事物，也有能力来欣
赏它们。正如我们所看到的，中世纪的文化在教会的
培育下，强调一种在上帝面前的集体的屈服，把个人
的人体隐藏在层层衣裙之下。在中世纪的艺术中，只
有国王、神和圣人才被普遍地描绘，在这个世界上的
生活被看作一种去往天堂或地狱的临时驿站。相反，
文艺复兴的文化对完全丰满的人体发出欢呼，就像米
开朗琪罗在《大卫》中表现的那样。文艺复兴也引入
了新的绘画体裁——肖像画，它描绘了享有美好生活
的世间的个人（见图6.4）。文艺复兴的人文主义者
把好奇的目光投向了外部的世界，并沉迷于发明和发
现的热情之中。今天，当大学生选修了"人文学科"
的课程时，他们学习这些在几百年中丰富了人类精神
的艺术、文学和历史事件。

图6.3
在马蒂斯·格吕纳瓦尔德的一幅祭坛画（1510—1515）的这个
局部，圣母、圣约翰和抹大拉的玛利亚痛苦的表情引人注目。

　　文艺复兴的天才们忠于这个时代的人文主义精
神，他们肯定了个人的身份并拥有独特的名字，像"列
奥纳多""米开朗琪罗"或"若斯坎"——这与中世
纪的匿名的、经常是无名氏的大师形成了对比。如果
艺术的灵感仍然来自上帝，它可以由一个有革新精神
的创造者以一种个人的方式加以成形。在这种环境中，最好的文艺复兴艺术家获
得了"明星的能力"，给他们带来了独立、认可和更多的金钱。现在，一个天才
的艺术家可以竞争最高酬金的委约，就像一个寻求机会的作曲家可能让一个赞
助人反对另一个而从中获得更高的薪水。而金钱反过来促进了创造性，并导致
更伟大的艺术作品的产生。多产的米开朗琪罗就留下了相当于现今价值十亿美
元的财产。

　　如果艺术家在文艺复兴时期得到了更多的报酬，那是因为艺术在那时被认
为更有价值了。在基督教的西方世界第一次出现了"艺术作品"的概念：相信

图6.4
列奥纳多·达·芬奇为切奇莉亚·加勒安妮画的肖像画，名为《抱着雪貂的夫人》
（1496）。切奇莉亚是达·芬奇的赞助人米兰公爵的情妇，她显然很享受生活中的
美好事物，包括衣着、珠宝，或像她抱着的异国动物雪貂。

一个客观物体不仅可以作为一种宗教的象征，也可以作为一种具有纯粹审美价值和享乐的创造物。文艺复兴的音乐是由骄傲的艺术家们创作出来的，他们的目的在于提供欢乐。他们的音乐不是在与来世对话，而是在与听众对话。判断它们的好坏，标准只在于它取悦于人类的程度。音乐和其他艺术现在可以就它们的价值做出自由的判断。作曲家和画家可以按照他们的伟大程度而被加以排列。艺术的判断、欣赏和批评在人文主义的文艺复兴时期第一次进入了西方人的思想。

若斯坎·德普雷（约 1455—1521） 和文艺复兴的经文歌

若斯坎·德普雷是文艺复兴时期（或者是任何时期）最伟大的作曲家之一（见图 6.5）。他大约 1455 年出生于今天法比边界的某个地方，1521 年死于同一地区。不过，像很多法国北部的音乐家一样，他被吸引到意大利去追求专业和挣钱。在 1484—1504 年，他在米兰和费拉拉服务于好几个公爵，并在罗马的**西斯廷小教堂**为教皇工作过，这是教皇在梵蒂冈的私人小教堂（见图 6.6）。证据显示，若斯坎（他只以他的名字而不是姓而闻名于世）有着变化无常、自我中心的个性，这在很多文艺复兴艺术家中是很典型的。当歌手篡改他的音乐时他会暴跳如雷。他在他（而不是他的保护人）想要作曲的时候才作曲，而且还要求他的工资要两倍于才能仅仅比他稍差的作曲家。不过，若斯坎的同代人认可他的天才。卡斯蒂格莱昂和拉贝莱斯都在他们的著作中称赞过他。他是马丁·路德最喜爱的作曲家。路德说："若斯坎是音符的主人，它们必须表现他想要表现的东西，而其他作曲家只能受音符的指使。"佛罗伦萨的人文主义者科西莫·巴尔托里把若斯坎与伟大的米开朗琪罗（1475—1564）做了对比：

> 若斯坎可以说是天生的奇才，就像我们的米开朗琪罗在建筑、绘画和雕塑方面那样。因为没有任何人可以在作曲方面接近若斯坎的水平，米开朗琪罗在所有活跃于这些艺术领域的人们中间也仍然是天下无敌。他们二人都使所有热爱这些艺术或未来将会热爱这些艺术的人们大开眼界。

若斯坎的创作包括当时所有的音乐体裁，但是他特别擅长写经文歌，有大约 70 首幸存在他的名下。文艺复兴的**经文歌**是一种合唱作品，用宗教内容的拉丁文歌词谱写，在教堂或小教堂，或家庭的私人崇拜时演唱。文艺复兴作曲家在继续谱写常规弥撒曲的同时，越来越多地转向经文歌的创作，因为它的歌词更加生动和有描绘性。大部分经文歌的歌词来自旧约圣经，特别是来自富于表情的诗篇和悲痛的悼歌。一首生动的歌词要求配以同样生动的音乐，允许作曲家去实现文艺

图6.5
若斯坎现存的唯一画像

复兴人文主义的一个要求：用音乐去加强歌词的意义。

　　若斯坎的经文歌《圣母颂》大约写于1485年，当时，作曲家在意大利的米兰，为那里的公爵服务。这首歌颂圣母的作品使用了标准的四声部：女高音、女中音、男高音和男低音。当经文歌开始时，听众听到各声部用相同的音乐动机相继进入。这种手法叫作**模仿**，在运用这种手法的地方，一个或多个声部依次复制一个旋律的音符。

图6.6
西斯廷小教堂的内部。尽头是祭坛和米开朗琪罗的《最后的审判》。包括若斯坎在内的歌手们的楼座位置在较低的右侧。若斯坎在这个楼座的门上刻下了自己的名字，刻写的印记至今犹存。

谱例 6.1

　　若斯坎有时也用一对声部彼此模仿。例如，男高音和男低音模仿了女中音和女高音刚刚唱过的旋律。

谱例 6.2

　　若斯坎建构他的《圣母颂》，很像一个人文主义演说家在建构一篇有说服力的讲演。作品以一段对圣母的问候开始，用模仿手法演唱。随后，一个关键词"Ave"（欢呼）激发出一系列对圣母的致敬，每一次都提到教会年中有关圣母的一个主要节日（圣母无染原罪瞻礼日、圣母诞生节、天使报喜节、圣母行洁净礼日、圣母升天节）。音乐一直在明显地模仿歌词，例如，"用新的欢乐充满天地"这句歌词，若斯坎激情地提升所有声部的音高。然后他进一步采取了这种手法，通过在拉丁语 laetitia（欢乐）一词上的八度上行跳进，表达了欢呼雀跃之情。在这首经文歌的结尾出现了一次最后的感叹，"啊，上帝之母，不要忘记我。阿门"。这些最后的词句采用了明显的和弦写法，歌词的每个音节都用了一个新的和弦。这种主调和声式的处理使得这句最后的歌词显得格外清晰。若斯坎在这里再次肯定了音乐的人文主义的重要原则：歌词和音乐必须结合在一起说服和感动听众。他们也必须说服圣母，因为他们祈求她在死亡的时刻替那些贫穷的人说情。

　　最后，请注意在我们的若斯坎《圣母颂》的录音中，没有乐器伴奏人声。这种演唱方式叫作"**无伴奏合唱**"，它是文艺复兴时期西斯廷小教堂的标志。这种传统持续至今。西斯廷小教堂的教皇唱诗班在演唱所有的宗教音乐——圣咏、弥撒和经文歌——的时候都不用管风琴或其他乐器伴奏。如果你也属于一个无伴奏合唱团体，那么，你也在永久保存着这种古老的表演风格。

聆听指南

若斯坎·德普雷：经文歌《圣母颂》（约 1485）

体裁：宗教经文歌

织体：大部分是模仿对位（复调）

聆听要点：开头使用模仿；五个部分歌颂了圣母一生的事件；对救赎的最后的祈求。

若斯坎·德普雷：圣母颂 ♬

0:00	四个声部依次陈述前两个词	万福玛利亚，充满了圣恩。 主与你同在，安详的圣母。
0:46	女高音和女中音被男高音和男低音模仿，然后四个声部在"欢乐"一词上达到顶点。	用神圣的欢乐， 欢呼你的无染原罪。 天地间充满了 新的欢乐。
1:20	成对模仿，女高音和女中音被男高音和男低音所应答	欢呼你的诞生， 那是我们的庄严时刻， 因为晨星的升起， 预示了真正的太阳。
1:58	成对声部更多的模仿，男高音和男低音跟随女高音和女中音	欢呼你的谦恭， 没有男人而果实累累， 天使的报喜， 就是我们的救赎。
2:26	和弦式的写法，节拍从二拍变成三拍	欢呼你的童贞， 纯洁的童贞， 你的洁净礼日 就是我们的涤罪之日。
3:03	二拍子返回，女高音和女中音被男高音和男低音模仿	欢呼天使般美德的光辉范例， 你的升天 就是我们的荣光。
3:58	严格的和弦式写法，清晰地表达歌词	啊，上帝之母， 不要忘记我们，阿门。

反宗教改革与帕勒斯特里那（1525—1594）

　　1517 年 10 月 31 日，一个名叫马丁·路德的无名的奥古斯丁僧侣在德国威腾堡的教堂门口贴出了反对罗马天主教会的 95 条纲领。路德用这个挑衅性的行动，开始

图6.7
帕勒斯特里那的肖像，他是身为平信徒而不是教士成员的第一位重要的教会作曲家。

了后来被称为新教的宗教改革。路德和他的同事们寻求结束罗马天主教会内部的腐败：以出售免罪符的做法为代表（交换金钱来宽恕罪过），当新教的宗教改革全面展开时，德国的大部分、瑞士、低地国家、英国的全部和法国的一部分，以及奥地利、波西米亚、波兰和匈牙利，也都转向了宗教改革。既定的罗马天主教会从根本上被动摇了。

为回应新教的改革，罗马教会的领袖们聚集在意大利北部，讨论它们自己的改革，开了一个几乎长达二十年的会议，**特伦特会议**（1545—1563），从这里开始了**反宗教改革**的运动。这是一个保守的、有时是严厉的运动，不仅改变了宗教实践，而且也改变了艺术、建筑和音乐。宗教艺术中的裸体被遮没，冒犯教会的书，有时和它们的作者一起被焚烧。在音乐创作的领域，罗马教会的改革者们特别对音乐的模仿手法中不断进入的各个声部感到警戒，他们担心过分密集的对位会淹没上主的话语。就像一位地位很高的大主教曾经挖苦过的：

在我们的时代，他们（作曲家们）在模仿段落的写作中使尽了全身的解数，以至于在一个声部唱"圣哉"时，另一个声部在唱"万民"，还有一个声部在唱"荣耀"，他们呼喊着，咆哮着，结结巴巴，因此他们几乎更像一月里的猫，而不是五月里的花。

被卷入这场关于宗教音乐的合适的风格的争论中的一位重要的作曲家是乔瓦尼·皮埃尔路易吉·帕勒斯特里那（1525—1594，见图6.7）。在1555年，帕勒斯特里那创作了的一首《玛切鲁斯教皇弥撒曲》，符合了特伦特宗教会议提出的对恰当的宗教音乐的所有要求。他的复调弥撒曲避免了一种强烈的节拍和"迷人"的节奏，用简单的对位代替了复杂的模仿复调，所有的特质都使歌词能够非常清晰地表达。尽管特伦特会议的教父们曾经想在教会仪式中禁止所有的复调，他们现在知道，这种清晰的、平静的宗教音乐风格可以成为有用的工具来启发信徒们产生更大的热诚。由于他在天主教会内部维持复调作曲的地位所起的作用，帕勒斯特里那可能有些夸张地被人们称为"宗教音乐的救星"。

男性唱诗班：阉人歌手

正如我们在讨论中世纪音乐时提到的（第五章），女性在早期罗马天主教会里被允许在修女院中歌唱（见图6.8），但是不能在公众的教堂中歌唱。类似的是，女性也不能在教会严格控制的地区内的公开的戏剧演出中露面。于是，中世纪和文艺复兴的大部分教会唱诗班都只有男性。但是，谁来演唱复调音乐中的女高音和女中音声部呢？最常见的做法是把这些声部给那些唱所谓的"头声"或假声的成年男性来唱。作为一种替换，也可以使用唱诗班男童。但他们的收容和教育是很费钱的。最后，从1562年开始，阉人歌手（阉割的男性）被引入教皇的小教堂，主要作为一种省钱的措施。一个单独的阉人歌手可以产生相

当于两个假声歌手或三四个男童的音量。阉人歌手以他们的力量和大肺活量而著称，这使他们能够用一口气演唱特别长的音。令人惊讶的是，阉人女高音直到 1903 年还是一直是教皇小教堂的一个标志，后来才被教皇庇佑十世正式禁止。一位被称为"最后的阉人歌手"的亚历山德罗·莫雷斯奇的声音在1902—1904 年被留声机录下音来，在今天可以很容易地听到。

在我们的帕勒斯特里那的《玛切鲁斯教皇弥撒曲》的录音片段中，女高音的旋律由女性演唱，而女中音声部由男性假声歌手和女性共同演唱。为了让他们的声音尽可能地接近唱诗班男童的声音，女性的演唱几乎没有颤音。

在一幅16世纪的意大利壁画中所描绘的由男童演唱女高音声部的全男性唱诗班。

帕勒斯特里那骄傲地宣称，他的《玛切鲁斯教皇弥撒曲》是"用一种新的手法"创作的。他的意思是说，他用特别清晰的方式谱写了歌词，让音乐启发听众产生更大的虔诚和热忱。为了看到帕勒斯特里那是如何通过音乐来达到这种表现的清晰的，让我们探讨一下这部作品的两个对比的段落。第一段是弥撒中的"荣耀经"，是一首很长的向威严的基督表示敬意的赞美诗。帕勒斯特里那在这里命令歌手们凯旋般地、雄辩地陈述歌词，大部分用块状的和弦，用音乐的节奏强调拉丁文歌词中的重音。当歌手们好像很坦白地唱出歌词时，谁会有可能听不出歌词的意义呢？形成对比的是，这部弥撒的"羔羊经"纪念温柔而仁慈的上帝的羔羊，帕勒斯特里那在这里运用了平静交叠在一起的旋律线条的模仿，但是即使在这里，每个乐句的歌词也都是和下一句保持分开的，仍然可以听清。帕勒斯特里那向特伦特宗教会议的主教们所证明的对我们今天来说仍然是正确的：表现的清晰和美并不是互相排斥的。

帕勒斯特里那的宁静的音乐最好地抓住了反宗教改革的稳重而节制的精神，以其平静的单纯表现了罗马天主教当局认为的宗教音乐所应具有的一切特点。

图6.8
尽管中世纪和文艺复兴的公众教堂唱诗班全是男性的，女性的演唱可以在家庭或宫廷里听到。女性也在教堂里演唱，主要是在修女院里，她们在那里演唱所有的圣咏，当需要时也唱复调。在这张来自14世纪英国手稿的插图中，修女们在她们的唱诗班坐席中歌唱。

在他 1594 年逝世后，帕勒斯特里那作为"宗教音乐的救星"的传奇还在继续流传。后来的作曲家，例如巴赫（《B 小调弥撒》，1733）和莫扎特（《安魂弥撒》，1791）在他们的宗教作品里结合了帕勒斯特里那风格的因素。甚至在我们今天的大学里，高年级学生的对位课通常包括一些纯正的帕勒斯特里那风格的对位写作练习。这样，反宗教改革的精神便渗透到了一套对位法的规则中，在文艺复兴结束后很久还在继续影响着音乐家们。

聆听指南

乔瓦尼·皮埃尔路易吉·帕勒斯特里那："荣耀经"和"羔羊经"，选自《玛切鲁斯教皇弥撒曲》（1555）

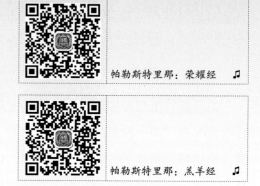

帕勒斯特里那：荣耀经 ♪

帕勒斯特里那：羔羊经 ♪

体裁：宗教弥撒曲

织体：在"荣耀经"中大部分是主调的，是为了清晰的歌词陈述，而在"羔羊经"中，主要是复调织体，带来一种格里高利圣咏的多重旋律线条同时响起的感觉。

"荣耀经"第一部分

0:00	神父演唱开头的乐句。	天主在天受光荣，
0:10	六声部的合唱完成乐句。	主爱的人在世享平安。
0:26	四个相似的拉丁文乐句清晰地陈述。	我们赞美你，朝拜你，显扬你，荣耀你，
0:44	响亮的和弦式陈述。	我们感谢你，
1:04	六声部中的四个多变的结合提到主。	主，耶稣基督独生子，
		主，天主的羔羊，
2:20	完全终止。	父之子。

"羔羊经"第一部分

0:00　所有六个声部轮流用模仿进入。

黜免世罪的

A - gnus De - - [i]

0:50　继续用新的乐句平静地模仿。

天主羔羊

qui tol - lis pec - - ca - ta

1:52　继续用新的乐句平静地模仿。

求你垂怜我们。

mi - se - re - re no - [bis]

文艺复兴时期的世俗音乐

若斯坎和帕勒斯特里那的弥撒曲和经文歌代表了文艺复兴的"高雅"艺术——博学的宗教音乐。但是世俗音乐也存在，而且，不像中世纪的很多流行音乐那样，我们对于它们如何发声都很了解。在中世纪，大部分受欢迎的音乐家，就像今天的流行音乐家一样，写音符的工作是没有利益可图的。实际上，中世纪的大部分人是不会读歌词或乐谱的，全靠手抄的乐谱手稿是极为昂贵的。

然而，所有这些都随着 1460 年前后约翰·古登堡对活字印刷术的发明而改变了。15 世纪末的印刷术给信息世界带来的革命不亚于 20 世纪末的计算机。一旦铅字被安装好，上百本的书就可以很快地、很便宜地被印刷出来。第一本印刷的乐谱在 1501 年出现于威尼斯，从这个重要的事件可以追溯今天的音乐工业的起源。那时，乐谱的一次印刷的标准通常是 500 本。巨大的印刷量使乐谱能够让银行家、商人、律师和店主唾手可得。"怎样学习音乐"的手册鼓励普通男女学习识谱，使他们能在家里唱歌或演奏一种乐器。有学识的业余音乐爱好者出现了。

图6.9
德国纽伦堡市雇用的城市乐师的乐队，1500年前后由格奥尔格·埃博林仿照阿尔布莱希特·丢勒在纽伦堡城墙上的壁画绘制。核心的乐器是两支早期长号和两支肖姆管；还可以看到一支木管号（左）、竖笛和鼓。

舞曲

我们对舞蹈的迷恋不是从《与明星共舞》才开始的。舞蹈当然是早就存在的，尽管它的音乐几乎没有幸存，因为它是口头传承的，没有记写的形式。然而，在文艺复兴时期，音乐家开始从能读能写的培养中得到好处。出版商现在出版了记下谱的舞曲的曲集，正确地假定很多新兴的中产阶级能够识谱并准备在家里跳舞。不希望失去一次销路，他们发行了为管乐器和键盘乐器，以及"任何可能合适的其他乐器"而作的曲集。一种受欢迎的组合——有点类似文艺复兴的舞曲乐队——包括一个早期的长号和一个现代双簧管的前身，叫作**肖姆管**。它尖锐的声音使旋律很容易被听到。

16 世纪中叶最为流行的一类舞蹈是**帕凡舞**，一种由成对的人牵手表演的二拍子的慢速滑步舞。它后面经常跟着一个对比的**加亚尔德舞**，一种快速三拍子的跳

跃的舞蹈。（有一幅画据说是描绘伊丽莎白一世女王在跳加亚尔德舞，见图6.11。）1550年前后，法国出版商雅克·莫德内发行了一本有25首无名氏创作的舞曲的曲集，其中有几首帕凡和加亚尔德舞曲。莫德内的这本曲集的标题是《欢乐的音乐》，听一听你就会理解为什么了。

聆听指南

雅克·莫德内（出版商）：《欢乐的音乐》（约1550）

无名氏：帕凡和加亚尔德舞曲

体裁：器乐舞曲

织体：主调

无名氏：帕凡舞曲

无名氏：加亚尔德舞曲

聆听要点：莫德内用四个分开的声部印刷了这些舞曲（SATB），在这个由美国早期音乐团体 Piffaro 演奏的录音中，这些声部是由四支肖姆管演奏的（见图6.9）。就像在大部分舞曲中那样，乐句是方正的，每一句都是4+4小节的长度，并立刻加以反复。

帕凡（慢速二拍子）		加亚尔德（快速三拍子）		
0:05	第一句	1:43	0:04	第一句
0:21	第一句反复，但高声部装饰	1:54	0:11	第一句反复
0:37	第二句	2:02	0:19	第二句
0:53	第二句反复，但高声部装饰	2:10	0:27	第二句反复
1:09	第三句	2:17	0:34	第三句
1:26	第三句反复，但高声部装饰	2:25	0:42	第三句反复

牧歌

　　1530年左右，一种新的世俗歌曲——牧歌出现了。它很快就风靡欧洲。牧歌是一种为几个独唱声部（通常是四个或五个）而写的作品，用地方语言的诗歌谱曲，内容大部分是关于爱情的（见图6.10）。牧歌产生于意大利，但很快就传到欧洲北部的国家。它非常流行，到1630年已经有大约4万首牧歌被印刷出版，以满足

图6.10
16世纪中叶一首四声部牧歌的演唱者。很多女性参与了这种世俗的、非宗教的音乐表演。

公众要求。牧歌是一种真正的社交艺术，男女皆宜。

在所有文艺复兴的音乐体裁中，牧歌是体现人文主义要求音乐表达歌词意义的最好的例子。在一首典型的牧歌里，诗歌的每个词或句都会有其自身的音乐表现。于是，当牧歌的歌词是"紧紧追赶"或"快速跟随"时，音乐就会变得很快，一个声部用模仿的手法追随另一个声部。像"痛苦""忧虑""死亡"和"悲惨的命运"这样的歌词，牧歌的作曲家几乎总是运用一种扭曲的半音阶或尖锐的不协和音。不管它是微妙的还是开玩笑的，作为一种音乐的双关语，这种用音乐描绘歌词的实践叫作**绘词法**。在意大利和英国，这种绘词法风靡一时。甚至在今天，像在"昏倒"这个词上用下行旋律，在"痛苦"这个词上用不协和音这样的老一套的音乐手法仍被称为**牧歌主义**。

牧歌诞生于意大利，但流行的热度很快就传到了阿尔卑斯山以北的德国、丹麦、低地国家，以及莎士比亚时代的英国。一首用英语歌词的牧歌将供我们探讨词曲之间的"一对一"的关系，这是这种新的音乐体裁的明确的特点。

1601 年，音乐家托马斯·莫利出版了一部叫作《奥里亚娜的凯旋》的牧歌集，包括了 24 首向伊丽莎白女王（1533—1603）表示敬意的牧歌（奥里亚娜是一位传奇中的英国公主和少女，被用作伊丽莎白女王的诗意的爱称）。其中有一首是皇家管风琴师托马斯·威尔克斯（1576—1623）创作的《当女灶神维斯塔下山时》。它的歌词好像是威尔克斯自己写的，对来自古希腊罗马神话的人物做了相当混乱的混合：罗马女神维斯塔正在从希腊的拉特莫斯山下来，看见奥里亚娜（伊丽莎白）正在上山。伴随黛安娜女神的仙女和牧童离开了她而为奥里亚娜唱赞歌。歌词的唯一价值是它多次提供了音乐绘词法的机会。在歌词的统率下，音乐下行、上行、跑动与模仿手法混合，并为女王献上了"欢乐的曲调"。伊丽莎白自己会弹琉特琴和羽管键琴，并且热爱舞蹈（见图 6.11）。威尔克斯认为在结束他的牧歌时高唱"奥里亚娜万岁"是适合的。的确，这位女王很长寿，荣耀地统治了大约 45 年，我们称之为"伊丽莎白时代"。

威尔克斯的这首牧歌很流行是因为它唱起来很有趣。声乐线条处在很舒服的音域中，旋律经常是三和弦式的，节奏多变，音乐充满双关语。当维斯塔下山时，音乐也用下行音阶，当奥里亚娜（伊丽莎白女王）上山时，她的音乐也跟着上行。当童贞的女神黛安娜独处时，你可以猜到，我们听到了一个独唱的声音。如此具有娱乐性，难怪牧歌在文艺复兴以后还很流行。实际上，在 17 世纪从牧歌中发

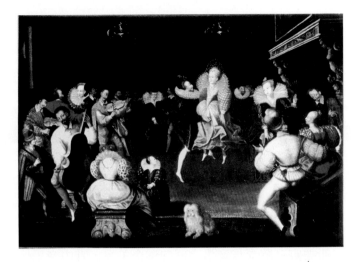

图6.11
一幅据说是表现了1575年伊丽莎白女王和莱切斯特公爵一起跳加亚尔德舞的绘画。他们两人的准确关系至今在历史学家中尚有争议。

展出了一种叫作"格力合唱"（glee，无伴奏男声合唱）的很流行的声乐体裁，演唱它的团体很多。今天，我们的无伴奏的牧歌合唱团和大学的格力合唱团仍然在演唱这些早期的英国牧歌和格力合唱。

聆听指南

托马斯·威尔克斯：《当女灶神维斯塔下山时》

体裁： 牧歌

织体： 根据歌词变化

聆听要点： 歌词与音乐之间的逐个关系，其中音乐像是一种模仿，表现出每个词或句子的含义。

托马斯·威尔克斯：当女灶
神维斯塔下山时　♪

		
0:00	当维斯塔从拉特莫斯山上下山时， （开始的主调和声在"下山"一词上让位于下行的音高。）	As Vesta was from Latmos Hill descending,
0:13	她看到一位女王正在上山， （模仿下行音，然后再"上山"一词上出现上行音。）	She spied a maiden Queen the same ascending,
0:36	女王被所有牧童的情人们侍奉着， （简单的重复音暗示只是乡间的情人。）	Attended on by all the shepherds'swain;
0:52	黛安娜的情人们向他们急忙地奔跑下来， （所有声部都演唱"急忙地奔跑下来"。）	To whom Diana's darlings came running down amain,
1:17	先是两个跟着两个，然后是三个和三个在一起， （"两个跟着两个"用二声部演唱，然后是三声部。）	First two by two, then three by three together,
1:28	丢下他们的女神一个人，赶快来到这里。 （独唱声部强调了"一个人"。）	Leaving their goddess all alone, hasted thither;
1:41	并与她的队伍中的牧童们混合在一起， （模仿的进入暗示"混合"。）	And mingling with the shepherds of her train,
1:48	用欢乐的曲调迎接她的到来。 （轻盈、快速的歌唱产生了"欢乐的曲调"。）	With mirthful tunes her presence did entertain.
2:03	然后黛安娜的牧童和仙女们高唱： （严格的和弦宣布了最后欢呼。）	Then sang the shepherds and nymphs of Diana:
2:15	美丽的奥里亚娜万岁！ （无尽地欢呼女王万岁。）	Long live fair Oriana.

关键词

文艺复兴	西斯廷小教堂	帕凡舞	假声
人文主义	肖姆管	加亚尔德舞	牧歌
经文歌	反宗教改革	绘词法	模仿
无伴奏合唱	特伦特会议	牧歌主义	阉人歌手

音乐风格一览表

文艺复兴：1450—1600 年

代表作曲家

无名氏　　若斯坎·德普雷　　帕勒斯特里那　　威尔克斯

主要体裁

复调弥撒　　宗教经文歌　　器乐舞曲（帕凡与加亚尔德）　　世俗歌曲和牧歌

旋律　　在适度狭窄的音域中以级进运动为主，仍然以自然音为主，但这个时期末的牧歌中可以看到一些紧张的半音。

和声　　比中世纪更小心地使用不协和音，三和弦作为一种协和和弦，成为和声的基本材料。

节奏　　二拍子现在与三拍子一样常见，宗教声乐作品（弥撒曲和经文歌）中的节奏是松弛的，没有强拍重音。世俗音乐（牧歌和器乐舞曲）的节奏通常是活跃而迷人的。

音色　　尽管更多的器乐作品单独幸存下来，但主导的音响仍然是无伴奏的声乐，不管是独唱的还是合唱的。

织体　　主要是复调的：四个或五个声乐线条的模仿对位在弥撒曲、经文歌和牧歌中随处可闻，偶尔也有和弦式的主调织体被插入，以求变化。

曲式　　严格的曲式不常用，大部分弥撒曲、经文歌、牧歌和器乐舞曲是通谱体的——它们没有音乐的重复，因此也没有标准的曲式图。

第三部分

巴洛克时期，
1600—1750 年

1600	1610	1620	1630	1640	1650	1660	1670

- 1607年 蒙特威尔第的歌剧《奥菲欧》在曼图亚首演

1618—1648年 欧洲的三十年战争

- 1626年 罗马的圣彼得大教堂建成

- 1643年 路易十四成为法国国王

- 17世纪50年代　巴巴拉·斯特罗齐在威尼斯出版室内康塔塔

- 约1660年　安东尼奥·斯特拉迪瓦利开始在克雷莫纳制作小提琴

- 1669年 路易十四国王开始建造凡尔赛宫

1600—1750 年的建筑、绘画、雕塑、音乐和舞蹈的主导风格叫作巴洛克。它最初起源于罗马，作为颂扬反宗教改革的一种方式，然后就从意大利传到西班牙、法国、奥地利、低地国家和英国。创作巴洛克艺术的艺术家们主要为教皇和欧洲各地的重要的君主们工作。因此巴洛克艺术近似于统治阶级的"官方"艺术。文艺复兴时期的艺术和音乐以平衡和理性的控制为标志，而巴洛克时期的艺术和音乐则充满了宏大、奢侈、戏剧性和明显的感官色彩。在以蒙特威尔第为代表的早期和以巴赫与亨德尔为代表的晚期巴洛克音乐中都是如此。最后，在巴洛克时期，一些新的音乐体裁诞生了：歌剧、康塔塔和清唱剧进入了声乐的领域，而奏鸣曲和协奏曲则出现在器乐的类型中。

| 1680 | 1690 | 1700 | 1710 | 1720 | 1730 | 1740 | 1750 |

● 1685年 约·塞·巴赫和亨德尔在德国出生

● 约1685年 约翰·帕赫贝尔在德国创作他的《卡农》

● 1687年 牛顿出版他的杰作《数学原理》

● 约1689年 普塞尔在伦敦创作歌剧《迪朵与埃涅阿斯》

约1681—1700年 科雷利在罗马出版小提琴奏鸣曲

约1700—1730年 维瓦尔第在威尼斯创作协奏曲

● 1711年 亨德尔移居伦敦并创作歌剧

● 1723年 巴赫移居莱比锡并创作康塔塔

● 1741年 亨德尔创作清唱剧《弥赛亚》

● 1750年 巴赫在莱比锡逝世

第七章
巴洛克艺术与音乐导论

音乐史家几乎一致认为，巴洛克音乐在 17 世纪初首次出现在意大利北部。的确，1600 年前后，文艺复兴古老的均等声部的合唱复调在重要性上减退了，而一种新的、更加华丽的独唱风格开始流行。这种新风格最终被给予一个新的名称：巴洛克。

巴洛克（Baroque）一词一般用于形容 1600—1750 年的艺术。它来自葡萄牙语 Barroco，指当时用于珠宝和精美的装饰中的形状不规则的珍珠。批评家用这个词来指视觉艺术中过度的装饰和音乐中的一种刺耳的、大胆的器乐音响。因此，巴洛克一词最初有一种贬义：它表示变形、过分和夸张。只是到了 20 世纪，随着人们对鲁本斯（1577—1640）的绘画、维瓦尔第（1678—1741）和巴赫（1685—1750）等人的音乐的重新发现，"巴洛克"这个词才在西方文化史上获得了积极的意义。

巴洛克建筑与音乐

当我们站在像罗马的圣彼得大教堂或巴黎郊外的凡尔赛宫这样的巴洛克建筑遗迹前时，最令我们惊讶的是一切都建立在最宏大的规模上。广场、建筑、柱廊、花园和喷泉都是大规模的。看看贝尼尼（1598—1680）设计的圣彼得大教堂内的 90 英尺高的祭坛华盖，想象一下下面的神父会显得多么矮小（见图 7.1）。在大教堂外，一圈柱廊形成了一个相当于几个足球场的巨大的庭院（见图 7.2）。或者想一想建于路易十四时代（1643—1715）的法国国王的凡尔赛宫，它的范围非常广大，形成了一个独立的小城市，可以容纳几千宫廷人员在那里居住（见图 9.2）。

在这样庞大的建筑中创作和演奏的音乐也是非常宏伟的。起初，巴洛克的乐队比较小，而在路易十四时代，乐队有时会扩充到八十多个演奏员。同样的，巴洛克教堂的合唱作品有时要求 24、48 或甚至 53 个分开的旋律线条或声部。这些为巨大的合唱队创作的作品集中体现了巴洛克的宏伟或"庞大"的特点。

一旦巨大的巴洛克宫殿或教堂的外部结构建成了，当时的艺术家们就进入其中去对它进行大量的，也许甚至是过分的装饰。仿佛建筑家创造了一个巨大的真空，画家、雕塑家竞相进入其中来填补这个真空。我们再次考察一下

图7.1
罗马圣彼得大教堂高大的祭坛，带有贝尼尼设计的华盖。这个高度超过90英尺的华盖以扭曲的圆柱和弯曲的形状、颜色和运动为特征，是典型的巴洛克艺术。圣彼得大教堂有16.4万平方英尺，是世界上最大的教堂。

图7.2
圣彼得广场，贝尼尼设计于17世纪中叶。它是如此大而宽阔，似乎要把人和车都淹没了。

圣彼得大教堂的内部（见本章开头的照片），注意玻璃的辉煌但不规则的设计，以及周围雕塑的五彩缤纷的装饰。或者看一看奥地利的圣弗洛里安修道院（见图7.3），那里有巨大的圆柱，连接它们的中楣也有很多装饰，上方的天顶也如是。这里的精心设计的涡卷形装饰和花卉图案的柱头为巨大而冰冷的空间增添了温暖和人情味。

图7.3
奥地利的圣弗洛里安修道院的教堂（1686—1708）。它的强有力的柱子和拱顶构成了坚固的结构框架，而柱头的大量的叶状饰提供了装饰和温情。

　　同样的，巴洛克时期的音乐在表达的时候，这种对于在大型作品内部强有力的细节的爱好采取了这样一种形式，那就是建立在坚实的和弦基础上的高度装饰性的旋律。有时这种装饰对于作品的基本和声结构来说几乎显得过于泛滥。请注意谱例 7.1 中的阿坎杰罗·科雷利（1653—1713）的小提琴音乐在仅仅几小节中大量的旋律加花。这种装饰在早期巴洛克的歌唱家中也同样流行，那时，对声乐的高超技巧的崇拜首次出现。

　　谱例 7.1

　　阿坎杰罗·科雷利为小提琴和通奏低音而作的奏鸣曲，作品 5 之 1。低音提供了结构的支撑，同时，小提琴在上方增加了精美的装饰。

巴洛克绘画与音乐

巴洛克建筑的很多原则在巴洛克绘画和音乐中也能找到。巴洛克的画布通常是很大并富于色彩。最重要的是，它们都很有戏剧性。绘画中的戏剧性是通过对比的手段产生的：大胆的色彩并置一起形成对照，明亮与黑暗相对比，各种线条被安排成直角，暗示紧张而有力的运动。图7.4是鲁本斯的绘画《战争的恐怖》。巨大的画布描绘了一个混乱的场景，具有奢华和强调感官色彩的巴洛克艺术的典型特点。在画的右下方可以看到一个妇女，手拿一把破碎的琉特琴，它象征在不协和的战争中，协和（音乐）是不可能存在的。图7.5画了一幅更可怕的场景。那个女人朱迪丝向亚述将军荷洛芬斯寻求报复，作者是意大利女画家阿特米希娅·津迪勒奇（1593—1652）。在这里明暗的表现创造了一种戏剧性的效果，深蓝和红色增添了紧张性，同时，牺牲者的头与他的身体成直角，暗示了一种非自然的动作。巴洛克艺术有时喜欢表现历史或神话中令人毛骨悚然的事件，以一种戏剧性的方式展示其纯粹的令人震撼的价值。

巴洛克的音乐也是高度戏剧性的。我们在文艺复兴（1450—1600）的音乐中看到了一种人文主义的渴望，让音乐支配或影响情感，就像古希腊戏剧所做

图7.4
鲁本斯的《战争的恐怖》（1638）是对当时肆虐欧洲的三十年战争的反映。在这里，战神马尔斯（位于中心，戴着军队的头盔）被复仇女神拉向右方，又被几乎裸体的爱神维纳斯拉向左方，在这些人物的下方，大众在受苦。一本乐谱被践踏，一把琉特琴被压碎了。

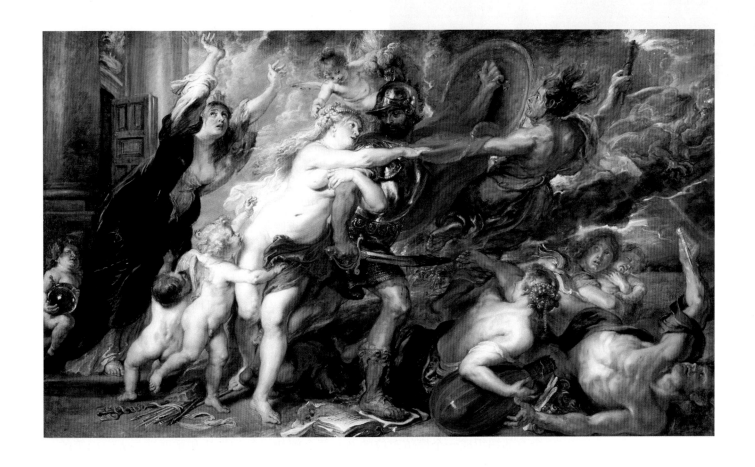

的那样。在 17 世纪初，这种渴望在一种叫作"情感论"的美学理论中达到顶点。**情感论**（Doctrine of Affections）认为不同的音乐情调可以并应该用来影响听者的情感。它可以是愤怒、复仇、悲伤、欢乐或爱情。毫不奇怪，巴洛克时期出现的一种最重要的新体裁是歌剧。在这里舞台的戏剧与音乐相结合，形成了一种强有力的表达情感的新手段。

图7.5
《朱迪丝谋杀荷洛芬斯》（约1615），阿特米希娅·津迪勒奇的绘画作品。朱迪丝杀死那位残暴的将军这一可怕的场景（圣经故事——译者注），津迪勒奇画了很多遍，也许这是展示她厌恶男性主导世界的一种生动的方式。

巴洛克音乐的特点

　　巴洛克时期（1600—1750）也许比音乐史上任何时期都产生了更多样的音乐风格，从蒙特威尔第（1567—1643）的有表情的单声歌曲到约·塞·巴赫（1685—1750）的复杂的复调音乐。的确，巴洛克晚期的音乐非常不同于巴洛克早期。巴洛克时期也产生了很多新的音乐体裁——歌剧、康塔塔、清唱剧、奏鸣曲、协奏曲和组曲，每一种都将在下面的章节中讨论。不过，尽管有快速的风格变化和新音乐类型的产生，两种因素仍然持续地贯穿在巴洛克时期，那就是一个有表情的、有时是过分华丽的旋律和一个强烈支撑着的低音。

有表情的旋律

　　就像我们在第六章看到的，文艺复兴音乐是以复调织体为主导的，其中的各个声部编织成一个模仿对位的网。每个旋律线条的性质和重要性是大致相等的，

就像下面的图标所示：

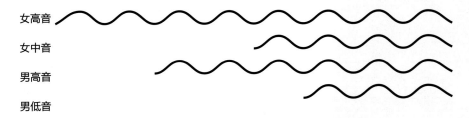

一种均等声部的合唱是传达集体的宗教信仰的有用手段。然而，若要传达一种个人情感，独唱者的直接的吸引力似乎更为适合。于是，在早期巴洛克音乐中，各声部不再是相等的，而是有一种极向性发展起来——最高的和最低的音响线条最为突出，而中间的声部只是填充织体。

这种新的结构助长了一种新的独唱形式，叫作**单声歌曲**（monody，来自古希腊语，意为"独唱歌曲"）。一个歌手走上前来，生动地演唱高度情感化的歌词，身后支持他的只有一个低音线条和几个伴奏乐器。人们的注意力都集中在独唱者身上，一种更精美的、确实是炫技性的歌唱风格发展起来。观察谱例 7.2 歌手是如何快速地上行（密集的黑色音符）来演唱一段很长、很困难的花腔。过分奢华的音调在从很长的音符到很短的音符的快速转换中可以听到。你也应该注意到，这种仿佛在天国飞翔的旋律强调的是"天堂"（paradiso）这个歌词，音乐加强了歌词的意义。

谱例 7.2

Tan - ta bel - lez-za il pa-ra-di - - - - - - - - - so ha se - co.
(Wherever so much beauty resides contains paradise.)

岩石般坚固的和声：通奏低音

为防止巴洛克式的高高飞翔的延长的旋律失去控制，一个强有力的和声框架是必需的。巴洛克音乐中的低音的推动与和弦的支持被称为**通奏低音**（也叫持续

低音），它是由一件或几件乐器演奏的。图7.6展示了一个妇女在一把叫作短双颈琉特琴的大弹拨乐器的伴奏下歌唱。这种乐器比它的近亲乐器琉特琴有更多的低音弦，使它不仅能够弹奏和弦，而且能够弹奏低音。在巴洛克早期（17世纪初到中叶），短双颈琉特琴或其他低音琉特琴常用来演奏通奏低音。图7.7展示了通奏低音在巴洛克晚期（18世纪初）是如何发展的。在这里有一位独唱歌手、两把小提琴和一把中提琴，他们被一个演奏低音的大的低音提琴（左侧）所支持，还有一个羽管键琴，即兴演奏建立在低音线条之上的和弦。歌手、小提琴和中提琴奏出或唱出有表情的旋律，而另外两种乐器则提供了通奏低音。羽管键琴和低音弦乐器形成了巴洛克时期最常见的通奏低音，特别是在巴洛克晚期。的确，正是羽管键琴持续的锵锵声，与强有力的低音线条在一起，使听者立即意识到这段音乐就是来自巴洛克时期（例如，可以下载第九章的音乐）。巧合的是，巴洛克单声歌曲中的这种突出两端声部的结构与今天的流行歌曲的结构是类似的。在这两种风格中，都有一个有表情的独唱声部，在一个坚实的低音之上，同时，一位键盘手（或吉他手）在低音的基础上即兴演奏织体中间的和弦。

巴洛克的羽管键琴手演奏什么和弦呢？这些和弦是通过**数字低音**的方式暗示给演奏者的——这是一种位于低音下方的数字缩写。一个熟悉和声的演奏者看着像谱例7.3A那样的低音线条，即兴地演奏像谱例7.3B那样的和弦。这些即兴的和弦来自有数字标记的低音，它支持着上方的旋律。在这一点上现代音乐中也有

图7.6
《一个演奏短双颈琉特琴的妇女和一个骑士》（约1658），是荷兰画家G.博尔奇的作品。低音弦在乐器顶端的指板外面。短双颈琉特琴在17世纪经常用来演奏通奏低音。

谱例 7.3A

成为

谱例 7.3B

类似之处。数字低音与今天的爵士乐音乐家和吉他演奏家的乐谱（fake sheets）中所使用数字密码在意图上很相似，它们都用于提示在旋律乐谱下方演奏什么和弦。

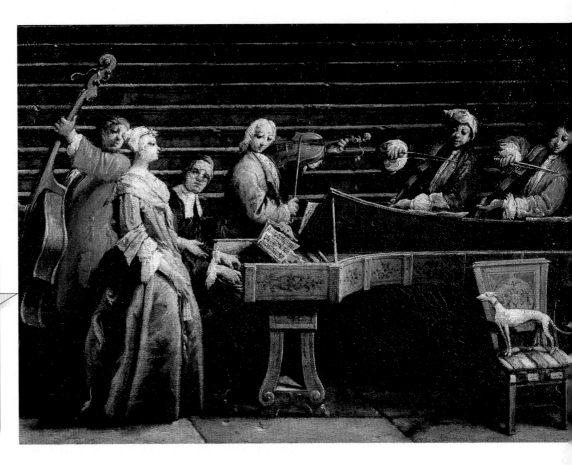

图7.7
意大利画家安东尼奥·维森蒂尼（1688—1782）画的《别墅中的音乐会》。注意左侧的低音提琴演奏者在回头看着羽管键琴上放着的乐谱，他们在一起演奏通奏低音。

巴洛克音乐的要素

正如我们所看到的，巴洛克音乐是以宏大、激情的表现和戏剧性为特征的。它把和声的框架和强有力的低音线条通过通奏低音结合在一起。特别是在早期巴洛克的音乐中，声乐的艺术表现与和声的丰富都特别突出。在晚期巴洛克，一些早期的过于丰富的特点在巴赫与亨德尔的手里变得缓和而规整（见第十章和第十一章）。不过，下面的这些因素普遍存在于巴洛克音乐中。

旋律：扩展的类型

在文艺复兴时期，旋律没有多大特点。它或多或少全都是一个类型的——一种直接的、不太复杂的旋律线条，既可以由人声演唱，也可以用乐器演奏。但是，在开始于 1600 年前后的早期巴洛克音乐中，有两种不同的旋律风格开始发展：一种是器乐中的有点机械的风格，充满音型的重复；另一种是声乐中的更有戏剧性和技巧性的风格。巴洛克声乐的旋律是以华丽的装饰为特征的，人声在其中沉醉在一个单独音节上的花腔上（见谱例 7.2）。一般来说，巴洛克的旋律不用一种短小的、对称的乐句来展开，而是在一个很长的音乐跨度上大量地扩展。例

如，在选自亨德尔的清唱剧《弥赛亚》的一首著名的咏叹调中，作曲家在歌词"exalted"（升起）上谱写了一个适度奢侈的旋律线条。

谱例 7.4

[Every valley] shall be ex - alt - - - - - - - - - - - - - - - ed,

和声：现代和弦进行和调的开端

当代的流行歌曲总是由按照以预期的方式运动的块状和声来加以支持的。它们遵循和弦的某种顺序，叫作和弦进行（见第二章，"用和弦建构和声"），和弦进行在当今是如此熟悉，无处不在，以至于我们几乎不注意它们了。实际上，这些顺序是在巴洛克时期出现的，特别是在 17 世纪末。例如，像科雷利和帕赫贝尔这样的作曲家，开始围绕着可以多次重复的和弦样式来建构他们的音乐。旋律可以持续地展开，可以无休止地变化，但是纵向的形式——像 I — VI — IV — V — I 这样的和声进行（见第二章"用和弦建构和声"，了解这些罗马数字的意义）——可以一次次地出现。自巴洛克时期以来，这些和声进行变得如此普遍，以至于它们形成了美国版权法的一个原则：你可以成功地起诉一个人盗窃了你的旋律，但不可能起诉他用了你的低音线条。

出现在巴洛克时期的不仅是和声的样式，而且还有我们现代的"两调"（或"两种调式"，即大调和小调）的系统。在中世纪和文艺复兴时期，西方音乐使用了很多不同的音阶（叫作"教会调式"），然而，在 17 世纪，这些调式逐渐减少到只有两种形式：大调和小调。这两种调式尖锐地、戏剧性地形成了不同的音响，它们可以被用于表现的目的。一个作曲家可以在阴暗的小调与光明的大调之间形成对比，就像画家为了戏剧性的效果而做明暗对比那样（见图 7.5）。

节奏：强拍和持续的节奏型

巴洛克音乐的节奏通常前后较为一致，而不是以灵活性为特征的。作曲家在作品的开始建立了一种节拍和某种节奏型，然后就保持它们一直到结尾。而且，在巴洛克音乐中（特别是器乐），通常可以清晰地听到一个不断重复的重拍，它推动着音乐前进，并创造了一种当代人所说的爵士律动（groove）。这种对节奏

的清晰性和驱动性的倾向在巴洛克时期的进程中越来越明显。它在维瓦尔第和巴赫的节奏富于动力的音乐中达到顶点。

织体：主调和复调

巴洛克作曲家用不断变化的方式处理音乐织体。早期巴洛克的织体完全是主调的，通奏低音提供了一个完整的和声框架。的确，17世纪初的作曲家反对文艺复兴时期主导性的复调模仿织体。然而，这种一开始对复调的敌意逐渐地减弱了。在巴洛克晚期，像巴赫和亨德尔这样的作曲家返回到对位写作，在一种新的体裁——赋格曲中把这种技术提高到难以超越的高度。

力度：一种极端的审美

在巴洛克时期之前，音乐家们不在他们的乐谱上标记力度记号。这并不意味着音乐没有强或弱，而只是说表演者凭直觉知道该怎么做。然而，17世纪初的作曲家们开始在乐谱上标明他们想要的力度层次。他们使用两个很基本的术语：piano（弱）和forte（强）。力度的突然对比比渐强和渐弱更受欢迎。可能是因为羽管键琴只能演奏一种、两种，或最多三种力度层次（见第三章"键盘乐器"），而无法演奏出更细腻的层次变化。这种突然从一个层次到另一个层次转换音量的实践叫作**阶梯式力度**。这种力度的对比与大小调之间的对比，以及配器上的突然变化是同时存在的。通过明显不同的力度、调式和音色的对比，巴洛克作曲家创造出了一种在所有巴洛克艺术中最受欢迎的内涵：戏剧性。

关 键 词

巴洛克	单声歌曲	数字低音
情感论	通奏低音	阶梯式力度

第八章
早期巴洛克声乐

歌剧

歌剧在今天很流行，而中国和日本从 13 世纪就有了歌剧，想到这个事实，人们会对这种体裁在西欧文化史上出现较晚而感到惊讶。歌剧直到 1600 年前后才在欧洲出现，它的故乡是意大利。

歌剧（opera）最基本的定义是一种通过音乐来表现的舞台戏剧。歌剧一词在意大利语中是"作品"的意思。这个词在 17 世纪初首次出现在一个意大利语汇 opera drammatica in musica 中，意为"一部谱写音乐的戏剧作品"。它要求歌手要能表演，或者在有些情况下，演员也要能歌唱。的确，在歌剧中，每一句歌词（叫作"**脚本**"）都是要唱的。这样的要求在我们看来可能是不自然的。毕竟，我们通常不会对我们的同屋唱："快从浴室出来，我今天早上有课。"但是在歌剧中，我们在可信性方面所失去的，在表现力方面却得到了更多的补偿。一首歌曲的歌词谱写了音乐以后，不管它是一首流行金曲还是一首歌剧咏叹调，就获得了情感的力量。找到一部好的戏剧，为词句加上音乐，用一首开始的器乐作品（序曲）吸引观众的注意力，插入一个合唱队和一些烘托情绪的器乐曲，你就得到了一种新的艺术形式：歌剧。实际上，这就是歌剧这种新体裁的开端。有些讽刺的是，它的发明者还认为他们是在复活一种古老的传统——古希腊的戏剧。

歌剧的起源可以追溯到 16 世纪末的意大利，特别是在佛罗伦萨、曼图亚和威尼斯这些城市（见图 8.1）的革新的音乐家和知识分子。在那里，一些思想家继续追寻着文艺复兴晚期的人文主义的一个目标——重新获得古希腊音乐的表现力。特别是在佛罗伦萨，聚集了一些杰出的音乐知识分子，包括文森佐·伽利莱伊（1533—1591），他是著名天文学家伽利略·伽利莱伊（1564—1642）的父亲。老伽利莱伊和他的追随者们相信，古希腊戏剧的力量主要是由于它的每一行剧词都是唱的，而不是说的。他们的目标是通过简单伴奏的独唱歌曲来复活古希腊的戏剧。1600 年前后，不少作曲家都对这种新体裁做了实验，不过，直到 1607 年蒙特威尔第的《奥菲欧》，第一部真正的歌剧才出现。

图8.1
17世纪意大利北部的主要音乐中心。歌剧首先在佛罗伦萨、曼图亚和威尼斯发展。

克劳迪奥·蒙特威尔第（1567—1643）

克劳迪奥·蒙特威尔第是一位多才多艺的音乐家，无论是牧歌、弥撒曲、经文歌，还是歌剧，都能同样完美地体现他的惊人才能（见图8.2）。蒙特威尔第1567年出生于意大利北部城镇克雷蒙纳。大约1590年搬到更大的城市曼图亚，作为一名歌手和弦乐器演奏者为文森佐·贡查加公爵服务。1601年，蒙特威尔第被任命为宫廷音乐指导，在这个职位上他写了两部歌剧，《奥菲欧》（1607）和《阿里阿德涅》（1608）。但是公爵并没有按照诺言付酬给蒙特威尔第。作曲家在几年后如此说道："当我不得不去向财务总管乞求我的报酬时，我感到一生从未受过这样大的精神上的屈辱。"于是他离开了曼图亚，接受了令很多人垂涎的职位——威尼斯圣马可大教堂（见图8.3）的乐长。尽管他被请到威尼斯表面上是为圣马可教堂写宗教音乐，但他也继续创作歌剧。他在这方面重要的后期作品有《尤利西斯返乡记》（1640）和《波佩亚的加冕》（1642）。他在三十年的忠诚服务之后，于1643年在威尼斯逝世。

图8.2
蒙特威尔第的肖像，作者是贝尔纳多·斯特罗奇（1581—1644），他也为歌手和作曲家芭芭拉·斯特罗奇（见后）画过肖像。

图8.3
G.贝利尼在大约1500年画的意大利威尼斯的圣马可广场。威尼斯产生了第一个公众歌剧院。但歌剧作曲家和现在一样，通常需要有其他的职位来维持自己的生活。蒙特威尔第曾是这座城市的中心教堂——圣马可大教堂（见这幅画的中部）的音乐指导。

蒙特威尔第的第一部歌剧——也是西方音乐史上第一部重要的歌剧——是他的《奥菲欧》。由于早期歌剧的目标是复制古希腊戏剧的力量，《奥菲欧》的脚本便很自然地取自经典的古希腊神话故事。主角是古希腊的日神和音乐之神阿波罗的儿子奥菲欧。奥菲欧本身是个半人半神，他在美丽的凡人尤丽迪茜身上找到了爱情。他们婚后不久，尤丽迪茜便被毒蛇咬死了（见本章开始页的左下方），

并被冥府（古代的地狱）夺去。奥菲欧发誓要下到阴间救回他的妻子。他凭借他神奇的音乐的力量几乎做到了这一点，因为奥菲欧仅用他美丽的歌声，就可以使树木随之晃动，野兽随之平静，并能战胜魔鬼的力量。因此，《奥菲欧》的主题就是音乐的神奇力量。

蒙特威尔第在《奥菲欧》中主要通过**单声歌曲**（有表现力的独唱加简单的伴奏）来推动戏剧，这种手段被认为接近古希腊戏剧的歌唱。单声歌曲的最简单的类型是**宣叙调**，这个词来自意大利语 recitativo，意为"朗诵的东西"，是一种用音乐强化的语言，歌剧的情节通过它传达给观众。一般来说，宣叙调的演唱没有一种可以察觉的节拍，你不能用脚打着拍子跟随它。而且，因为宣叙调企图反映日常语言的自然重音，它通常由快速重复的音组成，随后在乐句结束处有一两个长音，就像下面选自《奥菲欧》第二幕的例子那样。

谱例 8.1

歌词大意：听到噩耗，不幸的人像一块无言的石头。

巴洛克歌剧的宣叙调只用通奏低音伴奏，正如我们所知，它是由低音线条和伴奏和弦组成的（见图 8.4）。这种伴奏比较稀疏的宣叙调叫作**简单宣叙调**。（在 19 世纪，由整个乐队伴奏的称为带伴奏的宣叙调成为常规模式。）简单宣叙调的一个很好的例子可以在《奥菲欧》第二幕声乐选段的开头听到，随后我们会在聆听指南中加以讨论。

除了宣叙调，蒙特威尔第还运用一种叫作咏叹调的更抒情的单声歌曲。**咏叹调**（意大利文 aria 是"歌曲"或"曲调"的意思。）比宣叙调更激情、更扩展，也更动听。它也倾向于具有一种清晰的节拍和更有规则的节奏。

图8.4
蒙特威尔第《奥菲欧》（1607）第二幕开头的宣叙调，选自这部歌剧的一个早期印刷版。信使的声部出现在乐谱的单数行中，它在通奏低音（乐谱的偶数行）的较慢的低音线条上方。

115

如果一首宣叙调告诉人们舞台上发生了什么事情，那么，一首咏叹调则是表达角色对这些事情的感受。类似的是，当宣叙调推动剧情时，咏叹调经常让剧情的发展暂停下来，以便聚焦于歌唱者的情感状态。最后，宣叙调经常有连珠炮似的歌词，而咏叹调则用更加从容不迫的速度来处理歌词。歌词被重复以便加强它们的戏剧效果，重要的元音通过声乐花腔的手段被扩展，如我们在奥菲欧的咏叹调"强大的神灵"中可以看到的。

谱例 8.2

Pos - sen - te Spir - to

e for-mi- da - bil Nu - me

歌词大意：强大的神灵，可怕的神灵。

图8.5
奥菲欧用他的歌喉和里拉琴使冥府的守护神为之陶醉。法国画家普桑（1594—1665）一幅绘画作品的细部。

　　咏叹调在歌词和音乐上都是一个重要的、独立的单元。宣叙调一般是用无韵诗（有格律但不押韵）谱写的，而咏叹调则通常是用既有格律又押韵的诗歌谱写的，也就是说，一首咏叹调的歌词是一种短小的、押韵的、一节或多节构成的诗歌。奥菲欧的咏叹调"强大的神灵"的歌词由三段各三行的诗节组成，每一段的韵脚方案是 a-b-a。而且，每段的音乐开始和结束在同样的调上（G 小调）。最后，歌剧的咏叹调几乎总是用整个管弦乐队伴奏，而不是仅仅用通奏低音。

　　在"强大的神灵"中，蒙特威尔第特别突出了小提琴、木管号和竖琴，以加强咏叹调的分量，也展示了音乐如何能使甚至冥府的守护神都为之陶醉（见图 8.5）。

　　宣叙调和咏叹调不仅是巴洛克歌剧，也是一般歌剧的两种主要的演唱风格。此外，还有第三种风格叫作**咏叙调**，一种介乎于咏叹调和宣叙调之间的演唱方式。它比咏叹调更有朗诵性，但又不如宣叙调那么像说话。奥菲欧在听到尤丽迪茜的死讯后所唱的悲歌"你死去了"（见下面的聆听指南），就是咏叙调风格的一个经典例子。

　　就像所有的歌剧一样，《奥菲欧》在幕启之前要演奏一首纯器乐的作品。这种器乐的引子通常被称为序曲，但是蒙特威尔第把他的音乐前奏叫作托卡塔。**托卡塔**这个词（toccata 的原意是"触摸到的东西"）是指一种器乐作品，为键盘或其他乐器而作，要求演奏者有极为娴熟的

技巧。换句话说，它是一种器乐的炫技作品。小号在这里沿着音阶上下跑动，同时，很多较低的声部快速演奏着重复音。蒙特威尔第指示这首托卡塔应演奏三遍，尽管很短，这首托卡塔充分展示了早期巴洛克作曲家所能达到的器乐音响的丰富和多样性。当然，它的戏剧功能是唤起观众的注意，告诉大家歌剧的表演即将开始。

聆听指南

蒙特威尔第：《奥菲欧》（1607），"托卡塔"

	
0:00	小号强调了最高的声部
0:32	托卡塔的反复，低音弦乐器加入
1:05	托卡塔的反复，整个乐队

蒙特威尔第：奥菲欧 ♪

尽管蒙特威尔第把他的《奥菲欧》分成不长的五幕，这部九十分钟的歌剧最初是在曼图亚上演的，没有幕间休息——观众一直坐着！第一个戏剧的高潮出现在第二幕中间，主人公得知他的新娘尤丽迪茜命丧黄泉，在一首发自内心的咏叙调"你死去了"中，奥菲欧哀叹他的丧失，并发誓要进入冥府找回他心爱的妻子。请特别注意听感情强烈的结尾，在那里奥菲欧用一个上行的旋律，向大地、天空和太阳告别，开始了他的死亡国度之旅。

聆听指南

蒙特威尔第：《奥菲欧》（1607），第二幕

蒙特威尔第：奥菲欧
第二幕 ♪

宣叙调"听到这个痛苦的消息"和咏叙调"你死去了"

角色：奥菲欧和两个牧羊人

情景：牧羊人讲述着尤丽迪茜死去的消息。奥菲欧沉默无语。他很快重获了他的力量，哀叹妻子的死，并发誓要把她找回来。

宣叙调

0:00	简单宣叙调 （由低音琉特琴的通奏低音伴奏）	牧羊人甲： 听到这个悲痛的消息，那个不幸的人就像一块无言的石头，悲痛得无以名状。

宣叙调

0:17	简单宣叙调 （由羽管键琴、低音维奥尔琴和低音琉特琴的通奏低音伴奏）	牧羊人乙： 啊，他肯定有一颗野兽的心，对你的灾难毫无怜悯，失去了一切，不幸的恋人。

咏叙调

时间	描述	唱词
0:46	管风琴和低音琉特琴的通奏低音	奥菲欧： 你死去了，我的生命，而我还在呼吸？你离我而去，永不回返，而我还活在世上？不，如果我的歌声拥有了力量，
1:59	提到下地狱时，伴随着下行的声乐旋律	我将无畏地走进深深的地狱。如果这歌声软化了冥王的心，
2:22	幻想尤丽迪茜上天堂时，出现了高音区的花唱	我将带你再次看到天上的星星。如果残酷的命运违背了我，我将和你在一起共赴黄泉。
3:02	决心的增长由半音上行的声乐旋律来表现	别了，大地，别了，天空和太阳，永别了。

　　来到冥府的岸边，奥菲欧唤起了他全部的音乐力量来争取进入地狱。在咏叹调"强大的神灵"中，他乞求控制着死亡之国入口处的神灵卡隆，奥菲欧精美而华丽的声乐风格，加上奇异的乐器伴奏，很快就使狰狞的地狱卫士有所缓和。例如，在第二段之后，我们听到了**木管号**（见图6.9），这是文艺复兴和巴洛克时期的管乐器，现已绝迹，它的声音介于小号和单簧管之间。

聆听指南

蒙特威尔第：《奥菲欧》（1607），第三幕

咏叹调"强大的神灵"（仅前两段）

角色：奥菲欧和冥府渡神卡隆

情景：奥菲欧通过他的音乐乞求卡隆让他进入冥府。

蒙特威尔第：奥菲欧
第三幕　　♫

咏叹调（第一段）

时间	描述	唱词
0:00	加花的演唱，在通奏低音上方加入小提琴的花奏	奥菲欧： 强大的神灵，可怕的神灵，没有你们的许可，没有被夺去肉体的灵魂敢于越过冥河。
1:30	由通奏低音和两把独奏小提琴演奏器乐后奏	

咏叹调（第二段）

时间	描述	唱词
1:55	加花的演唱继续，在通奏低音上方加入了木管号	奥菲欧： 我不活了，因为我心爱的妻子被夺去了生命，我的体内没有了心脏，而这样我还怎能活？
3:03	通奏低音和两把木管号演奏器乐后奏	

在原来的希腊神话中，冥王普鲁托在释放尤丽迪茜给奥菲欧时有一个条件：他要相信尤丽迪茜在后面跟着他，而他在抵达人间之前一定不能回头看尤丽迪茜。当奥菲欧禁不住回头看并拥抱尤丽迪茜时，他将再次并永远地失去爱妻。蒙特威尔第在他的歌剧《奥菲欧》中改变了这个悲剧的结局：阿波罗介入了，他把他的儿子变成了一个星座，与他心爱的尤丽迪茜一起发出永恒的精神和谐之光。蒙特威尔第就是这样建立了17—18世纪歌剧的一个常规："大团圆"。

室内康塔塔

17—18世纪的威尼斯很像今天的拉斯维加斯。它是一个旅游者聚集的地方，赌博和娼妓很多，还由于公民们习惯于戴着假面具，因此"发生在威尼斯的事留在了威尼斯"。1613年，蒙特威尔第移居到这个很世俗的滨海城市，成为圣马可大教堂的音乐指导，当时，那也许是世界上最有威望的音乐职位。但是蒙特威尔第在那里不仅创作宗教音乐，他也创作歌剧和一种新的音乐体裁：室内康塔塔。

室内康塔塔是为独唱和吉格伴奏的乐器而作的"歌唱的作品"（来自意大利语cantata），倾向于在家中或在私人的房间里演唱，因此它是一种室内乐。约·塞·巴赫后来的宗教康塔塔表达的是宗教题材（见第十章），而室内康塔塔通常描绘古希腊神话中的男女主人公在世间的功绩，或者讲述一个无法实现的爱的故事。一首典型的室内康塔塔持续8～15分钟，通常被划分成对比的部分，在宣叙调和咏叹调之间交替。这样，一首室内康塔塔便可能被称为一部"小型歌剧"，只是它没有服装和布景，而且只有一个（独唱的）角色。巴洛克早期最多产的室内康塔塔作曲家是威尼斯人芭芭拉·斯特罗奇。

芭芭拉·斯特罗奇（1619—1677）沉浸在歌剧作曲家蒙特威尔第的传统中，因为她的父亲就曾是他的学生之一。斯特罗奇并没有写过歌剧，但是擅长写室内康塔塔，她自己可能就在威尼斯社会名流的家中演唱这种音乐。她的康塔塔《神秘的恋人》涉及无法得到的爱这个永恒的题材，但却是从一个新的视角——一个女性的观点来表现的。被遗弃的女主人公羞怯得无法表达她对渴望的对象的激情，宁愿恳求一种仁慈的死。对死的祈求，"我想死"，出现在一首短小的、由通奏低音伴奏的咏叹调中（见谱例8.3）。通奏低音的低音线条是四个音构成的下行级进，一遍又一遍地重复着。

在音乐作品中持续重复的一段旋律、和声或节奏叫作**固定反复**。当这种反复出现在低音时叫作**固定**

谱例8.3

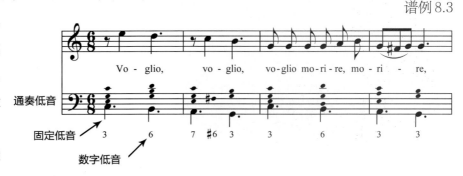

Vo - glio, vo - glio, vo-glio mo-ri-re, mo-ri-re,

通奏低音

固定低音　　3　　6　　7　#6　3　　3　　6　　3　　3

数字低音

低音。固定反复一词来自意大利语，意为"固执"或"顽固"。在巴洛克歌剧和康塔塔中，表演者经常演唱由固定低音伴奏的悲歌。这种固定低音就像这个例子，是下行级进运动。结果，这种下行的低音就成了悲痛或哀叹的一种象征，特别是在小调式的乐曲中。从这个音型的最初的音响中，听众就可以知道，就像一面被举起的旗帜：这里是一首表现绝望的咏叹调！

芭芭拉·斯特罗奇：专业作曲家

20世纪之前，很少有女性以专业作曲家为生。例如在中世纪，一些女特罗巴多创作尚松，但是这些女性都是小贵族，经济上并不依赖于她们艺术创作的成功。在文艺复兴后期和巴洛克早期，也有一些女性作曲，不过她们大部分是修女，依靠教会为生。巴洛克时期缺少独立的女作曲家的原因很简单：只有在家里表演才被认为是女性的一种恰当的音乐活动。在家庭以外的音乐活动被认为是不恰当的，因为她们有点"职业化"的味道。女性不能上大学，也不能从事有收入的职业。

然而，也有一些值得注意的例外。阿德里亚娜·巴西勒是蒙特威尔第在曼图亚的同事，作为一个技巧高超的女高音，她为自己开辟了高度专业的艺术生涯。因此获得"第一位歌剧女主角"的称号。1678年，伊莲娜·匹斯科皮亚成为取得大学学位的第一位女性，当时，她通过用拉丁文进行的严格的公开考试，荣获意大利帕杜瓦大学的哲学博士头衔。我们看过了阿特米希娅·津迪勒奇的绘画作品（见图7.5），她是佛罗伦萨的画家，成为第一个允许进入著名的德尔迪西诺学院（设计学院）的女性，她后来还成为英国国王查理一世的宫廷画家。在这个著名女性艺术家和知识分子的名单中还应加上芭芭拉·斯特罗奇的名字。

芭芭拉·斯特罗奇1619年出生，是威尼斯文人朱里奥·斯特罗奇的私生女。朱里奥鼓励女儿在音乐上发展，不仅给她提供了作曲课程，而且还组织演奏她的作品的家庭聚会。当朱里奥在1652年去世时，芭芭拉既贫穷又绝望，她有四个孩子，但没有结婚。在随后的六年里，她出版了六卷康塔塔选集，比早期巴洛克的任何其他作曲家都多。每一卷都题献给一个重要的贵族成员，而且，按照习俗，被题献者要为此荣誉而付费。芭芭拉·斯特罗奇可能是唯一的一位专业的女性作曲家，但她不得不像男性作曲家那样为经济和现实打交道。整个巴洛克时期，作曲家们通过题献作品从富有的艺术赞助人那里挣得可观的收入，但却没有从出售乐谱本身而产生的版税中获得分文。对男性或女性作曲家支付版税是20世纪才出现的事。

一幅芭芭拉·斯特罗奇的肖像，由可能是她的一个亲戚贝尔纳多·斯特罗奇绘制。

芭芭拉·斯特罗奇：《秘密恋人》（1651）

咏叹调"我想死"，第一部分

体裁：室内康塔塔

形式：固定反复

聆听要点：大提琴和羽管键琴的通奏低音引出了声乐。低音不断地反复，因而形成了一种固定低音。

芭芭拉·斯特罗奇：
秘密恋人

0:00　通奏低音开始，由大提琴演奏固定低音

0:19　女高音进入，通奏低音继续

0:41　固定低音用一个音符扩展，以适应终止式

0:45　只有通奏低音

0:50　女高音再次进入，通奏低音继续，直到结尾

我想死，

而不是让我的痛苦被人发现，

不幸的命运啊，

我的眼睛越是望着他美丽的脸庞，

我的嘴就越是要隐藏我的渴望。

歌剧在伦敦

图8.6

亨利·普塞尔，由一位佚名画家所作。

　　歌剧在 17 世纪初起源于意大利。它从那里越过阿尔卑斯山，传播到德语国家和法国，并最终到了英国。但是由于英国戏剧的强大传统，集中体现在莎士比亚戏剧的演出上，英国人对歌剧又爱又恨，欲罢不能。第一部重要的英语歌剧是亨利·普塞尔的《迪朵与埃涅阿斯》，写于 1689 年。从年代上看，它已超出了"早期巴洛克"的界限。但是因为当时的英国歌剧受到更早的意大利歌剧的强烈影响，普塞尔的歌剧在风格上属于较早的时期。

亨利·普塞尔（1659—1695）

　　亨利·普塞尔（见图 8.6）被称为"最伟大的英国作曲家"。的确，只有晚期巴洛克的作曲家亨德尔（他实际上出生于德国）和流行歌手保罗·麦卡尼能够有理由挑战普塞尔的这个头衔。普塞尔出生于伦敦，是一位国王歌手的儿子。1679 年，年轻

图8.7
古尔奇诺（1599—1666）的绘画《迪朵之死》的一个细部。迪朵倒在她可怕的剑上，仆人贝琳达屈身靠近将死的她。

的普塞尔获得了西敏寺大教堂的管风琴师的职位。然后，在1682年，他又成为国王的皇家小教堂的管风琴师。但是伦敦总是一个生机勃勃的戏剧之城，尽管普赛尔受雇于宫廷，但他越来越把注意力集中在为公众舞台而写的作品上。

普塞尔的《迪朵与埃涅阿斯》是用英语写作的最初的几部歌剧之一。但它显然既不是为国王的宫廷，也不是为公众的剧院，而是为伦敦郊区切尔西的一座私立女子寄宿学校而作。学校的姑娘们一年上演一部重要的舞台作品，有点像今天高年级学生的戏剧表演。在《迪朵》中，她们唱了很多合唱，舞蹈也同样很多。九个独唱角色除了一个（埃涅阿斯）以外，都是为女声而作的。歌剧的脚本取材于维吉尔的《埃涅伊德》，它对于用古典拉丁语的学校课程来说是适合的。姑娘们肯定在拉丁语课上学习过这部史诗，而且可能熟记了其中的一些部分。因此，她们很可能也知道幸运的战士埃涅阿斯的故事，他引诱了高傲的迦太基女王迪朵，但后来又抛弃了她去完成自己的使命——继续航行去建立罗马城。被遗弃的孤独的迪朵在一首非常优美的咏叹调"当我命丧黄泉"中表达了她的情感，然后就死去了。在维吉尔的原作中，迪朵是用埃涅阿斯的剑自刎的（见图8.7）。在普塞尔的歌剧中，她是心碎而死，她的痛苦已足以令她死去。

迪朵最后的咏叹调是由一段短小的简单宣叙调（只用通奏低音伴奏）"给我你的手，贝琳达"引入的。简单宣叙调通常用一种通过直接的朗诵来推动情节的程序式的手法。然而，在这一段里，宣叙调超越了它常规的作用。请注意普塞尔为英语谱曲的高超手法。他懂得他的脚本中的歌词重音应该落在哪里，他也知道怎样用音乐有效地复制它们。在谱例8.4中，歌词中被强调的字一般用长音，出现在每小节的开始。同样重要的是，请注意声乐线条如何沿着半音下行了整整一个八度。（半音体系是作曲家用来表现痛苦和悲伤的又一个手段。）当人声演唱

盘绕的半音下行时，我们感受到了被抛弃的迪朵的痛苦。最后，她倒在她的仆人贝琳达的怀中。

谱例 8.4

普塞尔从宣叙调"给我你的手，贝琳达"不知不觉地转到了处于全剧高潮的咏叹调"当我命丧黄泉"，迪朵在那里唱出了她即将到来的死亡。由于歌剧的这个高潮是一首悲歌，普塞尔按照巴洛克的传统，选择了一个固定低音作为基础。英国作曲家把固定低音叫作**基础低音**（ground bass），因为重复的低音提供了一个坚实的基础，在其之上，一首完整的作品可以被建构起来。普塞尔为迪朵的悲歌所写的基础低音由两部分组成（见聆听指南）：一个在四度音程之间的半音级进下行（G、升 F、F、E、降 E、D）和一个返回主音 G 的两小节的终止式（降 B、C、D、G）。

在脚本中，迪朵的悲歌由一首短小的单节诗组成，韵脚的设计是 aba：

> 当我命丧黄泉，可能是我的错误所致，
>
> 不要在你的心中造成烦恼。
>
> 记住我吧，但是，啊！忘掉我的命运。

歌词的每一行都被重复，很多单个的词和成对的词也是这样。（这种歌词重复在一首咏叹调中是典型的，但在宣叙调中不是。）在这个例子中，迪朵的重复非常适合她的情感状态——她只能用只言片语，而不能用完整的句子表达她的情感。然而，听者在这里并不太在意语法的错误，而更关注此刻的情感。迪朵不下六次祈求贝琳达和我们记住她，的确，我们记住了，因为这首悲伤的咏叹调是所有歌剧中最动人的作品之一。

聆听指南

普塞尔：《迪朵与埃涅阿斯》（1689）

宣叙调 "给我你的手，贝琳达" 和咏叹调 "当我命丧黄泉"

角色：迪朵（迦太基女王）、贝琳达（她的仆人）

情景：被她的情人埃涅阿斯抛弃后，迪朵在心碎而死之前向贝琳达（和所有人）

唱起告别之歌。

普塞尔：迪朵与埃涅阿斯　♫

聆听要点：迪朵的由通奏低音伴奏宣叙调，让位于她悲伤的、建立在一个固定低音的基础上的咏叹调。

简短的宣叙调

0:00 通奏低音由大琉特琴和大提琴演奏

给我你的手，贝琳达，黑暗笼罩了我，让我在你的膝下歇息，我更想——但死亡侵袭了我，死亡现在是一位受欢迎的客人。

咏叹调

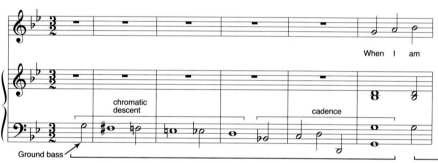

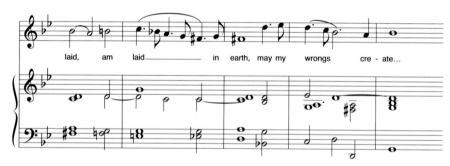

0:58 固定低音仅由大提琴和低音提琴演奏

1:10 固定低音与人声和弦乐

1:27 固定低音在人声下方重复

1:44 固定低音在人声下方重复

2:02 固定低音在人声下方重复

2:17 固定低音在人声下方重复

2:37 固定低音在人声下方重复

2:53 固定低音在人声下方重复

3:10 固定低音在人声下方重复

3:29 固定低音仅与弦乐

3:46 固定低音仅与弦乐

埃尔顿·约翰和固定低音

固定低音的一个最新的例子，我们可以列举当代英国作曲家埃尔顿·约翰的一首现代的咏叹－悲歌。《忧伤似乎是最难说的话》（1976 年，最近由雷伊·查尔斯，玛丽·J.布利吉和克雷·艾肯等人翻唱）。尽管它不是只建立在一个固定反复的音型上，但这首歌与普塞尔的咏叹调有一个惊人的相似之处——它也利用了一个固定低音，在叠歌中结合了一个半音下行的四度，作为一种手段来为一句非常悲哀的歌词谱曲。固定反复的音型开始于 G 音，带有一个半音下行的四度，然后是一个一小节的终止式：

悲哀啊（如此悲哀），这是一个悲哀的，悲哀的场合

低音

| G | F# | F | E |

而且变得越来越荒唐

| Eb | D | F#GAD |

（终止式）

这个固定低音和它的一个小小的变体在这句和其他几句歌词上被重复了很多次。对比约翰的低音线条和普塞尔的固定低音，请注意两首悲歌都用了 G 小调。

> 埃尔顿·约翰（爵士）是一位流行音乐家，在伦敦皇家音乐学院学过五年，在那里普塞尔的音乐是要经常学习的，他受到了他这位同样有着很好发型的同胞的著名咏叹调的启发。

关键词

歌剧	咏叙调	固定低音	简单宣叙调
咏叹调	固定反复	宣叙调	序曲
室内康塔塔	单声歌曲	木管号	
脚本	托卡塔	基础低音	

第九章
走向巴洛克晚期的器乐

今天，当我们想到古典音乐，通常会想起器乐和器乐演奏的团体，例如一个交响乐队或一个弦乐四重奏组。古典和器乐的等同性，当然不完全准确，但还是有一些确实根据的。大约有80%的西方古典曲目是器乐曲。这是什么时候发生的？为什么会是这样？这种变化发生在17世纪，那时器乐开始与声乐竞争，而且的确在流行的程度上超过了声乐。统计资料证明了这一点。在文艺复兴时期，印刷的声乐曲的销售数量和器乐曲相比几乎是十比一，而到17世纪末，器乐曲的出版在数目上超过了声乐曲，大约是三比一。

器乐的上升可以直接归因于小提琴和小提琴家族的其他乐器的逐渐流行。小提琴在大约1520年诞生时是一种只为低水平的专业人士在酒馆和舞厅演奏的乐器，到了1650年，它成了有才华的业余音乐爱好者在家庭中最喜爱的乐器。像科雷利、维瓦尔第和后来的巴赫这样的作曲家，响应了对小提琴和其他弦乐器的音乐的逐渐增长的需求，为它们写了很多奏鸣曲和协奏曲。

伴随着器乐增长的是独特的乐器音响的出现。例如，作曲家们逐渐认识到，巴洛克小号可以很容易地吹奏八度跳进，但是不能快速吹上行音阶并保持音准。因此，他们开始写符合其特点的（很适合的）音乐，不仅为人声，也为乐器，利用它们的特殊的能力和色彩。因此，**符合特点的写作**（idiomatic writing）利用了特定的人声和乐器的长处，并避免了它们的弱点。

最后，在巴洛克时期，为声乐而发展出来的有表现力的音乐语言也被运用于器乐。作曲家认识到"情感论"（见第七章，"巴洛克绘画与音乐"）对器乐也是有效的。通过运用声乐的手法，作曲家们让纯音乐表现愤怒（例如，用震音和快速跑动的音阶）、绝望（在一个悲叹的低音上方用一个逐渐消失的小提琴旋律），或一个明朗的春日（如用颤音和小提琴与长笛在高音区模仿"鸟鸣声"）成为可能。甚至没有歌词，器乐也能讲一个故事或描绘一个场景。就像我们将会看到的，正是通过这些有表现力的手法，安东尼奥·维瓦尔第能够用音乐描绘一年中的四季。

巴洛克乐队

我们今天所知道的交响乐队起源于17世纪的意大利和法国。最初，管弦乐队（orchestra）一词是指古希腊剧场的观众与舞台之间音乐家所在的区域，最终它被用来指音乐家本身。17世纪初，乐队有点像一个音乐的"诺亚方舟"——它包括各种各样的乐器，但每一种通常只有一件或两件。例如，伴奏蒙特威尔第的《奥菲欧》（1607）的乐队，由来自文艺复兴晚期的14件不同的乐器组成——维奥尔琴、萨克布号（古长号）、小号、木管号、双颈琉特琴、小提琴、管风琴，等等。然而，到了17世纪中叶，乐队的核心开始围绕着小提琴家族的4种乐器——

图9.1

一个为巴洛克歌剧伴奏的管弦乐队，是彼特罗·多米尼科·奥利维罗作于1740年的绘画《都灵的雷吉奥剧院内》的细部。乐器从左到右分别是：一支大管、两支圆号、一把大提琴、一把低音提琴、一架羽管键琴，然后是小提琴、中提琴和双簧管。我们再次注意到，大提琴手和低音提琴手看着羽管键琴的乐谱演奏，他们在那里找到他们的低音线条。这三种乐器（与大管一起）形成了通奏低音，他们创造了巴洛克音乐典型的有力的低音。

图9.2

凡尔赛宫正面的标准景观，给人一种非常豪华的感觉，法国国王路易十四于1669年开始在那里居住。他的管弦乐队，就像他的宫殿一样，曾是欧洲最大的。

小提琴、中提琴、大提琴和低音提琴发展起来。在这种弦乐的核心上增加了木管乐器：最初是长笛和双簧管，然后是大管，通常都是成对的。偶尔，一对小号可能会加进来提供更加辉煌的音色。当小号出现时，定音鼓常常也会加入，不过，鼓的声部一般不写出来，只是根据音乐的要求即兴演奏。最后，到17世纪末，一对圆号有时加入管弦乐队，为之带来更多的音响共鸣。支持整个乐队的是无时不在的通奏低音，通常由一个演奏和弦的羽管键琴和演奏低声部的一两把低音弦乐器组成（见图9.1）。那时的西方古典音乐的**管弦乐队**可以说就是一个音乐家的组合，它以弦乐为核心组织起来，加上了木管乐器和铜管乐器，在一个领导者的指挥下演奏。

大部分巴洛克的管弦乐队规模较小，演奏者通常不多于20个人。没有一个声部被重叠，也就是说，演奏每一行乐谱的只有一个乐器。不过，在巴洛克的小型乐队中也有例外，特别是到了17世纪末。在欧洲的一些更豪华的宫廷里，管弦乐队在特殊的场合可以膨胀到80人之多，其中最突出的便是法国国王路易十四的宫廷乐队。

巴洛克时期的欧洲宫廷以法国国王路易十四（1643—1715年在位）的最为豪华。路易自称"太阳王"，仿照阿波罗这位古希腊的日神和音乐之神。在巴黎郊外的凡尔赛小镇附近，路易为自己建造了史无前例的最大的宫殿群（见图9.2）。路易在那里不仅尽显荣耀，而且也进行着集权的统治。正如他的名言所说："朕即国家"。

为了指挥宫廷的音乐，路易十四聘用了另一个飞扬跋扈的人

物——作曲家巴蒂斯特·吕利（1632—1687）。吕利用独裁的权力控制了以弦乐器为主的宫廷乐队，他会说："在音乐上，我就是国王。"吕利不仅写了很多音乐，他还挑选乐手，领导排练，保证所有的乐手严格地按照音符和拍子演奏。如果需要，他强行灌输他的训诫，有一次，他用他长长的指挥棍打一个小提琴手，还有一次，他砸碎了一把小提琴向拥有者的后背扔去。有讽刺意味的是，吕利对音乐训诫的强烈爱好最后要了他的命。1686 年年底，当他用他的长指挥棍重击地板时（这是当时在特别大的乐队中保持节拍的一种方法），他击伤了自己的脚，几周后死于坏疽。

除了巩固新式的弦乐器为主的管弦乐队的地位，使其成为欧洲其他地方的样板之外，吕利可以夸耀的功劳是创造了一种新的音乐体裁：法国序曲。一首**法国序曲**（这样说是因为它当时在法国宫廷里是所有音乐戏剧作品的开场曲）由两部分组成。第一部分是慢速二拍子的，带有庄严的附点音符，使人想起皇家队列行进。第二部分是快速三拍子的，特征是在各声部中出现很多模仿。尽管它是在法国路易十四的宫廷中发展起来的，法国序曲也流传到了英国和德国。例如，亨德尔就写过一首，用来开始他的《弥赛亚》，巴赫也写了一些作为他每首管弦乐组曲的开头。

帕赫贝尔和他的卡农

今天我们大部分人还记得约翰·帕赫贝尔的名字，是因为一首音乐作品的缘故，那就是著名的 D 大调《帕赫贝尔卡农》。然而，在当时，帕赫贝尔是以创作了很多器乐曲的作曲家而知名的，其中一些是为小型管弦乐队而作，但大部分是管风琴和羽管键琴的作品。帕赫贝尔的卡农是一首两个乐章的器乐组曲的第一乐章（关于组曲，见第十一章，"亨德尔和管弦乐舞蹈组曲"），它的第二乐章是一首活泼的对位舞曲，叫作吉格舞曲。关于帕赫贝尔的卡农的奇特之处是听众听不到模仿的卡农，或至少不能集中于它。三个卡农的声部都在同一个音域，而且都用小提琴演奏——小提琴主导的乐队在这里很强大。由于旋律线条不能彼此在音域或音色上区分开来，这首卡农的展开很难用耳朵来追寻。

我们听得很清楚的是低音的旋律线条，它在低音弦乐器上不停地反复着，和羽管键琴一起，组成了通奏低音（见谱例 9.1）。一个强大的低音是巴洛克音乐普遍的典型现象，但是帕赫贝尔的低音之所以令人难忘，部分原因是因为它有一个令人愉快的音程模式（四度与级进交替），也因为它的重心强烈地围绕着下属、属和主和弦。因此，这个由八个和弦构成的单元，便是 17 世纪末开始出现的那种标准的和弦进行的一个很好的例子（参见下面的"阿坎杰罗·科雷利"）。帕赫贝尔知道他这个低音旋律不错，因此他为我们演奏了二十八次，构成了一个"固

定低音"的经典例子。这个低音如此有魅力，以至于后来的很多古典音乐作曲家也在使用它（亨德尔、海顿和莫扎特都在其中），还有最近的一些流行音乐家，例如"蓝调旅者"（美国摇滚乐队）、维他命 C 和库里奥——一个网站列出了五十多首歌曲使用了这个低音。而且，整首作品在大量的电视广告和电影中被用作背景音乐，还经常在婚礼上听到。为什么它这么流行？原因可能是一种对比因素的演奏使我们感到很有吸引力：这个有规律的、几乎是在沉重行走的低音，为高音的小提琴声部展开的充满幻想的自由飞翔提供了一个坚实的基础。

谱例 9.1

聆听指南

约翰·帕赫贝尔：D 大调卡农（约 1685）

织体：复调

曲式：卡农

约翰·帕赫贝尔：D 大调卡农 ♪

聆听要点：尝试跟随卡农的展开，一把小提琴将演奏一个乐句，接着，另一把小提琴重复它，然后，另一把小提琴再次重复它。低音是容易听出来的！

0:00	固定低音开始
0:12	小提琴 1 进入
0:24	小提琴 2 用模仿进入
0:35	小提琴 3 用模仿进入
0:57	小提琴 1 被小提琴 2 和 3 在两小节的距离上跟随
1:44	小提琴 1 被小提琴 2 和 3 在两小节的距离上跟随
2:30	小提琴 1 被小提琴 2 和 3 在两小节的距离上跟随
3:18	小提琴 1 被小提琴 2 和 3 在两小节的距离上跟随
4:04	小提琴 1 被小提琴 2 和 3 在两小节的距离上跟随

在 17 世纪 80 年代，大约就是帕赫贝尔创作他的卡农的时候，他在德国中部地区工作，在那里，他成为约翰·克里斯多夫·巴赫，也就是约翰·塞巴斯蒂安·巴赫的大哥的老师，而这位大哥也是巴赫的老师。帕赫贝尔在这里运用了对位法（三声部卡农），使人想起 17 世纪末普遍出现在器乐中的一种对复调和对位织体的兴趣的回归。晚期巴洛克器乐对位的最伟大的提倡者，就像我们将在下一章看到的，就是约翰·塞巴斯蒂安·巴赫自己。

科雷利和三重奏鸣曲

帕赫贝尔的卡农的旋律是由三把小提琴演奏的。随着巴洛克时期的演变与发展，小提琴的流行程度继续增长，因此，也要求出现有才能的业余音乐爱好者在家里也能演奏的弦乐曲。这种要求反过来鼓励了一种新的器乐体裁——奏鸣曲的成长。**奏鸣曲**是一种器乐的室内乐（为家庭演奏的音乐，每个声部只有一个演奏者）。当奏鸣曲这个词在 17 世纪初的意大利产生时，它的含义是"鸣响的作品"，与原意是"歌唱的作品"的康塔塔相区别（见第八章，"室内康塔塔"）。一首巴洛克奏鸣曲包括一组乐章，每个乐章都有自己的情绪和速度，但都在同一个调上。在巴洛克时期，这些乐章通常冠以这样的名字："阿拉曼德""萨拉班德""加沃特"或"吉格"，这些都是舞曲的名字。一首由舞曲乐章构成的巴洛克奏鸣曲叫作**室内奏鸣曲**，由交替速度的四个乐章组成：慢—快—慢—快。

在巴洛克时期，奏鸣曲有两种类型：独奏奏鸣曲和三重奏鸣曲。**独奏奏鸣曲**可以是为独奏的键盘乐器（如羽管键琴）或独奏的旋律乐器（如小提琴）而作的。如果是为一个独奏的旋律乐器，实际上需要三位乐手：独奏者和两个通奏低音演奏者。**三重奏鸣曲**由三个音乐线条组成（两个旋律乐器加上通奏低音）。但是在这里，这个名词也有些误导，因为当一架羽管键琴与低音乐器一起构成通奏低音时，实际上有四位乐手在演奏。奏鸣曲起源于意大利，然后，主要是通过科雷利的作品的出版而传播到欧洲的其他地方。

阿坎杰罗·科雷利（1653—1713）

阿坎杰罗·科雷利是使巴洛克独奏奏鸣曲和三重奏鸣曲名扬国际的作曲家兼演奏家。科雷利在 1653 年出生于意大利的博洛尼亚附近，当时那里是小提琴教学和演奏的一个重要的中心。1675 年，他移居罗马，在那里作为一名小提琴的教师、作曲家和演奏家度过了他的一生（见图 9.3）。科雷利是小提琴领域最早的超级明星之一。他今天仍然是被葬在罗马万神殿的唯一的音乐家。就像它的名字所暗示的，那里是意大利文化的一个神圣的殿堂。

图9.3
阿坎杰罗·科雷利在这幅肖像画中显得很安详，但他拉小提琴时，按照他一个同代人的说法，"他的眼睛变得红如火，他的脸开始变形，他的眼球转动着仿佛十分痛苦"。

尽管科雷利的音乐作品不多，总共只有五套奏鸣曲和一套协奏曲，但他的作品广为人们所赞美。很多作曲家受其影响，诸如在莱比锡的巴赫、在巴黎的库普兰（1688—1733）和在伦敦的普塞尔，他们不是直接借用了他的旋律，就是更广泛地研究和吸收了他的风格。

科雷利的音乐最值得注意的方面是它的和声，它对于我们的耳朵来说富有现代特性。我们听过这么多古典音乐和流行音乐，对于和弦的进行方式我们已经获得了一种几乎是下意识的感觉。科雷利甚至在帕赫贝尔之前，是最早用这种和声来创作的作曲家之一。我们称为"功能"和声，因为在整体的和声进行中，每个和弦都有一种特定的作用或功能。不仅单个的和弦本身构成一种重要的音响，而且它也把我们引向下一个和弦，因此有助于形成一种紧密联系的和弦的链条，它们听上去是有方向性和目的性的。最基本的和弦连接是 V–I（属和弦到主和弦）的终止式（见第二章，"和声"）。此外，科雷利经常运用半音上行的低音线条。这种半音的级进运动向上进入下一个更高的音，增强了我们在科雷利的音乐中所感觉到的方向感和凝聚力。

C 大调三重奏鸣曲，作品 4 之 1（1694）

C 大调三重奏鸣曲，《作品 4 之 1》，是科雷利在 1694 年为两把小提琴和通奏低音而作的一首室内奏鸣曲。通奏低音在这里是由羽管键琴和大提琴演奏的。科雷利把这首奏鸣曲叫作《作品 4 之 1》（作曲家经常用 opus，拉丁文意为"作品"这个词来为他们的作品编号，这是科雷利第四套出版的曲集中的第一首）。这首室内奏鸣曲有四个乐章，第二和第四乐章是二部曲式（AB）的舞曲乐章，这是巴洛克舞曲最常用的曲式，但是没有人会随之舞蹈。这些乐章是风格化的作品，目的只在于用音乐抓住那些舞蹈的精神。正如当时的一位音乐家所说，它们是"只为耳朵的愉悦"而作的。

科雷利用一首前奏曲开始他这首奏鸣曲，它给予演奏者一个热身的机会并确立了这首奏鸣曲的基本情绪。请注意前奏曲运用了所谓的**行走低音**，这是一种以中速而稳定的步调运动着的低音，大部分音符用均等的时值，并常用上行或下行音阶的级进。

谱例 9.2

第二乐章是一首库朗特舞曲（corrente 来自意大利语 correre，是"奔跑"的意思），相当快速，三拍子。第一小提琴在这里与大提琴有一段快速的对话。

图9.4
在巴洛克时期，小提琴成为管弦乐队中最重要的弦乐器，在此之前它主要是一种在酒馆里演奏的"低级"乐器。和更早的维奥尔琴相比，小提琴（它的名字来自意大利语violin,意思是"小维奥尔琴"）只有四根弦，没有品，有更响亮和更有穿透力的声音。巴洛克时期最佳的小提琴制作者是安东尼奥·斯特拉迪瓦里（1644—1737），他做的乐器，如同本图所显示，在拍卖会上的售价高达400万美元。

第二小提琴几乎听不到，因为它在帮助填充和弦，位居次要地位。短小的柔板（慢乐章）只起到连接库朗特舞曲与末乐章的桥梁作用。末乐章是一个活泼轻快的二拍子的阿拉曼德舞曲（allemanda，意为德国舞曲）。这个末乐章也有一个行走低音，但速度很快（急板），听上去更像一个奔跑的低音。

聆听指南

阿坎杰罗·科雷利：C 大调三重奏鸣曲，作品 4 之 1（1694）

阿坎杰罗·科雷利：C 大调三重奏鸣曲，作品 4 之 1　♫

乐队：两把小提琴、大提琴和羽管键琴

聆听要点：第一和第三乐章的安详的、暗淡的风格与第二和第四乐章的精力旺盛的舞曲风格之间的对比

前奏曲

0:00　"行走低音"在小提琴附点节奏的下方级进下行

0:35　低音的运动现在快了两倍

0:45　低音返回原来的慢速

库朗特舞曲

1:18　A 段，第一小提琴和大提琴演奏三拍子的活泼的舞曲

1:32　A 段的反复

1:46　B 段以大提琴和小提琴的旋律模进开始

2:03　节奏的切分意味着最后终止式的到来

2:10　B 段的反复，包括切分音

柔板

2:37　小提琴演奏稳定的和弦，只有大提琴在有目的地运动

4:13　终止和弦为通往下一个乐章做好准备

阿拉曼德舞曲

4:29　A 段：两把小提琴在奔跑的低音上方一起运动

4:50　A 段的反复和休止

5:11　B 段开始，突然转换到小调

5:32　B 段的反复，包括突然转换到小调

维瓦尔第和巴洛克协奏曲

　　协奏曲对于巴洛克时期来说，其重要性就相当于后来的古典主义时期的交响曲——管弦乐的代表性作品。巴洛克协奏曲强调在一个统一的情绪中的突然对比，就像在巴洛克绘画中经常出现的明暗对比所产生的惊人变化那样（可参见图7.5）。

协奏曲（concerto 一词来自拉丁语 concertare，意为"一起竞争"）是一种以独奏者和管弦乐队之间友好竞赛为标志的音乐作品。当只有一个独奏者与乐队抗衡时，这个作品就叫作**独奏协奏曲**，例如，使用一个独奏的小提琴、长笛或双簧管。当一个独奏乐器的小组一起演奏，作为一个单位与整个乐队相抗衡时，这个作品就叫作**大协奏曲**。一首大协奏曲由两个在一起工作的演奏组构成，一个较大的组形成基本的管弦乐队，叫作**协奏部**（或大协奏部），而由两个、三个或四个独奏者形成的较小的组，叫作**主奏部**（或小协奏部）。两个组在一起演奏便构成了整个乐队，叫作**全奏**。一首典型的大协奏曲有一个由两把小提琴和通奏低音组成的主奏部。独奏者们并不是从远处请来的薪酬很高的大师，而是平常的首席演奏者，当他们不做独奏者时，就加入其他演奏者形成全奏。产生的对比是令人满意的，一个当时的人说："因此，耳朵会对强音和弱音的交替感到惊讶……就像眼睛看到了光线与阴影的交替那样。"

维瓦尔第和巴赫所写的独奏协奏曲和大协奏曲通常都有三个乐章：快、慢、快。严肃的第一乐章是由精心结构的利托奈罗曲式（见后）构成的。第二乐章中总是更加抒情和温柔的。第三乐章虽然也常用利托奈罗曲式，但倾向于更加轻快，在情绪上更像舞曲。大协奏曲和独奏协奏曲都在 17 世纪末起源于意大利。大协奏曲的流行到大约 1730 年达到顶峰，然后在巴赫逝世（1750）前后走向终结。但是，独奏协奏曲继续在古典和浪漫主义时期得到发展，逐渐成为一种可以展示独奏者高超技巧的体裁。

图9.5
一位小提琴家和作曲家的肖像，有些人认为这就是音乐家维瓦尔第。

安东尼奥·维瓦尔第（1678—1741）

在巴洛克协奏曲的创作方面，也许没有人比维瓦尔第（见图 9.5）更具有影响力，更多产。维瓦尔第和芭芭拉·斯特罗奇同是威尼斯人，他是理发师的儿子，圣马可大教堂的兼职音乐家（见图 8.3）。年轻的维瓦尔第与圣马可大教堂的接近自然使他与教士们有了接触。尽管他成为一名技巧高超的小提琴演奏家，但他也获得了圣职，最终被任命为神父。然而，维瓦尔第的生活绝不局限在精神领域，他在欧洲各地举行小提琴演奏会，创作和上演了近五十部歌剧，这给他带来很多经济收入。他和一位意大利歌剧明星生活了十五年。这位"红发神父"对现世的追求最终引起罗马天主教会的不满，1737 年，维瓦尔第被禁止在教皇控制的地区从事音乐，这些地区在当时占了意大利的很大部分。这个禁令影响了他的收入和创造力。1741 年他在威尼斯因贫困而死，当时，他在那里谋求皇家宫廷的一个职位。

1703—1740 年，维瓦尔第在威尼斯的仁爱救济院工作。先是作为小提琴手和音乐教师，后来成为音乐指导。仁爱救济院是一座收养和教育年轻女子的孤儿

院，是威尼斯收养被遗弃的、大部分是私生女的四座慈善机构之一。就像一些报道所说，这些女孩"否则就会被扔到运河里去了"。1700 年以后，音乐在孤儿院的宗教和社会生活中起到了重要的作用。每个礼拜天下午，救济院的青年女子乐队为威尼斯的富裕阶级提供公开的演出（见图 9.6）。也有外国的来访者出席这些音乐会——威尼斯那时已经是一个旅游城市，其中有一位法国外交官，他在 1739 年写道：

这些姑娘的教育费用由国家支付，她们在音乐方面受到独特的训练。这就是为什么她们会有天使般的歌声，并且能演奏小提琴、长笛、管风琴、双簧管、大提琴和大管。总之，没有乐器可以难倒她们。她们像修女那样住在女修道院里。她们的任务就是开音乐会，总是大约 40 个女孩一起演奏。我向您发誓，没有什么比见到一位年轻可爱的修女更令人高兴了。她身穿白衣，耳朵上戴着一小束石榴花，以优雅的动作和你能想象到的难以置信的精确指挥着管弦乐队。

图9.6
国外的来访者出席一场由来自威尼斯各个孤儿院的孤女表演的音乐会，就像加布里耶·贝拉在大约1750年的这幅画中所描绘的。仁爱救济院是威尼斯的孤儿院中音乐活动最多的。其中有音乐特殊才能的女孩被加入一个由40位音乐家组成的有威望的乐队中。她们所受的音乐教育包括歌唱、练耳和对位，以及学习至少两种乐器。安东尼奥·维瓦尔第是她们的教师之一。

E 大调小提琴协奏曲，作品 8 之 1（"春"，18 世纪初）

在 18 世纪初，维瓦尔第为威尼斯的仁爱救济院的女子管弦乐队创作了几百首独奏协奏曲。1725 年，他把更有色彩的 12 首汇集在一起作为"作品第 8 号"出版（这套协奏曲是维瓦尔第第 8 套出版的作品）。此外，他把这些独奏协奏曲的前 8 首叫作《四季》。维瓦尔第的意思是这 4 首协奏曲的每一首依次代表了一年四季中的感觉、音响和景象，以春天为开端。为了避免使音乐在作品中所描绘的情感和事件不够明确，维瓦尔第首先为每个季节写了一首诗（他称为"说明性的十四行诗"）。然后，他把诗歌的每一行都与音乐的表现对应起来，甚至在一个特定的地方要求小提琴听起来"像狗叫的声音"。通过这样做，维瓦尔第表明，不仅声乐，而且器乐也可以创造出一种情绪，并支配各种情感。维瓦尔第在这里也形成了所谓器乐标题音乐的一个里程碑——这种音乐可以奏出一个故事或一系列的事件或情感（要更多了解标题音乐，参见第十二章）。

《四季》以明亮的、乐观的春天般的音响开始是很适合的。实际上，为独奏小提琴和小型管弦乐队而作的协奏曲"春"是维瓦尔第最著名的作品。这首三个乐章的协奏曲的快速的第一乐章是用**回归曲式**写成的，这种曲式是维瓦尔第首先加以推广的。[回归曲式（利托奈罗）的意大利语是 ritornello，原意是"返回"或"叠句"。在英语中，我们称之为"回旋"，参见第十五章，"回旋曲式"。]

在这种曲式中，主要主题的全部或部分叫作回归段。它一遍又一遍地返回，都用全奏，也就是整个乐队来演奏。在回归段全奏的几次陈述之间，独奏者以富于技巧的方式插入回归段主题的片段和扩展。巴洛克协奏曲的很多激动人心之处来自乐队全奏反复陈述回归段和独奏者富于想象力的飞翔之间的张力。

协奏曲"春"第一乐章的轻快的回归段主题有两个互补的部分，第二个部分返回的次数比第一个更多些。在回归段几次出现之间，维瓦尔第插入了表达他对春天的感觉的段落。他通过要求小提琴快速演奏并在高音区跳弓，创造出五月的鸟鸣声。他还通过震音和快速的音阶，描绘了雷鸣闪电的突然到来。然后，又返回了鸟儿快乐的歌唱。在随后的慢乐章中，小提琴宽广的、温柔的旋律向我们展现出一片鲜花盛开的草地。最后，在快速的终曲乐章中，低音弦乐器的持续音使人想起"乡村风笛的节日般的音响"。维瓦尔第为协奏曲"春"的第一乐章所写的"标题"在聆听指南（带引号的句子）中可以看到。

维瓦尔第的协奏曲"春"有一个突出的风格特点，这在他的音乐中也很常见的，那就是旋律模进。所谓**旋律模进**是指一个音乐动机相继地在音阶的较高或较低的音级上的重复。谱例9.3是这部作品第一乐章中间的一段模进。在这段模进中，动机被演奏了三次，每次比前一次低一个音。

谱例9.3

尽管旋律模进可以在几乎所有时期的音乐中找到，但是它在巴洛克时期特别流行。它有助于把音乐推向前进，并创造出巴洛克风格所特有的活力。然而，因为听到同样的旋律乐句多次反复可能会令人生厌，巴洛克作曲家通常遵循"事不过三"的规则：旋律单位就像在谱例9.3中那样，出现三次后，就不再出现了。

维瓦尔第写了450多首协奏曲，因此以"协奏曲之父"而著称。他在当时广为演奏家和作曲家们所敬仰。但是在他死后的几年中，他却被人们大大地遗忘了。他也是一个音乐趣味急剧变化的牺牲品。直到20世纪50年代巴洛克音乐复兴以后，他的音乐才从图书馆和档案室的故纸堆中复活。现在维瓦尔第的音乐以其清新和活力、丰富和大胆而为人所爱。在iTunes上搜索《四季》出现了6200多条信息，描述了它的300多种录音。小提琴协奏曲"春"的演奏如此频繁，以至于它已经从艺术音乐的领域变成了"古典的流行音乐"——一首在星巴克咖啡馆里的特色乐曲。

聆听指南

维瓦尔第：E 大调小提琴协奏曲，作品 8 之 1（"春"，18 世纪初）

第一乐章，快板

节拍：二拍子

织体：主调为主

曲式：回归曲式

维瓦尔第：E 大调小提琴协奏曲，
作品 8 之 1　♫

聆听要点：回归段是由全乐队演奏的，与独奏的描绘性音乐交替和对比。

0:00　回归段的第一部分由乐队全奏

0:11　回归段的第一部分由乐队弱奏反复

0:19　回归段的第二部分由乐队全奏

0:27　回归段的第二部分由乐队弱奏反复

0:36　独奏小提琴（由来自全奏的两把小提琴协助）在高音区模仿鸟鸣

　　　"春天欢天喜地地来了，鸟儿用幸福的歌声向它致敬"

1:10　回归段的第二部分由乐队全奏

1:18　全奏轻柔地演奏跑动的十六分音符

　　　"小溪被微风轻吻着，并带着甜美的潺潺声流淌"

1:42　回归段的第二部分由乐队全奏

1:50　乐队演奏震音，小提琴演奏快速上行音阶

　　　"乌云遮蔽天空，雷鸣电闪宣告了风暴的来临"

1:58　独奏小提琴演奏激动的分解三和弦，同时乐队继续在下方演奏震音

2:19　回归段的第二部分由乐队全奏

2:28　独奏小提琴在高音区的鸟鸣，增加了上行半音阶和颤音

　　　"但是当一切返回平静，鸟儿开始再次歌唱它们迷人的歌曲"

2:47　回归段稍有变化的第一部分由乐队全奏

3:00　独奏小提琴演奏上行十六分音符

3:16　回归段的第二部分由乐队全奏

关 键 词

符合特点的写作	室内奏鸣曲	协奏曲	主奏部
管弦乐队	独奏协奏曲	独奏奏鸣曲	全奏（协奏部）
法国序曲	三重奏鸣曲	大协奏曲	回归曲式
奏鸣曲	行走低音	协奏部	旋律模进

音乐风格一览表

巴洛克早期与中期：1600—1690 年

代表作曲家

蒙特威尔第　　斯特罗奇　　普塞尔　　吕利　　帕赫贝尔　　科雷利　　维瓦尔第

主要体裁

歌剧　　序曲　　室内康塔塔　　奏鸣曲　　大协奏曲　　独奏协奏曲　　舞曲组曲

旋律　　级进的运动较少，更大的跳进，更宽广的音域和更多的半音，反映了炫技独唱的影响；适合于特定乐
　　　　器的惯用的旋律音型出现。

和声　　通奏低音演奏的稳定的、自然音的和声支持着旋律；标准的和弦进行在 17 世纪末开始出现，调式逐渐
　　　　被限定到两种：大调和小调。

节奏　　文艺复兴时期松弛而灵活的节奏逐渐被重复的节奏型和一种强奏的节拍所取代。

音色　　由于传统乐器的完善（如羽管键琴、小提琴和双簧管）和对声乐与器乐新的结合的探索，音色变得
　　　　非常多种多样；弦乐为主导的管弦乐队开始成形，突然转换的力度（阶梯式力度）反映了巴洛克音乐
　　　　的戏剧性。

织体　　和弦式的、主调的织体为主；由于通奏低音创造了有力的低音来支持上方的旋律，上下两端的声部是
　　　　最突出的。

曲式　　咏叹调和器乐作品经常运用固定低音的手法；回归曲式出现在协奏曲中；二部曲式控制了奏鸣曲和舞
　　　　曲组曲的大部分乐章。

第十章

晚期巴洛克：巴赫

晚期巴洛克（1710—1750）的音乐是以两个伟大的人物约翰·塞巴斯蒂安·巴赫和乔治·弗里德里希·亨德尔为代表的，他们代表了一种高水平的西方音乐文化。巴赫与亨德尔最值得注意的作品是那些充满戏剧性的力量、丰富的内涵并经常有复杂的对位的大型作品。同时，它们也向听众展示了纯熟的作曲技巧。巴赫与亨德尔在以前的巴洛克作曲家的创新的基础上，似乎并不费力地创作了丰富多样的音乐体裁和形式，随后的作曲家们——也许他们感到无力竞争，或者是听众想要新的东西——走向了另外的方向。因此，巴洛克风格在这两位大师的音乐中达到了顶点并终结。

巴洛克早期目睹了很多新的音乐体裁的创造，其中有歌剧、奏鸣曲和大协奏曲。相比之下，晚期巴洛克并不是一个音乐创新的时期，而是一个提炼的时期。巴赫与他的同时代人大体上并没有发明新的体裁或形式，而是对他们的音乐前辈所建立的那些东西给予了更多的精炼和提高。例如，科雷利（1653—1713）在他的奏鸣曲中引入了功能和声，但是巴赫与亨德尔扩展了科雷利的和声调色板，创作出更长的、更有说服力的艺术作品。巴赫与亨德尔以无限的自信运用了这些作曲手法。他们的音乐有一种正确、坚实和成熟的感觉。每次选听他们的作品时，我们都更加确信，他们成功地把百年来音乐的创新带到一个辉煌的结局。

晚期巴洛克音乐风格面面观

怎样总结晚期巴洛克音乐，特别是旋律的特点呢？"渐进的扩展"可能最好地描述了这种手法。作曲家陈述一个开始的主题，然后继续拉长它，使它成为一个不断加长的线条。旋律因此很长而且经常不对称，可能由旋律的模进而向前推进，就像巴赫第一管弦乐组曲的序曲中的这个片段所展示的。

节奏在晚期巴洛克音乐中也是由渐进发展的原则统治的。一首作品通常是由一个突出的节奏乐思开始的（见谱例10.1），它本身结合一些补充性的素材继续不间断地演奏，直到乐章结束，一起推动它的是强有力的、清晰可闻的节拍。的确，节奏和节拍在晚期巴洛克音乐中要比任何其他时期的音乐更容易辨认。因此，如果一首巴赫或亨德尔的序曲或协奏曲似乎带着不可压抑的乐观和活力，"像火车那样嘎查嘎查地前进"，那么，它通常是因为运用了一种强拍，一种清晰可辨的节拍和一种持续反复的节奏型。

谱例 10.1

最后，巴赫与亨德尔的音乐在织体上通常要比早期巴洛克的更密集。回想1600年前后，早期巴洛克的作曲家反对他们认为的文艺复兴音乐中过多的复调风格，结果，他们创造了在织体上主要是主调风格的音乐。然而，到了巴赫与亨德尔盛期的1725年前后，作曲家们返回到复调写作，主要是为了给他们的音响的中间音域增加丰富性。晚期巴洛克的德国作曲家特别钟情于对位法，也许是因为他们在传统上对管风琴的热爱，这种乐器有好几个键盘，很适合同时演奏多重的复调线条。巴洛克音乐中的对位的逐渐重建，在巴赫的严格对位的声乐和器乐作品中达到了顶峰。

约翰·塞巴斯蒂安·巴赫（1685—1750）

在从大约1600—1800年的200多年期间，有将近100位姓氏为巴赫的音乐家在德国中部工作——这是所有音乐的王朝中最为长久的一个。实际上，巴赫的名字（德语意为"小溪"）几乎成为一种招牌，就像我们今天的"克里奈科斯"（面巾纸商标）和"谷歌"，一个"巴赫"就是指一个"音乐家"，约翰·塞巴斯蒂安·巴赫只是这个家族中最有天才和最勤奋的一位，尽管他从他的大哥约翰·克里斯多夫那里学了一些东西，但他基本上是自学成才的。为了学习作曲的技艺，他研究、抄写和改编了科雷利、维瓦尔第、帕赫贝尔甚至帕勒斯特里那的作品。他也学习管风琴演奏，为了超越其他人，他曾步行往返400英里去听一位管风琴大师的演奏。巴赫的第一个重要职位是在德国的魏玛，1708—1717年他在那里担任宫廷的管风琴师，正是在魏玛，他写了很多他最好的管风琴作品。他在那种乐器上卓越的即兴演奏的声誉也退迩闻名。

在所有乐器中，管风琴是最适合演奏复调对位的。大部分管风琴至少有两个分开的手键盘，还有一个位于地板上的脚键盘（见图10.2）。这使这种乐器可以同时演奏好几个旋律线条。更重要的是，每个键盘可以使用不同组的音管，各有其自己的音色，使得它让听众更容易听出个别的音乐线条。由于这些原因，管风琴是演奏赋格曲的最佳乐器。

赋格曲

巴赫是对位（用赋予想象力的方式把完全独立的旋律结合在一起的艺术）的大师，而丰富与复杂的对位则存在于赋格曲之中。赋格是一种对位的形式和手法，繁荣于巴洛克晚期。"赋格"一词来自拉丁语的 fuga，意为"逃走"。在一首赋格曲中，一个声部陈述主题，然后"走开"；另一个声部以同样的主题进入。在一开始，赋格中的**主题**由每个声部轮流陈述，这便构成了赋格曲的**呈示部**。当声

图10.1
约翰·塞巴斯蒂安·巴赫唯一的标准像，由艾利亚斯·戈特罗布·豪斯曼画于1746年。巴赫手上拿着一首六声部的卡农曲，这是他创作的用来象征他的音乐技巧的曲子。

部进入时，它们并不是精确地彼此模仿或追逐，这会产生一段卡农或轮唱曲，例如《三只瞎老鼠》（见第三章，"织体"），而是严格模仿的段落被自由写作的段落所打断，其中各个声部或多或少按自己的方式发展。这些主题没有完整出现的比较自由的段落叫作**插部**，插部和主题的进一步呈示相交替贯穿在赋格曲的其余部分中（见图10.3）。

　　赋格的写作可以从两个声部到多达三十二个声部，但是常见的是两个到五个声部。它们可以由合唱队或唱诗班的人声来演唱，或由一组乐器来演奏各个声部。赋格曲也可以由一个能同时演奏多个声部的乐器，如钢琴、管风琴和吉他来演奏。因此，**赋格曲**（fugue）可以做如下定义：一首两个、三个、四个或五个声部由乐器演奏或由人声演唱的作品，开始于一个主题，由各声部加以模仿（呈示部），接着是自由对位的转调部分（插部）和主题进一步的出现，并

图10.2
位于莱比锡的圣托马斯教堂唱诗班楼厢上的管风琴。巴赫就是在这个楼厢上演奏和指挥的。

结束于对主调的强烈肯定上。幸运的是，听赋格要比描述它更容易一些：一个主题的展开和再现是耳朵容易捕捉到的。

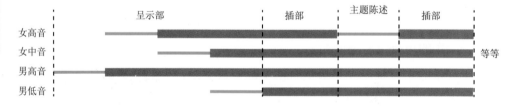

图10.3
一首赋格曲的曲式结构的典型例子

G 小调管风琴赋格曲（约 1710）

　　管风琴是巴赫最喜爱的乐器，在他生前，他更多以管风琴的即兴演奏家而不是以作曲家而闻名遐迩——具有讽刺性的是，他作为作曲家的名声，是在他死后的年代中才产生的。巴赫的《G 小调管风琴赋格曲》写于他早年在魏玛的时候。它有四个声部，我们把它们叫作女高音、女中音、男高音和男低音，主题最开始出现在女高音声部。

谱例 10.2

这是一个相当长的赋格主题，但它是典型的巴洛克作曲家爱用的"衍进"旋律的方式。它听上去在调性上很稳定，因为主题是清晰地围绕着 G 小调三和弦（G、降 B、D）的音建立起来的，不仅第一小节如此，随后小节的强拍也是一样。这个主题也有一种积蓄力量的感觉，就像一列火车开出车站。它开始于中速的四分音符，然后，似乎加速为八分音符，最后引入了十六分音符。这在赋格的主题中也是典型的。女高音引入主题以后，轮流由女中音、男高音和男低音加以陈述。声部的出现无须按照特定的顺序，巴赫在这里只是决定让它们从高到低依次进入。

当每个声部都陈述了主题并加入复调的织体后，巴赫的呈示部就结束了。接下来是一个短小的自由对位的段落——第一个插部，它只使用主题的片段。然后是主题的返回，但是以一种很不寻常的方式：它开始于男高音，但是继续并结束于女高音。此后，巴赫的《G 小调管风琴赋格曲》便以通常的插部与主题陈述相交替的方式展开。插部有一种不稳定的运动的感觉，从一个调转到另一个调。另一方面，主题并没有转调。它在一个调上，这里是主调 G 小调，或者是属调 D 小调，或者是一些其他近关系调。稳定的音乐（主题）和不稳定的音乐（插部）之间的张力造成了赋格曲的激动人心和富于动力的性质。

因为巴赫写了很多管风琴赋格曲，经常运用一种特别适合管风琴的手法——**持续音**。所谓持续音通常是一个低音，它持续或重复一段时间，同时围绕着它的和声产生变化。这种低音持续音的名称当然是从管风琴的脚键演奏，即用脚在管风琴的踏板键盘上奏一个低音而来的。在一段持续音（在我们的录音的 1:35）和主题的附加陈述之后，巴赫转回了主调——G 小调，由主题在低音做最后一次陈述来结束全曲。请注意尽管这首赋格是小调的，但巴赫的最后的和弦是在大调上。这在巴洛克音乐中是常见的，作曲家在结束的地方更爱用更明亮、更乐观的大调音响。

最后，由于赋格曲的复杂性以及其中较多交互的、几乎是数学的各种关系（见图 10.4），这种体裁在传统上引起了听众对于科学的兴趣并不奇怪。赋格曲是为大脑的理性操作部分，而不是情感部分而写的音乐。

图10.4
《赋格》，约瑟夫·阿尔伯斯画于1925年，阿尔伯斯的设计暗示了赋格的"结构主义"性质，它充满了重复和相互的联系。黑色和白色的单元似乎分别暗示了主题和插部。

聆听指南

巴赫：G 小调管风琴赋格曲（约 1710）

织体：复调

聆听要点：在呈示部所有声部都出现之后，插部和随后的主题陈述的顺序。

巴赫：G 小调管风琴赋格曲　♫

这个聆听指南的形式有些不同。用一个图表展示音乐的两个轴（音高是纵向的，时值是横向的），数字指示小节（也标记经过的次数）。巴赫复杂的赋格曲的展开可以得到更好的理解。如果你正确地跟随着作品，将大概知道你正在听哪个小节。

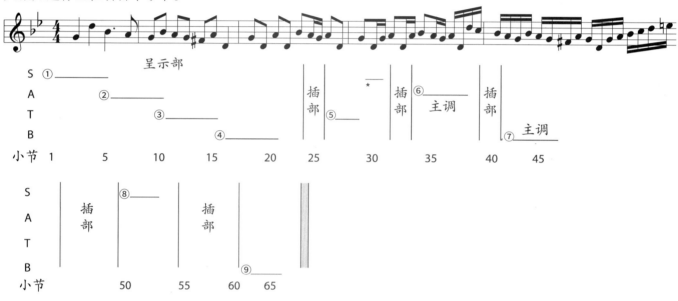

★ 这次进入开始于男高音声部，在女高音声部继续。

巴赫的管弦乐作品

在魏玛当了九年管风琴师后，巴赫这位当时已有一个妻子和四个孩子的年轻人，决定改进自己的生活状况。1717 年，他应聘德国科滕宫廷的音乐指导，并获得了这个职位。当他返回魏玛搬家时，魏玛的公爵对这位作曲家"跳槽"不满，把巴赫关押了一个月。（在贝多芬以前的作曲家不同于今天的行动自由的棒球队员，他们不过是有合同制约的仆人，他们要获得雇主的同意才能去为其他雇主服务。）当巴赫获得自由后，他才逃到了科滕，在那里他待了六年（1717—1723）。

在科滕，巴赫的注意力从为教堂而作的管风琴音乐转移到为宫廷而作的器乐曲上。在这里他写了大量的管弦乐作品，包括十多首独奏协奏曲。科滕的大公从更大的城市柏林招聘了很多优秀的乐手，组成一个很好的乐队。他还从柏林定购了一台双排键的羽管键琴，并派巴赫去取回。大约在这个时候，巴赫开始写他的《平

均律钢琴曲集》（见本章最后），在这些年间，他完成了六首大协奏曲，这套作品被称为《勃兰登堡协奏曲》。

《勃兰登堡协奏曲》（1715—1721）

1721年，巴赫还在科滕，他开始在政治上更重要的城市柏林寻找另一份工作，特别向往勃兰登堡的克里斯蒂安·路德维希侯爵的宫廷。为了给这位侯爵造成良好印象，巴赫把他最好的六首协奏曲汇集在一起，呈献给他未来的雇主。尽管没有得到这份工作，但巴赫的手稿却流传下来了（见图10.5），从中可以看到六首大协奏曲的绝佳范例。

大协奏曲我们已经说过（第九章，"维瓦尔第和巴洛克协奏曲"），它是一种三个乐章的作品，包括整个乐队（全奏或协奏部）和一个通常只有两三把小提琴和通奏低音构成的独奏小组（主奏部）之间在音乐上的互动。在第一乐章里，全奏通常演奏一个反复出现的音乐主题，叫作回归段（利托奈罗）。主奏部的独奏者与乐队一起演奏，但是当回归段停止后，他们用花哨的，有时是令人眼花缭乱的技巧展示继续陈述他们自己的音乐材料。六首《勃兰登堡协奏曲》的每首都要求不同独奏乐器组成的主奏部。这些作品放在一起构成了巴洛克时期已有的几乎所有乐器组合的荟萃。

> 图10.5
> 巴赫的《第五勃兰登堡协奏曲》开头的手稿。

在《第五勃兰登堡协奏曲》中，令人眼花缭乱的音乐来自一个由独奏小提琴、长笛和最重要的羽管键琴组成的主奏部。大体上，在一首大协奏曲中，乐队演奏回归段，独奏者演奏来自回归段的动机。然而实际上，全奏与主奏部的区分，至少在巴赫的作品中并不是那么清晰的。在巴赫处理的更精致的回归曲式中，大乐队（响亮的）和小独奏组（轻柔的）之间的界限就不那么明显了。请注意巴赫的这个回归段（见聆听指南）具有巴洛克旋律的许多特征：它是符合小提琴的特点

图10.6
德国科滕宫廷的镜厅，巴赫住在科滕时，他的大部分管弦乐作品都是在这个厅里演奏的。右边底座上是巴赫的雕像。

的（有很多重复音）；它很长，而且有点不平衡（扩展了很多小节）；它还有一个驱动性的节奏，推动着音乐向前。

　　小提琴的音响一开始主导了这个开头乐章的回归段，但独奏的羽管键琴逐渐把听众的注意力吸引到自己的身上。实际上，这部作品可以被称为第一部键盘协奏曲。在以前的协奏曲中，羽管键琴只作为通奏低音的一个部分出现，不是作为一个独奏乐器。但是在这里，靠近乐章结尾的地方，所有其他乐器都停了下来，只有羽管键琴单独演奏一个充满辉煌的音阶和琶音的很长的段落。这种在协奏曲乐章的尾部由独奏乐器单独演奏的展示性段落叫作**华彩乐段**。你可以很容易地想象技巧大师巴赫在科滕宫廷主要的音乐厅——镜厅（见图10.6）演奏《第五勃兰登堡协奏曲》的情景。在那里，巴赫坐在他从柏林带回来的大羽管键琴前，即兴演奏了这段将近三分钟的华彩乐段，而他的赞助人、听众和其他演奏者都对他气势磅礴的演奏大为震惊。

　　最后，请注意这个乐章的长度：它有9分多钟！这代表了巴赫的宏大的音乐想象力，他的乐章比维瓦尔第的通常的协奏曲乐章长三倍。

聆听指南

巴赫：《D 大调第五勃兰登堡协奏曲》（约 1720）

巴赫：D 大调第五勃兰登堡协奏曲　♫

第一乐章

体裁：大协奏曲

织体：复调

曲式：回归曲式

聆听要点：全奏与主奏部之间的互动，还要求演奏者在每一刻都要有高水平的演奏技巧。巴赫不会轻易地容

忍糟糕的乐手。

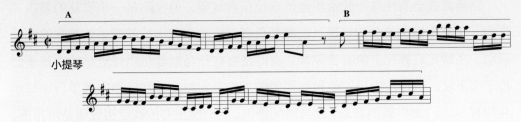

0:00　　乐队演奏完整的回归段（利托奈罗）

0:20　　主奏部（小提琴、巴洛克木制长笛和羽管键琴）进入

0:45　　乐队演奏回归段的 A 段

0:50　　主奏部变奏回归段的 B 段

1:10　　乐队演奏回归段的 B 段

1:37　　乐队用小调式演奏回归段的 B 段

1:43　　主奏部演奏来自回归段的动机，特别是 B 段的

2:24　　乐队演奏回归段的 B 段

2:30　　主奏部演奏来自回归段 B 段的动机

3:20　　乐队中的大提琴加入主奏部，演奏下行旋律模进的琶音

3:51　　乐队中的低音提琴重复单独的低音（持续音）

4:09　　乐队演奏回归段的 A 段

4:33　　主奏部重复很多开始时听到的音乐（0:20）

4:58　　乐队演奏回归段的 A 和 B 段，音响很坚实

5:08　　主奏部演奏来自回归段 B 段的动机

5:38　　乐队演奏回归段的 B 段

5:43　　羽管键琴演奏在键盘上下跑动的音阶

6:22　　华彩乐段：由羽管键琴独奏的很长的、很辉煌的段落

8:45　　羽管键琴的左手（低音）重复一个音高（持续音）

9:10　　乐队演奏完整的回归段

　　在《第五勃兰登堡协奏曲》缓慢的第二乐章中，羽管键琴的手指得到了很多应该得到的休息。当小提琴和长笛静静地对话时，音乐被一种挽歌式的气氛所包围。末乐章以赋格的写法为主，巴赫比其他所有作曲家都更擅长于这种风格。

宗教康塔塔

　　1723 年，巴赫再次搬家，这次他承担了令人垂涎的德国莱比锡圣托马斯教堂和唱诗班学校（见图 10.7）的乐监一职，他在这个职位上一直到 1750 年他去世。莱比锡这个当时大约有 3 万人口的城市对他似乎很有吸引力，因为那里有一个很

图10.7

莱比锡的圣托马斯教堂（中）和唱诗班学校（左），出自1723年的一幅版画，那一年巴赫来到了这个城市。巴赫的大家庭占据了唱诗班学校二层楼的900平方英尺。

好的大学，他的儿子们可以在那里免费入学。

路德派教会的托马斯教堂乐监的职位虽有威望，但也不是一个容易的差事。作为一个莱比锡市议会的雇员，巴赫要负责组织这个城市的四座主要教堂的音乐活动，在婚礼或葬礼上演奏管风琴，有时还要在托马斯教堂唱诗班学校教孩子们拉丁文语法。但是作为乐监他最需要做的工作是为每个礼拜日和宗教节日（每年共约有60天）提供新的音乐。在当时的德国，在一座主要的教堂担任唱诗班指挥，意味着你必须亲自创作很多音乐。不过，如果有人迎接了这个挑战，那就是巴赫。在莱比锡期间，这位作曲家把一种重要的音乐体裁——宗教康塔塔提高到其发展的最高水平。

康塔塔最初诞生于17世纪的意大利，我们把那种形式叫作室内康塔塔（见第八章，"室内康塔塔"），采用爱情题材或选自古代神话的一个主题。但是，到了18世纪初，德国作曲家逐渐把康塔塔看作一种适于宗教音乐创作的体裁。巴赫和他的同时代人创造了**宗教康塔塔**。

这种形式，它是一种多乐章的宗教作品，包括咏叹调、咏叙调和宣叙调，有独唱、合唱和小型乐队伴奏。路德派教会是当时统治着德语国家精神生活的宗教，康塔塔成为这种宗教的礼拜仪式中的音乐核心。

巴赫为莱比锡公民写了近300首康塔塔（5个全年套曲），不过只有约200首保存了下来。他的音乐队伍由大约十多个男声歌手组成，他们来自圣托马斯的唱诗班学校（见图10.7），还有来自大学和城市的同样数量的器乐演奏者——当时的合唱队和乐队都还没有妇女参加。乐队被安排在西门上方的一个唱诗班楼座里。巴赫亲自坐在键盘乐器前指挥。

《醒来吧，一个声音在呼唤》（1731）

巴赫是一个称职的丈夫，一个总共有二十个孩子的慈父，一个受尊敬的莱比锡公民。不过，他首先是一个教徒，不仅为自我表现，而且更为荣耀上帝和路德教徒们的精神上的教诲而作曲。巴赫1731年为降临节（圣诞节前四周）开始前的一个主日仪式创作了康塔塔《醒来吧，一个声音在呼唤》，它的歌词选自圣经中的马太福音书（25:1-13），含糊地说，一个新郎（指基督）

图10.8

莱比锡的圣托马斯教堂在19世纪中叶的样子，从教区居民的条凳可以看到祭坛。布道用的讲道坛在右边。在巴赫的时代，这座教堂可以容纳近2 500人。

将要来到这里与锡安的女儿（指基督徒的共同体）会面。的确，就在唱康塔塔之前，一位教堂的执事在讲道坛上（见图10.8）念了这段福音书的全文：

那时，天国好比十个童女拿着灯出去迎接新郎。其中有五个是愚拙的，五个是聪明的。愚拙的拿着灯，却不预备油；聪明的拿着灯，又预备油在器皿里。新郎没有到的时候，她们都打盹，睡着了。半夜有人喊着说，"新郎来了，你们出来迎接他！"那些童女就都起来收拾灯。愚笨的对聪明的说："请分点油给我们，因为我们的灯要灭了。"聪明的回答说："恐怕不够你我用的。不如你们自己到卖油的那里去买吧。"她们去买的时候，新郎到了。那预备好了的，同他进去坐席，门就关了。其余的童女随后也来了，说："主啊，主啊，给我们开门！"他却回答说："我实在告诉你们，我不认识你们。"所以，你们要警醒，因为那日子、那时辰，你们不知道。

对每一个莱比锡的虔诚的路德教徒所传达的信息是清楚的：整理好你的精神家园，以便接受即将到来的基督。因此，巴赫的康塔塔并不是作为音乐会作品，而是作为对他的教区的宗教训导而创作的——用音乐来布道。

像巴赫的大部分康塔塔一样，《醒来吧，一个声音在呼唤》用了一首**众赞歌**，这是路德教会的一种神圣的旋律或宗教的民歌。（在其他教派中，这样的一个旋律只是被称为赞美诗。）就像今天的很多人熟知赞美诗曲调，巴赫时代的大部分路德教徒对他们的众赞歌也是家喻户晓的。众赞歌像赞美诗一样易唱易记，很多旋律的确一开始时就是民歌或流行的曲调。和它们普通的起源相一致，这些众赞歌的曲式通常也是明确易懂的。《醒来吧，一个声音在呼唤》（见聆听指南）采用 AAB 形式，七个乐句是用如下方式分配的：A（1，2，3）A（1，2，3）B（4-7，3）。A 段的最后一个乐句在 B 的结尾返回，使旋律完满结束。

巴赫用众赞歌《醒来吧，一个声音在呼唤》创造了一个清晰而较大规模的结构，这在他的康塔塔中是很典型的。请注意这部作品的所有七个乐章中的形式的对称。众赞歌用三段不同的歌词演唱了三次，而这种陈述出现在作品的开始、中间和结束。在众赞歌曲调的陈述之间，出现了成对的宣叙调和咏叹调，每一首都欢乐地宣布了基督将会基督徒共同体中的神圣之爱。

						乐章
1	2	3	4	5	6	7
合唱	宣叙调	咏叹调	合唱	宣叙调	咏叹调	合唱
众赞歌		（二重唱）	众赞歌		（二重唱）	众赞歌
第一节			第二节			第三节

第一乐章：这首康塔塔的七个乐章中，最引人注目的是第一乐章，它是一段大型的众赞歌幻想曲，展示了巴赫特别精通的复调手法。巴赫在这里围绕着基督的到来创造了一种多维的景观。首先是管弦乐队通过一段三部性的利托奈罗（叠句）传达了一种增长的期待感，宣布了基督的到来。利托奈罗的 A 段带有附点节奏，暗示了坚定沉着的行进步伐；B 段带有很重的强拍，然后有切分音，表达了一种挣扎的紧迫；C 段有快速的十六分音符，暗示了一段向着渴望的目标（基督）的不可抑制的人生路程。现在，众赞歌的旋律由女高音这个传统的声部进入，也许是代表上帝的声音。悠长而坚定的音符断然地落在强拍上，它号召人们做好自身的准备来接受上帝之子。在这个声音的下方是人民的声音——女中音、男高音和男低音——用快速奔跑的对位旋律，因见到他们救世主的呼唤而激动。最下方是通奏低音的低声部，它沉重地走着，有时用附点音型，有时用快速的八分音符，但大部分时间是落在强拍上的有规律重复的四分音符。这些在巴赫心目中是代表基督的脚步吗？能对如此多不同的音乐线条同时做巧妙的处理，说明了为什么古往今来的音乐家们都把巴赫视为有史以来最伟大的对位家。

聆听指南

巴赫：《醒来吧，一个声音在呼唤》（1731）

第一乐章

织体：复调

曲式：AAB

巴赫：醒来吧，一个声音在呼唤——
第一乐章

聆听要点：多重的音乐因素同时奏响：一个引入性的利托奈罗，一个高音的众赞歌曲调，较低声部的小型赋格曲，以及下方的行走低音。

A（反复）众赞歌曲调

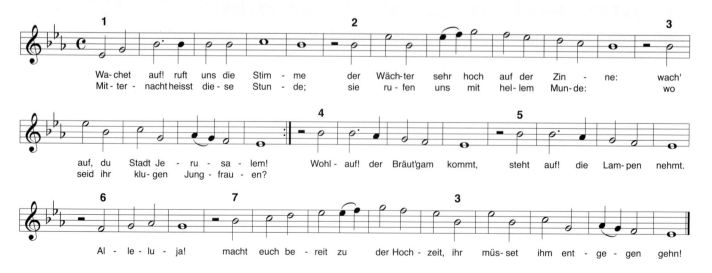

众赞歌曲调的 A 段

0:00　利托奈罗部分　a　

0:07　　　　　　　　b　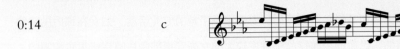

0:14　　　　　　　　c

（女高音演唱众赞歌的乐句，由圆号这种塔楼守望人的乐器来伴奏）

0:28　众赞歌第一句　　　醒来吧，一个声音在呼唤

0:43　利托奈罗 A 段

0:50　众赞歌第二句　　　它来自高高塔楼上的守望人

1:07　利托奈罗 B 段

1:14　众赞歌第三句　　　醒来吧，耶路撒冷

按照重复众赞歌曲调的要求反复众赞歌曲调的 A 段 (0:00—1:30)，采用新的歌词

1:31　利托奈罗的 A、B、C 段

2:00　众赞歌第一句　　　时间是午夜

2:15　利托奈罗 A 段

2:21　众赞歌第二句　　　他们用很高的声音呼唤我们

2:38　利托奈罗 B 段

2:46　众赞歌第三句　　　聪明的童女在哪里？

众赞歌曲调的 B 段

3:05　利托奈罗 A、B、C 部分的变奏引向新调

3:24　众赞歌第四句　　　起来吧，新郎来了

3:37　利托奈罗 A 段

3:42　众赞歌第五句　　　站起来拿着你们的灯

3:57　女中音、男高音和男低音在"哈利路亚"这句歌词上演唱扩展的运用模仿手法的幻想曲

4:23　众赞歌第六句　　　哈利路亚

4:34　利托奈罗 A 段

4:44　众赞歌第七句开始　　你们自己要准备好

4:52　利托奈罗 A 段

4:58　众赞歌第七句结束　　为了那次婚礼

5:07　利托奈罗 B 段

5:16　众赞歌第三句　　　你们必须前去见他！

5:33　利托奈罗的 A、B、C 段

巴赫夫人做什么？

实际上有两个巴赫夫人，第一位夫人是玛利亚·芭芭拉，在 1720 年突然去世，留下了作曲家和四个年轻的孩子。第二位夫人是安娜·玛格达林娜，巴赫在 1722 年娶了她，而她又为巴赫生了十三个孩子。安娜是一个专业的歌手，在科滕的宫廷里挣的钱和她的新丈夫差不多。但是当这个家庭搬到莱比锡和圣托马斯教堂时，安娜减少了她的专业活动。妇女在那时的路德教会中是不能公开表演的，巴赫的宗教作品中难度较大的女高音声部是由唱诗班男童演唱的。结果，安娜·玛格达林娜把她的音乐技巧融入可以被称为"巴赫股份有限公司"的管理工作中。

巴赫被要求为整年中的几乎每一个主日写一首康塔塔，这是大约 20 ~ 25 分钟的新音乐，周复一周，年复一年。创作音乐只是他压力很大的工作的一部分。排练必须要进行，下一个主日的音乐也要学习。但是作曲和排练比起抄写所有的分谱所需要的大量时间来还不算什么——这是在复印机和软件记谱出现之前的时代。每首新的康塔塔的每张大约有十二行的总谱都要抄写，全用手抄，还有为所有歌手和乐手的足够的分谱也需抄写。为此，巴赫求助于他的家庭成员——也就是他的妻子和孩子（既有儿子也有女儿），以及侄子和其他付费的私人学生，他们也住在圣托马斯学校乐监的寓所中（见图 10.7）。1731 年他创作康塔塔《醒来吧，一个声音在呼唤》时，寓所的屋顶被掀掉，加盖了两层楼供给巴赫一家及其"音乐工业"。

当巴赫 1750 年去世时，他留下他最有价值的财产（他的乐谱）给他的长子。然而，他把他的很多康塔塔的演出分谱留给了他的妻子，希望她能租或卖掉它们度日——在社会保险出现之前的时代作为她的养老金。不过最后，从这些康塔塔手稿中获得的收入是不够用的，安娜·玛格达林娜·巴赫于 1760 年在莱比锡城的一座收养院中去世。

第二乐章：

在这首宣叙调中，福音传道者（叙述者）邀请锡安山的女儿参加婚宴，没有使用众赞歌曲调。在巴赫的宗教声乐作品中，福音传道者始终都是由一个男高音演唱的。

第三乐章：

在这首由灵魂（女高音）和耶稣（男低音）演唱的咏叹调（二重唱）中，也没有使用众赞歌曲调。基督的角色由一个男低音演唱是巴洛克时期德国宗教音乐的传统。

第四乐章：

为了基督与锡安山的女儿（真正的信徒）的会见，巴赫创作出他最可爱的作品之一。众赞歌曲调再次作为一种统一全曲的力量，开始演唱众赞歌的第二段歌词。巴赫再次勾画了一幅合唱与乐队的音乐画面，但是比第一乐章要简单些。我们在这里只听到两个中心动机。一个是男高音演唱的众赞歌旋律，他代表了呼唤

耶路撒冷（莱比锡）醒来的守望人。另一个是由全部小提琴和中提琴同度演奏的优美的旋律——它们的结合象征着基督对他的人民的合为一体的爱。这个同度的旋律线条是悠长而不断扩展的巴洛克旋律的一个完美的例子，也是整个巴洛克时期最令人难忘的旋律之一。在它的下方我们听到了无处不在的通奏低音的脚步声。低声部在拍子上演奏有规律反复的四分音符。正如我们已经谈过的，一个低声部以中速的、稳定的步调，大部分是均等时值的音符，并经常沿音阶上行或下行的运动，叫作"行走低音"。这个乐章中的行走低音加强了歌词的意义，强调了坚定地接近主。这个乐章是巴赫自己最喜爱的乐章之一，也是他唯一出版的康塔塔乐章——他的所有其他的莱比锡康塔塔的音乐在他去世时都还是手稿的形式。

第五乐章：

在这首基督（男低音）的宣叙调中，没有使用众赞歌的曲调。基督邀请痛苦的灵魂在他那里寻求安慰。

聆听指南

巴赫：《醒来吧，一个声音在呼唤》

第四乐章

巴赫：醒来吧，一个声音在呼唤——第四乐章 ♪

织体：复调

曲式：AAB

聆听要点：三声部复调织体：旋律在小提琴和中提琴，众赞歌的曲调由男高音齐唱，以及行走低音。

0:00	小提琴和中提琴在行走低音的上方演奏流动的旋律	
	（众赞歌的乐句由男高音演唱）	
0:43	众赞歌第1、2、3句	锡安山的女儿听到了守望人的歌声
		她的心充满了欢乐
		她醒来并很快地起身
1:12	流动的弦乐旋律反复	
1:53	众赞歌第1、2、3句反复	她的伟大的朋友来自天堂
		天恩浩荡，真理辉煌
		她的灯点亮了，她的星上升了
2:22	流动的弦乐旋律反复	
2:47	众赞歌第4、5、6句	来吧，你高尚的皇冠
		主啊，耶稣，上帝之子！
		和撒那！

3:09	弦乐旋律在小调上继续	
3:28	众赞歌第 7 句和第 3 句	我们将跟随所有的人 来到宴会大厅 分享主的晚餐。
3:56	弦乐旋律结束乐章	

第六乐章：

在这首为男低音和女高音而作的咏叹调（二重唱）中，也没有用众赞歌曲调。这是一首三部性的**返始咏叹调**（ABA），因为演唱者唱到 B 段结束时，"返回开始"重复 A 段。在这里，基督和灵魂唱了一首激情的爱情二重唱。作为一位不写歌剧的宗教人士，巴赫在附近的德累斯顿听过很多，那里是一个歌剧繁荣的天主教宫廷的中心。在这首热烈的二重唱中，虔诚的巴赫最大程度地接近了流行的歌剧世界。

第七乐章：

巴赫的康塔塔通常以简单四声部主调风格的合唱谱写众赞歌的最后一段歌词来作为结束。在他的结束乐章中，他总是把众赞歌的旋律放在女高音声部，下方的三个声部用和声对它加以支持。管弦乐队的乐器没有自己的声部而仅仅重叠四个声乐的声部。但更重要的是，会众的成员加入了众赞歌旋律的歌唱。马丁·路德规定，信徒的共同体不应该只是目睹，而是也要参与到崇拜的行动中。在这个时刻，莱比锡所有的精神能量都集中在这个信仰的强有力的声明中。将要到来的基督向所有真正的信徒揭示了一幅天国生活的幻象。

在他生命的最后十年中，巴赫逐渐从外部世界隐退到他自己内心的对位王国中。他完成了他最著名的大型对位作品《**平均律钢琴曲集**》（1720—1742），这里的"钢琴"仅泛指键盘乐器。（平均律也称"好律"，因为巴赫正逐渐运用一

聆听指南

巴赫：《醒来吧，一个声音在呼唤》

第七乐章（末乐章）

织体：主调

曲式：AAB

巴赫：醒来吧，一个声音在呼唤——
第七乐章

聆听要点：要真正体验巴赫可能体验的音乐，想象音乐在这里是一种媒介，它联合了一个共同体，并加强了一种共同的价值。

0:00	乐句 1	愿把荣耀唱给你听，
	乐句 2	用人类和天使的歌喉，
	乐句 3	还有竖琴和铙钹。
0:24	乐句 1	大门上有十二颗珍珠，
	乐句 2	我们在你的城里相聚为伴，
	乐句 3	在你的宝座上方有天使高高飞翔。
0:48	乐句 4	没有眼睛曾经看过，
	乐句 5	没有耳朵曾经听过，
	乐句 6	这样的欢乐。
	乐句 7	因此让我们欢呼吧，
		喔，喔！
	乐句 3	永远在甜蜜的喜悦中。

种新的键盘，其中所有的半音在音高上都是平均的，这在当时还没有被普遍接受。）
《平均律钢琴曲集》包括两套各 24 首**前奏曲**与**赋格**。前奏曲是一首短小的准备
性的作品，它确定一种情绪并作为演奏赋格之前的一种技术上的热身。在这两套
作品中，在十二个大调和十二个小调上各有一首前奏曲和赋格。如今，世界各地
的每一位严肃的钢琴家都要从小就开始学习这部被简称为 WTC 的作品。

巴赫的最后一套作品是《**赋格的艺术**》（1742—1750）。它是对所有已知的
对位手法的一种百科全书式的处理，由 19 首卡农和赋格组成。巴赫与这部作品
有另外紧密的关联，最后一首赋格主题的四个音高 B♭-A-C-B 来自巴赫名字的
四个字母 B-A-C-H（在德国系统中，B=B♭，H=B）。《赋格的艺术》是巴赫

最后的音乐杰作，当他1750年去世时（在不成功的白内障手术后中风），这部作品还没有完成。有意思的是，同样是这位为巴赫做眼科手术的医生，也为亨德尔在去世前做了眼科手术，结果也没有成功。

关 键 词

主题	华彩乐段	《赋格的艺术》
持续音	前奏曲	赋格
《平均律钢琴曲集》	插部	众赞歌
呈示部	宗教康塔塔	返始形式

第十一章
晚期巴洛克：亨德尔

巴赫与亨德尔出生于同一年（1685）， 而且都出生在德国的小城市中。但是除了这个共同点，他们的生涯却很不相同。巴赫在他出生的地区的几个城市度过一生，而国际化的亨德尔却周游列国——从罗马、威尼斯、汉堡、阿姆斯特丹、都柏林到伦敦。虽然巴赫的大部分时间是在家乡演奏管风琴赋格，并在唱诗班的阁楼上指挥教堂康塔塔，亨德尔却是一位在歌剧院工作的音乐经纪人，在教养和气质上来说都是一位歌剧作曲家。虽然巴赫在晚年落入默默无闻的境地，隐退到深奥的对位法世界中，亨德尔却在国际舞台上名声显赫，如日中天。他生前便成为当时欧洲最著名的作曲家，并在英国被视为国宝。实际上，由于他的《弥赛亚》永远受到人们的喜爱，亨德尔是其音乐从未过时——也从未被"再发现"的第一位作曲家。

乔治·弗里德里希·亨德尔（1685—1759）

亨德尔（见图 11.1）于 1685 年出生在德国的哈勒城，1759 年逝于伦敦。尽管他的父亲要求他学习法律，但年轻的亨德尔还是努力发展他对音乐的强烈兴趣，有时在阁楼上秘密地练习音乐。18 岁时，他离开家乡到了汉堡，在那里找到了公众歌剧院的第二小提琴手的职位（他后来被提升为演奏通奏低音的羽管键琴手）。但是由于 1700 年前后的音乐界被意大利风格所主导，他又到意大利学习音乐技艺并开阔他的视野。他在佛罗伦萨和威尼斯之间活动，在那里创作歌剧，还在罗马写了不少室内康塔塔。1710 年，亨德尔返回德国北部，并接受汉诺威选帝侯的乐长一职，但是他却立即告假访问伦敦。尽管他在 1711 年最后一次回到汉诺威的雇主身边，并在随后多次访问过欧洲大陆，但亨德尔却轻易地"忘却"了他在汉诺威宫廷的职责。伦敦成为他进行音乐活动和赢得名声的地方。

18 世纪初的伦敦是欧洲最大的城市，据说有 50 万人口。它也是一个正在形成国际商贸帝国的国家的首都。伦敦可能不拥有罗马和巴黎的丰富的文化遗产，但是它提供经济发展的机会。正像亨德尔的一个朋友所说的："在法国和意大利有东西可学，而在伦敦则是有钱可挣。"

亨德尔很快在贵族的家里找到了工作，并成为英国皇家的音乐教师。就像是命中注定似的，他在大陆的雇主——汉诺威的选帝侯乔治，在 1714 年成为英国的乔治一世王，当时，这位汉诺威选帝侯继承了英国的王位。（根据法律，只有新教徒才能继承英国的王位，而"德国的乔治"是世袭门第中最接近新教徒的人。）对亨德尔来说是幸运的，新国王并没有怪罪他的这位玩忽职守的"老乡"，实际上，亨德尔成为皇家官

图11.1
托马斯·哈德森在1749年画的亨德尔肖像，画中的作曲家左手拿着《弥赛亚》的乐谱。亨德尔是个急性子，能用四国语言骂人，而且很爱吃。

廷作曲家。他为英国宫廷创作了诸如《水上音乐》（1717）、《皇家焰火音乐》（1749），以及为乔治二世国王和卡罗莱纳王后的加冕仪式而作的音乐（1727），它的一些段落自那以后便被用于每一位英国君王的加冕典礼。

亨德尔和管弦乐舞蹈组曲

英国皇家在历史上就有过树立形象的问题，它有时要举办流行乐曲的音乐会来赢得公众的欢心，就像女王伊丽莎白二世（她是乔治一世国王的直接后裔）在 2012 年所做的那样——她邀请了流行歌手埃尔顿·约翰和保罗·麦卡尼到白金汉宫庆祝她的"钻石婚"纪念活动，通过彩票把免费的音乐会票送给她的国民。亨德尔的《水上音乐》是为一次更早的皇家形象的打造而创作的。在 1717 年，新国王乔治一世是一位不太受欢迎的君主，他拒绝说英语，宁愿说他的家乡话德语。他与他的儿子威尔士亲王争斗，甚至禁止他进入宫廷。他的臣民认为乔治很愚蠢，就像他的一个同代人所说的，是个"普通的木头人"。

图11.2
伦敦一景，圣保罗大教堂和泰晤士河，卡纳莱托（1697—1768）作画。注意那只大游船，当国王在 1717 年溯流而上聆听亨德尔的《水上音乐》时，像这样的船可以很容易地承载50位音乐家跟在国王后面演奏。2012年6月3日，女王伊丽莎白二世在泰晤士河上举行了一次类似的水上巡游，作为她"钻石婚"庆典的一部分。

为了改善他在臣民眼中的形象，国王的大臣们策划了一个公众娱乐的活动项目，包括晚上在泰晤士河上为国会议员和伦敦的民众演奏音乐（见图11.2）。于是，1717 年 7 月 17 日，国王和他的朝臣离开伦敦，由一个小型船队伴随，溯泰晤士河而上，向亨德尔演奏管弦乐曲的方向驶去。一个目击者这样描述了这场水上游行的细节：

大约晚上八点国王走进他的御船，允许进入的还有波尔顿公爵夫人、戈多尔芬伯爵夫人、基尔曼塞克夫人（国王的情妇）、魏尔夫人和奥克尼伯爵，还有王室的侍寝官。挨着国王御船的是音乐家的船，大约有50个人，演奏着各种乐器，有小号、圆号、双簧管、大管、德国长笛、法国长笛（竖笛）、小提琴和低音乐器，只是没有歌手。音乐主要是由著名的亨德尔创作的，他来自德国的哈勒，是陛下主要的宫廷作曲家。陛下非常赞赏这些音乐，要求它重复演奏了三遍，尽管每一次演奏要持续一个小时——也就是说，晚餐前演奏了两次，晚餐后又演奏了一次。晚上的天气完全适合节庆的要求，挤满很多大船和小船上的想听音乐的人不计其数。

为在泰晤士河上的乔治国王和成群的音乐爱好者演奏的音乐当然就是亨德尔的《水上音乐》。它属于一种叫作**舞蹈组曲**的体裁：一组舞曲，通常从两首到七首，都在一个调上，并都用一组乐器演奏，可以是乐队的，也可以是三重奏或独奏的。（组曲这个术语来自法语 suite，意为一连串的东西或小品。）当然，没有人跟

着跳舞，特别是在这次水上游行期间。这只是为耳朵的聆听而作的风格化的、抽象的舞曲。但作曲家的工作是要让每一首舞曲活起来——通过突出的节奏和固定的旋律型，告诉听众正在演奏的是哪种特定的舞曲。典型的晚期巴洛克组曲中的舞曲有阿勒曼德（意为"德国舞曲"，一种中速或活泼的、庄严的二拍子舞曲）、萨拉班德（一种源于西班牙的慢速的三拍子舞曲），以及小步舞曲（一种中速的优雅的三拍子舞曲）。

几乎所有的巴洛克时期的舞曲都采用一种曲式：二部曲式（AB）。两个部分都要反复。随后的有些舞曲乐章跟着一首补充性的第二舞曲，叫作三声中部（CD），因为它起初只用三件乐器演奏。例如，当一首小步舞曲跟着一个三声中部，然后是小步舞曲的反复的时候，就形成了以一种大规模的三部曲式：AB CD AB。《水上音乐》的舞曲乐章如此动听，易于理解，其原因在于它引人注目的主题和形式结构的清晰。请注意亨德尔是如何在小步舞曲和三声中部让圆号和小号首先演奏A和B段，然后再把这些材料交给木管乐器以及全乐队的。在这里，配器使得形式可以清晰地听出来。

聆听指南

亨德尔：《水上音乐》（1717）

亨德尔：水上音乐　♪

小步舞曲与三声中部

体裁：来自舞蹈组曲的舞曲

曲式：在更大的三部曲式（ABCDAB）中的二部曲式（AB）

聆听要点：小步舞曲轻快的音响，在这里有各种乐器的组合演奏出来，与只用弦乐和通奏低音演奏的三声中部暗淡的音调形成对比。

小步舞曲（三拍子，大调）

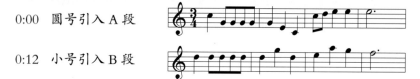

| 0:00 | 圆号引入A段 |

| 0:12 | 小号引入B段 |

0:29　木管和通奏低音奏A段

0:42　全乐队重复A段

0:55　木管和通奏低音奏B段

1:08　全乐队重复B段

三声中部（三拍子，小调）

1:28　弦乐和通奏低音奏C段

1:43　弦乐和通奏低音奏D段

小步舞曲

2:19　全乐队奏 A 段

2:31　全乐队奏 B 段

亨德尔与歌剧

亨德尔在 1710 年从德国移居英国不是为了寻找机会娱乐君王，当然也不是因为美食或天气，他到伦敦来是为挣钱，为上演意大利歌剧。除了普塞尔的《迪朵与埃涅阿斯》这样很少的例外，当时的伦敦是没有歌剧的。莎士比亚的遗产在英国仍然是很强大的，英国观众在话剧中所能容忍的音乐只是偶尔的一些间奏曲。亨德尔想改变这一点。他推断，伦敦的观众正在日益变得更加富有，更加世俗，应该欢迎一种国际化的"高雅艺术"形式的引入，那就是意大利歌剧。亨德尔自我担保能够获得利润，组建了一个歌剧公司，叫作"皇家音乐学会"。他在其中既是作曲家，又是制作人和演奏者。他创作歌剧的音乐，从意大利高价聘用独唱者，领导排练，并在乐池中的羽管键琴前指挥歌剧的上演。他的第一部歌剧《里那尔多》1711 年在女王剧院首演，1986 年，安德鲁·罗伊德·韦伯的《歌剧院幽灵》也是在这个剧院首演的。

亨德尔在伦敦写的那一类意大利歌剧叫作**正歌剧**（opera seria，字面上的意思是严肃的歌剧，与喜歌剧相对），当时，这是一种统治整个欧洲歌剧舞台的风格。这些很长的、三幕的歌剧演绎了帝王帝后、男女神仙的凯旋与悲剧。肯定了那些"出身高贵"的人的价值，它们自然吸引了英国上流社会的人士。正歌剧倾向于戏剧上的静止：很多情节发生在幕后，只用宣叙调的形式加以叙述。主要角色对这些看不见的事件没有那么多动作上的反应，而是通过咏叹调来表达主要的情感：希望、愤怒、仇恨、狂暴和绝望，不一而足。

在亨德尔的时代，主要的男性角色通常是由阉人歌手——一种具有女性音域的阉割后的男性来演唱的（见图 11.3，第六章，"男性唱诗班：阉人歌手"）。巴洛克的观众把舞台上社会地位高的人与嗓音的高（不论男女）联系起来。1710—1728 年，亨德尔在艺术上获得了很大的成功，经济上也有一些收益，创作上演了二十多部意大利正歌剧，其中最有名的是《朱里奥·恺撒在埃及》（1724），它是根据恺撒征服埃及军队和克里奥帕特拉浪漫地征服恺撒的故事改编的（见图 11.4）。与巴洛克时期的常规一致，男英雄（朱利奥·恺撒）是由一位阉人歌手来扮演的，他用一种较高的，"女人似的"音域来演唱。

但是歌剧历来都是一种经济上有风险的生意，1728 年，亨德尔的皇家音乐学会破产了，原因是付给明星歌手的费用过高和英国歌剧观众的艺术趣味发生了变

化。亨德尔继续写作歌剧，直到 18 世纪 40 年代初，但是他逐渐把注意力转向一种在结构上类似歌剧，但又更赚钱的音乐体裁：清唱剧。

亨德尔与清唱剧

清唱剧（oratorio）一词在字面上的意思是"在教堂祈祷厅演唱的作品"，祈祷厅是特别用于祈祷的大厅或小教堂，有时也用于带音乐的祈祷。这样，17 世纪意大利的清唱剧有点像今天的福音音乐：它是在一个特殊的大厅或小教堂演唱的宗教音乐，目的在于启发信徒更加虔诚。然而，到了清唱剧传到亨德尔手上的时候，它变得更像一种宗教题材的没有舞台表演的歌剧。

巴洛克清唱剧与歌剧都以序曲开始，分成几幕，并主要用各种角色演唱的宣叙调和咏叹调来创作。两种体裁都很长，通常要持续两到三个小时。但歌剧与清唱剧之间也有一些重要的区别，除了采用宗教题材这个明显的事实外，清唱剧是一种准宗教体裁，在教堂、剧院或音乐厅中演唱，但是没有表演、布景或服装。因为它的题材几乎总是宗教的，有更多的机会来进行说教，而这是一种最好用合唱来表现的戏剧功能。因此，合唱在清唱剧中具有更大的重要性。它有时作为一个叙述者，但更常见的功能是像古希腊戏剧中的合唱那样，作为群众的声音对戏剧情节中发生的事情进行评论。

到 18 世纪 30 年代，在伦敦的歌剧越来越不赚钱的情况下，清唱剧对亨德尔来说成了一种有吸引力的替换物。他可以辞掉脾气暴躁和花销昂贵的阉人歌手和头牌女伶，他也不用再支付那些精美的布景和服装。他可以利用古老的英国人对合唱的热爱，这种传统可以追溯到中世纪。他可以开发一个新的、无人涉足的市场——英国的清教徒、卫理公会派和成长中的福音教派的信徒，他们以一种不信任甚至轻蔑的眼光看待外国的歌剧。与意大利歌剧相比，这种清唱剧是用英语演唱的，因此这种体裁更加受到英国社会广大阶层的喜爱。

《弥赛亚》（1741）

从 1732 年开始的二十多年间，亨德尔写了 20 部清唱剧。最著名的是他的《弥赛亚》，创作的时间短得令人惊讶，只用了 1741 年夏天的三周半。它的首演是在爱尔兰的都柏林，时间是次年 4 月，作为一次慈善义演的一部分，由亨德尔亲自指挥。听了彩排之后，地方报纸对这部新清唱剧的兴趣大增，说它"大大超越了在英国和其他王国演出过的任何此类作品"。由于想看著名的亨德尔的这部作品的人太多，女士们被要求不要穿带裙箍的裙子，绅士们被劝告把剑留在家里。就这样，只有 600 个座位的演出大厅还是挤进了 700 名观众。

图11.3
1730年，亨德尔试图（未成功）雇用著名的阉人歌手法里内利，他的生活在同名电影（1994）中有所描述。为了这部电影，已经绝迹了的阉人歌手的声音是由一个女性女高音和一个男性假声的合成来模拟的。

图11.4
亨德尔的歌剧《朱里奥·恺撒》的一个早期英语版本的标题页。音乐家们组成一个通奏低音小组。

被他在都柏林所得到的艺术上和经济上的成功所激励，亨德尔把《弥赛亚》带回到伦敦，做了小的修改后，在考文特花园剧场演出。1750 年，他再次上演了《弥赛亚》，这次是在伦敦的一个孤儿院——育婴堂的小教堂演出的（见图 11.5）。亨德尔再次得到很多好评，以及用于慈善事业的利润。这是他的清唱剧第一次在一个宗教场所，而不是剧院或音乐厅演出。在亨德尔生前和死后很久，《弥赛亚》每年都要在育婴堂上演，这使公众更加确信，他的清唱剧就是应该在教堂上演的宗教音乐。

《弥赛亚》大体上讲述了基督一生的故事。作品分为三个部分（而不是三幕）：（1）对基督到来的预言和他的化身；（2）基督的受难和复活，以及福音的凯旋；（3）对基督徒战胜死亡的反思。亨德尔的大部分清唱剧是描写旧约圣经中人物的英雄业绩，《弥赛亚》是个例外，因为它的题材来自新约。不过脚本的很多地方既有直接取自新约的，也有取自旧约的。况且，它不像亨德尔的其他清唱剧，歌词中没有戏剧意义上的情节或"人物"，这部基督教的"末世学"的戏剧（这个幻想的词暗示对死亡、复活和天堂的沉思）是在听众的心中被体验的。

《弥赛亚》中有很多优美动人的咏叹调，包括"一切深谷都要填满""你这报好信息给锡安的信使啊"。不过，也许最美的是**田园咏叹调**"他将放牧他的羊群"，来自第一部分的结尾，暗示了基督的降生。一首田园咏叹调有几个显著的特点：全都暗示朴实的牧人来拜见小耶稣：旋律的滑动为级进为主，节奏是重复的，使三拍子容易被听出来，和声变化缓慢，一个低持续音模仿了牧人的风笛。甚至 F 大调的调性也是富于暗示的，因为 F 大调传统上是一个令人松弛的调性。巴赫和贝多芬，以及后来的一些作曲家都利用这个调的独特音响来唤起人们对牧人和田园景色的想象。（19 世纪中期以前，每个调的调音稍有不同，并有自己特定的联想。）但是，不要让我们用太多的分析和历史感扼杀了一段优美的旋律。听听这首有史以来最令人放松的咏叹调吧，这是一首和平的赞歌。

尽管咏叹调很美，但《弥赛亚》真正的荣耀是在它的第 19 首合唱中。亨德尔也许是有史以来最好的合唱作曲家。他带着卓越的耳朵周游列国，从整个欧洲吸收了各种各样的音乐风格：在德国，他得到了赋格曲和路德教众赞歌的知识；在意大利，他埋头研究了清唱剧和室内康塔塔的风格；他在英国的那些年中，熟悉了英国宗教赞美歌的音乐语言（特别是那些扩展的经文歌）。最重要的是，亨德尔在歌剧院度过了一生，对戏剧有着一种天生的才能。

聆听指南

亨德尔：《弥赛亚》，咏叹调"他将放牧他的羊群"（1741）

体裁：清唱剧中的田园咏叹调

曲式：分节歌（两段歌词，第二段运用了声乐的装饰音，一些是亨德尔写出的，另一些是这个录音的歌手加的）

亨德尔：弥赛亚—他将放牧他的羊群 ♫

聆听要点：尽管平静的情绪贯穿始终，歌手的音域在第二段歌词中的确有一个突然的变化（女中音变成了女高音）。

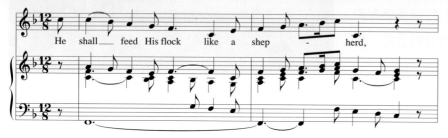

He shall feed His flock like a shep - herd,

0:00	乐队前奏	
第一段		
0:20	起伏的旋律在变化缓慢的和声上方展开	他必像牧人牧养自己的羊群，用臂膀聚集羊羔。
0:50	第一行稍带装饰地重复	
1:17	转到小调	抱在自己的怀中，
1:40	转回主调的大调	慢慢引导哺乳的模样喂养小羊。
2:01	乐器引向更高音域（属调）的转调	
第二段		
2:13	第一段的旋律在更高的音域	到我这里来吧，所有劳苦的人。
2:43	第一行重复，有更多的装饰音	我必使你们得安息。
3:11	转到小调	我心里柔和谦卑，你们应当负我的轭，
3:33	返回大调的主调	向我学习，你们的灵魂必将得到安宁。
3:56	重复最后一行，有更多的装饰音	
4:42	乐器用对开头的回忆加以总结	

　　没有哪首合唱比《弥赛亚》第二部分结尾的著名的"哈利路亚"合唱更能显示亨德尔对合唱的娴熟把控了。我们从平静的、田园的崇拜转到了凯旋般的复活。在这里，多种多样的合唱风格很快地相继展示：和弦式的、同度齐唱的、赋格式的以及赋格式与和弦式相结合的。开始的歌词"哈利路亚"在全曲中反复出现，作为一个强有力的叠句，但歌词中的每一个新的乐句都产生了它自己独特的乐思。生动的乐句直接诉诸听众，使听众觉得自己仿佛就是戏剧的一个参与者。就像那个故事所说的，乔治二世国王在第一次听到开始的雄伟和弦时便如此感动，不禁

起身致敬，由此建立了一个听众为"哈利路亚"合唱起立的传统。——因为当国王起立时，没有人还敢坐着。的确，这个乐章很适合作为皇家加冕进行曲，尽管在《弥赛亚》中，基督当然才是加冕之王。

🎼 聆听指南

亨德尔：《弥赛亚》，"哈利路亚"合唱（1741）

体裁：清唱剧的合唱

曲式：通谱体

聆听要点：巧妙地运用对比性的织体（单音的、主调的和复调的）来创造戏剧性——因为戏剧性的核心是对比

时间	描述	歌词	
0:00	简短的弦乐引子		
0:06	合唱以两个突出动机进入	哈利路亚	
0:14	又有五次"哈利路亚"动机的和弦式陈述，但是在更高的音级上		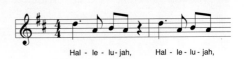
0:23	合唱用同度唱新主题，由"哈利路亚"的和弦式呼喊作答		
0:34	音乐重复，但是在较低的音高上		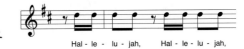
0:45	主题开始做赋格式的模仿	赞美上帝无限权威的统治	
1:09	先弱后强，用众赞歌风格	这个世界已成为我们上帝的王国	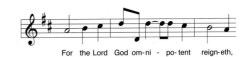
1:27	新的赋格式段落随着低音部的进入而开始	他将永远永远统治下去	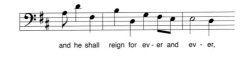
1:48	女中音，然后是女高音用长音开始漫长的上升	万王之王，万主之主	
2:28	男低音和女高音再次进入	他将永远永远统治下去	
2:40	男高音和男低音唱长音	万王之王，万主之主	
2:55	不断的大调主和弦	万王之王	
3:20	宽广的最后的终止式	哈利路亚	

"哈利路亚"合唱是一首具有惊人表现力的作品，这主要是因为大合唱队创造出丰富而激动人心的织体。然而实际上，亨德尔最初在都柏林上演《弥赛亚》的合唱队比我们今天用的要小得多。它的女中音、男高音和男低音声部都各只有大约四名歌手，女高音声部由六名唱诗班男孩演唱（见图11.6）。乐队也同样较小。然而，18世纪50年代在育婴堂的演出，乐队增加到了35人。在随后的一百年中，

GEORGE FREDERICK HANDEL Esq.
born February XXIII MDCLXXXIV.
died April XIV. MDCCLIX.

L.F.Roubiliac inv.t et sc.t

图11.6
18世纪的伦敦是一个充满尖刻讽刺的地方。这里是威廉贺加斯画的《清唱剧歌手》（1732）。清唱剧的合唱队成为滑稽模仿的目标。但这里有一种真实的因素：例如，《弥赛亚》首演的合唱队只有大约16个男声，用唱诗班男孩演唱女高音声部（前排）。然而，女高音或女中音的独唱则是由妇女演唱的。

图11.7
西敏寺大教堂的亨德尔墓上的纪念碑。作曲家手持《弥赛亚》中的咏叹调"我知道我的救世主还活着"。当亨德尔下葬时，掘墓人在旁边为另一个立刻要下葬的人预留了空间，后来那里埋葬的是大文学家查尔斯·狄更斯。

合唱队逐渐膨胀到多达 4 000 人，与之平衡的乐队也有 500 人，广告上说这是为了纪念亨德尔的"人民的节日"。这是我们今天演唱《弥赛亚》的一个先驱。

就在他的《弥赛亚》的演出规模不断扩大的同时，亨德尔的财富和名声也在增长。到了他的晚年，他在伦敦中心拥有了一幢豪宅，他还收购名画，包括一幅很大的，而且"的确很杰出的"伦勃朗的作品。他死后留下了近 2 万英镑的巨大财产。当时的报纸很快就给予了报道。1759 年 4 月 20 日，在伦敦的西敏寺大教堂有 3 000 多人出席了他的葬礼，作曲家手持《弥赛亚》中的一首咏叹调的塑像被树立在他的坟墓之上（见图11.7）。作为亨德尔音乐的一个永久的纪念碑，《弥赛亚》是一个恰当的选择，因为在每年的圣诞节和复活节，世界各地无数的业余和专业的演出团体仍然要演唱它。

关 键 词

舞蹈组曲	清唱剧
正歌剧	田园咏叹调

音乐风格一览表

巴洛克晚期：1690—1750 年

代表作曲家

帕赫贝尔　　科雷利　　维瓦尔第　　穆雷　　巴赫　　亨德尔

主要体裁

法国序曲　　舞曲组曲　　奏鸣曲　　大协奏曲　　独奏协奏曲　　教堂康塔塔　　歌剧

清唱剧　　前奏曲　　赋格曲

旋律　旋律以渐进式的发展为标志，变得更长和更扩展，惯用的器乐风格影响了声乐的旋律；旋律的模进变得很流行。

和声　功能性的和弦进行主导了和声的运动——和声从一个和弦到下一个和弦有目的地运动。通奏低音继续提供强有力的低音。

节奏　兴奋的、有驱动力的和精力旺盛的节奏推动音乐向前，"行走"低音创造出节奏规整的感觉。

音色　乐器特别盛行。乐器的声音，特别是小提琴、羽管键琴和管风琴的，成为那个时代的主导音色；一种音色的使用贯穿整个乐章或乐章的大部分。

织体　主调织体仍然是重要的，但是更密集的复调织体在对位的赋格曲中再度兴起。

曲式　二部曲式用于奏鸣曲和舞蹈组曲；返始咏叹调（三部曲式）用于咏叹调；赋格手法用于赋格曲；回归曲式用于协奏曲。

第四部分

古典主义时期，1750—1820 年

1750	1755	1760	1765	1770	1775	1780	1785

1756—1763年 七年战争
（法国和印度的战争）

1759年 伏尔泰出版启蒙运动的小说《坎迪德》

1761年 约瑟夫·海顿在埃斯特哈奇宫廷得到第一份工作

1762年 卢梭出版《社会契约论》

1763—1766年
莫扎特一家在
西欧旅行和演奏

1773—1780年 莫扎特大部
分时间在萨尔茨堡

1776年 美国的《独立宣言》在费城签署

1781年 莫扎特移居维也纳,创作
歌剧、交响曲、协奏曲和四重奏

在1750—1820年，音乐表现出一种叫作"古典主义"的风格，在其他艺术中常被称为"新古典主义"。例如，在美术和建筑中，新古典主义的目标在于通过体现平衡与和谐的比例和避免装饰来重建古希腊和罗马的审美价值。一切都导向一种宁静的优雅和高贵的单纯。在音乐中，这些倾向表现为平衡的乐句、透明的织体，以及清晰的、容易听出的曲式。尽管在米兰、巴黎和伦敦的作曲家们都用这种风格写作交响曲和奏鸣曲，但这个时期的音乐经常被称为"维也纳古典风格"。奥地利的维也纳是神圣罗马帝国的首都，是中欧最活跃的古典主义音乐中心。古典主义时期的三位主要作曲家——约瑟夫·海顿（1732—1809）、沃尔夫冈·阿玛迪乌斯·莫扎特（1756—1791）和路德维希·凡·贝多芬（1770—1827）——选择维也纳为家正是由于这个城市的生气勃勃的音乐生活。在很多方面，莫扎特和海顿创立了古典主义风格，而贝多芬扩展了这种风格。贝多芬的大部分作品创作于古典主义时期，但它们有时也展示了随后的浪漫主义时期的风格特点。

1790	1795	1800	1805	1810	1815	1820	1825

● 1789年 法国大革命开始

1791—1795年
海顿创作《伦敦
交响曲》

● 1792年 贝多芬从波恩来到维也纳

● 1796年 拿破仑入侵奥地利王国

● 1797年 海顿创作《皇帝的颂歌》作为爱国之举

● 1803年 贝多芬创作《"英雄"交响曲》

● 1815年 拿破仑在滑铁卢战败

● 1824年 贝多芬创作他最后的第九交响曲

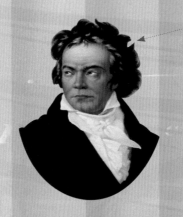

第十二章
古典主义风格

"古典"（classical）作为一个音乐术语有两个分开的，但却有联系的含义。我们用古典这个词来指西方的"严肃"音乐或"高雅"音乐，与民间音乐、流行音乐和各种各样的民族文化的传统音乐相区别。我们称这种音乐为"古典"的是因为它杰出的形式与风格使之长久流传，就像名表或名车那样可以称为"经典"的（classic，这个词也有经典之意），因为它具有一种超越时空的美。但同时，我们也可以把一个特定的历史时期（1750—1820）的音乐叫作"古典"音乐（Classical 的 C 现在要大写），这是海顿与莫扎特写出伟大作品和贝多芬写出早期杰作的时期。这些艺术家的创作在公众的心目中一致被认为具有音乐的比例、均衡和形式的准确——具有音乐的完美的标准，因此，这个比较短的时期得到了这个指一切具有持久审美价值的音乐的名称。

"古典"（Classical）一词来自拉丁语 classicus，意为"第一流的或高质量的东西"。对于 18 世纪的人们来说，没有什么东西比古希腊和古罗马的艺术更值得敬仰和仿效。西方历史的其他时期也曾从古代经典中吸取灵感——文艺复兴时期很多（见图 12.1），巴洛克早期其次，20 世纪在一定程度上亦然，但没有一个时期比 18 世纪更其如此。古典的建筑，以其在空间、几何图形、均衡和对称设计上的形式控制，成为家庭和国家的重要建筑唯一值得考虑的风格。欧洲的宫殿、歌剧院、剧场、别墅都利用了它。美国驻法国大使托马斯·杰弗逊也曾到意大利旅游，后来把古典的建筑设计带到了美国（见图 12.2）。美国的国会大厦、很多州的议会会堂，以及数不清的其他政府和大学的建筑都充满了古典风格的比例完美的圆柱、门廊和圆形大厅。

图12.1和图12.2
（上）罗马2世纪的万神殿。（下）弗吉尼亚大学的图书馆，托马斯·杰弗逊设计于18世纪末。杰弗逊任法国大使的时候（1784—1789）访问了罗马，并研究了古代的废墟。带有圆柱和三角形门楣的门廊，以及中间的圆形大厅都是古典主义建筑风格的特征。

启蒙运动

古典主义的音乐、艺术和建筑与哲学和文学的启蒙运动处于同一时期。在也被称为理性时代的启蒙运动期间，思想家们空前自由地追求真理和发现自然法则，主要由牛顿（1642—1727）有系统地加以表达。科学现在开始像过去的宗教所做

图12.3
托马斯·杰弗逊的雕像，法国雕塑家霍顿作于1789年，即法国大革命爆发的那一年。

的那样，对人生的秘密提供了很多解释。欧洲的很多教堂里，让自然光进入的透明玻璃，取代了描绘圣洁的传奇的彩饰玻璃。这是"启蒙运动"（enlightenment）这个词在字面上的例证。这也是一个科学进步的时代，人类发现了电，并发明了蒸汽机。第一部大英百科全书出现于1771年，法国的大百科全书出现于1751—1772年，共有24卷，目的在于用现代科学的理性取代中世纪的信仰。法国的大百科全书派伏尔泰（1694—1778）和卢梭（1712—1778）拥护社会公正、平等、宗教宽容和言论自由的原则。这些启蒙运动的理想在随后成为民主政治的基础并被写入美国的宪法。

就像人们可能期待的，所有人拥有与生俱来的平等并应享有充分的政治自由的观念，使启蒙运动的思想家们与既有社会秩序的捍卫者发生了冲突。旧的政治结构是建立在对教会的迷信、贵族的特权和王权至上的基础上的。伏尔泰攻击教士和贵族的特权行为，称赞中产阶级的美德，说他们诚实、有常识、勤劳。轻佻的朝臣的奢侈举动和抹粉的假发是他笔下经常攻击的目标。一种更自然的，适合于商人或制造者的外表成为典范（见图12.3）。在自身的经济利益和启蒙哲学家的原则的激励下，在法国和美国迅速增长的、更加自信的中产阶级奋起反抗君主制和它的支持者。美国的殖民者在1776年发表了《独立宣言》，因而在各阶级间发起了一场内战。到了18世纪末，理性的时代让位于革命的时代。

古典音乐的民主化：公众音乐会

音乐没有从横扫18世纪欧美的社会变化中免除影响，实际上，这个世纪目睹了古典音乐的民主化。这种音乐的"听众基础"扩展得很大，现在扩展到了新兴的中产阶级。以前，艺术音乐只在两个地方表演（教堂和宫廷），一般的公民很少听到它。然而到了该世纪中期，那些管账人、医生、布商、股票商都有了足够的收入来组织和赞助他们自己的音乐会。在巴黎这个当时有45万人口的城市里，就像人们那时说的，你可以"每天完全自由地去听最好的音乐会"。最成功的巴黎音乐会系列是"圣灵音乐会"（1725年创立），在这个音乐会上，西方第一个非宫廷的管弦乐团按照预定的计划演出。"圣灵音乐会"通过在街头散发传单的方式来为演出做广告。为了使社会的各个阶层都能参与，它还制定了两种不同的票价方案（包厢是4个里弗尔，正厅后座是2个里弗尔，大约合今天的200美元和100美元）。15岁以下的儿童半价。这样，我们就可以把分享音乐体验的商业化追溯到18世纪中叶。我们今天所说的"音乐会"的机制就是从那个时候开始的。

公众音乐会萌芽于伦敦，在沃克斯大厅花园，那里是一个18世纪的娱乐公园，

相当于今天的迪士尼世界，它每天吸引多达
4 500 名付费的参观者。在那里可以在管弦
乐厅的室内聆听交响乐，如果天气好，也可
在室外听。当莫扎特的父亲带着小莫扎特在
1764 年出席那里的音乐会时，他惊讶地看到
观众是不按阶级分开入座的。在维也纳也是
这样，城市剧院（见图 12.4）在 1759 年开幕，
面向所有买票的顾客，只要他们的衣着和行
为得体。尽管具有诱惑力的是音乐，音乐厅
本身成为一个衡量社会各阶级的场所。当中
产阶级的数量增加时，他们开始为控制高雅
文化而与贵族展开竞争——对听到的那种音
乐有了发言权。

图12.4
维也纳城堡剧院在18世纪
初的一次演出。贵族占据了
最前排的座位，但是后面的
区域是对所有人开放的。楼
厢也是这样，贵族购买了靠
近舞台的较低的包厢，而平
民占据了更高的位置，以及
四层楼上的站席。票价和现
在一样，取决于与表演者的
距离。

流行歌剧的兴起

18 世纪社会的变革不仅影响了去听音乐会的人，而且也影响了那些去听歌剧
的人，甚至还影响了那些站在舞台上的角色。一种新的音乐体裁——**喜歌剧**出现
了，很快就把已有的正歌剧赶到了舞台的边缘。巴洛克的正歌剧表现的是英雄的
统治者的功绩和赞美现状，这使它基本上成为一种贵族的艺术。与之形成对比的
是，这种新的喜歌剧（在意大利叫作 opera buffa，意大利喜歌剧）说明了社会
的变化，歌颂了中产阶级的价值。喜歌剧利用日常生活中的角色和情景，使用对
白和简单的歌曲取代宣叙调和冗长的返始咏叹调。它自由地运用了增添趣味的插
科打诨的哑剧、猥亵的幽默和对社会的讽刺。

就像那些煽动性的小册子，喜歌剧传遍了欧洲，在英国有约翰·盖伊的《乞
丐歌剧》（1728），在意大利有佩尔戈莱西的《女仆做夫人》（1733），在法国
有卢梭的《乡村卜者》（1752）。甚至像莫扎特这样的"高端"作曲家也被这种
更自然的、充满世俗精神的喜剧风格所吸引。莫扎特不总是被他的贵族雇主公平
对待，他的几部歌剧中充满了反抗贵族的情绪。例如在《唐·乔万尼》（1787）中，
反面角色是城里的一个重要的贵族。在《费加罗的婚姻》（1786）中，一个理发
师比伯爵更有智慧，并让他当众出丑。法国国王和神圣罗马帝国贵族把这种戏剧
的讽刺看成一种威胁，他们把《费加罗的婚姻》这部话剧禁演了（莫扎特的歌剧
是根据这部话剧改编的）。喜剧和喜歌剧，似乎不仅反映了社会的变化，而且还
可能激发这种变化。

钢琴的出现

最后，新富足起来的中产阶级不仅仅满足于听音乐会和看歌剧，也想在家里自己演奏音乐。大部分此类家庭音乐的演奏围绕着一种在古典主义时期首次进入公众意识的乐器——钢琴。这种乐器是1700年前后在意大利发明的，它逐渐取代了羽管键琴，成为人们更喜爱的键盘乐器。理由很充分，那就是钢琴可以演奏更多的力度变化（因此钢琴最初的名字叫作 pianoforte，意为"弱－强琴"，也可译为"**近代钢琴**"）。和羽管键琴相比，钢琴可以弹出力度的渐变，也可以弹出更优美的乐句和更强大的音响。

那些弹奏这种新的家庭乐器的人大部分是业余爱好者，其中有很多是女性（见图12.5）。一知半解的法语、会点针线活和能弹一点钢琴，这些都是适于结婚的年轻女子的地位和教养的表示。然而，为了让非专业的妇女在家里弹琴，一种更简单的主调风格的键盘音乐是需要的，它不能为有演奏技术局限的女性演奏者增加负担。虽然民主的精神已在传播，但那仍然是一个性别歧视的年代。就像一个刊物所说的，在人们的想象中，女人不会希望"对位与和声来打扰她们可爱的小脑袋"，但是会满足于一个优美的旋律和几个初级的和弦。像《为女士而作的键盘作品》（1768）这样的曲集便是针对这些新的音乐消费者的。

图12.5
1770年，15岁的玛丽·安托万内特坐在一架早期钢琴前。1774年，这位奥地利公主成为法国王后，但是在1793年的法国大革命的高潮中，她被斩首。

古典主义风格的元素

潮流变了。在18世纪初，贵族的男人们脸上要涂粉，画上"美人斑"，戴上精致的假发（亨德尔，见图11.1）。到了该世纪末，一种更简单、更自然的风格开始流行（托马斯·杰弗逊，见图12.3）。因此，18世纪的音乐风格也发生了变化。与巴洛克的连绵不断、充满装饰和经常是宏大的音响相比，古典主义音乐在音响上更轻快，一般来说更简单，有时更像民歌，而且还充满高度的戏剧性。它甚至可以表达幽默和惊愕，就像海顿在《"惊愕"交响曲》（1791）的平静段落中突然奏响雷鸣般的和弦那样。但是，用准确的音乐术语来说，是什么创造了古典主义音乐轻快、优雅、清晰和均衡的特点呢？

旋律

也许海顿和莫扎特的音乐最显著的地方就是它们的旋律通常是优美、动人的，甚至是如歌的。不仅旋律简单而短小，而且乐句是对称的，经常组织成上下句或"问－答"的对句。**上句**和**下句**是在一起呈现的单元：一个开放，另一个关闭。要想知道它们是怎样工作的，想一想《闪烁，闪烁，小星星》那首莫扎特改编的民歌的前两句就明白了。在18世纪，民歌的简单结构开始影响更高雅的音乐的旋律组织。结果，古典旋律倾向于短小、对称的乐句，2+2小节，或者3+3小节，或者4+4小节。乐句的简洁，结尾频繁的停顿，让旋律线条的内部有充分的呼吸空间。

谱例12.1是选自莫扎特C大调钢琴协奏曲（1785）第二乐章的一个主题。它是用两个3小节的乐句写成的——一个上句和一个下句。旋律轻快如歌，且非常对称。它也很优美，的确容易记忆。实际上，它被改编成流行的电影主题，经常可以在机场和购物中心听到。可以把这个主题与巴洛克时期的长而不对称的旋律做个对比（见谱例10.1和谱例10.2），那种旋律在性格上经常是器乐化的。

谱例12.1

和声

大约1750年以后，所有的古典主义音乐都具有主调占多、复调偏少的特点。新的优美的旋律被简单的和声所支持。请注意谱例12.1只有两个和弦——主和弦（Ⅰ）与属和弦（Ⅴ）——支持着莫扎特的可爱的旋律。巴洛克时期沉重的通奏低音完全消失了。低音仍然产生和弦，但它不总是像巴洛克的行走低音那样有规律地、持续地移动，低音可以在一个和弦的底部持续几拍，甚至几小节，然后迅速移动并再次停止。因此，古典音乐中变换和弦的频率——也就是"和声的节奏"更加流动和灵活了。

为避免和声静止时的不够活跃的感觉，古典主义作曲家发明了新的伴奏形式。有时，像在谱例12.1中那样，它们只是用统一的三连音节奏重复伴奏的和弦。更

常见的是一种叫作阿尔贝蒂低音的音型，这个名称来自意大利一位二流的键盘作曲家多米尼科·阿尔贝蒂（1710—1740），是他使这种手法流行起来。在运用这种手法时，一个和弦的音高不是在一起演奏，而是把它们分开演奏，造成持续的音流。莫扎特在他著名的C大调钢琴奏鸣曲（1788）的开头就运用了阿尔贝蒂低音。

谱例12.2

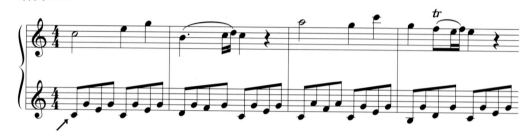

阿尔贝蒂低音实质上与现代的"布吉乌吉"低音和吉他的"tapping"手法（艾迪·凡·哈伦使这种手法出名）具有类同的功能。它提供了一种和声运动的错觉，而那时和声实际上没有变化。

节奏

节奏在海顿和莫扎特手里也比巴洛克时期的音乐更加灵活，它使古典主义旋律与和声停停走走的特点变得生动起来。快速的运动可以紧跟着休止，然后又是快速的运动，但是很少有巴洛克音乐节奏所具有的那种驱动式的、无穷尽的运动。

织体

音乐的织体在18世纪下半叶也发生了变化，主要是因为作曲家开始不那么关注写作密集的对位，而是更关注创作迷人的

图12.6
很多18世纪的重要的艺术家都到罗马去旅行，学习古希腊和罗马的艺术风格。他们创造了我们现在称为"新古典主义"的绘画和建筑。这些受到古代艺术影响的画家中有一位英国妇女叫作安杰利卡·考夫曼（1741—1807），她画的《艺术家（指考夫曼）扮成设计之神听取诗神的灵感》(1872)展示了古典的均衡（两个女人和两个圆柱）。并非巧合，这幅画中的互补的内容所起的作用就像是古典主义音乐中的上下乐句——它们有些不同，但是彼此对称。

旋律。不再有独立的复调线条层层叠加，就像在巴赫的巴洛克赋格或亨德尔的复调合唱中那样。这种对位的减少造成了一种更轻、更透明的音响，特别是在织体的中间区域（见谱例 12.1，其中的和弦在旋律和低音的中间平静地重复）。莫扎特在 18 世纪 80 年代初研究了巴赫和亨德尔之后，他在交响曲、四重奏和协奏曲中注入了更多的复调内容，但这似乎招致快乐的维也纳人认为他的音乐过于沉重了。

古典主义音乐的戏剧性

　　海顿、莫扎特和他们年轻的同代人贝多芬的音乐最具有革命性的方面，也许就是其快速变化和不断起伏波动的能力。回想以前的普塞尔、科雷利、维瓦尔第或巴赫的作品，它们会建立起一种"情感"或情绪，然后在作品中严格地贯穿始终——节奏、旋律与和声都在一种持续不断的流动中进行。这种表现上的统一手法是巴洛克艺术"单一性"的一部分。现在，在海顿、莫扎特和青年贝多芬手中，一部作品的情绪在几个短小的乐句中就可以迅速地改变。一个快速音符的强有力的主题可以紧跟着一个慢速的、优美抒情的主题。同样，织体也可以从轻快如歌的迅速地变成密集的、更多对位的，增加了紧张和激动的情绪。作曲家首次开始要求渐强和渐弱这种逐渐增减的力度变化，以便使音量可以持续地波动。当优秀的管弦乐队利用这种技巧时，听众为之着迷了。键盘演奏者也开始运用渐强和渐弱，认为新的、可以演奏多种力度的近代钢琴可以取代旧的、不太灵活的羽管键琴。这些在情绪、织体、音色和力度上的迅速变化，给予古典主义音乐一种新的紧张感和戏剧感。听众感到一种稳定的流动，就像我们在日常生活中体验到的情绪的持续摇摆。

古典主义风格一例

　　为体验古典主义音乐精髓，让我们来听莫扎特的歌剧《费加罗的婚姻》（1786）中的一首咏叹调。要想到这部歌剧的脚本是来自一部批评贵族的革命戏剧（见上，"流行歌剧的兴起"）。把它改编成歌剧是莫扎特的主意，只是稍微弱化了一些原剧要求一种新的社会秩序的思想。

　　社会关系的紧张性在歌剧一开始就出现了。主角是费加罗（见图 12.7），他是一个聪明而正直的理发师和男仆，比他的主人更有智慧，而他的主人是玩弄女性的、不诚实的伯爵阿尔玛维瓦。我们第一次见到费加罗时，他发现他和他的未婚妻苏珊娜分到了伯爵隔壁的一间卧房。伯爵想实行他古老的"初夜权"——一种假定的法律，允许封建领地的主人对仆人的未婚妻委身的要求。费加罗以一首

图12.7
威尔士男中音布莱因·特菲尔扮演勇敢机智的费加罗，这位理发师和男仆比他的主人阿尔马维瓦伯爵更有智慧。

短小的咏叹调《如果你想跳舞》作为回答。他在这里把伯爵戏称为"小伯爵"，并发誓要战胜它的主人。

　　谱例12.3表明了古典主义风格单纯、清晰和均衡的典型特点。织体是轻快的主调风格——只有在下方支持的和弦，仿佛费加罗在用一把吉他为自己伴奏。（在当时，理发师经常在他们的店里放着吉他，以便在等待顾客时消磨时光。）旋律开始是4小节的乐句，立即在较高音级上重复。这首咏叹调在形式上由4个部分组成（ABCD），结尾处有A的再现。A段有5个4小节的乐句，B和C两段也是这样。而D段的长度是它们的一倍。尽管各段之间有1～2小节的纯器乐的连接，但这首咏叹调的声乐部分的比例是20+20+20+40+20，的确是一种均衡的"古典式"的安排。

谱例12.3

歌词大意：如果你想跳舞，我的小伯爵……

　　古典主义音乐的力度——它所包含的情绪变化的幅度——在费加罗的《如果你想跳舞》中也是很明显的。费加罗开始还是平静而慎重的，但他越是想到公爵的好色和背信，就越焦虑。在音乐上，我们听到费加罗在A、B、C和D这四个段落中越来越激动，紧张性在逐渐增长。只是到了结尾A段返回时，这位理发师才重新变得镇静下来。莫扎特把这首咏叹调特别写成宫廷小步舞曲的风格。舞曲在这里是一种对搅乱社会秩序的隐喻——如果伯爵想"跳舞"（多管闲事），仆人费加罗将要来发号施令。

聆听指南

莫扎特：咏叹调"如果你想跳舞"，选自喜歌剧《费加罗的婚姻》（1786）

角色：费加罗，一个聪明的理发师，阿尔玛维瓦伯爵的男仆。

情景：费加罗得知，伯爵想引诱他的未婚妻苏珊娜，费加罗发誓要战胜他。

莫扎特：如果你想跳舞 ♪

聆听要点：莫扎特怎样通过音乐描绘费加罗逐渐增长的激动之情，并在结尾返回镇静。

0:00	A段：音乐以宫廷小步舞曲的风格开始	如果你想跳舞，我的小伯爵，让我来为你弹吉他。
0:28	B段：颤动的弦乐使音乐稍激动	如果你想来我的舞蹈学校，我将教你怎样蹦跳。
0:55	C段：快速的弦乐使音乐更加激动	我知道……但要悄悄地。
		他所有的秘密，
1:13	音乐采用阴暗不祥的音调，变成小调	一切阴谋诡计，我都能发现。

1:25	D段：速度加快，节拍变成二拍子	有时候隐藏，有时候暴露，在这里打一拳，在那里骗一下，都是你的计划。
1:45	莫扎特放慢了音乐	我将和你对抗。
1:52	A段的音乐返回	如果你想跳舞，我的小伯爵，让我来为你弹吉他。
2:18	乐队的总结	

关　键　词

| 启蒙运动 | 下句 | 喜歌剧 | 近代钢琴 |
| 上句 | 阿尔贝蒂低音 | 意大利喜歌剧 | |

第十三章
古典主义作曲家：海顿与莫扎特

当我们想到古典主义时期的音乐时，我们往往聚焦在三位顶级人物身上：海顿、莫扎特和贝多芬。当然，欧洲当时也有其他重要作曲家在创作。在古典主义时期的最开始，海顿受到了那时居住在柏林的 C.P.E. 巴赫的很大影响，正如莫扎特受到了居住在伦敦的这位巴赫的同父异母兄弟 J.C. 巴赫的影响一样。（这两位巴赫都是巴洛克大师约·塞·巴赫的儿子。）在 18 世纪 90 年代，莫扎特的交响乐在巴黎和伦敦的知名度还不如海顿的学生普雷耶尔。莫扎特曾和克列门蒂进行过一场钢琴比赛，后者的奏鸣曲至今还是钢琴初学者的必弹曲目。海顿的弟弟米夏伊尔和莫扎特都在萨尔茨堡工作，他创作的一首 G 大调交响曲（1783）长期被误认为是莫扎特的作品。就像这种混淆所暗示的，很多活跃于古典主义时期的音乐家拥有接近那三位大师的作曲技巧，他们的作曲技巧并不比这三位大师差多少。然而，海顿、莫扎特和贝多芬的最佳作品却达到了无可匹敌的水平。

维也纳：一座音乐之城

新奥尔良的爵士乐、好莱坞的电影音乐、百老汇的音乐剧——这些名字都暗示，一个特定的地方成为一种独特的音乐的发展中心。因此，也有了维也纳的古典主义风格。海顿、莫扎特和贝多芬，以及年轻的舒伯特的生涯都是在维也纳展开的，并从维也纳向外扩展了他们强大的音乐影响力。因此，我们经常把他们放在一起叫作**维也纳乐派**，并且说他们的音乐是"维也纳古典主义风格"的集中体现。

维也纳当时是古老的神圣罗马帝国的首都，这个庞大的帝国包括了中欧和西欧的很多地方（见图 13.1）。1790 年正值海顿和莫扎特的全盛时期，维也纳已有 21.5 万人口，这使它成为继伦敦、巴黎和那不勒斯之后的欧洲第四大城市。被一个贵族统治的大片农田所围绕，它

图13.1
18世纪的欧洲地图，展示了神圣罗马帝国和主要的音乐城市，包括奥地利的维也纳（见图中的地名——"Vienna"）。

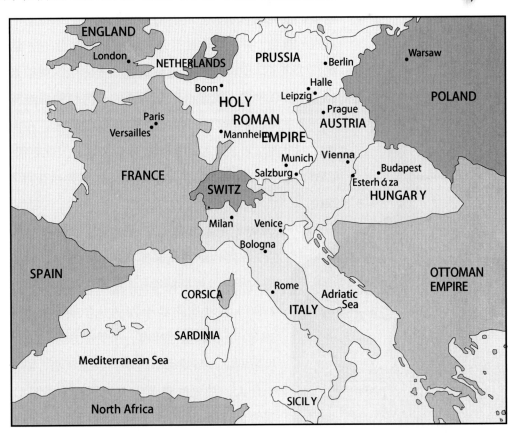

181

成为一个文化的麦加，特别是在农活很少的漫长的冬季。维也纳夸耀自己的人口中贵族的比例比伦敦或巴黎更大，这里的贵族们继续坚持着高雅文化。海顿被宫廷所雇用，而莫扎特和贝多芬成为独立的音乐家。贵族们仍然赞助着音乐，他们经常与中产阶级的市民一起在公众音乐会上欣赏音乐。维也纳有上演德国和意大利歌剧的剧院，在美好的夏夜有街头的音乐会，还有舞厅，在那里有多达2 000对舞者，在莫扎特或贝多芬创作的小步舞曲或圆舞曲中翩翩起舞。

由于有这么多音乐的赞助人，维也纳吸引了来自整个欧洲的音乐家。海顿从下奥地利移居那里，莫扎特来自上奥地利，他的对手是来自意大利的萨里埃利，而贝多芬来自德国的波恩。后来，在19世纪，除了本地出生的舒伯特，像布鲁克纳、勃拉姆斯和马勒这些外来者都在维也纳度过了他们最有创造性的岁月。甚至今天，维也纳每年在歌剧上的支出大约为1 500万美元，比世界上的任何城市都多。

图13.2
约瑟夫·海顿的肖像（约1762—1763），他戴着假发，穿着埃斯特哈奇宫廷的蓝色的仆人制服。

弗朗兹·约瑟夫·海顿（1732—1809）

海顿是第一个移居维也纳的大音乐家，他的一生提供了一个"从贫穷到富有"的故事（见图13.2）。海顿于1732年出生于奥地利维也纳以东大约25英里的罗劳的一个农民家庭。他的父亲是一个做车轮的工匠，会弹竖琴但却不识谱。当维也纳的圣斯蒂凡大教堂的唱诗班指挥偶然到乡间搜寻人才时，听到了男童海顿的演唱，被他的音乐天才所感动，便把他带回维也纳的大教堂。海顿在那里当了唱诗班的歌童，并学习作曲基础和小提琴与键盘的演奏。在大教堂服务了近十年后，海顿变声了。他也因此立刻被解雇——由他的弟弟米夏伊尔取而代之。几乎整个18世纪50年代，就像他自己所说的，海顿勉强维持着一种"悲惨的生活"，成为一个在维也纳漂泊的自由音乐家。他教钢琴，在街头乐队演奏，每个礼拜天还要在三个教堂唱歌或拉小提琴或弹管风琴，因此要很快地从一个教堂赶往另一个。1761年，海顿的奋斗年代终于结束了，因为他获得了埃斯特哈奇宫廷音乐指导的职位。

埃斯特哈奇家族是匈牙利说德语的贵族中最富有、最有影响力的一个家族，在维也纳东南部拥有广袤的土地，并且对音乐很有兴趣。在这个家族的所在地埃斯特哈扎（见图13.1），尼古拉·埃斯特哈奇亲王（1714—1790）在法国路易十四的凡尔赛宫的影响下建造了一座宫殿（见图13.3），在那里他拥有一个管弦乐队，一个演唱宗教音乐的小教堂和一座歌剧院。按照那个时期的典型做法，尼古拉亲王雇佣海顿为宫廷的音乐仆人，并要他穿上仆人的制服（见图13.2）。海顿还不得不签一个雇佣合同，这个合同表明了18世纪社会中的作曲家的屈辱地位：

[他]和所有音乐家都将穿上制服，这位约瑟夫·海顿要留心他和所有乐队成员都遵循下达的指示，穿上白色的袜子，露出白色的袖口，涂上发粉，戴上一条辫子或束紧的假发。

该人（海顿）将按照他主人的要求作曲，既不能把这些作品传给他人，也不能允许他人抄写，他要保存好它们仅供他的主人使用。没有他的主人的知晓和允许，他不能为其他任何人作曲。

这样，海顿就被禁止在没有主人允许的情况下传播他的音乐。但是不知怎的，他的交响曲、四重奏和奏鸣曲还是被传到了维也纳和国外。在 18 世纪 70 年代，它们以未授权版本的形式出现在阿姆斯特丹、伦敦和巴黎——在 18 世纪这等同于今天非法的"文件共享"（即盗版）。因为那时还没有国际版权法，出版商可以不必得到作曲家的知情或同意就按照一份手抄谱印行一部作品，也不用向作曲家付版税。当海顿在 1779 年与尼古拉亲王签订另一份合同时，没有这样的"限制使用"的规定，于是他开始向各个出版商出售他的作品，有时同时向两三家出售他的同一部作品。

图13.3
维也纳东南的埃斯特哈奇家族的宫殿，海顿在那里生活到1790年。新古典主义建筑风格的元素包括入口通道上方的三角饰、圆柱，以及平柱上方的伊奥尼克柱头。

在将近三十年的时间里，海顿在尼古拉·埃斯特哈奇偏僻的宫廷里为这位亲王服务，创作了交响曲、歌剧，以及亲王自己还可能参与演奏的弦乐三重奏。一家伦敦的报纸《伦敦公报》在 1785 年的一则报道也许夸大了海顿的孤独：

有些东西非常令人苦恼，以至于这位大好人，音乐中的莎士比亚，我们时代的一大功绩，却命中注定要住在一位不幸的德国（奥地利）亲王的宫廷里，这位亲王马上就没有能力给他付酬了，辜负了这份荣耀……一些胸有大志的年轻人拯救了他的命运，把他移植到了英国，他要为这个国家创作音乐了，这难道不是一个等同于朝圣的功绩吗？

结果，事情就是这样发生的。尼古拉亲王在 1790 年去世，留给了海顿一笔养老金，并允许他自由地外出旅行。注意到一位经纪人（音乐会制作人）的请求——他允诺了一笔相当多的报酬，海顿在 1791 年访问了伦敦。为这座当时所有欧洲城市中最富有的首都，海顿写了他最后的十二首交响曲，称为**"伦敦交响曲"**（第 94 ～ 104 首）。海顿坐在键盘乐器前，指挥了这些交响曲在伦敦汉诺威广场的房间内的首演（见图 15.2），这是伦敦最新、最大的公众音乐厅。1791—1792

年海顿在伦敦，1794—1795 年的音乐会季他又一次返回那里。他被国王和女王接见，接受了牛津大学的荣誉博士学位，这是通常给予一位来访名人的礼遇。就像他在到达后两周内所写的一封信中所证实的：

> 人人都想认识我。我到现在已不得不六次出席宴请了，如果我愿意，我可以每天都得到邀请。但是首先我必须考虑我的健康和我的工作。除了贵族，下午 2 点之前我拒绝了所有来访者。

1795 年夏天，海顿返回维也纳时成了一名富人。从他在伦敦的活动中，他赢得 2.4 万奥地利古尔顿，大约等于今天的 1200 万美元——这对一个车轮工匠的儿子来说已经很不错了。海顿还从英国带回了对亨德尔清唱剧的持久的喜爱。在他最后完成的作品中有他自己的两部清唱剧：《创世纪》（1798）和《四季》（1801）。当他在 1809 年 5 月 31 日以 77 岁高龄与世长辞时，他已经是欧洲最受尊敬的作曲家。

海顿在漫长的生涯中忠于职守，孜孜不倦的勤奋工作产生了大量的音乐作品：106 首交响曲，大约 70 首弦乐四重奏，近 12 部歌剧，52 首钢琴奏鸣曲，14 首弥撒曲和 2 部清唱剧。他在巴赫逝世（1750）之前就开始作曲了，直到贝多芬开始创作他的第五交响曲（1808）时，他仍未搁笔。这样，海顿不仅目睹了，而且比其他任何作曲家都更多地促进了成熟的古典主义风格的创造。

尽管他取得巨大成就，海顿对传统的 18 世纪社会所给予他的卑微地位却并无反抗："我与皇帝、国王和很多大人物都有联系，"他说，"我从他们那里听到了很多讨人喜欢的事情，但我并不和这些人相处得过于亲密，我更愿意同和我自己地位相同的人接近。"尽管他非常了解自己的音乐天才，他还是很快就能认识到别人的才能，特别是对莫扎特："朋友们经常夸我有一些天才，但是他（莫扎特）的天才远在我之上。"

沃尔夫冈·阿玛迪乌斯·莫扎特（1756—1791）

的确，可能除了巴赫，还有谁在表现力的丰富、宽广和对形式的完美控制上可以和莫扎特媲美呢？莫扎特（见图 13.4）于 1756 年出生于奥地利的山城**萨尔茨堡**，那里当时已有大约 2 万人口。他的父亲利奥波德·莫扎特是萨尔茨堡大主教的管弦乐队的一名小提琴手，也是一本指导小提琴演奏的畅销书的作者。利奥波德很快就认识到他儿子的天才：6 岁时就能演奏钢琴、小提琴和管风琴，还能作曲。1762 年，莫扎特一家坐着马车来到维也纳，在那里，小莫扎特和他的姐姐南内尔在玛利亚·特雷萨女王（1717—1780）面前展示他们的天才。然后，他们开始了为期三年的欧洲北部之旅，停留的地点包括慕尼黑、布鲁塞尔、巴黎、伦敦、

阿姆斯特丹和日内瓦（见图13.5）。在伦敦，小莫扎特坐在约翰·克利斯蒂安·巴赫（1735—1782）的膝上即兴演奏赋格曲。莫扎特8岁时在这里写了他最初的两部交响曲。最后，莫扎特一家返回萨尔茨堡。但是在1768年，他们再次出发到了维也纳，12岁的莫扎特在那里上演了他的第一部歌剧《巴斯汀和巴斯汀娜》，地点是在著名的弗朗兹·安东·梅斯梅尔（1734—1815）医生家中，他是动物催眠术理论的发明者。第二年，父子二人又访问了意大利的主要城市，包括罗马，教皇于1770年7月8日在那里授予小莫扎特金马刺骑士的称号（见图13.6）。尽管所有这些旅行的目的是为了获得名誉和幸运，结果却是使莫扎特与海顿不同，从小就接触各种各样的音乐风格——法国的巴洛克音乐、英国的合唱、德国的复调和意大利的声乐。他那特别敏锐的耳朵把它们全部吸收了，并最终使他的音乐的宽度和实质得到增强。

　　随后是一个相对稳定的时期：18世纪70年代的大部分时间，莫扎特住在萨尔茨堡，成为大主教的管风琴师、小提琴手和作曲家。但是这位大主教克罗雷多却是一个严厉而节俭的人，对莫扎特的天才很少同情（作曲家曾把大主教叫作"大蠢材"）。他给了莫扎特在乐队中的一个位置，一笔很少的薪金和他的一日三餐。就像埃斯特哈奇宫廷的音乐家那样，萨尔茨堡的音乐家也是要和厨子和男仆在一起的。对于这位曾经为欧洲各地的国王和王后们演奏过的金马刺骑士来说，这的确是很寒酸的待遇。莫扎特对于这种贵族保护人的制度很恼火。1781年春，在几次不愉快的争吵后，这位25岁的作曲家和大主教一刀两断，决定到维也纳作为一名自由音乐家自谋生路。

　　莫扎特选择维也纳部分原因是这个城市的丰富的音乐生活，还有一部分原因是可以和监督他的父亲保持一段距离。在他1782年春天写给他姐姐的一封信中，他详细叙述了他在奥地利首都的每日生活状况：

　　早上六点我的头发已经弄好，七点时我已穿好衣服。然后我作曲，直到九点。从九点到下午一点我教课。然后我吃午饭，除非有人邀请我，在那里午饭时间要推迟到两三点。我下午五六点之前从来不能工作，甚至那时我经常要有一场音乐会。如果没有音乐会，我就作曲直到九点。然后就到我亲爱的康斯坦兹那里去。

图13.4和图13.5

（图13.4）一幅未完成的莫扎特肖像，画于1789—1790年，作者是莫扎特的姐夫约瑟夫·朗格。（图13.5）儿童时代的莫扎特在巴黎弹琴，身旁是他的姐姐南内尔和父亲利奥波德，他们在三年的欧洲之旅期间于1764年到达巴黎。

莫扎特：天才的黄金标准

美国哥伦比亚广播公司的节目"60分钟"曾描述世界第一的棋手马格努斯·卡尔森，说他是"象棋界的莫扎特"。网球手罗杰·费德勒被人称为"网球界的莫扎特"。甚至画家毕加索也被人们叫作"绘画中的莫扎特"。但是当说到天才时，为什么莫扎特是标准，其他所有人都和他相比？要回答这个问题，就要追问天才的本质是什么。它是不是足够地占有了认知过程的巨大的天资？换句话说，天才是不是必须在商店的收款台前计算得像计算机一样快，就像电影《雨人》的真实生活原型吉姆·皮克那样，或者就像21岁的卡尔森那样能够在被蒙住眼睛的情况下，同时下（并且赢）十盘棋呢？或者一个天才是不是必须创造一些真正有意义的东西——一幅画、一首诗、一部交响曲、一种新药，或一种科学理论，用它们来改变其他人的生活呢？假定这些你都可以做到：迅速地占有信息，并产生影响社会的新的创造物。大概这个时候，你才有可能是一个天才名单上的候选人，而位于这个名单榜首的就是莫扎特。

的确，按照这样的标准来衡量天才，莫扎特一切都具备了。他早熟，5岁就开始作曲，他的认知技能是卓越的。作为一个孩子，他能辨认你弹奏的任何和弦的音，能判断一个乐器的四分之一音，或在攀爬桌子时他也能听出乐谱中的一个错音。他14岁时，在罗马的西斯廷小教堂听了一首经文歌，就能凭着记忆，一个音一个音地写出来。这首经文歌有大约两分钟长，有好几个声部，我们第一次听一个4~5秒钟的旋律时能够记住多少呢？莫扎特可以在他的"心灵的耳朵"中储存和占有大量的音乐，而且不只是音乐，还有其他声音。莫扎特是一个超级的模仿者，他能够学说几乎是第一次听到的好几种外语。难怪德国大诗人歌德（1749—1832）说他是"一种神的创造力在人类的化身"。

图13.6

年轻的莫扎特骄傲地佩戴着金马刺骑士的领章，那是教皇克莱门十四世在1770年7月为他的音乐天才而授予他的荣誉。

但是天才也有个性怪癖的时候——天才很少是"正常"的。莫扎特经常手足无措坐立不安，他的嘴里经常冒出孩子式的笑话和双关语。直到10岁上下，他还害怕小号的音响，音不准的乐器也给他的耳朵带来肉体上的痛苦，他是不是有点孤独症呢？在社交聚会上，他经常好像生活在自己的世界中，他的经济状况经常是一团糟。除了音乐艺术，他从未上过学或受过系统的教育，不过他的书信显示他是一位具有高度智慧的人。除了对数学和游戏理论的短暂兴趣外，莫扎特唯一占有的——的确为之着魔的——就是音乐。是什么使他创作了如此多的杰作？在很多因素中，惊人的记忆力和集中专注的巨大力量是所有顶级天才共同具有的两个特点。当围绕着他的外部世界是疯狂的、难以驾驭的时候，他有能力在他的内心创造一个全然平衡的、有秩序的和完美的音乐世界。一旦这一切都已具备，写下它来便是很容易的事。

莫扎特没有遵从他父亲的意见，于 1782 年夏天娶了他"亲爱的康斯坦兹"为妻。但是天哪，她和莫扎特一样浪漫和不实际，尽管不那么勤奋。莫扎特除了作曲、教课和演奏外，他现在还有时间来研究巴赫和亨德尔的音乐，与他的朋友海顿一起演奏室内乐，并加入了**共济会**。尽管他仍然是一个很好的天主教徒，但他还是被这个启蒙运动的组织所吸引，因为这个组织信仰宽容和普遍的兄弟之爱。他的歌剧《魔笛》（1791）被很多人视为赞美共济会理想的颂歌。

1785—1787 年是莫扎特成功的顶峰，他创作了很多伟大的作品。他有足够的学生，每周开几次音乐会，作为一个作曲家享受有利可图的创作委托，很多钢琴协奏曲、弦乐四重奏和交响曲从他的笔下流淌而出，还有他最好的两部意大利歌剧《费加罗的婚姻》和《唐璜》。

《唐璜》于 1787 年在布拉格的首演大获成功，但 1788 年在维也纳的演出却反应平平。"这部歌剧是非凡的，也许甚至比《费加罗的婚姻》更美，"约瑟夫二世皇帝声称，"但是不和我们维也纳人的口味。"莫扎特的音乐不再在贵族中流行。他的音乐风格被认为太厚重、太紧张、太不协和。一个出版商警告他："用更流行的风格写吧，否则我不能印刷它们或为你的音乐付更多的钱。"

在他的最后一年（1791），尽管健康衰退，莫扎特还是能够创作出最伟大的杰作。他写了一首极佳的单簧管协奏曲和《魔笛》，并开始创作《安魂弥撒》，他未能完成这部作品（是他的一个学生弗朗兹·苏斯迈尔把它续完的）。莫扎特死于 1791 年 12 月 5 日，年仅 35 岁。他的准确死因从未确定，不过风湿热和肾衰竭，以及不必要的放血是最有可能的原因。在音乐史上没有其他事件比莫扎特的英年早逝更令人遗憾的了。他留给我们和海顿几乎一样多，或更多的伟大的音乐，但这是他只用了不到海顿一半的生命时间就做到的！

图13.7

这张照片选自奥斯卡获奖电影《莫扎特传》（1985）中的一个场景，显示莫扎特在一张台球桌上作曲。实际上，莫扎特的确在他的卧室中摆了一张台球桌。但是在大部分其他方面，《莫扎特传》对莫扎特的描绘却大都是虚构的。莫扎特并不是一个不负责任的死于贫困的傻瓜学者，而是一个非常聪明的创业人，他每年的收入起伏很大。况且，他也不是被他的对手、作曲家安东尼奥·萨里埃利（1750-1825）毒死的。不过，《莫扎特传》的确很好地提出了一个引起人们兴趣的问题：当一个平庸的或有点才能的人（萨里埃利）遇到了一个绝对的天才（莫扎特）时，他应该怎么办？

关 键 词

维也纳乐派	伦敦交响曲	共济会
埃斯特哈奇家族	萨尔茨堡	

第十四章

古典曲式：三部曲式和奏鸣曲 – 快板

当我们用形式这个词来形容一个建筑时，我们是说那个结构的形状和它在物理的空间被放置的方式。古典建筑的形式是相容、普遍的，如 1800 年前后，在奥地利的维也纳和在美国的弗吉尼亚的建筑看上去很相似（见第十二章的开头）。而且，古典建筑的形式和我们今天还有很多联系。例如，你可以看看莫扎特和他的夫人经常在那里跳舞的维也纳皇宫的舞厅（见图 14.1）的窗户，这种窗户的设计在美国国会大厦（见本章开头的照片）、耶鲁大学的音乐厅，

图14.1
大约1800年维也纳皇宫的一场舞会。莫扎特、海顿和后来的贝多芬都为这种有时能吸引近4 000位付费舞者的舞会写过小步舞曲和"德国舞曲"。管弦乐队位于左边的楼廊上。它的Redoutensaal大厅至今还在为音乐会和舞会提供场地。

甚至我家的起居室也仍然可以看到。下次你漫步耶鲁校园时还可以找找其他有这种窗户的地方。

古典主义时期的音乐形式也是同样的性质一致且广泛传播。几种音乐的结构就形成了大部分古典音乐，不管作曲家是谁，音乐会在哪里。的确，在古典主义时期，少数的几种曲式——三部曲式、奏鸣曲－快板、回旋曲和主题与变奏——比音乐史上任何其他时期都更多地控制了几乎所有的艺术音乐。有些曲式，如回旋曲式，在古典主义时期之前就有，而另一些，如奏鸣曲－快板，则是在古典主义时期创造出来的。就像在建筑中一样，这些曲式被证明是超越时代的，直到今天还在被作曲家们所用。

但是，作曲家是怎样从音乐中产生"曲式"的呢？这是你可以听到但看不到的。就像第三章中提到的，他们是通过在一部作品的进程中把音乐的元素安排在各种结构模式中，利用四种基本的手法：陈述、重复、对比和变奏来做到这一点的。

三部曲式

在**三部曲式**（ABA）中，陈述—对比—重复的乐思是明显的。如果你愿意，你可以把这种设计想象成一种音乐的"在家—离家—回家"的过程。用尽可能最简单的术语来说明它的要点，你可以再次关注那首我们熟悉的法国民歌《闪烁，闪烁，小星星》。莫扎特小时候到法国旅行时听到了这个旋律，他用这个旋律写了一首键盘乐曲，开头请见谱例 14.1。

谱例 14.1

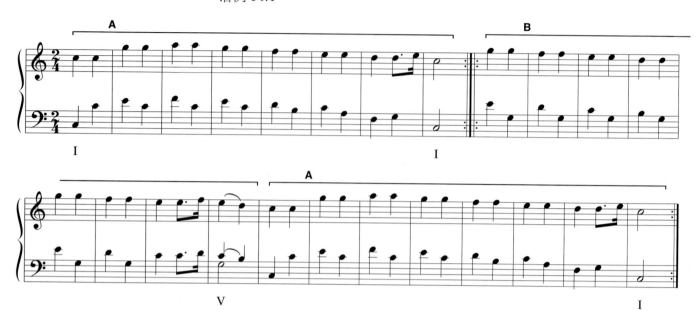

请注意两个单元（A 和 BA）都被重复了（见重复记号）。也请注意 A 是在主调上的，B 强调了一个对比的调（这里是属调），A 的返回又是在主调上（这些和声用罗马数字 I 和 V 标记）。如果一首三部曲式的作品是小调的，对比的 B 段通常在所谓的**关系大调**①上。当然，大部分三部曲式的作品比《小星星》更复杂。在 B 段和环绕它的 A 段之间，大多有更多旋律、调和情绪的对比。

运用三部曲式的小步舞曲与三声中部

图14.2
18世纪末跳宫廷小步舞的成对的舞者。当时，欧洲有些地区的妇女被禁止跳小步舞，因为人们认为它有过分的身体接触。

舞曲一般来说都有一种清晰的节拍和对称的形式，以便心灵和身体可以更容易地抓住和表演舞步。在巴洛克和古典主义时期，大部分舞曲是用简单的曲式写成的，如二部曲式和三部曲式（见第三章，"二部曲式"和"三部曲式"）。后者提供了**小步舞曲**的结构，那是一种三拍子的庄重的舞蹈（见图 14.2）。小步舞在巴洛克时期成为一种流行的舞蹈，但是在古典主义时期，作曲家把它用在交响曲和弦乐四重奏这样的高雅艺术的体裁中。在这里，"舞蹈音乐"被归化成一种"聆听的音乐"。

当小步舞曲作为一个乐章出现在一部交响曲或四重奏中时，它通常由两个部分构成（即有两首小步舞曲）。由于第二首小步舞曲最初是只用三个乐器来演

① 关系调是具有相同调号的调——例如，E 大调和 C 小调它们都有三个降号。

奏的，所以它叫作**三声中部**，这个名称一直用到 19 世纪，不管要求使用多少件乐器。一旦三声中部结束，常规要求返回第一首小步舞曲，而这次演奏不再反复它的内部段落。因为三声中部也是用三部曲式写成的，一种ＡＢＡ的形式就被连续听到了三次。（在下面的图示中，三声中部的 ABA 结构用 CDC 代表，以便和小步舞曲相区别。）而且，由于三声中部与两端的小步舞曲不同，整个小步舞曲—三声中部—小步舞曲的乐章形成了一个大的ＡＢＡ形式：

A（小步舞曲）　　B（三声中部）　　A（小步舞曲）

‖A‖‖BA‖　　‖C‖‖DC‖　　　　ABA

莫扎特的《弦乐小夜曲》写于 1787 年夏天，是他最流行的作品。它是一首**小夜曲**，一种轻快的、多乐章的、只为弦乐或小乐队而写的作品，用于一种晚间的娱乐并经常在户外演奏。尽管我们不知道莫扎特创作它的准确场合，但我们可以想象它曾为一次正式的维也纳花园的火炬晚会提供了音乐的背景。小步舞曲是这首四个乐章的小夜曲的第三乐章，是一个优雅和简洁的样板。

谱例 14.2

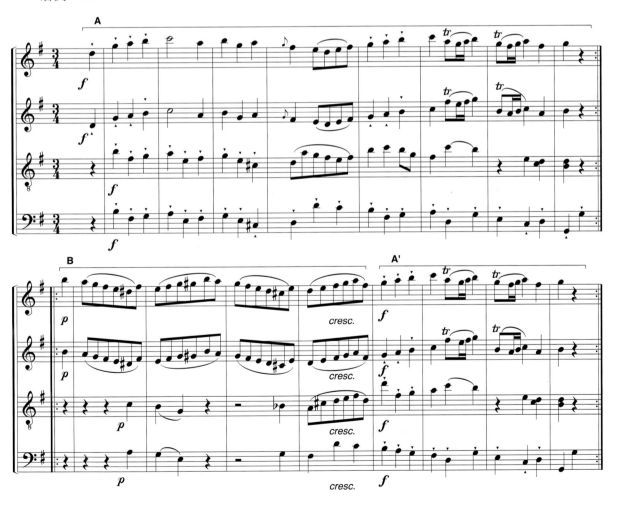

191

就像你所看到的，B 段突然插入了快速的运动，但只有 4 小节长，A 段的再现并没有演奏原来完整的 8 小节，而是只演奏了最后的 4 小节——因此，这种形式可以被看作 ABA'。当然，形式的均衡在这里也在简单的相等上反映出来：A（8小节）= B（4 小节）+ A'（4 小节）。随后的三声中部，织体更加轻快，第一小提琴奏着平静的独奏旋律，下方是较低的弦乐器的柔和的伴奏（C）。三声中部的 D 段出现了音阶上下行级进的强奏段落，然后是 C 段平静旋律的再现，从而完成了三部曲式。最后，小步舞曲再次出现，但这次没有反复。

聆听指南

莫扎特：《弦乐小夜曲》（1787）

莫扎特：弦乐小夜曲 ♫

第三乐章，小步舞曲与三声中部

体裁：小夜曲

曲式：三部曲式

聆听要点：段落之间的形式划分——包括小步舞曲内（ABA）和从小步舞曲到三声中部（在 0:38）和返回（在 1:33），还有，三声中部的织体单薄了很多。

小步舞曲			小节数
0:00	A	很强的小提琴旋律和活跃的低音	8
0:09		A 的反复	
0:19	B	较柔和的小提琴音阶	4
0:24	A'	小提琴旋律再现	4
0:28		B 段和 A' 的反复	
三声中部			
0:38	C	柔和的小提琴级进旋律	8
0:49		C 的反复	
1:00	D	更强的小提琴	4
1:05	C	柔和的级进旋律的再现	8
1:17		D 和 C 的反复	
小步舞曲			
1:33	A	A 的再现	8
1:43	B	B 的再现	4
1:48	A'	A' 的小提琴旋律的再现	4

我们说过古典主义音乐是均衡和对称的。请注意这里的小步舞曲和三声中部是如何通过开头音乐的返回而达到平衡的（A 和 C），以及所有的部分在长度上都是 4 或 8 小节。这可以通过指挥和听的时候数拍子来检验。

如果莫扎特的这首小步舞曲代表了这种体裁最简洁的形式，那么，海顿的第

94 交响曲（《"惊愕"交响曲》）的小步舞曲则提供了这种三部曲式的一个更典型的交响性的展示。海顿在这里扩展了三部曲式，主要是由于海顿是为一个大管弦乐队，而不是莫扎特小夜曲的小型弦乐队创作（在音乐上当然是乐队规模越大，曲式就越扩展）。请注意在 B 的结尾海顿是如何建立起很大的期待，在到达渴望已久的 A 段的返回之前，用一个静止的持续音牵制着我们（在 0：50）。

聆听指南

海顿：第 94 交响曲（"惊愕"，1791）

海顿：第 94 交响曲（"惊愕"）——
第三乐章 ♫

第三乐章，小步舞曲与三声中部
体裁：交响曲
曲式：三部曲式
聆听要点：曲式的不同段落之间的划分，就像主题、配器和音量的变化所指示的。

小步舞曲　　　 [] = 反复

0:00		A	以三拍子的欢闹的舞曲开始
0:17		A 的反复	
0:34	[1:21]	B	模仿和更轻快的织体
0:43	[1:30]		强烈的和声运动
0:50	[1:37]		低音停在属持续音上
0:56	[1:59]	A'	A 的反复
1:03			在属和弦上的休止
1:13			在主音持续音上轻微的摇动

三声中部

2:08	0:00	C	小提琴和大管轻盈的下行音阶
2:16	0:08		C 的反复
2:26	0:17[0:37]	D	第一和第二小提琴的两声部对位
2:35	0:27[0:47]	C	大管再次进入预示 C 的再现

小步舞曲

3:06	0:58	A	返回小步舞曲
3:22	1:14	B	B 的再现
3:43	1:35	A'	A 的再现

现在我们掌握了三部曲式（ABA），让我们开始一个更大的挑战：聆听奏鸣曲 - 快板曲式。

奏鸣曲 - 快板曲式

大部分小说、戏剧和电影都有一种固定的形式：发起、纠纷、解决。因此，奏鸣曲 - 快板曲式，也像一部伟大的戏剧，具有戏剧的呈现（A）、冲突（B）和解决（A）的潜力。奏鸣曲 - 快板曲式是所有音乐结构中最复杂的，它更多地

出现在篇幅较长的作品中。而且它也是最重要的一种曲式：在古典主义时期，交响曲、四重奏和其他一些体裁都更多地采用这种曲式，它的流行也持续到了整个19世纪。

但是首先有一个重要的区别：一种叫作奏鸣曲的体裁和一种叫作奏鸣曲－快板的曲式之间的区别。一首奏鸣曲是一种音乐体裁，通常的特点是用一个独奏乐器，而奏鸣曲－快板是一种曲式，它是指很多体裁，如奏鸣曲、弦乐四重奏、小夜曲、交响曲，甚至单乐章的序曲的一个乐章的结构。要想了解它是怎样运作的，可以研究一下两种不同体裁的两部作品中的乐章。一部是莫扎特的《弦乐小夜曲》，另一部是海顿的第94交响曲。每部作品都有四个乐章，每个乐章都有自己的曲式。我们所说的**奏鸣曲－快板曲式**是由于大部分奏鸣曲都在第一乐章使用这种曲式，而第一乐章几乎总是快板（Allegro）。

莫扎特《弦乐小夜曲》(1787)

乐章	1	2	3	4
速度	快	慢	活跃的	快
曲式	奏鸣曲－快板	回旋曲式	三部曲式	回旋曲式

海顿 第94 交响曲 (1791)

乐章	1	2	3	4
速度	快	慢	活跃的	快
曲式	奏鸣曲－快板	主题与变奏	三部曲式	奏鸣曲－快板

奏鸣曲－快板曲式的轮廓

要想知道在典型的奏鸣曲、弦乐四重奏、交响曲或小夜曲的第一乐章中会发生什么，请看图14.3。尽管不是每一个奏鸣曲－快板曲式都遵循这种理想的图式，但这个表为听众提供了一个有用的总体样板。

图14.3
奏鸣曲-快板曲式

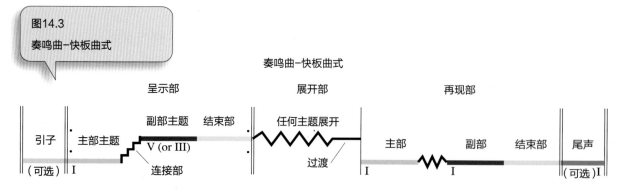

粗看起来，奏鸣曲－快板曲式很像三部曲式。它由 ABA 三个部分组成，B 的部分提供了情绪、调性和主题上的对比。开始的 A 的部分叫作呈示部，B 叫作展开部，A 的返回叫作再现部。在古典主义早期，呈示部（A）和展开部与再现部（BA）都各自反复，就像在三部曲式中那样。但是海顿和莫扎特逐渐放弃了展开部和再现部的反复，浪漫主义时期的作曲家则最终取消了呈示部的反复。下面让我们对这些部分依次做一些考察。

呈示部

在**呈示部**中，作曲家提出了乐章的主要主题（或音乐的主人公）。它以主部主题开始，而且总在主调上。然后出现**连接部**，它把音乐从主调带到属调（如果乐章是小调，则从主调带到关系大调），并准备好副部主题的到来。连接部常用快速的音型——音阶、琶音或旋律的模进——造成运动的感觉。副部主题通常在性格上与主部主题形成对比，如果主部主题是快速而果断的，副部主题则应该是更加沉郁和抒情的。呈示部通常包括一个结束部（也可能是主题群），它经常只在主和弦与属和弦之间摆动——在和声上变化不大，所以我们一定快到结尾了。在最后的终止式之后，整个呈示部需要反复。我们现在遇到了作品的所有"角色"，让我们看看它们是怎样发展的。

展开部

如果说奏鸣曲－快板曲式是一种富有戏剧性的曲式，那么，大部分的戏剧性出现在**展开部**中。就像它的名字所暗示的，主题材料的进一步展开在这里出现。主题可以被扩展或变化，或者整个变形，一个我们以为认识的角色能展示出一种完全不同的个性。戏剧性的冲突可能发生，当几个主题同时奏响时，就像为争取我们的注意力而战斗。潜藏在一个主题内部的对位的可能性会出现，作曲家把那个乐思用作一首简短的赋格曲主题。（在一首奏鸣曲的一个乐章中的赋格曲叫作**赋格段**。）不仅戏剧性得到发展，和声上也经常是不稳定的，因为音乐要迅速地从一个调转到另一个调。只是到了展开部的结尾，在被称为过渡的段落中，调性的秩序才得到恢复，经常出现稳定的属持续音。当属和弦(Ⅴ)最后让位于主和弦(Ⅰ)时，再现部就开始了。

再现部

在展开部的混乱之后，听众从紧张中得到缓解和满足，迎来了呈示部的主部主题和主调的返回。尽管**再现部**不是呈示部的精确反复，但它毕竟用同样的顺序

演奏了同样的音乐材料。经常发生的变化只是连接部的改写。因为乐章必须以主调结束，连接部不必像以前那样转到一个新调上，而是必须保持在主调上。因此，再现部不仅给听众带来一种回到家的感觉，而且也增强了和声的稳定感，因为所有的主题现在都在主调上了。我们经历了一次伟大的音乐的（和情感的）旅行，安全而可靠地回到了家。

下面两种因素在奏鸣曲－快板曲式中是可选的，在功能上有点类似前言和后记。

引子

大约有半数的海顿与莫扎特的成熟的交响曲在呈示部开始之前都有简短的引子。（引子不属于呈示部，因为它从不跟着反复。）这些"开幕者"没有例外，都是慢速而稳定的，经常有令人产生不祥预感或感到困惑的和弦，目的是要让听众对他们即将体验的音乐戏剧产生一种期待感。

尾声

图14.4
爵士艺术家和即兴歌手波比·麦克菲林指挥圣保罗室内管弦乐团。麦克菲林指挥了世界上的很多乐团，发行了几张莫扎特的唱片，包括《弦乐小夜曲》，可以在聆听指南上听到。

正如**尾声**这个名字所暗示的（Coda，意大利语的意思是"尾巴"），它是一个加在乐章尾部的部分，用来总结全曲。它像个尾巴，可长可短。海顿和莫扎特写的尾声比较短，其中的一个动机可能会不断反复出现，并伴以主—属和弦的重复。可是，贝多芬却倾向于创作很长的尾声，有时甚至在乐章结尾还引入新主题。但是不管尾声有多长，大多会以一个最后的终止式结束，其中的和声运动放慢到只有两个和弦，属和弦与主和弦，一遍又一遍地演奏，仿佛在说"完了，完了，完了，终于完了"。这些重复越长，结束的感觉越强。

听奏鸣曲－快板曲式

为什么这样关注奏鸣曲－快板曲式？首先，因为它是古典音乐和随后的核心曲目中的绝对中心。海顿、莫扎特、贝多芬、舒伯特、柴科夫斯基、勃拉姆斯、马勒和肖斯塔科维奇都用它。其次，因为奏鸣曲－快板曲式是古典曲式中最复杂、最难领会的曲式。一个奏鸣曲－快板乐章一般都很长，持续演奏的时间在古典主义时期简单作品中大约有四分钟，而在浪漫主义时期充分发展的乐章中则有二十分钟或更长。

如何驾驭这个庞大的音乐结构呢？首先，要记住

图 14.3 的奏鸣曲－快板曲式的图示。同样重要的是，仔细考虑这种曲式中的四种不同的写作风格：主题、连接、展开和终止。每一种都有一种特性的音响。一个主题的段落有清晰可辨的主题，经常是一个可以歌唱的旋律。连接的段落充满了运动，有旋律的模进和和弦的快速变化。展开的部分听上去十分活跃，也许是混乱的，和声的转换很快，可以辨认的主题经常叠在一起形成密集的对位织体。最后，一个终止的段落出现一个部分或一部作品的结尾，音响是重复的，因为同样的和弦在反复出现，和声似乎停止了向前的运动。这四种风格的每一种在奏鸣曲－快板曲式的内部都有特定的功能：陈述、运动、展开或结束。

　　为检验我们追随这种曲式的能力，我们返回到莫扎特的《弦乐小夜曲》第一乐章。下面的聆听指南不是本书典型的那种。它特别长，以便带你完成聆听奏鸣曲－快板曲式的具有挑战性的任务。首先阅读中间一栏的描述，然后听音乐，在每个部分指示你重听的地方停下来，这个古典曲目中最受人喜爱的乐章之一，也许会像一位老朋友。它那微妙的音响，被数不清的广播和电视广告用作背景音乐，暗示一个特定的产品是"高端的"——我们把昂贵的东西与古典的优雅联系在一起。

聆听指南

莫扎特：《弦乐小夜曲》（1787）

第一乐章，快板

体裁：小夜曲

曲式：奏鸣曲－快板

聆听要点：奏鸣曲－快板曲式的各种结构的划分

莫扎特：弦乐小夜曲

呈示部

主部主题群（方括号中的时间是乐曲反复的时间）

0:00　[1:37]　乐章以带有跳进的号角式的有力动机开始。然后转到一个更急促的旋律，下方有激动的十六分音符，最后以一个松弛的 G 大调音阶的下行级进结束，它在重复时稍有装饰。

停：再听一遍主部主题群 ————————————

连接部

0:30　　[2:08] 它以两个快速的回音开始，然后是重复十六分音符的上行音阶。低音起初是静止的，但当它最后移动时，却非常急迫，推动着转调到达一个终止式。然后是一个短小的休止，让听众能够清晰地听到即将进入的新主题。

0:30　　[2:08] 快速音阶

0:40　　[2:18] 低音移动

0:45　　[2:21] 终止式和休止

停：再听一遍连接部 ————————————————————————————

副部主题

0:48　　[2:24] 带有弱奏的力度和断开的休止，副部主题听上去柔和而精致。不久它就被一个轻快的、有点幽默的结束部主题所取代。

停：再听一遍副部主题 ————————————————————————————

结束部主题

1:01　　[2:37] 这个旋律轻快的性质是由它的重复音和下方简单的属到主的和声进行造成的。靠近结尾，当音乐转为强奏时又增加了一些素材，低音部出现了对位。低音的结束部主题被重复，一些终止式的和弦把呈示部引向终结。

1:07　　[2:44] 很强，低音的对位

1:14　　[2:51] 结束部主题反复

1:33　　[3:09] 终止和弦

停：再听一遍结束部 ————————————————————————————

1:37–3:12　　呈示部现在反复

展开部

3:15　　0:00 展开部中几乎什么都可能发生，所以听众最好有所警觉。莫扎特再次用主部主题的同度号角式音调开始，仿佛这是呈示部的另一次陈述！但是突然主题被改变了，调性中心移到了一个新调上。现在可以听到结束部主题，但它也很快就开始了调性的游移，下移几个调，听上去越来越遥远和古怪。从这里出现一个上行的同度音阶（所有声部一起级进上行），是在一个阴暗的小调上。主音持续着，先是在高音的小提琴上，然后在低音上（0:33）。这是再现部前的第二连接部。调式从阴暗的小调变成明亮的大调，主部主题在主调上强有力地返回，表明再现部的开始。

3:13　　0:00 主部主题展开

3:17　　0:04 快速转调

3:20　　0:07 结束部主题展开

3:29　　0:16 更多转调

3:37　　0:24 同度上行音阶

3:46　　0:33 第二连接部：属持续音，先是小提琴，然后是低音

停：再听一遍展开部 ————————————————————————————

再现部

3:48　　0:00　正是这种主调和主题的"双重返回"使得整个再现部很令人满意。我们期待再现部多多少少重复呈示部，这个再现部正是这样。唯一的变化一如既往地出现在连接部，那里到属调的转调被简单地省略了——没有必要再转到属调上去了，因为传统上要求副部主题和结束部主题在主调上出现。

3:48　　0:00　主部主题强奏返回

4:18　　0:30　连接部有很多减缩

4:32　　0:44　副部主题

4:45　　0:57　结束部主题

4:59　　1:11　结束部主题反复

5:17　　1:29　终止和弦

尾声

5:26　　1:31　在结束呈示部的终止和弦再次被听到之后，一个短小的尾声开始了。它运用了一个很像开始主题的号角式动机，但是它被下方连续演奏的主和弦所支持，给人以乐章即将完满结束的感觉。

　　我们刚刚所听到的是一个微型的奏鸣曲－快板的例子。很少有此类乐曲如此短小精炼，而手法又如此精巧。

　　在古典主义时期，奏鸣曲、四重奏、交响曲和小夜曲通常都以奏鸣曲－快板乐章开始。歌剧也是这样。也就是说，古典主义的歌剧经常以一首序曲开始，由整个乐队演奏，也写成奏鸣曲－快板曲式。莫扎特的《唐璜》序曲（1787）就是一例。（整部歌剧将在第十七章讨论。）莫扎特用一个小调的慢引子开始这首戏剧性的序曲，结合了一些我们将在随后的歌剧中听到的音乐动机。这个缓慢而阴沉的开始在呈示部进入时很快转入快速，大调。因为这是一首歌剧序曲而不是一首交响曲，所以呈示部就不反复了。

🎵 聆听指南

莫扎特：歌剧《唐璜》序曲（1787）

体裁：歌剧序曲

曲式：奏鸣曲－快板

聆听要点：音乐情绪的快速对比（以及大调和小调）——与一部很有戏剧性和激动人心的歌剧相适应，一切都在奏鸣曲－快板曲式的严格限定中展开。

莫扎特：唐璜　　♫

引子

0:00　　慢速而凶险的和弦让位于扭曲的半音，最后是翻滚的音阶，所有这些都暗示了唐璜的邪恶本性

呈示部

1:57　　主部主题快速移动

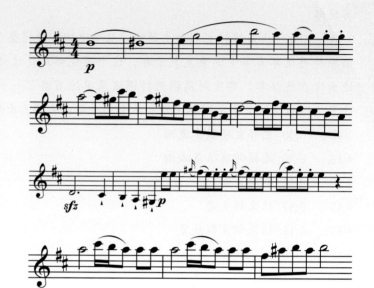

2:22　　连接部以阶梯状的主题开始，出现旋律模进

2:30　　继续以不稳定的和弦造成紧张

2:35　　连接部在一个强奏的终止式上结束

2:39　　副部主题以下行音阶和木管乐器的"小鸟振翅"般的音响为特征

3:00　　很轻快的结束部主题

展开部

3:18　　呈示部的主题以意外的顺序出现（材料在聆听练习 14.1 讨论）

4:15　　过渡：逐渐返回主部主题

再现部

4:23　　主题以和呈示部同样的顺序返回（材料在聆听练习 14.1 讨论）

尾声

5:43　　这首序曲没有强烈的终止和弦，相反，莫扎特写了一个乐队渐弱的段落，正好与幕布的升起和歌剧第一场的开始相吻合。

　　另一个经典的奏鸣曲－快板乐章（莫扎特的 G 小调第 40 交响曲的第一乐章）的讨论可以在第十六章找到，还有聆听指南。

　　最后，如果你喜欢《唐璜》序曲，你也会喜欢这部歌剧（见第十七章，"莫扎特与歌剧"）。主要的角色唐璜是一个充满了令人恐惧的、可做多种解释的性格的人，在很多方面，他成为音乐剧《歌剧院幽灵》中的幽灵的样板。

关 键 词

三部曲式	三声中部	呈示部	赋格段	尾声
关系大调	小夜曲	连接部	第二连接部	
小步舞曲	奏鸣曲－快板曲式	展开部	再现部	

第十五章

古典曲式：主题与变奏、回旋曲式

除了奏鸣曲－快板和三部曲式，古典主义时期还有其他一些重要的曲式，其中最重要的是主题与变奏和回旋曲式。这两种曲式都比较简单和直接，通常只强调一个主题，不同于多主题的奏鸣曲－快板曲式。一首主题与变奏或回旋曲式的作品可以是一部多乐章的奏鸣曲或交响曲的一个乐章，也可以是一个单乐章的独立作品。

主题与变奏

在电影《莫扎特传》中，莫扎特在为另一位作曲家（萨里埃利）的一个主题创作变奏曲，他毫不费力地一气呵成，就像一个魔术师从他的袖子中拉出手帕那样。一个伟大的艺术家的确需要进行实质性变化或修饰的能力叫作"变形的规则"（transformational imperative）。列奥纳多·达·芬奇不断地用同一张脸来变形，就像莎士比亚不断地使用日出的隐喻那样，在音乐中，变化的不是一个形象或意象，而通常是一个旋律。**主题与变奏**出现在这样的时候：一个旋律通过音高、节奏、和声甚至调式（大调或小调）的某些变化而被改变、装饰或修饰。这个对象（旋律）依然可以辨认，但听上去似乎有些不同。

就像我们在第三章所看到的，我们可以用下面的图式使这种音乐的过程视觉化：

主题的陈述	变奏 1	变奏 2	变奏 3	变奏 4
A	A^1	A^2	A^3	A^4

对于主题与变奏来说，主题必须是大家熟知的，或至少是容易记忆的。按照传统，作曲家选择用民歌来变奏，特别是爱国歌曲，如《上帝保佑国王》或《亚美利加》，这样的曲调很流行，部分原因是它们很简单，而这对作曲家来说也是一种有利条件。朴实无华的旋律更容易被穿上新的音乐的外衣。

一般来说，变奏可以采用两种方式：（1）改变主题自身，或（2）改变主题周围的因素（伴奏）。有时这两种技巧同时使用。下面的两个例子——一个

图15.1
亨利·马蒂斯以他的模特儿让内特·瓦德兰的头为灵感而创作的青铜雕塑系列，完成于1910年，使我们可以将主题与变奏的过程视觉化。当我们从左向右移动时，这个形象逐渐变得越来越抽象并远离原型。

是莫扎特的，另一个是海顿的——展示了一些改变或装饰旋律的技巧。在一套变奏曲中，不管是在美术中还是在音乐中，离开始的主题越远，它就变得越模糊（见图15.1）。对听众来说，主要的任务是在它越来越复杂的变化中把握住音调的轨迹。

莫扎特：《小星星变奏曲》（约1781）

在古典主义时期，作曲家兼钢琴家经常会应听众要求，在音乐会上即兴演奏一套以一首著名旋律为基础的变奏曲。当时的报道告诉我们，莫扎特特别擅长这种即兴的变奏艺术。在18世纪80年代初，莫扎特写下了这样一套即兴的变奏曲，主题采用一首法国民歌《妈妈，我告诉您》，我们把它叫作《闪烁，闪烁，小星星》，由于用了这样一个大家熟知的曲调，当它在十二个变奏的过程中逐渐增加装饰和变化时，旋律依然容易辨认。（这里只列出的主题的前8小节，完整的旋律见谱例15.1A ～谱例15.1E。（可扫描第56页上的二维码聆听。）

谱例15.1A：《小星星变奏曲》，基本主题（0:00）

变奏1对旋律进行了装饰，大量的十六分音符几乎淹没了主题。当你不能确认主题时，你可知它其实就隐藏于那些十六分音符之中（见星号）？

谱例15.1B：变奏1（0:30）

在变奏2中，急速的装饰转移到了低音，主题再次在上方声部很清晰地浮现出来。在这个例子中，伴奏的变化很大，但主题的变化很小。

谱例 15.1C：变奏 2（0:59）

　　在变奏 3 中，右手的三连音（一拍弹三个音）改变了主题，它只能通过其大概的轮廓辨认出来。

谱例 15.1D：变奏 3（1:29）

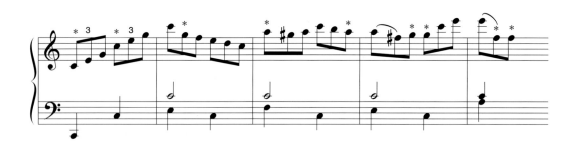

　　在把同样的技巧运用于低音之后（变奏 4，2:00），在变奏 5 中再次发生了主题的变化。在这里，旋律的节奏通过把它的一部分放在弱拍的切分手法而"活跃起来"。

谱例 15.1E：变奏 5（2:29）

　　剩下的七个变奏，有些把主题变成了小调式，其他则增加巴赫式的对位与之相对。最后一个变奏把这个二拍子的民歌变成了三拍子的圆舞曲！不过在整个莫扎特神奇的装饰中，主题始终清晰可辨。在我们的音乐记忆中，《小星星变奏曲》的主题已经根深蒂固。

海顿：第94交响曲（"惊愕"，1792），第二乐章

莫扎特根据《闪烁，闪烁，小星星》创作的一套变奏曲是一首独立的作品，约瑟夫·海顿（1732—1809）是采用主题与变奏的曲式并把它用作交响曲的一个乐章的第一位作曲家。海顿肯定是一位有创造性的作曲家——在古典主义时期没有其他作曲家能像他那样令人"惊愕"或"震惊"。在他的《"惊愕"交响曲》中，就像我们将要听到的，震惊来自第二乐章平静主题中间的一个突然的强奏和弦的插入。当海顿的第94交响曲1792年在伦敦首演时（见图15.2），听众对这个第二乐章欢呼并要求立刻再奏一次。从那以后，这个令人惊愕的乐章就成了海顿最著名的作品。

图15.2
伦敦汉诺威广场的套房，海顿的《"惊愕"交响曲》于1792年在这里的大厅中首演。大厅可容纳800～900名听众，但却有近1500人挤进来聆听这些伦敦交响曲的演出。

第二乐章（行板）的著名的开头的旋律是用二部曲式写成的，由一种简单的AB两部分排列而成。这里的A是一个8小节的开始乐句，而B是一个8小节的结束乐句——一个古典的均衡的绝佳范例。请注意开始主题是如何形成的，它用三和弦的分解音构成，先是C大调的主三和弦（I），然后是属和弦（V）。曲调的三和弦性质说明了它的民歌特点，使它在随后的变奏中容易被记住。前8小节（A）被陈述后，很轻地加以反复。就在一切即将平静地结束时，全乐队（包括一个雷鸣般的定音鼓）用一个强奏和弦带来一声巨响（见星号），仿佛要惊吓困倦的听众，让他们重新集中注意力。有什么更好的手段能表现古典主义时期更大的管弦乐队的力度潜力呢？这个突强和弦是一个属和弦，它引出了主题的B段，它也被加以重复。海顿用这个简单但却很吸引人的二部曲式主题继续创作了四个变奏，并在结尾增加了一个极好的尾声。在他1809年口授的回忆录中，海顿解释说，他加入惊人的巨响是作为一种公开的噱头，"用一种辉煌的方式初次登台"，以此促进人们进一步关注他在伦敦的音乐会。

聆听指南

海顿：第94交响曲（"惊愕"，1792）

第二乐章，行板

体裁：交响曲

曲式：主题与变奏

海顿：第94交响曲（"惊愕"）——第二乐章 ♪

聆听要点：像海顿这样的大师级作曲家可以用一个很简单的曲调做变奏，其变化的方式似乎是无穷尽的。

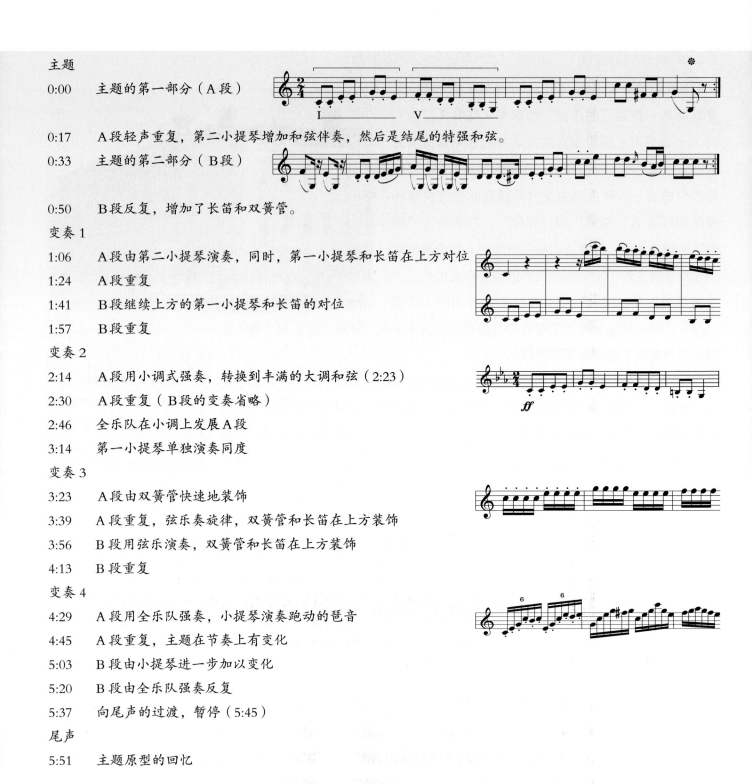

主题

0:00　主题的第一部分（A段）

0:17　A段轻声重复，第二小提琴增加和弦伴奏，然后是结尾的特强和弦。

0:33　主题的第二部分（B段）

0:50　B段反复，增加了长笛和双簧管。

变奏1

1:06　A段由第二小提琴演奏，同时，第一小提琴和长笛在上方对位

1:24　A段重复

1:41　B段继续上方的第一小提琴和长笛的对位

1:57　B段重复

变奏2

2:14　A段用小调式强奏，转换到丰满的大调和弦（2:23）

2:30　A段重复（B段的变奏省略）

2:46　全乐队在小调上发展A段

3:14　第一小提琴单独演奏同度

变奏3

3:23　A段由双簧管快速地装饰

3:39　A段重复，弦乐奏旋律，双簧管和长笛在上方装饰

3:56　B段用弦乐演奏，双簧管和长笛在上方装饰

4:13　B段重复

变奏4

4:29　A段用全乐队强奏，小提琴演奏跑动的琶音

4:45　A段重复，主题在节奏上有变化

5:03　B段由小提琴进一步加以变化

5:20　B段由全乐队强奏反复

5:37　向尾声的过渡，暂停（5:45）

尾声

5:51　主题原型的回忆

听完海顿的这个主题与变奏曲式的乐章，要求你聆听各自分开的音乐单元。每一块（变奏）都以对主题或伴奏的一些新处理作为标志。在古典主义时期，所有的单元一般都是同样大小，也就是说，小节数相同。当运用更多的装饰和变形时，变奏曲由于运用了更多的装饰和变形而逐渐变得更加复杂，但是每个单元仍然保持相同的长度。最后一个变奏之后增加的尾声加强了结尾的分量，听众可以感到

这套变奏曲有了一个恰当的结束。如果没有这样的尾声，听众会仍有期待，等着另一段变奏的开始。

回旋曲式

在所有的曲式中，回旋曲也许是最容易听的，因为有一个单独的、不变的主题（叠句）在一遍又一遍地返回。回旋曲也是最古老的曲式之一，在中世纪就已存在，巴洛克时期经常使用回旋曲结构（见第九章），甚至当代的流行歌曲偶尔也使用这种曲式。一首真正的古典主义时期的**回旋曲**必须有叠句（A）的至少三次陈述和至少两个对比的部分（至少有B和C）。叠句的安排经常造成对称的结构，如 ABACA、ABACABA，或甚至 ABACADA。海顿与莫扎特把奏鸣曲 – 快板曲式的一些手法注入回旋曲中，特别是连接和展开的写法。他们由此创造出一种更灵活的回旋曲，其中的叠句（A）和更为常见的对比段落（B、C 或 D）可以进行戏剧性的发展和扩充。

回旋曲的典型性质是轻快和活跃的。古典主义作曲家最常在奏鸣曲、四重奏或交响曲的**末乐章**选用回旋曲式。无忧无虑的曲调和容易抓住的对比给予回旋曲末乐章一种"乐观向上"的情绪，类似一种音乐上的大团圆结局。

海顿：降 E 大调小号协奏曲（1796），第三乐章（终曲）

聆听海顿的《降 E 大调小号协奏曲》，使我们想到 19 世纪前后的小号和圆号的结构。1800 年以前，小号和圆号都是自然乐器，没有阀键（见图 15.4），它们可以用"超吹"的方式演奏连续的八度和五度音程，甚至一个三和弦的音（例如，你可以在一个竖笛上超吹一个八度音）。但是，即使是技巧大师，要准确地演奏音阶上的所有的音也是有困难的。况且，因为超吹只产生更高的音，而不是更低的音，小号可以演奏的低音很少。

为补救这些缺陷，一位维也纳的小号手和海顿的朋友安东·威丁格（1767—1852）为他的乐器提出了一种新的设计。他让小号的铜制的孔洞上可以被可移动的键垫覆盖，预示了今天在木管乐器上使用的方法。

1796 年，海顿为威丁格和他的新小号写了一首协奏曲。从首演的评论来看，威丁格乐器的音响是很沉闷而令人不快的。实际上，这种"覆盖键垫"的手法很快就被放弃了。小号此后依然是"自然的"，直到 1830 年前后，一种为小号和圆号的全新的阀键机械装置被发明出来（见图 19.2）。不过，由于他的协奏曲利用了我们现代乐器的全部音域，海顿一定凭直觉知道威丁格走了正确的方向，那种技术会赶上他创新的乐思。

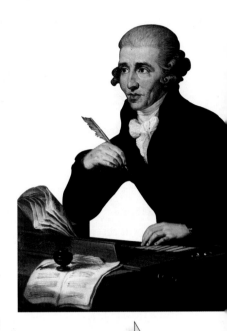

图15.3
海顿在工作的一幅肖像。他的左手在键盘上试弹一个乐思，右手在准备把它写下来。海顿这样谈他的作曲过程："我坐在键盘前开始即兴演奏，一旦我抓住了一个乐思，我的全部努力就是去发展和保持它。"

图15.4
1800年前后德国制造的自然小号。这种乐器只能吹较高音域的全部音阶——即使在那时也很难吹。

　　自海顿的时代以来，不只是小号发生了变化，小号手也是一样。是的，这个轻快的、压抑不住的回旋曲主题主宰了整个乐章，它的安排造成了一种ABABACABA的形式。但是请注意在结尾处，富于驱动性的管弦乐队是如何到达一个点，然后保持在一个单独的和弦上（在4:09）。海顿肯定是想把这个持续的和弦作为一个平台，从这里独奏者可以开始一段炫耀的华彩乐段，这是当时的一种习惯做法。然而，海顿没有为它留下音乐。他假定任何优秀的演奏者都可能，而且会在此即兴一段。今天，这种古典演奏家的即兴是一种失传的艺术，而我们的独奏者温顿·马萨利斯只留下了几秒钟的停顿。如果你有此爱好，当你听到这里时，哼上几小节把它填上——海顿的灵魂会感谢此举的！

聆听指南

海顿：降E大调小号协奏曲（1796）

第三乐章，快板

体裁：协奏曲

曲式：回旋曲

海顿：降E大调小号协奏曲 ♫

聆听要点：当它逐渐形成一个ABABACABA的结构时，谁能不注意到回旋曲主题的不断的返回呢？

时间	描述	
0:00	A（叠句）先由小提琴演奏，然后是全乐队	A
0:22	B 由全乐队演奏	B
0:39	A 由小号演奏	A
1:08	B 由小号演奏，增加颤音	B
1:52	稍微停顿后，小号演奏	A
2:14	快速转调到新的小调上	C
2:40	A 返回，由小号演奏	A
2:57	B 返回，由小号演奏	B
3:55	弦乐震音建立紧张感，引向休止	
4:09	A 的返回加速并趋向结尾	A

斯汀的一首回旋曲

尽管回旋曲式从中世纪起就存在于我们所说的"古典音乐"中，但它也经常出现在民间和流行音乐的领域。例如，斯汀创作的《你的每一次呼吸》，这首在1983年由他的新浪潮超级组合"警察乐队"录音的歌曲采用了回旋曲式（ABACABA）。它的对称，实际上是回文的结构能让任何古典作曲家感到自豪。这首歌现在已经流行了近三十年，是扩展到几乎每一种流行风格的五十多种"封面"的目标。它还跨界进入了古典–流行曲目，被伦敦爱乐乐团和皇家爱乐乐团录音。《你的每一次呼吸》的所得在斯汀的音乐出版收入中占到四分之一到三分之一之间，这首歌自身每天就可以赚到几千美元。我们其他人都不会有哪怕只是片刻的同样赚钱的灵感！

你的每一次呼吸，每一天……	A
你不知道你属于我吗？……	B
你的每一次行动……	A
自从你走后……	C
[器乐间奏，A 的音乐]	A
你不知道你属于我吗？……	B
你的每一次行动……	A

流行歌手斯汀

曲式、情绪和听众的期待

今天，当我们出席一场古典音乐会的时候——例如，一场交响乐队的音乐会，节目单上的大部分音乐都由那个交响乐队演奏，而且多年来在那个音乐厅多次演奏。我们喜欢听的那些序曲、交响曲和协奏曲属于西方古典音乐的"经典曲目"（Canon）。与此形成对比的是，当18世纪末的听众步入音乐厅时，它们期待所有的音乐都是新创作的。为什么人们先要听古老的音乐呢？但是，18世纪末的听众虽然事先不知道这些曲目，但他们还是有着某种期待，不仅是关于曲式的，而且还有关于音乐的情绪的。对于古典主义时期，有关上述讨论的话题可以概括如表15.1所示。

表 15.1 四个乐章的交响曲

乐章	1	2	3	4
速度	快	慢	活泼的快板	奏鸣曲 - 快板
曲式	奏鸣曲 - 快板	大三部曲式、主题与变奏或回旋曲	小步舞曲和三声中部三部曲式	主题与变奏或回旋曲
情绪	严肃而独立的,尽管是快板	抒情而优美的	通常是明亮和优雅的,有时是有精神的	明亮、愉快,有时幽默

贝多芬（1770—1827）和后来的浪漫主义时期（1820—1900）的作曲家对这种传统的曲式安排做了一些改变，例如第三乐章，经常被处理成一首喧闹的谐谑曲（见第十八章，"C 小调第五交响曲"），而不是优雅的小步舞曲。但是那些被认为优秀的、值得反复演奏的古典的样板（经典曲目）继续在听众中增加着影响力。新的一代不仅想听"新"音乐，而且也喜欢返回到海顿、莫扎特和他们稍晚的同代人贝多芬的某些经典作品上来。说也奇怪，一种类似的经典曲目在今天的流行音乐中发展起来；在流行音乐会上，听众们渴望听到主要艺术家的最著名的歌曲。当经典曲目在古典音乐或流行音乐的演出场所响起时，听众们感到了一种集体的兴奋感：这就是我们想要的！

关 键 词

主题与变奏　　　　　　末乐章
回旋曲　　　　　　　　（西方古典音乐的）经典曲目

第十六章
古典体裁：器乐

在音乐中，**体裁**这个词只是意味着我们聆听的音乐的类型或分类。弦乐四重奏是一种音乐体裁，歌剧咏叹调、乡村音乐叙事歌、十二小节布鲁斯、军队进行曲和说唱歌曲也是。当我们听一首音乐作品时，我们会产生一种预期，想到它将如何发声，持续多久，以及我们应该如何行为。我们甚至会到一个特殊的地方，例如一座歌剧院或一个酒吧，并以某种方式着装——比如说，我们是穿晚礼服、戴钻石耳环，还是穿皮夹克、戴鼻环。这都取决于我们要去听的音乐的体裁。如果你改变了体裁，你就改变了听众；反之亦然。

在海顿和莫扎特的时代，艺术音乐有五种主要的体裁：器乐体裁有交响曲、弦乐四重奏、奏鸣曲和协奏曲，声乐体裁有歌剧。其中的奏鸣曲、协奏曲和歌剧是巴洛克时期出现的，而交响曲和弦乐四重奏则是古典主义时期的全新体裁。因此，我们以器乐的交响曲和四重奏开始我们对古典体裁的探讨。

交响曲的诞生和交响乐队

交响曲是一种为管弦乐队而作的多乐章的作品，它的长度在古典主义时期大约是 25 分钟，在浪漫主义时期是接近 1 个小时。交响曲的起源要追溯到 17 世纪末的意大利歌剧院，在那里，一部歌剧要以一首器乐的序曲开始，这种序曲叫作**辛弗尼亚**（意为"一起和谐地发声"）。1700 年前后，典型的意大利辛弗尼亚是一种单乐章的、由快—慢—快三个部分组成的器乐曲。不久，意大利音乐家和一些外国人使辛弗尼亚脱离了歌剧院，并把它扩展成三个分开的独立的乐章。第四个乐章是小步舞曲，被阿尔卑斯山以北的作曲家从 18 世纪 40 年代起插入交响曲中。这样，到世纪中期，交响曲便作为一种主要的器乐体裁出现了，并采用了它熟悉的四乐章形式：快—慢—小步舞曲—快（见第十五章，"曲式、情绪和听众的期待"）。尽管交响曲的乐章在音乐主题上通常是独立的，但所有的乐章都用一个调来写（或用近关系调）。

交响曲开始受到公众的喜爱是与启蒙运动期间横扫欧洲的进步的社会变革联系在一起的，包括公众音乐会的出现（见第十二章，"古典音乐的民主化"）。在伦敦、巴黎和维也纳等地的音乐生活的中心逐渐从贵族的宫廷转移到了新建或改建的公众音乐厅。在这些音乐厅中有伦敦汉诺威广场的套房（见图 15.2），海顿的伦敦交响曲在那里首演，还有维也纳的城堡剧院（见图 12.4），莫扎特的很多交响曲和协奏曲在那里首演。海顿的最后 20 首交响曲几乎都是为巴黎和伦敦的公众演出而作的，莫扎特在他生命的最后 10 年也没有为宫廷赞助人写过交响曲。他著名的 G 小调交响曲（1788）是打算在维也纳市中心（见图 16.1）的一座赌场首演的——那里是人群和金钱聚集的地方。

欧洲大都市的这些公众音乐厅的听众越来越多地来听交响曲和所演奏的大型合奏曲。一首交响曲常用来开始和结束每场音乐会。交响乐这种体裁变得如此突出，以至于它永远与音乐会的"大厅"和演奏它的"管弦乐队"联系在一起，因此我们就创造出"交响音乐厅"和"交响乐队"这样的名词。

古典交响乐队

随着交响乐队从私人的宫廷转移到公众的大厅，乐队的规模增加了，以满足它新的表演空间和扩大的听众要求。在 18 世纪六七十年代，海顿的赞助人尼克劳斯·埃斯特哈奇亲王的宫廷乐队从来没有超过 25 人，而这个宫廷里的听众常常也只有亲王和他的随从（见图 16.2）。但是，当海顿在 1791 年到达伦敦时，他的音乐会发起人在伦敦汉诺威广场的演出场地提供给他的乐队有大约 60 位演奏者。尽管这个大厅通常可以容纳800 ~ 900 人，但在 1792 年春天的一次音乐会上，有将近 1 500 名热情的听众挤进这个大厅聆听海顿的最新作品。

莫扎特在维也纳的经历与此类似。18 世纪80 年代中期为了在城堡剧院举办公众音乐会，他雇了一个 35 ~ 40 人的乐队。但在 1781 年的一封信中，他提到了一个 80 人的乐队，包括

40 把小提琴、10 把中提琴、8 把大提琴和 10 把低音提琴。这个乐队是个例外，是为一次特殊的慈善音乐会而组织的，但它表明在当时很大的乐队也是可以组成的。它也揭示了大量的弦乐演奏者可以被指派只演奏一个声部，例如，第一小提琴可以多达 20 个演奏者。

为平衡弦乐声部的增长，并增加乐队中多种多样的色彩，更多的木管乐器被加入进来。现在，不再是一支双簧管和一支大管，通常是成对配置。一种新的木管乐器单簧管被引入乐队中。莫扎特特别喜爱单簧管，早在 1778 年就把它用在自己的交响曲中。到了 18 世纪 90 年代，一个欧洲大城市的典型的交响乐队可能包括下文的乐器名单。对比巴洛克的乐队，这个将近 40 人的乐队是更大、更有色彩和更灵活的。况且，在古典主义时期的管弦乐队中，每个乐器家族都有着一个特定的任务。弦乐演奏大部分的音乐材料；木管乐器增添丰满和有色彩的对位；圆号持续着一个洪亮的背景；当需要一种壮丽的音效时，小号和打击乐器提供了辉煌的音色。

弦乐器：	第一小提琴，第二小提琴，中提琴，大提琴，低音提琴（大约 27 人）
木管乐器：	2 支长笛，2 支双簧管，2 支单簧管，2 支大管
铜管乐器：	2 支圆号，2 支小号（为节庆作品）
打击乐器：	2 架定音鼓（为节庆作品）

莫扎特：G 小调第 40 交响曲（1788），K.550

在短暂的一生中，莫扎特写了含 41 首交响曲在内的共 650 多首音乐作品。为了帮助我们了解这些数量庞大的音乐作品，一位 19 世纪的音乐学家路德维希·冯·克舍尔按照大致年代顺序编排莫扎特的作品，给了每一部作品一个**克舍尔编号**（K）。对这样一个编号系统的需求是显然的，因为我们看到莫扎特实际上写了两首 G 小调的交响曲，一首较短，写得较早（它为电影《莫扎特传》的片头伴奏），编号是 K.183；另一首较长，写得较晚的 G 小调交响曲，编号是 K.550，就是我们现在要听的。

莫扎特著名的 G 小调交响曲（K.550）要求 18 世纪末的管弦乐队所能达到的全部丰满的器乐音响和训练有素的演奏。这不是一部节庆的作品（因此没有小号和鼓），而是一部暗示了悲剧和绝望的充满紧张性的作品。我们可能想把小调式和消沉的情绪与莫扎特生活的一个特定事件联系起来，显然这种偶然的关系是不存在的。这是他最后三部交响曲之一，这三部都是莫扎特在 1788 年夏天的短短六周内创作出来的，另外两部是充满阳光的乐观的作品。这部作品不是对一次

特定的危机的反映，而更像是莫扎特在这首 G 小调交响曲中通过诉说一生的失望和对早死的预感（就像他的信件所证实的）来唤起悲剧性的冥想。

第一乐章（很快的快板）

呈示部　尽管莫扎特用标准的古典主义的乐段结构（4 小节上句，4 小节下句）来开始他的 G 小调交响曲，但开始时重复的、强调的八分音符的音型创造出一种不寻常的紧迫感。这个紧迫的动机立刻被听众抓住，并成为这个作品记忆最深的主题。动机内部是一个下行半音的级进（在这里是降 E 到 D），这个音程在整个音乐史上都是用来表现痛苦和悲伤的。

谱例 16.1

不是立刻可以听出来，但它同样有助于紧迫感的产生，那就是和声变化的频率加快了。一开始，旋律下方的和弦变化是每四小节换一个和弦，然后每两小节换一个，然后每一小节换一个，然后每一小节换两个，最后是每一小节换四个。这样，"和声节奏"的运动在这部分的结尾就比开始快了 16 倍。这就是莫扎特创造的我们全能感觉到但却可能无法解释的驱动感和紧迫感。在这个加快的开始之后，主部主题再次出现，但很快就改变了原来的航向，开始了连接部。连接部要把我们带到其他地方，它通常采用跑动的音阶，这个连接部也不例外。不寻常的是有一个新动机插入了，它很独特，我们可以叫它"连接部主题"（见下面聆听指南的例子）。仿佛是和这里额外的主题相交换，莫扎特在呈示部的结尾省略了一个主题，就是我们期待着的结束部主题。他用主部主题开始的那个持续性的动机和节奏作为结束部的材料，它相当完美地结束了呈示部。最后，我们听到一个单独的、孤立的和弦，它先把音乐引回呈示部的反复，然后，在呈示部第二次陈述后，开始了展开部。

展开部　在展开部中，莫扎特只用了主部主题（而且只有前四小节），但运用了多种多样的音乐处理手法。首先把主题转到了几个远关系调上，接着把它形成一个赋格主题，写了一个赋格段，然后又把它写成下行的旋律模进，最后，颠倒了半音动机的方向。

谱例 16.2

第二连接部（返回主要主题和主调的旅程）突然被强音（*sforzzandi*）打断。但很快，一个属持续音由大管吹出，在它的上方，长笛和单簧管像一个音乐的瀑布那样下降到主音。这种在第二连接部中对色彩性的独奏木管乐器的运用是莫扎特交响曲风格的一个标志。

再现部　就像人们所期待的，再现部的主题顺序与呈示部相同。但是现在，莫扎特从开始一直未加变化的连接部主题有了大量的新处理，造成类似第二个展开部的效果，从一个新调到达另一个新调，只是在最后才回到原来的主音小调。当抒情的副部主题最后再现时，它在小调式上，它的情绪是阴沉而忧郁的。由于主部主题的重复音型作为结束部主题使再现部很完满，只需要最短的尾声来结束这个激情萦绕的乐章。

聆听指南

莫扎特：G 小调第 40 交响曲（1788），K.550

第一乐章　很快的快板

体裁：交响曲

曲式：奏鸣曲－快板

聆听要点：虽然聆听奏鸣曲－快板曲式内部的结构划分是很重要的，但莫扎特想在这个乐章中强调的似乎是我们大多数人在某个时刻均会体验到的忧虑，甚至是绝望。

呈示部　[　]＝反复

0:00	[1:49]	紧迫的、坚持不懈的主部主题
0:21	[2:10]	主部主题开始反复，但被压缩了
0:30	[2:18]	连接部
0:36	[2:23]	快速的上行音阶
0:44	[2:32]	强有力的终止式结束了连接部，休止
0:47	[2:35]	抒情的副部主题，大调产生更明朗的情绪

0:57	[2:44]	副部主题用新的配器重复
1:07	[2:54]	渐强引向结束部材料（来自主部主题），突然停止

展开部

3:34	0:00	主部主题向几个远关系调转调
3:51	0:17	主部主题作为赋格主题构成赋格段，先在低音，然后在小提琴
4:12	0:38	主部主题减缩到只有开始的动机
4:32	0:58	突强音让位给第二连接部
4:39	1:05	第二连接部：大管奏属持续音，音乐瀑布般地下行

再现部

4:45	0:00	主部主题返回
5:06	0:21	主部主题开始重复但被连接部切断
5:15	0:30	连接部主题返回，但被大大扩展
5:41	0:56	快速上行的音阶
5:49	1:04	终止式与休止
5:52	1:07	副部主题现在在（主调）小调上
6:01	1:16	副部主题用新的配器反复
6:12	1:27	渐强返回，导向结束部材料（来自主部主题）

尾声

6:51	2:05	以上行半音阶开始
6:56	2:10	开始的动机返回，然后是三个最后的和弦

第二乐章（行板）

在充满激情的第一乐章之后，慢速而抒情的行板的到来造成了很好的变化。使这个乐章特别优美的原因在于持续的弦乐音响之上的木管乐器明暗色彩的交互对比。如果说这里没有主题的对比和冲突，那么，这里的确有莫扎特对管弦乐色彩巧妙的运用所带来的深入人心的表现力。

第三乐章（小步舞曲，小快板）

我们期待贵族式的小步舞曲出现优雅华贵的舞蹈音乐。但是，使我们感到吃惊的是，莫扎特在这里返回到第一乐章的紧张而阴郁的情绪。他选择了小调式来写这个乐章，这在小步舞曲中也是很少见的。这又一次说明小步舞曲是怎样从"舞蹈的音乐"变成了"聆听的音乐"。

第四乐章（很快的快板）

终曲开始于上行的"火箭"式音调，体现了一种快速而强烈的爆发。只有仔

细的排练才能圆满地奏出开始主题的辉煌效果。这个奏鸣曲 – 快板乐章的对比性的副部主题是典型的莫扎特式的，优雅而迷人，恰当地衬托了开始的爆发式的旋律。在中间的展开部，音乐有所压缩：没有第二连接部，再现部之前只有一个意味深长的休止，主题的返回省略了建立在主部主题上的反复，尾声也省去了。这种在结尾处的音乐的省略造成了与这部交响曲开头相同的心理效果——一种急迫和加速的感觉。

弦乐四重奏

交响曲是公众音乐厅的理想体裁，因为其目的是娱乐大批听众。而**弦乐四重奏**则是典型的室内乐——是为小音乐厅或私人房间，或常常只是为演奏者自娱自乐的音乐（见图16.3）。像交响曲那样，弦乐四重奏通常有四个乐章，全部用一个共同的调来统一。但是它与交响曲不同的是，交响曲第一小提琴的声部就会有十多个小提琴手来演奏，弦乐四重奏每个声部只有一个演奏者：第一小提琴、第二小提琴、中提琴和大提琴。这样一种亲密的重奏组不需要指挥。所有的演奏者平等地发挥作用，在一种共同操练的精神下直接地彼此交流。难怪德国诗人歌德（1749—1832）把弦乐四重奏比作"四位智者的对话"。

海顿被誉为"弦乐四重奏之父"是名副其实的。在18世纪六七十年代，他开始为四种弦乐器创作音乐，要求一种新的、更灵活的互相作用。海顿取消了旧的巴洛克三重奏鸣曲中的通奏低音，用一把敏捷的大提琴演奏旋律上更活跃的低音取而代之。他在大提琴上方增加了一把中提琴，丰富了中间的织体。如果说巴洛克的三重奏鸣曲有一种"重视两端声部"的织体（见第七章，"巴洛克音乐的特点"），那么，新的古典弦乐四重奏的风格则显示出一种四个声部更加均等的织体。每个声部或多或少均等地参与主题和动机的演奏。海顿的弦乐四重奏也许不能完成他的《"惊愕"交响曲》中的"轰然巨响"的特殊效果（见第15章，"海顿：第94交响曲"）——它没有这种爆发力。但是，海顿的交响乐队或许也不能有效地演奏谱例13.6（选自他的《"皇帝"四重奏》）的所有快速移动的音符——它不够灵活。

由于有机会在一起演奏弦乐四重奏，海顿与莫扎特保持了长久的友谊。在1784—1785年，两人在维也纳相遇，有时在一个贵族家里，有时在莫扎特自己的公寓里。在他们的四重奏中，海顿演奏第一小提

图16.3
18世纪末的弦乐四重奏表演。弦乐四重奏起初是一种在家庭演奏的室内乐，它直到1804年才出现在维也纳的公众音乐会上，1814年出现在巴黎。

琴，莫扎特拉中提琴。作为这种实验的结果，莫扎特把自己最好的一套弦乐四重奏献给了年长的大师海顿，并于1785年出版（见图16.4）。不过，在这种欢快的、家庭式的演奏中，海顿和莫扎特只是参与了当时的时尚，无论是在维也纳、巴黎还是在伦敦，贵族和富有的中产阶级的成员都被鼓励和朋友们一起演奏四重奏，他们也雇用专业演奏家来娱乐他们的宾客。

海顿：《"皇帝"四重奏》，作品76之3（1797），第二乐章

海顿的《"皇帝"四重奏》在1797年夏天作于维也纳，属于弦乐四重奏这种体裁的最好的作品。它被称为"皇帝"是因为其中使用了海顿应当时的军事和政治事件而创作的一首歌曲的旋律。

1796年，拿破仑的军队入侵奥匈帝国，激起了奥地利的首都维也纳的爱国热情。但奥地利人在音乐上却有一个不利之处：法国有《马赛曲》，英国有《上帝保佑国王》，而奥地利人却还没有国歌。为此目的，国务大臣要求海顿很快地为《上帝保佑弗朗兹皇帝》的歌词谱曲，向奥地利的约瑟夫二世皇帝（见图16.5）致敬。它被称为《皇帝颂歌》，于1797年2月12日皇帝的生日时在奥地利各地的剧院首次演唱。后来，海顿把这个曲调用在自己的这首弦乐四重奏中。

实际上，海顿在创作这首弦乐四重奏时，他把他的皇家颂歌主要用在慢速的第二乐章中，作为一首变奏曲的主题。这个主题（见下面聆听指南中的谱例）一开始由第一小提琴陈述，配了简单的和声。随后的四个变奏中主题得以修饰，但从未加以改变。所有的四个乐器都有平等的机会演奏这个旋律。甚至大提琴（它比管弦乐

图16.4
莫扎特献给海顿的六首弦乐四重奏（1785）的扉页。莫扎特把它们作为"六个孩子"献给海顿，请海顿当它们的"父亲、导师和朋友"。

图16.5
约瑟夫二世（1765—1835），神圣罗马帝国的最后一位皇帝，也是奥地利的第一位皇帝。海顿写了《皇帝颂歌》向他致敬。

队中的低音提琴更灵活和抒情）也可以作为平等的伙伴来参与。谱例 16.3 显示在古典主义的弦乐四重奏中，每个声部的旋律轮廓或多或少是相同的——音乐的民主达到了最佳状态。

谱例 16.3

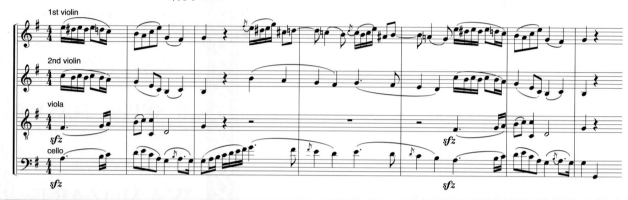

 聆听指南

海顿：《"皇帝"四重奏》（1797），作品 76 之 3，

第二乐章，很慢，如歌地

体裁：弦乐四重奏

曲式：主题与变奏

聆听要点：这里的诀窍是，通过曲调认出这位"皇帝"，不管海顿怎样有独创性地为他穿上不同的音乐外衣。

海顿："皇帝"四重奏，
作品 76 之 3

主题

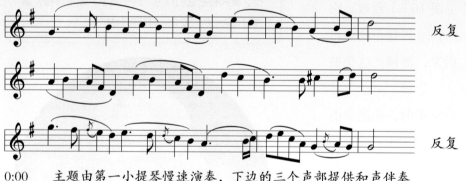

0:00　　主题由第一小提琴慢速演奏，下边的三个声部提供和声伴奏

变奏 1

1:20　　主题由第二小提琴演奏，第一小提琴在上方加花

变奏 2

2:29　　主题由大提琴演奏，其他三个乐器为之提供对位

变奏 3

3:47　　主题由中提琴演奏，其他三个乐器逐渐进入

变奏 4

5:04　　主题返回第一小提琴，但现在的伴奏采用了更多的对位，而不是和声。

《皇帝颂歌》的流行没有随着拿破仑1815年战败或约瑟夫二世皇帝1835年的逝世而终止。海顿的旋律如此诱人，改了歌词后就成了一首路德教的赞美诗，以及奥地利（1853）和德国（1922）的国歌。它也是海顿自己最喜爱的作品，他退休前的每天晚上都演奏这部作品的钢琴改编曲。实际上，《皇帝颂歌》是海顿1809年5月31日清晨逝世之前演奏的最后的音乐。

奏鸣曲

大部分学习西方乐器（如钢琴、长笛、小提琴或大提琴）的孩子都会在一定的时候练习一首奏鸣曲。尽管**奏鸣曲**起源于巴洛克初期，但它是在古典主义时期才最后成形的，通常采用三乐章结构（快—慢—快）。况且，就像交响曲和弦乐四重奏那样，一首奏鸣曲的每个乐章通常都运用古典作曲家最爱用的一些曲式：奏鸣曲 – 快板、三部曲式、回旋曲式或主题与变奏。

参看18世纪末的出版商的目录，奏鸣曲被印刷出版的数量多于任何其他种类的音乐。奏鸣曲在古典主义时期的突然兴盛的原因是与同样突然流行的钢琴联系在一起的。的确，奏鸣曲这个词变得与钢琴有如此密切的联系，以至于除非作品特别标明"小提琴奏鸣曲"或"大提琴奏鸣曲"，等等，我们通常认为"奏鸣曲"就是指一种为钢琴而作的三乐章作品。

谁来演奏这些大量的新的钢琴奏鸣曲呢？业余音乐家，大部分为女性，她们在舒适的家中为上流社会练习和演奏这些作品。（很奇怪，这个时期的男人通常不演奏钢琴而是演奏像小提琴或大提琴这样的弦乐器。）正像我们已经看到的（见第十二章，"钢琴的出现"），在莫扎特时代，能弹钢琴，会做针线活，还能说两句法语，这在男人主宰的社会中被认为是一个有教养的小姐必须做到的。要教这种音乐的技艺，老师是需要的。莫扎特、海顿和贝多芬在他们年轻时都在社交界的圈子里当过钢琴老师。他们为很多学生写的钢琴奏鸣曲并不是想在公众音乐厅演奏的。把这些奏鸣曲提供给学生练习是为了让他们增强演奏技巧，并能够在家中作为音乐的娱乐来弹奏。甚至在贝多芬名声赫赫的32首钢琴奏鸣曲中，在他生前，也只有一首在维也纳的公众音乐厅演奏过。

协奏曲

说到协奏曲这种体裁，我们要离开沙龙或私人的房间，返回到公众音乐厅了。古典主义的协奏曲就像交响曲那样，是为广大听众而创作的一种大型的、三个乐章的作品，由乐器独奏者和管弦乐队演奏。交响曲可能为音乐厅提供了最丰富的音乐，而观众被吸引到音乐厅来经常是由于希望听到技巧高超的演奏家演奏一首

协奏曲。那时和今天一样,听众为个人的高超技巧和一切惊人的技巧展示而神魂颠倒。巴洛克大协奏曲的传统已经过去,其间曾有一个独奏小组(主奏部)站往乐队(协奏部)的前面,然后又退回到乐队中去。从此以后,协奏曲成了一种**独奏协奏曲**,通常为钢琴,有时为小提琴、大提琴、圆号、小号或木管乐器而作。在这种新型的协奏曲中,一个单独的独奏者博得了所有听众的注意。

莫扎特创作了23首钢琴协奏曲,有很多都属于这种体裁的佳作,确保了他作为现代钢琴协奏曲创始人的名声。然而,莫扎特创作它们的动机却不是为了不朽的名声,而是为了钱。

图16.6
莫扎特在维也纳举办的音乐会的入场券,这是少数幸存下来的几张之一。这些票是预先从莫扎特自己的公寓,而不是从售票代理商那里售出的。

他在1781年断绝了和萨尔茨堡大主教的赞助关系之后,在维也纳居住下来,这时他不再有可以依靠的年薪。维也纳人渴望听到键盘高手在新近流行的钢琴上的辉煌演奏。对莫扎特来说,钢琴协奏曲正是展示技巧的完美工具。在他的每一次公众音乐会上,莫扎特要演奏一到两首他最新创作的协奏曲。但是他还得做更多的事:他要负责租用音乐厅、雇用管弦乐队、指导排练、吸引听众,并在他的公寓里售票(见图16.6)——所有这些都是他除了作曲和作为独奏技巧大师出现之外要做的事。但是,当一切顺利时,莫扎特可能会赚到一大笔钱,就像1783年3月22日的一份音乐杂志所报道的:

> 今天著名的骑士莫扎特在城堡剧院举办了他自己的音乐会,演奏了他那些已经很出名的作品。音乐会的听众爆满,莫扎特先生在钢琴上演奏的两首新写的协奏曲和其他幻想曲得到了最热烈的掌声。我们的君王(约瑟夫二世皇帝)一反常规,光临了整场音乐会,难得地和听众一起热烈鼓掌。音乐会的收入估计在1600古尔顿左右。

图16.7
莫扎特自己的钢琴,保存于他在奥地利萨尔茨堡出生的房间里。它的键盘只有五个八度,琴键的黑白颜色的分布与今天是相反的。这些都是18世纪末钢琴的典型特点。莫扎特在1874年购买了这件乐器,也就是在他创作A大调钢琴协奏曲的两年前。

1600 古尔顿大约相当于今天的 15 万美元，是莫扎特父亲年薪的 5 倍多。有这样的收入，年轻的莫扎特至少可以有一段时间沉迷于他的奢侈生活。

莫扎特：A 大调钢琴协奏曲（1786），K.488

协奏曲（concerto）一词来自意大利语的 concertare。它的主要意思是"一起竞争"，但是它也有一点"对抗"的意思。在钢琴协奏曲中，钢琴和乐队都在忙于主题材料的演奏——钢琴由于它的体积，能与乐队在同等的地位上相抗衡（见图 16.7）。莫扎特 1786 年的这首 A 大调钢琴协奏曲是为他杰出的学生芭芭拉·普罗耶尔创作的。

第一乐章（快板）

和莫扎特的所有协奏曲一样，这首作品也是三个乐章的（在协奏曲中从来没有小步舞曲）。而且，第一乐章也照例是用奏鸣曲－快板曲式写成的。然而，这里的曲式被扩展了，以满足协奏曲的特殊要求和机会。结果就产生了**双呈示部**（见图 16.8）的形式，其中，乐队演奏一个呈示部，然后独奏者演奏另一个。首先，乐队陈述主部、副部和结束部主题，都在主调上。接着，独奏者进入，在乐队的协助下，把同样的主题材料又演奏了一遍，但是副部主题转到了属调上。在钢琴扩展了结束部主题之后，主部主题部分再现，这是对古老的巴洛克大协奏曲的利托奈罗原则的一种回归。

然后是一个惊喜：正当我们期待第二呈示部结束时，莫扎特插入了一个弦乐演奏的抒情的新主题。这是古典协奏曲的又一特征——一个旋律阻止了最后一分钟的陈述，是一种在第二呈示部中保持听众的"警觉"的方法。

图16.8
双呈示部的形式

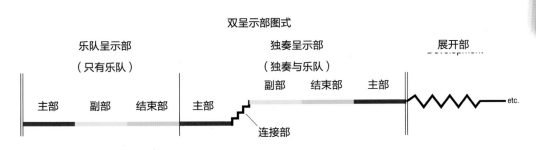

这里的展开部只对出现于第二呈示部结尾的新主题加以发展。再现部把两个呈示部压缩成一个，主题的顺序同前，但全都在主调上。最后，在乐章结尾处，乐队突然停止运动，停留在一个单独的和弦上。以这个和弦作为跳板，钢琴开始了一段充分展示技巧的段落：**华彩乐段**。通常，莫扎特像海顿那样，不会写出他

图16.9
1777年，一位年轻女子在演奏键盘协奏曲。当莫扎特在1781年移居维也纳时，他被迫去谋生，所以他教作曲课（大部分是男士）和钢琴课（大部分是女士）。在他最好的女学生中有一位芭芭拉·普罗耶尔（1765—1811），这里谈论的莫扎特的A大调钢琴协奏曲（K.488）就是为她而作的。

的华彩乐段，而留给演奏者（莫扎特自己）独奏者现场即兴演奏混合了各种快速的音阶、琶音和前面出现的主题片段的一个幻想曲式的即兴段落，但是，因为这首协奏曲是为他的学生普罗耶尔创作的，莫扎特把他认为这位学生应该演奏的即兴部分写了下来，因此他的华彩乐段幸存至今。在这个炫技段落的结尾，莫扎特要求一个颤音，这是给乐队的一个传统的信号，告诉乐队该再次进入了。从这里直到结束，乐队重新演奏，利用了最初的结束部主题。在下面很长的聆听指南中有很多吸引你注意的地方，但是莫扎特丰富的音乐将会给那些专注的听众带来更多的感受。

聆听指南

莫扎特：A大调钢琴协奏曲（1786）

第一乐章，快板

体裁：协奏曲

曲式：奏鸣曲－快板

聆听要点：协奏曲——在独奏者和乐队之间和谐地交谈

莫扎特：A大调钢琴协奏曲 ♪

第一呈示部（乐队）

0:00	弦乐陈述主部主题，a段
0:16	木管重复主部主题，a段
0:34	全乐队陈述主部主题，b段
0:59	弦乐陈述副部主题，a段
1:15	木管重复副部主题，a段
1:30	弦乐陈述副部主题，b段

| 1:35 | | 弦乐陈述结束部主题，a 段 | |

| 2:02 | | 木管陈述结束部主题，b 段 |

第二呈示部（钢琴和乐队）

2:11		钢琴进入，演奏主部主题
2:40		乐队演奏主部主题，b 段
3:11		钢琴演奏副部主题，a 段
3:27		木管重复副部主题，a 段
3:44		钢琴演奏并装饰副部主题，b 段
3:53		钢琴和乐队对话，演奏结束部主题，a 段
4:24		钢琴颤音，预示主部主题返回，b 段
4:39		弦乐平静地演奏抒情的新主题

展开部

5:05	0:00	木管对新主题进行变形，钢琴插入音阶和琶音
5:35	0:30	木管用模仿对位演奏新主题
5:49	0:44	低音弦乐器的属持续音，说明第二连接部开始
6:04	0:59	钢琴接过属持续音
6:18	1:13	钢琴在持续的属和弦上的花奏引向再现部

再现部

6:30	0:00	管弦乐队演奏主部主题，a 段
6:47	0:17	钢琴重复主部主题，a 段
7:00	0:30	乐队演奏主部主题，b 段
7:10	0:40	钢琴的音阶，说明连接部开始
7:30	1:00	钢琴在主调上演奏副部主题，a 段
7:46	1:16	木管重复副部主题，a 段
8:02	1:32	钢琴演奏副部主题，b 段
8:06	1:36	钢琴与乐队分奏结束部主题，a 段
8:35	2:05	钢琴演奏新主题
8:48	2:18	木管演奏新主题，钢琴为之提供音阶和琶音
9:17	2:47	钢琴的颤音宣布主部主题的返回，b 段
9:46	3:16	乐队停止在一个和弦上
9:50	3:20	钢琴奏华彩乐段
10:47	4:30	乐队演奏结束部主题，a 和 b 段
10:53	4:23	颤音示意乐队再次进入
11:27	4:57	最后的终止和弦

第二乐章（行板）

这个乐章的精华在于莫扎特精湛的旋律技巧和富于色彩的和声。这是这位维也纳大师在远关系调升 F 小调上创作的唯一作品。它包含的大胆的和声变化预示了浪漫主义时期的和声。那些从小到大都在接触莫扎特音乐的音乐家们仍然会被这个杰出的乐章深深地打动。它同时具有崇高的美和深远的意境，它的结尾像死亡本身一样凄冷和孤独。

第三乐章（急板）

行板中的崇高的悲观情绪被钢琴喧闹的回旋曲主题所打断。莫扎特深知，这个乐章不像前面的慢板，是爱开玩笑的维也纳人特别想听的那种音乐。在这首回旋曲中，他的听众得到了比他们希望的更多的感受。独奏和乐队不仅仅是在"轮流说话"，而是翻来覆去地以最滑稽、最愉快的方式在嬉闹。对手似乎在说："你所做的任何事情，我都能做得更好""不，你不能""是，我能"。在莫扎特的独奏与乐队的互动力量的竞赛中没有赢家——除了听众。

关 键 词

体裁	交响曲	华彩乐段	辛弗尼亚	双呈示部
独奏协奏曲	奏鸣曲	弦乐四重奏	谐谑曲	克舍尔编号（K）

第十七章
古典体裁：声乐

当我们关注古典主义时期的声乐体裁时，我们首先转向歌剧。尽管莫扎特、海顿和贝多芬的确也为罗马天主教的仪式写过精彩的弥撒曲，但是连这些宗教作品也受到了歌剧的影响，其中充满了炫技的咏叹调和振奋人心的合唱。在古典主义时期，就像今天一样，公众迷恋歌剧是因为除了优美的音乐，它还具有迷人的意境、明星的吸引力和戏剧中的所有令人兴奋的展现。

是的，歌剧是戏剧，但是戏剧靠音乐来推动。在古典主义时期，歌剧保持了巴洛克时期发展起来的基本特点。它仍然以一首序曲开始，分成两幕或三幕，运用咏叹调和宣叙调的连续，偶尔运用合唱。当然，它也仍然在足以承载乐队和豪华的舞台布景的大剧院中上演。

18世纪的一个重要的发展是喜歌剧的兴起，这是启蒙运动期间社会变化的一个强有力的声音（见第十二章，"流行歌剧的兴起"）。以往巴洛克正歌剧中的男女神仙和皇帝皇后逐渐离开了舞台，让位于日常生活中的更加自然和现实的人物，比如一个理发师或一个女仆。巴洛克歌剧中曾经是很庄重矜持的地方，在古典主义歌剧中变得自然而流动。咏叹调和宣叙调之间更加流畅地衔接，音乐的情绪的变化很快，反映舞台上快速进展的经常是喜剧性的情节。

喜歌剧为歌剧院引进了一种新的因素——**声乐重唱**，它允许情节更快地展开。不是等待每个角色相继演唱，而是三个或更多的角色同时表达他们自己特定的情感。一个人可能在唱着他的爱情；另一个在唱他的恐惧；第三个人在唱他的愤怒；而第四个人则在向其他三人开着玩笑。如果一位作者企图在一部话剧中这样做（所有人一起说话），将会造成无法理解的混乱。然而在歌剧中，最终的结果是既和谐又有戏剧的说服力。作曲家经常把声乐重唱放在每幕的结束处，有助于形成一个令人兴奋的结局，其中所有主要角色都可能出现在舞台上。声乐重唱具有18世纪末更多的民主精神和更好的戏剧步调的特质。

莫扎特与歌剧

古典主义歌剧，特别是在声乐重唱方面的大师当属沃尔夫冈·阿玛迪乌斯·莫扎特（1756—1791）。海顿也创作了10多部歌剧并指挥过其他人的歌剧（见图16.2），但他缺少莫扎特那样的对戏剧效果的直觉。贝多芬只写过一部歌剧《费德里奥》，而且写得非常费劲，在10年曾几经修改。海顿和贝多芬都没有莫扎特那种快速转变情绪的天才，或用音乐来表达每个角色的独特个性的能力。莫扎特的音乐生来具有戏剧性，并完美地适合于舞台。

莫扎特既写以往的巴洛克式的意大利正歌剧，也写新式的意大利喜歌剧，还写被称为"歌唱剧"的德国喜歌剧。就像百老汇的音乐剧，**歌唱剧**也是由对白（代

替宣叙调）和歌曲组成的。莫扎特最好的这类作品是《魔笛》（1791）。但是，更重要的是，莫扎特创造了一种新型的歌剧，它混合了正歌剧和喜歌剧的元素，产生了强大的效果。他的《费加罗的婚姻》（1786）是一部家庭喜剧，但它还是包含背叛、私通、爱情和最终的赦罪等主题。他的《唐璜》（1787）把喜歌剧热闹的瞬间放置在一个强奸、谋杀和最终毁灭的故事中。在这两部杰作中，歌词（脚本）都是洛伦佐·达·蓬特（见图17.1）编写的，莫扎特快速变化的音乐几乎用同样的手段唤起了人们的欢笑和眼泪。

莫扎特：《唐璜》（1787），K.527

《唐璜》不仅被称为莫扎特最伟大的歌剧，也是歌剧史上最伟大的名作之一。他讲述一个叫作唐璜的不道德的追逐女性者的故事，他在欧洲各地勾引和谋杀妇女，最后被他所杀害的一个男人的鬼魂追踪并拉下地狱。由于勾引者、公众法律道德的嘲笑者是一个贵族，《唐璜》暗含了对贵族的批判，莫扎特和达·蓬特在上演前抢先一步避开了帝国的审查。莫扎特的歌剧于 1787 年 10 月 29 日在捷克的布拉格首演，他的音乐在那里特别受欢迎。就像命运驱使，18 世纪最臭名昭著的贾科莫·卡萨诺瓦（1725—1798）在布拉格的首演时也坐在观众席中。原来他为他的朋友达·蓬特写成这个歌剧脚本也帮了一点小忙。

《唐璜》的序曲就像我们已经听到的（第十四章）是一个奏鸣曲－快板曲式的很好范例。它开始于一个慢速引子，结合了这部歌剧中的几个重要的主题和动机。就像一个作者直到书出版之际才写前言，作曲家也常常把序曲的写作放在整部歌剧创作的最后。这样，序曲不仅能预示歌剧的重要主题，还能体现作品的整体基调。如同莫扎特的一贯做法，他同样将《唐璜》序曲的写作推到最后一刻，序曲直到首演的前一天晚上才完成。乐谱被送到剧院时，抄谱者的墨迹还没干。

唐璜所犯下的强奸和谋杀的罪行可不是好玩的。这部戏的戏剧性并不是由唐璜，而是由他精明老练的仆人雷波雷洛来传达的，他大体上指出了在他主人的生活中和社会中的矛盾（这种矛盾是所有幽默的基础）。当幕启时，我们看到这位有点犹豫的同谋者雷波雷洛正在安娜的门外守夜望风，好让他的主人在屋里满足性欲。他来回踱步，口中嘟囔，唱着他如何喜欢和幸运的贵族打交道（"我想扮作绅士"）。莫扎特立刻就勾画出雷波雷洛的音乐特点：他把这首开场的咏叹调写成 F 大调这个传统的表现田园的调性，表示雷波雷洛是个乡下人。他给他的音域很狭窄，没有任何花哨的内容，他让他唱快速重复的音符，几乎像一

图17.1

洛伦佐·达·蓬特（1749—1838）是为莫扎特在 18 世纪 80 年代创作的最重要的歌剧的脚本编写者。蓬特是位意大利诗人，在莫扎特死后曾寄居伦敦，1805 年移居美国。在宾夕法尼亚州的桑伯里开了一家杂货店，成为一名商人、制酒者，在 1812 年的战争期间还偶尔贩卖过军火。最后，蓬特移居纽约，1825 年成为哥伦比亚大学的第一位意大利文学教授。1826 年，他资助了《唐璜》在纽约的上演，那是美国上演的第一部莫扎特的歌剧。

图17.2

唐璜（罗德里克·威廉姆斯饰）试图引诱安娜（苏珊娜·格兰威尔饰），这是英国在2005年制作的莫扎特《唐璜》的开始场景。请注意它与安德鲁·劳埃德·韦伯的《歌剧院幽灵》的类似之处。韦伯从莫扎特的《唐璜》中吸纳了很多素材。例如第二幕中幽灵创作的歌剧就叫"唐璜凯旋"，它从唐璜的观点讲述了这个超越时代的引诱的故事。

个结巴。最后这种技巧叫作"急嘴歌"（或"滑稽顺口溜"），是喜歌剧表现地位低下、口齿不清的角色的常用手法。

当雷波雷洛结束他的抱怨时，戴着假面具的唐璜冲到台上，安娜在后面追着。这里有弦乐急速的上行音阶，音乐转到上方四度的调性上（在1:40），表示我们现在要和出身高贵的人打交道了。唐璜的牺牲品安娜不愿意接受唐璜的求爱，她想抓住他的攻击者并揭穿他（见图17.2）。当唐璜和安娜用长音符唇枪舌剑时，胆小的雷波雷洛在下方声部叽叽咕咕地唱着。这是声乐重唱的一个很好的例子，把每个人物的不同情感表现得很清楚。

安娜的父亲司令官上场向唐璜挑战，莫扎特的音乐告诉我们这是不祥之兆——有弦乐的震音，音乐的调式（和情绪）从大调转到小调（3:04）。我们的担心马上就被证实了，开始时拒绝决斗的唐璜拔出剑来，刺向年迈的司令官。简短的交锋后，莫扎特用上行的半音阶和紧张的和弦描绘紧张气氛的上升（3:50）。就在这一刻，唐璜的剑刺中了司令官，动作停止了，乐队保持在一个痛苦的减和弦上（4:00）——这是一个完全由小三度构成的充满紧张度的和弦。然后，莫扎特用简单的织体和伴奏清除了不协和的气氛，唐璜和雷波雷洛恐惧地望着死去的司令官。

现在到了一个有着不可思议的魔力的时刻，这也许只有莫扎特能够创作出来——在这首声乐重唱中，三种非常不同的情感同时表达：惊讶和满足（唐璜）、渴望逃跑（雷波雷洛）、暴死的痛苦（司令官）。最后，听众可以感到司令官的断气，他的生命随着慢速下行的半音阶而消失（0:56）。就其紧张和浓缩而言，只有莎士比亚的《李尔王》的开场可以和《唐璜》的开场相比。

聆听指南

莫扎特：歌剧《唐璜》（1787），第一幕第一场

第一幕第一场

角色：唐璜，一个放荡的主人；雷波雷洛，他的仆人；唐娜·安娜，一个贞洁的贵族妇女；司令官，她的父亲，一个退休的军人

莫扎特：唐璜——
第一幕第一场 ♫

聆听要点：雷波雷洛的简单的咏叹调和随后的声乐重唱，引向一次决斗和另一首声乐重唱。

咏叹调

0:00	雷波雷洛在等他主人唐璜时发着牢骚	雷波雷洛：	白天黑夜累得要命，为了忍受一个无法讨好的人，忍受着疾风骤雨，吃得糟，睡得少，我想过绅士的生活再也不伺候人……

（雷波雷洛继续发牢骚）

| 1:40 | 唐璜和安娜冲进来时，小提琴快速上行音阶，音乐向上转调 |

三重唱

1:46	安娜试图抓住和揭穿唐璜，雷波雷洛胆怯地缩在一边	安娜：	除非你杀了我，你别指望我会让你逃掉。
		唐璜：	疯女人，喊也白喊！你不会知道我是谁。
		雷波雷洛：	多么吵，天哪，多么闹，主人又遇到了麻烦！
		安娜：	来人呀，帮帮我，抓住这个奸贼！
		唐璜：	别再闹了，不然我就发作了！冒失鬼！
		雷波雷洛：	我们要看看这个混蛋是否会使我遭殃。

（三重唱继续，歌词和音乐有重复）

| 3:04 | 司令官进入时，弦乐震音，从大调转到小调 |

三重唱

	司令官上前要决斗，唐璜先是拒绝，然后决斗。雷波雷洛想逃跑	司令：	放开她，恶棍，跟我比剑！
		唐璜：	什么？我和你比剑不合适。
		司令官：	你想这样能逃过我？
		雷波雷洛：	我能躲开就好！
		唐璜：	可怜的老家伙如果你想死，就准备好吧。

3:50	决斗的音乐（跑动的音阶和紧张的减和弦）
4:00	在紧张的减七和弦上构成高潮，（司令官倒下，受了致命伤），然后，音乐休止

三重唱

4:06	唐璜和雷波雷洛望着死去的司令官，弦乐的"嘀嗒"声凝固了时间	司令官：	救命啊，我不行了，这个杀手刺中了我。从我跳动的胸膛中，我的生命正在流失。
		唐璜：	这个鲁莽的老头倒下了，呼吸困难，生命垂危。从他跳动的胸膛中，他的生命正在流失。
		雷波雷洛：	多严重的罪行，多么可怕！我觉得我的心脏在胸中惊慌地跳动，我不知该做什么，该说什么。

5:02	司令官断气时，慢速的半音下行

当我们再次遇到不知改悔的唐璜时，他又在追逐农村女孩采琳娜。她和另一个农民马赛托已经订婚，第二天就要结婚。唐璜很快地把马赛托打发走，转向天真的采琳娜施展他的魅力。首先，他用简单的宣叙调试图劝说（羽管键琴在古典

歌剧中仍然像古老的巴洛克歌剧那样用来伴奏简单的宣叙调）。他说采琳娜太漂亮了，和马赛托那样的乡巴佬不般配。她的美要求一种更高的状态：成为他的妻子。

简单宣叙调现在让位于更有激情表现的迷人的二重唱"给我你的手，最亲爱的"。在这段二重唱中，唐璜劝采琳娜伸出她的手（还希望得到更多的）。他以一个引诱的旋律开始（A），由古典主义方整的两个4小节的上下乐句构成（见下面的聆听指南）。采琳娜对乐句进行了重复并扩展，但仍然是单独演唱，不动声色。唐璜在一个新乐句（B）中变得更加坚持，而采琳娜则开始变得慌张起来，就像她唱的快速十六分音符所表现的那样。开始的旋律（A）返回了，但这次是由两个角色一起唱，他们的声音交织在一起，音乐的结合伴随着舞台上两个人的身体接触。最后，仿佛是要通过音乐进一步证实这种结合，莫扎特增加了一个结尾段（C），两个角色在其中手拉手跳了起来（"让我们走吧，我的宝贝"）。他们的声音主要通过平行三度合为一体，表达他们一致的情感和目的。这些都是像莫扎特这样的技巧大师所强调的手法，通过音乐，在舞台上展开戏剧。

聆听指南

莫扎特：歌剧《唐璜》（1787），第一幕第七场

第一幕第七场（因版本不同，库客音乐提供的第一幕第九场音响即为原书的第一幕第七场。——译者注）

角色：唐璜和村姑采琳娜

情景：唐璜试图，并显然成功地引诱了采琳娜。

聆听要点：宣叙调和咏叹调（二重唱）之间在风格上的区别，两个人声的逐渐联合表明愿望的一致。

宣叙调

0:00	唐璜：	我的好采琳娜，我们终于摆脱了那个笨蛋。告诉我，亲爱的，我做得怎么样？
	采琳娜：	先生，他是我的未婚夫！
	唐璜：	什么？他？我想，像我这样一个有名誉的人，一个高贵的绅士，会容许如此美丽可爱的脸被一个乡下佬糟蹋吗？
	采琳娜：	但是先生，我已经答应嫁他。
	唐璜：	这样的应允一钱不值，你不应当生下来就是个农妇。另一种命运在等待着这双调皮的眼睛，这可爱的双唇，这些纤细芬芳的手指，白得像奶酪，香得像玫瑰。
	采琳娜：	啊！我担心。
	唐璜：	担心什么？
	采琳娜：	终究会被人抛弃，我知道，你们这些绅士对我们姑娘很少诚恳和老实。
	唐璜：	这是粗人发出的诽谤。贵族的荣誉是写在脸上的。来吧，别浪费时间。就在这个时候，我让你当我的新娘。

采琳娜：	您？
唐璜：	没错，就是我。那间别墅是我的，那里只有我们俩。我的宝贝，我们在那里结合。

咏叹调（二重唱）

（上句）　　　　　　　　　　　　　　　　　　（下句）

Là ci da-rem la mano,　là mi di-rai di sì;　ve-di, non è lon-ta-no, par-tiam, ben mio, da qui.

0:00	A	唐璜：	给我你的手，最亲爱的。轻声答应我。看那，别墅离这不远。亲爱的，我们离开这里。
0:20		采琳娜：	我想去，但不敢，我的心不会平静，我知道我会快乐，但他可能欺骗我。

0:45	B	唐璜：	来吧，我的好宝贝。
		采琳娜：	我可怜的马赛托！
		唐璜：	我要改变你的命运，
		采琳娜：	那快点，我不能再抗拒了。

Vie-ni, mio bel di-let-to!

1:15	A'	前八行的反复，两人的声音逐渐汇在一起。
1:43	B'	后四行的反复。
2:09	C	节拍变成舞蹈式的节拍，两人一起跳起来。

(Zerlina)

An-diam, an-diam, mio be-ne, a ri-sto-rar le pe-ne d'un' in-no-cen-te a-mor!

(Don Giovanni)

An-diam, an-diam, mio be-ne, a ri-sto-rar le pe-ne d'un' in-no-cen-te a-mor!

两人一起：　走吧，走吧，亲爱的，我们去缓解纯情的痛苦。

最后，死去司令官的鬼魂遇见唐璜，并要求他悔过。从来目中无人的唐璜喊道："不，不！"他在莫扎特最有魔力的音乐声中被拉下了地狱。正是神圣的美和邪恶力量的混合使《唐璜》成为一部最高等级的杰作。难怪安德鲁·劳埃德·韦伯在他很长的《歌剧院幽灵》中向这部戏致敬。

关 键 词

声乐重唱

歌唱剧

减和弦

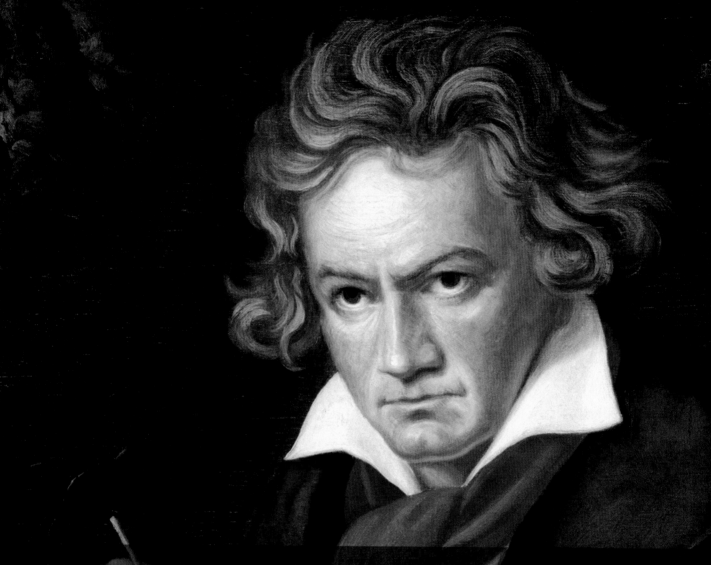

第十八章
贝多芬：通往浪漫主义的桥梁

　　没有作曲家像路德维希·凡·贝多芬（1770—1827）那样作为一个偶像人物而赫然耸立。当我们想象"作为奋斗的艺术家的音乐家"的形象时，首先进入我们脑海的是谁？就是这位愤怒的、蔑视一切的、头发蓬乱的贝多芬。你没有注意到在滑稽的连环漫画《花生》（美国著名的连环画和卡通系列之一——译注）中，正是贝多芬的头像，而不是优雅的莫扎特或健壮的巴赫的头像放置在施罗德（卡通人物）的钢琴上吗（见图18.1）？在2010年奥斯卡颁奖典礼上为《国王的演说》

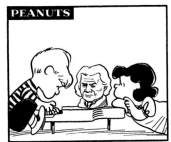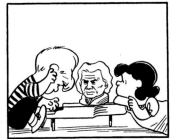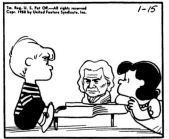

这部获奖片凯旋般地伴奏的不正是贝多芬的音乐吗？贝多芬不是在古典音乐偶像的"3B"之中吗（巴赫、贝多芬、勃拉姆斯）？为什么我们这本书的第一个聆听的例子就是贝多芬的第五交响曲的开头？因为他和这首曲子都被用作尽人皆知的一个有用的参照点。总之，贝多芬已深深扎根于我们的文化中了。

　　但是贝多芬是幸运的。他成熟的时期（19世纪初）正是人们开始创造伟大艺术家的形象的时期，这个艺术家是一个愤怒的、自我关注的、为艺术而受苦的孤独者。贝多芬正是这样的一个艺术家。于是，他的同时代人把他塑造成一个"反

图18.1
在卡通连环画《花生》中，在施罗德的钢琴上放着一座古典音乐的偶像贝多芬的半身雕像。

图18.2
当弗朗兹·李斯特在1840年前后出现在听众面前时，在他的钢琴上竖立着一座贝多芬的半身雕像。这里的贝多芬像神一样俯视着这个场面，而李斯特和当时的其他艺术家们带着崇高的敬意仰视着他。在19世纪，贝多芬成为神化天才的象征，也许是因为贝多芬自己说过，他曾经"与上帝对话"。

常的天才艺术家"的完美典范。茫然于这个世界，他在维也纳散步，哼着乐曲，并在笔记本上潦草地记下音乐。尽管贝多芬最后的作品理解的人很少，他在当时还是广为人知的。他提高了艺术家和艺术本身的地位。他转变了作曲家的形象，从古典主义时期的仆人变成了浪漫主义时期的幻想家（见图18.2）。当他在1827年3月去世时，有两万维也纳的公民出席了他的葬礼。学校停课，军队也被调来维持秩序。一位艺术家——同样也是一位音乐家——成为一个人们崇拜的对象。

今天贝多芬的音乐继续得到广大人民的喜爱。调查显示，他的交响曲、奏鸣曲和四重奏在音乐会和广播中的演奏比任何其他古典作曲家的都多，比莫扎特也稍多一些。如果莫扎特崇高的音乐似乎在传达世间万物的真理，贝多芬的音乐则似乎在告诉我们他的奋斗，以及我们所有人的奋斗。就像他自己的个性那样，贝多芬的音乐充满了各种极端：有时温柔，有时暴烈。正如作曲家贝多芬战胜了他个人的逆境——他的不断加重的耳聋，他的音乐因此传递了一种奋斗和最终胜利的情感。它有一种正义的，甚至是道义的感觉。它似乎是对我们全体人类而发声的。

音乐史家传统上把贝多芬的音乐划分成三个时期：早期、中期和晚期。在很多方面，他的作品属于维也纳古典主义风格的传统。贝多芬运用了古典的体裁（奏鸣曲－快板、回旋曲和主题与变奏）。但是甚至在他的早期作品中，贝多芬也在其中投入了一种新的精神，一种预示了浪漫主义时期（1820—1900）音乐风格的精神。在他的慢板乐章中可以听到一种紧张的、抒情的表情，而他的快板乐章则充满了敲击的节奏、强力度的对比和惊人的管弦乐队效果。尽管贝多芬大多还处在古典主义形式的范围之内，但他把它们的界限推到了突破的边缘，因为他对个人表现的要求是巨大的。虽然他是海顿的学生和莫扎特的终生崇拜者，他还是把音乐的抒情性和戏剧性的力量都提高到了新的高度。因此，他可以被正确地称为浪漫主义音乐的先知。

早年（1770—1802）

像前辈巴赫、莫扎特一样，贝多芬出身于德国莱茵河畔波恩市的一个音乐家家庭。他的父亲和祖父都是这个城市宫廷里的音乐家。贝多芬于1770年12月17日在波恩受洗。他的父亲很粗暴且酗酒成性，当他发现年幼贝多芬的音乐天才后，便强迫贝多芬不分日夜地整天练琴。不久他又尝试将他的儿子培养成神童——第二个莫扎特，并告诉世人这个矮小的男孩比他的实际年龄要小一两岁。贝多芬一生都相信自己出生于1772年，比他的实际出生日期晚两年。

1787 年，贝多芬来到维也纳，那里是当时的音乐之都，目的是要跟莫扎特学习。但是贝多芬的母亲得了绝症要求这位长子马上返回波恩。直到 1792 年，也就是莫扎特去世一年之后，贝多芬才永久地移居到维也纳。贝多芬临行前他的一位经济赞助者对他说："你将要去维也纳实现多年未能如愿的希望……你将从海顿手中获得莫扎特的精神。"

贝多芬来到维也纳后，不仅在约瑟夫·海顿那里上作曲课，而且买了一些新衣服，请了一位假发师和一位舞蹈教练。他的目的是想获得进入奥地利首都富裕人家的权利。他很快达到了这一目的，这并不是因为他那糟糕透顶的社交技巧，而是由于他作为一名钢琴家的杰出才能。

贝多芬演奏钢琴的力度、强度和激烈程度，比维也纳贵族曾经听到任何其他钢琴家的都要大得多。他有着独特的技巧——即使偶尔演奏了几个错音。他把这一点加以很好地利用，特别是在他富有幻想性的即兴演奏中。正像当时的一位目击者所观察到的："他知道如何去吸引每一个听众，以至于常常使他们都眼含热泪。很多人甚至大声抽泣起来，这是因为在他的表现中具有某种魔力。"

贵族被贝多芬迷住了。一位赞助人向贝多芬预定了一首弦乐四重奏，另一位为作曲家提供了一个小乐队进行作曲实验，所有的贵族都赠给他礼物。他得到了许多家境富裕的贵族的欣赏，购买他的作品。（他在1801年曾自豪地说："我定价，他们付钱。"）而且，他请求并最终得到来自三位贵族的一笔年金，以保证他不受干扰地创作。这份协定书包括下列内容：

众所周知，一个人只有尽可能地摆脱了所有的后顾之忧，才能把自己全身心地奉献给他的专业。只有当他的创作成为他唯一的追求，排除了一切不必要的义务之后，他才能创作出这些伟大而崇高的、可以使艺术得到提升的作品。因此，这份文件的签署者做出决定，以保障路德维希·凡·贝多芬的工作不会由于他的基本生活需要而陷入困境，也不会使他强大的天才受到阻碍。

贝多芬的合约和海顿在 40 年前所签的合约之间有着多么大的反差呀（见第十三章）！音乐不再仅仅是一种手艺，作曲家也不再仅仅是一个仆人。现在，音乐已经成为一门崇高的艺术，并且这个伟大的创造者是一位必须得到保护和养育的天才——这是一种浪漫主义对音乐的价值及其创造者的重要性的新观念。贝多芬尽其全力鼓励这种信念，把作曲家的使命提升为艺术家。他声称他曾经与上帝

对话。而且，当他的一位贵族保护人要求他为一位到访的法国军官演奏时，贝多芬暴怒地离开了沙龙，并且回信写道："亲王，你之所以是你，是由于你偶然的出身。我之所以是我，是由于我自己的努力。亲王现在和将来会有无数个，但贝多芬却只有一个！"当然，贝多芬没有领悟的是，他也把他的成功部分地归功于"偶然的出身"。历经过去的一长串音乐家，贝多芬带着惊人的音乐天才诞生了。

钢琴奏鸣曲，作品 13 号，"悲怆"（1799）

贝多芬音乐的大胆的独创性，可以在他最著名的作品之一《"悲怆"奏鸣曲》中听到。正如我们已看到的（见第十六章），一首古典奏鸣曲是为独奏乐器，或带键盘乐器伴奏的独奏乐器而作的多乐章作品。这首独特的、为独奏钢琴而作的奏鸣曲是贝多芬的作品 13 号，表示它是贝多芬出版的 135 首作品中的第 13 首。但是贝多芬自己也为这首奏鸣曲增加了一个描绘性的标题——"悲怆"，强调了他在作品中感到的激情和悲愤。它强大的戏剧性和紧张性，主要来自两个极端的对比并置，特别是在力度（从强到弱）、速度（从庄严的慢板到急板）和音域（从很高到很低）上。这首作品也比任何一部海顿、莫扎特的钢琴奏鸣曲都要求具有更多的演奏技巧和持久力。贝多芬经常在维也纳的贵族家中和宫殿里演奏这首《"悲怆"奏鸣曲》，以展示他的精湛技巧。

第一乐章

当代人一直在思考钢琴家贝多芬是怎样用"超人"的速度和力度演奏钢琴的，又是怎样在一次场合中由于演奏和弦的力度过大，弹断了六根琴弦。《"悲怆"奏鸣曲》开始处猛烈的 C 小调和弦，暗示贝多芬有时是很狂暴地对待这一乐器的。在这段扣人心弦的开始之后，贝多芬继续戏剧性地将极为不同的情绪并置在一起：突强的和弦之后马上是最宁静的抒情，只是另一声雷鸣般的和弦才将它打断（见谱例 18.1）。这段慢速引子可能是贝多芬在钢琴上即兴演奏后记写下来的一个版本，这种即兴演奏使他在维也纳获得了巨大声誉。

谱例 18.1

这段戏剧性的引子引出了一个由右手演奏的竞赛般的激烈上行的主部主题（见谱例18.2）。听众感到的焦虑之情由于跳动的低音而被增强了，在那里钢琴家的左手演奏分解的八度（相距八度的两个音交替），使人想起暴风雨之前远处的隆隆雷声。

谱例 18.2

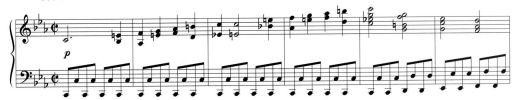

第一乐章的其余部分像是在激烈、快速的主题和暴风雨般的和弦之间的一场竞争。但是在很有激情和紧张力的同时，也存在古典形式的控制。在这个奏鸣曲－快板乐章的展开部和尾声的开头，都有猛烈的和弦的返回。因此，这些和弦确立了牢固的形式界限，对于听者来说就是听觉的路标，提示着作品的进程。对贝多芬来说，这些和弦的重复为他的作曲想象力设定了限度，使音乐不断地受到控制。贝多芬的音乐经常传递一种抗争的情感：古典的曲式给贝多芬带来一些与之对抗的内涵。

聆听指南

贝多芬：钢琴奏鸣曲，作品13，"悲怆"（1799）

贝多芬：钢琴奏鸣曲
（"悲怆"）　♪

第一乐章，庄重而缓慢地；热情的快板

体裁：奏鸣曲

曲式：奏鸣曲－快板

聆听要点：如果冲突是戏剧的核心，那么，强和弱、快和慢、高和低，以及激烈和温柔的对比便在这里创造了它。

引子

0:00　猛烈的和弦与柔和的、更为抒情的和弦交替

0:33　抒情的和弦不断被下方的撞击性和弦所打断

0:50　旋律发展至高潮后快速下行

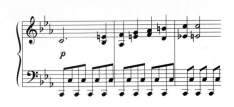

呈示部　［　］=反复

1:24　［3:08］**主部主题：右手上行的激动旋律与左手的分解八度相对**

1:43　［3:27］过渡到新调，更薄的织体

1:56　［3:40］**副部主题：首先是低音，然后是高音，开始了"问与答"**

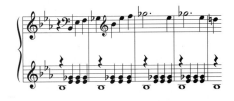

2:29　［4:12］**结束部主题，第一部分：左右手相反方向的抗争**

2:49　［4:32］**结束部主题，第二部分：右手演奏的快速音阶，左手在下方演奏简单和弦**

2:56	[4:39]	对主部主题的回顾

展开部

4:54	0:00	引子的猛烈和弦与较轻柔的和弦
5:30	0:36	主部主题的延伸与变化
6:11	1:17	右手快速的扭曲下行把音乐引向再现部

再现部

6:17	0:00	**主部主题**：右手演奏的上行的、激动的旋律
6:28	0:11	连接部
6:38	0:21	**副部主题**：高低声部间的问答
7:05	0:48	**结束部主题，第一部分**：两手相反方向快速移动
7:25	1:08	**结束部主题，第二部分**：右手的音阶跑动
7:31	1:14	主部主题的回顾

尾声

7:49	1:32	引子和弦的回顾
8:21	2:04	从主部主题的回忆导向最后的终止式

第二乐章

　　看到贝多芬在钢琴上演奏（第二乐章）的人指出，与莫扎特更加轻盈和更多"断奏"的风格相比，他的演奏更具有"连奏"（legato）的特性。贝多芬本人在1796年说道："一个人可以让钢琴歌唱，只要他有这种感觉。"在主宰《"悲怆"奏鸣曲》慢板乐章的连奏旋律线条中，我们可以听到贝多芬一直在歌唱。的确，他给这一乐章写下的表情记号是"如歌的"（cantabile）。这个旋律的歌唱性似乎也吸引了流行歌星、号称"钢琴人"的比利·乔，他在他的专辑《无辜的人》中的歌曲《今夜》的副歌中借用了这个主题。

第三乐章

　　《"悲怆"奏鸣曲》第二和第三乐章的对比表明，曲式并不总是能决定音乐的基调。尽管慢乐章和快速的终曲都采用了回旋曲式，但前者是一首抒情的赞美诗，而后者则是一场热烈的、略带戏谑性的追逐。终曲对第一乐章的猛烈和弦及强烈对比有暗示，但那些狂暴和冲力已被柔化，转变成一种热情、戏谑的情调。

　　18世纪的钢琴奏鸣曲本质上是一种优雅、适度的个人音乐，那是一种像莫扎特、海顿这样的作曲家兼教师为他们有天分的业余学生而创作的、在家庭里作为娱乐而演奏的音乐。贝多芬采用了这种奏鸣曲，并将公众舞台上的辉煌技巧注入其中。贝多芬的32首钢琴奏鸣曲中宏大的音响、宽广的音域和更扩展的长度，使得它们适合于19世纪不断增多的大音乐厅和更大、更响的钢琴。从浪漫主义

时期开始，贝多芬的钢琴奏鸣曲就成为职业的技巧高超的钢琴家的主要曲目。但是也有下降趋势：起初为业余爱好者的演奏而写的奏鸣曲现在变得太难了。技巧大师开始离开业余爱好者的音乐，这种发展在整个 19 世纪继续着。

失去听力的贝多芬

贝多芬在维也纳街头散步时，形象显得怪异而偏执，有时在哼着歌，有时在喃喃自语，有时在谱纸上记写着什么。狗在叫着，街头的小孩对天才一无所知，偶尔还向他扔石头。为他有点不稳定的个性雪上加霜的是他正在逐渐失去他的听力。对任何人来说这都是一种严重的残疾，但是对一位音乐家来说这就是一个悲剧性的状况。你能想象一个双目失明的画家吗？

贝多芬第一次抱怨他的听力和耳朵里的嗡嗡声（耳鸣）是在 18 世纪 90 年代末，为此他承受着巨大的痛苦和沮丧。他日渐恶化的耳聋并没有阻止他作曲——大部分人都能在他们的内心听到简单的旋律，而天才的贝多芬在他的"内心的耳朵"中可以创造出复杂的旋律与和声，而无须外部的音响。然而，他的这种状况使他进一步从社会中隐退，几乎终止了他作为一名钢琴家的生涯，因为他不再能够衡量按下琴键的力度应该有多大。1802 年年底，贝多芬意识到他最终会完全丧失听力。在绝望中，他在维也纳郊区的住所写下了一份近似遗嘱的东西，我们今天称它为**"海利根斯塔特遗嘱"**，海利根斯塔特是维也纳郊区他写下这封遗嘱的地方。在这份写给后代的坦诚的自白中，这位作曲家承认他考虑过自杀："我本该结束我的生命，只是我的艺术挽留了我。"贝多芬从他的个人危机中摆脱出来，重下决心要完成他的艺术使命——他现在要"扼住命运的咽喉"。

"英雄"时期（1803—1813）

正是带着这样一种复活和反抗的情绪，贝多芬进入他创作上的**"英雄"时期**（1803—1813 年，也可以简单地称为他的"中期"）。贝多芬的作品变得篇幅更长、语气更肯定，充满了宏伟的气势。简单的、经常是由分解三和弦构成的主题占据了主导地位。这些主题有时不断地反复，使音乐扩展到非常宏大的规模。当这些主题由铜管乐器强奏时，就形成了一种英雄凯旋般的音响。

贝多芬一共创作了 9 部交响曲，其中的 6 部完成于"英雄"时期。他的交响曲的数量虽然不多，但比莫扎特和海顿的交响曲更加庞大和复杂。它们为 19 世纪那些史诗般的交响曲建立了标准。最值得注意的是《"英雄"交响曲》（第三交响曲）、著名的第五交响曲、第六交响曲（被称作《"田园"交响曲》，因为它使人想起奥地利的乡村景象）、第七交响曲和宏伟的第九交响曲。贝多芬在这

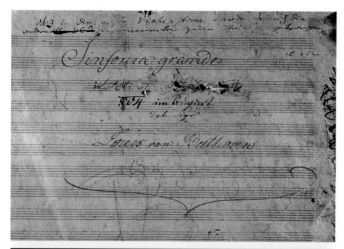

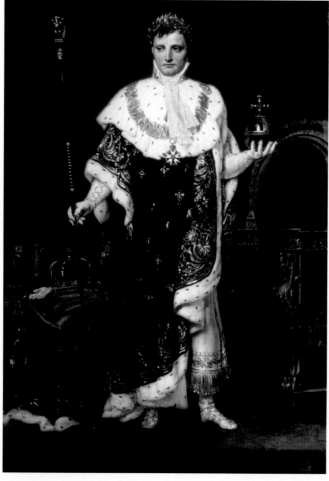

些作品中将一些新的乐器引进了交响乐队：长号（第五、第六、第九交响曲）、低音大管（第五和第九交响曲）、短笛（第五、第六和第九交响曲），甚至人声（第九交响曲），由此创造了新的管弦乐色彩。

降 E 大调第三交响曲，"英雄"（1803）

就像这部作品的标题所暗示的，贝多芬的《**"英雄"交响曲**》集中体现了宏伟、英雄性的风格。与其他任何单独的管弦乐作品不同的是，它改变了交响曲的历史方向。这部长度为 45 分钟的作品，几乎是贝多芬的老师海顿成熟的交响曲长度的两倍。它以惊人的节奏效果与和声变化冲击着人们的耳朵，震撼着 19 世纪初的听众。贝多芬这部作品最新奇的地方是它有自传性的内容，因为《"英雄"交响曲》中的英雄，至少在最初曾是拿破仑·波拿巴。

19 世纪初德奥正在与法国进行战争，而德国音乐家贝多芬却更多地接受了法国对自由、平等、博爱的革命召唤。拿破仑·波拿巴成为他心目中的英雄，作曲家将自己的第三交响曲献给了他，并在扉页上写道："为波拿巴而作"。但当贝多芬得到拿破仑称帝的消息后，他愤怒地说道："现在，他也要践踏人权，实现他的野心了。"贝多芬拿起一把小刀，猛烈地刮去了扉页上的波拿巴的名字，以至于在纸上留下了一个刮破的洞（见图 18.4）。当作品出版时，拿破仑（见图 18.5）的名字被删除了，换上了更一般的标题："英雄交响曲：为纪念一位伟人而作"。贝多芬不是一个保皇派，而是一位革命者。

图18.4和图18.5
（上图）贝多芬《"英雄"交响曲》手稿中的标题扉页写着："为波拿巴而作的大交响曲。"请注意贝多芬用小刀将波拿巴的名字刮掉后留下的洞。作为一名年轻的军官，拿破仑·波拿巴于1799年掌管了法国政府并建立了一种新的强调自由、平等、人道的革命理想的共和制政府。1804年拿破仑称帝后，贝多芬将第三交响曲的标题"波拿巴"改为"英雄"。（下图）法国画家雅克—路易·大卫所作的这幅绘画，显示出新加冕的拿破仑充满帝王的威仪。解放者已变成压迫者。

C 小调第五交响曲（1808）

在贝多芬全部交响曲的中心，矗立着他的卓越的第五交响曲（见图 18.6，也参阅第一章）。这部作品的新颖之处在于作曲家通过作品的四个乐章的进程，传递出一个心理发展的过程，从黑暗走向光明。一位富有想象力的听者能够觉察出下列情景的连续：（1）与黑暗而强大的力量的一种决定命运的遭遇；（2）一个静谧的灵魂探索的时期；接下去是（3）与强大命运的进一步较量；最后是（4）战胜命运之力后的凯旋。贝多芬亲自评论过这部交响曲著名的开始动机："那是命运在敲门！"

交响曲开始的节奏——也许是所有古典音乐中最著名的片段——激活了整部交响曲。它不仅主导着开头的快板乐章，而且它以变化的形式在后三个乐章中再次出现，使交响曲形成一个统一的整体（见谱例 18.3）。从一个单独的乐思如此有机地发展成这样一部庞大的作品，这在古典音乐中是绝无仅有的。

谱例 18.3

第一乐章

第二乐章

第三乐章

第四乐章

第一乐章

砰！一声突然爆发的音响震惊了听众，强烈地唤起了他们的注意。这是多么奇特的交响曲的开头——三个短音和一个长音，紧接着又是同样的三个短音和一个长音，但都低了一个音。音乐几乎不能进行下去。它开始又停下，然后似乎是在蹒跚向前并积蓄力量。旋律在哪里？这个三短一长的音型更像是一个动机或音乐细胞，而不是一个旋律。但它的戏剧力量和精练程度又是那样的惊人。随着音乐的展开，这个动机的实际音高变得不那么重要了，贝多芬被它的节奏迷住了。他想展示隐藏在甚至是最基本的节奏细胞中的巨

图18.6
维也纳剧院的内部，贝多芬的第五交响曲1808年12月22日在那里首演。这个整场都演奏贝多芬作品的音乐会持续了4个小时，从晚上6:30到10:30，演奏了8首新作品，包括他的第五交响曲。演奏期间管弦乐队有时停顿下来，因为演奏贝多芬的激进的新音乐颇有难度。请注意舞台上的马匹。贝多芬生活在一个过渡的时期，当时的剧院既用于公众的奇观表演，也用于只有音乐的音乐会。

大潜力，这种潜力正等待着一位懂得节奏能量的秘密的作曲家将它释放出来。

为了控制即将不时出现的狂暴的力量，音乐的进行在传统的奏鸣曲－快板曲式中展开。基本的四音动机为主部主题的段落提供了所有的音乐材料。

谱例 18.4

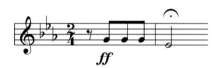

由独奏的法国号吹出的简短的过渡句只有六个音，它只是在基本的四音动机后面增加了两个音而构成的。正如人们期待的，过渡句把调性从主调（C 小调）移到了关系大调上（降 E 大调）。

谱例 18.5

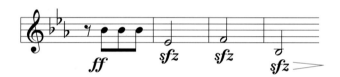

副部主题提供了一个从"命运"动机的冲击中逃离的片刻，然而即使在这里，三短一长的"命运动机"的音型也像一个定时炸弹那样隐伏在下方。

谱例 18.6

结束部的主题也是由这个动机构成，现在以一种更英雄性的姿态呈现。

谱例 18.7

在展开部，开头的"命运"动机返回了，重新获得甚至超过了它在开始时所具有的力量。贝多芬现在把这个动机倒转过来——他使它既上行又下行，不过节奏的外形始终未变。

谱例 18.8

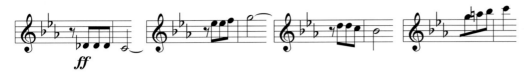

当这个动机上行时，音乐的紧张度也跟着上升。一个强有力的节奏高潮随后产生，然后让位于一个简短的模仿段。不久，贝多芬将过渡段的六音动机减少到两音，然后只用一音，在弦乐和木管之间围绕着很弱的力度传递这些音型。

谱例 18.9

贝多芬是主题浓缩手法的大师——剥去一切外在的、枝节性的材料而到达乐思的核心。在这个神秘的很弱的段落中，他呈现出它的动机的最小值：一个单音。在这个平静的段落中间，起初的四音动机试图以很强的力度再次出现，但被拒绝了。然而，它的爆发性的力量是无法阻止的。开始的音高雷鸣般地返回，标志着再现部的开始。

尽管再现部是对呈示部的反复，但贝多芬却有惊人的处理。命运动机一旦重获它的力量，双簧管便突然插入一句温柔而缓慢的、完全出人意料的独奏。这是对通常的奏鸣曲－快板曲式的一种偏离，这个短小的双簧管华彩句使得音乐的强烈冲击力得到暂时的缓解。然后，再现部继续进行下去。

人们未曾料及的是一个长长的尾声跟随在再现部后面。它甚至比呈示部还长！"命运"动机以一种新的形式出现了，并且也对它进行了发展。事实上，这个尾声基本上形成了这一乐章的第二展开部。贝多芬的唯一的迫切要求是如此之大，那就是要挖掘这个简单乐思的潜力。

聆听指南

贝多芬：C 小调第五交响曲（1808），第一乐章

第一乐章，富有活力的快板

体裁：交响曲

曲式：奏鸣曲－快板

聆听要点：通过对一个单独的音乐细胞的节奏的处理，创造出爆发性的力量。

呈示部　［　］= 反复

贝多芬：C 小调第五交响曲——
第一乐章　　♪

0:00	[1:27]	"命运"动机的两次陈述
0:06	[1:33]	"命运"动机用渐强积蓄力量，逐渐形成一个高潮和三个和弦，最后一个被延长
0:22	[1:49]	连接部开始，并用节奏的动机建立起高潮
0:43	[2:11]	由圆号的独奏结束连接部
0:46	[2:14]	平静的副部主题在新的大调上（关系大调），"命运"动机在下方
1:01	[2:27]	渐强
1:07	[2:35]	响亮的弦乐过渡句为结束部主题的到来做了准备
1:17	[2:44]	结束部主题

展开部

2:54	0:00	圆号和弦乐以极强的力度演奏"命运"动机，然后它在木管与弦乐之间来回传递
3:16	0:22	再一次渐强，或称"贝多芬式的渐强"
3:22	0:28	节奏的高潮，其中的"命运"动机不断猛烈地奏出
3:30	0:36	用连接部的动机形成模仿对位的短小段落
3:40	0:46	连接部动机的两个音交替出现
3:51	0:57	一个单音在木管与弦乐之间交替出现，逐渐平息
4:03	1:09	基本的四音动机试图再次响亮地奏出
4:11	1:17	"命运"动机再次强行进入

再现部

4:17	0:00	动机的返回
4:26	0:09	动机积蓄力量，终止在三个和弦上
4:37	0:20	意外的双簧管独奏
4:51	0:34	动机返回并快速地走向高潮
5:15	0:58	平和的副部主题，"命运"动机在下方
5:31	1:14	渐强引向结束部主题
5:51	1:34	结束部主题

尾声

5:59	1:42	"命运"动机在一个音上强烈地奏出，然后移高一个音级再次演奏
6:15	1:58	模仿对位
6:30	2:13	上行的四分音符形成新的四音音型
6:40	2:23	新的四音音型在木管与弦乐之间交替
7:00	2:42	在单音上的猛烈演奏，然后"命运"动机像开头那样奏出
7:21	3:04	I–V–I 的和弦进行把乐章带向突然的结束

第二乐章

　　经历了爆发性的第一乐章的碰撞之后，高雅而宁静的行板乐章（andante）为乐曲带来了适宜的速度变化。与第一乐章的四音动机相比，这个乐章的气氛起初是平静的，旋律很宽广，开始主题在这里进行了24小节。曲式也是大家熟悉的：主题与变奏。但这不是海顿、莫扎特的那种简单的、易辨别的主题与变奏（见第五章）。这里有两个主题：第一个是抒情、安详的主题，大部分由弦乐演奏；第二个开始是平静的，然后是凯旋式的，大部分由铜管演奏（见图18.7）。贝多芬想通过"双主题"的变奏，证明自己扩展标准的古典音乐形式的长度和复杂性的能力。此外他也想表明，两个完全对立的表情领域——强烈的抒情性（主题1）和辉煌的英雄性（主题2）是如何有可能在一个乐章中产生对比的。

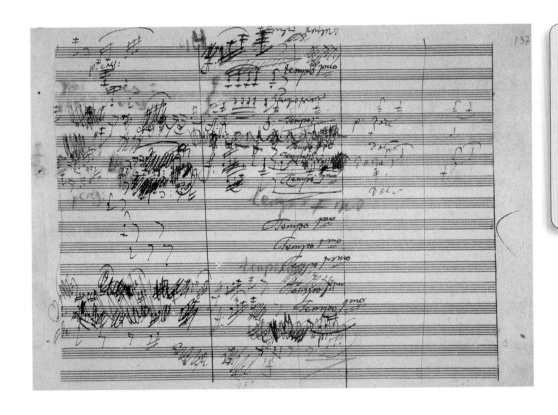

图18.7
贝多芬第五交响曲第二乐章的手稿。许多不同颜色及用红色铅笔的修改处显示出贝多芬创作过程中的内心激情涌动和不断的演变。与很快就可以完成乐思的莫扎特不同，贝多芬需要不断地修改。

聆听指南

贝多芬：C小调第五交响曲（1808），第二乐章

第二乐章，流动的行板

体裁：交响曲

曲式：主题与变奏

聆听要点：在情绪上很不相同的两个相继的主题所造成的情感对位

贝多芬：C小调第五交响曲——第二乐章

主题

0:00　中提琴和大提琴演奏主题 1

0:24　木管组演奏主题 1 的中间部分

0:36　小提琴演奏主题 1 的结束部分

0:52　单簧管、大管、小提琴演奏主题 2

1:14　铜管乐器以嘹亮的风格演奏主题 2

1:30　神秘的弱奏

变奏 1

1:58　中提琴和大提琴通过增加十六分音符对主题 1 的开始部分进行变奏

2:18　木管组演奏主题 1 的中间部分

2:31　弦乐演奏主题 1 的结束部分

2:48　单簧管、大管、小提琴演奏主题 2

3:10　铜管以嘹亮的号声返回主题 2

3:26　更加神秘的弱奏

变奏 2

3:52　中提琴和大提琴以快速移动的装饰音对主题 1 的开始部分
　　　进行变奏

4:27　连续敲打的和弦伴随着大提琴及低音提琴在下方演奏的主题

4:44　上行音阶引向一个延长音

5:04　木管演奏主题 1 开始的片段

5:50　全乐队再次演奏嘹亮的主题 2

6:36　木管组在小调上演奏主题 1 的开始部分

变奏 3

7:17　小提琴强奏主题 1 的开始部分

7:43　木管组演奏主题 1 中间部分

7:52　弦乐演奏主题 1 的结束部分

尾声

8:08　速度加快，大管演奏对主题 1 的开始部分的回忆

8:23　小提琴演奏对主题 2 的回忆

8:34　木管组演奏主题 1 的中间部分

8:48　弦乐演奏主题 1 的结束部分

9:11　用乐章第 1 小节的节奏的重复结束

第三乐章

在古典主义时期，交响曲或四重奏的第三乐章通常都是一首优雅的小步舞曲和三声中部（见第十四章）。海顿和他的学生贝多芬想将更多的生命力和活力注入这一乐章，因此他们经常创作一种更快的、更有嬉戏性的作品，并称之为谐谑曲（scherzo），这个词的原意是"玩笑"。然而在贝多芬第五交响曲的谐谑曲乐章中，并没有什么特别的幽默之声，而是充满了神秘的有时是威胁性的音响，不过它肯定远离了宫廷小步舞曲的优雅世界。

贝多芬的谐谑曲的形式布局是 ABA'，来源于小步舞曲的三部曲式，它的三拍子也是这样。谐谑曲的 A 段是在 C 小调的主调上，而三声中部 B 段是在 C 大调上。A 段的返回表明贝多芬的处理手法与其他古典作曲家有多么不同：他没有准确地反复，而是改写了这首**谐谑曲**，插入了一种神秘的、悬而未决的因素，让弦乐蹑手蹑脚地用拨弦演奏幽灵般的音乐。

聆听指南

贝多芬：C 小调第五交响曲（1808），第三乐章

贝多芬：C 小调第五交响曲——
第三乐章

第三乐章，快板

体裁：交响曲

曲式：三部曲式

聆听要点：这首有时神秘，有时喧闹的谐谑曲与三声中部与莫扎特的《弦乐小夜曲》更优雅的小步舞曲与三声中部有多么大的不同。

谐谑曲 A

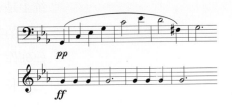

0:00	大提琴和低音提琴演奏爬行的主题1，并传递给较高的弦乐器
0:09	反复
0:20	圆号进入，用强力度演奏主题2
0:40	大提琴和低音提琴反复演奏主题1
0:55	渐强
1:03	全乐队再次强奏主题2
1:25	主题1的展开
1:52	以主题2的强奏结束，然后弱奏

三声中部 B

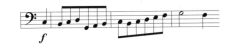

1:59	大提琴和低音提琴陈述赋格段的主题
	中提琴和大管进入，演奏赋格主题
	第二小提琴进入，演奏赋格主题
	第一小提琴进入，演奏赋格主题
2:14	模仿进入的反复

| 2:36 | 0:37 | 主题再次模仿进入：大提琴和低音提琴、中提琴和大管、第二小提琴。第一小提琴，然后加入长笛。 |
| 3:04 | 1:05 | 主题再次用同样的乐器模仿进入，长笛对其进行了扩展 |

谐谑曲 A'

3:30	1:31	大提琴和低音提琴安静地再现主题 1
3:39	1:40	大提琴拨弦演奏主题 1，大管伴随
3:50	1:51	木管和拨奏的弦乐以幽灵式的短音符再现主题 2 通往第四乐章的过渡

到第四乐章的过渡

4:47	2:48	弦乐很弱地拖着长音，定音鼓在下方轻声敲击
5:02	3:03	反复的三音音型出现在第一小提琴声部
5:23	3:24	巨大的渐强引向第四乐章

现在，出现了贝多芬的一个神来之笔：他通过一个过渡段将第三和第四乐章连接起来。一个单独的音高（属持续音）尽可能安静地延长着，小提琴创造出一种阴森可怕的音响，同时，定音鼓在背景上步步逼近地敲击着。小提琴开始演奏一个三音动机，并且一遍又一遍地反复，像一阵音响的波浪开始从乐队中涌起。在这里贝多芬只关注音量，而不是旋律、节奏或和声。带着巨大的力量，这个音响的波浪最终轰鸣而下，从中出现了第四乐章的凯旋的开始——这是所有音乐中最宏大的特效之一。

第四乐章

当贝多芬到达终曲时，他面临着一个几乎无法完成的任务。交响曲的末乐章传统上是一种轻快的欢送曲。怎样写出一个可以缓解前几个乐章的紧张性，并与分量很重的第一乐章形成一种恰当的、独立而平衡的结束乐章呢？为了达到这个目的，他创作了一首更长的、更雄壮的末乐章。为了增强他的管弦乐队，贝多芬增加了三支长号、一支低音大管和一支短笛。这些乐器在交响乐中都是首次被使用的。他还创作了很多宏大而雄浑的、大部分由三和弦音构成的主题，这些主题经常被分配给强有力的铜管乐器演奏。在这些乐器和主题中，我们听到了最完美的"英雄性"的贝多芬。末乐章表达了一种肯定的情绪，一种超人必将战胜逆境的感觉。

聆听指南

贝多芬：C 小调第五交响曲（1808），第四乐章

第四乐章，快板

体裁：交响曲

曲式：奏鸣曲－快板

贝多芬：C 小调第五交响曲——
第四乐章　♬

聆听要点：看看你在听到贝多芬战胜命运的凯旋时是否能体验到情绪的变化。你没有感觉到一种从始至终的波涛汹涌的兴奋感吗？

呈示部

0:00　**突出铜管的全乐队演奏主部主题**

0:33　**圆号演奏连接部主题**

0:59　**弦乐演奏副部主题**

1:25　**全乐队演奏结束部主题（省略呈示部的反复）**

展开部

1:56　响亮的弦乐震音

2:01　弦乐和木管在不同的调上演奏副部主题的片段

2:24　低音提琴开始演奏副部主题的对位旋律

2:31　长号演奏对位旋律

2:59　在大提琴和低音提琴的属持续音上方，木管和铜管演奏对位旋律

3:15　高潮，并在属三和弦上休止

3:35　来自谐谑曲乐章的带有四音节奏的幽灵般的主题

再现部

4:09　全乐队以很强的力度演奏主部主题

4:42　圆号演奏连接部主题

5:13　弦乐演奏副部主题

5:38　木管演奏结束部主题

尾声

6:09　小提琴演奏副部主题

6:19　铜管和木管演奏展开部中的对位旋律

6:32　V–I,V–I 的和弦进行，听上去像最后的终止式

6:40　大管、圆号、长笛、单簧管，然后是短笛继续演奏连接部主题

7:07　短笛演奏高音颤音

7:23　速度变为急板（presto）

7:47　铜管以快两倍的速度再次演奏主部主题

7:55　几乎是过分地延长 V–I、V–I 的最后的终止式

贝多芬在哪里作曲？

今天的大部分作曲家都在钢琴上作曲。它给了作曲家一个可以立即听到乐思的机会。有时，手指在各种和弦上跑动的触觉体验可以激发音乐的灵感。一些更早的作曲家也在键盘乐器上创作（见海顿手中握笔的坐像，图15.3）。莫扎特和贝多芬一般不在钢琴上作曲，他们的音乐肯定不是在那里写下来的。在夏天，贝多芬在维也纳附近的森林中散步时，经常在户外作曲，当乐思到来时，他在一个音乐笔记本上把它们记下来。如果天热，他就脱下外衣，把外衣拴在一根棍子上背在肩头继续散步。至于贝多芬在室内的作曲，他最后居住的那间维也纳的大公寓可以告诉我们他是怎样工作的。这个公寓有一个卧室和一个挂着家庭肖像的厅，一个书籍和音乐的储藏室，还有仆人和准备食物的房间。主要的音乐室有一个书柜、两架大钢琴。一架是来自钢琴制造商的礼物，一架放在窗前（见图18.8）。奇怪的是，贝多芬的床也在这间总是乱糟糟的屋子里（1827年他在那里逝世）。不过，当贝多芬作曲时，他要到隔壁的作曲室去，在那里他坐在书桌前，在谱纸上写下他的乐思。的确，贝多芬几乎在任何他可以思考的地方都能作曲。当时的少年格哈德·冯·布罗宁经常观察晚年的贝多芬，他说了这样一个故事："有一次，贝多芬在维也纳的一家餐馆里点了菜，然后开始在他的谱本上飞快地写着曲子。餐厅的侍者不想打扰这位大师，没有送上食物。很长时间以后，贝多芬放下他的笔要结账，却没有意识到他还什么东西也没吃呢。"这就是他的精神所专注的东西！显然，贝多芬可以专注地在任何地方作曲。而且因为他的耳聋，外部的噪声并不会打扰他。

贝多芬的第五交响曲在一个悖论中揭示出他的天才：从最小的音乐材料（基本细胞）中，他得到了最大的洪亮音响。到处呈现的是一种由新近扩大的管弦乐队所推动的生猛而强大的力量感。贝多芬是认识到这种强大的音响可以成为一种潜在的心理武器的第一人。单是音响就可以操纵人的情绪和情感。难怪在第二次世界大战（1939—1945）中，交战的双方——法西斯和同盟国——都在使用这部交响曲的音乐来象征"胜利"——在莫尔斯电码中，短—短—短—长代表英语单词victory(胜利)的首字母V。

最后的岁月（1814—1827）

到1814年，贝多芬已经全聋，几乎完全从社会中隐退。他的音乐也具有更加遥远的、不易接近的性质，对演奏者和听众都提出了很难达到的要求。在这些晚期作品中，贝多芬要求欣赏者在很长的时间跨度中把各种乐思联系起来——要花很长的时间来聆听音乐，其中的旋律或节奏之间的联系不是立刻就能显而易见的。这种音乐似乎不是为贝多芬时代的听众，而是为未来的听众而作的。贝多芬的大部分晚期作品是钢琴奏鸣曲和弦乐四重奏——亲密的、内省的室内乐。但有两首作品，《D大调弥撒》（《庄严弥撒》，1823）和第九交响曲（1824），是

为管弦乐队和合唱而作的大型作品。在这些后来的作品中，贝多芬力求再次与人类的一种广阔的范围直接沟通。

D 小调第九交响曲（1824）

贝多芬的第九交响曲（他的最后一部）是音乐史上第一部加入合唱的交响曲。在第四乐章，也就是末乐章里，作曲家转向合唱的人声，添加了一种直接的、人类的呼吁。在这里，合唱队演唱了一首向普遍的人类之爱致敬的诗歌——弗里德里希·冯·席勒（1759—1805）写的《欢乐颂》。贝多芬用了20多年的时间，绞尽脑汁为这首歌词谱曲。谱例 18.10 是最终的结果：贝多芬用席勒的诗歌（英语）谱写的全部旋律。请观察这个旋律的直接的、四句方正的乐句结构：起句、承句、转句、合句，或者说是 abcb 的曲式。也请注意几乎每一个音高都是与下一个毗连的，几乎没有跳进。每个人都能演唱这个旋律——而那正是贝多芬的愿望。

图18.8
在贝多芬去世3年后，画家 J.N.惠克勒准确地描绘了贝多芬的音乐室。的确，这间屋子里有两架大钢琴。请注意钢琴上仍然很乱，而且，这个乐器上有很多弹断了的琴弦。

谱例 18.10

完成了这个简单却又赋予灵感的旋律，贝多芬把它用在这部交响曲的末乐章中。《欢乐颂》在这里成为一套宏大的变奏曲的主题基础。贝多芬首先只用乐器演奏这个旋律，从低音提琴和大提琴的低音区开始。主题被重复了三遍，当它相继转移到更高的音区时，它积蓄了力量。在每一次变奏中，贝多芬都改变了周围的因素，

而没有改变旋律自身。这个段落说明了贝多芬是如何超越他以前的作曲家，探索了纯音响的力量，与通常对节奏或和声的关注相分离。基本的思想没有改变，它只是在越来越多的乐器进入时变得更加响亮、更有说服力。当带有辉煌的铜管乐器的全乐队第四次陈述这个主题时，我们全都感觉到了一种压倒一切的音响力量。

聆听指南

贝多芬：《欢乐颂》，选自第九交响曲（1824）

体裁：交响曲

曲式：主题与变奏

聆听要点：贝多芬怎样运用了他最喜爱的主题与变奏形式的惯用手法，开始时低而轻，结束时高而响。

贝多芬：欢乐颂 ♪

0:00　　主题开始，用大提琴和低音提琴轻奏。

0:32　　主题的 c 和 b 部分被反复，就像在随后的变奏中那样。

变奏 1

0:48　　主题移到更高的第二小提琴上，大管演奏优美的对位旋律。

变奏 2

1:38　　主题移到更高的第一小提琴上，较低的弦乐器提供伴奏。

变奏 3

2:22　　主题移到高音木管乐器和突出的铜管乐器上，全乐队响亮地演奏。

　　随着这次主题的强奏，乐队做了它能单独所做的一切。贝多芬现在要求合唱的加入，演唱席勒的歌词。从这里直到乐章结束，合唱队和乐队都用一种高昂的声调演唱和演奏，迫使速度、音量和音域都达到了表演者能力的极限。他们的信息就是贝多芬的信息：人类如果共同奋斗，就会获得统一和胜利。就像在这里所做的那样，去创造伟大的艺术。在时间的进程中，贝多芬的希望实现了：《欢乐颂》自 1956 年以来在每届奥运会上演唱，在庆祝柏林墙的倒塌时演唱，目前，它成为欧盟盟歌。

贝多芬与 19 世纪

　　贝多芬曾是他自己生活时代的一个被崇拜的人物，他的形象继续俯视着 19 世纪的全部艺术。他表明个人的情感表现怎样能够突破古典主义形式的束缚而获得自由。他通过使用新的乐器而扩大了管弦乐队的规模，并且使交响曲的长度加

倍。他赋予音乐"宏大的气势"和惊人的效果，就像《"悲怆"奏鸣曲》的撞击性的引子或第五交响曲引向终曲的巨大渐强那样。最重要的是，他表明，纯音响——脱离了旋律和节奏的音响——其自身就可以是辉煌壮丽的。他的作品的力量和独创性成为浪漫主义时期的作曲家和所有的艺术家衡量他们自己的价值的标准。在本章前面展示的绘画（见图 18.2）描绘了李斯特在钢琴前演奏，周围是其他 19 世纪中期的作家和音乐家。一个比真人更大的半身雕像从奥林匹亚山上俯视着他们，那就是贝多芬，浪漫主义的预言家和一代宗师。

关键词

《"悲怆"奏鸣曲》	"英雄"时期（中期）	谐谑曲
海利根斯塔特遗嘱	《"英雄"交响曲》	《欢乐颂》

音乐风格一览表

古典主义：1750—1820 年

代表作曲家

莫扎特　　海顿　　贝多芬　　舒伯特

主要音乐类型

交响曲　　奏鸣曲　　弦乐四重奏　　独奏协奏曲　　歌剧

旋律　　短而均衡的乐句创造出悦耳的旋律；旋律更多地受到声乐而不是器乐风格的影响。经常出现的终止式带来轻快而优美的感觉。

和声　　和弦变化的比率（和声节奏）发生了戏剧性的改变，产生了一种力度的流动；简单的柱式和声通过"阿尔贝蒂"低音而变得更加活跃。

节奏　　离开巴洛克时期的有规律的驱动性的形式，变得更加走走停停；在一个乐章内部有更多的节奏变化。

音色　　管弦乐队的规模更大，双管制的木管组（两支长笛、两支双簧管、两支单簧管、两支大管）成为典型，钢琴取代了古钢琴成为主要的键盘乐器。

织体　　以主调风格为主；低音和中音区较薄，因而轻快而透明；对位风格的段落较少出现，主要作为对比。

曲式　　一些标准的曲式出现在很多古典音乐中：奏鸣曲－快板、主题与变奏、回旋曲式、三部曲式（小步舞曲和三声中部），以及双呈示部（独奏协奏曲）。

第五部分

浪漫主义时期，
1820—1900 年

1820	1825	1830	1835	1840	1845	1850	1855

● 1818年 玛丽·雪莱创作《弗兰肯斯坦》

● 1826年 费利克斯·门德尔松创作《仲夏夜之梦序曲》

● 1830年 欧洲1830年革命

● 1830年 海克托·柏辽兹创作《幻想交响曲》

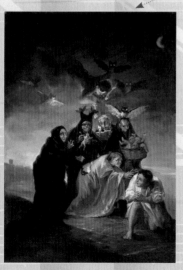

● 1831年 维克多·雨果(Victor Hugo)创作《巴黎圣母院》

● 1845年 埃德加·爱伦·坡(Edgar Allen Poe)创作诗歌《乌鸦》

● 1848年 欧洲1848年革命

● 1848年 卡尔·马克思写作《共产党宣言》

● 1853年 威尔第创作歌剧《茶花女》

1853—1876年 瓦格纳创作《尼伯龙根指环》

今天我们想到一个"浪漫主义者"，就是一个理想主义的个人，一个梦想家，有时令人可怕，总是充满希望，并且沉迷于爱情。这种观点与浪漫主义时期（1820—1900）的价值观如出一辙，那个时期理性让位于激情，客观的分析让位于主观的情感，"真实的世界"让位于一个想象的、梦幻的王国。如果一个单独的主题主宰了这个时期，那就是爱情。的确，从 Romance 这个词我们引申出了 romantic（浪漫主义的，或浪漫主义者）。大自然和世界的自然美也吸引着浪漫主义者。但是浪漫主义的梦想也有黑暗的一面，同样是这些艺术家，也表现了一种对神秘的、超自然的和死亡主题的迷恋。这不仅是罗伯特·舒曼的钢琴曲《梦幻曲》的时代，也是玛丽·雪莱（Mary Shelley，19世纪英国小说家，科幻小说之母——译者注）的梦魇小说《弗兰肯斯坦》的时代。

什么是浪漫主义时期的音乐？音乐评论家查尔斯·伯尔尼（Charles Burney）在1776年这样写道，音乐是"一种无害的奢侈品，对于我们的生存来说，它的确不是必需的"。但贝多芬在1812年写道，音乐在所有艺术中是"可以提升人的精神境界"的最重要的艺术。很显然，音乐的这个概念（它的目的和意义）在这36年中经历了巨大的变化。音乐不再仅仅被看作消遣，它现在可以为以前从未探索过的精神领域指明道路。贝多芬是领路人，很多其他音乐家——柏辽兹、瓦格纳和勃拉姆斯等人踏着他的足迹前进。当德国作家 E.T.A. 霍夫曼写道，贝多芬的第五交响曲"打开了畏惧、恐怖、战栗、痛苦的闸门，唤醒了浪漫主义的本质——对永恒的渴望"时，他预言了浪漫主义音乐的到来。

| 1860 | 1865 | 1870 | 1875 | 1880 | 1885 | 1890 | 1895 | 1900 |

19世纪60年代 奥托·冯·俾斯麦缔造了现代德国

1861年 意大利最终统一，罗马作为首都

1861—1865年美国内战

1869年 苏伊士运河通航

1870—1871年 普法战争

1876年 勃拉姆斯首演他四部交响曲中的第一部

1880年 柴科夫斯基修订交响诗《罗密欧与朱丽叶》

1889年 法国埃菲尔铁塔建成

1898年 西班牙—美国战争

第十九章
浪漫主义导论

贝多芬成熟的音乐作品，以其有力的渐强、敲击般的和弦以及宏伟的气势，宣告了音乐的浪漫主义时代的到来。从古典主义音乐向19世纪早期的浪漫主义音乐的过渡，与那一时期的小说、戏剧、诗歌、绘画中类似的风格变化相一致。在所有的艺术中都弥漫着革命的情绪：那是一种对自由、大胆的行为、炽热的情感和个人表现的新的渴望。就像贝多芬最终抛弃了18世纪的假发和脂粉那样，许多浪漫主义艺术家逐渐将以往的古典主义风格的形式桎梏丢在了一边。

浪漫主义的灵感，浪漫主义的创造力

浪漫主义经常被定义为对古典主义的理性、法则、形式和传统的反叛。18世纪的艺术家们追求的是统一、秩序，以及形式和内容的平衡，而19世纪的艺术家们追求的是自我表现，力求激情的传达，不在乎不平衡所带来的后果。如果说古典主义的艺术家们是从古希腊和古罗马的遗迹中获取灵感，那么，浪漫主义时代的艺术家们则关注人类的想象力和大自然的奇迹。浪漫主义艺术家赞美天生的直觉——不是大众的，而是个人的直觉。就像美国浪漫主义诗人瓦尔特·惠特曼（Walt Whitman）所说的："我赞美我自己，歌唱我自己。"

如果说有一种单独的情感弥漫在浪漫主义时代，那就是爱情。实际上，romance（这个词除了指中世纪传奇，还指风流的恋爱故事——译者注）就是浪漫主义（romantic）一词最中心的含义。举例来说，罗密欧与朱丽叶（见本章开头的图片）及特里斯坦与伊索尔德的爱情故事就抓住了浪漫主义时代公众的想象力。这种对一种不可能实现的爱的无止境的追求，成为一种挥之不去的情愫。当人们用音乐来表现时，就产生了在那么多浪漫主义作品中可以听到的渴望和思慕之声。

大自然也在浪漫主义者的心中施展了她的魔力（见图19.1）。贝多芬在1821年曾宣告："我最忠实地履行人类、上帝和大自然赋予我的使命。"在他的《"田园"交响曲》这个第一部重要的浪漫主义的"有关大自然的作品"中，贝多芬试图去探究大自然的宁静的美丽和它的毁灭性的狂暴。舒伯特的《"鳟鱼"五重奏》、舒曼的《森林景色》，以及施特劳斯的《"阿尔卑斯山"交响曲》只是延续这一传统的许

图19.1

德国浪漫主义画家卡斯帕·大卫·弗里德里希（Casper David Friedrich, 1774—1840）创作的《梦幻者》。这幅画暗示了浪漫主义者钟爱的两种力量：大自然的世界和梦幻的世界。在这里，无限的大自然创造和摧毁了人类的一切，被她环绕着的一个梦幻者，迷失在孤独的沉思中。请注意左边的树是怎样笔直地位于左边的"窗户"的中心，仿佛是一个为向大自然表示敬意而建立起来的祭坛。

多音乐作品中的几首。

不过，爱情和大自然只是浪漫主义者所珍视的几种情感中的两种。绝望、疯狂和天堂般的狂喜也表现在音乐和诗歌中。从这个时期形成的"音乐表情记号"中，就能够看出浪漫主义音乐中表情的幅度是如何被拓宽的：espressivo（富有表情的）、dolente（悲哀的）、presto furioso（快速而狂放的）、con forza e passione（带着力量和激情）、misterioso（神秘的）和 maestoso（崇高的）。这些指示不仅向表演者解释了一段乐曲应该如何演奏，而且也揭示出作曲家希望听者在体验音乐的时候要感受到的情感。

艺术家中的爱情与癫狂

正如浪漫主义音乐一般被认为是古典音乐的情感的核心，英国浪漫主义的诗歌（华兹华斯、济慈、拜伦和雪莱）也普遍被看作是英语诗歌的灵魂。很多这些创造者们的反常行为激发了这样的一种看法，即：艺术家们都是有点不同于常人的，因此不必和社会的规范相一致。这个时期的音乐家和诗人们遵循他们有创造力的冥想而盲目地释放他们的心灵吗？或者他们只是以自我为中心和不负责任吗？或者二者都有？作曲家柏辽兹、瓦格纳和李斯特都过着被认为有很多绯闻的生活，诗人拜伦（1788—1824）和雪莱（1792—1822）也是这样。拜伦在今天以游过达达尼尔海峡和在年轻时就为希腊独立而战死而闻名，却有着一连串的桃色事件，私生子，还和他的异母姐妹有着乱伦的关系。雪莱被牛津大学开除，抛弃了他的前妻（她后来在伦敦市中心投水自尽），并与玛丽·戈德温（1797—1851）私奔（最终和她结婚）。在1816年的夏天，雪莱和玛丽与最好的朋友拜伦在一起，作为邻居住在瑞士的阿尔卑斯山中，在那里作为一种晚间的娱乐，玛丽构思了她的哥特式小说《弗兰肯斯坦》。

最后，雪莱在30岁便去世了，他在意大利海岸航行时遇到了突发的风暴。雪莱的诗歌《爱的哲学》（1819）是为玛丽而作的，暗示了这两位狂热的英国浪漫主义者所陷入的"癫狂的"魔咒。

浪漫主义的爱情与大自然的综合在诗的最后四行中典型地体现出来："阳光紧紧地拥抱大地／月光温柔地亲吻海洋：但这些接吻又有何益／若是你不肯吻我？"

玛丽·戈德温与珀西·雪莱

作为"艺术家"的音乐家，作为"艺术"的音乐

随着浪漫主义时代一同出现的观念是，音乐不仅仅是为了娱乐，作曲家也不仅仅是被宫廷或教会雇用的人。巴赫曾是位市政公仆，为莱比锡这座城市尽职尽心。海顿和莫扎特也曾作为音乐仆人服务于欧洲的贵族之家。但贝多芬开始打破这种谦卑恭顺的束缚。他是由于一种伟大的创造精神而要求并得到了尊重和景仰的第一人。作曲家弗朗兹·李斯特（1811—1886）深深地崇敬着贝多芬，对他来说，艺术家的职责就是"教育人类"。19世纪中叶，富有创造力的音乐家的地位达到了前所未有的高度。

就像音乐家从仆人被提高到艺术家一样，他们创作的音乐也因此从娱乐转变为艺术。古典主义时期的音乐是为了立刻满足赞助人和听众而创作的，很少考虑它的持久价值。到了成熟的贝多芬和早期浪漫主义时代，这种态度开始改变。交响曲、四重奏、钢琴奏鸣曲进入人们的生活，不是给欣赏者带来即刻的快乐，而是要满足作曲家深层的创作冲动。它们成了艺术家内在个性的延伸。这些作品可能不会被创作者的同代人所理解，但他们却会被后代、被未来的听众所理解。"为艺术而艺术"（摆脱了所有直接的功利关系的艺术）的观念从浪漫主义的精神中诞生了。

浪漫主义的理想改变了聆听体验

这种新的获得崇高地位的作曲家和他的艺术很快就给音乐厅带来了一种更加严肃的声音。1800年前，一场音乐会中的音乐体验与社交活动相似。人们可以聊天，吃喝东西，打扑克，调情和游逛。家犬在地板上自由跑动，武装警卫在剧院里来回走动维持起码的秩序。当人们听音乐的时候，他们大声喧哗，感情外露。他们随着音乐的旋律哼唱着，或者随着他们喜欢的音乐打着拍子。如果一首乐曲演奏得很好，人们不仅在作品结束时鼓掌，也可以在乐章之间鼓掌。有时他们要求立刻返场再奏一遍，有时他们会发出嘘声以示不满。

然而，大约在1840年前后，音乐厅内的喧嚣突然消失了——演出更像是在一座教堂或神庙里。当受人尊敬的浪漫主义艺术家—作曲家出现在听众前时，听众们有礼貌地、安静地坐着。没有了社交活动打扰的听众变成了情感上完全投入的音乐欣赏者。由于交响曲和奏鸣曲时间更长、内容更复杂，所以对观众有了更多的期待。音乐会不再是一种娱乐，而是一次充实的情感历程，它会使那些专注的听众有些筋疲力尽，也会使他们在艺术体验中得到某种净化和提升。

浪漫主义紧紧抓住了西方人的想象力。信赖超级英雄般的艺术家，把欣赏的对象作为一种"艺术作品"来加以崇敬，沉默的期待，甚至在音乐会上的正式着

装——所有这些都是在浪漫主义时期发展起来的。而且，对一些特定的作品应该反复聆听的观念也是在这个时候开始流行的。1800 年前，几乎所有的音乐都是一次性的：为某一时刻的娱乐而创作，然后就被遗忘。但是贝多芬以后的一代人，开始将他最好的交响曲、协奏曲、四重奏，以及海顿和莫扎特的那些作品视为值得保存和反复演奏的珍品（见第十五章）。这些作品和随后几代音乐家最好的作品形成了一种古典音乐的"经典"（canon），的确，这是一个博物馆，它们构成了今天的音乐会曲目的核心。古典音乐这个词本身就是 19 世纪初的一个创造。因此，我们对作曲家的看法，我们怎样看待艺术作品，我们能够在一场音乐会上期待听到什么，甚至我们在一场演出中应该有怎样的穿着和举止，都并非是我们古已有之的永恒理想，而是浪漫主义时期所创造的社会准则。

浪漫主义音乐的风格

为什么今天的电影音乐总是用浪漫主义的风格来创作？为什么"古典名曲"或"古典情调"的收藏大部分都是浪漫主义时期的音乐，而不是古典主义时期的？为什么《歌剧院的幽灵》这部故事和音乐在本质上都是浪漫主义的音乐剧会有世界各地的 1.3 亿人观看？一言以蔽之，因为浪漫主义音乐直击情感的要害。我们喜欢那种悠长的、起伏的旋律和丰满的和声——在用大型的、色彩丰富的浪漫主义管弦乐队演奏时，显得更加有力。音响是华美的，经常是能引起美感的，而且比起现代音乐，它的不协和音较少。浪漫主义风格是豪华而和谐的，我们的灵魂无法抵抗它的吸引。

浪漫主义时期的独特音响实际上非常受惠于高于它的音乐。的确，浪漫主义作曲家的音乐作品更多的不是代表了反抗古典主义理想的一种革命（revolution），而是超越这种理想的一种渐进的发展（evolution）。整个 19 世纪，古典主义的体裁，如交响曲、协奏曲、弦乐四重奏、钢琴奏鸣曲和歌剧，尽管在形式上有了一些变化，但仍在继续流行。交响曲的篇幅加长了，包含了可能有的最为宽广的表情范围，而协奏曲则变得越来越具有炫技性，就像一个英雄的独奏者在与庞大的管弦乐队进行战斗。浪漫主义者除了发明了两种新的音乐体裁：艺术歌曲（见第二十章）和交响诗（见第二十一章），没有引入新的音乐形式。浪漫主义作曲家沿用来自海顿、莫扎特及青年贝多芬的音乐材料，并使它们具有更强烈的表现力，更个性化，更富有色彩，在有些方面更怪异。

浪漫主义的旋律

浪漫主义时期经历了旋律发展的顶峰。旋律变得宽广，强有力的音流好像要

把听众卷走似的。旋律已不再是古典主义时期的整齐、对称的结构（2 小节 +2 小节，4 小节 +4 小节），变得更长，节奏更加灵活，形式更加不规则。与此同时，浪漫主义的旋律延续了在 18 世纪晚期发展起来的一种趋势，即主题变得更加声乐化、更适合歌唱或更"抒情"。舒伯特、肖邦、柴科夫斯基创作的无数旋律被改编成流行歌曲和电影主题——浪漫主义音乐是最适合电影中的爱情故事的，因为这些旋律非常富于表现力。谱例 19.1 展示了柴科夫斯基的《罗密欧与朱丽叶》中的著名的爱情主题。就像方括号所显示的，在通往很强的高潮的过程中，旋律上升又落下，每次都升得更高一点，一共有七次。

谱例 19.1

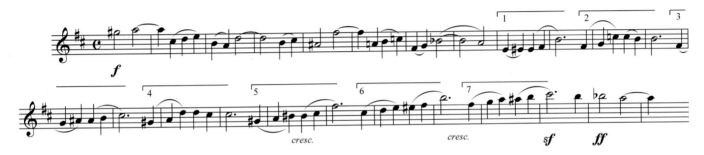

色彩性的和声

浪漫主义音乐中感情强烈的部分是由一种新的，更富于色彩性的和声造成的。古典主义音乐基本上使用只建立在大小调音阶的 7 个音上的和弦。浪漫主义作曲家通过创造**半音和声**而走得更远，这是在全部 12 个音的半音音阶内的另外 5 个音（半音）上增加的和弦。这给他们的和声调色板增加了更多的色彩，产生了使我们联想到浪漫主义音乐的丰满而华丽的音响。谱例 19.2 展示了一个快速变化半音和弦的片段，选自肖邦的夜曲（将在第二十二章进一步讨论）。尽管有很多升号和降号的半音运动，但你们和作者都不能只靠看谱来听这个片段。

谱例 19.2

半音和声打开了调性的发展前景，鼓励远距离和声之间的大胆转换——例如，一个建立在一个降号的音阶上的和弦可能很快跟着一个七个降号的和弦。这些惊人的和声并置允许作曲家表现范围更宽广的情感。在谱例 19.3 中，肖邦同一首夜曲展示了丰满的和弦（在 1:04），然后又减缩到它们最简单的形式。

谱例 19.3A　　　　　　　　　　　　　谱例 19.3B

最后，19 世纪的作曲家们通过临时的不协和音的手法带给音乐一种"浪漫的感觉"。渴望、痛苦和灾难在音乐中通常都是用不协和音来表现的。按照作曲的规则，所有的不协和音必须解决到协和音。在浪漫主义音乐中，不协和音是经过性的：它奏响，然后解决（后来的现代主义音乐则不需要解决）。痛苦的不协和越长，对解决的要求就越大。对解决的延迟强化了忧伤、渴望和探求的情感，所有这些情感都适合于表达爱情或孤独的音乐。古斯塔夫·马勒的管弦乐歌曲《我迷失在这个世界中》提供了一个从不协和解决到协和的极为优美的例子。在这里，第一小提琴和英国管（音域较低的双簧管）依次演奏一个不协和音（见箭头），下行解决（见星号），逐渐消失在最后的协和的主三和弦上。

谱例 19.4

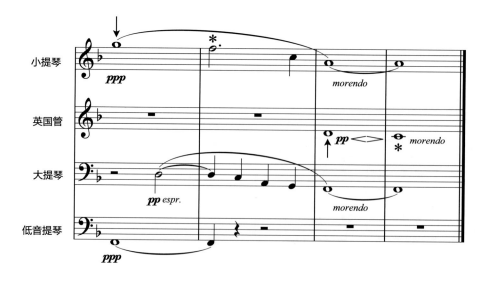

浪漫主义的速度："自由速度"

　　与崇尚个性自由和容忍怪癖行为的时代相一致，浪漫主义音乐的速度也不再受有规律的节拍的束缚。这里的常用词是**"自由速度"**，原文是 rubato，其字面意思是"偷取"，这是作曲家在乐谱中为演奏者写的一个表情记号。一个演奏者演奏"自由速度"时，在一个地方"偷"或"抢"了一些节拍，而在另一地方又补回来，速度快一些或慢一些，都用一种强烈的个人的方式来处理。速度的自由处理经常由于力度的波动而加强——放慢时伴随着渐弱，加快时伴随着渐强——作为一种解释，甚至夸张音乐流动的方式。无论会产生什么样的过分做法，在艺术家的自由的特许下都是可以谅解的。

浪漫主义的曲式：大型结构和小型结构

　　浪漫主义的作曲家们没有建立新的曲式，而只是扩展了古典主义时期使用的那些。当作 19 世纪的作曲家们设计出宽广而连绵的旋律，沉溺在宏大的渐强，着迷于庞大的管弦乐队带来的华丽音响时，每一乐章的长度便戏剧性地增长起来。莫扎特的 G 小调交响曲（1788）依据演奏的速度，需要 20 分钟左右。但是，柏辽兹的《幻想交响曲》（1830）需要将近 55 分钟，而马勒的第二交响曲（1894）则接近 1.5 小时。最长的音乐作品也许是瓦格纳的四部连续歌剧《指环》（1853—1876），四个晚上的演出过程大约需要 17 小时。

　　浪漫主义音乐家们在他们不断扩展想象力方面并不是独一无二的。查尔斯·达尔文（《物种起源》，1859）断定，地球不是像《圣经》所说的只有 7 000 年的历史，而是有几百万年。像 J.M.W. 透纳和卡斯帕·大卫·弗里德里希这样的画家，在画布上描绘了地球的缓慢的、不可抗拒的演变。再看看弗里德里希的《梦幻者》那幅画（见图 19.1），其中蔓草丛生的中世纪教堂的废墟暗示了时代的缓慢流逝。我们在贝多芬、勃拉姆斯和马勒的交响曲听到的宏大而持久的乐音，都是这个时代的扩展的精神的一部分。

　　不过，自相矛盾的是，浪漫主义作曲家不仅对大型曲式有兴趣，小型曲式也使他们着迷。在仅仅一两分钟的作品中，他们设法抓住一种情绪或情感的本质。这类小型作品被称为**特性小品**。它通常为钢琴而作，经常使用简单的二部（AB）或三部曲式（ABA）。由于特性小品转瞬即逝，有时也被冠以一个古怪的标题，如小品曲、幽默曲、阿拉伯风格曲、音乐的瞬间、随想曲、浪漫曲、间奏曲或即兴曲。舒伯特、舒曼、肖邦、李斯特和勃拉姆斯都喜欢创作这类音乐小品，也许是作为对他们的大型交响曲和协奏曲的一种调剂。

更多的音色、规模、音量

也许浪漫主义音乐中最惊人的方面是它的音色和音量。有时，所有的主题与和声的运动都停止了，只有纯粹的音响还在持续。与沉湎于剧烈的情绪变化的时代相适应，浪漫主义作曲家创造了更大力度的极端。古典主义时期力度范围仅仅在 pp（很弱）到 ff（很强）之间，而现在，夸张的"过度的标记"，如 pppp 和 ffff 出现了。为了奏出像 ffff 这样大的音量，作曲家需要更大的管弦乐队和钢琴。作曲家对音乐表演规模的要求，是与致力于表现极端的情感、变化的情绪和奇异的效果的浪漫主义精神等同的。

浪漫主义的管弦乐队

技术有时深刻地影响了音乐的历史。例如，想想电吉他的发明，它使像吉米·亨德里克斯和埃里克·克拉普顿这样的摇滚炫技大师的音响成为可能。再想想更晚近的 MP3 文件、iPod、智能手机和 YouTube，它们使得音乐在全世界的任何地方都能唾手可得。就像数码革命改变了我们当代的音乐景观那样，技术的进步也让现代的交响乐队改变了 19 世纪的音乐。

在很多方面，我们今天听到的交响乐队是 19 世纪工业革命的一个产物。1830 年前后，一些已有的管弦乐队的乐器在机械方面得到了改进。例如，木质的长笛由银质材料所取代。这种乐器有了一种新的指动的机械结构，增加了它的灵活性，并使它更容易演奏。同样，小号和圆号装备了阀键（调节塞），改进了技术的装置和所有调在音高上的准确性（见图 19.2）。在浪漫主义时期，圆号尤其成为人们钟爱的对象。它那丰满、深沉的音色及其与狩猎和森林之间的传统联系——并扩展到与大自然之间的联系——使得它成为优秀的浪漫主义乐器。

图19.2
一个带阀键的现代圆号，那是19世纪20年代的发明。阀键使演奏者能够吹出全部半音阶。

完全新的乐器也被加入浪漫主义时期的管弦乐队。贝多芬向更高和更低扩展了它的范围。在他著名的第五交响曲（1808 年，见第十八章）中，将短笛、长号和低音大管首次引入管弦乐队。在 1830 年，柏辽兹在他的《幻想交响曲》中进一步要求使用一支早期形式的大号、一支英国管（一种低音双簧管）、一支短号和两架竖琴。

柏辽兹这位作为浪漫主义精神的化身的作曲家（见第二十一章开头的照片），对于一个理想的交响乐队应该包括什么有一种典型的宏大的观念。他希望不少于 467 位演奏者，包括 120 把小提琴、40 把中提琴、45 把大提琴、35 把低音提琴和 30 架竖琴！实际上，这样庞大的乐团（见图 19.3）从来没有组织过，

但柏辽兹的理想为浪漫主义作曲家指明了方向。到了
19 世纪下半叶，接近 100 名演奏员的管弦乐队已很
常见。例如，我们可以把莫扎特 G 小调交响曲（1788）
典型的 18 世纪的演奏所要求的乐器数量和种类与柏
辽兹的《幻想交响曲》（1830）所需要的交响乐队，
以及演奏马勒第一交响曲（1889）所要求的乐队进行
比较。一百年里，管弦乐队在规模上扩展了 3 倍多。
但是它没有再继续扩展：我们今天听到的交响乐队基
本上是 19 世纪末的那种。

然而我们今天对浪漫主义管弦乐队的感受与 19 世
纪是非常不一样的。我们现代人的耳朵已经由于对扩
大的电声音响的过分接受而变得迟钝了。但是，想象
一下在电声扩大器产生之前 100 名演奏员组成的管弦
乐队所产生的冲击。除了军队中的大炮和蒸汽机，19 世纪的管弦乐队产生了人类
所发明的最响亮的音响等级。19 世纪管弦乐队巨大的音响和巨大的对比是新奇和
惊人的，听众聚集在比以前更大的音乐厅中聆听这些令人印象深刻的"特殊效果"。

图19.3
一幅讽刺性的版画，表明了
公众对柏辽兹的印象，认为
他（在画的中央）大大扩展
的交响乐队会伤害到听众，
还会导致死亡（注意右下方
的棺材）！

交响乐队的成长		
莫扎特 G 小调交响曲（1788）	**柏辽兹《幻想交响曲》（1830）**	**马勒第一交响曲（1889）**
长笛 1	短笛 1	短笛 3
双簧管 2	长笛 2	长笛 4
单簧管 2	双簧管 2	双簧管 4
大管 2	英国管 1	英国管 1
圆号 2	降 B 单簧管 2	降 B 单簧管 4
第一小提琴 8*	降 E 单簧管 1	降 E 单簧管 2
第二小提琴 8	大管 4	低音单簧管 1
中提琴 4	圆号 4	大管 3
大提琴 4	小号 2	低音大管 1
低音提琴 3	短号 2	圆号 7
	长号 3	小号 5
	蛇形大号 2	长号 4
	第一小提琴 15*	大号 1
	第二小提琴 14	第一小提琴 20*
	中提琴 8	第二小提琴 18
	大提琴 12	中提琴 14
	低音提琴 8	大提琴 12
	竖琴 2	低音提琴 8
	定音鼓	竖琴 1
	大鼓	定音鼓（2 人）
	小鼓	大鼓
	钹和钟	三角铁和钹
		大筛锣
共 36 件乐器	共 89 件乐器	共 119 件乐器
＊注：弦乐演奏者的数量是根据那个时期的标准估计的。		

指挥家

当伦敦街头在 19 世纪中期挤满了更多的车辆时，交通警察便出现了，挥舞着红色和绿色的旗子，晚上就换成了灯。所以，当浪漫主义的交响乐队变得更大、更复杂时，一个音乐的"交通警察"也是需要的：乐队指挥挥舞着一个指挥棒（见图 19.4）。在莫扎特时代，管弦乐队的领导是演奏者之一，不是键盘演奏者就是第一小提琴手，他通过摇动他的头或身体来指挥。不过，贝多芬至少在他的生命末期，是站在管弦乐队的前面，背对观众，挥舞他的双手来指挥音乐应该如何演奏。此后，指挥可能用一卷纸、一支小提琴弓、一块手帕或一根木棍来引导乐队。所选的物体是想让节拍和速度变得清晰易懂（见图 19.5）。有时指挥只是在谱台前打着拍子。不过，在 19 世纪，指挥者逐渐地从一个仅仅打拍子的人演变成一个音乐的解释者，有时还是一个独裁者。现代的指挥家出现了。

演奏大师

与弘扬个性的时代相适应，19 世纪是独奏的**演奏大师**的时代。当然，以前也有过乐器的演奏大师，能够说出的只有演奏管风琴的巴赫和演奏钢琴的莫扎特这两位。但是现在，很多音乐家开始花大量的精力，努力提高他们的演奏技巧，达到一个前所未有的高度。特别是钢琴家和小提琴家，为了在乐器上发展魔术般的演奏速度，花了很长的时间做技巧练习——琶音、震音、颤音以及三度、六度及八度的音阶练习，以至在他们的乐器上训练得到惊人的速度。当然，他们为听众演奏的一些东西是缺乏音乐内容的、无品位的炫技作品，是为了直接迎合挤满大音乐厅的听众而设计的。钢琴家们甚至发展各种技巧，使他们看上去好像不只有两只手（见图 22.7）。李斯特（Franz Liszt，1811—1886）有时用手指夹着点燃的雪茄烟演奏钢琴。意大利人帕格尼尼（Niccolo Paganini，1782—1780）神秘地用多种方式对他的小提琴的四根弦进行调音，以便使他能够比较容易地演奏特别困难的段落（见图 19.6 和图 19.7）。如果其中的一根弦断了，他可以只用三根弦演奏；如果断了三根弦，他能继续飞速地只用一根弦演奏。他的名声是如此之大，帕格尼尼成为当时的"著名代言人"，他的图像出现在餐巾、领带、烟斗、台球球杆和化妆盒上。就像后来的一位作曲家所说的："这位演奏大师的吸引力就像马戏团的表演者那样，人们总是希望，

图19.4
1846年伦敦考文特花园剧场中的一个大管弦乐队。指挥家拿着指挥棒站在中间，他的右边是弦乐，左边是木管、铜管和打击乐。这个时期的一种典型做法是，把整个或部分的管弦乐队放在升降台上，以便使音响的表现更充分。

有什么预想不到的事情将会发生。"帕格尼尼的炫技音乐的大胆鲁莽的特性可以在谱例 19.5 中看出，它看上去有点像过山车那样跌宕起伏。幸运的是，就像我们将要看到的，这些富有特技的演奏家，有些也是才华横溢的作曲家。

谱例 19.5　帕格尼尼《随想曲》，作品 1 之 5

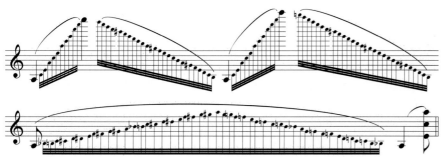

图19.5
作曲家卡尔·玛利亚·冯·韦伯（Carl Maria Von Weber）为了使他的手的运动更加明显，用一卷谱纸来指挥音乐。

图19.6和图19.7
（上）尼古拉·帕格尼尼。
（下）帕格尼尼睡着，魔鬼在教他演奏小提琴。帕格尼尼非凡的小提琴演奏使一些人相信他与魔鬼有交易。据说他的小提琴的最高的那根琴弦是用他亲手杀害的情妇的肠子做成。这些传说都不是真实的，而且帕格尼尼提出过几次诽谤诉讼，要求恢复他的名誉。

尾声

当这篇浪漫主义音乐的导论探讨 19 世纪音乐的主要发展时，还有其他一些方面需要提及。浪漫主义时代对文学关注的增长，催发了新的音乐体裁：艺术歌曲和标题交响曲，以及相关的交响诗。技术的革新促进了大交响乐队的发展，也导致了更大的、表现力更强的钢琴制造业和专门为它而创作的音乐曲目的发展。最后，政治事件导致了像德国、意大利这样的现代国家的产生，音乐领域的反响是出现了民族主义音乐风格的形式，既有器乐也有歌剧。所有这些发展——艺术歌曲、标题音乐、浪漫主义钢琴、民族主义音乐——都将在下面的章节中加以讨论。

关 键 词

经典	自由速度	演奏大师
半音和声	特性小品	

第二十章
浪漫主义音乐：艺术歌曲

1803—1813 年也许是西方音乐史上最为繁荣昌盛的十年。在这短短的时间内，诞生了作曲家柏辽兹（1803）、门德尔松（1809）、肖邦（1810）、舒曼（1810）、李斯特（1811）、威尔第（1813）和瓦格纳（1813）。再加上杰出的舒伯特（1797），浪漫主义音乐天才的这一辉煌群像便完整了。我们称他们为浪漫主义者，因为他们是音乐的浪漫主义运动的一部分——的确，是他们创造了这种音乐。但是，除了门德尔松，他可能是个例外，其他都是很不拘泥于传统的人物。他们的人生代表了我们所认为的浪漫主义精神的一切：表现自我、激情、无节制、对自然和文学的热爱，以及某种自我本位，不负责任，甚至有点疯狂（见第十九章，"艺术家的爱情与癫狂"）。他们不仅创造了伟大的艺术，而且，他们的生活，以及他们如何生活，也成为一门艺术。

艺术歌曲

浪漫主义时代的一个特征是加速了对文学，特别是对诗歌的兴趣。的确，歌词与曲调的结合之密切莫过于浪漫主义时期。由于声音的抽象特征，浪漫主义诗人认为音乐是所有艺术中最纯净的艺术。反之，作曲家在当时的诗歌中发现了音乐的共鸣，并把它转化成歌曲，相信音乐可以通过表现仅靠歌词无法表现的内涵来深化诗歌中的情感。

在整个人类的历史中，都有用伟大的诗歌创作的歌曲。然而 19 世纪诗歌创作的繁荣局面，激励着浪漫主义作曲家为诗歌谱曲达到了前所未有的数量。当然，这是浪漫主义诗歌的伟大时代：英国的浪漫主义诗人华兹华斯、济慈、拜伦和雪莱；法国的雨果；德国的歌德和海涅。从他们的笔下倾泻出数千首颂诗、十四行诗、叙事诗和传奇，其中很多很快就被年轻的浪漫主义作曲家谱成歌曲。于是，这些音乐家便使一种叫作**艺术歌曲**的体裁流行起来，这是一种为独唱和钢琴伴奏而作的具有很高的艺术灵感的歌曲。由于艺术歌曲在德语世界中硕果累累，它也被称为**利德**（Lied，复数形式为 Lieder），在德语中，Lied 是歌曲的意思。虽然许多作曲家都创作了艺术歌曲，但没有人能像舒伯特那样在这一体裁上取得更大的成功。他特有的天才是能够抓住歌词的精神和细节并使之形成音乐，创造一种极为微妙的情感的图画，其中的人声，在钢琴伴奏的帮助下，表现了诗歌中的每一个细节。舒伯特说："当你拥有一首好诗，音乐便容易产生，旋律就在笔下奔涌，因此作曲是一种真正的快乐。"

弗朗茨·舒伯特
（Franz Schubert, 1797—1828）

舒伯特 1797 年生于维也纳。在伟大的维也纳音乐大师——海顿、莫扎特、贝多芬、舒伯特、勃拉姆斯和马勒中间，只有他是生于这座城市的。舒伯特的父亲是位中学教师，所以舒伯特也被作为一名教师来培养。由于舒伯特突出的音乐天分，必须为他另上音乐课，因此他的父亲教他拉小提琴，他的哥哥教他弹奏钢琴。舒伯特在 11 岁那年被准许成为皇家小教堂唱诗班的一名歌童（这个团体我们今天称之为维也纳童声合唱团）。

1812 年，年轻的舒伯特嗓音变声后，离开宫廷小教堂而进入一所教师学院。舒伯特被免除服兵役的强制义务，主要是因为他身高不足 5 英尺，而且视力很差，他不得不戴上了我们今天在他的肖像中（见图 20.1）熟悉的那副眼镜。1815 年，舒伯特在他父亲的小学里成了一名教师。但他发现教学既费力又乏味，因此在沉闷的三年后，舒伯特放弃了他的"全日制工作"，全身心地投入音乐中。

"你是个幸运的家伙，我确实很忌妒你！你活在一个甜美、珍爱自由的生活中，你能够在你喜欢的任何方面自由地驾驭你的音乐天才，随心所欲地表现你的思想。"这是舒伯特的哥哥对这位作曲家新获得的自由的看法。然而正像许多浪漫主义者所认识到的，现实比理想更加严酷。除了出卖他的一些艺术歌曲得到微薄的收入外，他缺少经济上的资助。不像贝多芬，舒伯特没有与贵族们保持联系，因此也没有从他们那里接受任何赞助，结果，他过着一种漂泊流浪的生活，靠朋友的慷慨帮助，当他穷困潦倒时，经常和他们寄宿在一起。他每天早上充满激情地作曲，下午去咖啡馆讨论文学和政治问题，到了晚上，常为朋友们和崇拜者们演奏他的歌曲和舞曲。

当舒伯特在艺术上达到成熟时，伟大的贵族沙龙时代已日暮黄昏，它作为艺术表现的主要场所的角色被中产阶级的客厅和起居室所代替。这里的环境不那么正式，一群对音乐、文学、戏剧、诗歌有共同爱好的男女，聚集在一起阅读和讨论这些艺术的最新发展。舒伯特的朋友们将有舒伯特在场的、只演奏他的作品的聚会叫作**舒伯特音乐会**（Schubertiad）。这是一种小型的、纯粹私人的聚会（见图 20.2），而不是大型的公开音乐会，舒伯特大部分最好的歌曲就是在那里首演的。

1822 年，灾难降临到了这位作曲家身上：他感染了梅毒，这种由性交传染的疾病，在没有发现抗生素之前，就等于判了死刑。他在那一年创作的抒情性

图20.1和图20.2
（上图）弗朗茨·舒伯特。（下图）被称为"舒伯特音乐会"的一种小型的私人聚会，在这里艺术家们演出自己的作品。钢琴前的歌唱家是约翰·沃格尔。舒伯特在钢琴上为他伴奏，紧挨在沃格尔的左边。

的 B 小调交响曲，是他遗留下来的未完成的作品，因此被恰当地称为《未完成交响曲》。不过舒伯特在他1828年英年早逝之前的几年中创作了一些最伟大的作品：声乐套曲《美丽的磨坊女》（1823）和《冬之旅》（1827），为钢琴而作的《"流浪者"幻想曲》（1822），以及伟大的 C 大调交响曲（1828）。1827 年贝多芬逝世时，舒伯特在葬礼上担任了火炬手。第二年他也去世了，成为伟大作曲家中生命最短的一位。在他的墓碑上写着："音乐的艺术在这里埋藏了丰富的瑰宝，以及更美好的希望。"

在他短暂的 31 年的生命中，弗朗茨· 舒伯特创作了 8 部交响曲，15 部弦乐四重奏，21 首钢琴奏鸣曲，7 部为合唱和乐队所作的弥撒曲及 4 部歌剧——从任何标准看都是可观的创作数目。大部分都没有演奏过。不同于贝多芬，舒伯特在他生前没有出名，他的声誉是在他死后才产生的。他的音乐的流行，主要是通过他的艺术歌曲。的确，在这一领域中，他创作了 600 多首作品，许多都是短小的杰作。有时舒伯特将一些歌词组成一个系列，这样做，他便创作出一种被称为**声乐套曲**的形式（有点像一部"概念专辑"）——许多首单独的歌曲紧密地组合起来，讲述一个故事或表现一个主题。《美丽的磨坊女》（20 首歌曲）和《冬之旅》（24 首歌曲）都描述了没有回报的爱情的不幸结局，是舒伯特的两部伟大的声乐套曲。

《魔王》（1815）

我们只要欣赏一下舒伯特年仅 18 岁时创作的歌曲《魔王》，便可知晓他非凡的音乐天才了。歌词是著名的诗人约翰·冯·歌德（1749—1832）创作的，其本身是一首**叙事诗**——在叙述性的诗句和戏剧性的对话的交替中讲述了一个生动的故事。它与小精灵国度的魔王和他恶意引诱一个小男孩的故事有关。传说无论是谁与魔王接触，都将死去。这个故事典型地代表了浪漫主义对超自然的、死亡的主题的迷恋，这种迷恋最突出地表现在玛丽·雪莱的小说《弗兰肯斯坦》（1818）中，并且在舒伯特的密友莫里茨·冯·施温德的一幅画（见本章开头的图像）所描绘，他曾多次在舒伯特音乐会上听过作曲家表演这首歌曲。

根据一位朋友的叙述，舒伯特一边读着歌德的一部诗集，一边在他的屋里来回踱步。突然，他快步走到钢琴前，飞快地写着，为歌德的整首叙事诗谱写了音乐。然后，舒伯特和他的朋友急忙赶到他的学校，为一些其他的朋友演奏了它。在舒伯特生前，《魔王》成了他最著名的一首歌曲，也是给他带来收入的少数几部作品之一。

诗歌一开始便描绘了令人毛骨悚然的夜景："是谁在夜半风中，骑马飞奔？"一位父亲紧抱着他发烧的儿子，骑马奔向一个客栈，以便抢救孩子的生命。舒伯特既抓住了这种场景中普遍的恐怖感，又突出了马蹄飞奔的细节；他创造了一种

钢琴伴奏的音型，以钢琴家所能达到的飞快速度，无情地在钢琴上敲击着。（见谱例 20.1）。

谱例 20.1

死亡的幽灵——魔王，轻声地向孩子打招呼。他唱着诱惑性的甜蜜曲调，旋律温柔而欢快，还有流行小调中的轻快的伴奏（见谱例 20.2）。

谱例 20.2

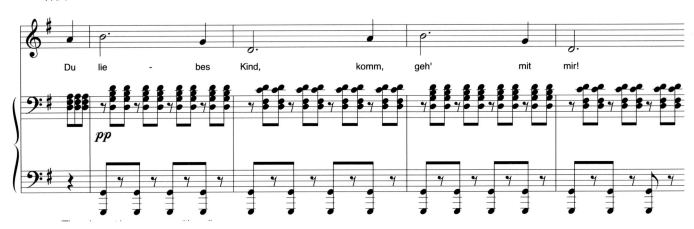

受了惊吓的孩子向父亲呼救，他唱着一种不安的旋律线条，最后是紧张的半音上行（见谱例 20.3）。

谱例 20.3

这个呼救在歌曲中多次出现，每一次都出现一个更高的音高上，而且和声也更不协和。音乐以这种方法表现了男孩不断增长的恐惧。父亲则以稳定、沉着和不断重复的低音旋律，试图安慰他的孩子。魔王起初用甜美、和谐的曲调进行诱惑，但是随后便用不协和音调进行威胁，引诱变成了劫持。这样，故事中三个角

色，每个都有不同的音乐特点（尽管所有的角色都是由一个人声演唱的）。这是音乐的性格描述的最佳范例，旋律和伴奏不仅支撑着歌词，而且也强化和丰富了它。结束是突然到来的：魔王（死神）的手抓住了他的牺牲品。焦虑让位于悲哀，叙述者以越来越阴暗的音调（小调）宣布："但怀里的孩子已经死去！"

　　就像歌德诗歌中的紧张性在不断地增长，舒伯特的音乐从头至尾也一直是在发

聆听指南

舒伯特：艺术歌曲《魔王》（1815）

体裁：艺术歌曲
曲式：通谱体
聆听要点：拟声法的音乐——音乐经常表达出它的意义。在这首艺术歌

舒伯特：魔王　♪

曲中，舒伯特采用歌词的变化的表情元素（马蹄的奔跑、父亲稳定自信的音调、魔王甜言蜜语的引诱、孩子的越来越剧烈的叫喊），为每一种元素提供了有特点的音乐。今天的人们似乎会用这种手法创作卡通音乐，而在像舒伯特这样的歌曲大师手下，则创作出了伟大的艺术。

时间	音乐特点	角色	歌词
0:00	钢琴引子：右手是敲击的三连音，左手是小调的不详动机。		
0:23		叙述者：	"谁在夜半风中，骑马飞奔？是一位父亲和他儿子。他把那孩子抱在怀里，紧紧地抱着，使他温暖。"
0:56		父亲：	"儿子，为何这样惊慌害怕？"
1:04	不安的音程跳进	儿子：	"啊，父亲，你可看见魔王？他头戴王冠，露出尾巴。"
1:20	低音区的安慰音调	父亲：	"儿子，那是烟雾在飘荡。"
1:31	大调，引诱的旋律	魔王：	"好孩子呀，快跟我来吧，我和你一起快乐游玩；无数的鲜花开满海滨，我的母亲还有金边衣裳。"
1:54	声乐的半音进行带来紧张度	儿子：	"啊，父亲，啊，父亲，你听见没有，那魔王低声对我说什么？"
2:07	低而稳定音高	父亲：	"你别怕，我的儿，你别怕，那是寒风吹动枯叶在响。"
2:18	大调，欢快的音调	魔王：	"好孩子，你可愿意跟我去？我的女儿也正在等着你；每天晚上她跟你在一起游戏，她唱歌又跳舞来使你欢喜，她唱歌又跳舞来使你欢喜。"
2:35	小调，还是紧张的半音，但更高	儿子：	"啊，父亲，啊，父亲，你看见了吗？魔王的女儿在黑暗里。"
2:48	低音区，但有更多跳进	父亲：	"儿子，儿子，我看得很清楚，那只是些灰色的老柳树。"
3:05	音乐开始是诱惑的，然后便是威胁的，在小调上	魔王： 魔王：	"我爱你，我被你美丽的容貌所吸引，如果你不愿意，我将要使用暴力。" 我真爱你，你的容貌多可爱美丽，你要是不愿意，我就用暴力。
3:17	在最高音区的痛苦喊叫	儿子：	"啊，父亲，啊，父亲，他已抓住我！他使我痛苦不能呼吸。"
3:31	旋律上升然后降下	叙述者：	"父亲在发抖，他加鞭狂奔，把喘息的孩子紧抱在怀里。惊慌疲倦地到达旅店，
3:47	钢琴放慢并停下，宣叙调		但怀里的孩子已经死去！"

展着的，没有明显的重复。这种以旋律与和声材料总在变化为特点的音乐作品，称为**通谱体**。因此，我们称舒伯特的《魔王》为一首通谱体的艺术歌曲。但是，对于那些与戏剧性的叙事相对的抒情诗来说，**分节歌**的形式是更经常采用的。在这里，歌词的每段或每节诗都保持着一种单独的有诗意的情绪。大部分民歌和当代的流行歌曲都是用分节歌的形式来创作的，每一节经常由一段诗歌与叠歌组成。采用分节歌形式的 19 世纪艺术歌曲的一个熟悉的例子是著名的勃拉姆斯的《摇篮曲》。

罗伯特·舒曼
（Robert Schumann, 1810—1856）

抒情诗几乎总是涉及爱情。的确，爱情的主题不仅主宰了舒伯特的艺术歌曲，而且也主宰了舒曼夫妇——罗伯特·舒曼和克拉拉·舒曼（见图 20.3）的艺术歌曲，他们两人的夫妻恩爱的人生故事本身就是一首爱情的颂歌。

罗伯特·舒曼并非为音乐而生，而是为文学而生。他的父亲是位小说家，向舒曼介绍了许多浪漫主义诗歌和古代文学经典。然而他父亲却在年轻时就去世了。舒曼的母亲认为她的儿子应该为了更有前途保障而去学习法律，舒曼不情愿地进了海德堡大学，但他却从不去上课，把时间都用在诗歌和音乐上。1830 年舒曼得到母亲的勉强同意后，到莱比锡去学钢琴，决心成为一位演奏家。但是，在随著名钢琴家弗里德里希·维克（Friedrich Wieck，1785—1873）上课两年之后（在这两年期间，他每天练琴长达 7 小时），他所有努力的结果却是他的右手被永久性地损伤了。于是他把注意力转向了音乐评论和作曲。

当舒曼在莱比锡的维克家学习钢琴时，与维克漂亮而富有才气的女儿克拉拉相遇、相爱。然而克拉拉的父亲却粗暴地反对他们的结合，罗伯特被迫为赢得克拉拉而开始了一场法律之战。维克反对的理由之一是舒曼连自己的生活都没有保障，更别说养活妻子了。受到他对克拉拉的爱的启发，也许是想显示自己是可以谋生的，舒曼转向艺术歌曲的创作，这在当时可能是最有销路的音乐体裁。1840 年，舒曼创作了近 125 首歌曲，包括用拜伦、歌德这样的浪漫主义大诗人，以及莎士比亚的一些诗歌谱写的歌曲。同一年，舒曼在法庭上战胜了克拉拉的父亲，这对情侣终于得以结婚。

图20.3
罗伯特和克拉拉·舒曼在 1850 年，根据一幅早期照片制作的版画。

罗伯特·舒曼在法庭上赢得胜利的那一天，他在日记中写道："最幸福的一天，斗争结束了。"在这种愉快的情绪中，他完成了对德国浪漫主义诗人阿德尔伯特·冯·夏米索（1781—1838）的八首诗歌的谱曲。这些诗歌描绘了一位年轻的中产阶级妇女的希望。标题是《妇女的爱情与生活》，八首诗歌形成一个整体，舒曼把它作为一部声乐套曲来谱曲。在套曲的中间出现了《你的指环在我的手指上》，一首五节的诗歌，其中新婚的妻子凝视着她的戒指。因为第三节类似于第一节，而第五节与第一节相同（见下面的聆听指南），舒曼没有选择人们期待的分节歌形式来谱曲，而是给歌曲一种 ABACA（回旋曲）的曲式。为相似的诗节提供了相同的音乐（A）。高潮出现在 C 的部分，当她宣告她永恒的爱时，她激动地唱着上行的音阶。随着抒情副歌的重复（A）而返回了平静，接着是一段柔和的钢琴尾声。

聆听指南

罗伯特·舒曼：《你的指环在我的手指上》，选自《妇女的爱情与生活》（1840）

体裁：艺术歌曲

曲式：回旋曲（ABACA）

聆听要点：对年轻人爱情的生动描绘，在回旋曲式的范围内，激动和温柔的抒情之间的交替。

舒曼：你的指环在我的手指上

Du Ring an mei-nem Fin - ger, mein gol-de-nes Rin-ge-lein,

第一段

0:00　A　你的指环在我的手指上，
　　　　　我的小小金色指环，
　　　　　我把你虔诚地压在我的唇边，
　　　　　我把你虔诚地压在我的心上。

第二段

0:26　B　我梦想过它，
　　　　　一个童年的平静而美丽的梦，
　　　　　我发现自己是孤独的，
　　　　　在荒芜的、广阔无边的空间迷失了。

第三段

0:52　A　你的指环在我的手指上，
　　　　　你第一次教给我

向人生无限的深意，
打开我凝视的目光。

第四段

1:18　C　我想为你服务，为你生活，
　　　　　完全地属于你，
　　　　　完成我自己，发现我自己，
　　　　　在你的光辉中变形。

第五段

1:39　A　你的指环在我的手指上，
　　　　　我的小小的金色指环，
　　　　　我把你虔诚地压在我的唇边，
　　　　　我把你虔诚地压在我的心上。

克拉拉·维克·舒曼
（Clara Wieck Schumann, 1819—1896）

　　不像她的丈夫罗伯特·舒曼，一个天才的作曲家却没有成为演奏家，克拉拉·维克·舒曼却是 19 世纪伟大的钢琴演奏家之一（见图 20.3）。她是个神童，11 岁那年就在她的出生地——德国莱比锡初次登台，随后进行了在欧洲的音乐会巡演。在此期间，她给一些浪漫主义时期重要的作曲家，如门德尔松、柏辽兹、肖邦和李斯特留下了深刻印象，并得到他们的帮助。奥地利皇帝给她冠以"皇家和帝国室内乐大师"的称号——这是历史上第一次把这个官方的头衔授予一个新教徒，一个青少年，或一个女性。

　　1840 年与舒曼结婚时，克拉拉已是位国际明星，而舒曼还鲜为人知。尽管如此，她很快开始了双重角色的生活——舒曼的妻子和八个孩子的母亲。她也尝试过音乐创作，作品大部分是艺术歌曲和钢琴的特性小品。虽然克拉拉具有无可争辩的作为作曲家的天才，但她在作为女性和有创造力的艺术家之间存在着矛盾心理（见下方短文）。随着她的孩子的增多，她的创作就变得越来越少。克拉拉作为一位艺术歌曲作曲家最多产的时期，恰巧是她与舒曼结婚的最初几年。

女性作曲家在哪里？

　　你可能注意到了在此书中很少提到女性作曲家，尽管我们在前面已经探讨了一些人的作品，例如宾根的希德加（第五章）和芭芭拉·斯特罗齐（第八章），我们还将在后面看到奥古斯塔·里德·托马斯的那些作品（第三十一章）。但是，一般来说，尽管自中世纪以来，不少女性成为世俗音乐的演奏家，却很少成为作曲家。其原因可能很多，一个最突出的原因是：机会。

　　20 世纪之前，男性主导的社会认为，女性成为有创造性的艺术家是既不恰当也不可能的。就像 20 世纪小说家弗吉尼亚·伍尔芙在她的文章《一个人拥有的房间》中指出的，女性几乎从来不上或从不鼓励上创造性的写作、作曲或绘画的课程，像乔治·桑（奥洛尔·杜德旺）和乔治·艾略特（玛丽·安·伊文思）这样的女性作家被迫通过笔名伪装她们的性别。巴黎音乐学院的规定证明了女性在作曲方面的障碍。这座音乐学院建于 1793 年，但几乎直到一个世纪之后，才允许女性进入高级音乐理论和作曲班。女性可以学习钢琴，但是按照 19 世纪 20 年代的一项法令，她们不得不从一个分开的门进出。同样，国家资助的巴黎美术学院直到 1897 年才允许女性画家进入；甚至那时，她们也不允许上裸体的解剖学课。对人体艺术的指示是严酷的，因为她们的出现被认为是"有伤风化的"。只有在那些例外的情况下，一个女子在家里接受了集中强化的音乐教育，才有可能获得成为一个音乐创作者的机会。

　　但是，甚至在"在家学成"的女性中，反对之声和自我怀疑也是存在的。就像克拉拉·舒

曼在 1839 年的日记中所写的："我曾经相信我拥有创造的天才，但是我放弃了这种想法。一个女人一定不要渴望作曲。还从来没有一个女人能够做到这一点。我应该期待自己成为那个人吗？"作曲家费利克斯·门德尔松天才的姐姐芳妮·门德尔松·亨泽尔 (1805—1847)（见图 20.4）15 岁时曾考虑将音乐作为职业，但接到了来自她父亲的这样的指令："你在给我的信中谈到你的音乐职业问题，并与费利克斯做了对比，你的想法和表达都是正确的。但是，虽然音乐可能会成为他的专业，但对于你，音乐肯定只能是一种装饰，永远不会成为你生活的核心……你必须变得更加稳重和镇定，为你自己真正的职业做好准备，一个年轻女性的唯一职业——做一个家庭主妇。"

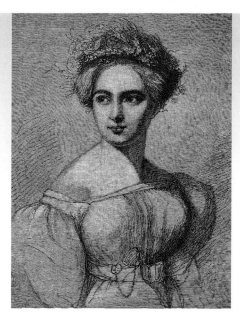

图20.4
1829年的芳妮·门德尔松，她丈夫威尔海姆·亨泽尔的一幅速写画。

克拉拉·舒曼的《如果你为美丽而爱》成为她丈夫罗伯特·舒曼的《你的指环在我的手指上》的一首可爱的配对作品。作于她婚后一年的 1841 年，克拉拉的《如果你为美丽而爱》是为约瑟夫·埃申多夫 (1788—1857) 的一首四节的爱情诗的谱曲。在这首充满渴望的、有趣的歌词中，诗人陈述了这个女人为什么不该被爱的三条理由——不是为了她的美丽、年轻或金钱（克拉拉确实拥有全部这三点）。然而在最后一节中，我们知道了她为什么应该被爱——只是因为爱。虽然第一段的旋律和伴奏音型弥漫在随后的段落里，但克拉拉变化了每段的音乐写法，因而形成了**变化分节歌形式**（每节诗的音乐都稍作变化）。因此这首歌的曲式结构是 A A' A" A'"。谱例 20.4 显示的是第一段的旋律，以及它在第二段中是怎样变化的。总是在发展的音乐给这首艺术歌曲带来了显著的新鲜感。作为艺术歌曲作曲家，克拉拉与罗伯特是旗鼓相当，还是有所超越？你自己去判断吧。

谱例 20.4

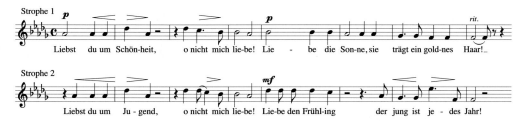

悲惨而真实的人生

罗伯特·舒曼是位有些"变化无常"的作曲家。在 19 世纪 30 年代，他几乎只写独奏的钢琴曲：奏鸣曲、变奏曲和特性小品。1840 年，除艺术歌曲，他几乎什么都没写。1841 年，他创作了四部交响曲中的两部。1842 年他的注意力又

聆听指南

克拉拉·舒曼：《如果你为美丽而爱》（1841）

体裁：艺术歌曲
形式：变化分节歌 (AA' A" A''')
聆听要点：声乐线条和伴奏从一段到下一段的轻微变化；音乐的新鲜感和光彩也许只有一个恋爱中的年轻人才能创作出来。

克拉拉·舒曼：如果你为
美丽而爱　♪

		第一段
0:00	A'	如果你为美丽而爱，不要爱我！去爱太阳吧，她有着金发！
		第二段
0:34	A'	如果你为年轻而爱，不要爱我！去爱春天吧，她每年都年轻！
		第三段
1:00	A"	如果你为金钱而爱，不要爱我！去爱美人鱼吧，她有很多珍珠！
		第四段
1:27	A'''	如果你为爱而爱，那就爱我吧！你永远地爱我，我也永远地爱你！
2:04		钢琴独奏的简短尾声

返回到室内乐，这在一首受到高度评价的钢琴五重奏中达到顶点。1845 年他创作了辉煌的 A 小调钢琴协奏曲，但是此后，他的创作便开始衰退了。

舒曼从他的早年就遭受我们今天的精神病医生所说的双极性神经错乱的折磨（有可能是因为他年轻时为治疗梅毒而服用大量砒霜，导致病情恶化）。他的情绪在神经质的愉悦与自杀性的抑郁之间摇摆。在某些年间他创作了大量的音乐，而另一些时期则什么也没有创作。随着时间的推移，舒曼的健康状况每况愈下。他开始出现幻听，既有天堂的声音，也有地狱的声音。一天早上，他被内心的魔鬼纠缠，从一座桥上跳进了莱茵河。附近的渔民把他救起，但从那时起，他自己要求住进疯人院，并于 1856 年在那里去世。

克拉拉·舒曼比罗伯特·舒曼多活了 40 年，她养育了孩子，为了还清账单，她重新开始了自己作为钢琴家的巡回演出生涯。她身着黑色的丧服，在欧洲各地演奏，直到 19 世纪 90 年代。舒曼去世后，克拉拉便没有再作曲，也没有再婚。生活有时也像艺术，克拉拉仍然忠于她在她的歌曲《如果你为美丽而爱》中所说的誓言。今天，他们肩并肩地安息在德国波恩的一个小小的公墓里，两个灵魂代表了浪漫主义时代的精神。

关键词

艺术歌曲	分节歌	通谱体	舒伯特音乐会
声乐套曲	利德	变化分节歌	叙事歌

第二十一章

浪漫主义音乐：标题音乐、舞剧音乐和民族主义音乐

文学中的浪漫主义爱情不仅激励了艺术歌曲，而且也激励了标题音乐的发展。的确，19 世纪可以被恰当地称为"标题音乐的世纪"。更早的、单独的标题音乐的例子是存在的，如维瓦尔第的《四季》（见第九章）。但浪漫主义作曲家相信，音乐可以不只是纯粹的、抽象的音响，音乐自己（没有歌词）就能讲故事。最重要的是，他们现在有了新近扩大的管弦乐队的力量和色彩来帮助音乐讲故事。

标题音乐是器乐曲，通常为交响乐队而作，它寻求对一些非音乐素材中描绘的事件和情感进行声音的再创造：一个故事、传奇、戏剧、小说或历史事件。标题音乐的理论建立在明显的事实依据上，即特定的音乐语言可以唤起特定的情感或联想。比如一段抒情的旋律能够唤起对爱情的回忆，尖锐的不协和和弦可能暗示着冲突，或者，一段突然的号角声可能暗示英雄的到来。通过把这样的音乐语言按照有说服力的顺序连接在一起，作曲家可以用音乐讲述一个故事。标题音乐是与 19 世纪强烈的文学精神完全一致的。

一些浪漫主义作曲家，特别是约翰内斯·勃拉姆斯（1833—1897），抵制标题音乐的诱惑，继续写被称为**纯音乐**的作品——交响曲、奏鸣曲、四重奏和其他没有涉及标题音乐因素的器乐。在这些音乐中，要求听者去猜想他们所希望的各种意义。然而，大部分作曲家渴望利用标题音乐的更明显的叙述性特征，表达一个清晰的、有条理的主题思想。1850 年，弗朗茨·李斯特这位标题音乐的主要拥护者说道，一个标题给了作曲家"一种手段，通过这种手段来保护听众，防止对内容的错误解释，并把他们的注意力引导到整体的诗意的想象上"。

标题音乐三种主要的音乐体裁如下所述。

● **标题交响曲**：通常有三四个或五个乐章的一种交响曲，它们在一起描述一个连续的特定的故事或场景，这个故事或场景来自一个音乐以外的故事或事件。例子包括柏辽兹的《幻想交响曲》（1830）和李斯特的《"浮士德"交响曲》（1857）。

● **戏剧序曲**（为一部歌剧、话剧或甚至一个节日而作）：是一种单乐章的作品，通常采用奏鸣曲—快板曲式，通过音乐描述一些连续的戏剧性事件。许多序曲已成为观众最喜爱的作品，在当今的音乐会上脱离了原来的歌剧或戏剧而被单独演奏。这类作品包括罗西尼为他的歌剧《威廉·退尔》而作的序曲（1829）、门德尔松为莎士比亚的戏剧《仲夏夜之梦》所作的序曲（1826），以及柴科夫斯基的《1812 序曲》（1882），为纪念俄国战胜拿破仑而作。

● **音诗**（也称交响诗）：一种为管弦乐队而作的单乐章作品，用音乐来表现与故事、戏剧、政治事件或个人经历有关的情感和事件。这方面的例子有柴科夫斯基的《罗密欧与朱丽叶》（1869；1880 年修订）、穆索尔斯基的《荒山之夜》（1867）和理查德·施特劳斯的《查拉图斯特拉如是说》（1896）。实际上，交

响诗和戏剧序曲的区别很小：两者都是为音乐厅而作的有标题性内容的单乐章管弦乐作品。

海克托·柏辽兹（Hector Berlioz, 1803—1869）与标题交响曲

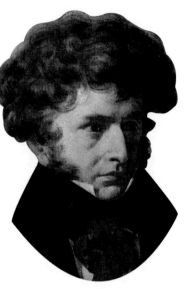

　　海克托·柏辽兹是音乐史上最有创作性的人物之一（见图21.1），1803年出生于法国格勒诺布尔山城附近的一个医生家庭。早年柏辽兹主要学习自然科学和古罗马文学。虽然跟随当地的几位老师学过长笛和吉他，但没有受过任何音乐理论或创作上的系统训练，也很少接触音乐大师们的作品。在19世纪的主要作曲家中，柏辽兹是唯一一位不熟悉键盘的人。他从未学习过钢琴，最多只能弹几个和弦。

　　17岁那年，柏辽兹的父亲送他到巴黎学医，这是他父亲的专业。柏辽兹学了两年内科，1821年获得学位。但柏辽兹发现，解剖桌令他厌恶，而歌剧院和音乐厅对他的吸引力却是不可抗拒的。经过一段时间的思考后，不可避免地与他的父母在职业的选择上发生了争吵，他发誓"不当医生或药剂师，而要成为一名伟大的作曲家"。

图21.1
29岁时的柏辽兹

　　他沮丧的父亲立即停止了柏辽兹的生活费，好让年轻的他去思考在巴黎音乐学院（法国国家音乐学院）学习作曲怎么能够养活自己。其他作曲家靠教学挣些固定的收入，但柏辽兹由于没有特别的演奏器乐的才能，没有资格给别人上音乐课，他便转向了音乐评论，为文学杂志写评论和文章。柏辽兹是第一位作为音乐批评家谋生的作曲家，正是他的音乐批评，而不是他的音乐创作，在他的余生成为他经济收入的主要来源。

　　柏辽兹转而去写音乐评论文章或许是不可避免的，因为在他心中，音乐与文学总是联系在一起的。柏辽兹当学生时，就接触了莎士比亚的作品，这种经历改变了他的人生："莎士比亚悄无声息地闯入了我的生活，像闪电一样使我愕然。这一闪电式的发现立即向我揭示了艺术的全部真谛。"柏辽兹对莎士比亚的戏剧如饥似渴，并根据他的四部作品——《暴风雨》《李尔王》《哈姆雷特》及《罗密欧与朱丽叶》进行音乐创作。莎士比亚和柏辽兹的艺术的共同特性是表情的范围。正如在莎士比亚之前没有戏剧家能够在舞台上表现人类如此丰富的情感，在柏辽兹之前也没有作曲家，甚至贝多芬也没有能够用声音来创造如此宽广的情感范围。

　　为了用音乐表现暴风雨般的情感，柏辽兹要求庞大的管弦乐队和合唱队——演奏人员有数百人（见图21.2）。他还实验新乐器：**蛇形大号**（大号的早期形式）、**英国管**（低音双簧管）、竖琴（一种古代乐器，现在首次被使用在管弦乐队中）、

短号（一种有阀键的铜管乐器，来自军乐队），甚至还有新发明的萨克斯管。1843年，柏辽兹写了一篇关于乐器的论文，至今它还作为**配器**课的教材在世界各地的音乐学院中使用。这个几乎不会弹钢琴的男孩，现在成了一位管弦乐配器的大师！

柏辽兹对音乐形式的处理同样是反传统的、超前的，他很少使用像奏鸣曲—快板或主题与变奏这样的标准曲式，他更愿意随着手边特定的故事的叙述创造各种曲式。他的法国同胞把他的作品说成是"古怪"和"畸形"的，认为他有些疯疯癫癫。柏辽兹秉承这样的格言："没有人是他自己土地上的预言者"，他带着革新的音乐去了伦敦、维也纳、布拉格甚至莫斯科，向那里的听众介绍《幻想交响曲》《浮士德的责罚》和《罗密欧与朱丽叶》这样的作品。1869年柏辽兹在巴黎孤独而痛苦地死去，他在他的家乡法国所得到的很少的承认来得太晚，没有对他的职业或自尊起到促进作用。

《幻想交响曲》（1830）

柏辽兹最著名的作品始终是他的《幻想交响曲》，也许这是浪漫主义音乐中最激进的一个例子。它的配器和曲式都是革命性的，而这部作品最有创新性的方面是它的标题内容。在五个乐章的进程中，柏辽兹用音乐讲了一个故事，因此而创造了第一部标题交响曲。而且，围绕着《幻想交响曲》的产生，作者的个人经历也和作品本身一样迷人。

1827年，一个由英国演员组成的剧团到巴黎演出莎士比亚的《哈姆雷特》和《罗密欧与朱丽叶》。尽管柏辽兹几乎不懂英语，他还是观看了演出，被莎士比亚作品中特有的人类的洞察力、动人心魄的美和有时是粗暴的舞台情节所深深打动。然而，柏辽兹不仅仅爱上了莎士比亚的作品，他还爱上了剧团中的主要女演员——《哈姆雷特》中的奥菲莉亚和《罗密欧与朱丽叶》中朱丽叶的扮演者，名叫哈里特·斯密孙（见图21.3）。就像今天可能追求好莱坞明星的一个疯狂的年轻人，柏辽兹写了许多热情洋溢的情书追求斯密孙。最终，他的热情冷了下来，甚至一段时间把热情的目标转向别人。但这一强烈的爱情经历，遭拒后的绝望，黑暗的幻象和可能的死亡，都为一部不寻常的富于想象力的交响曲和它的故事线

索的产生提供了促进因素。

《幻想交响曲》之所以这样命名（原文是：symphonie fantastique），不是因为它的奇异和古怪（fantastic），而是因为它是一个想象力的产物。柏辽兹对他与斯密孙的关系的幻想贯穿在交响曲的过程中。连接五个分开的乐章的线索是一个代表他的恋人的旋律。柏辽兹把这个主题叫作"**固定乐思**"（idée fixe），这个旋律总是出现，就像那个斯密孙，在柏辽兹受折磨的心中总是挥之不去。然而，当他对斯密孙的情感随着乐章的进行而发生变化时，作曲家便让这个基本的旋律变形，改变了音高、节奏和音色。为保证听众能够跟随这种情感状态的狂野的发展，柏辽兹准备了一份写好的标题说明在音乐演奏时供听众阅读。他的悲惨的幻想曲包括没有回报的爱、企图通过过量的药物自杀、想象的谋杀、行刑和地狱中的复仇。

图21.3
女演员哈里特·斯密孙成为柏辽兹心头萦绕不去的思念，并成为他创作《幻想交响曲》的灵感来源。最终两人成婚。如今两人一起长眠在法国巴黎的蒙马特公墓。

第一乐章：梦幻，热情

标题：一位年轻的音乐家……第一次见到了成为他梦中情人的一个女子……第一乐章的主题便表现了这种忧郁的冥想，它被一些快乐的时刻所打断，发展成狂乱的激情、愤怒和忌妒，并最终返回温柔、泪水，以及宗教的安慰。

一段缓慢的引子（"忧郁的冥想"）为恋人的首次出现做了准备，它由主部主题，即"固定乐思"的第一次出现所代表（见谱例21.1）

谱例21.1

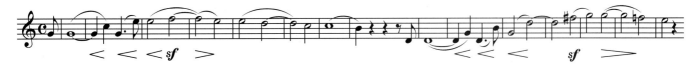

乐章是在类似奏鸣曲—快板的曲式中展开。然而"再现部"并没有更多地反复"固定乐思"，而是对旋律进行变形，反映出艺术家的悲痛和柔情。

第二乐章：舞会

标题：这位艺术家发现自己……置身于一个喧闹的舞会上。

现在，轻快的圆舞曲开始了，但被突然闯入的"固定乐思"所打断，它的节奏被改变成圆舞曲的三拍子。当圆舞曲返回时，四架竖琴增加了华丽的伴奏，靠近结尾，甚至有一段可爱的短号独奏。圆舞曲—固定乐思—圆舞曲的顺序，构成了三部曲式。

第三乐章：田野景色

标题：艺术家发现自己置身于傍晚的田野中，他听到远处传来两个牧人的笛

声……他想到他的孤独，并希望不久他将不再孤独。

　　牧人之间的对话由一支英国管和一支双簧管演奏，后者在后台演奏，以产生远距离回应的效果。固定乐思在木管组中的突然出现，暗示艺术家希望赢得他的恋人。但是，是她错误地鼓励了他吗？牧人的曲调再次响起，但双簧管不再回应。英国管孤独地祈求之后，我们听到的只是定音鼓奏出的远方的隆隆雷声。对爱的呼唤再没有回答。

第四乐章：赴刑进行曲

　　标题：在意识到他的爱得不到恋人的认可后，艺术家吞服了鸦片，由于剂量不足没有致死，在昏睡中梦见许多可怕的景象。他梦见自己杀死了他的恋人，被判死刑，奔赴断头台。他目击了对自己的行刑。

　　这段由于服药而导致的噩梦以艺术家被押往绞刑架执行死刑的进行曲为中心。低音弦乐器的坚定的节拍及沉闷的大鼓描绘着行进的步伐。临近结束时，单簧管再次奏出恋人的主题，但被全乐队演奏的一个极强的和弦突然打断。断头台的铡刀落下了。

　　柏辽兹为他的《幻想交响曲》想象了一个 220 位演奏者的管弦乐队，但在最终的首演只用了大约 100 名演奏者。然而，重要的不是有多少人演奏，而是他们怎样演奏。柏辽兹用很新的、富于色彩的方式为他的乐谱配器，充满了音响上的特殊效果。在"赴刑进行曲"中，他再造了他从小就在拿破仑战争期间听过的法国军乐队的音响。除了令人振奋的进行曲速度，我们还听到了特别沉重的低音铜管乐器（在 2:04），这是交响乐队的一种新的音响，是由一种新加入的蛇形大号奏出的。更惊人的是，在 2:11 时，柏辽兹给下行音阶的每一个音一种不同的音色。他创作了乐曲的高潮——鼓的滚奏、渐强和小军鼓一起宣告了断头台铡刀的落下。我们此刻听到的柏辽兹的配器是如此生动写实，仿佛听到了主人公的人头落地之声，在音乐上这是一个空前绝后的例子。

聆听指南

柏辽兹：《幻想交响曲》（1830）

第四乐章，"赴刑进行曲"

体裁：标题交响曲

聆听要点：令人振奋的进行曲和生动的演奏效果，全都通过一种辉煌创新的管弦乐音响来完成。

柏辽兹 幻想交响曲

0:00　安静的引子，然后是响亮的第一段进行曲
　　　（宣判走向断头台）

0:41　进行曲主题重复，带有大管的对位旋律

1:40　新的、强有力的进行曲主题（人群喧嚷）

2:04　低音铜管乐器，包括蛇形大号

2:11　下行音阶，每个音用不同的配器

2:22　新的进行曲主题和下行音阶的重复与扩展

3:44　新的进行曲主题的结尾加快（人群拥挤向前）

4:15　单簧管演奏"固定乐思"（主人公对恋人的最后幻象）

4:23　突然打断的和弦，然后是拨弦（人头落地）

4:26　响亮、喧闹的最后的和弦（人群欢呼，因为行刑曾是一种吸引观众的事情）

第五乐章：女巫夜宴的梦

标题：他在梦中看到自己在女巫的宴会上，被一群可怕的幽灵、巫师和妖怪所包围，他们是为他的葬礼而来的。怪异的喧闹、呻吟、狂笑、远方的哭声此起彼伏。恋人的旋律又出现了；但是已失去了高贵而优雅的性格，变得低贱、浅薄和怪异。她的到来引起了一阵欢乐的喧嚣，她加入了可怕的狂欢。

在这个庞大而怪异的末乐章中，柏辽兹创造了他个人对地狱的幻象（见图21.4）。在通往地狱的道路上，一群女巫和其他妖魔聚集在一起围绕着艺术家起舞。加弱音器的弦乐、高音的木管和吹奏滑音的圆号造成恐怖的音响。一支高音的单簧管开始吹奏对代表斯密孙的"固定乐思"的可怕的滑稽模仿，她现在穿着老女巫的丑陋的袍子登场了。

谱例 21.2

图21.4
弗朗西斯·戈雅（F. de Goya，1746—1828）的这幅画使用了与柏辽兹《幻想交响曲》末乐章相同的标题——"女巫的夜宴"。他们都在创造浪漫主义艺术家所热衷的怪异和死亡的意象。

全乐队爆发了欢乐的强音来欢迎她，所有的妖魔继续随着被扭曲的"固定乐思"而舞蹈。突然，音乐带着不祥的预感安静下来，这是所有古典音乐中最富独创的时刻之一。你听到了巨大的哥特式教堂里的钟声。在这样一种庄严的背景下，大号和大管演奏出中世纪教堂中的葬礼圣咏——《愤怒之日》（Dies irae，谱例21.3）。最近几年里，有三部"惊悚"影片使用了这首圣咏来表现死亡和黑暗，它们是：《圣诞节前的噩梦》（Nightmare Before Christmas）、《与敌共枕》（Sleep with the Enemy）和《杰出者》（The Shining）。

谱例 21.3

[Di - es i - rae di - es il - la sol - vet sae - clum in fa - vil - la]

不仅配器具有轰动效应，而且音乐的象征性也是亵渎神灵的。就像画家戈雅在他的《女巫的夜宴》中让婴儿充当圣餐的面饼来对天主教弥撒进行讽刺模仿（见图 21.4），柏辽兹也对天主教最值得尊敬的格里高利圣咏中的一首做出了嘲弄。首先是圆号很快地演奏了两遍《愤怒之日》（一种叫作节奏**减缩**的手法）。然后，这首神圣的旋律被变成了活泼放纵的舞曲音调，由刺耳的高音单簧管演奏，整个场景现在变成一场亵渎上帝的安魂弥撒。在一个地方，柏辽兹指示小提琴不用弓毛而用弓的背面——木质的弓杆敲击琴弦（标记是 col legno），创造了一种噪声，令人想起地狱之火燃烧时的噼啪声。

对于 1830 年 12 月 5 日首次听到《幻想交响曲》的观众来说，整部作品似乎是难以理解的：新的乐器、新颖的演奏效果、在不同的调上同时出现的旋律、一种非传统的曲式，像是奏鸣曲—快板或回旋曲，但却是从一种读起来像是一部恐怖电影的脚本那样的标题的事件中产生的。不过，它们都很有效果。这里又是一位创造者、一位天才打破常规和传统艺术的束缚的例子，而他这样做却创作出一部非常完整的、统一的和最终令人满意的作品。个别的效果可能是革命性的、暂时令人震惊的，但是，当它们在整体的艺术观念中被听到时，它们自身便是前后一致和富有逻辑的。假如柏辽兹再也没有创作其他的作品，他仍然可以仅仅靠这部浪漫主义的创新杰作而流芳千古。

标题的真实结局

在柏辽兹的标题交响曲《幻想交响曲》中，艺术模仿生活——他建构了一种音乐的叙事来反映他年轻时代的经历（真实的和想象的）。然而柏辽兹和他的恋人斯密孙的爱情故事的真实结局是怎样的呢？事实上，柏辽兹确实见到了她并和她结了婚，但两人一直痛苦地生活在一起。柏辽兹抱怨斯密孙体重增加，而斯密孙则抱怨柏辽兹的不忠。斯密孙死于 1854 年，葬于巴黎一个小公墓里。1864 年，这个公墓被关闭，所有的遗骸被移葬到一个新的更大的墓地。鳏夫柏辽兹开始着手移葬他的妻子，他在回忆录中这样写道：

一个昏暗的早晨，我独自来到这个令人悲伤的地方。一名管理员正在挖坟现场等待着我。我到达时，一位掘墓者跳进已经挖开的墓地。10 年过去了，但棺材仍然是完整的，只是潮湿损坏了棺材盖。掘墓者并没有去掀开棺材盖，而是随着一阵可怕的声音噼里啪啦地拆毁了它。然后他蹲下，将戴着头冠但已腐烂的可怜的"奥菲莉亚"的头抱起，安放到旁边的一个新棺材里。然后他又第二次弯下身，费力地抬起无头的躯体——寿衣上仍然粘着发黑的东西，好像在一个潮湿的袋子中有很多沥青。我记

得那沉闷的声音……还有气味。（选自柏辽兹《回忆录》）

柏辽兹和斯密孙以扮演罗密欧与朱丽叶开始，并以扮演哈姆雷特和奥菲莉亚而告终。柏辽兹是按照莎士比亚的戏剧来铸造自己的音乐和生活的。因此，在20世纪的1969年纪念柏辽兹逝世100周年的时候，热心于浪漫主义音乐的人们移葬了命运不佳的柏辽兹夫妇的遗体。今天，他们肩并肩地安息在巴黎的蒙马特公墓中。

> 巴黎画家欧根·德拉克洛瓦（Eugène Delacroix）描绘《哈姆雷特》中墓地场景的画作（1829）。

彼得·柴科夫斯基（1840—1893）：音诗与舞剧音乐

浪漫主义对标题音乐的热衷继续贯穿于整个19世纪，在柴科夫斯基的音诗中最为显著（见图21.5）。就像在本章前面所定义的，音诗是一种单乐章的管弦乐作品，在音乐中抓住了一个故事的情感和事件。因此除了一切都发生在一个乐章中这一点之外，一首音诗实际上和一首标题交响曲并无不同。柴科夫斯基更像是一位音乐的叙述者，而不是交响乐作曲家，因此他更擅长一种讲故事的音乐体裁——标题音乐。

柴科夫斯基1840年出生于俄罗斯一个省会城市的中上等家庭。他很小就显示出对音乐的灵敏听觉，在6岁时就能说流利的法语和德语（灵敏的音乐听力和学习外语的能力经常是相伴随的——两者都包含对音响模式的处理）。至于他的职业，他父母断定法律可以提供最保险的成功之路，但是，就像他之前的舒曼那样，柴科夫斯基认识到，是音乐而不是法律点燃了他的想象力，于是，他考上了圣彼得堡音乐学院。当他于1866年毕业时，他立刻在新建立的莫斯科音乐学院获得了和声与作曲教授的职位。

> 图21.5
> 彼得·柴科夫斯基

事实上，在柴科夫斯基成熟时期的大部分时间里，他的生活来源并不是靠在莫斯科的正式职位，而是靠与一个有点古怪的女赞助人梅克夫人（Madame Nadezhda von Meck，见图21.6）之间的私人协定。这个富有的、爱好音乐的寡妇要求在和作曲家永不见面的条件下，提供给他每年6 000卢布（约合今天的5万美元）的收入——不见面的要求并不一定总能保持，因为两人有时居住在同一个夏季庄园里。除了这笔年金，沙皇亚历山大三世在1881年还奖给柴科夫斯基每年3 000卢布的津贴，以表彰他在俄罗斯文化生活中的重要性。作为一个收入

足够的人，柴科夫斯基在西欧进行了广泛的旅行，甚至还到了美国。他享受了很多艺术家需要的能够启发创作灵感的自由。

柴科夫斯基的创作涉及 19 世纪古典音乐的各种体裁，包括歌剧、歌曲、弦乐四重奏、钢琴奏鸣曲、协奏曲和交响曲。但是，今天的常去听音乐会的人都知道他的标题音乐和舞剧音乐是最有名的。例如他的标题性的《1812 序曲》（1882）是为纪念俄国在 1812 年打败拿破仑而作的，在美国的 7 月 4 日独立日可以听到此曲的演奏，和柴科夫斯基辉煌灿烂的音乐伴随的，通常还会有礼花焰火装点夜空。到了 19 世纪末，柴科夫斯基是世界上最流行的管弦乐作曲家。在 1891 年卡内基音乐厅开幕时，需要明星的吸引力来增加光彩，他的"大名"从欧洲传到了美国。他在 1893 年 53 岁时由于在霍乱流行期喝了一杯生水后突然逝世。

图21.6
梅克夫人是一个铁路工程师的遗孀。这位工程师因在 1860—1870 年建设了俄国第一条铁路而赢得了大笔财富。梅克夫人用部分资金赞助了柴科夫斯基和后来的德彪西这样的作曲家。

音诗《罗密欧与朱丽叶》（1869；1880 年修订）

柴科夫斯基最擅长创作大型管弦乐队的描绘性音乐，无论是标题音乐还是芭蕾舞音乐。他把最明显的标题性作品叫作"序曲""幻想序曲"或"交响幻想曲"。今天我们将它们都归入音诗，或交响诗的一般分类中，一个标题暗示出这些单乐章的、标题性作品的文学意味。像他之前的柏辽兹一样，柴科夫斯基也发现莎士比亚的戏剧能够提供丰富的来自音乐外部的创作源泉，他的三部交响诗——《罗密欧与朱丽叶》（1869；1880 年修订）、《暴风雨》（1877）和《哈姆雷特》（1888）都是根据莎士比亚的戏剧创作的，最出色的是《罗密欧与朱丽叶》。

在《罗密欧与朱丽叶》这部作品中，柴科夫斯基想要抓住的是莎士比亚戏剧中的精神而不是文字，因此，他精心创作的对这部戏的主要戏剧事件的表现是自由的，而不是呆板的。实际上，作曲家只从原著中提炼出三个音乐主题：善良的劳伦斯神父的悲悯主题，他想成全这对恋人的计划出现了致命的错误；械斗音乐，主要表现凯普莱特和蒙太古两个家族的世仇；爱情主题，表现了罗密欧和朱丽叶的激情。最重要的是，鉴于莎士比亚的戏剧是作为一个连续的直线过程展开的，柴科夫斯基将他的主题放在奏鸣曲—快板曲式的框架中，它使音乐呈现出一种循环的外形：陈述、对抗、解决。

引子以劳伦斯神父的音乐主题开始，并以竖琴演奏的一连串神秘的和弦结束，劳伦斯神父就像是中世纪的游吟诗人，将要讲述一个很长的悲剧故事。当呈示部开始时，我们听到了愤怒的撞击性的音乐，竞赛式的弦乐和用切分节奏敲击的钹，暗示我们进入了凯普莱特和蒙太古两个家族的暴力世界中。不久，械斗退

却下去，爱情主题升起，就在我们在奏鸣曲—快板曲式中所期待的抒情的副部主题出现的地方。就像那一对恋人，爱情主题也被分为两个部分（见谱例21.4和谱例21.5），当上行的旋律模进向上推进时，每个部分都增强了，并变得更加激情。

谱例21.4 爱情主题第一部分，中提琴和英国管

谱例21.5 爱情主题第二部分，小提琴

简短的展开部出现了世仇的家族与劳伦斯神父越来越坚定的祈求之间的对抗。再现部忠实于奏鸣曲式，以世仇的音乐开始，但很快便转向扩展的、更加欣喜若狂的爱情主题（先再现爱情主题的第二部分，然后是第一部分），但最终被家族世仇主题的喧闹的返回所打断。有不祥预感的定音鼓的强音滚奏宣告了戏剧性尾声的开始。当我们听到葬礼行进的不断敲击的鼓点和破碎的爱情主题的片段时，我们意识到罗密欧与朱丽叶走向了死亡。一个天国般的、圣咏式的段落（爱情主题的变形）暗示这对恋人已经在天堂相聚，小提琴在高音区再现爱情主题证实了这种感觉。这对不幸的恋人的故事在落幕之前，柴科夫斯基所作的唯一剩下的音乐就是全乐队七次强烈的敲击，全都在主和弦上。

莎士比亚是将《罗密欧与朱丽叶》作为悲剧来写的，他在剧的最后一行写道："没有比罗密欧与朱丽叶更悲哀的故事了。"柴科夫斯基为了将"天国般神圣的结束"写进作品的尾声——木管组演奏圣歌般的天使合唱，然后是小提琴高音演奏的超越的爱情主题——柴科夫斯基改变了原剧的最终含义。作为真正的浪漫主义时代之子，柴科夫斯基认为罗密欧与朱丽叶的爱之死实际上并不是一场悲剧，而是一次精神的凯旋。

聆听指南

柴科夫斯基：《罗密欧与朱丽叶》（1869；1880 年修订）

柴科夫斯基：罗密欧与
朱丽叶 ♫

体裁：交响诗

曲式：奏鸣曲—快板

聆听要点：当音乐展开时，把注意力集中在三个主要的音响组上——劳伦

斯神父、两个世仇家族的格斗、罗密欧与朱丽叶的爱情——你就能抓住柴科夫斯基改编的这个超越时空的故事的线索。

引子

0:00	木管组奏出像管风琴声响的劳伦斯神父的主题
0:37	弦乐和圆号奏出痛苦的、不协和的音响
1:29	竖琴与长笛独奏和木管的交替
2:11	劳伦斯神父的主题返回，用新的伴奏
2:36	弦乐和圆号反复痛苦的音响
3:23	竖琴的拨奏返回
3:56	定音鼓的滚奏和弦乐的震音渲染紧张气氛；木管暗示劳伦斯神父的主题
4:32	痛苦的音响再次返回，然后让位给重复的主和弦上的渐强

呈示部

5:16	世仇主题在激动的小调式上，木管组愤怒的节奏动机和弦乐的跑动音阶

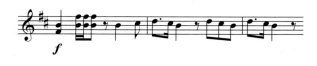

6:04	碰撞的切分音（用钹演奏）与快速跑动的音阶相对
6:38	紧张缓和，安静的连接部引出副部主题
7:28	英国管和中提琴平静地奏出爱情主题（第一部分）

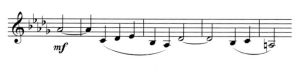

7:50	带弱音器的弦乐平静地奏出爱情主题（第二部分）

8:32	爱情主题（第一部分）以不断增长的热情在木管高音区返回，同时圆号演奏对位主题
9:34	抒情的结束部，大提琴与英国管在竖琴温柔的拨奏和弦的背景上开始对话

展开部

10:36	世仇主题，圆号不久便演奏劳伦斯主题与之对抗
10:56	弦乐的切分音，再次与劳伦斯主题对抗
11:20	世仇主题与劳伦斯主题继续对峙
12:03	当小号高奏劳伦斯主题时，钹的撞击声宣告了展开部高潮的到来

再现部

12:35	木管和铜管的世仇主题与奔跑的弦乐相对抗
12:58	木管组轻柔的爱情主题（第二部分）

13:35	2:58	爱情主题（第一部分）以其全部内在的力量和压倒性的胜利奏出狂喜的音响
14:14	3:38	弦乐再次奏起爱情主题，铜管与之形成对位
14:30	3:56	弦乐和铜管依次奏出爱情主题的片段
14:55	4:20	爱情主题再次响起，但被世仇主题所打断；钹的切分节奏的撞击声
15:14	4:39	世仇主题与劳伦斯主题建立的高潮
16:12	5:36	定音鼓的滚奏宣告尾声的到来

尾声

16:24	0:00	定音鼓敲击着葬礼进行曲的节奏，同时弦乐演奏爱情主题的片段
17:19	0:55	木管奏出的爱情主题（第二部分）变成崇高的圣歌
18:20	1:56	超越的爱情主题由小提琴在高音区奏出
18:55	2:31	定音鼓的滚奏和最后的和弦

舞剧音乐

　　舞剧，像歌剧一样，使人想起"高端"文化。的确，舞剧的起源是和歌剧的历史联系在一起的，因为舞剧是从法国路易十四（1643—1715 年在位）的皇家宫廷表演的这两种体裁的混合物中产生的。整个 18 世纪，没有一两段芭蕾提供愉悦的消遣的歌剧便不是完整的歌剧。然而，到了 19 世纪初，这种舞蹈的壮观场面便与歌剧分离，作为我们今天所知的独立的体裁继续展现在舞台上。因此一部**舞剧**就是一种戏剧性的舞蹈，其中的各种角色运用各种风格化的舞步和哑剧来讲一个故事。舞剧最初在法国发展，19 世纪在另一个国家俄国非常流行。甚至今天，俄国（Russia）和芭蕾女演员 (ballerina) 这两个英文词似乎有着不可分割的联系。

　　柴科夫斯基在他生涯的早期就认识到舞剧恰恰要求他所拥有的作曲技巧。不像巴赫、莫扎特和贝多芬，柴科夫斯基不是一位善于发展乐思的人，他不擅长在很长的乐曲中梳理复杂的主题关系。相反，他的天才在于不断地创造惊人的旋律和情绪，来适应一个个生动的场景。而这正是**舞剧音乐**所要求的——不是交响性的创意或对位的复杂，而是优美的旋律和有魅力的节奏的短暂爆发，一切都是要抓住场景中的情感的精髓。短暂在这里是一个有效力的词，因为舞剧中的舞蹈是很耗费体力的，占据舞台中心的独舞或群舞在长度上都没有超过 3 分钟。柴科夫斯基"短小段落"的风格证明很适合舞剧的要求。从他的笔下产生了三部舞剧：《天鹅湖》（1876）、《睡美人》（1889）和《胡桃夹子》（1892），在整个大型浪漫主义舞剧的剧目中，它们被认为是三部最流行的作品。

　　有谁不知道《胡桃夹子》（1892）中的一些舞剧音乐呢？它是一个和唱圣诞歌曲和送圣诞礼物一样传统的节日仪式（见图 21.7）。这是一个典型的浪漫主义时期的故事，来自一个幻想的童话。圣诞节前夕的庆祝过后，一个玩累了的小女

图21.7
伦敦皇家芭蕾舞团最近演出的《胡桃夹子》的剧照："糖果仙子之舞"中的一段双人舞。

孩克拉拉，在睡梦中（更加浪漫的梦！）见到来自异国的人们和获得生命的玩具。幻想中的角色在我们面前游行，不仅被音乐所伴奏，而且被音乐赋予了生命。在"芦笛舞"中，睡梦中的克拉拉想象她看到了牧羊人在草地上跳舞。因为牧羊人自远古以来都要吹奏芦笛做成的"排箫"，柴科夫斯基为这个场景的配器便以长笛为主（这个场景也叫作"玩具长笛的舞蹈"）。在"糖果仙子之舞"中，一种新加入管弦乐队的乐器叫作**钢片琴**，它是一种有键的打击乐器，变幻出一种小精灵般

聆听指南

柴科夫斯基："芦笛舞曲"，选自《胡桃夹子》（1891）

柴科夫斯基：胡桃夹子——芦笛舞曲 ♩

情节：在舞剧的这个部分，克拉拉的梦把她和英俊的王子带到了地球上具有异国情调的地方（其中有中国、阿拉伯、俄罗斯和西班牙），柴科夫斯基为每一个地方创作了听上去具有异国风味的音乐，至少在西方人听来是这样。在中国的时候，我们遇到了一群跳舞的牧童在吹着芦笛——因此长笛的声音很突出。

体裁：舞剧音乐

曲式：三部曲式

0:00		长笛在低音弦乐器拨弦的背景上演奏旋律。
0:35	A	英国管，然后是单簧管增加对位。
0:51		旋律由小提琴重复，增加对位。
1:22	B	转变到小调式：小号在两个低音的固定反复的背景上演奏旋律。
1:36		小提琴加入旋律。
1:57	A'	返回大调式的长笛的旋律（带有小提琴的对位）。

聆听指南

柴科夫斯基："糖果仙子之舞"，选自《胡桃夹子》（1891）

柴科夫斯基：胡桃夹子——糖果仙子之舞 ♩

情节：糖果仙子在魔幻城堡迷上了英俊的王子，对于任何伟大的芭蕾舞女演员，这都是一段展示性的舞蹈。

体裁：舞剧音乐

曲式：三部曲式

0:00		弦乐的拨弦定下了二拍子的节拍。
0:08	A	钢片琴进入，演奏旋律，低音单簧管演奏有趣的下行音阶。
0:39	B	速度加快，音阶上行。
1:01		波浪似的滑音和静止的和声造成了对返回开头音乐的期待。
1:11	A	钢片琴再现开头的旋律。
1:45	尾声	芭蕾女演员奔跑下场。

的音响。舞剧音乐不仅必须能够唤起情绪，而且还必须提供有力而清晰的节拍来激发和调节舞者的舞步。如果你听不到节拍，你就无法跳舞！

最后，重要的是要记住，舞剧音乐并不是标题音乐。标题音乐是纯粹的器乐，其中的音响单独创造出故事的叙述。而在舞剧音乐中，音乐是一种附属品：舞蹈家的动作、表情、姿态和服装在讲故事。

音乐中的民族主义

今天我们普遍地目睹了音乐和文化的全球化。像苹果、谷歌和脸书这样的公司隐秘地鼓励英语作为一种国际通用语言的运用，并公开地促进超越国界的经济联系。欧洲的各个国家形成了一个欧洲共同体，而我们在美国属于北美自由贸易区（NAFTA）。大学生被鼓励出国学习一个学期。每个人似乎都在向外看。

然而在19世纪，情况是完全不同的。人们在向内看，经常寻求一种力量把他们从政治压迫下解放出来。同时，当说一种语言的人民经常被说另一种语言的外国人所统治时，欧洲的各个民族开始认识到他们的民族性可能成为一种解放的动因。由族群认同的统一力量所推动，希腊人赶走了土耳其人而形成了自己的国家（19世纪20年代），说法语的比利时人向荷兰人造了反（19世纪30年代），芬兰摆脱了俄国的统治（19世纪60年代）。同样，意大利的城邦在1861年赶走了奥地利的统治者而形成了一个统一的国家，十年后，混乱的说德语的大小公国联合成一个我们今天所说的德国。19世纪以前，法语、德语和俄语是欧洲的主导语言，后来，用捷克语、匈牙利语和芬兰语出版的文学作品便是常见的了。

音乐在这种民族觉醒中扮演了重要的角色。它发出文化的不同声音，并在一个叫作音乐的民族主义的进程中提供了一个集合点。国歌、本地的舞蹈、抗议的歌曲和胜利的交响曲全都通过音乐唤起了民族认同的新潮流。例如《星条旗永不落》《马赛曲》（法国国歌）和《马梅利之歌》（意大利国歌），都是这种爱国热情的产物。但是，一个作曲家如何创作听上去是民族的音乐呢？他通过结合本地的民歌、音阶和舞蹈节奏，以及当地的乐器音色来做到这一点。民族的情感也可以通过使用民族的主题来传达——例如一位民族英雄的生活，作为一部歌剧或一首交响诗的基础。在浪漫主义的音乐作品中，有着明显的民族主义标题的有：李斯特的《匈牙利狂想曲》、里姆斯基－科萨科夫的《俄罗斯复活节序曲》、德沃夏克的《斯拉夫舞曲》、斯美塔那的《我的祖国》和西贝柳斯的《芬兰颂》。在这些作品中，一个音乐的象征物（例如一首民歌）成为一种个人认同和民族自豪的标记。

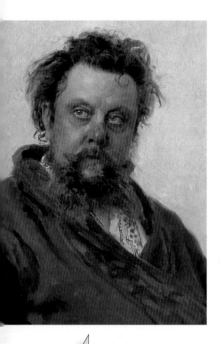

图21.8
莫杰斯特·穆索尔斯基

俄罗斯民族主义：莫杰斯特·穆索尔斯基（1839—1881）

俄罗斯是首批在艺术音乐中发展自己的民族风格的国家之一，这种风格不同于德国的管弦乐和意大利的歌剧传统，并与之相分离。一个俄罗斯题材的早期的运用可以在格林卡的歌剧《为沙皇献身》（1836）中看到。就像对首演的一个评论所说的："所有人都被本地的声音，俄罗斯的民族音乐所吸引了。在这部歌剧唤起的爱国内容的热情表达上，每一个人都是完全一致的。"格林卡的民族主义精神直接影响了一个年轻作曲家的小组，这个小组被同代人称为"强力集团"，或称**俄国五人团**：鲍罗丁（Alexander Borodin，1833—1887）、居伊（Cesar Cui，1835—1918）、巴拉基列夫（Mily Balakirev，1837—1910）、里姆斯基-科萨科夫（Nikolai Rimsky-Korsakov，1844—1908）和穆索尔斯基（Modest Musorgsky，1839—1881）。他们像格林卡那样，借鉴西方古典音乐的复杂的传统，并与俄罗斯民间和宗教音乐的简单因素相结合。在"俄国五人团"中，在音乐风格上最有创造性和受西方影响最少的是穆索尔斯基（见图21.8）。

相对"五人团"的其他成员来说，穆索尔斯基起初并没有打算从事音乐职业。他在军队中被训练成一名军官，并且在俄国军队中服役四年。1858年，他辞去他的职位成为一名小公务员，有了更多的时间满足他的业余爱好——作曲。第二年他说道："我是一个世界主义者（西方古典音乐的作曲家），但现在获得了某种新生。俄罗斯的一切都变得值得我珍视。"不幸的是，他短暂而无序的一生是在贫穷、压抑和酗酒中度过的。在他有限的创作时期中，穆索尔斯基努力收集了他的一个不大的作品集，其中包括一部有大胆创造性的交响诗《荒山之夜》（1867年创作，后来曾被迪士尼用于动画片《幻想曲》中），一部富有想象力的钢琴套曲《图画展览会》（1874年创作，后来由法国作曲家拉威尔做了管弦乐配器），还有一部歌剧杰作《鲍里斯·戈都诺夫》（1874），那是根据一位16世纪的俄国沙皇的生活而创作的。1881年穆索尔斯基去世时，他留下了许多未完成的作品。

《图画展览会》（1874）

《图画展览会》创作的起源可以追溯到穆索尔斯基的一位密友，俄罗斯著名画家和建筑家维克多·哈特曼的死亡，他于1873年因突发心脏病而去世。作为对哈特曼的纪念，第二年在莫斯科举办了他的画展。穆索尔斯基受到这些作品的启发，在一系列的十首钢琴小品中抓住了哈特曼作品的精神。为了给连续的音乐图画提供统一，作曲家想出了一个主意，插入了一个被他称为"漫步"的反复出现的间奏。这给欣赏者带来在画廊中悠闲地欣赏绘画的印象，每一次从哈特曼的一幅画走到另一幅画时，都可以听到"漫步"的音乐。

《漫步》

随着"漫步"我们进入的不是一般的画廊，而是一个布满了纯粹的俄罗斯艺术品的画廊。速度标记是 "快速而坚定，俄罗斯式的"；节拍是不规则的，就像在民间舞曲中那样，五拍子和六拍子的小节交替；旋律建立在受到民歌影响的**五声音阶**上，只用五个音代替西方常用的七声音阶，这里的五个音是降 B、C、D、F 和 G（见谱例 21.6）。在世界各地，很多本土的民间音乐文化都是用五声音阶。对于西方人的耳朵来说，这首《漫步》就像俄罗斯本身一样，似乎是既熟悉又陌生的。

谱例 21.6

现在开始对十幅画的音乐描述。我们集中于第 4 首和第 10 首上。

图画 4：《波兰牛车》

在哈特曼的画中，一辆摇晃的牛车笨重地行驰在泥泞道路上。穆索尔斯基用两个低音的固定反复暗示了来回摇动的牛车。注意在这简短的作品中，音乐是怎样表现出绘画不能表现的时间感和运动感。在穆索尔斯基的作品中，当牛车从远处出现时，用的是 *pp* 的力度，依靠管弦乐队的渐强表现牛车越来越近，力度逐渐达到 *fff*。然后乐队逐渐减弱直到 *ppp*，表现牛车慢慢消失。此外，穆索尔斯基意识到一个重要的声学现象：较长的声波（在较低的音高上）比较短的音波（在更高的音高上）传得更远。（这是为什么我们在听行进中的管乐队演奏时，首先听到的是低音鼓和大号，而不是更高的小号和双簧管。这也是为什么音乐家为低音写的音符比为小提琴写得要少，例如——低音需要更长的时间来听"清楚"。）因此，在《波兰牛车》中，穆索尔斯基都是以最低的音开始和结束（配器上用了大号和低音提琴），以便带来声音从远处传来，最后又消失在远方的印象。

图画 10：《基辅大门》

《图画展览会》的庄严的终曲表现的是哈特曼为俄罗斯古代城市基辅设计的新的宏伟的大门。穆索尔斯基

图21.9
维克多·哈特曼的《基辅大门》，它激发了穆索尔斯基《图画展览会》最后一段的音乐创作。注意塔楼上的那些钟，穆索尔斯基在音乐的最后运用了一个突出的"钟声"动机，唤起了人们对这一构思的想象。

297

安排他的主题材料，给人以一支游行队伍通过这座宏伟大门的印象，并采取了与此对等的回旋曲式（这里是 ABABCA）。宏伟大门的主题（A）与俄罗斯朝圣者行进的宗教音乐（B）相交替。甚至漫步主题（C）也出现在宏伟大门的主题（A）的全景式返回之前，表现作曲家—观赏者也从大门下走过，而大门的主题现在伴随着凯旋的钟声。

在这最后的高潮中，就像穆索尔斯基的音乐比哈特曼的原著有着更强有力的艺术创造性那样，拉威尔为大乐队的配器比穆索尔斯基为钢琴而写的原作在地方色彩和庄严宏伟方面都有着更强有力的表现（见图21.9）。

今天，《图画展览会》由拉威尔(1875—1937)改编的辉煌的管弦乐版本最有名，它完成于1922年。（也许是巧合，彩色电影的最初尝试也是大约在这个时候。）不管是完成了穆索尔斯基最初的意图还是超越了它，拉威尔的版本大大增强了音乐的冲击力，他把钢琴的"黑白"音响变成了晚期浪漫主义时期大型管弦乐队的光辉灿烂的音响。

聆听指南

穆索尔斯基：《图画展览会》（1874；拉威尔配器，1922）

穆索尔斯基：图画展览会——漫步 ♫

《漫步》

聆听要点：织体在单音（辉煌的小号）和主调（全体铜管乐器）之间的交替。你还可以尝试指挥这段音乐，你会注意到节拍是怎样不断地转换的——这是民间音乐的一个特点。

0:00	独奏小号开始漫步主题
0:10	全体铜管乐器呼应
0:18	小号和全体乐队继续交替演奏
0:33	全体弦乐，然后木管和铜管进入
1:22	铜管简短地再次演奏漫步主题

图画4：《波兰牛车》

聆听要点：音乐的效果创造了运动和距离的印象。一个固定反复的音型描绘了摇动的牛车，同时，音高和力度的变化暗示了远近透视的转换。

穆索尔斯基：图画展览会——波兰牛车 ♫

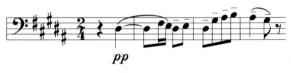

0:00	独奏大号演奏牛车旋律，背景是两个音的固定反复
0:47	弦乐和全体乐队进入
1:25	全乐队演奏牛车主题（注意铃鼓和小鼓声）
1:45	大号重复牛车主题
2:07	渐弱和消失

图画10：《基辅大门》

聆听要点：三种截然不同的音乐：A（铜管乐器和全乐队）、B（木管乐器）、C（"漫步"主题）。A 听上去是西方的，B 和 C 更像俄罗斯的。最重要的是，注意穆索尔斯基是怎样使大门的主题（A）在每一次出现时显得更加宏伟的。

穆索尔斯基：图画展览会——基辅大门 ♪

0:00　A　全体铜管乐器演奏大门主题

0:56　B　木管和弦演奏朝圣者的赞美诗

1:23　A　铜管乐器演奏大门主题，伴随弦乐的跑动音阶

1:53　B　朝圣者的赞美诗在木管乐器上再现

2:18　X　异国情调的音响（钟声）

2:41　C　小号再现漫步主题

3:07　A　最辉煌壮丽的大门主题

关键词

标题音乐	蛇形大号	《愤怒之日》	钢片琴
纯音乐	英国管	减缩	音乐的民族主义
标题交响曲	短号	用弓杆演奏	俄国五人团
戏剧序曲	配器	芭蕾舞	五声音阶
交响诗（音诗）	固定乐思	舞剧音乐	

95

第二十二章
浪漫主义音乐：钢琴音乐

我们都曾拨弄钢琴。有些人还要去上钢琴课，做无休止的手指练习，耳边还伴随着母亲的预言："有朝一日你会为此而感谢我的！"但是你曾停下来想过钢琴是怎么产生的吗？

第一架钢琴是大约 1700 年在意大利作为羽管键琴的一种替代物而被制造出来的。目标是制造一种能够给予音乐的线条以更多的力度和层次渐变的乐器。莫扎特是第一位只使用钢琴的作曲家，大约开始于 1770 年。他的乐器是较小的，只有 61 个琴键，木制的琴架，大约有 120 磅重（见图 16.7）。一个世纪后，钢琴的琴键增多到 88 个，成为我们今天所知的有 1 200 磅重的大型乐器（见图 22.1）。

就像 19 世纪的工业革命的新技术有助于交响乐队的规模和力量的增长那样（见第十九章，"浪漫主义的管弦乐队"），这些进步也影响了钢琴的发展。大约在 1825 年，一种铸铁的琴架取代了过去的木制琴架，这使琴弦能承受更强的拉力，允许使用更粗的钢弦，为此大大增加了音量，而且可以用很大的力量敲击键盘。（回忆一下，贝多芬在老式木制琴架的钢琴上的强有力的演奏经常弹断琴弦——见图 18.8。）但是浪漫主义时期的钢琴不仅可以支持更响亮和更强劲的演奏，也可以容易地奏出更加柔和抒情的风格。因为它的琴槌用毛毡包裹，使这一乐器可以用柔美的声音来"歌唱"，与莫扎特时代的钢琴音色形成对比。况且，19 世纪的钢琴还增加了踏板，这有助于钢琴"表现"音乐的能力。右边的踏板是**延音踏板**，它能够使琴弦在演奏者的手离开相应的琴键后继续发声。左边的是**弱音踏板**，主要是通过转换与琴弦相应的槌子的位置来弱化音量。在 19 世纪 50 年代，纽约的斯坦威钢琴公司开始制造**交叉琴弦**的钢琴，把最低的琴弦与那些中音区的琴弦覆盖交叉，因此产生了一种更丰满、更均匀的声音。到了 19 世纪中叶，所有现代钢琴的基本特征都已到位——钢琴的基本设计在随后的 150 年中没有改变。

随着钢琴变得更大和更有表现力，它成为一种家庭娱乐的中心，在电视和电声娱乐产生之前，在这样一个地方，家庭可以围绕着钢琴聚在一起消磨晚间时光。每一个有追求的中产阶级家庭都要拥有一架钢琴，既为家庭娱乐，也作为身份的象征。在客厅里有这种高雅的乐器，对来访者来说意味着进入了一个有修养的家庭。家长们保证他们的孩子，特别是女孩，都要学习钢琴；而出版商们则渴望从钢琴的流行中获利，为各种水平的钢琴家们印刷出版了大量的乐谱。

受到钢琴突然流行的鼓舞，一大批技巧高超的演奏家们在欧洲的音乐厅里光彩照人。他们所演奏的更多是炫耀技巧的作品，如快速的八度、奔跑的音阶和雷

图22.1
李斯特曾经拥有的一架大三角钢琴，现在陈列在匈牙利布达佩斯的李斯特博物馆里。这个乐器是波士顿的齐克林钢琴公司制作的（它是斯坦威公司出现之前美国最大的钢琴制造商），作为一个市场营销的工具，它被越洋运到李斯特家中："如果李斯特都弹齐克林公司制作的钢琴，那么，年轻的美国人，你也应该这样！"

鸣般的和弦。不过，幸运的是，一些 19 世纪最伟大的钢琴技巧大师也是优秀的作曲家。

罗伯特·舒曼（1810—1856）

我们在讨论 19 世纪艺术歌曲时（第二十章），已经见过了罗伯特·舒曼以及克拉拉·舒曼和弗朗兹·舒伯特。这三位作曲家都写了大量的钢琴曲。克拉拉·舒曼是 19 世纪最伟大的钢琴家之一。罗伯特·舒曼曾经想成为一位钢琴家，但由于自己造成的手指受伤而终止了这个梦想。此后，他把精力集中在作曲和音乐评论上。

《狂欢节》（1834）

1834 年，罗伯特·舒曼还是莱比锡的一名钢琴学生，创作了一部由 21 首短小的钢琴曲组成的曲集，他把它命名为《狂欢节》。就像他所说的，在这部"狂欢节式"的作品中，他的目的是用音乐再创造出一些狂欢节上出现的有趣的人物，包括传统的像彼罗这样的戴面具的喜剧人物（我们将在第二十九章谈到他）。不过舒曼在曲集里也加入了真人，描绘了一些朋友，以及他所尊敬的其他音乐家。的确，《狂欢节》中的曲子完全是音乐的**风格小品**（character pieces），作曲家在这里用音响简洁地描绘了一个丑角的心灵、一个朋友的个性，或是一位作曲家的风格。在各种人物当中有"奇亚丽娜"（克拉拉·舒曼）、"埃斯特莱拉"（埃尔内斯汀·冯·弗利肯，舒曼在认识克拉拉之前的女友），以及舒曼自己，他用了两个假名："约瑟比乌斯"和"弗罗列斯坦"。甚至作曲家肖邦和帕格尼尼都加入了狂欢节的游行。

罗伯特·舒曼就像我们已经知道的，患有精神病并最终死于一座疯人院。他的二重性格在他 24 岁写作这部作品时也许已经很明显。作为"约瑟比乌斯"，他是温柔而敏感的。而作为"弗罗列斯坦"，他则是武断的，甚至是暴躁的。舒曼不仅在他的音乐中，而且也在他的音乐评论文章中使用了这些完全不同的人物。1834 年，也就是他创作《狂欢节》那一年，舒曼创办了一份高端的音乐杂志《新音乐杂志》。他为这份杂志撰写的文章的署名有时用"约瑟比乌斯"，有时用"弗罗列斯坦"，他向公众引荐了新兴的艺术家，包括年轻的肖邦。的确，他对肖邦音乐的评论有助于这位波兰作曲家的成名，这篇文章著名的结束语是："绅士们请脱帽吧，站在你们面前的是一位天才。"舒曼在《狂欢节》中对肖邦的音乐画像证实了他对这位正在冉冉上升的作曲家的敬仰，以及他自己作为一位音乐模仿者的高超技巧。这段短小的性格刻画听上去几乎比肖邦自己更像肖邦！

聆听指南

罗伯特·舒曼："约瑟比乌斯""弗罗列斯坦"和"肖邦"，
选自《狂欢节》（1834）

体裁：风格小品

聆听要点："约瑟比乌斯"的忧郁、低沉的旋律，"弗罗列斯坦"的激动的跳进和飘忽不定的速度，以及"肖邦"的优美而充满渴望的旋律，它由一种有规律的、"吉他式"的低音所支撑。

罗伯特·舒曼：狂欢节——
约瑟比乌斯　♫

"约瑟比乌斯"

0:00　节拍的不确定性，旋律中的七个八分音符与低音中的四个音符相对。

0:57　旋律八度重叠，然后（1:32）用更简单的形式重复。

罗伯特·舒曼：狂欢节——
弗罗列斯坦　♫

"弗罗列斯坦"

0:00　激烈、武断的上行音，不时地被"不确定性"所打断（对比的速度）。

0:54　音乐似乎要飞离地球进入太空，没有解决。

罗伯特·舒曼：狂欢节——
肖邦　♫

"肖邦"

0:00　半音化的和声，大胆的和声转换，以及令人难以忘怀的旋律显示了浪漫主义音乐的精髓。

0:35　音乐平静地重复着，仿佛在夜晚的睡梦中。

弗里德里克·肖邦
（Frédéric Chopin，1810—1849）

弗里德里克·肖邦（见图22.2）生于波兰的华沙附近，他的父亲是法国人，母亲是波兰人。父亲在一所为波兰的贵族子弟开设的中学教书，肖邦在那里作为一名学生不仅获得了极好的普通教育，而且也获得了贵族的朋友和趣味。1826年，肖邦进入新建的华沙音乐学院，在那里学习钢琴和作曲。在这个时期，他创作了他最初的主要作品，那是一首根据莫扎特歌剧《唐璜》中的二重唱《把你的手给我》而作的钢琴与乐队的辉煌的变奏曲（关于这首二重唱，见第十七章结尾）。在这次成功之后，对于年轻的音乐天才肖邦来说，华沙似乎是个太小的地方了。因此，肖邦于1830年启程前往维也纳和巴黎去寻找自己的出路。第二年，波兰爆发的为争取独立而进行的起义被俄国军队镇压了，肖邦再也没有返回自己的祖国。

在维也纳度过不成功的一年后，21岁的肖邦于1831年9月来到巴黎。他的首场音乐会受到了巴黎听众的喜爱，他那富有想象力的演奏很快成为一段传奇，

图22.2
肖邦的一幅出色的浪漫主义肖像，由肖邦的画家朋友欧根·德拉克洛瓦创作。该画最初是与乔治·桑在一起（见图22.3）。但是在1870年，一位艺术品毁坏者从中间剪开了这幅作品，因此（无意地）形成了两幅绘画。

但是，肖邦并未舍弃公众演奏家的生活。他性格内向、身材瘦小，而且有些虚弱。因此，他选择在贵族家庭的私人音乐晚会上演奏，并收费授课，只有那些极富有的人才能付得起他的课费。"我被介绍给所有最高级的上流社会的社交圈子，"他在初到巴黎时说，"我和大使们、王子们和大臣们亲密交往。我无法想象产生奇迹的原因是什么，因为我实际上并没有做什么事情来造成它。"

1836 年 10 月，肖邦遇到了奥若·杜德旺男爵夫人（Baroness Aurore Dudevant，1803—1876），这是一位笔名为乔治·桑的作家，她创作了大量浪漫主义小说，有些类似于我们今天的"剪影爱情小说丛书"（Silhouette Romances）。乔治·桑是一个双性恋的、喜欢穿男装和抽雪茄的热情的个人主义者（见图 18.2，乔治·桑坐在李斯特身后，以及图 22.3）。她比肖邦大六岁，成了肖邦的情人和保护者。乔治·桑在巴黎以南 150 英里的诺昂有一处夏季别墅，肖邦的许多最好的作品都是在那里完成的。1847 年，当他们的关系终止后，肖邦在英格兰和苏格兰举行了一次繁重的音乐会巡演。这些演出在改善他的经济窘况的同时，也使他脆弱的身体变得更糟。肖邦在 39 岁时因肺结核而死于巴黎。

图22.3
小说家奥若·杜德旺（乔治·桑）的肖像，德拉克洛瓦作，这位画家和肖邦都经常去乔治·桑在法国南部诺昂城的夏季别墅。

降 E 大调夜曲，作品第 9 之 2（1832）

有令人痛苦的优美的音乐吗？如果有，这样的音乐肯定可以在肖邦的夜曲中找到。夜曲是一种慢速的、梦幻般的钢琴体裁，在 19 世纪二三十年代开始流行。它暗示了月夜、浪漫的渴望和某种沉思的忧郁，所有这些都通过又苦又甜的旋律和轻柔伴奏的和声来唤起。（罗伯特·舒曼在他的风格小品《肖邦》中写了一段对夜曲的精彩的模仿，见本章前面的讨论。）为创造一种夜晚的气氛，肖邦通常设计一种很规则的伴奏，用上行和下行的琶音，或用在低—中—高位置运动的和弦，它们都带来一种在夜晚弹奏竖琴或吉他的感觉。在这种和声支持的上方，他放置了一个优美的旋律，环绕和碰撞着每一个伴奏的和弦，就像我们在他的降 E 大调夜曲中所听到的（见谱例 22.1）。请注意肖邦精心地指示了钢琴家如何使用延音踏板来延长最低音，从而创造出一种更丰满的、更响亮的声音。（"Ped."的记号是指踩下延音踏板，星号则是指放开它。）

谱例 22.1

肖邦的这种夜曲的风格是从哪里来的？——奇妙的是，它来自意大利**美声**歌剧中的咏叹调（"意大利美声"歌剧，见第二十三章），那是他 1831 年初次到达巴黎时听到的。在这首降 E 大调夜曲中，优美的歌曲由两个部分组成：呈现（A）和扩展（B），它们一共演奏了三遍。最后，肖邦增加了一个精美的、女高音式的华彩乐句，引向最后的主和弦。然后，随着这个和弦轻柔的重复，夜晚的世界消失了。

 聆听指南

肖邦：降 E 大调夜曲，作品 9 之 2（1832）

肖邦：降 E 大调第二夜曲，作品 9 之 2 ♫

体裁：夜曲

曲式：主题与变奏

聆听要点：波兰出生的钢琴家安东·鲁宾斯坦（1887—1982）的优雅的演奏，普遍被认为是他的同胞肖邦的音乐的最伟大的解释者。

主题

0:00　"声乐"的旋律（A）在坚实的"低—中—高"和弦的伴奏之上

0:29　旋律 A 带有装饰音的重复

0:58　旋律扩展（B）直到……

1:04　……大胆的和声转换，然后……

1:20　……半音的和声

变奏 1

1:27　旋律 A 返回，带有更多的装饰音

1:56　扩展 B 稍有装饰

变奏 2

2:24　旋律 A 带有新的装饰音返回

2:54　扩展 B 延长，以达到高潮

尾声

3:49　"声乐"的华彩乐句，快速重复的音型听上去像是一种颤音

4:06　主和弦最后的伴奏

弗朗茨·李斯特
（Franz Liszt，1811—1886）

　　钢琴家肖邦和李斯特尽管是密友，有时在一起旅行，但是他们之间几乎没有更多的相似之处。肖邦是位脆弱、病态和内向的人，而李斯特则是一位外向的表演家，在整个 19 世纪，他可能是最炙手可热的艺术家。李斯特英俊、极有天才，也很自信，他作为浪漫主义时期音乐的性象征（sex symbol）昂首阔步地走在舞

台上（见图 22.4）。但他也演奏钢琴，而且无人能比。用作曲家柏辽兹的话来说，他是"钢琴家男神"。

弗朗茨·李斯特生于匈牙利的一个讲德语的家庭。1822 年，他雄心勃勃的父亲把他带到维也纳和巴黎，想把他培养成一个最新的音乐神童。但他父亲的突然去世，使这位年轻钢琴家的前途黯然。然而，李斯特的人生在 1832 年 4 月 20 日有了戏剧性的转机，那天，他聆听了一场伟大的小提琴家尼古拉·帕格尼尼（见第十九章，"演奏大师"）的音乐会。"这是多么非凡的一个人，多么非凡的小提琴，多么非凡的一位艺术家！上帝啊，那四根弦上传达的是什么样的痛苦和折磨呀。"李斯特发誓要将帕格尼尼的精湛技术移植到钢琴上。他每天练琴 4~5 小时——对一个天才来说，这体现了不寻常的忘我精神，他自己在钢琴上探索以往从未有过的那些技巧：震音、大跳、双颤音、刮奏、两手同时弹八度，全都采用惊人的速度。当他返回到舞台上开自己的音乐会时，征服了所有的听众。他成了当时的，也许是有史以来的最伟大的钢琴家。

1833 年，李斯特的生活出现了又一次意外的转变。他遇到了玛丽·达古伯爵夫人（见图 18.2，坐在他的脚下，也见图 22.5），并决定放弃演奏家的生涯以

图22.4
年轻的、颇具领袖魅力的弗朗茨·李斯特，浪漫主义时期卓越的钢琴家。

图22.5
1843年的玛丽·达古伯爵夫人。她是一位小说家，许多以李斯特署名的音乐短文也许出自她的笔下。像许多她那个时期的女性作家如乔治·桑和乔治·艾略特那样，达古夫人也以她的男性名字丹尼尔·斯特恩进行创作。

换取家庭的稳定。虽然达古夫人已婚，且有了两个孩子，但还是与李斯特私奔去了瑞士，然后又到了意大利。他们在这些国家生活了4年，生了3个孩子。（最小的女儿后来成了理查德·瓦格纳的妻子，见图24.3。）

从1839年起，李斯特再次开始了他作为演奏家的旅行生活，直到1847年，他开了一千多场音乐会：从爱尔兰到土耳其，从瑞典到西班牙，从葡萄牙到俄罗斯。这位英俊的钢琴家所到之处，就像今天的摇滚歌星那样受到大众的歇斯底里的欢迎。3 000名观众挤在一个大音乐厅里（见图22.6），女士们试图撕碎他的丝绸围巾和白色的手套，为保存李斯特的一根头发而争抢。"**李斯特热**"（Lisztomania）横扫了欧洲。

李斯特在19世纪40年代的音乐会尽管明显地迎合时尚，但却建立了我们今天的钢琴**独奏音乐会**（recital）的形式。他是第一位依靠记忆（不看谱）演奏整场音乐会的人，也是第一位将钢琴与舞台的界限平行放置，听众看到的不再是他的背影或正面，而是他非凡的侧影。他是第一位独自在舞台上演奏的人——到那时为止，传统的音乐会的节目单上都是有多位演奏家的。起初这些独奏的出现被称为"soliloquies"（为自己演奏），后来被称为"recital"（独奏音乐会），这个词也有朗诵的意思，暗示这种音乐会有点类似个人的戏剧朗诵。就像李斯特谦虚地用他借用的法语所说的："Le concert, c'est moi！"（"音乐会，那就是我！"）

但李斯特是一个有着多方面个性的复杂的人。他认为自己不仅是一位技巧高超的钢琴家，也是一位严肃的作曲家。因此，在1847年，他突然放弃了利润可观的音乐会巡演的生活，定居在德国的魏玛，当上了公爵宫廷的音乐指导和驻地作曲家。他在那里集中创作管弦乐作品，总共创作了十多首交响诗，还有两

图22.6
"李斯特热"（德国浪漫主义诗人海涅发明的一个词）在1842年的一场柏林的音乐会上被描绘出来。李斯特的一场独奏会似乎产生了今天的摇滚歌星音乐会可能引起的轰动。女人们为了得到他的一缕头发，或他的天鹅绒手套的一块碎片而厮打。

图22.7
年老的李斯特仍然震撼着听众并毁坏着钢琴，这正如当时的一位批评家针对他辉煌的技巧所说的："他既是一名钢琴演奏家，也是一名钢琴杀手。"

部标题交响曲和三部钢琴协奏曲。1861 年，李斯特再次震惊了世界：他移居罗马，居住在梵蒂冈，在罗马天主教会接受了神职。就像作曲家称呼自己的那样，"李斯特神父"替代了唐璜。在罗马，李斯特创作了他的 60 首宗教作品的大部分，其中包括两部清唱剧。李斯特在 75 岁那年在德国的拜罗伊特逝世，死前他在那里观赏了他的女婿理查德·瓦格纳的最新歌剧。

尽管李斯特对宗教音乐和标题性的管弦乐作品有兴趣，但他作为作曲家的名声（即使不能与他的轰动效应相等同）主要来自他的钢琴作品，例如他的《匈牙利狂想曲》和《超级练习曲》。李斯特的手很大，手指特别长，而且手指间有很小的网状结缔肌肉组织（见图 22.7），使他的手能够比较容易地做出宽广的伸展。当其他钢琴家仅仅演奏单音旋律时，李斯特却可以用八度演奏。如果其他钢琴家用八度演奏一个段落，李斯特却可以用音响上更令人印象深刻的十度（八度加三度）来演奏。因此他创作了充满技巧展示的大胆的音乐。

为了培养足够的技巧来演奏李斯特高难度的炫技作品，演奏者要弹奏一种被称为"练习曲"的音乐体裁。**练习曲**（etude）是一种短小的、单乐章的音乐作品，主要是为改进演奏者的一个或多个方面的技巧而设计的（快速的音阶、更快速的重复音、更有把握的跳进，等等）。1840 年以前，许多作曲家出版了技巧练习的乐谱，成为对正在上升的中产阶级进行钢琴指导的基础。肖邦和李斯特把这项发展又向前推进了一步，他们在以往仅仅是锻炼手指的作品上增加了优美的旋律和不寻常的织体，以此表明一首练习曲除了技巧，还可以体现艺术性。

李斯特这类作品中难度最大的是他的 12 首《超级练习曲》（1851）。正如标题所示，这些作品需要出类拔萃的，实际上是超人的技巧。具有讽刺意味的是，这些练习曲对于一般的钢琴家是没有什么用处的，它们是如此之难，以至演奏者必须已经是一位技巧大师！正如作曲家和评论家罗伯特·舒曼所说："《超级练习曲》是充满激情和敬畏的练习曲，是为世界上最多不过 10 位或 12 位钢琴家而创作的。"

《超级练习曲》，第 8 首，《狩猎》（1851）

李斯特的《超级练习曲》中最有技术难度的作品之一便是第 8 首《狩猎》了。它的标题暗示德国浪漫主义文学中经常出现的在超自然的森林里的夜间狩猎。对钢琴家的类似的"超自然的"技巧要求是：左手演奏分解八度，同时双手演奏半音阶的跑动（见谱例 22.2）。偶尔，在指间的危险黑暗森林中闪出一段抒情的旋律。在这些时刻，钢琴家必须在突出有表情的旋律的同时，保持住相当难弹的伴奏的速度，同时扮演诗人和技巧大师的角色。今天，这首练习曲被视为"音乐上的珠

穆朗玛峰"——在网络上可以看到很多年轻的钢琴家试图攀登这座高峰。

谱例 22.2

聆听指南

李斯特：《超级练习曲》，第 8 首，《狩猎》（1851）

体裁：练习曲

聆听要点：技巧展示的猛烈和从中引出的优美旋律

0:00　竞赛式的八度，随后是"短—长"节奏的撞击式和弦

李斯特：超级练习曲——
狩猎

0:34　两手同时的半音阶（见谱例 22.2）

0:40　竞赛式的八度和撞击式的和弦返回

1:11　"短—长"节奏转变为民歌似的曲调

1:41　抒情的旋律出现在右手上方（女高音的旋律）

1:55　抒情旋律移到高八度上

2:28　抒情旋律配以更复杂的伴奏，紧张度增加

2:56　竞赛式的八度和撞击的和弦返回，和声上有发展

3:59　抒情旋律返回

4:15　抒情旋律的上行旋律模进，到达高潮

4:24　上行琶音，然后是撞击式和弦下行至结束

关键词

延音踏板	交叉琴弦	夜曲	独奏音乐会	练习曲
弱音踏板	风格小品	李斯特热	美声	

第二十三章
浪漫主义歌剧：意大利

19世纪常被称为"歌剧的黄金时代"。它是罗西尼、贝里尼、威尔第、瓦格纳、比才和普契尼的时代。的确是这样，在此之前我们只有过屈指可数的三位伟大的歌剧作曲家——蒙特威尔第、亨德尔和莫扎特，但我们今天的歌剧的很多"核心"剧目是在19世纪建立起来的。目前，主要的歌剧公司（比如纽约大都会歌剧院、米兰斯卡拉歌剧院）的大约三分之二的上演剧目都是在1820—1900年创作的作品。

当然，意大利是歌剧的故乡。意大利语的间隔均匀、开放式元音是最适合歌唱的，而且意大利人对旋律似乎有着天生的热爱。1600年前后，第一批歌剧首先是在佛罗伦萨、罗马、威尼斯、曼图亚创作出来的（见第八章）。近两个世纪以来，意大利歌剧统治着欧洲各国的歌剧舞台。举例来说，当18世纪20年代亨德尔在伦敦写歌剧时，他创作的是意大利歌剧（见第十一章），莫扎特在18世纪七八十年代为德国和奥地利宫廷创作音乐戏剧时也是这样（见第十七章）。

19世纪初，焦阿基诺·罗西尼(Gioachino Rossini，1792—1868) 几乎在意大利歌剧界独领风骚。今天看起来似乎是不可思议的，在19世纪20年代，罗西尼是欧洲最受欢迎的作曲家，声誉甚至超过贝多芬。为什么把这叫作"罗西尼热"？因为罗西尼创作歌剧——而不是交响曲或弦乐四重奏，而歌剧在那时是音乐娱乐中最流行的形式。的确，在罗西尼的时代，歌剧更能抓住大众的想象力，就像今天的电影那样。

罗西尼最著名的歌剧是一部喜歌剧，《塞尔维亚的理发师》，该剧自1816年首演以来，至今从未在歌剧舞台上消失过。即便是非正式的音乐爱好者也能够通过这位机智的理发师费加罗的出场咏叹调中"费加罗，费加罗，费加罗"的呼喊，对这部经久不衰的作品略知一二。罗西尼也能够像在他的最后一部歌剧《威廉·退尔》（1829）中那样，用一种更严肃的风格创作。这部暴风雨般的戏剧，也同样取得了不朽的地位，歌剧的序曲为《孤独的徘徊者》（*The Lone Ranger*，美国著名的西部题材广播剧和电视剧——译注）中的角色提供了主题音乐。

意大利美声歌剧

罗西尼和他的更年轻的同时代作曲家开拓了一种歌剧风格，他们在其中把注意力只集中在独唱的人声上——集中在优美的，有时是奢侈的歌唱艺术上，这被称为"**美声**"（bel canto），而这个词是罗西尼自己创造的。在罗西尼之后，两位最有天资的美声歌剧的早期创作者是盖塔诺·多尼采蒂（Gaetano Donizetti，1797—1848）和文琴佐·贝利尼（Vincenzo Bellini，1801—1835）。在他们的作品中，管弦乐队仅仅为翱翔的、有时是非常美丽的声乐旋律线提供简单的和声

图23.1
当红的女歌唱家蕾妮·弗莱明(Renée Fleming)来自纽约州的罗彻斯特，擅长于美声歌剧。

支持。让我们来观察一下贝利尼的歌剧《诺尔玛》（1831）中那首著名的咏叹调"圣洁女神"的开始部分，女主角在其中演唱了一段对遥远的月亮女神的祈祷（见谱例23.1）。管弦乐队在这里的功能就像是一把巨大的吉他。弦乐器以琶音的形式演奏着简单的和弦，同时，一个更简单的低音线条在下方拨奏。所有的音乐表现都集中在热情的人声上，它编织出一段扩展的旋律。当时意大利的一家报纸声称："据说在戏剧艺术中要求做三种事情：动作，动作，动作，同样，在音乐方面也需要做三种事情：歌喉，歌喉，歌喉。"

谱例 23.1

(Chaste goddess, who does bathe in silver light these hallowed, ancient trees)

不足为奇，由于把主要歌唱家的声音放在这样重要的位置上，美声歌剧在角色分配上促进了一种明星制度的产生。通常是抒情女高音——"女主人公"和"首席女演员"（prima donna）——在歌剧舞台中有着最高的地位。到19世纪80年代，她也被称为**歌剧女主角**（diva），就像咏叹调"圣洁女神"那样，歌剧女主角意味着"女神"。实际上，歌剧女主角和她美丽的歌喉统治了整个19世纪的美声歌剧，甚至直到今天。

朱塞佩·威尔第（Giuseppe Verdi,1813—1901）

朱塞佩·威尔第的名字实际上是意大利歌剧的同义语。从1842年的《纳布科》到1893年的《法尔斯塔夫》的60多年里，威尔第在意大利和整个欧洲热爱歌剧的公众的心目中几乎是无可匹敌的。甚至在今天，威尔第最受人喜爱的26部歌

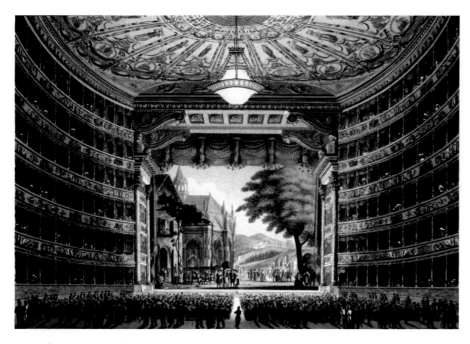

图23.2
1830年前后建立的斯卡拉歌剧院。威尔第的前四部和最后两部歌剧在此首演，如今和过去一样，斯卡拉歌剧院是意大利最重要的歌剧院。

剧在歌剧院、电视产品、录像带和DVD中也比任何其他作曲家的歌剧作品更容易见到。

威尔第1813年出生于意大利北部的布塞托附近的一个小酒馆经营者的家庭。他不是一个音乐神童，18岁那年由于超龄和钢琴水平有限，米兰音乐学院将他拒之门外。的确，直到他29岁时，他才最终以歌剧《纳布科》（1842）取得了音乐上的成功。这部歌剧在米兰斯卡拉歌剧院（见图23.2）首演时一鸣惊人，开启了威尔第在欧洲的生涯，这部戏最终也传到了北美和南美。

今天，威尔第会被人们形容成政治上的"左派""反叛者"或"革命者"。他为推翻当时统治意大利的奥地利政府而工作。巧合的是，威尔第的名字Verdi（意大利语"绿色"的意思）的五个字母构成了Vittorio Emanuele Re d'Italia这句话的首字母缩略词。这句话的意思是"维多利奥·艾玛努埃尔是新的、自由的和统一的意大利的民选之王"。威尔第愿意把自己的名字借给民族主义的绿党。19世纪40年代，人民高喊的"威尔第万岁"（Viva Verdi）的口号支持了意大利的统一。然而，威尔第的名字和他的音乐都使这位作曲家与意大利的民族主义联系起来。例如，在《纳布科》中，威尔第向被压迫的人民（剧中是犹太人）致敬，它们聚集在一起用歌声反抗外国强权（剧中是巴比伦人）的统治。然而，敏感的听众听得出，这样激励人心的合唱就是一首当代的"抗议歌曲"，意在影响意大利的政治变化。但是变化并没有马上出现。1849年，令威尔第很沮丧的是，民族主义者的革命受挫，被外国的军队镇压了。

对政治感到幻灭，威尔第在1850年暂时移居巴黎，并把对戏剧题材的注意力从民族的转向个人的。很快地，他创作了三部没有它们今天的歌剧院便无法运作的作品：《黎哥莱托》（1851）、《茶花女》（1853）和《游吟武士》（1853）。当他1857年返回意大利时，威尔第歌剧的数量，而不是质量有所衰退。他只是在题材特别有趣或报酬很多无法拒绝时才作曲。他的歌剧《阿依达》（1871）受委约庆祝苏伊士运河通航，带给他一笔惊人的财富——大约等同于今天的72万美元。威尔第变得富有了，所以他隐退到他在意大利北部的庄园过着一种乡绅般

的生活。

　　但是，就像一位演员感到他对观众有更多的义务，或有一些更多的事情想证明自己，威尔第再次创作歌剧，写出了广受好评的《奥赛罗》（1887）和《法尔斯塔夫》（1893），全都是以莎士比亚的戏剧为基础改编的。大器晚成的威尔第在耄耋之年创作了高水平的作品：《法尔斯塔夫》是在他80岁高龄时完成的。

威尔第的戏剧理论和音乐风格

　　当一部威尔第歌剧的帷幕升起时，听众会发现属于这个作曲家的戏剧结构和音乐风格的很多因素。对威尔第来说，冲突是每一种情感的基础，他表现了冲突，不管是个人的还是民族的，并且与自我包容和清晰对比的音乐单元并置在一起。一首激情的进行曲、一首爱国的合唱、一首激昂的宣叙调和一首抒情的咏叹调在歌剧中迅速地一个接一个地出现，每个都带有其自身独特的情绪。作曲家的目的不是音乐和戏剧的精妙，而是把情感放在首位加以强调。角色的心理状态被如此清晰地，有时甚至是夸张地描绘出来，以至于戏剧有接近过分的感伤和耸人听闻的情

节剧的危险，牺牲了细致的性格的发展。但它从来不是枯燥无味的。情节、激情和紧张性——所有这一切给予一部歌剧以巨大的吸引力。1854年，威尔第说过："观众在剧院不能容忍的只有一件事：索然无趣。"

图23.3
威尔第的一幅照片，摄于大约1885年，印在他的歌剧《茶花女》初版的乐谱上。一家当时的报纸这样形容威尔第的外貌："中等身材，不丑，但远不是英俊，热心而自大。"

　　威尔第是怎样创作出这种强烈的激情和不停顿发展的情节呢？他是通过创造一种新型的宣叙调和咏叹调来做到这一点的。像以前一样，宣叙调仍然是叙述情节，咏叹调仍然是表现角色的感情状态。但是威尔第用**乐队伴奏的宣叙调**（recitativo accompagnato）取代了简单的只用通奏低音伴奏的宣叙调，这使得演员的表演更加顺畅地从乐队伴奏的宣叙调过渡到乐队伴奏的咏叹调，反之亦然，而没有织体上的剧烈改变。至于咏叹调，威尔第带给它一种新的张力。不错，他是意大利美声歌剧传统中的一位作曲家，他把注意力集中在独唱的人声和抒情、美丽的声乐线条上。实际上，没有作曲家比威尔第有更大的才能，能写出简单易记的旋律，使观众在离开剧场时便能随口哼唱。威尔第还通过让歌唱家扩展他们的更高的音域来增加这些咏叹调的紧张和激情。他要求男高音要唱到中央C以上的B音，女高音要唱到中央C以上的两个八度（甚至更高）。英雄（男高音）或女英雄（女高音）演唱到最高音的激动人心的时刻，的确是任何一部威尔第歌剧的高潮点。

《茶花女》（1853）

我们可以从聆听他的《茶花女》的一个片段来体会威尔第歌剧中的高度的紧张和激情。《茶花女》剧名的意大利文 La traviata 的原意是"走入迷途的女人"。它讲述了病弱的高等妓女维奥列塔的故事，她先是抵御，然后屈服于一位新的求爱者——年轻的阿尔弗雷多·亚芒。这对情人暂时隐退到远离巴黎的乡间过着平静的生活。但是维奥列塔在没有解释的情况下抛弃了阿尔弗雷多。实际上，她这样做是为了让自己不好的名声不会给阿尔弗雷多体面的家庭带来耻辱。怒火中烧的阿尔弗雷多当众羞辱了维奥列塔，与她新的"保护人"进行了决斗，并被放逐，离开了法国。当维奥列塔所作的牺牲真相大白时，阿尔弗雷多急忙返回巴黎，但为时已晚。维奥列塔因肺结核已奄奄一息——她的命运被一种歌剧的常规所支配，即要求女主角在气绝前演唱一首最后的咏叹调，然后死去。

威尔第《茶花女》的歌剧脚本是根据1852年他在巴黎看到的小仲马（他的父亲大仲马创作了《基督山伯爵》和《三个火枪手》，见本书封面，最左边的那位绅士就是大仲马）的戏剧《卡米拉》（Camille，法语 camellia 的意思是"茶花"——译注）编写而成。讲述的是一个真实的原型人物——玛丽·杜普勒西斯（见图23.4）的生活故事。她是剧作家小仲马的情妇，也曾短期地做过作曲家和钢琴家李斯特的情妇。玛丽成为小仲马戏剧中的维奥列塔，以及一年后威尔第的歌剧《茶花女》的同一角色的原型。像这一时期的许多人那样，玛丽也是因肺结核在23岁那年病逝的。

我们来看看《茶花女》第一幕接近结束的这一部分。一个时尚的巴黎沙龙里正在举行一次盛大的聚会，勇敢的阿尔弗雷多终于设法将维奥列塔从人群中引开，向她表明了爱情。他唱了一段可爱的、但音调上有些暗淡的咏叹调"幸福的一天"。阿尔弗雷多的意图的严肃性被乐队中的缓慢、方整，甚至沉重的伴奏所强调。当维奥列塔进入时，她的歌声也被同样的伴奏所支撑，但咏叹调的情绪发生了剧烈的变化，变得轻盈而无忧无虑。我们亲眼看到威尔第的直接的音乐性格描述发挥了作用：阿尔弗雷多的慢速的小调式的旋律被维奥列塔高音区轻浮的、快速的音符所取代。最后，两个旋律汇合在一起：阿尔弗雷多在低音区暗淡地表白着神秘的爱情；而维奥列塔则在高音区对这些话表示难以理解。开始时的独唱咏叹调变成了一首二重唱，两个人声——和两双手——现在都相互交织在一起。音乐再次以自己的语言复制了舞台上的情节，从而加强了戏剧。

阿尔弗雷多亲吻了维奥列塔的手，然后离去，留下她一人在舞台上思考她的未来。维奥列塔在一首缓慢的分节咏叹调"也许他就是我的灵魂"中，透露出阿尔弗雷德可能就是她长久渴望的爱人。但她又突然否定了她的全部想法，认为这

一切是不可能的。忘掉爱情吧，她在一段激情的带伴奏的宣叙调中这样唱道："真是疯狂，如此的痴心妄想！"这段宣叙调自然地引向咏叹调"我要永远自由"，这是展示女高音的嗓音的最著名的咏叹调之一，它让维奥列塔强有力地表明，她决心在爱情的纠缠中保持自由。这首咏叹调也有助于通过音乐明确女主人公的性格特征——例如，在歌词"欢乐"上的特别无忧无虑的带颤音的花腔，强调了她"及时行乐"的生活态度。维奥列塔独立的声明不时地被远处传来的阿尔弗雷多的歌声所打断，他再次唱出爱情的神秘力量，对此，维奥列塔也加以漠视，强调地重复着她永远自由的誓言。

聆听指南

威尔第：《茶花女》（1853），"幸福的一天"

威尔第：茶花女——
幸福的一天　♫

角色：阿尔弗雷多，一个有着很好的社会地位的年轻人

　　　维奥列塔，一个过着放荡生活的巴黎名妓

场景：1850 年前后，巴黎沙龙中的一个舞会，阿尔弗雷多向维奥列塔表白了他的爱情，维奥列塔起初拒绝了他。

咏叹调		阿尔弗雷多（男高音）
0:00		幸福的一天
		你骤现如明烛之光，照亮我的生命。
		从此以后，我像是着魔般荡漾在，无可理喻的爱河中，
		你就像这个世界的脉动，
	转到小调	神秘莫测，遥不可及，叫我苦乐交融在心中。
		维奥列塔（女高音）
1:22	维奥列塔用更快的速度 和更短的音符把咏叹调 的情绪变得更轻快	倘若这是真的， 请你离开我， 我不懂如何去爱， 因为我能给你的只有友谊。 我承受不起如此炽烈的感情， 我诚挚地奉劝你， 你应该去找一个更合适的人。 你最终会发现忘记我并不困难。
二重唱		阿尔弗雷多
1:48	阿尔弗雷多和维奥列塔 一起唱兴高采烈的二重唱 维奥列塔	啊，爱情！ 神秘莫测，遥不可及，叫我苦乐交融在心中。 去找一个更合适的人，忘记我并不困难。
2:48	两人丰富的声乐花腔	啊！

图23.5
就像作家马可·伊万·邦兹指出的，由理查德·基尔和茱莉亚·罗伯茨主演的浪漫喜剧《风月俏佳人》是对《茶花女》的故事的电影改编——一位受尊敬的商人遇到了电话应召女郎。然而，一个重要的区别是威尔第经常在歌剧中所做的处理，它没有好莱坞式的流行结局，悲剧的女主人公最后死去。

　　威尔第在这一场中很快地从慢速咏叹调转到宣叙调，再转到快速的结束性的咏叹调，此类三乐章的单元是意大利歌剧的一种戏剧常规，叫作"**场景**"（scena，一种由不同乐章组成的戏剧布局）。因此，在场景结尾处的快速咏叹调也有一个名字，叫作"**卡巴列塔**"。卡巴列塔（cabaletta）是一种快速的结束性的咏叹调，其中音乐的加速允许一个或更多的独唱者在一场或一幕的结束处，在舞台上竞相演唱到最后。维奥列塔在这里发誓要保持自由，在第一幕结尾落幕时匆忙结束了她的唱段。但是，我们的女主人公当然并没有保持自由，她命中注定地陷入了对阿尔弗雷多的爱情，就像第二幕和第三幕所揭示的那样。现在就让我们欣赏威尔第《茶花女》第一幕的终场。

聆听指南

威尔第：《茶花女》（1853），第一幕第六场

威尔第：茶花女——多么奇妙呀，多么奇妙 ♪

角色：维奥列塔和阿尔弗雷多（在维奥列塔的窗外）

情景：维奥列塔起初相信阿尔弗雷多正是自己长期寻找的恋人，但随后又否定了这个想法，发誓保持过去的自由生活。

咏叹调

第一段

0:00	女高音演唱第一句	也许他就是我的灵魂，为我飘零的心注满欢欣，
0:35	反复第一句	为我暧昧灰暗的生活，抹染上神秘亮丽的色泽。
0:59	声乐在旋律模进中上升	这个男人多么至诚，在我缠绵病榻时，他切切关怀，默默查询， 他已将我的病热，化作熊熊燃烧的爱情。

| 1:27 | 阿尔弗雷多咏叹调中的大调副歌再现 | 这份爱就像这个世界的脉动,神秘莫测,遥不可及,叫我苦乐交融在心中。 |

第二段

2:23	返回到第一句	作为一个少女的我，也曾经描绘过，
2:57	反复第一句	光明的憧憬与向往，将我的未来交付予甘甜芬芳，
3:21	声乐在旋律模进中上升	我会在天堂看见我自己,沐浴圣洁美丽的神光,在那幻觉中,变得更加完好。
3:46	阿尔弗雷多咏叹调的大调副歌再现	这份爱就像这个世界的脉动,神秘莫测,遥不可及,叫我苦乐交融在心中。
4:44	带长颤音的高度装饰性的最后终止式	

情景：她现在突然改变想法，维奥列塔发誓拒绝爱情并永远保持自由。

威尔第：茶花女——痴心妄想 ♪

宣叙调		**维奥列塔**
0:00	乐队伴奏	真是疯狂!
		如此地痴心妄想。
		一个孤无可依的可怜女人被遗弃在这个表面风光的沙漠里，
		人们称之为巴黎。
		我还能期望什么，还能做些什么呢? 寻欢作乐吧，
		在纸醉金迷的旋涡中翻腾和沉沦。
0:55	当她想到欢乐时，飞动的声乐花腔	还是寻欢作乐吧!
1:06	引入卡巴列塔	

卡巴列塔		**维奥列塔**
1:17		我要永远自由，日日夜夜，寻欢作乐，趁这樱色的生命未老，从日出黎明，到暮色苍茫，我不停更新，恣意狂欢!
		阿尔弗雷多
1:58	阿尔弗雷多咏叹调的回响	这份爱就像这个世界的脉动,神秘莫测,遥不可及,叫我苦乐交融在心中。
		维奥列塔
2:34	极端绚丽的花腔	真是疯狂! 还是寻欢作乐吧。

卡巴列塔返回

| 3:03 | 更华美、炫耀的风格 | 我要永远自由…… |

关 键 词

| 美声 | 首席女主角 | 歌剧女主角 |
| 卡巴列塔 | 带伴奏的宣叙调 | 场景 |

第二十四章
浪漫主义歌剧：德国

当我们今天走进歌剧院，我们通常看到的是英语字幕，但是听到的却是两种语言之一的歌唱：意大利语或德语。1820年以前，歌剧主要是意大利人的事。1600年前后它首先在意大利被创作出来，经过200多年的发展后，传播到了欧洲各地。然而到了19世纪初，在一种民族自豪感的驱使下（见第二十一章"音乐中的民族主义"），其他一些国家创作出用本国语言演唱的歌剧。尽管意大利歌剧仍然占据着统治地位，但它现在不得不与法国、俄国、捷克、瑞典，特别是德国的较新的歌剧形式来分享舞台了，所有这些国家的语言都来自阿尔卑斯山以北。

德国与北方的奇幻文学

　　历史上的各个时期似乎都经常回顾以往的时代寻求灵感。例如文艺复兴和古典主义时期，接受了古希腊和罗马的元素。然而，浪漫主义的想象，选择了中世纪作为自己的典范。对一种模糊理解的"黑暗世纪"的怀旧的爱好在19世纪初发展起来，特别是在欧洲北方的国家。在这些年代，语言学家开始再发现和出版"遗失"的中世纪传说和史诗，其中有盎格鲁－撒克逊的《贝奥武甫》（1815）、德国的《尼伯龙根的指环》（1820）和芬兰的《卡勒瓦拉》（1835）。这些并非中世纪的历史记录，而是幻想力的驰骋，其中，一位游吟诗人讲述了幽暗的城堡、美丽的姑娘、英雄的王子和吐火的巨龙的故事。它们也是民族主义文学的标志，其中的每一部都是用那个本国语言的一种早期形式写成的。受到这些故事启发的浪漫主义艺术家有约翰·马丁（1789—1854），他画的《游吟诗人》（1817，见本章开头的画）把一个诗人的形象放在一幅中世纪风景画的背景上，上方有城堡，下方有骑士。像阿尔弗雷德·滕尼森（1809—1892）这样的作家创作了充满幻想的系列小说。而在作曲家中，最著名的是理查德·瓦格纳，用神话的背景创作了歌剧。"奇幻文学"流行一直持续至今，看看C.S.刘易斯的《纳尼亚传奇》、J.R.R.托尔金的《霍比特人》和《指环王》，以及J.K.罗琳的哥特式系列小说《哈利·波特》的成功就可想而知。这些人都是神奇的作者，但他们全都会对史诗幻想系列的往日大师——理查德·瓦格纳心存感念。

图24.1
理查德·瓦格纳在1871年的一张照片。

理查德·瓦格纳
（Richard Wagner, 1813—1883）

　　对根源深厚的德国文学的发现是与德国歌剧的民族传统的发展并行的，理查德·瓦格纳（见图24.1）便是它的领导者。在瓦格纳之前，德国作曲家很少用他们本国的语言写作歌剧，而瓦格纳则不同，他不仅只为德语脚本谱曲，而且自己写作脚本，是唯一自创歌词的重要的歌剧作曲家。的确，瓦格纳是一位诗人、哲

学家、政治家、宣传家和梦想家，他相信歌剧——他的歌剧——能够革新社会。当然，很多他的同代人对此表示怀疑，甚至今天对瓦格纳的看法也是很有分歧的。有些人很扫兴，认为瓦格纳的音乐过于冗长，他的歌剧情节缺乏真实的人的戏剧。（在这一阵营里有马克·吐温，他有名的嘲讽之言是："瓦格纳的音乐远不及它听上去那么糟糕！"）有些人了解瓦格纳过激的反犹主义思想和阿道夫·希特勒对他的崇拜，完全拒绝听他的音乐。（瓦格纳的音乐在以色列依然被非官方地加以禁止。）但是，还有些人在第一次听到这位作曲家创作的英雄性的主题和强有力的管弦乐高潮后就变成了瓦格纳的崇拜者。

这位在一个多世纪里引起音乐公众复杂情感的富有争议的艺术家是谁呢？理查德·瓦格纳生于德国的莱比锡，虽然他曾在巴赫在莱比锡工作过的教堂里学过一点音乐，但他的音乐知识大多是自学的。经过在几个德国小城市当歌剧指挥的一系列工作经历之后，瓦格纳于1839年移居巴黎，希望那里能够上演他的第一部歌剧作品。但他并没有像在他之前的李斯特和肖邦那样受到欢迎，而是遭到了极大的漠视。没有人愿意上演他的作品，为了减轻贫困，瓦格纳曾在负债者的监狱中打过短工。

瓦格纳的时来运转不是发生在巴黎，而是在他家乡的德累斯顿。他的歌剧《黎恩济》于1842年在那里举行了首演，瓦格纳很快被任命为德累斯顿歌剧院的指挥。随后六年中，瓦格纳为德累斯顿歌剧院创作了另外三部德国浪漫主义歌剧：《漂泊的荷兰人》（1844）、《唐豪塞》（1845）和《罗恩格林》（1848）。这三部歌剧的情节都设定在"中世纪"的某些不确定的年代。由于1848年那场横扫欧洲很多地方的政治革命的后果，瓦格纳被迫逃离了德累斯顿。尽管他的出逃实际上既是为了躲避政府的迫害，也是为了躲避他的债主。

瓦格纳在瑞士找到了一个避风港，在以后断断续续的十几年中，那里成了他的家。在阅读了新近出版的德国史诗《尼伯龙根之歌》后，瓦格纳开始在一个巨大的、史无前例的规模上构思一部复杂的音乐戏剧。他最终创作出来的是一套由四部歌剧组成的《尼伯龙根的指环》，现在被称为**"指环四联剧"**（Ring cycle），需要在四个晚上连续上演。就像托尔金的三联剧《指环王》那样，瓦格纳的"指环四联剧"：也包括了巫师、妖魔、巨人、恶龙和挥舞宝剑的英雄。这两部北欧的英雄传说都围绕这一个令很多人垂涎的指环，他会赋予拥有者以统治世界的权力，但也带有一种不祥的诅咒。和托尔金的故事相似，瓦格纳的故事也具有史诗般的长度，其中的第一部《莱茵的黄金》的演出时间需要2.5小时；《女武神》和《齐格弗里德》各需要近4.5小时；而最后一部《众神的黄昏》则不少于5.5小时，以神界的毁灭而告终。瓦格纳从1853年开始构思，直到1876年才宣告完

成，也许是艺术史上由一个单人创作的最宏伟和耗时最长的作品。

不足为奇，出版商和歌剧制作人在得知这部作品的庞大规模和奇异的题材后，起初是不大愿意出版或上演它的。然而他们愿意购买这位作曲家的更传统的作品的版权。因此，在创作"指环四联剧"期间，经常陷于穷困的瓦格纳曾中断了好几年，去创作《特里斯坦和伊索尔德》（1865）和《纽伦堡的名歌手》（1868）。但这些作品也很长，不容易上演。厚厚的乐谱堆积在瓦格纳的书桌上。

1864 年，巴伐利亚国王路德维希二世解救了困境中的瓦格纳，帮助他还清了债务，给了他一笔年金，鼓励他完成"指环四联剧"的创作，并根据作曲家自己的设计（见图 24.2）帮助他建起了专门上演他的庞大歌剧的特殊剧院。这座歌剧院，或瓦格纳所称的节日剧院，建立在德国南部慕尼黑和莱比锡之间的一座小城拜罗伊特。第一届**拜罗伊特歌剧节**在 1876 年的 8 月举办，连续上演了三轮全套的四联剧《指环》。1883 年瓦格纳去世后，他的遗体被葬在拜罗伊特的瓦格纳别墅中。今天依然由瓦格纳的后代所掌管的拜罗伊特歌剧节继续上演着（而且只演）瓦格纳的乐剧。目前的票价已上涨到 500 美元，等待得到票的时间可能长达 5～10年。不过，每年夏季，大约有 6 万瓦格纳歌剧爱好者来到这个戏剧的圣地，对这位艺术史上最坚决和最无情的幻想家之一进行朝拜。

图24.2
拜罗伊特节日剧院，一座专门为上演瓦格纳的乐剧而建造的歌剧院。当全部"指环四联剧"1876年在这里首演时，很多德裔美国人也出席了，其中包括斯坦威钢琴公司的创立人特奥多尔·斯坦威，以及希尔默音乐出版社的创建者古斯塔夫·希尔默，本书的出版社（Schirmer/Cengage）便是这个出版社的后裔。

瓦格纳的"乐剧"

除了很少的例外，瓦格纳只创作歌剧，无视像交响曲和协奏曲这样的音乐会体裁。但是他希望他的歌剧与传统的歌剧大有不同，因此他起了一个新的名字，叫作"乐剧"。对瓦格纳来说，**乐剧**（music drama）是一种为舞台创作的音乐作品，其中所有的艺术——诗歌、音乐、表演、哑剧、舞蹈和布景设计——都是同等重要的，作为一个和谐的整体而发挥作用。这样一种艺术的联合体，瓦格纳称为"**整体艺术品**"（Gesamtkunstwerk）。这样结合起来的艺术的统一力量会产生更加真实的戏剧。像意大利歌剧中经常发生的那样，为了给首席女高音的花腔演唱鼓掌而使戏剧情节停顿的现象不再出现了。

的确，瓦格纳的乐剧在三个重要的方面不同于传统的意大利歌剧。首先，瓦格纳几乎完全消除了重唱，二重唱三重唱、合唱和全部角色的终场重唱变得很少见。其次，瓦格纳放弃了意大利传统的"分曲"歌剧，其中独立的、闭合的单元（如

咏叹调和宣叙调）被连接在一起。相反，他创作了一种独唱声乐与朗诵之间没有区别的音流。现在被称为"**无终旋律**"。在他的声乐写作中，瓦格纳避免了重复、均衡和规则的终止式——能够使一个旋律"动听"的所有元素。他想让他的旋律线条直接从歌词语言的起伏中产生。最后，在瓦格纳减少传统咏叹调的重要性的同时，增强了管弦乐队的作用。

对瓦格纳来说，管弦乐队就是一切。它奏出主要的音乐主题，发展和开拓它们，因此，通过纯器乐奏出了戏剧。就像在他之前的贝多芬和柏辽兹那样，瓦格纳继续扩大了管弦乐队的规模。他要求《指环》的乐队是庞大的，特别是铜管：4支小号，4支长号，8支圆号（其中四个兼奏大号）和1支倍低音大号。如果说瓦格纳的音乐听上去强大有力，那主要是厚重的铜管乐器造成的。

一支更大规模的乐队也需要更强有力的歌手，需要更有力的歌唱家。为了在近百人的乐队中能够听到声乐，必须有一个大号的、经过特殊训练的声音，也就是所谓的瓦格纳男高音和瓦格纳女高音，典型地统治着今天的歌剧舞台的人声——它具有强有力的音响的宽广的颤动效果——首先是在瓦格纳的乐剧中发展起来的。

瓦格纳的《指环》和《女武神》（1856；首演于 1870 年）

理查德·瓦格纳构思他的"指环四联剧"不仅是一种超越时间的幻想的冒险，也是一种对 19 世纪德国社会的适时的寓言。瓦格纳通过他的脚本，探索了权力、忌妒、英雄主义和种族这些在当时迅速工业化和寻求国家统一的德国很有反响的问题。例如，带有诅咒的"指环"位于四联剧的中心，代表了（资本主义的）权力，剧中人物为了拥有它而争斗，因为得到它的人就能统治世界。瓦格纳既无财富又无权力，并忌妒地藐视那些拥有这些东西的人。但是他的《指环》还有一个第二主题，它对瓦格纳的个人生活来说是很重要的，那就是爱情。这位作曲家是一位典型的浪漫主义的幻想家，他发现如果自己没有陷入爱情，就不可能写出关于爱情的歌剧。让艺术来模仿生活，瓦格纳把无条件的自由恋爱的问题放在《女武神》（"指环四联剧"的第二部）的最中心的位置上。

《女武神》的故事情节很长，而且极其复杂。简单地说就是：沃坦这位主神统治着一个英雄和恶棍的幻想世界，它们是自然界和超自然界的生物。沃坦是有善意的，但也有着很多人类的小缺点。就像今天的一些政治家那样，他说谎、欺骗、不遵守诺言，企图保持传统的价值以及他个人的权力。尽管他已婚，但仍与不确定的女人生下了很多孩子，其中就有女武神，她们是九个骑着骏马高高飞翔的女神。沃坦最宠爱的后代是布伦希尔德，她是女武神之一。但是布伦希尔德违背了

沃坦的意志，她鼓励了沃坦的另外两个孩子之间的乱伦之爱，他们是双胞胎的兄妹西格蒙德和西格林德。超级英雄齐格弗里德就是他们俩人所生。在第三幕的开头，女武神们狂暴地骑马离开，带着英雄的遗体冲向山顶。布伦希尔德逃离了沃坦的震怒，很快地加入了她们。

　　在"指环四联剧"的整个长达 17 小时的音乐中，"女武神的飞驰"是最有名的一段，或许也是最激动人心的一段。它的流行使瓦格纳创作了一个纯器乐的版本，可以在音乐会上甚至户外演奏，使这段音乐因此而名声远扬。的确，"女武神的飞驰"于 1872 年 9 月在纽约的中央公园的瓦格纳作品音乐会上演奏，那是瓦格纳的音乐首次在美国公开演奏。一开始，瓦格纳用木管乐器的高音的颤音和下方快速的音阶吸引了听众的注意力。从这种音阶中，总是在起伏的女武神的动机出现了。弦乐器模仿着一个上行的琶音，但不久就交给怒吼的铜管乐器。一开始与勇猛的妇女有联系的"女武神的飞驰"后来成为所有辉煌的军乐的缩影。

聆听指南

瓦格纳："女武神的飞驰"，选自《女武神》（1856；乐队版 1870）

角色：女武神

情节：随着五分多钟的持续向前推进的音乐，女武神们把英雄的遗体带到山顶的神殿——瓦尔哈拉天官。

聆听要点：激烈的动机是怎样推动音乐持续向前的，从头到尾完全没有停顿。

瓦格纳：女武神——
女武神的飞驰

0:00　开头用高音弦乐和木管乐器的颤音吸引人们的注意

0:25　女武神动机用圆号和长号进入

0:39　女武神动机用小号进入

0:53　铜管乐器继续呈示和分享动机的全部或部分

1:13　低音长号演奏动机，为音响增加了沉重感

1:30　女武神的声乐动机由小提琴演奏

1:56　铜管继续强奏女武神动机

2:30　弦乐和木管乐器的戏剧性的下行音

3:07　大胆的半音和弦变为半音的上行

3:23　女武神动机返回，起初很平静

4:06　钹在强拍敲响，大号可以在下方听到

4:41　女武神的声乐动机由弦乐返回

5:11　上行音阶并突然中止

图24.3
1880年，科西玛·瓦格纳（李斯特与玛丽·达古夫人的女儿）、理查德·瓦格纳和李斯特在拜罗伊特的瓦格纳别墅。右边是一个年轻的瓦格纳崇拜者汉斯·冯·沃尔左根，他首创了"主导动机"这个词。

瓦格纳的朋友们（见图24.3）把他的女武神的动机和其他类似的动机叫作"**主导动机**"（leitmotif）。主导动机是一个短小的、独特的音乐单元，用来代表一个人物、事物或思想，它会反复地出现以展示戏剧的发展。瓦格纳的主导动机通常不是唱的，而是用管弦乐队演奏的。用这种方式，一种下意识的因素可以被引入戏剧：乐队可以告诉人们角色在想什么，甚至在他唱着别的事情的时候。通过对这些有代表性的主导动机的发展、扩大、变化、对比和解析，瓦格纳几乎没有依靠他的歌手便能够演绎出戏剧的精华。在《女武神》中，瓦格纳运用了30多个主导动机，正如一位细心的评论家所指出的，它们被演奏了405次，不包括立即的重复。下面的三个主导动机出现在《女武神》的最后一场"沃坦的告别"中：

布伦希尔德违背了沃坦的意愿，必须忍受沃坦对她的惩罚（见图24.4）。她被从不朽的神界"降级"，睡在一座岩石上，直到某位步行经过的男人娶她为妻她才能获救。布伦希尔德恐惧地退缩，沃坦同意在她熟睡的身体周围点燃一圈魔火，只有一个值得帮助的人物——一个超级英雄——才可以穿过它。沃坦用手抓住她向她道别，知道他们将永远不会再见面了。

图24.4
沃坦当着其他女武神的面惩罚了布伦希尔德，这是描绘1870年《女武神》首演时的一幅画。请注意沃坦的长矛，上面写着他将统治世界的誓约。因为布伦希尔德鼓励了自由恋爱，她便违反了这些规则中的一条。

　　沃坦不仅仅因失去布伦希尔德而悲伤，他被摧毁了，因为在他所有的孩子中，布伦希尔德是他最爱的。在这个高潮场景的核心是戏剧的主要冲突之一：沃坦在爱（布伦希尔德）和权力（加强他的权威）之间被撕裂着。通过选择后者，他不仅失去了布伦希尔德，而且也失去了他可以真正形成他看到的世界的任何幻想。沃坦的内心冲突通过这样的事实而和解了，他不相信社会的规范要求他实施的对完全的性自由的约束。舞台上展示的父女之间强烈的肉体吸引引起观众的好奇：沃坦和布伦希尔德已经为他们自己乱伦的真爱提供了特许吗？作曲家在这个高潮迭起的终场做了同样多的暗示。

聆听指南

瓦格纳："沃坦的告别"，选自《女武神》（1956；首演于1870年），两部分中的第一部分

角色：沃坦，主神；布伦希尔德，女武神的首领

情景：在这部戏终场的开始,沃坦向他心爱的女儿布伦希尔德做永久的告别。

聆听要点：强烈情感的时刻，通过一个巨大的低男中音的声音和丰满的管弦乐队的音响表现出来，各个主导动机的进入由各种乐器轮流演奏。

瓦格纳：女武神——沃坦的告别 ♪

0:00　（"熟睡"动机的简短引入）

　　　再见吧，你这勇敢的可爱的孩子，
　　　你是我心中至高无上的骄傲！

再见了，再见了，再见了！

0:39　　（沃坦突然转入弱音，变得更有激情）

　　　　如果我非得把你丢弃，

　　　　不能再向你亲切地致意，

　　　　如果你再也不能与我并驾驱驰，

　　　　不能伺候我的饮食，

　　　　如果我必须失去我疼爱的你，

　　　　见到你时我的眼睛就欢乐洋溢。

1:20　　（"魔火"动机由小提琴演奏）

　　　　我会将一堆招亲的篝火为你点起，

　　　　这样的火堆我还从未为任何新娘安置，

　　　　熊熊烈火将在你的岩石周围燃起，

　　　　狼吞虎咽的火舌将吓退那些胆小的人，

　　　　让懦夫们逃离布伦希尔德的岩石！

1:52　　（"爱的放弃"的动机）

1:54　　只有一个人能赢得新娘，那个人比我这个众神之主还要自由大胆！

2:24　　（"熟睡"动机由小提琴返回）

3:27　　（起伏的弦乐导致管弦乐队的高潮，然后是很长的逐渐消失。）

　　　　　　　　　　理查德·瓦格纳在这里没有用人声，而是用一段很长的处于高潮的器乐尾奏来结束他的重要场景，在歌剧作曲家中，他是第一位这样做的人。瓦格纳在这里棋高一着，因为他可以召唤巨大的19世纪管弦乐队的辉煌音响，把听众运送到一个世界，在那里，歌词不再是重要的。这是围绕瓦格纳的人生和艺术的典型的矛盾和争论。有讽刺意味的是，尽管瓦格纳今天被认为是有史以来2～3位最伟大的歌剧作曲家之一，但他最引人注目的天才仍然在于管弦乐的写作。而且，尽管他在文章中为"整体艺术品"，或为各门艺术之间的平等而辩护，但在他的总谱中的最重要时刻，总是把最后的"话"只给音乐。

《星球大战》中的主导动机

　　瓦格纳发展的主导动机的技巧，被很多好莱坞电影音乐的作曲家们所借鉴。其中有霍华德·索尔，他创作了《指环王》三部曲的音乐。还有为《星球大战》系列片作曲的约翰·威廉姆斯。当威廉姆斯为《星球大战》《帝国大反击》和《绝地归来》

作曲时，他为每一个主要角色（以及主题或军队）创作了一个独特的音乐动机。下面是两个威廉姆斯的主导动机。第一个代表着英雄卢克，而第二个（仅为一种连续的节奏）象征着魔鬼达斯·维达。

威廉姆斯让管弦乐队来演奏这些主导动机，进而告诉观众这一角色正在思考着什么或者未来会发生什么事情。这种技术有很多要归功于瓦格纳的思想，例如，在《女武神》的结尾，当强有力的小号的主导动机划破天空时，瓦格纳向听众预示，布伦希尔德将被一位英雄所拯救（在下一部歌剧中）。同样地，当管弦乐在背景中奏起英雄的"军队"主导动机时，我们就知道农场男孩卢克将会变成一个杰蒂武士（在下一部电影中）。

实际上，《星球大战》是乔治·卢卡斯构思和创作的，它和瓦格纳的乐剧的共同之处不仅是主导动机。瓦格纳和卢卡斯都用核心的三部戏剧开始，然后加上一个第四部作为一个序言或"前传"（《莱茵的黄金》是《指环》的前缀，而《魅影危机》和《星球大战》的关系也是这样）。当然，卢卡斯为他的英雄传奇又增加了两个部分，使他的作品总共达到六部，但是主导动机还是一样的。瓦格纳的四联剧和卢卡斯的传奇都上演了大于生活的英雄和恶棍之间的史诗般的战斗，善与恶之间的神话力量在整个宇宙的时代都在进行着战争。卢卡斯的幻想巨作有着伟大的视觉效果，瓦格纳的则有着伟大的音乐。

卢克的主题

达斯·维达的主题

关 键 词

"指环四联剧"	乐剧	无终旋律
拜罗伊特歌剧节	"整体艺术品"	主导动机

第二十五章
19 世纪现实主义歌剧

　　浪漫主义歌剧很像当今的电影，大部分是一种逃避现实的艺术。舞台上充满着有传奇色彩或富有的人们，这些悠闲的人们并不为世俗的事情或经济上的忧虑所烦恼。然而，在 19 世纪下半叶，欧洲兴起了一种不同类型的歌剧，这种歌剧与当时社会的真实性更加一致。它被称为**现实主义歌剧**，因为这种题材用现实主义的手法探讨日常生活中的问题。贫穷、人身虐待、工业上的剥削和犯罪——特别是社会底层人们的痛苦——都被呈现在舞台上供所有人观看。现实主义歌剧很少有大团圆的结局。

　　现实主义歌剧是 19 世纪工业革命在艺术上的负面影响，经济的变化给某些方面带来了很大的繁荣，但是也在其他方面带来了压迫人的工厂条件和社会的分裂。科学在这里也起到一种作用，因为 19 世纪也见证了进化论理论的诞生，这一理论在查尔斯·达尔文 (Charles Darwin) 的著作《物种起源》（1859）中首次得到普及，书中假定一个适者生存的"物竞天择"的世界。画家 J.F. 米勒（J.F. Millet,1814—1875）和年轻的文森特·凡·高（Vincent van Gogh,1853—1890）在他们的画布上捕捉了被压迫人民的生活（见图 25.1），而作家查尔斯·狄更斯（Charles Dickens,1812—1870）也把这些写进他的现实主义小说中，例如《雾都孤儿》（1838）和《荒凉山庄》（1852）。这些艺术家的目的是将尘世的、平凡的生活转化成艺术，甚至在人类体验的最为普通的方面发现诗意和崇高的表现。

　　艺术一定要模仿生活吗？现实主义歌剧的作曲家们认为是这样的，因而在作品中采用了 19 世纪社会的一些粗粝的、令人不快的方面。它们的歌剧的情节读起来像是小报的头条新闻：《持刀的吉卜赛女郎在烟草工厂被捕》（比才的《卡

图25.1
文森特·凡·高创作的《吃土豆的人》（1885）。凡·高年轻时曾在比利时东部的煤矿居住和工作。这幅冷酷的油画记录了他对一个矿工家庭的生活印象以及晚餐中的土豆和茶。

门》，1875）；《嫉妒的丑角刺妻致死》（列昂卡瓦罗的《丑角》，1892）；《被凌辱的歌手谋杀了警察局长》（普契尼的《托斯卡》，1892）。如果传统的浪漫主义歌剧通常是令人感伤和动情的，那么19世纪的现实主义歌剧则是令人兴奋和轰动的。

乔治·比才的《卡门》（1875）

第一部重要的现实主义歌剧是乔治·比才的《卡门》（1750）。比才（Georges Bizet, 1838—1875）主要是位歌剧作曲家，在巴黎度过了其短暂的一生，《卡门》是他的代表作。故事发生于19世纪的西班牙，主角是一个名叫卡门的放荡的吉卜赛女郎。这位性感而任性的女郎以她独有的方式吸引着人们。凭借诱人的舞蹈和歌声，卡门引诱了一位天真的士兵唐·霍塞。唐·霍塞无望地陷入情网，从部队开了小差去"娶"卡门，并与她的吉卜赛强盗朋友们交往。但是，拒绝从属于任何男人的卡门很快便抛弃了唐·霍塞，而委身于英俊的斗牛士艾斯卡米洛。在失去一切后，屈辱的唐·霍塞在一场血腥的结局中刺死了卡门。

这一暴力的结尾，凸显卡门的现实主义特性。女主角是一个每个男人都可以得到的淫荡的女人，虽然是按照她自己的条件。当时，她生活在社会的流浪者（吉卜赛人）、妓女和盗贼的周围。所有这些都对当时优雅的巴黎观众产生了巨大的冲击。1875年第一次排练期间，合唱队的女歌手们威胁着要罢工，因为她们被要求在舞台上抽烟和打架。批评家们称这部歌剧的脚本是"淫荡"的，而制作人则要求比才把戏中更多的令人毛骨悚然的地方变得缓和一些（特别是血腥的结尾），使它作为家庭的娱乐变得更加可以接受，但比才拒绝这样做。

《卡门》中有许多诱人的旋律，包括那首著名的"斗牛士之歌"和更受人喜爱的"哈巴涅拉"。比才在创作这些乐曲中从一些西班牙的流行歌曲、民间歌曲和**弗拉明戈**（带有吉卜赛因素的西班牙南方的歌曲）的旋律中引用了许多因素。那首著名的卡门出场时演唱的"哈巴涅拉"就使用了当时流行的西班牙歌曲。

哈巴涅拉（Habanera）在文学上意思是"来自哈瓦那的东西"。在音乐上是指19世纪在西班牙人控制的古巴发展起来的一种舞蹈歌曲。在音乐风格上来自非洲和拉丁的影响可以从下行的半音音阶和静止的和弦运动（每小节的强拍都落在低声部的D音上），以及不断重复的节奏型（𝄴 ♪♫♫ | ♫♫♫）中看出。哈巴涅拉富有感染力的节奏赋予这种体裁难以抵制的特质——我们都想起身加入跳舞。然而哈巴涅拉就像后来从它发展出来探戈舞曲那样，是一种富有感官享乐色彩的舞蹈，这一特征为卡门增添了很多诱人的气息。

比才的"哈巴涅拉"的结构是很明确的。首先，卡门演唱了一个半音下行的

4 小节乐句（"爱情像一只自由的鸟"）。从本质上说，高度半音化的旋律常常似乎是没有调性中心的。这首作品的旋律也是模棱两可和难以捉摸的，就像卡门本人的性格那样。合唱立刻重复了半音旋律，但卡门此时演唱着一个词"爱情"，其性感的旋律在合唱的上方飘荡。随着她那像自由的爱情小鸟飞翔的歌声，调性从小调转到大调。在这里增加了一段副歌（"爱情就像一个流浪儿"），其中的旋律在一个大三和弦和小三和弦之间转换。与副歌相对照，合唱呼喊出"要当心！"对卡门的毁灭性的本质发出警告。这同一种结构：一段半音下行的旋律，紧接一段带有合唱的呼喊的三和弦的副歌——被再次反复。比才想通过这首"哈巴涅拉"建立起卡门作为一个放荡的迷人女性的人物性格。从各方面看，这段音乐就代表了卡门。就像卡门那样，这诱人的旋律一旦使我们着魔，它便永远挥之不去。

　　《卡门》于 1875 年 3 月 3 日在巴黎的首演是一次彻底的失败——这一现实

聆听指南

乔治·比才："哈巴涅拉"，选自歌剧《卡门》（1875）

情景：衣着裸露的吉卜赛女人卡门，散发着一种近乎原始的野性，在唐·霍塞、士兵们和其他吉卜赛人面前跳舞。

比才：卡门——哈巴涅拉

0:00　低音用哈巴涅拉节奏的固定反复，小调式

第一段

0:06　卡门用诱人的下行旋律进入　　　爱情像一只自由的鸟，人们难以将它驯服；叫它喊它都没有用处，
　　　　　　　　　　　　　　　　　　它要是不高兴就不理。
　　　　　　　　　　　　　　　　　　纵然是恐吓还是哀求，都给你一个不乐意；
　　　　　　　　　　　　　　　　　　能说会道的我不爱，那沉默的人儿我偏爱。

0:41　转入大调，合唱反复旋律，卡门
　　　　在"爱情"一词上的歌声在上方飘荡。

0:57 卡门演唱副歌	爱情就像一个流浪儿，不让任何人来约束它，你不爱我，我也要爱你，我爱上你可要当心。
1:14 合唱呼喊"要当心！"	
1:37 合唱队与卡门一起唱副歌	
2:14 哈巴涅拉节奏的低音固定反复	
第二段	
2:21 卡门以迷人的半音旋律进入	你别以为把鸟儿抓牢，它拍拍翅膀飞天外。 爱情已远去，但你期待它，你不期待它，它又在这里。 它就在你身边，快抓住它，它飞来，飞去，又飞回。 它拍拍翅膀飞天外，你想得到它，它飞向远方想忘掉它，它又飞回来， 并在你身边来回转呢，它飞来飞去又飞还。 你想捉住它无踪影，想避开它又难上难。
2:55 转入大调，合唱反复旋律； 　　卡门在"爱情"一词上的歌声在上方飘荡。	
3:11 卡门、合唱（3:51），然后卡门（4:09）再唱副歌。	

图25.2
碧昂丝·诺勒斯与她在《卡门：一部嘻哈乐的歌剧》中穿过的红裙子合影。

主义的题材被认为太没有价值了。在这次观众的不接受所带来的沮丧中，作曲家乔治·比才在首演 90 天后就因心脏病而离开了人世。

　　然而，随着 19 世纪的戏剧题材变得越来越具有现实主义倾向，《卡门》的魅力也开始增长了。《卡门》现在也许是世界上最为流行的歌剧，已经被录音了很多次，并被改编成近 20 部电影，包括 1915 年的一部早期无声电影和 1984 年的一部奥斯卡获奖片。此外，《卡门》中许多最为流行的旋律，已作为无数电视广告和卡通片的背景音乐，有时它还成了滑稽模仿的对象（如迪士尼电影《木偶》对哈巴涅拉的令人愉快的戏仿）。在连续剧《辛普森一家》（The Simpsons）较早的一集里，这个家庭去听歌剧，就是去听《卡门》，还有别的吗？而且是剧中人巴特与荷玛一起唱的。《卡门》也被重新改编创作成一部发生在塞内加尔的非洲歌剧（《卡门·盖伊》，Karmen Gei，2001），一部美国黑人的百老汇音乐剧（《卡门·琼斯》，Carmen Jones，1954）和一部 MTV 特别节目（《卡门：一部嘻哈乐的歌剧》，Carmen: A Hip Hopera，由碧昂丝·诺勒斯主演，2001，见图 25.2）。对一部现实主义歌剧来说这并不奇怪，《卡门》是一部超越了种族和阶级的作品，而这种性质部分地说明了它持久流行的原因。

伟大的歌剧只需一场电影票的价钱

　　数码革命改变了我们生产和消费音乐的方式。这种技术变化并不是每一个方面都是积极的。例如，随着新媒体不断要求我们的注意力，劝说孩子们在家里上音乐课变得越来越困难。不过，很少有人怀疑一个巨大的好处：古典音乐变得比以前更容

易接近了。一个例子是来自美国大都会歌剧院的新的 HD 广播系列。大都会歌剧院现在一年十多次播放来自纽约的实况演出，精选美国、加拿大和全球 54 个其他国家的歌剧演出。音频是最高质量的（杜比数字环绕声），视频也是极好的（用多个摄像机位取得近摄和变焦）。由总经理彼得·盖尔伯开始做起，其目的是让歌剧更多地与当代社会相联系，阻止"观众的衰老化"。为了吸引年轻的观众，盖尔伯从好莱坞借用了一种战术：提供擅长表演和善于拍摄电视的歌唱演员。结果是惊人的。2011 年，大约 300 万观众在 1 600 个剧院观看了 HD 的广播，为公司带来了 1 100 万美元的利润——在大部分歌剧院仍为生存而挣扎的时代，这是一个相当大的数目。这样的成功并不奇怪。为 HD 广播的摄影机将继续接近表演者，有时甚至在后台拍摄。由此，能得到如同观众坐在前排的视角，以及免去花费大约 450 美元亲身前往的便利。如果你没有几百美元去买一张歌剧票和去纽约的飞机票，那么，就上谷歌搜一下"Met live in HD + 你的所在城市"，找到广播的时间、地点和内容。你的体验将是惊人的，而花费只相当于一场电影！

> 正在上升的歌剧明星和大都会歌剧院的HD宠儿，秘鲁男高音胡安·迭戈·弗洛雷斯。

贾科莫·普契尼的《波希米亚人》（1896）

19 世纪末意大利的现实主义歌剧有它自己独特的名称——**真实主义歌剧**（verismo opera，verismo 就是意大利文的"现实主义"的意思，但中文经常译为"真实主义"）。尽管使用了另外一个名称，但意大利的真实主义歌剧与其他地方的现实主义歌剧并没有什么不同。虽然许多意大利歌剧作曲家创作了真实主义歌剧，但至今为止最为著名的是贾科莫·普契尼。

图25.3
贾科莫·普契尼

贾科莫·普契尼（Giacomo Puccini，1858—1924）是意大利北部城市鲁卡的一个音乐世家的第四代后裔（见图 25.3）。他的父亲和祖父都是歌剧作曲家，而他更早的祖辈则为当地的教堂创作宗教音乐。但普契尼就像威尔第那样，并非神童。米兰音乐学院毕业后的十年里，他为发展一种独特的歌剧风格而奋斗着，生活很贫困。直到他 35 岁，才以创作了真实主义歌剧《曼侬·莱斯科》（1893）而取得首次成功。此后，成功便接踵而来：《波希米亚人》（1896）、《托斯卡》（1900）和《蝴蝶夫人》（1904）。随着财富、名气和些许自满的增长，普契尼的创作也越来越少了。他的最后一部，也是许多人认为他最好的一部歌剧《图兰朵》在 1924 年他因喉癌病逝时尚未最后完成。

普契尼最著名的歌剧，也是所有真实主义歌剧中最有名的一部，便是《波希米亚人》（1896，又译《绣花女》或《艺术家的生涯》——译注）。这部歌剧的现实主义特点主要在于它的地点和人物上：主要角色都是波希米亚人——生活在悲惨的贫困中的非主流艺术家。男主角鲁道夫（诗人）和他的

伙伴舒奥纳尔（音乐家）、科内利（哲学家）、马尔切罗（画家）共同居住在巴黎左岸的一间没有供暖的阁楼上。女主角咪咪是他们的邻居，是一个患有肺结核病的贫穷的绣花女。鲁道夫和咪咪相遇并坠入爱河。然而，当咪咪的病情进一步恶化时，鲁道夫被妄想缠身的忌妒之情却在增长。他们分别了一段时间，只是在咪咪临死时，他们才又回到彼此的怀抱中。如果这听上去很耳熟，可能有一个原因：荣获普利策奖的音乐剧《租赁》（1996，电影版2005）是这个波希米亚人故事的一个现代改编版，但这出戏的主人公是在格林尼治村死于艾滋病，而不是在巴黎死于肺结核。

实际上，《波希米亚人》并没有太多的情节，也没有太多的角色性格的发展。取而代之的是，人声的辉煌音响占据着优势（美声的歌唱）。普契尼延续着19世纪以来减少咏叹调和宣叙调之间的区别的创作倾向。他的独唱通常以音节式（一个音节对一个音符）的旋律开始，仿佛角色在开始一次对话。逐渐地，声音的张力增加，并且变得更加扩展，同时用弦乐器重叠旋律以增加温暖和表情。例如，当鲁道夫在咏叹调"冰凉的小手"中唱到咪咪冰冷的手时，我们在不知不觉中便从宣叙调进入了咏叹调，并逐渐超越了巴黎左岸的小阁楼，翱翔到遥远的更美好的世界中。凄凉阴沉的舞台布景和音乐的超凡的美之间的对比，是现实主义歌剧的伟大的悖论。

聆听指南

普契尼："冰凉的小手"，选自《波希米亚人》（1896）

普契尼：波希米亚人——冰凉的小手 ♪

角色：穷诗人鲁道夫和同样穷苦的绣花女咪咪

情景：咪咪敲响了鲁道夫的门，请求为她点燃蜡烛。鲁道夫为咪咪的美丽所动容，欣然接受。风再次吹灭了咪咪的蜡烛，慌乱中咪咪将门钥匙掉在了地上。两人在黑夜中寻找钥匙时，鲁道夫偶然地触摸到咪咪的手并且将它握紧。鲁道夫借此时机向她介绍了自己并谈到他的希望。

0:00 鲁道夫对话般的开始，很像宣叙调。

> 啊，多么冰凉的小手，让我把它来温暖。
> 现在太黑暗，再寻找也是枉然。
> 不用过很久，那月儿升上天空，皎洁月光将照耀我们。
> （咪咪想抽回自己的手）
> 啊，美丽的姑娘，请你听我来表白：

1:03 人声的音域、音量和张力增强，鲁道夫继续解释他是谁和做什么。

> 你可知道我是谁，我是做什么的，我怎样生活。

你愿意这样吗？

我是谁？我是个诗人。

我做些什么？我写作。

我怎样生活，只是活着！

1:55　返回到对话风格。

我是个快乐的歌手，不管生活的忧愁，常在梦境里逍遥，

常在幻境里漫游，在空中楼阁居住，愉快得像个王侯。

2:27　人声变得更宽广，

用更长的音符和更高的音域；乐队同度重叠人声。

当我见到你的眼光，我宁愿抛弃一切，美丽的幻景和梦想。

你来到我的身旁，真使我欣喜若狂，从今我热爱生活，你给予我希望。

3:25　乐队独自演奏旋律，

然后声乐进入在高音的"希望"一词上形成高潮。

3:47　随着音乐的减弱，

鲁道夫请求从咪咪那里得到回答。

现在你知道了我是谁，

告诉我关于你自己的情况吧，

你是谁？

关 键 词

现实主义歌剧	哈巴涅拉
弗拉明戈	真实主义歌剧

第二十六章
晚期浪漫主义的管弦乐

交响乐队在 19 世纪末达到了它最昌盛的时期，发展成一种由 100 多位演奏者组成的色彩丰富、具有强大表现力的乐队。但是要聆听它的演奏，听众还必须专门到大音乐厅去，计算机、手机和电子扩音等还都是未来的事情。当然，今天的古典音乐的数字下载只是举手之劳的事情。但是，这种便利的获取是要付出代价的。新近的电子化传播音乐的革命伴随的是我们听到的音响质量的普遍衰落。用压缩的 MP3 或 M4A 文件聆听贝多芬或瓦格纳的音乐只能大致接近 19 世纪的原声音响。要体验交响乐队的最佳音响，我们必须像晚期浪漫主义时期的听众那样，专门到有着杰出的建筑、环境和音响的大音乐厅去。

浪漫主义的价值和今天的音乐厅

交响乐队的增长与欧美 19 世纪下半叶对大型的、"只演奏音乐"的音乐厅的建造是一致的。在 1850 年以前，公众音乐会的音乐厅实际上是多功能的剧场，在那里头一天晚上举办音乐会，第二天就会演出歌剧，第三天还可能演出马戏。（如前面的图 18.6，首演贝多芬著名的第五交响曲的同一个舞台上可以看到马匹的表演。）然而，在 1850 年以后，地球上繁荣的大城市开始修建专门演奏古典音乐的音乐厅；大约在这个时候，在维也纳（音乐协会大厅，即"金色大厅"，1870）、纽约（卡内基大厅，1891，见本章封面画）、波士顿（交响乐大厅，1900）建造的音乐厅依然是有史以来最好的，特别值得注意的是它们的杰出的音响效果。洛杉矶的新沃尔特·迪士尼音乐厅（2003）和纳什维尔的舍莫霍恩交响

图26.1
维也纳的音乐协会大厅（音乐中心，即"金色大厅"）是贝多芬的崇拜者们发起建造的，并经常为勃拉姆斯演奏。它为西方世界的一种"只演奏音乐"的环境和高质量的音响效果设定了标准。

乐中心（2006）继续着这一传统。的确，舍莫霍恩中心（第一章的封面画）模仿了维也纳金色大厅（见图26.1）的很多建筑上的特点。所有这些演出地点都建成的大厅——为古典音乐而建的"圣殿"——可以容纳2 000 ~ 2 700位听众。

由于古典音乐是一种守旧的艺术，今天的音乐会迷与晚期浪漫主义时期的听众所体验到的并无太多不同。音乐厅的大小是相同的（平均有2 500个座位），在那里演奏的交响乐队的乐师也有着大致相同的数目（100位或更多）。曲目的主体自19世纪末以来也依然没有变化，现在和那时一样，交响乐和协奏曲这样的乐队体裁在节目单上占据着突出的地位。

晚期浪漫主义交响曲和协奏曲

交响乐队之所以被这样称呼是因为它最常演奏一种叫作交响曲的音乐体裁。浪漫主义时期的交响曲的作曲家们一般继续遵循着来自古典主义前辈的四乐章形式——快板、慢板、小步舞曲或谐谑曲、快板。不过在整个19世纪，交响曲的乐章变得越来越长。可能的结果是作曲家创作的交响曲更少了。舒曼和勃拉姆斯只创作了4部，门德尔松5部，柴科夫斯基6部，德沃夏克、布鲁克纳和马勒每人9部。没有人达到莫扎特的40多部，更别说海顿的106部了。

协奏曲也是类似的，随着长度的扩展而数量有所减少。一首古典主义协奏曲可能持续20分钟，一首浪漫主义协奏曲则是40分钟。莫扎特为我们写了23首钢琴协奏曲，但贝多芬只写了5首，贝多芬、门德尔松、勃拉姆斯和柴科夫斯基都只写了一首小提琴协奏曲，但每首都是独奏家的看家之作。尽管长度加长了，浪漫主义协奏曲仍然是古典主义时期建立起来的三乐章布局：快—慢—快。总之，虽然管弦乐队音乐会的一切在浪漫主义时期都大为扩展——音乐厅、观众、表演规模和作品的长度，交响曲和协奏曲的体裁仍然是很突出的。

约翰内斯·勃拉姆斯
（Johannes Brahms，1833—1897）

图26.2
30多岁的约翰内斯·勃拉姆斯。当时的一位评论家这样说：他"有着宽阔的胸怀、力大无比的肩膀和在演奏时精力旺盛地向后仰的强壮的头颅——所有这一切都显示了一位充满真正的天才精神的艺术家的个性"。

甚至在仔细考虑大型的、多乐章的交响曲或协奏曲的创作时，像勃拉姆斯这样的晚期浪漫主义作曲家也要鼓起勇气。你怎样做才有可能超越贝多芬呢？瓦格纳询问为什么贝多芬以后的人们都困扰于交响曲的写作，原因可能是贝多芬的第三、第五和第九交响曲的戏剧性的影响。瓦格纳自己只写了一部，威尔第一部没写，一些作曲家，特别是柏辽兹和李斯特，转向一种完全不同的交响曲：标题交响曲（见第二十一章），其中，一种外在的情节决定了音乐的性质和顺序。直到晚期浪漫

主义时期——贝多芬逝世近 50 年后——约翰内斯·勃拉姆斯才以贝多芬的后继者的角色出现。

　　1833 年，勃拉姆斯生于德国北部的港口城市汉堡。他取了一个拉丁文的名字约翰内斯是为了和他的父亲约翰相区别，他父亲是一个街头音乐家、啤酒馆的小提琴手。虽然勃拉姆斯并没有受到小学以上的教育，但他父亲努力使他得到了最好的钢琴和音乐理论的训练，特别是接触了巴赫和贝多芬的作品。他白天学习这些作品，晚上就在汉堡海边的酒吧中演奏那些音不准的钢琴挣钱谋生。（1960—1962 年，披头士乐队来到汉堡，也曾在类似的场所演奏。）为了能弹奏更好的乐器，勃拉姆斯有时到当地的钢琴商店的货品陈列室去练琴。

　　勃拉姆斯首先引起公众的注意是在 1853 年，这一年舒曼发表了高度赞美他的文章，称他是一位音乐上的救星，显然是海顿、莫扎特、贝多芬的继承人。勃拉姆斯也把罗伯特·舒曼和他的妻子克拉拉（见图 20.3）视为他的音乐良师。在罗伯特住进精神病院后，勃拉姆斯成为克拉拉的知己。他对她的尊敬和爱慕转化为爱情，尽管事实上他比她大 14 岁。不管是由于他对克拉拉的无法实现的爱还是其他原因，勃拉姆斯终生未娶。

　　首先是爱情上的失意，然后，勃拉姆斯想回到他的家乡汉堡任指挥的愿望也

图26.3
勃拉姆斯在维也纳的创作室。墙上俯视着钢琴的是贝多芬的胸像。贝多芬的精神笼罩着整个 19 世纪（也见图18.2），特别是勃拉姆斯。

破灭了，于是，他于 1862 年移居维也纳，他靠演奏和指挥过着俭朴的，他称为"非瓦格纳式"的生活。1868 年，随着他的《德意志安魂曲》的上演和在世界各地的业余合唱团中的畅销，他作为作曲家的名声迅速大增。同年，他创作了也许是他最为著名的作品，那首简单的，但却非常美丽的艺术歌曲《摇篮曲》（见第三章）。剑桥大学（1876）和布雷斯劳大学（1879）授予他的名誉博士学位证实了他日益增长的艺术造诣。1883 年瓦格纳去世后，勃拉姆斯普遍被认为是最伟大的在世的德国作曲家。勃拉姆斯是 1897 年春因肝癌去世的，葬于维也纳的中央公墓，距贝多芬和舒伯特的墓地仅 30 英尺。

维也纳曾经是（而且仍然是）一座非常保守的城市，狂热地保护着它那丰富的文化遗产。勃拉姆斯选择它作为居住地并不奇怪——维也纳曾经是海顿、莫扎特、贝多芬、舒伯特的家乡，保守的勃拉姆斯从以往的这些大师的音乐中找到了灵感（见图 26.3）。他一次又一次地返回传统的体裁，像交响曲、协奏曲、四重奏和奏鸣曲，以及传统的曲式，如奏鸣曲—快板和主题与变奏。最说明问题的是，勃拉姆斯没有写过标题音乐，取而代之是，他选择了创作**纯音乐** (absolute music)，室内奏鸣曲、交响曲和协奏曲等没有叙述或"讲故事"意图的体裁。勃拉姆斯的音乐是在严谨的传统形式中以纯粹、抽象的音响来展开的。尽管勃拉姆斯可以写作优美的浪漫主义旋律，但他在内心里却是一个对位大师，是巴赫和贝多芬的传统的"开发者"。他被人们称为著名的"三 B"——巴赫、贝多芬、勃拉姆斯（Bach, Beethoven and Brahms）中的最后一个 B。

D 大调小提琴协奏曲（1878）

1870 年，勃拉姆斯写道："我将不再创作交响曲！你们想不到当我们听到身后像他那样的巨人的脚步声时我们的感觉是什么样的。"那个巨人当然就是贝多芬，而勃拉姆斯像其他 19 世纪作曲家一样，对他与他尊敬的前辈竞争的前景感到恐惧。但是勃拉姆斯还是继续写了一首交响曲——的确，他的 4 首交响曲分别首演于 1876 年、1877 年、1883 年和 1885 年。在创作这些交响曲的中途，他还写了他唯一的小提琴协奏曲，在规模和情感的冲击力上，这首作品都堪与贝多芬较早的那首小提琴协奏曲相匹敌。

你是怎样为一种你不会演奏的乐器写一首协奏曲的？你有可能知道怎样使这个乐器发出好的声音并避免不好的声音吗？勃拉姆斯是位钢琴家但不是小提琴家，和他前后的作曲家采用了同样的做法：他请教了这种乐器的技巧大师，他的朋友约瑟夫·约阿希姆（1831—1907）。当这部协奏曲在 1878 年首演时，约阿希姆担任独奏，勃拉姆斯担任乐队指挥。约阿希姆肯定坚持要求勃拉姆斯采用的

一种技巧是演奏"双音"（double stops）。通常，我们认为小提琴是一种单音乐器，只能演奏一条旋律线。但一位优秀的小提琴家可以同时用弓横扫演奏两根弦，有时还更多。这给独奏者的声部带来了更丰满和更辉煌的音响。谱例26.1展示了勃拉姆斯是如何在他的协奏曲末乐章的旋律中加入双音的。

谱例26.1

当他写作他的小提琴协奏曲的末乐章时，保守的勃拉姆斯转向了传统的协奏曲末乐章常用的一种形式：回旋曲式。回想一下，回旋曲式是以一个作为音乐叠句的单独的主题为中心的。这里的叠句是一个可爱的吉卜赛曲调，就像勃拉姆斯经常在维也纳咖啡馆里喝着啤酒和朋友聊天时听到的匈牙利舞曲那样。这个叠句的特点是它的活跃的节奏。在这个可以用脚打拍子的动机的上方，小提琴常常演奏技巧艰难的段落（音阶、琶音和双音）（见图26.4）。奥斯卡获奖片《血色将至》（*There will be Blood*，2007）的制作者选择了勃拉姆斯的这个乐章作为这部电影的背景音乐——也许代表了影片中贪婪的石油人和土地拥有者之间的决战（就像激烈的协奏曲）。的确，19世纪的独奏协奏曲不仅是所有参与者的一种"协同"努力，而且也是独奏者和乐队之间的一场竞赛。在勃拉姆斯的作品中，管弦乐队有时支持着独奏者，有时又和它竞争，带着回旋曲的主题逃走。聆听这个令人激动的乐章，并宣布一个赢家：是独奏者，是管弦乐队，还是听众。

图26.4
美国出生的小提琴家希拉里·哈恩，在我们录音中有她生气勃勃的、优美而清晰的演奏，那是她22岁时的录音。

聆听指南

勃拉姆斯：D大调小提琴协奏曲（1878）

第三乐章

体裁：协奏曲

形式：回旋曲式

聆听要点：独奏者与乐队在叠句主题上的交替和对抗，以及勃拉姆斯给予像小提琴家希拉里·哈恩这样的独奏者的高难的技术要求。

| 0:00 | A | 小提琴和乐队相继演奏叠句 |
| 0:50 | | 过渡：小提琴竞赛式的音阶 |

1:10	B	新主题上行，然后下行，一个大调音阶
1:54	A	小提琴返回叠句，乐队重复之
2:30	C	小提琴演奏建立在琶音上的更抒情的主题
3:28	B	小提琴上行音阶，乐队的下行音阶作答
4:15		叠句的节奏的加工
4:33	A	乐队强奏叠句
4:59		小提琴演奏很短的华彩乐段，然后叠句的节奏被展开
6:03		另一个短小的华彩乐段
6:17	尾声	叠句的节奏变得像进行曲

一首为音乐厅而作的安魂曲：勃拉姆斯的《德意志安魂曲》（1868）

　　虽然内心是个保守主义者，勃拉姆斯也写了一些有创新性的作品。正是勃拉姆斯把宗教的安魂弥撒带进了世俗的音乐厅，运用他作为一个合唱作曲家的技巧，扩展了晚期浪漫主义管弦乐的疆界。

　　当我们想到一首"安魂曲"时，首先想到的是一种拉丁文的弥撒，在天主教的教堂为死者的葬礼而演唱。但是，在勃拉姆斯写他的《德意志安魂曲》时，他创作的音乐既不是天主教的弥撒（没有听到上帝最后审判的声音），也不是路德教的葬礼仪式音乐，而是一首用德语演唱的、可以在音乐厅表演的普世性的作品。他的《德意志安魂曲》是对信仰的一种表白，是对所有失去了至爱之人的痛苦所寄予的安慰之声。对于勃拉姆斯个人而言，这部作品的灵感的来源似乎是他的恩师罗伯特·舒曼的逝世和后来他的母亲的亡故。

　　这部长达一小时、七个乐章的作品的情感核心在它的第四乐章"你的居所多么可爱"中可以找到。歌词来自《圣经》诗篇第84首，它使我们眼前朦胧地出现了上帝在天堂的住所的意象。模仿天堂中那些极乐的灵魂，一首四声部合唱采用主调和复调织体的熟练的混合，唱出了对上帝的赞美。这是宗教性的管弦乐。的确，乐队不仅仅是在与伴奏合唱，而且也在与合唱对话。开始的乐句由木管乐器演奏平静的下行音，但是立刻由女高音做出了回答，演唱的是上行的倒影旋律（见聆听指南）。创作一个旋律的倒影要求很高的对位技巧。勃拉姆斯通过对巴赫的研究完善了他的对位，而这种技巧成为勃拉姆斯作曲风格的核心。

聆听指南

勃拉姆斯：《德意志安魂曲》（1868）

第四乐章，"你的居所多么可爱"

歌词：《圣经》"诗篇"第84首，第一、二、四节

聆听要点：复杂的对位使浪漫主义合唱与乐队的平滑音响更加丰富。

勃拉姆斯：德意志安魂曲 ♫

0:00　**木管乐器演奏平静的旋律**

0:08　**女高音用同样的情绪回答**　　　　　　　　万军之耶和华啊，你的居所多么可爱！

0:46　男高音演唱同样的歌词，男低音、女中音和女高音跟着演唱模仿对位

1:26　演唱更多的模仿对位，带有乐队的强奏重音　　　我羡慕渴望耶和华的院宇，

1:59　合唱演唱主调织体，带有乐队的重音　　　　　我的心肠，我的肉体向永生上帝欢呼。

2:26　乐队返回开始的音乐，然后是合唱　　　　　　多么可爱……

3:15　合唱队平静地演唱和弦式的主调织体　　　　　如此住在你殿中的便为有福，他们仍要赞美你。

3:38　合唱队用强有力的模仿对位唱出对主的赞美

4:27　返回开始的音乐与歌词　　　　　　　　　　　多么可爱……

安东宁·德沃夏克
（Antonín Dvořák, 1841—1904）

　　"无疑他是很有天才的。他也很穷。"约翰内斯·勃拉姆斯在1876年写给音乐出版商西姆洛克的信中，这样描述当时还默默无闻的捷克作曲家安东宁·德沃夏克。德沃夏克是一个屠夫的儿子，老家是波西米亚，那是捷克共和国的布拉格以南的一个地区。他也当过屠夫的学徒，但他的一位有钱的叔叔看到了这位少年的音乐天才，把他送到布拉格学了一年管风琴。此后近20年，德沃夏克在布拉格作为一个自由职业者靠在舞厅、歌剧院乐队和教堂里拉小提琴和弹管风琴勉强度日。同时，他不知疲倦地作曲——歌剧、交响曲、弦乐四重奏和歌曲，所有这些都还几乎不为人知。当他开始得到人们的认可时，听到的不是这些高深的形

式，而是可以在家中的钢琴上演奏的更简单的音乐。出版商西姆洛克希望利用一些音乐中的民族主义（见第二十一章），便出版了德沃夏克的《斯拉夫舞曲》（1878），那是八首一套的钢琴二重奏，融入了捷克（斯拉夫族的一个部分）民间舞曲的精神。这部作品广泛流传，德沃夏克很快誉满欧洲。甚至他的更有雄心的"高雅艺术"的作品也在伦敦、柏林、维也纳、莫斯科、布达佩斯，甚至在美国的辛辛那提（那里当时有大量德国和捷克移民）得到了演出。

在 1892 年春天，德沃夏克接受了一份他无法拒绝的工作。他获得了每年 1.5 万美元（相当于今天的 6.5 万美元）的高薪，成为新建立的纽约国家音乐学院的院长。因此，在 1892 年 9 月 17 日，德沃夏克乘船来到美国，下榻于纽约东 17 街 327 号。在这里他立即开始了他的《"美国"四重奏》和第九交响曲（"自新大陆"）的创作。那年夏天他没有回布拉格，而是和他的家人坐火车到艾奥瓦州的斯皮尔威尔旅行，他在这个主要是捷克移民居住的乡村社区度过了三个月，完成了他的第九首，也是最后一首交响曲。

E 小调第九交响曲，"自新大陆"（1893）

《"自新大陆"交响曲》成为德沃夏克创作生涯的顶点，至今仍是他最著名的作品。1893 年 12 月 16 日，在美国最有名的新建的音乐厅——纽约的卡内基音乐厅（见本章开始的图）举行了它的首演。正如德沃夏克在随后的一周写给出版商西姆洛克的信中所说：

交响曲的成功是惊人的，报纸上说从没有作曲家获得过这样的好评（见图 26.5）。我坐在包厢里，音乐厅里坐满了纽约最好的听众。他们报以这么多的掌声，我得从包厢里像一位国王那样向他们表示感谢！你知道如果我能逃避这些掌声我会多么高兴，但是不可能，我不得不继续鞠躬，不管你喜欢不喜欢。

德沃夏克给予这部交响曲的标题"自新大陆"可能暗示了在其中明显地加入了美国的音乐元素。不过，尽管德沃夏克表明了他对美国黑人和印第安人的本土音乐的强烈兴趣，但在这部交响曲的很多动听的旋律中却没有听到既有的民歌。不管怎样，作曲家似乎对他在美国体验到的精神进行了再创造，为他遥远的家乡的回忆写出了一首动人的赞歌。

尽管有力而动听的第一乐章和强大的末乐章占据了这部交响曲的首尾，但慢速的第二乐章才是作品的情感之魂。平静而有力的情绪包围着乐章的开头，对铜管乐器的演奏者和听众来说都是一个难忘的时刻。这种有力的平静气氛被建立起

来之后，英国管便吹出了一段令人魂牵梦绕的旋律（见图26.6）。整个浪漫主义时期，英国管都被用来营造一种遥远和怀旧的情绪——来创造一种对不再存在的某事、某地和某人（朋友、亲戚、同乡）进行回顾的效果。尽管这个主题的起源尚不清楚，但我们知道，在很多世纪之交的美国人的灵魂中，它是代表"家"的。一个出版商从这部交响曲中抽取这个很有特征的曲调，把它作为一首歌曲印刷出版，取名为《回家》（*Goin' Home*）。

但是回谁的家呢？这是德沃夏克按照一首民歌的风格写成的一个旋律吗？或者它是取自一个美国黑人同事创作的旋律吗？它是美国的还是捷克的旋律？实际上，这个旋律（见聆听指南）是建立在五声音阶的基础上的（在这里是降D、降E、F、降A、降B），正如我们已经看到的（第二十一章），这是世界很多地方的民间音乐的特征。但这就是音乐的力量：每一位听众都可以在这个乐章中体验到对他自己故乡的回忆和情感，不管他可能会说是什么地方。

图26.6
德沃夏克《"自新大陆"交响曲》第二乐章的著名的英国管主题的手稿抄本影印件。速度后来从"行板"改成了"广板"，为了强调具有传统的"民歌"特征的五声音阶而修改了一些音符。例如，对比草稿和聆听指南中的最后版本，可以看到降G被删掉了。换句话说，影印件中的第二个音与谱例中的第二个音是不同的。

图26.5
《纽约先驱论坛报》1893年12月17日对《"自新大陆"交响曲》首演的评论。作者实际上评论的是彩排，这在今天也是常见的。

聆听指南

德沃夏克：E 小调第九交响曲，"自新大陆"（1893）

第二乐章，广板（非常慢而宽广）

曲式：ABCA'

聆听要点：开始的铜管乐器的丰满音响造成了一种宽广的地平线的感觉。
然后是英国管吹奏的慢速的、忧伤的曲调，这是这个乐章的标志性的歌曲，似乎在回忆遥远的过去。

A 部分

0:00　低音铜管合奏庄严的引入性的和弦，然后是定音鼓

0:40　英国管独奏，"回家"的旋律

1:06　单簧管加入英国管，然后弦乐也加入

2:20　高音木管乐器和圆号演奏引入性的和弦，由铜管和定音鼓结束

2:48　弦乐重复和扩展"回家"的旋律

3:44　旋律返回英国管，由木管乐器和弦乐完成

4:25　圆号演奏旋律的回声

B 部分

4:48　速度稍快，长笛和双簧管演奏新主题（B1）

5:20　第二个新主题（B2）由单簧管演奏，低音拨弦

6:10　旋律 B1 由弦乐器更加动人地演奏

7:25　旋律 B2 由小提琴更加热情地演奏

C 部分

8:28　双簧管引入长笛和单簧管的鸟叫声

8:54　铜管强奏，回忆起第一乐章的主部主题

9:10　渐弱，返回 A 的优美的过渡

A 部分

9:23　英国管返回"回家"的旋律

9:47　几把小提琴和中提琴演奏旋律，但突然中断，仿佛被情感所哽咽

10:18　独奏大提琴和小提琴演奏旋律，然后全部弦乐加入

10:54　小提琴平静的独白

11:22　开始和弦的最后返回和扩展

管弦乐歌曲

19 世纪的音乐史可以被看作一种音乐的两个极端的发展：为家庭而作的小型的私密的音乐（大部分钢琴性格小品和艺术歌曲）和为歌剧院和音乐厅而作的大规模的公众的音乐（大部分交响曲和协奏曲）。然而，大型交响乐队的吸引力是如此之大，以至于一种小型的体裁——艺术歌曲逐渐在音乐厅中找到了它的位置，因此而创造出一种混合的体裁：管弦乐歌曲。所谓**管弦乐歌曲**是一种艺术歌曲，由大型管弦乐队取代钢琴作为伴奏的手段。由于大乐队可以增加更多的色彩和更多的对位线条，管弦乐歌曲变得比钢琴伴奏的艺术歌曲更长、更厚密和更复杂。管弦乐歌曲提供了两方面的最佳结合——一首充满浪漫主义情感的来自内心深处的诗歌和一种表现它的强有力的手段。在古斯塔夫·马勒的艺术歌曲中，歌曲和管弦乐结合在一起，产生了一种既过度奢华又极具特质的音响。过度奢华是 19 世纪末的音乐的典型现象，而特质来自马勒的不同寻常的个性。

图26.7
古斯塔夫·马勒

古斯塔夫·马勒 (Gustav Mahler,1860—1911)

古斯塔夫·马勒（见图 26.7）1860 年出生于摩拉维亚（现属于捷克共和国）的一个中产阶级的犹太家庭。然而，就像当时很多其他有天才的捷克人一样，马勒移居到一个更大的、更国际化的德国城市来发展他的事业。15 岁那年，他被著名的维也纳音乐学院录取，学习作曲和指挥。马勒意识到他人生的使命是去指挥（诠释）大师们的音乐作品（就像他自己说的，"为我的大师们而受苦"）。像大多数年轻指挥家那样，马勒是从省会城市开始他的指挥生涯的，逐渐向更大、更重要的音乐中心发展。他先后在卡塞尔（1883—1884）、布拉格（1885—1886）、莱比锡（1886—1888）、布达佩斯（1888—1891）、汉堡（1891—1897）担任常任指挥。最后，他返回到维也纳。

1897 年 5 月，马勒作为维也纳宫廷歌剧院的指挥，胜利地返回了这座他所选定的城市，当年莫扎特也曾渴望过这一职务。第二年马勒也担任了维也纳爱乐交响乐团的艺术总监的职务，这个乐团一直是世界上最好的交响乐团之一。但马勒用当代的话来说是一位"控制怪人"，为了追求艺术理想的一位音乐的独裁者。他在总谱上写满了无数的小型表情记号，然后要

求乐队精确地按他的规定去做。他像严格要求自己那样去要求演唱者和演奏员，使得他们在排练时要忍受他的暴怒而很少感到愉快。在经历了十年暴风雨般的，但在艺术上却大获成功的演出季节后（1897—1907），马勒被维也纳歌剧院解雇。大约在这个时候，他接受了美国纽约大都会歌剧院的聘任，并且最终他也指挥了纽约爱乐乐团。[第一个演出季（三个月）他就挣了相当于今天的32.5万美元。]他在纽约的工作同样既受欢迎又有争议。两年后，至少他在大都会歌剧院的合同没有续约，不过他与纽约爱乐交响乐团在一起工作的时间更长一些，直到1911年2月。同年5月，马勒由于肺部链球菌感染引起心脏衰竭在维也纳病逝——一个对艺术着魔并饱受痛苦的生命就这样悲惨地结束了。

管弦乐歌曲：《我迷失于这个世界》（1901—1902）

马勒在作曲家中是很独特的，他只写管弦乐歌曲和交响曲。然而，歌曲似乎在先，在时间和心理上都是这样。他以为各种诗集谱曲开始他的作曲生涯：《流浪少年之歌》（1883—1885）、《儿童的奇异号角》（1888—1896）、《亡儿之歌》（1901—1904）和《五首吕克特歌曲》（1901—1902）。

吕克特是德国浪漫主义诗人，他的诗歌曾被舒伯特、舒曼和克拉拉·舒曼谱过曲。在1901年和1902年的夏天，马勒从吕克特创作的几百首诗歌中选择了五首，谱写成了一组管弦乐歌曲——这是他创作的这种体裁的最佳作品。在吕克特诗歌的帮助下，作曲家能够完美地表达他自己对生活和艺术的感受。

《我迷失于这个世界》是《五首吕克特歌曲》的第三首，说的是艺术家疏离于琐碎的日常生活，退缩到个人的、神圣的音乐世界，在这里用最后的词"歌曲"（Lied）来象征这个世界。虽然这首诗有三段，但马勒并没有运用分节歌，而是采用了通谱体的形式，这使他能够描绘歌词的情感进程。第一段确立了歌曲的基调，悲哀的英国管开始奏出踌躇的旋律，这个旋律被声乐接过去并加以扩展。第二段速度加快，声乐的朗诵式音调也更快，仿佛世俗的世界应该被迅速抛在身后。最后一段回到慢速，作曲家在这里把低音音符放在强拍和三和弦的根音上，造成一种安定的、满意的情绪——自我专注的诗人兼作曲家开始隐退到平静的艺术王国中。在深沉的结束的几小节中，马勒简洁地对全诗的内容进行了概括，首先，弦乐（在6:23）演奏一个扩展的不协和音（F对降E），解决到一个协和音（降E对降E）。这个片段在结尾由英国管加以反复（在6:39），作曲家的要求是"有表情地消失"，从不协和的外部世界进入艺术和自我的协和的天体的旅程终于完成了。

聆听指南

马勒：《我迷失于这个世界》，选自《五首吕克特歌曲》（1901—1902）

体裁：管弦乐歌曲　曲式：通谱体

聆听要点：一个悲伤的英国管，丰满但缓慢的弦乐，以及当音乐家找到内心的和平时，从不协和到协和的优美的结尾。

马勒：我迷失于这个世界 ♩

		
0:00	英国管踌躇上升的旋律	
1:00	人声进入并扩展旋律	我迷失于这个世界， 在其中我浪费了很多时间； 我杳无音信已经很久， 最好以为我已死去！
1:56	英国管的旋律反复	
2:34	竖琴奏三连音，速度更快，声乐有宣叙调性质	我真的不在意，如果要我死去。 我也不能反驳，因为对这个世界我真的死了。
3:39	英国管旋律反复慢而平静的结尾	我在动荡的世界中死去，在一个和平的世界安息。 我独自生活在自己的天堂里， 在我的爱情里，我的歌曲里。
5:47	英国管旋律反复	
6:23	小提琴的不协和音到协和音	
6:39	英国管的不协和音到协和音	

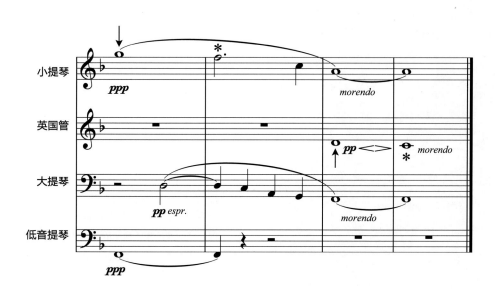

声乐的写作对马勒是如此重要，以至于当马勒返回到传统的四乐章交响曲的创作时，他做了一些不寻常的事情——他把歌曲带进他的器乐体裁。马勒的单乐章歌曲的曲集充当了一种音乐的仓库或地窖，当作曲家为大型的多乐章的管弦乐作品的问题而绞尽脑汁时，可以返回到歌曲中寻找灵感。马勒的第一交响曲（1889）虽然完全是器乐的，但使用了他的声乐套曲《流浪少年之歌》（1885）中已经出现过的旋律。他在第二（1894）、第三（1896）和第四（1901）交响曲中也加入了《儿童的奇异号角》（1892—1899）中的一些段落。第五（1902）、第六（1904）交响曲虽然又返回到纯器乐的形式，但再次从以前的歌曲中借用了既有的旋律（在第五交响曲中，《我迷失于这个世界》形成了一个优美的慢板乐章的基础）。马勒总共完成了9部交响曲，其中7部都运用了他自己的管弦乐歌曲或其他已有的声乐作品。

不过对于马勒来说，一部交响曲比一首扩展的管弦乐歌曲有着更丰富的内容。他这样说过："交响曲就是一个世界，它必须包罗万象。"因此他努力在交响曲中去包括各种音乐。民间舞蹈、流行歌曲、军队进行曲、幕后小乐队、军号声，甚至格里高利圣咏都出现在他的交响曲中（见图26.8）。其结果是一种最大规模的音响拼贴，部分原因是运用了庞大的演出规模和一种大大扩展的时间感。以马勒的第二交响曲为例，它要求10支圆号和8支小号，持续时间1.5小时。1910年他的第八交响曲在慕尼黑的首演，包括了858名演唱者和171名乐器演奏者！难怪人们把它叫作"千人交响曲"。

马勒是自海顿、莫扎特、贝多芬、舒伯特、勃拉姆斯以来这一伟大的德奥交响乐传统的最后一位作曲家。交响曲最初是一种规模适度的器乐体裁，情感表现的范围也有限，在19世纪的进程中，它成长为一种庞大的结构，在马勒看来，它是整个宇宙在音乐上的对应物。正如他所说："试着想象一下，整个宇宙开始鸣响和发出回响。这些不再是人类的声音，而是行星和太阳在运行。"

图26.8
一幅漫画：马勒在指挥他的一首庞大的交响曲。就像漫画家所暗示的，他的交响曲包含了全部的音响世界，从鸟叫到儿歌，从钟声和口哨到军乐。

纯音乐　　　　　　管弦乐歌曲
双音

音乐风格列表

浪漫主义：1820—1900 年

代表作曲家

贝多芬　　舒伯特　　柏辽兹　　门德尔松　　罗伯特·舒曼　　克拉拉·舒曼

肖邦　　李斯特　　威尔第　　瓦格纳　　比才　　勃拉姆斯　　德沃夏克

柴科夫斯基　　穆索尔斯基　　马勒　　普契尼

主要体裁

交响曲　　标题交响曲　　交响诗　　戏剧序曲　　音乐会序曲　　歌剧

艺术歌曲　　管弦乐歌曲　　独奏协奏曲　　钢琴特性小品　　芭蕾音乐

旋律　　旋律的外形变得比古典主义时期更灵活和不规则；悠长的、如歌的旋律线条带有强有力的高潮和为了表现目的的半音变化。

和声　　半音的更多的运用使得和声更加丰富、更有色彩；为了表现的目的而突然转换到关系很远的和弦；延长的不协和音传达了痛苦和渴望的情感。

节奏　　节奏是自由而松弛的,偶尔模糊了节拍,速度可以非常波动(自由速度),有时为了一个"宏大的乐思"而慢得像爬行。

色彩　　管弦乐队变得很庞大，达到了一百多位演奏者：长号、大号、低音大管、短笛、英国管被加入乐队中；为了特殊的效果而实验新的演奏技巧；力度宽广的变化是为了创造极端的表现层次；钢琴变得更大和更有表现力。

织体　　主调织体占优势，但是由于更大的管弦乐队和管弦乐总谱，织体变得密集而丰富，钢琴的延音踏板也增加了它的浓度。

曲式　　没有新的曲式产生，而是传统的曲式（例如分节歌、奏鸣曲—快板、主题与变奏）在使用中被扩展了长度；传统的曲式也被运用到像艺术歌曲和交响诗这样的新体裁中。

第六部分

现代与后现代艺术音乐，

1880年至今

1880	1890	1900	1910	1920	1930	1940

- 1894年 德彪西作《牧神午后前奏曲》
- 1905年 艾夫斯完成《美国变奏曲》
- 1907年 毕加索创作《亚威农少女》

1908—1914 年　艾夫斯作《新英格兰的三个地方》

- 1912年 勋伯格作《月迷彼埃罗》
- 1913年 斯特拉文斯基作《春之祭》

1914—1918 年　第一次世界大战

1924年　斯大林主管苏联政府

1929年 美国股市崩盘，经济大萧条开始

- 1935年 普罗科菲耶夫作芭蕾舞剧《罗密欧与朱丽叶》
- 1937年 肖斯塔科维奇作第五交响曲

1939—1945 年 第二次世界大战

尽管历史学家喜欢把一切都梳理得整整齐齐，但人类的创造活动却不那么容易被纳入整齐的分类架中。潮流和风格相互重叠，使人们在确认旧的结束和新的开始时感到困难。确定现代主义和后现代主义的时间是一项特别困难的工作。直到最近，历史学家们通常都还把"现代"音乐简单地称为"20世纪"音乐。但是，现代音乐的语汇是在19世纪末的一些印象主义音乐中出现的，同时，浪漫主义音乐的一些方面甚至到今天也还存在，特别是在电影音乐里。同样，"后现代主义"早在20世纪30年代就已经开始，并且到我们所处的时代仍在继续发展。假定"现代"和"后现代"这两个词在一起是指一个很长的、交叉的音乐时期，那么，标志这个时代的一些特征是什么呢？

　　20世纪初，许多作曲家越来越反对很多19世纪音乐中的那种温暖多情的特征，用一种刺耳的、令人震惊的、非个人的音响取代这种浪漫主义的美学倾向。旋律变得更加尖锐，和声更加不协和。与此同时，浪漫主义晚期的那些庞大的作品——也许最富有代表性的就是古斯塔夫·马勒创作的《千人交响曲》（1906）——让位于小型的、有节制的音乐创作。现代音乐那种抽象、非个人的特征在阿诺尔德·勋伯格严格的十二音音乐中表现得最为明显。20世纪60年代，一种反对勋伯格及其门徒的形式主义的潮流有助于音乐的后现代主义的逐渐流行，它允许多种多样的音乐体裁——例如电子音乐和偶然音乐——以非传统的方式演奏。如果说现代主义音乐反对传统的音乐风格，那么，持续至今的后现代主义则经常完全放弃了传统的音乐形式和手法。实际上，他们主张，"任何创造者都可以具有他想要的任何艺术的价值"。

| 1950 | 1960 | 1970 | 1980 | 1990 | 2000 | 2010 |

- 1944年 科普兰作芭蕾舞剧《阿帕拉契亚的春天》
- 1945年 美国在广岛和长崎投掷原子弹
- 1945年 巴托克创作《乐队协奏曲》
- 1950—1952年 年 朝鲜战争
- 1958年 瓦雷兹为世界博览会创作《电子音诗》
- 1963年 美国总统肯尼迪遇刺
- 1963—1973年 越南战争

- 1980年 里根当选美国总统
- 1986年 约翰·亚当斯创作《在快速机器上的短暂骑行》
- 1989年 柏林墙倒塌，"冷战"结束
- 1995年 奥古斯塔·里德·托马斯作《爱的摩擦》
- 2000年 谭盾为电影《卧虎藏龙》作曲
- 2001年 恐怖主义袭击美国
- 2008年 西方的大衰退开始
- 2009年 迈克尔·杰克逊意外死亡

第二十七章
印象主义与异国情调

印象主义是一种音乐风格，处于浪漫主义的富丽堂皇的音响与现代主义的不协和音的爆炸之间。正如我们已经看到的，浪漫主义音乐于19世纪末在瓦格纳、柴科夫斯基、勃拉姆斯和马勒的宏大作品中达到了它的顶峰。但是，到了1900年，德国主导的音乐王国开始崩溃。一些在浪漫主义主流以外的作曲家对以瓦格纳的音乐为代表的占统治地位的德国风格的合法性发出了挑战。不足为奇的是，最有力的反对德国的情绪发生在法国（1870年法国和德国爆发了普法战争，1914年再次爆发了战争）。法国作曲家开始讥笑德国音乐太沉重、太自负和太夸张，就像瓦格纳的作品中的北欧巨人。他们认为有意义的表现是能够用更加精致的方式来传达的，而不是靠史诗般的长度和纯粹的音量。

绘画与音乐中的印象主义

这场在法国兴起的反对德国浪漫主义音乐的运动被称为**印象主义**（Impressionism）。当然，我们更熟悉这一术语是把它作为19世纪晚期活动在巴黎及其周围的一个绘画流派的名称，这个流派包括莫奈（Claude Monet，1840—1903）、雷诺阿（Auguste Renoir，1841—1919）、德加（Edgar Degas，1834—1917）、皮萨罗（Camille Pissarro，1830—1903）和美国画家玛丽·卡萨特（Mary Cassatt，1844—1926）。

本章的开头画展示了克劳德·莫奈的《日出·印象》（1873），这幅画的名字被用来命名一个时期。在这幅画中，晨光中的大船、小船和其他景象都更多是被暗示而不是充分地描绘出来。1874年，莫奈把这幅画提交给法国美术学院的沙龙展览会，但遭到拒绝。一个叫路易·雷洛瓦的评论家嘲笑地说："就是最原始的墙纸也比这幅海景画更完美。"在接下来的激烈争论中，莫奈和他的艺术家同伴们便被讥讽地称为"印象主义"，因为他们的艺术似乎具有不精确的性质。画家们接受了这一名称，部分原因是把它作为蔑视当局的一种行动，而且这一术语很快便被普遍采用了。

具有讽刺性的是，曾经引起广泛争议的法国印象主义，现在是所有艺术风格中最为流行的一种。确实，根据博物馆的参观率和复制品的销售来判断，人们对莫奈、德加、雷诺阿及其同事们的艺术表现出了近乎无限的热情——准确地说，是对那些被画家们的同时代人讽刺和嘲弄过的画作。但是引起这样一种狂热的印象主义风格的究竟有哪些特质呢？

印象主义艺术家将世界看成是由变动着的光线覆盖的物体，并且试图去捕捉在观察者眼中形成的在阳光作用下的客体的氛围（见图27.1）。为了达到这一目的，他们用很小的、轻敷的笔触来作画，其中的光线被分解成色彩的斑点，因而创造

图27.1
莫奈的作品《带伞的女人》（1866）。从传统的观念上看，这幅印象主义的油画是一幅从表面上看还没有完成的作品。更确切地说，画家是将光线分解成分离的色点，并将其并置在一起，让观察者的眼睛去重新组合。这里大胆的笔触传递着一种运动、清新和光线灿烂的迷人感觉。

出一种运动和流动的感觉。不是清晰地画出形状的轮廓，而是模糊它，更多的是暗示而不是描绘。不重要的细节消失了。到处都是光线，一切都在闪烁。

由于对这些画家来说印象和感觉成为最重要的追求，他们自然对音乐表现出了强烈的兴趣。哪种艺术形式更为难以捉摸和引起联想？哪种艺术媒介允许接受者——听众——更自由地解释他领会到的感觉？画家开始用音乐的术语讲话了。高更（Paul Gauguin，1848—1903）把线条与色彩的和谐叫作"绘画的音乐"，而凡·高（Vincent Van Gogh，1853—1890）则建议"像音乐那样运用色彩"。与此同时，19世纪60—80年代在巴黎工作的美国人詹姆斯·韦斯特勒（James Whistler，1844—1903）也创作了《夜曲》和《交响曲》这样的绘画作品。画家羡慕音乐家的幸运，能用一种不断变化的表现手段进行创作——而不是那种要求艺术家抓住瞬间并将它固定在画布上的表现手段。

在音乐家方面，他们从当时的印象主义艺术中找到了灵感，他们也从斑斓的色彩开始创作。克劳德·德彪西的作品最一贯地展示了音乐中的印象主义风格，他特别乐于与印象主义画家为伍。1916年他对他的一位朋友说道："你把我称为莫奈的学生，这是我无上的荣耀。"德彪西为他的作品集冠以许多这样的美术标题，如素描、意象和版画等。历史上很少有这样的时刻，画家和音乐家的美学目标被如此紧密地联系在一起。

克劳德·德彪西（1862—1918）

德彪西1862年出生于巴黎郊外一个小镇的一户中等家庭。他的父母都不是音乐家，因此对德彪西在钢琴上的才能感到很意外。德彪西10岁那年被送到巴黎音乐学院学习钢琴、作曲和音乐理论。由于其杰出的演奏才能，梅克夫人这位富有的艺术保护人——也是柴科夫斯基的主要赞助人（见图21.6），约定德彪西夏季来她家里为孩子们上课。德彪西随梅克家庭先后去了意大利、俄国和维也纳。1884年德彪西赢得了罗马大奖，这个作曲奖项是由法国政府创立的，要求在罗马学习三年。但德彪西在罗马这个"不朽之城"并不愉快。他更愿意在巴黎，喜欢那里的酒馆、咖啡厅和波希米亚人的环境。

1887 年德彪西基本上永久性地回到了巴黎，这位年轻的法国人继续学习他的作曲技术，并寻找他自己作为一位作曲家的独特的声音。他取得了一些小小的成功，然而正如他在 1893 年所说的，"仍然有许多我不能去做的事情，例如，创作一些杰作"。但是，就在第二年（1894），他完成了这一夙愿。随着《牧神午后前奏曲》的完成，他把他最不朽的管弦乐作品呈现给公众。德彪西后来的作品，包括歌剧《佩里亚斯与梅丽桑德》（1902）、交响诗《大海》（1905）和两集为钢琴而作的《前奏曲》却没有这样流行。批评家们抱怨德彪西的作品缺乏传统的形式、旋律和向前的运动。换句话说，它们具有即将到来的现代主义的特点。疾病和 1914 年第一次世界大战的爆发使得德彪西的音乐革新停止下来。1918 年春，当德军的炮火从北边轰击巴黎时，德彪西因癌症去世。

图27.2
24岁的克劳德·德彪西

《牧神午后前奏曲》（1894）

德彪西花了更多的时间与诗人和画家，而不是与音乐家为伴。事实上，他的管弦乐作品《牧神午后前奏曲》是作为他的良师益友马拉美（Stephane Mallarme，1842—1898，见图 27.3）在舞台上朗读他的诗歌《牧神午后》之前的开场白而作的。马拉美是在 19 世纪末的巴黎被称为**象征主义者**（Symbolists）的一群诗人的精神领袖。马拉美诗歌中的牧神不是一只小鹿，而是希腊神话中的森林之神（一半是人一半是羊的神话中的野兽），他整天都在贪婪地追逐着森林中的仙女。这天下午，我们看到牧神对他早晨的恶作剧感到疲倦后，在中午炎热而静止的空气中躺在森林的空地上（见图 27.4）。他一边期待着未来的征服物，一边懒洋洋地吹着笛子。下列的诗句暗示出梦幻般的意境，含糊而难以捉摸，德彪西在他的音乐中试图把这种意境再造出来。

图27.3
诗人斯蒂芬·马拉美是诗歌《牧神午后》的作者。这幅肖像是由印象主义画家的伟大先驱马奈（Edouard Manet,1832—1883）所作。马拉美是作曲家德彪西的良师益友。

不要潺潺流水，

让我的笛声弥漫丛林，

只有风儿把声音散入渐沥的霖雨之前，

从玲珑的笛管中喷出，

在不被涟漪搅扰的天边，

那充满灵感的嘹呖而恬静的笛声，

响遍行云。

德彪西并不想按照柏辽兹或柴科夫斯基的传统创作叙述性的标题音乐，他没有努力去紧紧追随马拉美的诗歌。正如他在 1894 年 12 月这部作品首演时所说的："我的前奏曲的确是一连串意境的绘画，贯穿

始终的是在中午的烈日下牧神的欲望和梦幻。"马拉美在听到德彪西为他的诗所作的音乐后说："我从没有期待过像这样的音乐。它延伸了我诗歌中的情感，它比色彩更有激情地画出了诗歌中的景色。"

请注意音乐家和诗人都用绘画的术语来描述《牧神午后前奏曲》。但是怎样用音乐来作画呢？这里的如画的场景是用乐器的不同音色来描绘的，特别是木管乐器，来唤起鲜明的意境和情感。长笛具有一种音色，双簧管是另一种，单簧管则是第三种。实际上德彪西曾说："让我们集中在这些乐器制造音色的能力上，让我们看看从它们那里能引出什么新的色调。让我们去尝试新的音域，让我们去尝试新的组合。"于是，一支独奏长笛从它最低的音区开始（牧神的笛），竖琴以刮奏跟随，然后是来自圆号的一些轻柔的色彩。这些音的印象旋转、分解，并再次成形，但似乎并不

图27.4
马拉美的《牧神午后》在19世纪末的法国艺术家中掀起了轩然大波。这幅P.S.梅尔斯（Pal Szinyei Merse，1845—1920）创作的绘画只是表现牧神和森林里的仙女们的若干绘画作品之一。请注意牧神手持古代的排箫，德彪西用长笛的音响来表现它。

向前发展。没有重复的节奏或可分辨的节拍推动音乐向前。我们听到的不是那种我们所了解的如歌的旋律，而是一种音响的扭曲的、起伏的旋转。全曲具有一种倦怠的美，是一种完全独创的、极为感官的音乐。

德彪西清楚地回避了他所称为德国式的"主题展开的议程"。他相信，音乐不必通过展开来取悦于听众，他创造了重复的、固定反复式的旋律与和声，它们的漫游没有一个很明确的目标。他也表明，音乐不必沿着一种强有力的节拍前进——它可以就是松弛的、愉悦片刻的。最重要的是，德彪西用一种印象主义的色彩优先取代了德国的主题优先。对他来说，色彩是可以独立存在于旋律之外的，而且，它也许还能遮蔽旋律的光辉。

色彩从旋律的线条中分离是一种激进的想法。回想一下贝多芬、勃拉姆斯和柴科夫斯基的管弦乐。在这些早期的作品中，新的主题往往都是用一件新的乐器或一组乐器来演奏。因而乐器的色彩加强了旋律并给它以轮廓。与此不同的是，

聆听指南

德彪西：《牧神午后前奏曲》（1894）

体裁：交响诗

结构：三部曲式（ABA'）

聆听要点：色彩和织体是如何成为最重要的要素，而清晰的旋律和可以用脚

德彪西：牧神午后前奏曲　♫

拍打的节奏大部分都消失了。

A

0:00　独奏长笛演奏起伏的旋律线

0:18　竖琴的刮奏和来自圆号的轻柔的色彩

0:43　长笛继续演奏旋律，然后（1:01）交给双簧管

1:13　渐强，在形成高潮之前消失

1:35　返回到长笛旋律

B

2:48　单簧管和长笛先后演奏快速的半音化的阿拉伯花饰旋律

3:45　渐强，融入单簧管的独奏

4:33　木管演奏势如破竹的浪漫主义风格的主题

5:07　这个主题被小提琴重复，然后是独奏圆号、单簧管和小提琴

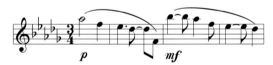

A'

6:22　独奏长笛，然后是双簧管蜿蜒的半音旋律返回

7:39　独奏长笛在小提琴的震音背景下（闪烁的效果）再次演奏主题

8:19　独奏中提琴的低音区演奏半音旋律

8:45　双簧管为旋律提供补充

尾声

9:04　竖琴上的固定反复

9:14　小提琴和圆号以平行运动上下移动

9:24　各种乐器的轻微音响

德彪西的乐器的进入是带着清晰的色彩的，但是却没有容易辨认的主题。这样一来，色彩和织体在某种程度上开始取代旋律与和声成为音乐表现的主要动因。德彪西的手法被 20 世纪音乐的一些革命性的现代主义者所采用，其中有查尔斯·艾夫斯、埃德加·瓦雷兹和约翰·凯奇等人（见第三十一章和第三十二章），他们

经常通过音色和织体，而不是主题的展开来创造音乐的形式。并非巧合的是，在德彪西生涯的巅峰时期（大约 20 世纪初），革新的画家们也开始把色彩与线条分开了。（见图 27.5）

《前奏曲》，为钢琴而作（1910，1913）

德彪西最后的和走得最远的对描绘性音乐写作的尝试，是他在 1910 年和 1913 年发表的两部为钢琴而作的《前奏曲》。在这些作品里，创造音乐印象的挑战变得更大，因为钢琴的音乐调色板比多音色的管弦乐队更加有限。这样一些短小作品的唤起联想的标题暗示了它们的神秘性质：《雪中的脚印》《沉没的大教堂》《西风所见》和《夜晚空气中的声音与芳香》。

《帆》选自 1910 年出版的第一卷《前奏曲》，将我们带到了大海上。当我们听到的一个流动的下行音型，大部分是平行进行，我们会联想到帆船在微风中缓缓地飘动。产生朦胧的、倦怠的气氛的部分原因是德彪西使用的特殊音阶——**全音阶**，这种音阶的所有音高都相隔一个全音（大二度）。

谱例 27.1 全音阶

由于在音阶中，每个音与它相邻的音之间的距离是相同的，因此在你听到的音高中，没有一个可以作为调性的中心——所有的音高似乎都同等重要。作曲家可以停止在音阶的任何音上，而这一音高听上去与其他任何音一样没有中心音或结束音的感觉。音乐在没有调性的支撑中飘浮。这样一来，就好像被风所推

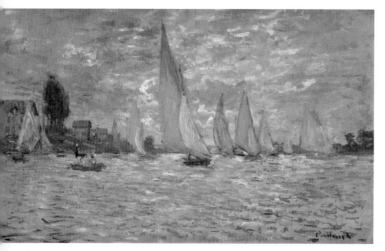

动，这艘船似乎就摆动在涟漪泛起的水面上。德彪西通过在织体中插入一个四音固定反复造成这种轻柔荡漾的感觉。印象主义作曲家经常使用固定反复，它有助于说明在和声上经常出现的静止和悠闲的感觉。严格地说，固定反复带来的更多是重复而不是戏剧性的运动。

谱例 27.2　固定反复

一个新的固定反复现在出现在较高的音区（右手），同时，一连串四音和弦在中音区响起（左手）。请注意每个和弦的全部四个音始终是在所谓的**平行进行**中移动的，所有的声部一起移动，步调一致，方向相同。

谱例 27.3　平行进行

平行进行是对位的对立面，对位是传统的音乐技巧，其中两个或更多的旋律线条通常在彼此相反的方向上运动。平行进行是德彪西的一种创新，它是德彪西用来表现对瓦格纳和勃拉姆斯的德国学派的反叛的一种方法，那个学派非常沉迷于对位。

突然，钢琴家像竖琴刮奏那样快速地演奏了一段上行音阶，好似一阵风晃动了帆船。然而，这个音阶与前面的全音阶是完全不同的，它是一个五声音阶。每一个八度内只有五个音，这里的五个音与钢琴上的黑键音相对应。我们以前已经见过，五声音阶经常出现在民间音乐中（见第二十一章，"穆索尔斯基"；第二十六章，"德沃夏克"）。德彪西是在 1889 年巴黎的世界博览会上在东南亚音乐中首次听到这种五声音阶的。

谱例 27.4　五声音阶

在这段围绕五声音阶的富于活力的旋转之后，随着全音阶的返回，最终回到作品开始时的下行平行三度，海景重新回到它平静的状态。在结尾，德彪西指示钢琴家踩下延音踏板并且保持下去（三个踏板中最右边的那个）。一旦延音踏板被踩下并保持，所有的琴弦听上去都会回响。混成一团烟雾，类似于很多印象主义绘画中都有的那种朦胧的雾气。（见本章开头画）

异国情调对印象主义者的影响

在20世纪初，巴黎是西方世界的文化之都，它的公民们热切地把他们的眼睛和耳朵转向东方。1889年，法国政府赞助的世界博览会以远东艺术为特征。画家保罗·高更（1848—1903）从这里开始迷恋太平洋的热带色彩。德彪西也到这里参观了几次。他不仅看到了新近完工的埃菲尔铁塔和电灯电梯这些新鲜的发明，而且也首次听到了东南亚的异国之声。柬埔寨、越南和印度尼西亚等国的殖民地政府送来了小型的器乐家、歌唱家和舞蹈家的组合，在新建的亭子里表演。柬埔寨的宝塔似乎成了后来德彪西的一首钢琴曲《塔》（1903）的灵感来源。德彪西还遇到一支来自印度尼西亚的色彩丰富的佳美兰乐队，就像他在几年后向一位朋友回忆的："你不记得爪哇（印尼）的音乐了吗？它能够表现意义的每一个细节，甚至那些难以言说的层次，它使得我们的主音和属音的音响显得微弱而空洞。"这种体验启发了德彪西，使他在自己的音乐中糅进了东方的音响：固定反复、静止的和声、五声音阶和全音阶、精致铺设的织体，以及闪烁的外表。这也暗示了他的音乐不是总要向着一个目标前进——相反，它可能只是为了当下而存在。

1889年巴黎世博会上的柬埔寨宝塔。德彪西在这里聆听了柬埔寨、中国、越南和印度尼西亚的音乐，并开始形成一种不同于流行的德国交响曲传统的音乐审美。

聆听指南

德彪西：《帆》，选自《前奏曲》第一卷（1910）

曲式：三部曲式（ABA'）

聆听要点：作曲家是怎样运用不同的音阶来区分曲式的部分（A和B）。但是，更重要的是，他是怎样创造了一种新的审美，一种在风格上非常不同于我们听过的德国传统音乐作品的美感。

德彪西：帆 ♫

0:00	A	全音阶的下行平行三度
0:10		低音持续音进入
1:01		固定反复在中音区进入
1:38		固定反复移到高音区，和弦的平行进行在中音区
2:09	B	五声音阶的竖琴式的刮奏
2:23		在持续音上方的和弦的平行进行

2:46		运用全音阶的刮奏
3:16	A'	下行三度返回
3:28		利用延音踏板使刮奏变得模糊

音乐中的异国情调

　　音乐的神奇的特性之一就是它能将我们带到遥远的国度。只要通过那些我们与之关联的奇异而神秘的音响，我们就能在心中体验那些遥远的地方。20世纪初的作曲家们很喜欢这种体验他者的旅行，他们的音乐充满着"异国情调"。德彪西便强烈地被远东的艺术所影响（见前页的插入短文），当时那些著名的画家们也是这样。印象主义画家莫奈在法国的纪梵尼装饰他的房子，并没有使用他自己的作品，而是用了日本的版画和水彩画。它们的影响在莫奈创作的他妻子身穿传统的日本服装的令人惊讶的肖像中可以看到（见图27.7）。现代主义画家，如毕加索（Pablo Picasso，1881—1973)和布拉克（George Braque，1882—1963）等人在1905—1908年开始在巴黎收集非洲艺术品。一些历史学家认为绘画上的立体主义运动（见第二十八章）就是源于毕加索对非洲雕塑和仪式面具的兴趣。

　　但是，音乐中的异国情调是什么呢？简单地说，**异国情调**（exoticism）是与来自传统的西欧音乐体验以外的各种音响相联系的一种音乐风格，可能是一种非西方的音阶、一种民间音乐的节奏，或是一种乐器。例如，歌剧作曲家普契尼曾使用各种技巧来表达他的作品中的异国情调：在《西部女郎》（1910）中，他用美国印第安人的歌曲表现了美国西部，在《蝴蝶夫人》（1904）中，他用美国和日本的旋律表现了这两种文化在日本的冲突。普契尼的异国情调的顶峰之作是他的《图兰朵》（1926），观众在其中听到了中国的旋律、五声音阶、平行的音程运动，以及传统的中国乐器，包括大锣。

西班牙的异国情调：拉威尔的《波莱罗》

　　西班牙并不像中国距西方那么遥远，尽管如此，在19世纪末和20世纪初，对北部欧洲人来说西班牙仍然是一个异国他乡。尤其是距北非边境仅30英里的西班牙南部的文

图27.7
莫奈画的《日本人》（身穿日本戏装的莫奈夫人，1876）。19世纪50年代美国和欧洲在与日本开放贸易后，开始表现出对日本事物的热情。时髦的巴黎女人们身穿和服并用东方的家具、版画和艺术品装饰她们的家庭。

化,展示出近东的神秘诱惑力。正如法国诗人维克多·雨果(1802—1885)所说:"西班牙仍然是东方的,西班牙一半是非洲的,而非洲一半是亚洲的。"就像法国的诗人和画家那样,法国的作曲家也创作了带有西班牙特点的艺术。德彪西用西班牙的旋律创作了一首乐队作品(《伊贝利亚》,1908)和一首钢琴作品(《格林纳达之夜》,1902)。莫里斯·拉威尔以西班牙为主题,创作了他第一部管弦乐作品(《西班牙狂想曲》,1907)和最后一首舞剧音乐(《波莱罗》,1928),以及一部歌剧(《西班牙时光》,1911)。然而,德彪西和拉威尔都没有到过西班牙。就像拉威尔的一个朋友所说:"他是一位从未到达那里的永久的旅行者。"

实际上,拉威尔(Maurice Ravel,1875—1937)的全部生活几乎都是在巴黎度过的,这位谦逊的音乐教师和作曲家在那里惨淡谋生。(在他富有想象力的稳定生活中也有一个例外:1928年他到美国进行了一次狂热的成功之旅。)在他一生大部分时间里,拉威尔满足于通过他的异国情调的音乐来想象那些遥远的国度。就像他在去西班牙所做的最后的"旅行"——一首标题为《波莱罗》的现代风格的舞剧音乐中所做的那样。

波莱罗(bolero)是一种慢速三拍子的热情奔放的西班牙舞蹈。1928年11月22日在巴黎首演时,拉威尔将舞台设计得像一个西班牙小酒馆,一束单独的追光打在一位吉卜赛女舞蹈家的身上,就像约翰·萨金特的绘画《西班牙舞蹈家》中所描绘的那样(见图27.8)。在房间周围,男舞蹈家们倦怠地坐着,有几个人还抱着吉他,仿佛在为寂寞的女舞蹈家伴奏。女舞蹈家开始跳舞,其风格令人想起歌剧《卡门》中那位富有魅力的吉卜赛女郎(见第二十五章),她的动作带有

图27.8
约翰·辛格尔·萨金特(John Singer Sargent, 1856—1925)画的《西班牙舞蹈家》。萨金特是位移居国外的美国画家,他捕捉到了19世纪末欧洲人对西班牙的一切所产生的热情。

不断增长的激情。男人们一个个地站起来加入具有诱惑力的舞蹈中来。音乐越来越响。随着不断增长的放纵气氛，全体舞者开始随着反复的、催眠式的音乐摇摆，无情地到达一个疯狂的高潮。十四分钟过后，旋律的音高突然升高了，打破了催眠式的咒语，作品在震耳欲聋的巨响声中结束。

巴黎首演的那天晚上，大多数观众都为拉威尔和他的新作欢呼，但是至少有一个女人喊道："他疯了！"引起观众的激情的是拉威尔仅用一个单独的旋律就写出了这样一首扩展的作品。这个主题的两个部分——一个是类似大调的；另一个类似小调——被一遍又一遍地反复着。拉威尔自己对他的创造也有某些矛盾心理："我只写了一部杰作，那就是《波莱罗》。不幸的是，它并没有包含多少音乐。"拉威尔的这种矛盾陈述的意思是，这首作品几乎没有包含传统的德国式的主题展开。旋律是完全静止的。乐器的色彩和逐渐增长的音量就是它的一切，它使听众很想加入具有诱惑力的舞蹈中。

聆听指南

拉威尔：《波莱罗》（1928）

体裁：舞剧音乐

曲式：AABBAABB 等

聆听要点：通过创作一个两部分组成的旋律（A 和 B），除了重复它什么也不做，拉威尔强迫听众把注意力集中在乐器音色的万花筒般的变化上。

0:00　小鼓（模仿西班牙响板）和低音弦乐器开始演奏 2 小节的节奏的固定反复

0:11　长笛安静地演奏旋律 A

1:00　单簧管演奏旋律 A

1:50　大管演奏旋律 B, 竖琴加入伴奏

2:40 高音单簧管演奏旋律 B

3:25 大管加入与小军鼓一起演奏节奏的固定反复

3:31 低音双簧管演奏旋律 A

4:20 加弱音器的小号和长笛一起演奏旋律 A

5:10 萨克斯管演奏旋律 B

6:00 高音萨克斯管重复旋律 B

6:50 两支长笛、法国号、钟琴（音响像钟的键盘乐器）演奏旋律 A

7:40 一些木管乐器演奏旋律 A

8:29 长号演奏旋律 B

9:19 木管和圆号强奏旋律 B

10:02 定音鼓加入伴奏中

10:08 第一小提琴和木管组演奏旋律 A

10:56 第一、第二小提琴和木管组演奏旋律 A

11:44 小提琴、木管和小号演奏旋律 B

12:32 小提琴、中提琴、大提琴、木管和小号演奏旋律 B

13:20 第一小提琴、小号和短笛演奏旋律 A

14:08 长号增加到上述乐器中演奏旋律 A

14:50 音乐的高潮：旋律 B 移到更高的音上并扩展

15:11 旋律回落到原来的音高

15:23 结束：没有旋律，只有节奏的固定反复和钹的撞击

关 键 词

| 印象主义 | 全音阶 | 异国情调 |
| 象征主义者 | 平行进行 | 《波莱罗》 |

音乐风格列表

印象主义：1880—1920 年

代表作曲家

德彪西　　拉威尔

主要体裁

交响诗　　弦乐四重奏　　管弦乐歌曲　　歌剧　　钢琴特性曲　　舞剧音乐

旋律　从短小的音响到较长的、自由流动的线条，非常多样；旋律很少是悦耳的或可唱的，而是用起伏的音型快速地环绕和回转。

和声　有目的的和弦进行被静止的和声所取代；和弦经常出现平行运动；使用非传统的音阶形式（全音阶、五声音阶）混淆了调性中心的感觉。

节奏　通常是自由而灵活的，带有不规则的重音，使得它很难确定节拍；运用节奏的固定反复带来静止的而不是运动的感觉。

色彩　更强调木管和铜管乐器，不太强调小提琴作为主要的旋律乐器；更多的独奏写法显示出乐器的音色和它演奏的旋律是同样重要的，或者是更重要的。

织体　可以有从轻薄、稀疏到厚重、稠密的各种变化；钢琴的延音踏板经常用来营造流水声；刮奏快速地从低到高或从高到低。

曲式　包括清晰的反复在内的传统曲式较少使用，尽管三部曲式并非不常见；作曲家努力发展每部新作品独有的和特定的曲式。

第二十八章
音乐与艺术中的现代主义

"《一架钢琴》。如果速度是自由的，如果音色是随意的，如果选择一种有力的线索不是很为难的，如果按钮全被波动的色彩所控制，那就没有色彩了，没有任何色彩了。"——格特鲁德·斯泰因，《温柔的按钮》。

这首关于一架钢琴的诗歌是美国诗人格特鲁德·斯泰因（Gertrude Stein，1874—1946）在 1914 年写的，当时她住在巴黎。你能理解这首诗的意义吗？斯泰因曾是诗人庞德（Ezra Pound，1885—1972）和小说家海明威（Ernest Hemingway）的导师，她也是第一个拥护毕加索（Pablo Picasso，1881—1973）和马蒂斯（Henri Matisse，1869—1954）的绘画作品的人，由此宣告了绘画的现代主义时期的到来。**现代主义**是一种令人振奋和革新的风格，在整个 20 世纪主导了古典音乐和艺术。今天，现代主义艺术在年代学的意义上已不再是"现代"的，它的一些特性现在已有一百多年的历史。但是如果"现代"意味着一种从传统价值的激进的背离，那么，这种描述依然是恰当的。它比更晚近的后现代主义时期的艺术（1945 年至今）还更让我们震惊。例如，现代主义采用对一首诗歌的通常的期待，包括可以理解的叙述或意象，并拥有适当的语法和句法，然后把它们全部颠倒过来。现代主义音乐也是这样：音乐会迷对优美的旋律、悦耳的和声、有规律的节拍的期待出现了混乱。20 世纪初的听众对于斯特拉文斯基和勋伯格的现代主义的音响所感到的困惑，就和他们对本章开头的格特鲁德·斯泰因的诗歌所感到困惑是一样的。

现代主义：一个反浪漫主义的运动

为什么这样一种令人震惊的、异常的艺术表现在 1900 年后不久就出现了呢？部分原因是震动欧洲和北美（程度较小）的一场剧烈的社会分裂：第一次世界大战的爆发。对于西方世界来说，20 世纪的前二十年经历了最大等级的社会大地震。第一次世界大战（1914—1918）使 900 万士兵战死沙场。知识分子们震惊于这场"大屠杀"，离开了浪漫主义时期流行的理想主义和情感美学——人们在面临大规模的破坏时怎能还想到爱与美呢？对于作家、画家和作曲家来说，分离、忧虑，甚至歇斯底里成为反映当时的现实的正当的艺术情感。

20 世纪初的音乐家并没有背离古典音乐的传统，而是面对和改变了它们。例如，他们仍然还在运用歌剧、芭蕾、交响曲、协奏曲和弦乐四重奏的体裁。不过，他们对这些体裁内部的表现因素进行了剧烈的变形，创造出一种新的旋律、和声、节奏和音色。

音乐中的剧烈的实验在印象主义音乐中已经悄然开始——特别是德彪西早期的音色从线条中的分离（见第二十七章）。但是，当第一次世界大战临近时，在

图28.1

立体主义艺术最初的作品之一：毕加索的《亚威农的少女》（1907）。傍晚的少女们被描绘成平面的、二维的几何图形。毕加索这时曾参观了巴黎举办的"原始"非洲木雕的展览，深受其风格的影响，画中少女们的面具式的脸就证明了这点。

图28.2

20世纪初的现代主义在听觉艺术中的不协和音在当时的视觉艺术中也有相似物，就像在瓦西里·康定斯基的绘画《即兴28》（1909）中所看到的。我们可以把这种风格的绘画叫作"抽象表现主义"，它排除了客观物体来强调情感表现（见第二十九章）。

先锋派的音乐中可以听到越来越多的抗议声。革新主义者反对这样的概念，即音乐应该是美的、令人愉快的和有表情的，或应该取悦于听众。相反，他们对传统的音乐手法加以变形，有时是很剧烈的，故意使他们的听众感到震惊。他们的作品经常取得预期的效果：勋伯格早期对不协和音的实验最初在1913年的维也纳引起了一片反对之声。斯特拉文斯基同一年在巴黎的《春之祭》的首演更是以不协和的和弦和激烈的节奏引起了一场骚乱。这些前卫的作曲家们寻求让他们的听众从扬扬自得的梦中惊醒，把他们从浪漫主义的迷雾中拉回到严酷的现实。

人们可以清晰地看到这个时期的音乐与视觉艺术的平行：20世纪初的画家在他们的作品中也引入了激烈的变形，也同样冒犯了保守主义的感情。新音乐中逐渐增多的有棱角的旋律和不连贯的节奏在一种叫作**立体主义**（Cubism）的艺术风格也有类似的表现。在一幅立体主义的绘画中，艺术家把现实的物体割裂和变位，使之成为几何形的块和面，就像毕加索作于1907年的著名绘画《亚威农的少女》那样（见图28.1），在那里，女人的形象变成了一些互相联系的有棱角的形状。毕加索似乎在音乐界找到艺术主张相同的斯特拉文斯基，他们成为互相敬重的朋友并偶有艺术上的合作。勋伯格本人是一个有才能的画家，他在德国表现主义画家的作品中找到了艺术上的同感（见第二十九章），他们也对客观物体加以变形，以至于那些物体有时几乎难以辨认。就像传统的（如歌的）旋律在早期现代主义音乐中消失了一样，传统的物体的形状在先锋派的绘画中也消失了（见图28.2）。

20 世纪早期的音乐风格

20 世纪早期是一个风格的多元和冲突的时期。在这些年中，古斯塔夫·马勒继续用晚期浪漫主义的音乐语言创作他庞大的交响曲（见第二十六章），而德彪西在用印象主义风格作曲（见第二十七章），这种风格是现代主义在法国的先驱。同时，艺术音乐的最革新的作曲家们转向了旋律、和声、节奏和音色表现方面的激进的、令人震惊的新方法。

旋律：更多的棱角和半音

不像浪漫主义时期的旋律，很多是如歌的、易唱易记的，20 世纪音乐的主题很少有听众可以跟着哼唱的。如果浪漫主义的旋律一般是平滑的、自然音的和连贯的（级进多，跳进少），20 世纪早期的旋律则倾向于片段化和充满棱角，就像立体主义的绘画那样。年轻的先锋派作曲家极力避免创作连贯的、级进的旋律。例如从 C 到降 D，他们不是上行半音，而是经常下行跳进一个大七度到八度下方的降 D 音上。避免一个简单的音程，而采用更远距离的上下八度间的音程叫作**八度置换**（octave displacement），它是现代音乐的一个特点。此外还有半音的大量运用。在下面的勋伯格（1874—1951）的例子中，请注意旋律在原来本可以简单级进的地方是如何大跳的，以及一些升降音是如何引入来形成一个高度半音化的旋律线条的（见谱例 28.1）。

谱例 28.1

和声："不协和音的解放"，新的和弦，新的系统

自中世纪晚期以来，西方音乐的基本材料是三和弦，这是一个协和的三音和弦（见第二章，"和声"）。作曲家可能为了变化和张力而引入不协和和弦（非三和弦的音），但和声的规则要求不协和音必须立刻移动（解决）到一个协和音上（三和弦的一个成员）。不协和音附属于三和弦，并被三和弦所控制。然而，到了 20 世纪前十年，像勋伯格这样的作曲家运用了更多的不协和，以至于三和弦失去了它的黏合力。勋伯格把这种发展叫作"不协和音的解放"，意思是说，不协和音现在从解决到协和音的要求中解放出来了。

起初，听众无法接受勋伯格这种充满不协和的音乐，但作曲家最终成功地"提升"了听众的耳朵所能容忍的级别，使他们能够适应古典与流行音乐中的更多的不协和音。的确，勋伯格和类似的作曲家们（尽管不是直接地）为今天的渐进式

爵士乐（流行于20世纪50年代的一个爵士乐流派）的强烈的不协和音和一些重金属摇滚乐队（如Metallica乐队等）常见的不协和的"金属"风格铺平了道路。

20世纪初的作曲家们不仅通过对传统的三和弦加以模糊和变形，而且还通过引入新和弦来制造不协和。有一种创造新和弦的办法就是在协和的三和弦上方叠加更多的三度。通过这个方法，不仅产生了**七和弦**（一个七和弦跨越了音阶的七度，如从A到G），也产生了**九和弦**和**十一和弦**。在基本三和弦上方叠加的三度越多，和弦的音响就越不协和。

谱例28.2

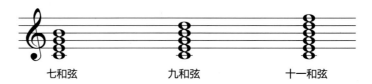

　　七和弦　　　　　　　　九和弦　　　　　　　十一和弦

最极端的新和弦是**音簇**（tone cluster），这是指一系列全音的或半音的音高同时发响。谱例28.3是美国现代作曲家查尔斯·艾夫斯（1874—1954）创作的一个音簇。但是你也可以只是用拳头或前臂敲击钢琴的一组相邻的琴键来造成一个高度不协和的和弦。试试吧！

谱例28.3

半音的不协和、新的和弦和音簇全都弱化了音乐中的调性的传统作用。我们还记得三和弦属于一个互相关联的系统（调），每个三和弦都逐渐地进行到一个主和弦上（见第二章，"和声"）。当三和弦消失后，调和倾向于主音的感觉也就消失了。作曲家在失去了三和弦、调与调性这些为音乐提供结构框架的因素之后又该怎么办呢？简单地说，他们发明了新的系统使音乐具有结构力。就像我们将会在第二十九章看到的，斯特拉文斯基经常运用很长的固定反复来构架他的音乐，而勋伯格则发明了一种全新的音乐结构类型，叫作十二音作曲法。

"节奏的解放"：不平衡的节奏与不规则的节拍

就像勋伯格所说的"不协和音的解放"，斯特拉文斯基也倡导"节奏的解放"。因为在斯特拉文斯基的音乐中，首先重要的是，节奏和节拍从小节（或至少是小节线）的后面脱离出来。1900年以前创作的古典音乐，以及直到今天的大部分流行音乐，都是建立在规则的二拍子（$\frac{2}{4}$）、三拍子（$\frac{3}{4}$）或四拍子（$\frac{4}{4}$）之上的。

然而，在 20 世纪初，像斯特拉文斯基和巴托克（见第三十章）这样的作曲家开始写让听众无法用脚对重复的节奏打拍子或听到规则的节奏型的音乐。重音从一种拍子转到另一种拍子，每小节都更换节拍。这些作曲家放弃了节奏和节拍的传统结构，采用了类似于现代诗人格特鲁德·斯泰因（见本章开头）和 T.S. 埃略特（1888—1965）的技巧，他们放弃了传统诗歌的韵律和反复的重音而倾向于自由诗。

音色：从新的来源获得新的音响

20 世纪作曲家创造出了大胆革新的音响世界。这在很大程度上是由于许多音乐家对浪漫主义交响乐队以弦乐为主导的音色感到不满。弦乐的音响带有很多颤音，对于现代世界的严酷现实来说，它被认为太优雅、太感伤了。因此，传统上经常演奏旋律的弦乐，让位于音色更尖锐和更清脆的木管乐器。小提琴现在可能被要求用弓杆敲弦，或用手敲击乐器的音板，而不是演奏一段旋律。

这种对打击乐效果的新的强调也反映在打击乐器家族的重要性逐渐增长这一点上。整部作品都是为打击乐器而作的。像木琴、钟琴和钢片琴这样的乐器被加进了乐队，那些产生不固定音高的物体，如牛铃、闸轮和警报器，有时也可以在乐队中听到。最后，钢琴这种在浪漫主义时期最爱用的具有抒情的"歌唱"音色的乐器，也被当作一件打击乐器在现代主义的乐队中使用，因为钢琴中的槌子可以用来敲击琴弦。

使用新的乐器，或让传统乐器通过新奇的演奏技巧而产生出新的音色，这是一项重要的发明。但是当作曲家们开始考虑把音色作为一个完全独立的表现要素时，更激进的发展便出现了。在德彪西的《牧神午后》（见第二十七章）中我们听到了他如何采用激进的现代主义手法把音色（乐器的音响）与线条（旋律）分离。类似的是，我们也看到拉威尔在他的《波莱罗》中专心致志于乐器的音色（见第二十七章），以及他对穆索尔斯基的《图画展览会》的色彩丰富的配器（见第二十一章）。像斯特拉文斯基这样的现代主义者（见第二十九章）更为古典音乐的传统体裁和形式带来了崭新的乐队色彩。像瓦雷斯和凯奇这样的后现代主义者（见第三十二章）则完全放弃了传统的体裁和形式，只专注于音色和织体的可能性。认识到音色和织体可以引出听众或观众的强烈的情感反映，可以说是 20 世纪艺术史上最有意义的发展。

图28.3
不同长度的线条可以被视为由于改变节拍而引起的不同长度小节的类似物。特奥·凡·杜伊斯堡的《俄罗斯舞蹈的节奏》（1918）肯定受到了斯特拉文斯基的《春之祭》（1913）中俄罗斯音响的启发。

关 键 词			
《一架钢琴》	立体主义	七和弦	十一和弦
现代主义	八度置换	九和弦	音簇

第二十九章
20 世纪初的现代主义

在 20 世纪初的作曲家中，伊戈尔·斯特拉文斯基和阿诺尔德·勋伯格是两个最有影响的人物。他们关于现代主义音乐的思想非常不同，在实践的进程中，他们显现出彼此的轻视。但这两位艺术家的观点又是如此具有说服力，以至于他们成为现代主义时期的主导人物。斯特拉文斯基在完成了辉煌的现代主义芭蕾舞之后，转向新古典主义的更为节制的音乐语言，而勋伯格以不妥协的无调性音乐开始，最终发展出作曲的十二音体系。

伊戈尔·斯特拉文斯基（1882—1971）

在 20 世纪的四分之三的年代里，斯特拉文斯基是先锋艺术音乐的文化多元和风格多样的化身（见本章开头图片）。他创作了很多不同体裁的杰作：歌剧、芭蕾、交响曲、协奏曲、教堂弥撒和康塔塔。他是如此多才多艺，可以为小象写一首芭蕾（《马戏团波尔卡》，1942），就像他可以为一部希腊古典戏剧（《俄狄浦斯王》，1927）配乐那样轻而易举。在他漫长的一生中，他带着高雅艺术的流行趋势到处旅行。尽管他在俄国圣彼得堡的时间不长，在那里他父亲是一位有名的歌剧男低音，但他后来的生活却遍及巴黎、威尼斯、洛桑、纽约和好莱坞。俄国 1917 年十月革命后他被迫移居国外，1934 年取得法国国籍，然后，在"二战"爆发后移居美国，1945 年成为美国公民。他的朋友中有画家毕加索（1881—1973），小说家 A. 赫克斯利（1894—1963）和诗人 T. S. 艾略特（1888—1965）。1962 年他八十大寿时，在白宫受到了肯尼迪总统的嘉奖，随后，在同一年中，他又在克里姆林宫受苏联赫鲁晓夫的接见。1971 年，他以 88 岁高龄在纽约逝世。尽管在现代主义艺术音乐的深奥领域中工作，斯特拉文斯基却取得（并有意识地开发）了名扬四海的地位。

斯特拉文斯基以一个舞剧音乐作曲家而赢得世界声誉。1908 年，他的早期创作引起了谢尔盖·佳吉列夫（1872—1929）这位俄罗斯歌剧与芭蕾的传奇经纪人的注意（见图 29.1）。佳吉列夫想把现代的俄国芭蕾带到巴黎这个当时的世界艺术之都去。他感觉到，时尚的法国人当时正迷恋着一切异国情调的东西（见第二十九章），非常想看充满俄罗斯民歌和异国的"东方主义"的芭蕾舞。为了这个目的，他组织了一个舞蹈团，叫作"**俄罗斯芭蕾舞团**"，他花时间雇用了他可以找到的最有革新精神的艺术家：毕加索和马蒂斯为他做舞美设计（见图 27.5、图 28.1、图 29.2 和图 29.3），德彪西、拉威尔和斯特拉文斯基以及其他一些作曲家为他作曲。斯特拉文斯基很快成为佳吉列夫的"出口公司"的主要作曲家，"俄罗斯芭蕾舞团"成为他下一个十年的音乐活动的中心。因此，1910—1920 年这十年被称

图29.1
谢尔盖·佳吉列夫1916年在纽约。他创建的并称之为"俄罗斯芭蕾舞团"的现代舞蹈公司，由于2005年的获奖电影《俄罗斯芭蕾舞团》而永久流传。

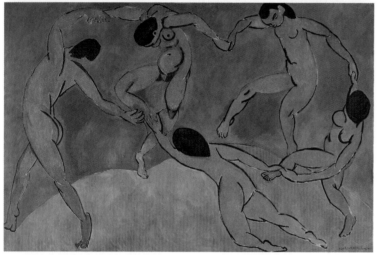

图29.2和图29.3

（上图）像毕加索一样，亨利·马蒂斯也是艺术中的原始主义的倡导者。这幅叫作《舞蹈》（1909）的朴素的作品便是证明。他在这里通过对一些基本线条的夸张和运用一些冷色而获得了一种原始的力量。两年后，他在《舞蹈》（1911）中（下图）把同样的场景画得更有张力。马蒂斯运用更多的棱角和更强烈的色彩，因此，这个原始舞蹈场景的后一个版本引起人们更激烈的反应。

为斯特拉文斯基的"俄罗斯芭蕾舞时期"。

随着"一战"的开始和欧洲大交响乐队的暂时消失，斯特拉文斯基与其他一些人一起发展出一种叫作**新古典主义**的风格，它强调古典的形式和小型的组合。斯特拉文斯基的新古典主义时期从1920年持续到1951年，随后他采用了勋伯格的十二音技术（见本章末尾的"勋伯格和第二维也纳乐派"），直到他去世。

尽管斯特拉文斯基的风格持续演变了近七十年，但他的特殊的现代主义标记——"斯特拉文斯基音响"——总是可以辨认出来的。简单地说，他的音乐是枯瘦、清晰和冷峻的。斯特拉文斯基不写作"同质化"的音响，就像木管与弦乐同奏一个单独的旋律时那样，而是一种明显分开的音色。他不爱用弦乐的温暖音色，而更爱用有穿透力的木管乐器和清脆的打击乐器。这样，虽然他的乐队可以很大而且色彩丰富，但他的音响却很少是豪华或感伤的。最重要的是，节奏成了斯特拉文斯基作曲风格的重要因素。他的节拍是强烈的，但通常是不规则的，他通过让各自独立的节拍和节奏同时奏响而造成节奏的复杂性。所有这些风格特点都可以在他的《春之祭》中听到。这是音乐的现代主义的分水岭，也是斯特拉文斯基最著名的作品，在它1913年爆炸性的首演中震惊和激怒了观众。

《春之祭》（1913）

斯特拉文斯基为佳吉列夫的舞蹈团写了三部重要的早期舞剧音乐：《火鸟》（1910）、《彼得鲁什卡》（1911）和《春之祭》（1913）。它们全都是以俄国的民间传说（这是民族主义音乐的一份遗产，见第二十一章）为基础的，而且全都运用了19世纪末的大型的、富于色彩的管弦乐队。不过，俄国芭蕾舞团的编舞却不是浪漫主义传统的、与柴科夫斯基的《天鹅湖》（1877）和《胡桃夹子》（1892）相联系的优美芭蕾的风格。它们是带有富有棱角的姿态和突然的痉挛式的动作的现代舞。舞者不是穿着短裙在飞翔，而是穿着原始服装在地面上踩脚。的确，斯

特拉文斯基在这里运用的审美被称为**原始主义**，这种艺术的表现方式在保罗·高更（1848—1903）、毕加索（见图28.1）和马蒂斯（见图29.2和图29.3）的绘画中也可以看到（见图34.3和图34.4）。原始主义试图抓住非西方艺术中的朴素的线条、生猛的能量和基本的真实，并把它们运用在现代主义的语境中。在《春之祭》中，斯特拉文斯基通过不断敲击的节奏、几乎是粗暴的不协和音，以及把我们带回到石器时代的故事表现了这些元素。

情节

《春之祭》的情节由它的副标题所暗示：异教时代的俄罗斯生活图景。第一部分，"大地之吻"描绘原始斯拉夫部落的春天的祭礼；第二部分，"献祭"表现一个少女不断地舞蹈，直到死去，作为一个祭品献给了春神。第一部分幕启前，庞大的管弦乐队演奏了一个引子。这段音乐逐渐展开，但不可抗拒地从弱到强，从一个线条到很多线条，从平静到喧嚣，暗示初春的大地万物复苏。第一场，"春之预兆"以震荡的重音（见谱例29.1）和刺耳的不协和音（见谱例29.4）为特征。不过乐谱中也可以找到抒情的、几乎是感官享受的片段，特别是当斯特拉文斯基运用了民间音乐的时候，不管是引用正宗的俄罗斯民歌，还是（更常见）在这种民间的语汇中创作自己的旋律。然而，尽管有民间因素，这部作品的大部分还是来自作曲家的内心世界。正如斯特拉文斯基所宣称的，"我只用我的耳朵来指引我。我听到了，并写下了我所听到的。我是《春之祭》通过它流过的容器"。

首演

尽管《春之祭》被称为现代音乐的杰作，它的首演所引起的却不是赞扬，而是一场反对的骚乱。这场首演成为西方音乐史上最著名的丑闻，发生在1913年5月29日一个特别炎热的夜晚，地点是巴黎新建的香榭丽舍剧院。上流社会的人士聚集在这里，票价也比平常翻倍。然而乐队刚开始演奏，挤满观众的剧场就出现了很多不满的说话声、叫喊声和嘘声。一些人佯装听觉痛苦状，喊着要看医生。两派人为这部俄国现代艺术品而大肆争吵，拳脚相向。为了恢复秩序，大幕暂时落下，灯光时开时闭。但这些都全然徒劳。仍然听不到音乐家的奏乐声，结果，舞者也难以跟随音乐的拍子。纽约报纸的一位亲临现场的评论家这样报道：

我坐在包厢里，在那里我租了一个座位。三位女士坐在我前面，一个小伙子坐在我身后的位子上。他在芭蕾舞演出期间站起来以便能看得更清楚。幸亏音乐强大的力量，在紧张的骚动中，他剧烈地摇动着身体，不一会儿，竟不由自主地开始用拳头有节奏地敲击我的头顶。我的情绪也是如此高涨，以至于我一时竟没有感觉到他的敲击。它们与音乐的节拍完美地同步了！

真的，对《春之祭》的激烈反应有一部分是针对现代主义的编舞的，编舞者是23岁的瓦斯拉夫·尼津斯基（1890—1950），舞蹈寻求消除古典芭蕾的任何痕迹。尼津斯基的舞蹈就像斯特拉文斯基的乐谱一样"原始"。但是，斯特拉文斯基的音乐究竟在哪些方面特别震撼了那个晚上如此多的观众的呢？

令人震惊的管弦乐队

首先，对管弦乐队有一种新的令人震惊（你可以称为"重金属"）的处理方法。打击乐部分被扩大了，包括四套定音鼓、一个三角铁、一个铃鼓、一个刮响器、各种钹和古钹、一个大鼓和一面大锣。甚至作为温暖和丰富音色的传统提供者的弦乐组，也被要求像打击乐那样演奏，用重复的下弓在似乎是随意的重音上敲击琴弦。我们听到的不再是温暖而丰满的音色，而是由打击乐器、沉重的木管和铜管乐器敲击出来的明亮、尖锐，甚至是粗野的音响。

不规则的重音

斯特拉文斯基通过把粗野的、金属般的音响放在人们意想不到的非重音的拍子上，创造出爆发式的切分音，从而强化了这种音响的效果。请注意下面的例子，著名的"春之预兆"中，弦乐是如何把重音（>）放在第二和第四拍上，然后回到随后的四拍律动小节的第一拍上。用这样的方法，斯特拉文斯基打破了常规的1-2-3-4的拍子，迫使我们依次听到4拍、5拍、2拍、6拍、3拍、4拍和5拍的律动组合——指挥家也会感到棘手！

谱例 29.1

多节拍

《春之祭》的节奏是复杂的，因为斯特拉文斯基常常同时运用两种或更多的不同的节拍。注意谱例 29.2 中的双簧管用 $\frac{6}{8}$ 拍，降 E 调单簧管用 $\frac{7}{8}$ 拍，而降 B 调单簧管则用 $\frac{5}{8}$ 拍演奏。这是一个**多节拍**的例子，它是指两种或更多的节拍同时演奏。

谱例 29.2

多节奏

不仅单独的声部经常演奏不同的节拍，而且它们有时也同时演奏两种或更多的不同的节奏。请看谱例 29.3 所展示的缩谱。每种乐器似乎都在做着自己的事情！实际上，可以听到六种不同的节奏同时出现。这是一个**多节奏**的很好范例。

谱例 29.3

固定反复音型

请注意谱例 29.3 中的大部分乐器都在相同的音高上一遍又一遍地演奏相同的动机。这样的重复音型我们已经讲过，叫作固定反复。在这个例子中，我们听到

了多重的固定反复。斯特拉文斯基并不是大量运用固定反复的第一位 20 世纪作曲家，德彪西在他较早的印象主义作品中已经这样做过了（见第二十七章）。但是斯特拉文斯基比他的前辈用得更频繁、更持久。在《春之祭》中，快速的固定反复给音乐带来一种不断的、驱动的性质。

不协和的多和弦

在《春之祭》中的很多地方可以听到的尖锐刺耳的音响常常是由两个三和弦，或一个三和弦与一个七和弦同时奏响而造成的。这就是**多和弦**——一个三和弦或七和弦与另一个和弦同时奏响（见图 29.4）。当一个多和弦中的个别和弦相距仅为一个全音或一个半音时，音响效果就会特别不协和。谱例 29.4 来自"春之预兆"开始的片段，其中的一个建立在降 E 音上的七和弦与一个建立在降 F 音上的大三和弦同时奏响。

谱例 29.4

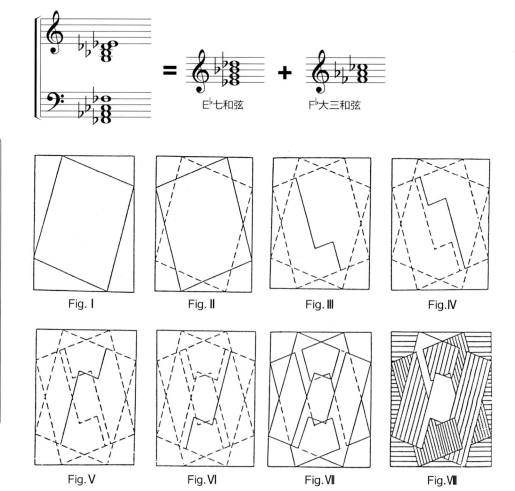

E♭七和弦　　　F♭大三和弦

图29.4
画家阿尔伯特·格莱泽斯在他的《绘画方案》（1922）中表明，一幅立体主义的作品可以这样产生：旋转一个与自身相对的形状或线条，然后一遍又一遍地重复，直到产生视觉上的不协和。同样，一个多和弦由两个或更多的三和弦或七和弦并置，离开了中心并彼此相对，因此，也可以产生音乐上的不协和。

Fig. I　　　Fig. II　　　Fig. III　　　Fig.IV

Fig. V　　　Fig. VI　　　Fig. VII　　　Fig.VIII

 聆听指南

斯特拉文斯基：《春之祭》（1913）

引子和第一场

体裁：舞剧音乐

聆听要点：不管你听到什么，反复地听，因为通过一遍又一遍地听这首"困难"的音乐，才能体验到其中的美。

引子

（大地的苏醒，幕未启）

0:00 大管在高音区蠕动

0:21 其他管乐器（低音单簧管、英国管、另一支大管、高音单簧管）逐渐进入

1:40 长笛演奏平行的旋律运动

1:56 木管乐器的蠕动在继续

2:40 低音的固定反复支持乐队的渐强

3:03 大管的旋律返回，单簧管颤音

春之预兆：青少年之舞

（年轻的舞者跳上舞台，男女组合互相引诱，注意力转到更有民歌风味的少女之舞上）

3:38 弦乐不协和和弦的有力的敲击由圆号和小号加以强调（见谱例29.1）

4:26 大管，然后是长号演奏级进动机

4:57 强奏和弦与定音鼓的敲击

5:21 圆号演奏民歌式的旋律

5:43 长笛演奏旋律

5:58 小号演奏新的民歌式的旋律

6:32 乐队渐强

斯特拉文斯基在经历了《春之祭》首演的巨大骚乱后，把这部舞剧中的音乐抽出来编成了一部独立的管弦乐组曲。这部音乐作品现在被认为是（尽管有争论）音乐先锋派的一个重要宣言。后来，在1940年，《春之祭》的音乐成为沃尔特·迪士尼的早期大型动画电影《幻想曲》中的一个重要部分。一时间，在迪士尼的《幻想曲》中，音乐的现代主义成为主流。

阿诺尔德·勋伯格和第二维也纳乐派

有讽刺意义的是，最激进的现代主义音乐植根于维也纳这个有很长的保守主义历史的城市。在20世纪初，三位维也纳的音乐家——阿诺尔德·勋伯格（1874—1951）、阿尔班·贝尔格（1885—1935）和安东·韦伯恩（1883—1945）——大胆地在艺术音乐领域采取了全新的方向。这三位革新派作曲家的密切联系使人们把他们叫作**第二维也纳乐派**（当然，第一维也纳乐派是由海顿、莫扎特和贝多芬组成的——见第十三章"维也纳：一座音乐的城市"）。

阿诺尔德·勋伯格是这个乐派的领袖，几乎是单枪匹马地把现代主义音乐塞给不情愿的维也纳公众。勋伯格出生于一个普通的犹太人家庭，像很多天才那样，音乐主要靠自学。作为一个年轻人，他白天是银行职员，晚上学习文学、哲学和音乐，小提琴和大提琴都拉得很好。他主要通过演奏勃拉姆斯、瓦格纳和马勒的曲谱和出席音乐会而熟悉了这些作曲家的音乐。21岁时勋伯格就"离开了银行界而跻身于音乐界"。他靠指挥男声合唱团、为轻歌剧（维也纳的百老汇音乐剧）配器和教乐理及作曲挣得微薄的薪金。最后，他自己的作品在维也纳开始有了听众，不过这些作品通常不大受欢迎。

勋伯格最早的作品是用晚期浪漫主义风格写作的，带有丰富的和声、半音的旋律、扩展的形式和有标题的内容。但是到了1908年，他的音乐开始走向意外的方向。受到瓦格纳半音旋律与和声的强烈影响，勋伯格开始创作没有调性中心的作品。如果瓦格纳创作的复杂的半音化段落可以暂时模糊了调性，那么，为什么不能再向前走一步，创作没有调性的完全半音化的作品呢？勋伯格确实这样做了，并以此创造了被称为**无调性音乐**——没有调性、没有调性中心的音乐作品（也见插入短文"表现主义与无调性"）。

表现主义与无调性

阿诺尔德·勋伯格和他的学生阿尔班·贝尔格和安东·韦伯恩在创造一种激进的新艺术风格时并不是孤立的。正如我们已经看到的，在视觉艺术领域中这个时候也出现了一个叫作表现主义的强大的运动。**表现主义**最初在德国和奥地利发展，兴起于柏林、慕尼黑和维也纳。

它的目标不在于描绘我们所看到的客观事物，而是想表现客观事物在艺术家心里所产生的强烈情感。不在于画出一个人的肖像，而是要创造出主观内在世界的感受、忧虑和恐惧。在爱德华·蒙克的早期表现主义绘画《呐喊》（1893）中，主人公向没有同情和包容的世界呐喊。勋伯格在这方面的陈述

《呐喊》，爱德华·蒙克画，实际上，蒙克这幅画画了四次。2012年5月，其中的一幅在纽约的索斯比拍卖会上拍得1.2亿美元，这是艺术品拍卖有史以来最高的价格。

可以被看作整个表现主义运动宣言："艺术是那些在自己的内心体验到了整个人类命运的人的绝望的呐喊"（1910）。逐渐地，现实主义的表现让位于高度个人化的、越来越抽象的表现。勋伯格自己也是一个画家，1912 年曾与表现主义画家一起举办过画展（见图 29.5）。实际上，表现主义的音乐与美术有很多相似之处。与画家们的大胆冲突的色彩、错位的图形和参差不齐的线条相对应的是勋伯格与他的追随者们的刺耳的不协和音、不均衡的节奏，以及生硬的半音化的旋律。勋伯格从调性到无调性音乐的转变（1908—1912）与蒙克和康定斯基（见图 28.2）等人从现实的再现到抽象的表现的转变恰在同时，这肯定不是偶然的。

　　勋伯格的同代人发现他的无调性音乐很难理解。不仅没有调中心，而且旋律高度不连贯，和声也是极端不协和（见第二十八章，"和声：不协和音的解放，新的和弦，新的系统"）。有些演奏家拒绝演奏他的作品，而另一些人演奏时，观众的反应有时是很强烈的。在 1913 年 3 月 31 日的一场音乐会上，警察被叫来维持秩序。尽管有听众不接受，勋伯格仍然忠于自己的艺术观点，向一切有创造性的艺术家提出了这样的忠告："一个人必须确信他自己的幻想的正确性，必须相信他自己的创造精神。"

《月迷彼埃罗》（1912）

　　勋伯格最著名的作品《月迷彼埃罗》是一部典型的表现主义作品。它为女声和室内乐队而作，歌词采用了阿尔伯特·吉罗的 21 首诗歌。我们在这里遇到了彼埃罗，他是来自意大利传统哑剧和木偶表演的一个白脸的小丑。不过，在这首表现主义的诗歌中，这个小丑在月亮的支配下，变成了一个异化的现代艺术家。彼埃罗用**念唱**（Sprechstimme）的手法表达了他内心的忧虑，念唱是一种声乐技巧，要求歌唱家朗诵歌词而不是去唱。人声要准确地把握节奏时值，但一旦唱到一个音高，就马上放弃这个音，向上或向下滑动。它创造出一种夸张的朗诵，像一个精神失常的人的声音，这对于彼埃罗是适合的，因为他正在被月亮的魔咒所迷住。

　　《月迷彼埃罗》的第六首描绘了主人公对十字架下痛苦的圣母的幻觉。它的诗歌的形式是回旋诗，这是一种古代的音乐与诗歌的形式，以叠句的运用为特征（见聆听指南中的黑体字）。按照传统，作曲家在叠句出现时也采用重复的旋律，因而造成音乐的统一（见第三章，"分节形式"）。但是勋伯格这位反传统主义者重复了歌词，

图29.5
请注意勋伯格谱写的《月迷彼埃罗》中"圣母"这首诗歌的第六行："就像双眼，红色的、睁开的"。这是勋伯格在1910年创作表现主义的绘画作品《红色的凝视》时所感受到的情感。表现主义的目的不是在于从外在方面描绘物体，而是通过一个物体投射艺术家的内在情感。就像勋伯格所说的，"你必须表现自我！直接地表现自我！"对比本章开头的斯特拉文斯基肖像中类似的凝视。

但没有重复音乐。于是他的音乐在一种不断变化的持续中展开，就像一个意识流。勋伯格在这时所做的深刻内省并不是孤立的。当他创作《月迷彼埃罗》时，一位在维也纳居住的同代人西格蒙德·弗洛伊德正以同样革命的方式探索着人类的心理——发展了心理分析学的理论。

阿尔班·贝尔格是勋伯格的一个学生，他曾经提出一个问题："为什么勋伯格的音乐如此难懂？"一个直接的答案是，因为它是高度断裂与不协和的。同样重要的是这样的事实，因为勋伯格的旋律线条持续地展开，没有音乐的元素是重复的，所以没有东西变得熟悉。想象一个贯穿着风景的旅程，其中的所见总是新的、不同的，这的确会使人感到很不安。同样地，在音乐作品中缺失熟悉的路标也会使听众在听觉上迷失方向。你对《月迷彼埃罗》持续的不协和音响的第一反应很可能是否定的。但是反复聆听后，无调性风格的不协和因素的力量开始减轻，一种不同寻常的、怪诞的美感产生了，特别是当你感受到歌词的意义时。

聆听指南

勋伯格：《月迷彼埃罗》（1912）

勋伯格：月迷彼埃罗 ♪

第一部分第六首，《圣母》

乐队：人声、大提琴、单簧管、长笛和钢琴

体裁：艺术歌曲

聆听要点：念唱产生的怪诞的、几乎是吓人的音响。音乐开始处的令人懊恼的性质是否加强了歌词的生动意象？不要为试图唱出主音的音高而伤脑筋——这是无调性音乐！

啊，承受着一切痛苦的圣母，
请登上我诗歌的祭坛！
你瘦瘠的胸口淌出鲜血，
它浇铸了愤怒的宝剑。
你永远犹新的伤口，
像睁开着的、殷红的双眼。
啊，承受一切痛苦的圣母，
请登上我诗歌的祭坛！
（1:15）你用枯瘦的双手，
抱着你儿子的尸体，
把他向全人类展示，
但人们的目光却故意避开你，
承受着一切痛苦的圣母！

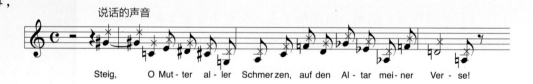

说话的声音

Steig, O Mut-ter al-ler Schmerzen, auf den Al-tar mei-ner Ver-se!

勋伯格的十二音音乐

当勋伯格和他的追随者们的确放弃了调性和声的进行和重复的旋律时，他们发现自己面临一个严肃的艺术问题：怎样用新的无调性风格创作大型作品。几个世纪以来，音乐的结构就像赋格和奏鸣曲－快板曲式那样，都是通过清晰的调性布局和宽广的音乐主题的重复而创作出来的。但是勋伯格的半音的、无调性的、无重复的旋律使传统的曲式变得不可能。有什么其他的曲式方案可以运用吗？如果半音阶的全部十二个音是同等重要的，就像无调性的音乐那样，那么，为什么要在特定时刻选择任何一个或另一个音符呢？将近十年，勋伯格停笔陷于沉默，他试图创造出一种方法，走出这个作曲的困境。

1923 年，勋伯格解决了"形式的无政府状态"的问题。形式的缺失是由半音的完全自由引起的。他发现了一种新的作曲方法，叫作"用十二音作曲法"。**十二音作曲法**是一种用半音阶中的十二个音做成一个固定的、预先定好的音列的作曲方法。作曲家先用半音阶的十二个音排列成他们选择的一种顺序，叫作"音列"。在整个作品中，这十二个音必须按照相同的顺序出现。各种因素如音高、音色或力度都按照一个固定的序列出现的音乐叫作**序列音乐**。在十二音音乐中，音列不仅可以作为旋律展开，还可以作为带伴奏的旋律，或者只作为和声进行，因为音列的两个或更多的音可以同时奏出。而且，除了以原型出现，音列还可以逆行或倒影，或同时逆行和倒影。这种排列可能被看作很人工的、非音乐的，但我们应该记得，像巴洛克时期的巴赫和文艺复兴时期的若斯坎这样的作曲家也曾用相似的手法排列他们的旋律。勋伯格的十二音作曲法的目的是想通过让每部作品基于一个单独的、有序排列的十二音音列来达到音乐的统一，因此保证了所有音高完全均等，没有一个会变成调性的中心。

阿诺尔德·勋伯格：三声中部，选自《钢琴组曲》（1924）

勋伯格沿着这条激进的十二音道路所走出的第一步是试验性的，作品都非常短小。勋伯格的第一部序列作品是他的《钢琴组曲》，由七首短小的舞曲乐章组成，包括在这里讨论的小步舞曲和三声中部。这部组曲的音列及其三种变化形式如下：

音列

E F G D♭ G♭ E♭ A♭ D B C A B♭
1 2 3 4 5 6 7 8 9 10 11 12

逆行

B♭ A C B D A♭ E♭ G♭ D♭ G F E
12 11 10 9 8 7 6 5 4 3 2 1

倒影

E E♭ D♭ G D F C F♯ A G♯ B B♭
1 2 3 4 5 6 7 8 9 10 11 12

逆行—倒影

B♭ B G♯ A F♭ C F D G D♭ E♭ E
12 11 10 9 8 7 6 5 4 3 2 1

勋伯格允许音列或它的任何变化形式从任何音高上开始，只要原有的音程顺序被保持。例如，在这首三声中部里，请注意音列本身是从 E 音开始的，但也允许从降 B 开始（见聆听指南）。在第二部分，第 6～9 小节，音列的准确的序列进行稍微有些被打破。作曲家解释说这是"正当的偏离"，原因是这里需要音调的变化。也请注意节奏，其中的音也可能为了求得变化而被改变。当你聆听这首三声中部时，看看你能否跟随音列及其变化形式的展开。请聆听多次——这首作品只有 51 秒长！它的审美效果类似于像特奥·凡·杜伊斯堡这样的艺术家的结构主义绘画（见图 29.6）。如果你喜欢这幅绘画，你大概也能很好地欣赏勋伯格的十二音钢琴作品。

图29.6
艺术家特奥·凡·杜伊斯堡（1883—1931）经常爱做逆行运动的设计，其中的从左上方向下的与从右下方向上的图形是相同的。你可以通过对比他的《俄罗斯舞蹈的节奏》（1918），用直立和循环的定向来模拟相同的效果。

聆听指南

勋伯格：三声中部，选自《钢琴组曲》（1924）

体裁：十二音钢琴音乐

聆听要点：聆听几次（它是很短的作品），每一次聆听不连贯及不协和的感觉将会减少，剩下一种抽象的音响空间的感觉，没有表现情感的义务。

勋伯格：三声中部 ♫

　　随着时间的进展，勋伯格用他的十二音作曲法为更大的乐队创作更长的作品。到了 1932 年，他完成了大型歌剧《摩西与亚伦》的大部分，1947 年，他完成了《一个华沙的幸存者》，叙述了纳粹在波兰的暴行。这两首作品都完全运用了十二音的风格。但听众从未完全接受十二音音乐，这种风格与勋伯格早期的无调性音乐一样不可接近。对大多数听众来说，它听上去是非理性的、任意的，完全"失去了控制"。勋伯格非常达观地对待听众的反应，他说："如果是艺术，它就不是为所有人的，如果是为所有人的，它就不是艺术。"

关 键 词

经纪人	原始主义	多和弦	表现主义	十二音作曲法
俄罗斯芭蕾舞团	多节拍	第二维也纳乐派	念唱	序列音乐
新古典主义	多节奏	无调性音乐		

第三十章
苏俄和东欧的现代主义

我们自然倾向于以西方文明主要由那些发生在西方自身的事件所决定为基础。然而，20世纪初期发生在俄国和东欧（见图30.1）的一些事件却对于西方的历史意义重大。1917年**俄国十月革命**动摇了西方，社会主义的布尔什维克党推翻了俄国沙皇。这个转折性的事件为1922年建立共产主义者执政的苏维埃共和国铺平了道路，这一变化最终导致"冷战"的爆发，它主导西方外交政策关切长达几十年。我们同样倾向于将"二战"中战胜阿道夫·希特勒及其纳粹政权归功于西方的军事力量。但尽管西方的战士们毋庸置疑起到了至关重要的作用，然而大部分战争发生在苏俄前线。除了太平洋战争以外，在"二战"中阵亡士兵的80%死于俄国前线——其中包括1 100万俄国士兵和500万德国士兵。平民的伤亡人数也是东方大于西方。俄国平民死亡的人数——死于战争、饥饿等——估计在3 000万～4 000万。这些恐怖事件波及社会的各个阶层，包括艺术家、知识分子和音乐家在内。确实可以毫不夸张地说，这些动摇了俄国和东欧的动荡事件，也毁掉了本章所讨论的三位作曲家的生活。我们就从俄国说起。

在约瑟夫·斯大林（1924—1953年执政）执政时期，苏联进步的艺术家在我们今天所难以理解的环境中进行创作。20世纪二三十年代，资产阶级的财产

图30.1
20世纪初的苏联西部及中欧和东欧

被没收，并以共有制形式重新分配给无产阶级。任何不能立刻被大众理解并欣赏的作品都会招致审查。几乎所有的现代艺术家，包括作曲家，尤其是用无调性或十二音风格创作的作曲家，在可能的危险分子名单中排在前面。苏维埃政权鼓励爱国的音乐作品，其中大部分是赞美祖国和劳动阶级的合唱颂歌，用来加强宣传。苏维埃权威把现代音乐与**形式主义**相提并论，并将其贴上"反民族"的标签。被定为"形式主义"就无异于被判了死刑。处在斯大林统治下的作曲家面临的挑战是，既要保持自己真实的艺术观点，而又能生存下来。

谢尔盖·普罗科菲耶夫（1891—1953）

谢尔盖·普罗科菲耶夫的生涯充满了矛盾与讽刺，这是由他所处的历史时期决定的。作为富有的农场主的儿子，他逃避了 1917 年的俄国革命，但随后又回来用音乐为约瑟夫·斯大林祝贺。普罗科菲耶夫曾以圣彼得堡音乐学院刺耳的、无调性的"坏孩子"著称，他在那里接受了音乐教育，但后来他居然创作出像《彼得与狼》（1936）这类亲切感人的作品。他把自己视为严肃作曲家——7 部交响曲、6 部歌剧、6 部芭蕾舞剧、5 部钢琴协奏曲以及 9 部钢琴奏鸣曲的作者，但是今天被人们记住的主要是其明朗的《古典交响曲》《彼得与狼》以及电影《基日中尉》和《亚历山大·涅夫斯基》的配乐。

俄国十月革命（1917 年 10 月）被称为"震撼世界的十天"，它当然也震动了普罗科菲耶夫的世界。普罗科菲耶夫登上贯穿西伯利亚的火车，向东来到日本并最终到达旧金山。他在美国作为一位作曲家和钢琴家生活了四年后（1918—1922），流浪者普罗科菲耶夫移居巴黎，在那里他作为芭蕾舞作曲家为佳吉列夫和他的俄罗斯芭蕾舞团（见第二十九章开头）工作了一段时间。但是他的生涯衰退了，后来终于返回苏联。

《罗密欧与朱丽叶》（1935）

普罗科菲耶夫作为一名苏联作曲家的第一部正式的作品是芭蕾舞剧《罗密欧与朱丽叶》，这是他在 1935 年夏天为圣彼得堡的著名的基洛夫芭蕾舞团创作的。为了与当时的艺术标准相一致，作曲家对莎士比亚做了修改，写了一个幸福的结局。然而，在这部作品搬上舞台之前，苏联的艺术家们在 1936 年遭到了文化上的整肃，普罗科菲耶夫因此撤回了这部作品。直到五年后的 1940 年，作曲家感到政治环境比较安全之后才允许这部芭蕾舞剧上演。

关于《罗密欧与朱丽叶》可能有的争论是什么？既不是古老的故事也不是浪漫的思想，而是普罗科菲耶夫的音乐风格。普罗科菲耶夫在回到苏联之前是一位

不协和的并偶尔无调性的作曲家。现在他的任务是，把他的现代主义倾向与政府所要求的简单的、旋律化的音乐融合起来。当我们听这部芭蕾舞剧的舞厅场景（"骑士之舞"）时，可以听到这种现代主义与民族主义的折中。作为一段宫廷舞蹈，我们会期待令人舒适的音乐。但我们听到的是欢快的，但却不那么令人舒适（更准确地说是令人鼓舞）。开始的音乐是阴暗的（小调式），旋律上有点不连贯，调性是不稳定的，从一个意外的和弦滑向另一个，这是普罗科菲耶夫风格的标志。

　　不过音乐是强有力的，我们感觉到自己被规则的、二拍子的低音线条所主宰。中间是一段双人舞（这里是朱丽叶与帕里斯），音乐变得更加柔和（高音长笛），旋律特别优美，因为它稍有不协和的倾向。普罗科菲耶夫的音乐要防止这个令人感伤的故事变得过于伤感。感伤性在现代主义美学中是没有地位的。

聆听指南

普罗科菲耶夫："骑士之舞"，选自《罗密欧与朱丽叶》（1935）

普罗科菲耶夫：骑士之舞 ♪

体裁：舞剧音乐　**形式：**ABCBA

情景：舞厅场景在莎士比亚原作中的第一幕第四场。卡普莱特家族的年轻贵族的舞蹈，朱丽叶与帕里斯的舞蹈，被朱丽叶迷住的罗密欧在一旁观察。

聆听要点：普罗科菲耶夫是怎样像他的同胞柴科夫斯基那样善于写作唤起联想的动人场景（A、B 和 C），既符合戏剧的要求，又不太长，适合于舞者的体力局限。

0:00	A	沉重的、有力的音乐在低音区，当更多的舞者走上前来时，音量增长，音高也上升。
1:21		沉重的舞曲继续。
1:46	B	长笛演奏三拍子的轻快的旋律，由简单的弦乐拨弦伴奏。
2:29	C	独奏双簧管演奏二拍子的对称的旋律。
3:07	B	返回对比的长笛旋律。
3:48	A	返回沉重的二拍子的舞曲，首先由木管乐器演奏（包括萨克斯管），然后是全乐队和全体舞者。

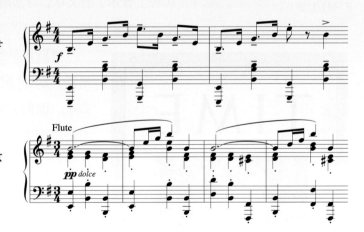

如果你是当时的苏共总书记，你会因为它的现代主义音响可能引起社会动荡而禁止刚才听到的音乐吗？实际上，在1948年公开演奏普罗科菲耶夫的音乐是非法的。同年，他的妻子琳娜以"间谍罪"被秘密警察逮捕并被判处流放二十年。随着普罗科菲耶夫的健康状况的恶化，他的创作也逐渐陷于停滞。1953年3月5日晚上，他在斯大林死去之后几分钟，也停止了呼吸。可是，普罗科菲耶夫的死讯被隐瞒了几天，为的是避免将人们的注意力从刚死去的斯大林身上引开。

德米特里·肖斯塔科维奇（1906—1975）

普罗科菲耶夫并不是斯大林执政时期受到迫害的唯一的作曲家，德米特里·肖斯塔科维奇（见图30.2）比普罗科菲耶夫小几岁，却遭受了甚至更大的伤害。

肖斯塔科维奇出生在一个音乐家庭，早年他就显露出音乐上超乎寻常的远大前程。他有完美的绝对音高感，而且11岁时就能演奏巴赫《平均律钢琴曲集》中的所有作品。1919年进入圣彼得堡音乐学院，在那里学习和声、配器和作曲。作为在音乐学院学习的综合结果，1925年肖斯塔科维奇19岁时取得他的第一次主要的成功，《第一交响曲》的完成和演出为他赢得了国际性的声誉。1934年以他的现实主义歌剧《姆钦斯科县的马克白夫人》再次引起广泛的关注。但在1936年，他事业的前景却出现了灾难性的转折，斯大林出席了他的歌剧演出，可是中间却出去了45分钟。两天之后，在苏维埃官方报纸《真理报》刊载题为《混乱代替了音乐》的文章，肖斯塔科维奇的音乐遭到抨击。就如作曲家后来所说，"我永远也忘不了那一天，痛苦使我的生活蒙上了阴影"。

肖斯塔科维奇与苏维埃政府复杂而多变的关系贯穿了他事业的始终。20世纪三四十年代，他是最受欢迎的苏联高雅艺术音乐作曲家。他的交响曲不仅在祖国，而且在全欧洲以及美国和加拿大的主要城市上演。他所具有的国际地位给了他一种保护，令斯大林很难像对待其他知识分子那样，将这样一位公众人物流放到工厂或加以处决。确实在有些岁月，肖斯塔科维奇曾经"得宠"。1941年，他因服务国家以及在抵抗希特勒德国的战争中作为苏联卫国精神的"偶像人物"（见图30.3）而获得斯大林奖金。但在1936年和1948年，他的音乐曾两度被官方抨击为"形式主义"。每当遭到非难之后，他都将自己更加激进的作品隐藏起来（这些作品带有无调性或十二音的内容），而在拿出来演奏的短小作品中则将现代主义的成分"弱化"。这种"猫和老鼠"的游戏——肖斯塔科维奇作为老鼠——一直持续到1975年作曲家死于心脏病为止。

第五交响曲（1937）

肖斯塔科维奇的第五交响曲创作于第一次受到苏维埃权威的抨击之后，他被迫不得不将自己的现代主义倾向更大限度地从公众的视线中隐藏起来。这部作品于1937年11月首演时获得了巨大的成功，一位评论家将其称之为"一位苏维埃艺术家对正确批评的回答"。肖斯塔科维奇至少在这一刻被恢复了名誉。第五交响曲在精神上模仿了古斯塔夫·马勒的交响曲辉煌的管弦乐队、丰富的情感表现以及情绪化的个性特征（见第二十六章）。然而，肖斯塔科维奇却是一位地道的20世纪的公民，用地道的现代话语言说。这里有必要使激进的声音柔和一些，不过仍然可以从强烈的冲突中听出有节制（但不极端）的不协和、固定音型以及在普罗科菲耶夫的《罗密欧与朱丽叶》中那种"飘忽不定的和声"。肖斯塔科维奇又创作了另外的十首交响曲。其中的许多部今天还在上演，而第十五首依然最为流行。欢快的末乐章似乎象征着人类精神的最终胜利。但是鉴于这部作品的创作环境，评论家仍然会问：这里所表达的"欢乐"是作曲家的真实感受，还是迫于压力强颜欢笑？当他说到"我的交响曲大部分都是一座座墓碑"时，肖斯塔科维奇自己暗示了答案。

聆听指南

肖斯塔科维奇：第五交响曲（1937）

第四乐章

体裁：交响曲

曲式：减缩的奏鸣曲－快板乐章

聆听要点：问问你自己，在这首激动人心的交响曲末乐章中，哪些地方是现代主义风格的？哪些地方是传统的浪漫主义风格的？

呈示部

0:00	低音铜管冲击性的声音演奏主部主题
0:32	主部主题在铜管、弦乐和木管上继续展开
2:08	在弦乐组交织的织体上方，小号引出副部主题
2:33	小提琴声部用英雄性的方式继续演奏副部主题
3:04	低音铜管演奏连接部
3:18	圆号抒情的独奏

展开部

3:51	弦乐组，随后是木管组安静地展开副部主题，然后展开主部主题的片段
4:57	主部主题的暗示在低音弦乐上开始，然后是低音铜管

减缩再现部

6:38　主部主题安静地再现，小军鼓的伴奏使之稍有改变

7:30　主部主题的紧张性在增长

尾声

8:11　铜管组缓慢地演奏主部主题；音程改变，调式由小调变为大调

8:34　和声是静止的，保持在主音音高上；定音鼓敲击属音和主音

图30.4
贝拉·巴托克

贝拉·巴托克（1881—1945）

　　匈牙利作曲家贝拉·巴托克（见图30.4）的音乐无疑是现代主义的，但是其声音又明显不同于斯特拉文斯基或勋伯格。他的音乐虽然可以像勋伯格的音乐那样是无调性的，但又经常特别优美，运用延伸的旋律。虽然可以像斯特拉文斯基马达驱动般的音响那样，频繁地敲击且富有节奏，但巴托克的节奏动力主要来自民间音乐。巴托克富有创造性的想象是由本国的匈牙利民间音乐素材激发出来的。他把向民间音乐简洁、质朴风格的回归视为抵制浪漫主义音乐中故弄玄虚与多愁善感倾向的手段。最后，他把匈牙利的民间音乐当作一种音乐的自卫，抵抗德国民族主义的扩张和最终蔓延匈牙利的纳粹的威胁。

　　20世纪上半叶发生在东欧的动荡事件深刻影响了巴托克的一生。他1881年出生于匈牙利，但"一战"结束时他的家乡被划归罗马尼亚。巴托克一生都是坚定的匈牙利民族主义者，并且他选择在布达佩斯的音乐学院而不是德国统治下的维也纳音乐学院发展其非凡的音乐天赋，而后者也已同意录取他。巴托克作为布达佩斯音乐学院的一名学生，学习作曲和钢琴，很快获得了高水平的音乐会钢琴家的声望。到20世纪20年代，他作为钢琴家和现代音乐作曲家都获得了国际性的声誉。他的旅行甚至抵达美国的西海岸，当地的报纸以"匈牙利现代主义者挺进洛杉矶"为标题向公众报道他要来访。作为一位现代主义和民族主义作曲家，巴托克对30年代晚期控制了匈牙利政府的纳粹德国的支持者毫不隐讳地进行抨击。他称法西斯主义者是"强盗和刺客"，断绝了与出版他音乐作品的德国公司的联系，并禁止其作品在德国和意大利的演出，因而也失去了数量可观的演出和广播的收入。最终他于1940年逃往美国。

　　贝拉·巴托克是为数不多的既是作曲家，又是**民族音乐学**家的音乐家。他们属于音乐界的人类学者，通过田野工作搜集和研究世界各地的民间音乐。巴托克走遍了山野乡村，搜集匈牙利、罗马尼亚、保加利亚、土耳其，甚至北非的民间音乐，利用托马斯·爱迪生新发明的留声机（见图30.5）进行采风。通过这种方式，

他的耳朵充满了农民舞蹈的驱动性节奏和奇数节拍，以及东欧民间旋律中不寻常的音阶。

在巴托克的音乐中贯穿着东欧的音乐遗产，从他的第一部弦乐四重奏（1908）到他的最后的管弦乐杰作：《为弦乐器、打击乐器和钢片琴写的音乐》（1936）、《弦乐嬉游曲》（1939）和《乐队协奏曲》（1943）。其中的最后一部作品是受波士顿交响乐团的指挥委约而创作的，为此得到了当时的1 000美元作为酬劳。

巴托克是怎么会为波士顿交响乐团工作的？在20世纪30年代，激进的现代主义者——不仅在苏联，而且在法西斯控制的欧洲——都受到了攻击。害怕失去生计，很多艺术家都逃亡了，到美国寻求安全的港湾和工作。斯特拉文斯基、勋伯格、小说家托马斯·曼和电影导演谢尔盖·爱森斯坦（1898—1948）都移居好莱坞，那里的电影工业正值兴旺。巴托克移民到纽约后，在哥伦比亚大学找到了一个民间音乐编目者的小职位。波士顿交响乐团的委约预示这位背井离乡的作曲家的艺术作品在困难的时候应该得到支持。暂时摆脱经济上的后顾之忧以后，巴托克创作了他最著名、最迷人的作品。

图30.5
1908年，贝拉·巴托克在说捷克语的农民中间为民间歌曲录音，演唱者对着托马斯·爱迪生发明的蜡筒留声机的扩音器歌唱。

《乐队协奏曲》（1943）

通常而言，协奏曲是以一件独奏乐器（如钢琴或小提琴）为核心与乐队相抗衡的作品，然而在巴托克的《乐队协奏曲》中，作曲家不时地安排许多乐器以独奏形式从乐队中凸现出来。从一件乐器到另一件乐器的转换尤为引人注目，它们各自在全体乐队的背景上展示其独特的音色。这部作品一共有五个乐章：第一乐章用如作曲家所说的"比较规范的奏鸣曲形式"写成，并运用了类似民歌的五声音阶。第二乐章是对色彩丰富的成对乐器的大检阅。第三乐章是一首充满氛围的夜曲，也是巴托克被称为"夜间音乐"的例子，其中木管乐器在弦乐模糊的颤音上以半音形式盘旋。第四乐章是一首独特的间奏曲。第五乐章是一首精力充沛的农民舞曲，用奏鸣曲－快板乐章形式写成。我们重点分析第四乐章，"被打断的间奏曲"。

间奏曲（intermezzo意大利语，意为"作品之间"）是有意将两个表情严肃的乐章分开，从而将其情绪打断的一种轻快的音乐间奏。但是这里如标题"被打

断的间奏曲"所暗示的那样，轻快的间奏曲自身被对比性的音乐粗暴地打断。在乐章的开头双簧管上迷人的主题确立了成熟老练的基调。像巴托克惯用的那样，这段旋律表明匈牙利民间歌曲五声音阶结构（构成五声音阶的五个音分别是 B、升 C、E、升 F 和升 A），以及前后节奏甚至在 $\frac{2}{4}$ 拍与奇数的 $\frac{8}{5}$ 拍之间转换的方式对他的影响。

谱例 30.1

音调在几件管乐器上的陈述之后，一段更加媚人的旋律出现在弦乐上（见谱例 30.2），也是匈牙利风格的。实际上，它是巴托克对歌曲《可爱而美丽的匈牙利》的理想化的再创作。

谱例 30.2

但是，对故土思念的梦境被单簧管上一个新的更加粗暴的主题突然打断，它也讲述了一段故事。巴托克刚听了德米特里·肖斯塔科维奇的第七交响曲，这部作品是为了鼓舞苏联军民抵抗德国侵略军的士气而创作的，几年前苏联遭到入侵。肖斯塔科维奇那时是苏联的英雄，而巴托克借用了肖斯塔科维奇用来象征德国侵略者的主题，他相信简单的四分音符下行恰当地表现了滞重与呆板。

谱例 30.3

所以，巴托克的这首间奏曲可以作为自传性的作品，作曲家曾经对朋友说起，"艺术家用一首小夜曲表露他对祖国的热爱，但突然被粗暴地打断；他被一群残暴的、穿靴子的人捉住，他们甚至把他的乐器弄坏"。巴托克借助围绕着他们的粗暴、喧闹的小号和嘲讽的长号滑音，告诉我们他是怎样看待这些"残暴的、穿靴子的人"（纳粹）的。最后，通过两个开始主题的再现又唤起了对祖国田园诗

一般的想象。在巴托克《乐队协奏曲》的这个乐章，有许多部分由独奏者完成：双簧管、单簧管、长笛、英国管以及全部中提琴。

聆听指南

巴托克：《乐队协奏曲》（1943）

巴托克：乐队协奏曲

第四乐章

体裁：协奏曲

形式：回旋曲

聆听要点：旋律和节奏听上去有些歪斜，这是由于它的音阶既不是大调的也不是小调的，节拍也是不规则的，这都是民间音乐的特点。

0:00　　四个音的引子

0:05　A　双簧管引入类似民歌的主题

1:00　B　中提琴引入主题"可爱而美丽的匈牙利"

1:43　A　双簧管简短地演奏民歌似的主题

2:06　C　单簧管引入主题（借用肖斯塔科维奇的主题）

2:16　　小号和木管乐器演奏粗暴的噪音

2:29　C　小提琴对主题的戏仿

2:37　　更多粗暴的噪音

2:41　C　小提琴演奏主题的倒影

2:45　　更多粗暴的噪音

2:54　B　中提琴的匈牙利民歌的再现

3:28　A　英国管、长笛（华彩似的）、双簧管、大管和短笛再现民歌似的主题

　　与普罗科菲耶夫和肖斯塔科维奇的真实情况一样，巴托克的晚年并不辉煌。他试图通过作曲和演奏补充在哥伦比亚大学的微薄收入。但是，除了《乐队协奏曲》以外，他并没取得多少成功，1945年，他最终在纽约的西部医院死于白血病——在那个理想破灭、动荡混乱和夺去成千上万人生命的时代，这是个多么悲惨的结局。

关 键 词

俄国十月革命	民族音乐学
形式主义	间奏曲

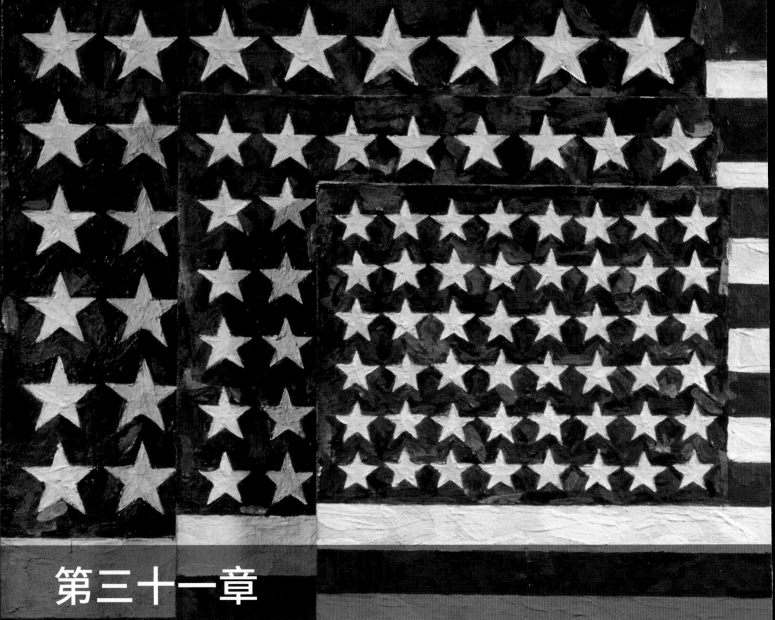

第三十一章
美国的现代主义

美国是一个高度多元化的社会，它既是土著美国人的家园，也是过去与现在外来移民的家园。这个国家许多流行音乐的传统反映出其文化和种族来源，包括布鲁斯、拉格泰姆、爵士、摇滚、传统阿帕拉契亚音乐、蓝草音乐以及乡村与西部音乐。一百年来的美国艺术音乐同样也是多元化的，欧洲类型高度艺术化的现代音乐、带有鲜明美国风味的现代音乐以及最近的后现代音乐就可以作为例证。与在第三十章讨论的受到压制的欧洲音乐家不同，20世纪的美国作曲家可以不受政府干预自由地创作。美国为来自世界各地的不同族群提供艺术思想交流的"自由空间"和安定家园，同时也享有世界上来源最广泛和最为耀眼的音乐文化。在本章中，我们要探讨三位艺术音乐的作曲家，如何透过美国体验的棱镜折射出20世纪的现代主义。

查尔斯·艾夫斯（1874—1954）

查尔斯·艾夫斯是最具独创性、或许也是最伟大（当然也是最具实验性）的美国现代主义作曲家（见图31.1）。他生于康涅狄格州的丹伯里，是乔治·艾夫斯（1845—1894）的儿子。他的父亲是联盟军的乐队长，曾在美国独立战争中效力于尤里西斯·辛普森·格兰特将军。老艾夫斯对儿子进行非正统的音乐教育——至少用欧洲的标准来看是这样。确实，对三个"B"（巴赫、贝多芬和勃拉姆斯）的必要的研究、和声与对位方面接受的指导，还包括小提琴、钢琴、管风琴、短号和打击乐的演奏课都包含其中。但是如他所说，小艾夫斯也被教导如何"扩大他的听觉"。例如，一个练习是他用降E调演唱歌曲《斯旺尼河》，而他父亲则在钢琴上用C调为他弹伴奏——一堂有用的**多调性**（两个或两个以上的调同时奏响）的课。

因为艾夫斯的前辈曾就学于耶鲁大学，所以他注定也应成为那里的一员。在耶鲁他师从曾在德国学习的作曲家霍雷肖·帕克（1863—1919）。然而，年轻的艾夫斯对于音乐的声音该怎样鸣响的独立见解与帕克欧洲传统的和声与对位训练相抵触。这位学生学会将他的更加激进的实验，例如一首赋格用一个主题但在四个完全不同的调性上呈示——留到帕克的教室以外。艾夫斯热衷于课外活动，在棒球队打球，参加大学联谊会（德尔塔·卡帕·爱普西伦的联谊会），并保持了D⁺的平均分数（这是评分等级被夸大之前的"绅士的"分数）。

当他作为1898级的学生毕业时，艾夫斯决定不把音乐作为职业，去实现在他内心所听到的那种公众不会花钱去听的音乐，而是一头扎进了纽约的华尔街。1907年他和朋友组建了艾夫斯－迈里克公司，作为纽约互助会（MONY）的一家子公司代理保险出售业务。艾夫斯－迈里克公司成为美国最大的保险代理机构，

图31.1
年轻的查尔斯·艾夫斯身穿康涅狄格州纽黑文市霍普金斯文法学校的校服，他更像一个棒球手，从高中到大学之间他确实需要额外的时间为进入耶鲁大学做准备。

1929 年艾夫斯退休时，该公司以 4 900 万美元的价格被出售。

然而，查尔斯·艾夫斯过着双重的生活：白天是强有力的保险经理人，晚上则是多产的作曲家。从离开耶鲁（1898）到美国参加第一次世界大战（1917）的二十年间，艾夫斯创作了他 43 部作品中的大部分（包括 4 部交响曲）、41 首合唱作品、大约 75 首钢琴独奏与各种室内乐，以及 150 首以上的歌曲。几乎不出所料这些作品没有被听过。艾夫斯也没有做太多的努力让自己的作品被演奏——作曲对他来讲是非常个人化的事情。可是到了 20 世纪 30 年代，他不同凡响的创造在一些有影响的演奏家和评论家中间传开。1947 年他以其第三交响曲而被授予普利策音乐奖，这是他四十年前创作的一部作品！他变成一个爱发脾气、行为古怪的人，告诉普利策委员会的成员：“普利策奖是颁给小孩子的，而我已经长大了。”

艾夫斯的音乐

查尔斯·艾夫斯是一位个性独特的人，他的审美也是同样个性独特的。他的极端现代主义的音乐不同于其他任何作曲家。1898—1917 年，他独立发明了同样激进的作曲技术——包括无调性、多节拍、多节奏和音簇，这些开始出现在勋伯格、斯特拉文斯基和其他欧洲现代主义作曲家作品中。另外，艾夫斯是第一个大量使用多调性的作曲家，他甚至还进行了**四分音音乐**（quarter-tone music）的实验——其中最小的音程不像在现代钢琴上那样是半音，而是半音的一半。艾夫斯的音乐对于演奏者和听众同样都有很高的要求。充满了令人难以忍受的不协和、紧张与复杂的织体，但同时也包含了许多简单的流行音乐因素，吸收了爱国歌曲、进行曲、赞美诗、舞曲曲调、小提琴曲调、拉格泰姆以及足球啦啦队的音乐——这就是艾夫斯音乐中的美国。艾夫斯往往将这些熟悉的音乐语汇与他自己的旋律结合起来，把一个曲调叠在另一个曲调上面来构成新的作品。结果就成为了一种不和谐的**拼贴艺术**——用来源类型迥异的材料构成艺术作品。以与前卫艺术家同样的方式，对现实中的片段进行令人称奇的重新解释（见图31.2），艾夫斯运用大家熟悉的材料，但把它们“陌生化”，从而使古老的音响非常现代。

《美国变奏曲》（1892—约 1905）

艾夫斯在他的早期作品之一，为管风琴而作的《美国变奏曲》中迈出了走向拼贴艺术的重要一步，那是他在 1892 年 17 岁时开始创作的。就像标题所指出的，这是一套用美国著名的爱国歌曲，

图31.2
威廉·哈奈特的《音乐与旧橱柜的门》（1889），通过混合一个橱柜和音乐世界的各种要素而创造了一种令人满意的美国式的拼贴。

如《亚美利加》等的旋律创作的变奏曲。

作品以一个通常的引子开始，接下来是一段著名主题的陈述。变奏1在右手逐渐增加了半音的音型，但另一方面似乎又足够温顺。不过，艾夫斯随后让音乐释放出来，建立起一个原有主题与外部音乐参照物的"大杂烩"。变奏2结束于流行在世纪之交的理发店四重唱的密集的半音和声上。而变奏3随着音响的快速膨胀，使人联想起乡村集市上的一架汽笛风琴，或蒸汽管风琴。变奏4引入了最外来的因素：一首波兰舞曲（传统的舞蹈）。变奏5和最后一个变奏是以管风琴脚键"尽可能快地"演奏巴赫式的行走低音为特点。这样，这部作品的拼贴便是由一首爱国歌曲与对一首理发店四重唱、蒸汽的汽笛声、一首波兰舞曲和一首巴洛克管风琴托卡塔的暗示混合而成的。

20世纪前十年，当艾夫斯在纽约做保险公司的代理时，他再次修改了他的《美国变奏曲》，加了两段间奏。每一段都用了大量的多调性手法。例如，在第一段间奏中，右手演奏的旋律是F大调的，而左手和踏板演奏的是同样的音乐，但是在冲突的降D大调上！同样的主题也出现在视觉艺术中，本章开头的绘画便是加斯帕·约翰斯在1958年创作的一幅拼贴画。艾夫斯是音乐史上第一位坚定地使用多调性的作曲家，结果是产生了刺激的不协和音。《亚美利加》这首歌曲以前从来没有听上去像这个样子！的确，美国人对艾夫斯这种使耳朵爆裂的音响是没有准备的。直到1949年，也就是艾夫斯开始创作《美国变奏曲》50多年之后，他才找到愿意出版他这部作品的出版社。

聆听指南

艾夫斯：《美国变奏曲》（1892—约1905）

体裁：管风琴曲
形式：主题与变奏
聆听要点：在各变奏之间音响上的差异

引子

0:00 暗示主题的到来

0:54 和声主调风格的《亚美利加》主题

变奏1

1:24 主题在左手，快速的音型在右手，半音逐渐增多

变奏2

2:18 阴暗的、下行的半音和声覆盖了主题

间奏1

3:08 不协和的多调性，右手演奏F大调的旋律，左手和踏板演奏降D大调

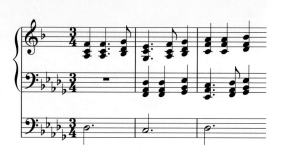

变奏 3

3:31 节拍从三拍子变成二拍子

4:01 左手增加了新的、快速移动的对位

变奏 4

4:32 主题变成一首欢快的波兰舞曲，小调式，三拍子

间奏 2

5:19 更多的多调性，右手在降 A 调，左手在 F 大调

变奏 5

5:32 稳固的、巴赫式的行走低音由踏板快速演奏

尾声

6:25 回忆引子，踏板最后演奏了主题的开头

阿伦·科普兰（1900—1990）

直到 20 世纪，美国都还是欧洲文化潮流的一种回流区。例如，在美国内战后的时期，主导纽约、波士顿、辛辛那提和芝加哥等地的交响乐队的曲目都是欧洲的交响乐作品。然而，在 20 世纪，随着美国在世界舞台上的逐渐壮大，美国作曲家也为这个国家提供了自己独特的音乐作品。艾夫斯用自己独特的音乐风格推动了这一进程，这是一种充满了美国的爱国歌曲、进行曲和赞美诗曲调的风格。阿伦·科普兰（见图 31.3）也是这样，但是他还利用了早期的爵士乐和牛仔歌曲。不过，和他那位较早的同代人相比，科普兰的美国特色并不是在不协和的多调性的拼贴中，而是在普通的协和和声的一种保守的背景上展示的。

图31.3
阿伦·科普兰

科普兰出生于布鲁克林，父母是犹太移民。在纽约市接受了基本的音乐教育之后，科普兰为了开阔自己的艺术视野而乘船来到巴黎。在这里他并不孤单，这个时期的光之城巴黎吸引了来自世界各地的年轻作家、画家和音乐家，其中包括伊戈尔·斯特拉文斯基（1882—1974）、巴布罗·毕加索（1881—1973）、詹姆斯·乔伊斯（1882—1941）、格特鲁德·施泰因（1874—1946）、欧尼斯特·海明威（1898—1961）和 F. 斯考特·菲茨杰拉德（1896—1940）。三年的学习之后，科普兰回到美国，决定用鲜明的美国风格进行创作。像 20 世纪 20 年代的其他漂泊海外的年轻艺术家一样，科普兰不得不离开祖国去学习可以使之独特的东西，他声称，"我们所有人或多或少都是在欧洲认识了美国"。

首先，科普兰通过将爵士乐吸收到自己的音乐中来探索形成美国的风格，以其独创性使美国音乐在世界上得到认可。20 世纪 30 年代晚期开始，科普兰将它的注意力转向了与乡村及美国西部主题有关的一系列作品。芭蕾舞音乐《小伙子比利》（1839）和《牧区竞技》（1942），以西部地区为背景，并使用了像《再见，老朋特》和《老基肖尔姆的小路》等经典西部牛仔歌曲。另外，芭蕾舞《阿帕拉契亚的春天》（1944）重现了宾夕法尼亚农场乡村的情景，他唯一的歌剧《温柔乡》（1945）是以美国中西部的玉米主要产地为场景。2009 年，肯·伯恩斯在他的电视系列短片《国家公园: 美国的最佳观念》中突出地使用了科普兰的音乐。还有什么比科普兰的宽广而开放的音响更美国呢？

科普兰通过一种叫作"开放总谱"的独特的配器手法在他的音乐中唤起了一种空间感。他典型地创造出一种坚实的低音、一种非常薄的中声部，以及像单簧管或长笛那样的一个或两个声音的高而清晰的最高声部。这种对乐器的分离和小心的间隔创造了科普兰音乐中如此令人愉悦的、新鲜的、并不杂乱的音响。科普兰的风格的另一个有特点的因素是美国元素的使用，他结合了美国民歌和流行歌曲来柔化不协和的和声和欧洲现代主义的不连贯的旋律。科普兰的旋律比起其他20 世纪作曲家来更倾向于级进的和自然音的，或许是因为西部民间和流行曲调就是级进的——很少跳进，而且是非半音化的。他的和声几乎总是有调性的，并通常以缓慢的方式进行变化，从而使人们联想起美国那辽阔壮丽的自然风光。三和弦对于科普兰来讲也仍然是重要的，也许是因为它的稳定和简单。很少的不协和音的出现是逐渐显露的，而不是用现代主义的方式令人烦躁地突然出现。空间的清晰、民歌的运用和对不协和音的保守处理，是科普兰最流行的作品的标志。

阿伦·科普兰的音乐清晰而简洁并非偶然。20 世纪 30 年代美国经济大萧条，使他坚信现代音乐与普通大众的鸿沟变得越来越大——不协和与无调性对于绝大多数音乐爱好者而言，不值一提。"忽视他们（普通听众）以及无视他们的存在来继续创作都是徒劳无益的。我觉得探索能否用最简单的话语来表达必须要说的意思是值得努力。"因此，他不仅创作了像《普通人的号角华彩》（1942）这样新的有调性作品，而且吸收像《有一个礼物是简单》这样的传统曲调，将其用在《阿帕拉契亚的春天》中。

《阿帕拉契亚的春天》（1944）

《阿帕拉契亚的春天》是一部一幕芭蕾舞剧，它讲述了"19 世纪初在宾夕法尼亚州的春天，拓荒者们庆祝农场新的房屋落成"。一个新娘和她的农民丈夫通过舞蹈表达了对美国的拓荒生活的渴望与欢乐。这部作品是科普兰 1944 年为美

国舞蹈设计家玛莎·格雷厄姆（1893—1991）创作的，这部作品为作曲家赢得了第二年的普利策音乐奖（见图31.4）。它分为在速度和情绪上不同的八个相互衔接的部分。科普兰对每一个场景都做了简要的描述。

图31.4
玛莎·格雷厄姆的芭蕾舞《阿帕拉契亚的春天》中的场景，阿伦·科普兰配乐。凯瑟琳·克罗克特饰演新娘的角色（纽约，1999）。

第一部分

"引子里剧中人物逐一登场，音乐充满光彩。"清晨的田野寂静而美丽，管弦乐队舒缓地将主、属三和弦中的音逐一呈示。

谱例 31.1

虽然两个三和弦叠置在一起加以呈示构成了多和弦，但由于两个三和弦以舒缓而安静的方式呈示，所以效果柔和并不刺耳。引子宁静而简洁，奠定了整部作品的基调。

第二部分

"兴高采烈与虔诚真挚的情感是这个场景的基调。"弦乐节奏跳跃、充满活力的音乐伴随着欢快的舞蹈，将先前的安静突然打破。舞蹈充斥了斯特拉文斯基音乐中豪迈强劲的现代节奏，但是并没有极端的多节拍。随着舞蹈的进行，由小号奏出了更加克制的类似赞美诗的旋律。

第三部分至第六部分

第三部分是剧中两个主要角色的舞蹈，芭蕾舞术语称"双人舞"，由弦乐和管乐上抒情的音乐伴奏。第四部分和第五部分用音乐描绘了乡村生活的生动侧面，第四部分包括一段乡村舞，第六部分使人回忆起舞剧开头的平静。

第七部分

"平静而流畅。新娘和其农民丈夫日常生活的场景。"这个部分科普兰运用了震颤教派的传统曲调，震颤教派是19世纪早期在阿帕拉契亚地区发展兴旺的极端宗教派别，其成员通过疯狂的歌唱、舞蹈和震颤来表达狂热的精神。今天其

曲调在其他地方也为人所知，它在通用公司的商业活动中已被特征化。然而，这段旋律是因为科普兰的《阿帕拉契亚的春天》才变得如此闻名遐迩。1944年，作曲家从一本不为人知的民歌歌本中选取了它，是因为觉得其质朴的、自然音阶的曲调（见谱例31.2）很适合芭蕾舞中美国人的性格，而且也由于震颤教歌曲的歌词与出现在舞台的"日常生活场景"相吻合。

谱例 31.2

有一个礼物是简单，

有一个礼物是自由，

有一个礼物是去我们该在的地方，

而且在我们找到合适地方的时候，

他们会在一个友爱与光明的山谷。

在接下来的五个变奏中，对《有一个礼物是简单》的变奏并不像在结尾不同乐器上的那么明显。

第八部分

"新娘在邻居中间坐下。"当弦乐舒缓地用几乎是级进的下行，如科普兰所说，"像一个祈祷者"，类似众赞歌的曲调从第二部分在长笛上再次出现，其后是开头的舞蹈中安静的"田野风光音乐"。黑暗再次降临山谷，剩下这对年轻的拓荒者夫妇"在他们新房里充满自信"，在他们家园中无忧无虑。

聆听指南

科普兰：《阿帕拉契亚的春天》（1944）
第一部分、第二部分和第七部分

科普兰：阿帕拉契亚
的春天

体裁：舞剧音乐

聆听要点：第一部分展示了科普兰的"开放总谱"；第二部分是打击乐式的，由现代主义的不协和音；第七部分使用了一点美国元素——一首震颤教的赞美诗曲调，采用了主题与变奏的形式。

第一部分

0:00　单簧管和其他乐器演奏上行三和弦的平静的展开

0:53　木管和弦乐演奏柔和的旋律下行

1:34　木管和小号奏出更多的三和弦，然后是长笛的旋律（1:46）

2:01　双簧管，然后是大管独奏

2:49　单簧管演奏结束的上行三和弦。

第二部分

0:00　敲击的节奏（♫♪♫♪）出现在弦乐和木管上行旋律中

0:17　融入活跃轻快的舞蹈节奏

0:43　小号在舞蹈的旋律上方奏出类似赞美诗的旋律

1:13　节奏动机逐渐消散，但随后以更强的力度奏出

2:10　弦乐平静地演奏赞美诗曲调，上方是长笛的对位旋律

2:45　节奏动机在木管乐器上轻快跳跃，逐渐消失

第七部分

0:00　单簧管呈示震颤教曲调

0:33　变奏1：单簧管和大管演奏震颤教曲调

1:02　变奏2：中提琴和长号演奏震颤教曲调，用它前面速度的一半

1:49　变奏3：小号和长号快速演奏震颤教曲调

2:12　变奏4：木管用更慢的速度演奏震颤教曲调

2:30　变奏5：最后由整个管弦乐队庄严辉煌地奏出震颤教曲调

到第二次世界大战结束时，诸如艾夫斯和科普兰，一些美国作曲家采取了欧洲的现代主义并赋予它一种独特的美国声音。结果，此后的美国作曲家都不再感到有责任去打造一种民族风格。艾伦·塔费·茨威利希是一位茱莉亚音乐学院训练出来的作曲家，也是第一位赢得普利策音乐奖的女性。她这样描述20世纪中叶以后美国在音乐风格上的多元性："在20世纪20年代，当我们在寻求一种美国声音时，我们有了科普兰的音乐。然后，我们超越了那个阶段。我们现在的音乐趣味实际上遍及世界的每个角落。"

奥古斯塔·里德·托马斯（1964—）

吸收广泛的影响——从巴赫到爵士乐，再到高度的现代主义，奥古斯塔·里德·托马斯（见图31.5）的作品代表了当代美国艺术音乐在风格上的多样化。托

马斯出生于纽约的格兰科夫，曾是一个作曲神童（她的父母似乎预感到这一点，给她起的名字的前缀便是 ART——艺术），像莫扎特那样，她 5 岁时就开始作曲，而且很多产。在西北大学和耶鲁大学正式学习作曲之后，她的作品最终让伯恩斯坦（见第三十五章，《西城故事》）听到了，他的支持坚定了她"继续终生追求作曲"的决心。1989—1994 年，托马斯赢得了几个奖项，包括一项古根海姆奖学金，世界各大管弦乐团的委约蜂拥而至。一切都很顺利，但是在 1994 年托马斯采取了一个激进的行动：她烧毁了她的作品手稿，并要求她的出版商从她以前所有作品的发行中撤出。（她说，我的中间名字 Read 的意思就是"自我批评"。）只有她认可的 23 部作品被保留了下来，对这些作品，她在随后的年月中也做了精心的补充。

图31.5
奥古斯塔·里德·托马斯

《爱的摩擦》（1996）：一首现代主义的牧歌

在奥古斯塔·里德·托马斯允许流通的作品中有一首《爱的摩擦》。像很多 20 世纪的作曲家一样，托马斯多次向过去的音乐寻求灵感。在这首 1996 年的声乐作品中，这一做法得到了强调。与音乐史的各个时期进行一种音乐的对话——不管是中世纪、文艺复兴、巴洛克还是古典主义——是新古典主义的一种习惯做法。在新古典主义的作品中，现代主义音乐的因素和来自更早期的风格因素混合在一起演奏。对于听众来说有趣的是挑出作品参照了哪种早期的风格，以及什么时候——比如说，"我在作品中听到了中世纪或巴洛克的因素？——并确定音乐在哪些时候是古风的，而哪些时候是现代的"。

《爱的摩擦》的副标题露馅了："一首短小的 12 个声部的牧歌"参照点是 16 世纪晚期的牧歌。这部作品是 1995 年旧金山的无伴奏合唱团 Chanticleer 委约创作的，这个团特别擅长文艺复兴时期的声乐作品。显然，托马斯在创作《爱的摩擦》时心里是有这个团的声音的，因为她结合了一些文艺复兴时期风格的特点：首先，纯粹的无伴奏合唱的谱曲把听众带回较早的时期；其次，歌词"ha ha ha"模仿了轻快的英国牧歌和圣诞歌曲中的"fa la la"衬词；最后，绘词法（牧歌主义）使人想起文艺复兴时期英国音乐中常见的歌词处理手法（见第六章，"牧歌"）。但是，托马斯也自由地为这部作品涂抹了一些她所说的"20 世纪的香水"。现代主义因素包括不协和的音簇、高度半音化的声乐线条，以及音乐的不连贯的流动（走走停停）。在回忆她怎样创作这首现代主义的牧歌时，托马斯走到一个书柜前，拿出一本包含诗歌的旧书，那是一首古希腊的无名氏的诗歌。

但我开始作曲时，我一遍又一遍地朗读歌词。我感觉我应该对歌词负责，以便让歌词的色彩突出。当我读到《爱的摩擦》时，我开始笑，想到"摩擦"一词

的双重所指（反复地接触，也可能是讽刺性的，就像"有障碍"的说法）。歌词的能量和想象力开始转化成音响材料。我写作时充满乐趣——它显得如此异想天开。

托马斯的创造性的表现是以诗歌与音乐的共生关系为基础的。在2009年，她被选入美国艺术与文学学院，和250位入选的著名艺术家在一起，包括梅耶尔·斯特里普、托尼·莫里森、斯蒂凡·桑德海姆、伍迪·艾伦等人。对她的工作的表扬证书上这样写道："奥古斯塔·里德·托马斯令人印象深刻的作品中包含了无拘束的激情和强烈的诗意，（这使她）成为美国音乐的最公认的、被广泛喜爱的人物之一。"

聆听指南

托马斯：《爱的摩擦》（1995）

体裁：牧歌

聆听要点：首先，在现代主义手法出现的片刻与参照文艺复兴时期风格之间做出区别。然后，更广泛地聆听委约这部作品的表演团体 Chanticleer 的纯净优美的无伴奏合唱音响。专辑《爱的颜色》（《爱的摩擦》收在其中）在2000年赢得了格莱美奖。

托马斯：爱的摩擦 ♫

时间	手法	歌词
0:00	现代主义的音簇	爱的摩擦
0:24	牧歌主义：歌词的笑声	ha ha ha ha!
0:30	牧歌主义：与一个相邻的半音摩擦、"搔痒"	爱神为我搔痒。
0:49	牧歌主义：在歌词 plaiting（编织）	当我编织花环时，上面延展出一个半音线条，我发现爱神（丘比特）在玫瑰丛中。
1:26	现代主义的不协和音	我抓住他的翅膀，把他浸在红酒中，
1:47	牧歌主义：在"down"这个词上音乐下行	把他灌醉。
1:57	现代主义的不协和音	现在，在我的四肢里，
2:09	一个邻音的"搔痒"	他用他的双翼为我搔痒，
2:25	用现代主义的音簇结束	爱的摩擦。

关键词

多调性	拼贴艺术
四分音音乐	

音乐风格列表

现代：1900 年—

代表作曲家

斯特拉文斯基　　勋伯格　　巴托克　　普罗科菲耶夫　　肖斯塔科维奇

艾夫斯　　科普兰　　托马斯

主要体裁

交响诗　　独奏协奏曲　　弦乐四重奏　　歌剧　　舞剧音乐　　合唱音乐

旋律　　音域宽广的跳进的旋律线条，通常是半音化与不协和的；通过运用八度移位突出了旋律的棱角。

和声　　高度的不协和，以半音化、新和弦和音簇为特征，不协和和弦不再必须解决到协和和弦，而是可以解决到另一个不协和和弦；有时两者相互冲突，但同等的调中心同时存在（多调性）；有时听不出调中心（无调性）。

节奏　　有力的、经常是不对称的节奏；相互冲突的同时出现的节拍（多节拍）和节奏（多节奏）带来瞬间的复杂性。

音色　　音色本身成为形式与美的动因；作曲家通过传统的原声乐器和来自电声乐器、电脑和环境噪声的创新的歌唱技巧来寻求新的音响。

织体　　像创作音乐的男人和女人一样多变和独特。

曲式　　一系列的极端：得益于新古典主义复兴的奏鸣曲－快板、回旋曲、主题与变奏；允许几乎是数学的形式控制的十二音手法；古典音乐、爵士乐和流行音乐的形式和方法开始以令人激动的新方式彼此影响。

第三十二章
后现代主义

　　本书的前面章节已经讨论了很多不同时期的音乐和文化，从中世纪到巴洛克，从文艺复兴到浪漫主义。但是我们怎样能够描述今天才被创作出来的音乐呢？我们是现代人，因此我们会首先假定我们的艺术属于现代主义时期。但是现代主义的结果是不再有明显的边界。在"二战"以后的岁月中，它被一种新的风格所取代了，这种新风格恰当地被称为"后现代主义"。现代主义针对西方古典主义传统的体裁、形式和手法做出反应，而后现代主义艺术家则不在任何以前的音乐的"影响的忧虑"下工作。

　　相反，后现代主义是一个无所不包的、"什么都流行"的运动。对于后现代主义者来说，艺术是为每一个人的，不仅仅是为少数精英的，所有艺术有着同等的潜力——例如，安迪·沃霍尔画的坎贝尔的汤罐头或玛丽莲·梦露（本章开头的画），与毕加索的绘画一样有意义。因此，艺术就没有"高""低"之别，而只有艺术（或许甚至连艺术也不复存在）。关于艺术的恰当的主题，可以接受的边界在后现代主义时期得到了迅猛的发展。1952年，弗朗西斯·培根在他的人体雕像上挂上牛肉片，并自我拍照。如今他的画已经卖到了超过2 000万美元的高价。2010年，Lady Gaga在音乐电视大奖赛上由于身穿一件完全用生肉做成的衣服而震惊四座。这些冒险的艺术家们的目的在于展示任何东西都可以转化成一种大胆的、创造性的陈述。最后，后现代主义认为，我们生活在一个多元化的世界，其中的一种文化与另一种文化是同等重要的。的确，由于全球化，文化的差异正在逐渐消失。大众传媒的迅速传播，使一种均质化的进程变得不可避免。当涉及性与性别时，后现代主义的平等主张也令人耳目一新，它宣称的信条是，艺术创作不论是出自快乐地活着的黑人女性，还是坦率得已死的白人男子——都是一样重要。

　　后现代主义的原则既适用于艺术和时尚，也适用于音乐。如果所有艺术拥有同样的潜力，那么就不再有必要把古典音乐和流行音乐分开——两种风格可在一部作品中同时并存，例如，就像保罗·麦卡特尼和温顿·马萨利斯最近的作品中所做的那样。按照后现代主义的观念，"高雅"与"低俗"的音乐无须再进行区分；所有的音乐——古典、乡村、嘻哈、民间、摇滚以及其他类型——都受到同样的珍视。约翰·威廉姆斯的电影音乐与伊戈尔·斯特拉文斯基的芭蕾舞配乐一样重要；麦当娜与莫扎特都值得我们关注。

　　最后，后现代主义将如何作曲提上了新的日程。古典的结构模式，诸如奏鸣曲—快板乐章以及主题与变奏已不再起作用。每个作品必须按现在的需要及创作的冲动而结构独特。音乐无须再"设定目标"；特定作品不必循序渐进达到高潮。现在的音乐文化中，扩展的乐器与电子音乐在交响音乐厅或摇滚演唱会一样司空

图32.1
杰夫·库恩创作的一个怀抱着粉红色豹子玩具的光背的金发女郎的人形引起了争议：什么是艺术？什么造成了一个天才的作品？一些人可能会认为库恩的陶瓷人形《粉红色的豹子》（1988）不是艺术，而它在2011年5月10日的拍卖会上却卖出了1 680万美元的高价。但是，艺术和金钱的价值总是同等的吗？进一步思考是什么造成了伟大的艺术，想想本书中的另一幅雕塑：米开朗琪罗的《大卫》（见图6.2）。

见惯。传统原声乐器必然与新的电声或电子乐器同样受公众关注。马友友的斯特拉迪瓦里大提琴是文化瑰宝，吉米·亨德里克斯的电吉他同样如此。后现代主义涉及的是平等、多元的音乐世界，技术在其中起到重要作用。

埃德加·瓦雷兹（1883—1965）和电子音乐

　　后现代主义音乐的起源可追溯到20世纪30年代及埃德加·瓦雷兹（见图32.2）的实验性作曲。瓦雷兹生于法国，但是为了寻找更为新潮的艺术氛围，于1915年移居美国。一场偶然的火灾使其失去了一些从巴黎带来的总谱，他为了抹去所有对过去欧洲音乐的痕迹，故意毁掉了其余乐谱。瓦雷兹已然是一个极端的现代主义者，他显露出对摆脱欧洲音乐传统束缚和迎接后现代主义时代的渴望。然而作为一位先驱者，瓦雷兹在某些方面已经超前于时代，直到20世纪60年代后现代主义音乐才全面到来。所以，像许多艺术和文化的时期一样，现代主义与后现代主义有几十年相互重叠。两种风格至今仍在许多方面相互并存。

　　瓦雷兹将他在美国创作的第一部作品命名为《新世界》（1921）是意味深长的，它不仅暗示了新的地域的世界，而且也暗示了新的音乐声音的世界。除了使用常规的弦乐器、铜管乐器、木管乐器以外，《新世界》使用的管弦乐队还包括新的成组的打击乐器，包括警报器和雪橇铃，其中大部分乐器在交响乐队中从未听到过。在20世纪早期，作曲家使用打击乐器的典型做法是提供重音的强调。这些乐器的敲击有助于勾画出音乐结构的轮廓。它们像路标指明了道路，但并不构成音乐旅程的要素。然而到20世纪30年代，瓦雷兹激进地改变了打击乐器的传统作用。在他的《电离》（1931）中，乐队只有打击乐器，包括两个警报器，两个平锣，一个大锣、钹、砧琴，三个不同大小的低音鼓、邦戈鼓、齿轮刮响器，以及葫芦、梆子、中国木鱼、雪橇铃和排钟。在这里，打击乐器的声音不是用来加强音乐，它们本身就是音乐。

　　要理解全部使用打击乐器的乐队的意义，就要知道多数打击乐器的声音音高并不确定，不是持续振动的声音或乐音。没有持续的乐音，两个传统音乐的基本因素——旋律与和声——已被去除。保留下来的只有节奏、音色和织体，而瓦雷兹对它们以独创的方式加以运用。在《电离》中瓦雷兹创造了新的打击乐器的音响景观，但他还希望有更多的新东西。如同他在1936年的演讲中所说："当新的乐器让我能写出我所构思的音乐时，（我的变换的音块）将会被清晰地听到。"二十年之后，瓦雷兹设想的"新的乐器"——电子乐器——便成为可能。

《电子音诗》（1958）

　　世界上绝大多数传统音乐用声学乐器（用天然材料制成的乐器）演奏。但在第二次世界大战之后不久，新的技术导致**电子音乐**的发展，**电子音响合成器**运用电子线路可以产生、变形与合成（电子音响合成）声音。瓦雷兹的《电子音诗》是一座早期电子音乐的里程碑。在这部作品中，作曲家把合成器产生的新的电子音响与"具体音乐"（见框中短文："电子音乐：从托马斯·爱迪生到'电台司令'"）的材料结合起来，包括警报器、火车、管风琴、教堂的钟声及人声的磁带录音，全都用富于想象的方式加以变换或扭曲。在1958年布鲁塞尔世界博览会上，瓦雷兹这首"为电子时代的诗歌"供飞利浦广播公司场馆进行多媒体展示。瓦雷兹这部8分钟的作品被录制在录音带上，然后用425个扬声器对每天漫步在场馆中的1.5万～1.6万名观众反复播放。在播放音乐同时，视频的蒙太奇（组合）被投射在建筑内部的墙上。

电子音乐：从托马斯·爱迪生到"电台司令"（Radiohead，英国流行乐队）

　　现代技术在音乐中的应用开始于1877年，当时，托马斯·爱迪生获得了留声机的专利。大约在1920年，留声机的音响被用于通过广播电台的电磁波的传播。广播的主要内容是音乐，有一些是实况，但大部分是从留声机的录音播放的。磁带录音机作为一种录制和传播音乐的工具出现在1936年，但是在20世纪90年代卡式录音带被CD所取代，今天又依次被可下载的MP3和M4A文件所取代。这样，传播音乐的手段在过去的一百年中发生了戏剧性的变化。要听音乐，不再必须学习乐器的演奏或到音乐厅去，唯一需要的只是购买一份数码下载。

　　技术不仅是音乐的传播，而且也使音乐的制作革命化了。"二战"以来，电子音响在音乐创作中扮演着越来越重要的角色。电子合成器的发明推动了这一过程。埃德加·瓦雷兹（1883—1965）在纽约和巴黎工作，是最早的电子音乐的实践者之一。瓦雷兹的实验性的作品——包括划时代的《电子音诗》（1958）——把具体音乐的一些材料与合成器产生的音乐结合在一起。之所以叫作**具体音乐**是因为作曲家不是用

作曲家丹尼·艾尔夫曼在电子录音室里把电子音乐和传统的声学音响在他的电影音乐中加以混合。其中有《心灵捕手》《爱丽丝梦游仙境》《蝙蝠侠》等。

人声或乐器的音响，而是用平日世界中自然发现的那些音响来作曲。一声汽车的鸣笛、一个人在屋子里讲话，或一只狗在叫声都可能被录音机录下并以某种方式加以变形——重新组合和重复（混合或循环）来形成一个意想不到的音响的蒙太奇。

　　改变古典音乐的技术进步，很快也被流行艺术家所利用，并取得了巨大的成功。披头士乐队的约翰·列侬使用"录音带循环"

音乐家汤姆·约克周围是一些电子设备，这使他的乐队"电台司令"拥有独特的"电子"音响。

来为他的歌曲《革命第九号》（1968）制造了新奇的背景气氛。如同列侬描述的那样："我们剪取（录制）古典音乐，并将其制成大小不同的环圈，然后就得到一个工程师的磁带，上面有一个工程师一直在说'第九号，第九号，第九号'。所有这些不同声音和噪声的细节都被编辑进去了……我将它们全都吸收进来，并将其生动地混合在一起。"列侬还将"具体音乐"（发现的音响）添加到几首披头士歌曲中。例如，歌曲《永远的草莓园》中有钢琴的撞击声，紧接着是狗的叫声，用每秒钟1.5万次的振频演奏。摇滚乐队平克·弗洛伊德将收银机的叮当声不加修饰地纳入他的歌曲中，并恰当地将其命名为《钱币》（1973）。电影制作人也加入电子音乐的潮流中。乔治·卢卡斯在他的史诗电影《星球大战》中用猛击的链子制造出帝国漫步者的声音。具体地说，他把自行车链子落到真的地板上的声音录音，然后进行修改并进行分层累积——一个运用"具体音乐"原则的确切的例子。

由几个前卫的科学家和高雅艺术的作曲家进行的神秘实验迅速改变了流行娱乐的世界。小型化的技术发展使之成为可能。20世纪60年代，大盘磁带录音机被缩小为便携式磁带录音机，随后的80年代，微型处理器小到足以控制键盘的电子音响合成器。近年来，功率的增强、功能的增多以及个人电脑的出现促使音乐创作、生产和录制方式发生革命性变化。几乎任何一个有追求的作曲家或者摇滚乐队现在都能拥有自己的声音制作和操纵设备。今天，计算机控制的电子音响合成器能制作出的声音，可以与90件乐器的管弦乐队奏出的声音毫无差别。**计算机音乐**最终使商业音乐领域发生了革命。现在许多广播和电视上听到的音乐是由配备了电脑的录音室制作的。例如，常年流行的《绝望的主妇》的开始主题是丹尼·艾尔夫曼（生于1953年）写的，是基于电脑音乐的电子音乐，但也结合了实际的弦乐器的音响。今天，只有两部电视剧使用传统的管弦乐队来制作音乐（《辛普森一家》和《恶搞之家》），其余的几乎只用电子音乐。

技术也在促进创作流行音乐的新手法，在20世纪80年代，说唱乐（Rap）和嘻哈乐（Hip Hop）的艺术家开始使用被称为**采样**的技术，因而说唱者或者制作人只要摘取一小部分录制之前的音乐，然后一遍一遍进行机械的重复，仿佛

图32.2
作曲家瓦雷兹的一幅漫画，他在一个未来时代的胶囊中，被一些非传统的乐器所包围。

是他说唱歌词的音乐背景。**刮擦**是另一种在说唱乐和嘻哈乐中流行的技术，有创造性的 DJ 用一个或多个转盘操纵唱针，在录音的胶质唱片上刮擦，将事先录制作为背景的另外的音响加以重叠。现在或许没有哪个摇滚组合在运用电子音响控制来混合写作歌曲方面能比"电台司令"更加极端。他们为了自己的专辑和音乐旅行，不仅使用模拟和数码电子音响合成器，而且使用"特殊效果踏板"和过滤器来改变人声或乐器的音响。在所有这些电子手段和电脑程序的帮助下，"电台司令"乐队的音乐有时好像是来自另外一个世界。

聆听指南

瓦雷兹：《电子音诗》（1958）（开始部分）

体裁：电子音乐

聆听要点：一种大胆的新的音响世界包括了经过电子处理的从日常生活中预先录制的音响，以及由电子手段产生的新音响。

瓦雷兹：电子音诗
（开头）♪

0:00	大钟声、爆破声和急促的嘘声、警报声
0:41	类似滴水的声音、尖叫声
0:56	三个音的半音上行，奏三次
1:11	低的持续的声音，齿轮刮响器、警报声、更多的尖叫
1:33	三个音的半音上行，尖叫声和喊喊喳喳的讲话声
2:03	打击乐器声，警报声（2:12）
2:34	大钟声再现，持续的音
2:58	更多的滴水声，低音的大渐强，齿轮刮响器的声音和急促的嘘声

约翰·凯奇（1912—1992）和偶然音乐

　　如果像后现代主义者所说，音乐不需要以有组织的样式向既定的目标发展，那么为何不采用偶然的方式呢？从根本上讲，这就是美国作曲家约翰·凯奇所要做的。凯奇生于洛杉矶，他的父亲是一位发明家。凯奇从洛杉矶高中毕业时作为学生代表致告别词，在附近的波莫纳学院度过两年之后，他前往欧洲对艺术、建筑以及音乐进行深造。1942 年，凯奇来到纽约，从事不同的工作，在基督教女青年会做墙壁清洗工，在社会研究的新学校做音乐和真菌学（研究食用菌的科学）的教师，还在一个现代舞蹈团做音乐指导。

　　在最初成为音乐家的时候，凯奇对打击乐器及其能奏出的独特声音情有独钟。他的《基本结构（用金属）》（1939）有六位打击乐演奏者演奏钢琴、金属雷鸣板、牛铃、牛颈铃、雪橇铃、水锣和丛林鼓，以及其他一些东西。到 1941 年他已收集了 300 件这类打击乐器——可以通过敲击或摇晃发出奇特声音的东西。凯奇对

图32.3
约翰·凯奇的"预置钢琴"。通过在钢琴琴弦之间塞入汤勺、叉子、螺钉、纸夹等各种物件，将乐器的性能从奏出旋律音高变为敲出打击声响。

敲击声音的调试让他发明了**预置钢琴**：一架在琴弦中间插入螺钉、螺栓、垫圈、橡皮、毛毡和塑料块的三角钢琴（见图32.3）。这使钢琴变成了由一个人操纵的打击乐队，它能奏出变化多端的声音——拨弦声、拍击声、拨浪鼓声、重击声等类似声音，没有两个声音在音高和音色上是完全相同的。发明预置钢琴只不过是凯奇对其思想导师埃德加·瓦雷兹所开创道路的继续："几年之前，在我决定将毕生从事音乐之后，我注意到人们对乐音与噪声加以区分。我决心站在弱者一边，追随瓦雷兹，为噪声而奋斗。"

凯奇对日常噪声的崇拜在20世纪50年代开始坚定下来。他决定采取无为、放松和简单的方式容纳周围的噪声，而不像贝多芬那样为了建构音乐的要素，把自己投身于巨大的搏斗中。为了创造这种无目标、无指向的音乐，凯奇发明了所谓的偶然音乐，这种后现代音乐最根本的实验。在**偶然音乐**作品中，音乐中的事件并非由作曲家事先精心安排，而是按照没有预先提示的过程，借助诸如占星图、掷硬币、掷骰子或洗纸牌的方式随机决定要演奏的部分，得到非预先构想的音乐。例如，在他的《音乐漫步》（1958）中，一个或多个钢琴家以任何方式连接线条或者点来构成"总谱"进行演奏。这种"总谱"只是不确定地暗示给音乐家所要做的。音乐"发生"的结果是自发的群体经验，这在20世纪60年代得到繁荣。更激进的仍然是凯奇的《0分0秒》（1962），它让演奏者在艺术上完全解放。1962年，当时是由凯奇本人演奏的，他在舞台的桌子上将蔬菜切成薄片准备好，放入食品榨汁机，然后喝掉果汁这个过程中的一切都被放大并通过广播在大厅中播放。凯奇宣称榨汁机发出的日常的噪声是"艺术"，实质上与安迪·沃尔豪对坎贝尔的《汤罐头》的崇拜如出一辙：两种风格都是20世纪60年代纽约的典型的激进的艺术时尚，当时那里是后现代主义的中心。

评论家很自然地称凯奇为玩笑家或者江湖郎中。绝大多数人认为他的"作品"本身就传统意义来讲没有多大的价值。然而，对于反思人的活动和声音与音乐的关系这个深刻问题的提出，凯奇的作品却有说服力地表达了自己的音乐哲学思想。凭借关注日常噪声的偶然出现，凯奇大胆地要求我们对绝大多数西方音乐的基本原则加以深思。为什么范围和音色相似的声音一定要连续出现？为什么音乐一定

要有结构和组织？为什么音乐一定要有"意义"？为什么音乐一定能表现所有事情？为什么音乐一定有发展和高潮？为什么音乐像许多西方人的行动一定要有既定的目标呢？

《4分33秒》（1952）

凯奇使我们关注这些问题的"作品"注定是他的《4分33秒》。一个或几个演奏者带着任何乐器走上舞台，在座位上坐下，打开"总谱"，什么都不演奏。这三者每一个都是精心计时的乐章，这里没有记谱的音乐，只有"保持无声"的提示。但是观众马上明白了，保持"绝对的"无声其实是不可能的。在4分33秒的时间内听到的是杂乱的声音，接下来听众最终意识到音乐厅中的背景噪声——地板嘎吱作响、汽车轰鸣而过、纸夹吧嗒落地、电器嗡嗡发响。凯奇要我们接受日常的噪声——把耳朵转向令人惊奇的纯粹的声波。这些声音也没有艺术价值？那么，什么是音乐？什么是噪声？什么是艺术？

毋庸讳言，我们没有将《4分33秒》的背景噪声录上光盘。你可以创作属于自己的《4分33秒》，而凯奇也乐意如此。坐在一个"无声"的房间过4分33秒，并注意所听到的一切。这个实验或许让你更多地意识到，有意识的组织对于我们所谓的艺术是多么重要。如果没有别的，那么，凯奇使我们意识到音乐首先是一种人与人交流的形式，而随机的背景噪声不能是一种交流的媒介。

> 读者可以通过优酷视频观看这部作品的实况演出录像，输入"约翰·凯奇　4分33秒"即可。凯奇认为这个作品最好是看现场演奏的录像，有环境噪声，这些噪声（比如咳嗽声）也是作品的重要内容。

聆听指南

凯奇：《4分33秒》（1952）

体裁： 偶然音乐

聆听要点： 没有任何声音，除了屋子里的环境背景噪声和外边偶尔传来的噪声。在环境中有音乐的美吗？

凯奇：4分33秒 ♫

0:00-0:30　第一乐章——无声（？）

0:31-2:53　第二乐章——无声（？）

2:54-4:33　第三乐章——无声（？）

约翰·亚当斯（1947—）和简约主义

西方古典音乐——巴赫、贝多芬和勃拉姆斯的音乐——的典型结构规模宏大、精心布局。例如，交响曲的一个乐章有占主导地位的主题和其他部分（如展开部和结束部），必须按照特定的顺序来聆听。激动人心的过程唤起对结局的渴望，同时作曲家把信息传达给听众。但如果作曲家把音乐缩减为一个或两个动机，而且不断地重复它们，那会怎样呢？如果关注音乐本身是什么，而不是音乐将会变成什么，那又会怎样呢？这就是被称为简约派的美国后现代主义作曲家所要做的。

简约主义是一种起源于 20 世纪 60 年代的后现代主义音乐风格，它选取很小的音乐单位并加以不断重复来构成音乐作品。三个音的旋律细胞、单个的琶音或者两个交替的和弦可能就是作曲家所要引入的"最小的"因素，在其反复呈现之后做小的变化或扩展，然后再一次地不断重复。基本的材料往往是简单的、有调性的与协和的。通过连续地以稳定的律动重复最小的形象，作曲家营造出一种催眠的效果——有时这种音乐也被称为"催眠音乐"。简约主义音乐类似催眠的性质对摇滚音乐家（Velvet Underground、Talking-heads 和 Radiohead）产生了影响，并出现了称为"techno"或"rave"的新的流行音乐类型。艺术和音乐中的简约主义主要是美国的一场运动。其最成功的实践者是史蒂夫·赖克（1936—）、菲利普·格拉斯（1937—）和约翰·亚当斯（1947—）。

约翰·亚当斯（见图 32.4）（与叫亚当斯的美国总统没有关系）1947 年生于马萨诸塞州的伍斯特，在哈佛大学读书。作为一名学生他被鼓励用阿诺德·勋伯格的十二音风格创作（见第二十九章）。但假如亚当斯白天思考十二音序列，那么晚上他就在宿舍房间里听披头士的音乐。格拉斯毕业后移居圣弗朗西斯科，他将学院派音乐与流行音乐相混合，并加入越来越多的简约主义成分，从而发展出自己的电子音乐风格，这种风格后来在加利福尼亚非常流行。亚当斯的一些早期作品是严格的简约主义音乐，但后来变得更加包罗万象；歌剧的旋律或爵士低音线条不时地出现在他始终重复的最低限度音响中。2003 年，亚当斯以其《论灵魂转世》获得普利策音乐奖，这部作品是为了纪念世贸大厦袭击中的遇难者而创作的。具有讽刺意味的是，尽管亚当斯是一位简约主义作曲家，但他居然能将其永远重复的一组声音扩展到一部歌剧的长度，其中最著名的是《尼克松在中国》（1978）和《原子博士》（2005）——取得了最

图32.4
约翰·亚当斯。2003年，在纽约林肯中心举行了为期八周的"绝对的亚当斯"音乐节，与一年一度的"绝大多数的莫扎特"项目同时举行。

大效果的简约派歌剧。他最近的创作是清唱剧《按照另一个玛利亚的福音书》（2012），时长近两个半小时。作为一个后现代主义时期的产物，亚当斯感觉被挤压在丰富的古典传统和流行文化的强大世界之间：

当我真的感到我在用一种不再有任何关联的艺术形式（古典音乐）进行创作时，我过得很不愉快。它的顶峰是在从维瓦尔第到巴托克的年代中，现在我们只是在争夺它的碎片。我的一个极好的唱片可能售出 5 万张，在古典音乐中这是很少的。对于一个摇滚乐团来说，5 万张的 CD 销量会是一场灾难。（《哈佛杂志》，2007 年 7 月 24 日）

《快车上的短途旅行》（1986）

我们听一部亚当斯早期的作品来实际感受一下简约主义音乐，这部作品是1986 年受匹兹堡交响乐团委约创作的。《快车上的短途旅行》是为完整编制的管弦乐队及两台键盘电子音响合成器而作。谱例 32.1 显示如何使用不断重复的（几乎是四个音）的短动机把音乐创作出来的。这部作品一共有五个部分（我们称其为圈）。在每一圈，机器似乎都在加快，这不是由于速度变得更快，而是由于越来越多的重复动机被加入进来。产生的效果是 20 世纪动力强劲的引擎排气管冒着火。如亚当斯关于这部作品所谈到的，"当有人让你乘坐快得吓人的跑车时，你就明白是怎么回事了，然后你是不是想别坐就好了？"

谱例 32.1

聆听指南

亚当斯：《快车上的短途旅行》（1986）

很兴奋地

聆听要点：做一个简约派的暗示：短小、重复的动机

亚当斯：快车上的短途旅行 ♪

0:00	第一圈：由南梆子、木管乐器和键盘电子音响合成器开始；铜管乐器、小鼓和钟琴逐渐增加
1:04	第二圈：低音鼓"回火"（放气声）；动机的音高升高，然后变得更不协和
1:43	第三圈：安静地以显露凶兆的低音动机开始；切分节奏与不协和逐渐加强
2:30	第四圈：两个音的低音下行动机
2:53	第五圈：小号演奏嘹亮的动机（这是"凯旋的一圈"）
3:50	音乐的快车开始另外的一圈，但却突然中断

图32.5
电影《卧虎藏龙》宣传海报

谭盾（1957—）与全球化

全球化的标志——日益一体化的全球经济的发展——遍布世界。电脑、手机和 MP3——所有西方的发明创造将西方，尤其是美国的文化带到远东。例如，中国的年轻人能够像美国的学生一样，及时地观看几乎所有最新的美国电影和电视节目，能听到最新的美国音乐。传统西方音乐也渗透到远东。日本、中国和韩国的音乐学生至少要学习一些西方古典音乐。比如，他们学习怎样演奏钢琴这种独特的西方乐器，演奏巴赫的赋格和贝多芬的奏鸣曲。现在日本的西方古典音乐 CD 几乎与美国的一样多。但是贸易——和文化的影响——必然是双向流通的。我们穿的内裤、短袜和鞋子可能来自中国，而我们开的汽车则可能是日本制造（或设计）的。因而，中国传统音乐也渗透到西方，最有说服力的是谭盾作曲、获得格莱美电影配乐奖的影片《卧虎藏龙》（2000）（见图 32.5）。随着经济壁垒的拆除，思想的交流不断加快，文化的差异日渐淡化。

没有谁能比谭盾（见图 32.6）更适合作为音乐全球化的代表。谭盾 1957 年生于中国湖南，在一个充满音乐、巫术和仪式的农村环境中长大。"**文化大革命**"期间，谭盾被送到一个公社种水稻，但不久就被叫去到省京剧团拉小提琴和编配音乐。19 岁时他第一次听到贝多芬的第五交响曲，从那时起他就开始梦想成为一位作曲家。1978 年，凭着对中国民间音乐的异常熟悉被

中央音乐学院录取，他在那里待了 8 年。1986 年，他到纽约哥伦比亚大学继续深造，这时他开始改变了对最激进的现代音乐风格的看法。确实，谭盾在 20 世纪 80 年代的一些作品中带有无调性、不协和的音响，它们恐怕会令阿诺德·勋伯格发出微笑。

然而，到 20 世纪 90 年代，谭盾自己祖国的声音悄然回到他的音乐中：五声音阶、微音程滑音、弓毛拉奏的沙沙声、特征鲜明的打击乐和京剧的鼻腔音色。谭盾的歌剧《马可·波罗》（1996）为其赢得了格文美尔奖这个古典音乐最具权威的奖项。两年之后，他为丹泽尔·华盛顿主演的美国惊险电影《堕落》配乐。为了创作自己获得奥斯卡奖和格莱美奖的电影《藏龙卧虎》音乐，谭盾与马友友（也是华裔）合作。马友友的大提琴独奏部分在纽约录音；随后被添加到完整的电影配乐录音中，这一部分用补充了中国传统乐器的西方管弦乐队演奏，在上海录音——一个真正的全球性的行动！最近，谭盾与马友友一起举办称为《丝绸之路》的系列音乐会，并进行录音——一个旨在突出与融合中国与西方乐器和音乐的延伸性项目。2009 年，谷歌委约谭盾创作了《互联网第一交响曲"英雄"》，由 YouTube 交响乐团合作演出。

图32.6
谭盾

《马可·波罗》（1996）

谭盾的歌剧《马可·波罗》是一个卓越的载体，借助它可以体验他的音乐，并展现音乐全球化的过程。这部歌剧由阿姆斯特丹、慕尼黑和中国香港歌剧院资助并联合制作，而且在三个地方同时"首演"。另外，马可·波罗这位 19 世纪意大利探险家经过丝绸之路来到中国的主题，为谭盾提供了呈现不同音乐文化的机会：西方、中东、印度、西藏、蒙古和中国。在"等待出发"的场景中，马可·波罗站在大海前面，遥望东方。海水和影子召唤他开始时空的旅行。马可·波罗身在此时（西欧）却预见到了未来（远东）。我们了解这些不是通过阅读干瘪的剧本，而是凭借聆听音乐。谭盾对于这部歌剧所泛泛而谈的尤其适用于这个场景："我认为是声音和不同的文化指引我自己的发展，引领我做更加深入的旅行……从中世纪（西方）圣咏、从西洋歌剧到京剧，从管弦乐队到锡塔琴、琵琶和西藏大法号——来自地球各个角落的音乐音响的融合就是我对《马可·波罗》的理解。"

聆听指南

谭盾:"等待出发",选自《马可·波罗》(1996)

谭盾:马可·波罗——
等待出发 ♫

体裁:歌剧

情景:马可·波罗站在威尼斯的圣马可广场的边上,将要开始他去往东方的灵魂与肉体的旅程。

0:00	低音弦乐器持续的低音,像西藏的诵经,然后高音木管乐器在不同音高之间滑音
0:29	竹笛演奏五声音阶(E、升F、升G、B、升C、E)的旋律轮廓
1:03	(西方的)中提琴继续演奏以同样的五声音阶为基础的旋律
1:42	浪漫情调的圆号演奏同样的五声音阶
2:02	中国琵琶伴奏下,水的声音说道:"听"
2:14	马可的声音说道:"保持"
2:22	水和两个影子的声音说道:"现在旅行,听,保持,向前旅行"
3:07	马可的声音说道:"保存,问题,读,看"
3:23	其他人用西方早期平行奥尔加农风格重复:"旅行"
3:45	鼓和锣进来,然后全体合唱以强力度的不协和音簇唱道:"去,快,进去,加入"
4:34	低音弦乐器持续的低音再现,暗示神秘而遥远的东方

关 键 词

电子音乐	具体音乐	采样	偶然音乐	全球化
电子音响合成器	计算机音乐	预置钢琴	简约主义	拼贴

音乐风格列表

后现代：1945 年—

代表作曲家

瓦雷兹　　凯奇　　格拉斯·赖克　亚当斯 谭盾

主要体裁

没有常见的体裁，每部艺术作品都创造出一种自身特有的体裁。

几乎不可能按照音乐风格来归纳；主要的风格趋向难于分辨。

高雅艺术与通俗艺术的界限被去除；所有的艺术或多或少是以平等的价值观加以衡量。

交响乐队现在也演奏电子游戏的音乐。

用电子音乐和计算机产生的音响进行实验。

以前公认的音乐的基本原则，如不连续的音高和把八度分为十二个平均的半音，经常被放弃。

叙述性的（描绘性的）音乐和"有目标"的音乐被拒绝。

偶然音乐允许随机"发生"的和来自环境的噪声来构成音乐作品。

将视觉和表演媒介引入写下来的乐谱。

乐谱上标明采用西方古典音乐传统以外的乐器（如电吉他、锡塔琴和卡佐膜管）。

乐谱中用新的记谱风格加以实验（如草图、图表以及文字指示）。

第七部分

美国流行音乐

1880	1890	1900	1910	1920	1930	1940

● 19世纪八九十年代 斯蒂芬·福斯特的歌曲流行

● 19世纪八九十年代 布鲁斯起源于美国南部

19世纪90年代至20世纪初 叮盘巷成为流行歌曲创作的中心

● 19世纪90年代 斯科特·乔普林的雷格泰姆音乐红极一时

1900—1920年 古典"新奥尔良风格"的爵士乐产生

1914—1918年 第一次世界大战

● 20世纪20年代 "吼叫的20年代"或"爵士时代"

● 1924年 乔治·格什温创作《蓝色狂想曲》

● 1924年 贝西·史密斯在纽约录制了她的第一张布鲁斯唱片

● 1925年 路易斯·阿姆斯特朗在芝加哥灌制了他的第一张爵士唱片

● 1925年 斯科特·菲兹杰拉德出版《了不起的盖茨比》

● 1929年 股市崩盘,大萧条开始

● 1930年 大乐队和摇摆乐队出现

1939－1945年 第二次世界大战

每个民族都有流行音乐，这类音乐应是全体人民熟知和喜爱的，而不是只有少数受教育的人所喜欢。今天，流行音乐 CD 的售出数量绝大部分时候比古典音乐多。出现这种情况的很大一部分原因是因为，流行音乐简单而直接，很少甚至不要求音乐方面的正规训练。流行音乐只在一段时间内为人们所欣赏，不需要特别关注它的持久的艺术价值。

美国可能是世界上人口最多样化的国家，而美国的流行音乐也同时反映出这种丰富性和多样性。民间叙事曲、小提琴曲调、美国本土民歌、牛仔歌、布鲁斯、雷格泰姆、福音歌赞美诗、军乐团音乐、客厅歌曲、百老汇音乐、爵士乐、摇摆舞、节奏布鲁斯、摇滚乐、嘻哈乐和说唱乐，这些只是形成美国本地传统的很多音乐体裁中的一部分。伴随着爵士音乐在 20 世纪早期的出现，美国的流行音乐在全世界占据了突出的地位。甚至像德彪西、拉威尔和斯特拉文斯基这样优秀的作曲家也被它吸引，把这些有感染力的爵士乐节奏加入他们"有专业技巧"的曲谱中。今天，美国的以及受美国影响的流行音乐继续统治着全球的无线电波和数字下载。虽然现在法国的说唱歌手和韩国的迈克尔·杰克逊风格模仿者大行其道，但是这些风格的原创者，用布鲁斯·斯普林斯廷的话说都是"生于美国的"。

1950	1960	1970	1980	1990	2000	2010

1945－1955年 查理·帕克和迪兹·吉莱斯皮创立毕波普风格

20世纪50年代 摇滚乐的前身节奏布鲁斯开始在美国南部出现

20世纪五六十年代"猫王"埃尔维斯称霸

1957年 利奥纳德·伯恩斯坦创作《西城故事》

1964年 甲壳虫乐队出现在埃德·沙利文广场上受颁不列颠帝国勋章

1982年 迈克尔·杰克逊发布《颤栗》，并成为史上销量最高专辑

1985年 说唱音乐开始进入主流排行榜

1986年 音乐剧《歌剧魅影》在伦敦开始演出

1991－1994年 油渍摇滚乐（Grunge music）达到空前的流行

2001年 苹果公司发布第一代iPad

2006年 U2乐队建立三十年

2009年 迈克尔·杰克逊突然死亡

2011年 英国歌手阿黛尔的专辑销售量达2000万张

第三十三章
到"二战"的美国流行音乐

美国早期的《诗篇》歌唱

尽管欧洲人很早就试图在北美定居，但是第一批真正的永久定居点是在1620年建立的，当时，来自荷兰和英国的清教徒在马萨诸塞海湾的普利茅斯岩礁登陆。带着虔诚信仰的独立精神，他们从天主教会和官方的英国教会的压迫下寻求宗教自由。拒绝这些机构的信念和"高派教会"的仪式，清教徒们实行一种近乎于今天的加尔文教徒和长老会的朴素的信仰。所有的音乐都是简单的宗教类型的：按照他们从欧洲带来的《诗篇集》（*Psalter*）演唱《圣经》中的诗篇。他们既没有也不想要乐器、有训练的歌手或专业的唱诗班。尽管他们的音乐只是宗教性的，但也是"流行"的音乐，因为社区中的每个人都参与了它的创作。

在到达新世界的二十年间，定居者从几百人增加到了两万人，在马萨诸塞州的剑桥建立了自己的印刷所，在那里出版了他们自己翻译的《诗篇》，它的全称是《忠实地译成英语的诗篇全集》（见图33.1），更著名的略称是*《海湾诗篇歌集》*（1640）——包括了全部150首诗篇，被翻译成有音步和韵脚的英语。但是没有乐谱。新教徒们已经把曲调熟记在心中。的确，只有十几首需要乐谱，因为一个曲调可以被用于一组诗篇，只要这组诗篇有共同的结构和音步就行。为提醒会众曲调怎么唱，一个领导会领唱诗篇的每一行，全体会众立刻重复那一行，这种简单的过程被称为"放声高唱"（lining out）。不过，到17世纪末，曲调的记谱开始出现在新版的《海湾诗篇歌集》中。

图33.1
《海湾诗篇歌集》第一版的标题页（1640），它包括了全部150首诗篇，但是没有乐谱。带有低音线条的曲调被增加在1698年的第九版中。

谱例 33.1

增加了记谱的《海湾诗篇歌集》允许几种不同的演唱方式。不仅可以"放声高唱"式地演唱诗篇，而且由于低音和旋律都已提供，音乐可以用二部和声来演唱。谱例 33.1 给出了《温莎》这首常用曲调之一的旋律和低音，清教徒们还可以在这两行谱的基础上创造出三部和四部和声。因为他们很深地浸泡在古老的英国—爱尔兰的歌唱传统中，这种传统可以在一个既有的曲调上即兴地演唱和声。（今天还在演唱的"无伴奏男声合唱"[glees] 就是这种可尊敬的口传实践的一种记谱后的表现。）最后，到了 18 世纪中期，另一种古老的习俗被运用于诗篇的曲调：作为一个短小的卡农曲或回旋曲来演唱它。当演唱者这样做时，这个曲调就被叫作**"赋格调"**（fuguing tune），因为它模仿的手法类似一首赋格曲的开头（见第十章，"赋格曲"）。在下面的《我爱耶和华》（新教诗篇第 116 首）的演唱中，所有三种演唱方式都运用在《温莎》的曲调中：放声高唱、即兴的四部和声、赋格调。在你的心中再造《我爱耶和华》最初演唱时的情景，想象一座朴素的、坐满了男女农夫的新英格兰的教堂。

聆听指南

《我爱耶和华》，诗篇第 116 首，用《温莎》调演唱

我爱耶和华 ♪

曲式：分节歌

聆听要点：三种演唱方式：放声高唱、即兴和声、赋格调。请注意演唱者并没有严格按照谱例 33.1 的记谱来演唱节奏——最终，很多稍有不同的《温莎》调的版本被出版了，反映了美国南北很多不同的地区。

第一段

0:00　领唱开始放声高唱，会众应答每一句　我爱耶和华，因为他听了我的声音和请求，
　　　　　　　　　　　　　　　　　　　　　他既向我侧耳，我一生要求告他。

第一段重复

0:25　会众演唱单声部的旋律

第二段

0:37　会众即兴演唱四部和声　死亡的绳索缠着我，
　　　　　　　　　　　　　　阴间的痛苦抓住我，我遭遇患难愁苦。

第三段

0:50　会众即兴演唱四部和声　那时我便求告耶和华的名，说：耶和华啊，求你救我的灵魂！

第四段

1:04　会众即兴演唱四部和声　耶和华有恩惠，有公义，
　　　　　　　　　　　　　　我们的上帝以怜悯为怀，
　　　　　　　　　　　　　　耶和华保护愚人，

| | 我落到卑微的地步，他救了我。 |

第五段

| 1:22 | 会众用赋格调演唱《温莎》调 | 我的心啊，你要仍归安乐，因为耶和华用厚恩待你。 |

第六段

| 1:56 | 会众即兴演唱四部和声 | 主啊，你救我的命免于死亡，
救我的眼免于流泪，
救我的脚免于跌倒，
我要在耶和华面前行活人之路。 |

第一段重复

| 2:10 | 会众即兴演唱四部和声 | |

到了 19 世纪初，至少在新英格兰地区，老的诗篇调和传统的演唱诗篇的方式逐渐被一种由教堂管风琴伴奏的新的赞美诗取代了。但是传统的诗篇演唱的风格并没有消失。在 18—19 世纪，它们多少沿着阿帕拉契亚山道迁移到美国南部和西部。沿着这条路，像《奇异恩典》这样的新的曲调被增加到曲目中来，1831 年，它首次出版于《弗吉尼亚和声》中。在美国南北战争（1861—1865）之前，这些曲调在白人和黑人的宗教社区中演唱，为后来的"福音歌"和"灵歌"的发展铺平了道路。今天，像《温莎》调这样的旋律，仍然在从宾夕法尼亚到亚拉巴马的保守的浸礼会团体中用即兴的和声与赋格调的风格演唱。

民间音乐与乡村音乐

民间音乐基本来自乡村社区，并且是以口传心授方式传播的。因为民歌通常是通过耳听来记忆，并不记谱，音乐与歌词持续地代代相传。例如，《奇异恩典》就有十多个稍有不同的版本存在，我们不知道这首百年老歌究竟是谁创作的。因此，真正的民间音乐不是一个人，而是一群人的创作，既可能是英国—爱尔兰的移民，也可能是西部的非洲黑奴。例如，乡村音乐起初是由社区的一些无名氏创作的，一套集体的曲目是在美国南部乡村的居民中发展出来的。但是时代变了：今天，像泰勒·斯威夫特、布拉德·贝斯利、加斯·布鲁克斯这样的乡村音乐歌星绝不再是无名氏了，这些家喻户晓的名字不仅为他们创作的歌曲引以为荣，而且还激烈地通过版权法保护自己的权益。

乡村音乐可以被定义为这样的一套歌曲的曲目，它是由独唱歌手演唱，歌词的题材来自爱情和生活中的失意，主要由一把或多把吉他伴奏。乡村歌曲源自阿帕拉契亚山区的英国—爱尔兰移民——主要在弗吉尼亚州、北卡罗来纳州和田纳西州。他们的旋律大部分是**叙事歌**，这是一种分节的叙述性歌曲，以不动情的方

式讲一个（通常是悲伤的）故事。阿帕拉契亚山区的叙事歌起初只有人声，或由一把乡村小提琴（一种不大用揉弦的、廉价的小提琴）伴奏的人声。有时还会使用一架山区的扬琴或自鸣筝，有时则使用**班卓琴**，这是来源于美国黑人的一种四根弦的弹拨乐器。最后，所有这些乐器都被一把或多把吉他所取代，那是一种具有更大的共鸣和音域的乐器。

乡村音乐的风格通常包括一个不大用颤音的人声，它具有一种"孤独"的性质。歌手常用滑音，这种音乐手法似乎与典型的美国南方拖长的口音中的很多复合元音（一个元音上的两个音）相一致。和声比较简单，通常只包括两个（I 和 V）或三个（I、IV 和 V）和弦。简洁的和声似乎缘于早期乡村歌手初级的技巧，他们只会在班卓琴或吉他上弹这些和弦。

乡村音乐从阿帕拉契亚山区的农村进入了大工业。有很多乡村音乐的明星、广播电台，以及一个拥有乡村音乐著名音乐厅的乡村音乐城（纳什维尔）。在几乎所有音乐体裁——流行和古典——的 CD 销售在近年都由于数码下载而呈下滑趋势的时候，乡村音乐的 CD 销售实际上却在增加。例如，加斯·布鲁克斯销售了 2.2 亿张专辑。根据最近的调查，超过 770 万首成熟的曲调进入了乡村音乐的电台。

不管人们对乡村音乐的反应如何——人们似乎对它又爱又恨，这种体裁的爆发有了一个不可否认的结果：它把女歌手提升到作为一名录音艺术家的首要位置上。这个过程是从萨拉·卡特（1898—1979）开始的，她是很有影响的卡特家庭的主唱，随后还有琼尼·卡什的妻子卡特·卡什（1929—2003）、洛莱塔·林（1935—）、多利·帕顿（1945—）、雷巴·麦克恩泰尔（1955—）等很多人。不过，在过去的三十年中，对这些乡村歌手的伴奏风格有了改变。鼓和电贝斯现在沉重地敲击着重拍，而像过分复制和回声效果这样的纳什维尔录音棚的技术，创造了很有共鸣的织体。男女艺术家们可以穿得很"乡村"，但音乐受到了电子流行音乐的很大影响。

布鲁斯

布鲁斯（蓝调）产生的原因、地点和过程可能从来没有人讲清楚过。我们甚至对是谁给这种演唱风格取名"布鲁斯"都说不清，尽管"蓝色魔鬼"这个说法自莎士比亚时代以来就被用来形容一种忧郁的情绪。但是可以肯定的是，**"布鲁斯"**是源自 19 世纪八九十年代美国南方的一种黑人民歌。像所有的民间音乐一样，布鲁斯通过口头方式流传：表演者直接从另一表演者那里学习而无须依靠记谱。通过与其他形式的民间音乐相比较可以看出，布鲁斯有两个最直接的祖先。第一个也是最重要的是非洲的劳动歌和黑奴的田间号歌（或叫喊），它给了布鲁斯一

种悲叹的声乐风格、一种特殊的音阶（见谱例 33.2）以及一批演唱布鲁斯的主题或题材。第二个是英裔美国人的民间叙事歌，它赋予了一种有规律的、可以预知的和弦变化样式，这种样式很有布鲁斯的特点。1912 年，布鲁斯首次被作为散页乐谱印刷出来（《孟菲斯布鲁斯》和《达拉斯布鲁斯》），第一批布鲁斯的唱片灌制于 1920 年，几乎全都由黑人艺术家表演。

一个歌手演唱布鲁斯是为了宽慰忧郁的灵魂，宣泄痛苦和愤怒的情感。布鲁斯的典型题材有贫穷、孤独、压抑、家庭问题、不忠和分离。歌词通常由一系列的诗节组成（通常一首歌由 3 ~ 6 段诗组成）。每一段诗都有三行。第二行通常重复第一行的旋律，第三行完成乐思并用一个押韵的句子加以总结。每行的结尾都会插入一段器乐的短小应答，叫作**"器乐间插"**，作为对人声呼喊的一种回应。因此，布鲁斯延续了古老非洲的一种名为**"呼唤与应答"**的表演风格，其形式在下面的选自《布道布鲁斯》的诗节中可以看出：

呼唤	应答
布鲁斯是一种低贱的、痛苦的心病，	（器乐间插）
布鲁斯是一种低贱的、痛苦的心病，	（器乐间插）
它像瘆病那样慢慢地杀死你。	（器乐间插）

到了 20 世纪 20 年代，吉他成为受布鲁斯歌手青睐的伴奏乐器。这不仅因为它可以提供固定的和弦支持，而且还因为它能发出有表现力的"第二声部"来与先前歌手的呼喊应和。在布鲁斯表达苦恼的时候，"扭曲"吉他的琴弦就能产生一种呻吟般、忧伤的声音来与布鲁斯的感觉保持一致。

布鲁斯的目的更多地不是像白人的民间叙事歌那样讲一个故事，而是要表达纯粹的情感。歌声有时是呻吟和喊叫的，常常是嘶哑刺耳的，并且总是扭曲音高。歌手不是直接唱出一个音，而常常是从上或从下滑动着接近要演唱的那个音。此外，一种叫作**"布鲁斯音阶"**的特殊音阶，用来取代了大小调音阶。布鲁斯音阶有七个音符，但是第三、第五、第七个音有时是降低的，有时是自然的，而有时则是在降半音和自然音之间。这三个音被称为**"布鲁斯音"**（蓝音）。布鲁斯音阶是所有美国黑人民间音乐的不可或缺的组成部分，包括劳动歌、灵歌和布鲁斯。

谱例 33.2

　= 布鲁斯音

优秀的布鲁斯歌手沉浸在很多自发的表现中，添加、删节歌词或者围绕着基本旋律做即兴的演唱都是随性所至。这些自由是可能的，因为这些悲伤的歌曲通常建立在"十二小节布鲁斯"这个不断重复的和声形式的基础之上，每一段歌词就是一次陈述。布鲁斯的演唱最常见的是用缓慢的 $\frac{4}{4}$ 拍伴随着下列简单的 I-IV-I-V-I 和弦进行：

人声：	第1行	间插	第2行	间插	第3行	间插
和弦：	I—————		IV——	I——	V——	I
小节：	1 2 3 4		5 6	7 8	9 10	11 12

有时为了更多的和声趣味，在基础和弦之间插入附加的和弦。不过形式的简单正是它最大的长处。成千上万的曲调在这种最基本的和声进行上被建构起来，创作这些曲调的有独唱歌手、独奏钢琴家、新奥尔良风格的爵士小乐队以及摇滚乐队。

贝西·史密斯（1894—1937）

虽然有很多盛名的布鲁斯歌手，如"瞎柠檬"杰弗逊、"铅肚皮"、马迪·沃特斯和B.B.金。但是他们之中最伟大的可能是贝西·史密斯（见图33.2），她被称为"布鲁斯女王"。史密斯出生于美国田纳西州查塔努加市，她是在亚拉巴马州的塞尔玛的一间酒吧被发现，并被带到纽约的哥伦比亚公司灌制唱片的。她在1924—1927年灌制的布鲁斯唱片，使她一跃成为世界流行音乐的顶级乐手。在史密斯录制唱片的最初一年共卖出了两百多万张唱片，她也因此成为当时赚钱最多的歌手。事实上，所有在20年代成功大卖唱片的著名的布鲁斯歌手都是女性，可能是因为大部分布鲁斯的歌词与两性关系和从女性角度写作歌词有关。然而，不幸的是，由于一场致命的交通事故，1937年史密斯的职业生涯戛然而止。

《迷失布鲁斯》录制于1926年，这张唱片显示出贝西·史密斯有巨大的、势不可当的声音。她的声音有巨大的力量，甚至是刺耳的；可是只一会儿，那声音又能唱出温柔美丽的词句。如果她想唱那个音，她就能准确地唱出来，或者就像她所做的那样，弯曲、下沉和渐变那个音高。正如她在《迷失布鲁斯》的最后一段里，对"白天""漫长""黑夜"这些词的处理。在这张唱片中，弗莱彻·汉德森（钢琴）和乔·史密斯（小号）为她伴奏。这首歌曲开头有4小节的前奏，随后是进入和十二小节布鲁斯和声的开始。这样的旋律模式在这首歌的每段词里都是完整地重复出现，全曲共有五段词。史密斯在重复低音的上方通过人声的抑扬顿挫和细微的润色持续地变化着她的旋律。她富于表现力的声线、小号演奏的发自内心的即兴呼应，以及钢琴奏出的反复的十二小节和声，都是布鲁斯音乐的要素。

图33.2
贝西·史密斯，"布鲁斯女王"，是一位体力充沛、有着令人难以想象的灵活和富于表现力的声音的女人。

聆听指南

《迷失布鲁斯》，贝西·史密斯演唱（录制于纽约，1926）

体裁：十二小节布鲁斯

曲式：分节歌

聆听要点：正如爵士音乐家所说，"跟随和弦的变化"，这在这里是可能的，因为布鲁斯的和声变化缓慢，并且有一种规则的形态。

贝西·史密斯：迷失布鲁斯 ♪

0:00　4 小节前奏

0:11　第 1 行：当你身无分文时，我陪伴在你身边。（小号）

　　　　和弦：I————————————————————

0:22　第 2 行：当你身无分文时，我陪伴在你身边。（小号）

　　　　和弦：IV————————————I——————

0:32　第 3 行：现在你有了钞票，却将你的好女孩抛弃。（小号）

　　　　和弦：V————————————I——————

（在下面的三段词中，和弦的变化和器乐间插像上面一样持续着；最后一段，器乐间插从第三行进入，正如在结尾处进入一样。）

0:44　曾经并不等于永远，同样的事不会发生两次。

　　　　曾经并不等于永远，同样的事不会发生两次。

　　　　如果你得到一个好女孩，要懂得珍惜。

1:16　在你孤独的时刻，我总是温柔对你。

　　　　在你孤独的时刻，我总是温柔对你。

　　　　但自从你有钱之后，却变了心。

1:49　我将要离开了，不向你说再见。

　　　　我将要离开了，不向你说再见。

　　　　但我会写信给你，告诉你原因。

2:20　寂寞的白天★，漫长·的黑夜。

　　　　寂寞的白天，漫长的黑夜★。

　　　　我是个好★女孩，却受到这样无情的对待。

　　　　（★请注意这里人声的"滑动"。）

　　布鲁斯对流行音乐产生了很大的影响。除了布鲁斯的专家，例如罗伯特·约翰森（1911—1938）和 B.B. 金（1925—），实际上每一位流行歌手都曾经学习或借用过这种体裁的常规。所有的爵士名家也是这样，例如，从 20 世纪初的路易斯·阿姆斯特朗（《慢四步爵士布鲁斯》）到 21 世纪初的温顿·马萨利斯（《马萨利斯和克莱普顿演奏布鲁斯》）。同样重要的是，正是从布鲁斯和它的后代——节奏与布鲁斯中，产生了摇滚乐。

早期爵士乐

爵士乐现在已经被称为"美国的古典音乐"了。就像美国本身一样，爵士乐是一个受许多因素影响的混合物。当然，最重要的是非洲传统音乐实践，就像南方的美国黑人的灵歌和布鲁斯中所体现的那样。但是爵士乐也包含欧洲的因素：进行曲、赞美诗；另外还有阿帕拉契亚地区的白人民间音乐所保留的英国民间小提琴曲调和舞蹈音乐。美国黑人音乐复杂的节奏、敲击性的音响、扭曲的声乐风格与美国白人音乐传统中的方整的乐句、强大而规则的和声相融合，产生了一种有活力的新音乐。

爵士乐是一种活跃的、精力旺盛的音乐，带有跳动的节奏和闪烁的切分音，通常由一个小乐队（combo）或一个大乐队（big band）来演奏。爵士乐起源于流行音乐并保留了它的各种元素。它主要靠口传的传统（而不是记谱的传统）向前发展，包括了自发的即兴演奏，并且传统上是在娱乐场所进行表演。但是在20世纪，爵士乐也要求大量的技术上的炫技，并发展出它自己的音乐理论和历史批评——两者都是一门艺术在成熟的"古典阶段"的标志。今天，爵士乐好像在纽约上城的林肯中心（古典音乐的一个传统堡垒）和下城的布鲁斯音咖啡馆都可以听到。大约于1910年作为交替文化、由少数外来人创造的音乐所开始的艺术形态，在一个世纪之后，凝固成一种主流的文化传统，尽管它们都各有自己的常规。

雷格泰姆：爵士乐的先驱

雷格泰姆音乐是爵士乐最直接的前身，而且两者的很多节奏特征都是相同的。对黑人音乐家来说，"雷格"就意味着用强切分音的爵士乐风格演奏或歌唱。19世纪90年代，雷格泰姆起源于妓院、沙龙和舞厅，雷格泰姆轻快的、弱拍的音响抓住了那个时代的精神。绝大部分雷格是黑人钢琴手创作的。这些钢琴手都在名声不好的地方演奏，因为那时黑人音乐家在其他地方很难找到工作。钢琴雷格泰姆在1897年被首次印刷出来，立刻倾倒美国听众，到"一战"结束时，已有两千多首这类作品被印刷出版。由于用只有一或两页的散页乐谱形式出售，钢琴雷格迅速从沙龙进入中产阶级家庭，使得那些能识谱的音乐爱好者可以在钢琴上弹奏它们。

无可争议的"雷格泰姆之王"是斯科特·乔普林（1868—1917）。作为一个黑奴的孩子，乔普林设法使自己打下了古典音乐的坚实基础，同时他靠在圣路易斯一带的有舞场的低级酒吧中演奏谋生。1899年，他出版了《枫叶雷格》，出人

意料地卖出 100 万册。虽然他继续创作了其他流行的雷格泰姆音乐，如《艺人》《漂亮女人拉格》，但是他还是逐渐被人们定位为酒吧钢琴手，并移居纽约创作以雷格泰姆为基础的歌剧。

《枫叶雷格》在 19 世纪和 20 世纪之交特别流行，是乔普林和追随着他的其他拉格泰姆作曲家的一种典型的风格。它的形式与当时美国军乐进行曲类似，由一系列的乐句（strains）组成，每段有 16 小节长。不过它的和声明显像欧洲传统和声那样，伴随着轻微的半音化的有目的性的和声进行——乔普林有他内心的舒伯特和肖邦！然而真正使雷格泰姆有如此感染力的是它的活力和切分节奏。当然，切分节奏是从强拍到弱拍瞬间的重音移位。在钢琴雷格泰姆中，通常是$\frac{2}{4}$拍的，左手保持着规则的"嘣嚓，嘣嚓"节拍，右手则弹奏切分音与之相对。例如，下面来自《枫叶雷格》的例子中，当长音符（一个八分音符或者是两个用连线连在一起的十六分音符）在低声部固定的八分音符节拍之间的时候，切分节奏（S）就出现了。

图33.3
雷格泰姆作曲家斯科特·乔普林，这是他极少存世的肖像中的一张。

谱例 33.3

当你跟随着聆听指南听音乐的时候，可能会惊奇地发现这首《枫叶雷格》的演奏者就是作曲家斯科特·乔普林自己。这段录音录制于 1916 年。但是它最初不是保存在一张塑胶唱片上，而是记录在一架自动演奏钢琴的滚筒上，后来才被转录到塑胶唱片上。近来，它又被以数码形式转录。你也可能会对它缓慢的节奏感到奇怪，但是乔普林早在他出版的第一本作品集的开头就提醒说"永远不要把雷格泰姆演奏得那么快"。

聆听指南

乔普林：《枫叶雷格》（1899）

体裁：雷格泰姆

曲式：AABBACCDD

乔普林：枫叶雷格　♪

聆听要点：在两个层次的聆听体验：听左手的进行曲式的有规律的节奏，
右手则是与之相对的大量的切分音。

0:00　陈述 A 并且反复一次

0:44　陈述 B 并且反复一次

1:29　再现 A 部分

1:50　陈述 C 并且反复一次

2:34　陈述 D 并且反复一次

新奥尔良爵士乐

　　虽然爵士乐几乎是在密西西比河上下游同时产生，但是它的焦点和最可能的发源地是新奥尔良。这不仅因为新奥尔良是早期爵士乐大师的家乡，如奥利弗（1885—1938）、莫顿（1890—1941）和路易斯·阿姆斯特朗（1901—1971），还因为那里有一种鼓励新音乐风格发展的非常活跃和多样的音乐生活。在文化上，新奥尔良比北方的英裔美国人更加贴近法国和加勒比海地区。这座城市的空气不仅弥漫着来自法兰西帝国的歌剧旋律、进行曲和舞厅音乐，还有美国黑人的布鲁斯和雷格泰姆以及古巴舞蹈的节奏。"美西战争"（1898）末期带来了一股军乐狂潮，军乐团需要的乐器能够在新奥尔良（当时是离古巴最近的美国城市）的二手商店中以低价买到，甚至黑人也能买得起。黑人和白人乐手都能在舞厅、斯托利维尔（一个坐落于市中心、有38平方英尺大的红灯区）的酒吧和妓院，甚至在草地、野餐、婚礼和葬礼等和有关新奥尔良社交、充满爱心的订单里找到工作。音乐无所不在。所以今天，不管是在街头，还是在爵士俱乐部，或是在爵士乐保护大厅，新奥尔良风格的爵士乐仍然是无所不在的。

　　什么是**新奥尔良爵士乐**之声的标志？答案是切分节奏和旋律的自由处理相结合。一首进行曲、雷格泰姆、布鲁斯或流行的旋律都是用弱拍上的重音和一种围绕着曲调的音高的自发滑动来演奏的。雷格泰姆一段有 16 小节，很多那个时期的流行歌曲有 4 个 4 小节的乐句，正如我们所见，传统的布鲁斯由稳定的 12 小节的单元组成。在这些 4 小节、8 小节、12 小节和 16 小节模式的方整的形式限定之内，新奥尔良爵士的小乐队建立了一种保证，允许独奏乐器有最大限度的表

现自由。旋律经常由短号或小号用某种爵士乐的方式奏出；单簧管支持着这个主奏乐器，并且进一步装饰曲调；长号在更低的音区为旋律增加对位；如果乐队是在行进中的话，在长号下方的大号确定着和声，但如果不是在行进中，这个工作就交给低音提琴、钢琴、班卓琴和吉他来做。这些乐器（大号、弦乐低音、钢琴、班卓琴和吉他）和鼓一起组成了**节奏乐器组**。因为它们不仅构建和声，而且还帮助鼓用一种稳定的方式给出节拍。最后，新奥尔良风格的乐队过去和现在都很少演奏记谱的音乐。相反，当和弦必须变化时，他们数着或感觉着，并即兴对曲调重新设计，以使它能够适应这些变化。

路易斯·阿姆斯特朗（1901—1971）

图33.4
"书包嘴"路易斯·阿姆斯特朗

1917 年美国政府关闭了新奥尔良红灯区的妓院和赌场，许多雇用爵士乐音乐家的地方消失了。演奏者四处寻找工作——纽约、芝加哥，甚至洛杉矶。在那些最终到芝加哥寻求发展的人中，有一个名叫路易斯·阿姆斯特朗（绰号"书包嘴"，Satchmo)（见图 33.4）。1901 年，阿姆斯特朗出生于新奥尔良，1923 年又追随他的良师益友"国王"奥利弗去了芝加哥，并参加了后者的"克里奥尔人"爵士乐团。此时，阿姆斯特朗已被他的同辈人公认为是在世的最佳爵士小号手。他很快在芝加哥组建了自己的乐队"热门五人组"，制作了后来成为里程碑的一系列唱片。1930 年前后，当流星的新奥尔良经典风格的爵士乐让位于摇摆乐团的音响时，阿姆斯特朗移居纽约，并且作为主要的独奏者参加了很多大乐队的演奏。他还是"嘘声唱法"（scat singing）的早期实践者。这是一种用爵士乐风格唱些无词义的音节的唱法，并由于他沙哑的声音而出名，如在他的歌曲《你好，多利》和《麦克刀》以及他的小号演奏中。他最后的岁月几乎都是在持续的旅行中度过的，美国国务院派他去世界各地作为"书包嘴大使"巡回演出。1971 年，阿姆斯特朗死在他位于纽约皇后区的家里。

虽然在芝加哥制作，但是阿姆斯特朗早期的唱片仍然是新奥尔良风格爵士乐的经典。1927 年，阿姆斯特朗的"热门七人组"使用扩充的乐队录制了歌曲《哭泣者威利》，但是我们不知道这首歌的作者是谁。像大多数民间音乐，特别是美国黑人音乐一样，《哭泣者威利》是乐队集体创作产生的，遵循了两个基本的和弦进行（第一个在大调上，第二个在小调上）。

聆听指南

《哭泣者威利》

阿姆斯特朗和他的"热门七人组"演奏（录制于芝加哥，1927）

体裁：新奥尔良爵士乐

聆听要点：这些技巧高超的乐器是怎样以准确的自发性来演奏的。

他们的自由即兴被控制在 8 小节或 16 小节乐句的严格结构中。

0:00　4 小节前奏

0:05　大调副歌 1（16 小节）：乐队全奏，小号（阿姆斯特朗）和伸缩号奏旋律

0:25　大调副歌 2：阿姆斯特朗对曲调进行变奏

0:46　小调副歌 1（8 小节）：长号和大号奏旋律

0:57　小调副歌 2：长号和大号重复旋律

1:07　大调副歌 3：长号独奏

1:28　大调副歌 4：加入单簧管独奏

1:49　小调副歌 3：小号独奏

1:59　小调副歌 4：钢琴独奏

2:09　副歌 5：吉他独奏

2:29　副歌 6：阿姆斯特朗演奏

2:49　副歌 7：小号、长号和单簧管狂野放纵地围绕着曲调

当然，《哭泣者威利》从来没有用记谱方法记录下来。正如阿姆斯特朗的鼓手贝比·多利所说："我们不是一个跟着写好的乐谱演奏的乐队。"取而代之的，他们用"头脑编配"（head arrangement）。这是一种听觉记忆（记住曲调与和声）和自发的即兴创作的组合，乐队的每个成员在其中轮流作为独奏者演奏曲调。乐曲在大调上持续 16 小节，与之对应地在小调上持续了 8 小节。这种曲调，不论是由独奏乐器还是乐队全奏伴奏，在爵士乐中都被称为**叠歌**（chorus，不同于一首歌曲中的合唱部分）。基本的和弦进行与旋律的轮廓为演奏者在每一次叠歌中提供了一个自发的即兴演奏的框架。你可以随意给它取名：精确的放纵、被束缚的独立、有控制的混乱——这些离经叛道的卓越的音乐家所创造的充满愉悦的丰富性是不能否定的。

大乐队和摇摆乐

　　阿姆斯特朗和"热门七人组"的唱片只要一发行就会被抢购一空。爵士乐在 20 世纪 20 年代风靡一时，就像世纪之交雷格泰姆音乐成为狂热风尚一样。这一

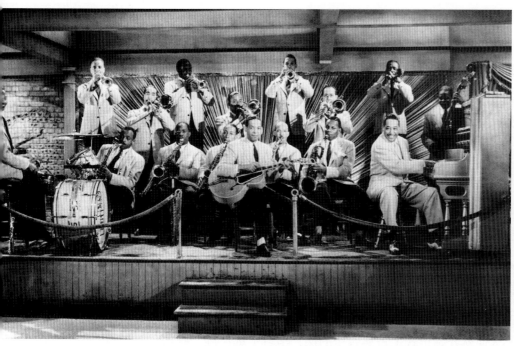

图33.5和图33.6

（左上图）艾灵顿公爵（坐在钢琴前者）和他的大乐队，1943年。不同于这个时期的其他乐队领导者的是，他既是一个作曲家和管理者，又是表演者。（右上图）本尼·古德曼，"摇摆之王"，在20世纪40年代早期录制广播中的场景。

时期，正如小说家斯各特·菲兹杰拉德所说的"爵士时代"。爵士乐如此受欢迎，它在舞会、舞厅和电影院演出，另外，稍小型的酒吧、超级俱乐部也都是新奥尔良爵士乐的据点。随着小型超级俱乐部逐渐让位于舞厅，小型爵士乐队也变成了大乐队——可以在几百双脚踩脚和摇摆时还能被听到，这就需要一个比传统的只有5～7个人的新奥尔良小型爵士乐队更大的乐队组合。因此大乐队时代出现了。那正是艾灵顿公爵（1889—1984）的乐队、本尼·古德曼（1909—1986）、贝西伯爵（1904—1984）和格伦·米勒的辉煌时刻。

　　虽然"大"的程度不像现在的军乐团，但是三四十年代的**大乐队**仍然比新奥尔良爵士乐的小型乐队扩大了两倍。例如1943年，艾灵顿公爵的管弦乐队包括4支小号、3支长号、5位簧乐器演奏者（既演奏单簧管又演奏萨克斯管的人），再加上一个由钢琴、弦乐低音、吉他和鼓组成的节奏乐器组——总共有16个演奏者（见图33.5）。绝大部分的大乐队作品是事先写好的，这种事先写好的编配被称作"图表"。事实上爵士乐手现在不得不依照已有的乐谱进行演奏，显示了他们对更多有规矩的、优美的、管弦乐的声音的追求。另外，萨克斯管五重奏给

乐队带来了更加甜美的、混合的音质。新音响几乎没有了稍早时新奥尔良爵士乐的尖锐和粗犷的切分节奏。相反的，它是甜美、快活、流动的。总之，它是"摇摆"的。**摇摆乐**（swing），是20世纪三四十年代由大乐队演奏的一种爵士乐的流行风格。最近"摇摆舞"的复兴显示了一种优雅的具有明确爵士风格的舞蹈可以得到持久的流行。

一种爵士乐与民歌的综合：乔治·格什温的《波吉与贝斯》（1935）

爵士、古典、歌剧、百老汇、民歌——乔治·格什温（1898—1937）这些全能写。格什温（见图33.7）1898年9月26日出生于一个纽约的犹太移民家庭，母亲叫罗斯，父亲叫莫里斯·格舍维茨。他的母亲做了一件当时美国很多向上发展的中产阶级妇女所做的事：她分期付款为她的家庭买了一台立式钢琴。但是全家只有年轻的格什温会演奏这个乐器，他对各种雷格泰姆、进行曲和表演的曲调耳熟能详。不久他就开始正式上古典音乐的课，学习了莫扎特、肖邦和德彪西。到了15岁，音乐成为格什温的全部生活，他从高中退学，到叮盘巷（美国纽约的流行音乐街——译者注，见第三十五章）当了一名歌曲推销员，一周挣15美元。1919年，格什温停止推销别人的音乐而开始推销自己的作品了。凭着他的主打歌曲《斯万尼》，他在21岁时就成为又富又有名的人。

但是格什温的母亲用在古典钢琴课上的钱并没有白花，在20世纪20年代，她的儿子逐渐把注意力转到传统的古典体裁上。在三部大型管弦乐作品中（《蓝色狂想曲》，1924年；F大调钢琴协奏曲，1925年；《一个美国人在巴黎》，1928年），他创造了一种被称为"交响爵士"的音乐，这是一种爵士乐语言和古典交响曲的织体和形式的融合。后来，在1935年，他把古典音乐与爵士乐的融合扩大到歌剧领域，创作了《波吉与贝斯》（2011年在百老汇重新上演），其中的标志性歌曲《夏日时光》最为著名。

《波吉与贝斯》表现了南卡罗来纳州查尔斯顿的一个虚构的地方"鲇鱼街"的美国黑人生活的方方面面。在整部歌剧中，《夏日时光》的作用如同一个固定乐思（见第二十一章）——一个无处不在的旋律。它第一次和最令人难忘的出现是作为克拉拉对她孩子唱的一首摇篮曲，然后是作为爆炸性的赌博游戏中一个对位主题，它在第二幕和第三幕中也有再现。民歌元素包括对五声音阶的暗示（在这里是A、C、D、E、G）、导音的缺失（导音给音乐带来一种西方的"古典"音响），也许还有小调式。爵士乐的元素在某种程度上是可以听出来的。它取决于表演，取决于歌手和乐手对节奏和音高之间的滑音采取多大的自由——也就是说，取决于他们在其中加入多少爵士乐的风味。

图33.7
乔治·格什温

聆听指南

格什温:《夏日时光》(1935),选自《波吉与贝斯》

体裁:歌剧咏叹调

形式:分节歌

情景:歌剧开始时,舞台上是"鲇鱼街"的一个夏日傍晚,克拉拉是一

个渔夫的妻子,对着她的婴儿唱了一首摇篮曲。不同歌手对这首《夏日时光》做出了很多不同的解释,在这里,蕾娜·霍恩大声唱出了一种百老汇的音响,由一个加弱音器的小号为特色的大乐队伴奏。

0:00　器乐引子

第一段

0:12　夏日时光……

第二段

1:03　在其中的一个早晨……

1:54　爵士风格的演奏者增加了第二段的变奏

格什温:夏日时光 ♫

关 键 词

《诗篇集》	班卓琴	副歌
《海湾诗篇歌集》	布鲁斯	雷格泰姆
放声高唱	节奏乐器组	大乐队
赋格调	器乐间插	节奏段
民间音乐	呼唤与应答	新奥尔良爵士乐
乡村音乐	布鲁斯音阶	摇摆乐
叙事歌	布鲁斯音	交响爵士乐
民间小提琴	爵士乐	叠歌

第三十四章
战后爵士乐

对于美国来说 20 世纪前半叶是以两次世界大战和"大萧条"为标志的"焦虑时代"。与之相反的，20 世纪后半叶则是大部分美国人收入大大增加的"繁荣时代"。虽然许多流行音乐家变得更富有，然而，对于爵士乐来说，情况却相反。20 世纪 30 年代兴起的大乐队流行于大萧条时期和"二战"开始时，但是当战争结束后美国兵返回他们的家园时，他们逐渐地转向另外一种音乐：摇滚乐。爵士音乐家也走向另一种方向，创造了一种叫作"毕波普"的新风格。有讽刺意味的是，毕波普是流行音乐，但又全然不是那么流行。它是为内行的"小范围听众"创作的。

毕波普

在大约 1945 年摇摆乐时期结束的时候，很多最好的年轻演奏家们感到，按照大乐队写下来的乐谱演奏限制了他们的创造性。他们想返回一种风格，其中即兴比作曲更重要，表演者，而不是作曲者或改变者，才是主宰一切的国王。他们精心地选择演奏的伙伴，组成小型、精选的乐队在曼哈顿和哈莱姆的夜总会演出，因此创造出一种新的炫技风格的爵士乐。

毕波普（bebop），或称"波普"，是一种有棱角的、强烈驱动的爵士乐，由一个不用乐谱的小乐队演奏。尽管没有人能肯定地说出这个词的起源，它可能来自歌手即兴喊叫的一些音节，用来使这种具有风格特色的快速而活泼的旋律声乐化。

典型的毕波普乐队是一个包括小号、萨克斯管、钢琴、低音提琴和鼓的组合——与大乐队相比，演奏者少了许多。这种风格的创建者经常采用已有的旋律，并把它们装饰得几乎听不出原来的曲调了。其中最好的独奏者是萨克斯管演奏者查理·帕克 (1920—1955) 和小号手迪兹·吉莱斯皮 (1917—1993)，他们都有令人称奇的技巧和难以置信的演奏速度。在他们发狂的旋律下方的和声也有了变化，导致复杂的和声，有时变成晦涩难解的不协和和弦。因此，毕波普要求高难的技巧和一个灵敏的音乐家的耳朵，能够识别出这样的和声变化。不是所有大乐队的音乐家都有能力或兴趣演奏这种新的风格。毕波普是为精英小众的，它的小范围的听众的兴趣并不在于它演奏什么，而是在于它是如何演奏的。有一个人，他的演奏不同于以往的任何人，他就是毕波普的偶像人物查理·帕克。

"大鸟"查理·帕克（1920—1955）

也许最有天分的毕波普艺术家就是"大鸟"查理·帕克了（见图 34.1），他是克林特·伊斯特伍德的电影《大鸟》（1998）的主题。帕克是个悲剧人物，他

图34.1
"大鸟"查理·帕克（左）和
迪兹·吉莱斯皮

吸毒、酗酒、反社会，但作为一个即兴创作表演者，他的技巧除了路易斯·阿姆斯特朗以外，没有其他的爵士音乐家可以相比。事实上阿姆斯特朗和帕克的生活轨迹存在一个有趣的比较，他们都出身于极度贫困的贫民区，阿姆斯特朗在新奥尔良，而帕克则在堪萨斯城，他们之所以能够成功都归功于他们超常的天分和辛勤的工作。但阿姆斯特朗是一个性格外向者，只是把他自己作为一个公众艺人而非一个艺术家。与之相反的是帕克并不在意别人是不是喜欢他的音乐，他试图疏远他身边的每一个人，甚至最后包括他长期的朋友和演出伙伴迪兹·吉莱斯皮。生活的毫无节制、孤独以及贫穷导致了他的死亡，帕克享年34岁。帕克的个人生活可能是很混乱的，但是他创新的演奏风格却无可否认地改变了爵士乐的历史。

20世纪40年代中期，帕克与另一位毕波普的偶像人物吉莱斯皮搭档，创造了大部分毕波普最早的标准曲。一首**标准曲**（standard）就是一个很有影响力的曲调，它启发其他音乐家录制了他们自己对它的解释，每一个新的版本被称为一个"**翻唱**"（cover，即改编）。一首标准曲被一百多个不同的艺术家再录制并不少见。通过创作和录制一系列的标准曲，帕克和吉莱斯皮使毕波普成为一种正统的爵士乐形式，不久，他们就与阿姆斯特朗和艾灵顿一起跻身于这个时代最有影响的爵士乐艺术家之列。

由帕克和吉莱斯皮创作的一首标准曲是《咸花生》，它展示了毕波普风格的很多典型的特点，包括一种疯狂的速度、复杂的旋律线和对即兴的专注。帕克和吉莱斯皮在他们各自的独奏中都展示了辉煌的技巧和音响，特点是大量的音符和音符之间很小的空间。

聆听指南

《咸花生》

迪兹·吉莱斯皮和肯尼·克拉克记谱
由吉莱斯皮和他的全明星阵容演奏：迪兹·吉莱斯皮，小号与人声；查理·帕克，中音萨克斯管；阿尔·海格，钢琴；科里·鲁塞尔，低音；西尼·凯特莱特，鼓（1945年录音）

迪兹·吉莱斯皮：咸花生 ♪

体裁：毕波普　形式：分节歌，每一节的曲式是 AABA

聆听要点：曲调（《咸花生》，或《波普，毕波普》）是怎样只提供了一个开头的动机，然后，它能够被扩展成辉煌的独奏，并用一种极快的速度演奏。

时间	段落	内容
0:00	引子	结合了《咸花生》动机
0:12	A	带有《咸花生》动机的旋律
0:19	A	反复 A 的旋律
0:25	B	对比的旋律
0:32	A	反复 A 的旋律
0:38		8 小节间奏
0:45	AABA	帕克用萨克斯管演奏旋律，迪兹演唱《咸花生》；中音萨克斯管独奏 B 段
1:11		16 小节间奏
1:24	AABA	钢琴独奏
1:48	AABA	帕克中音萨克斯管独奏
2:14		10 小节间奏，最后 2 小节由小号独奏
2:22	AABA	吉莱斯皮演奏小号独奏
2:47		16 小节鼓的独奏
3:05	尾声	与引子相同

酷爵士

到 1950 年的时候，爵士乐已经不再年轻，因为它已经差不多 50 岁了。而且到这个世纪中叶的时候，人们已经不能再用"爵士乐"这个词来谈论指一种特殊的风格了。通常"爵士乐"这个术语可能涉及下面三个体裁中的一个：新奥尔良爵士乐、摇摆乐或毕波普。其中毕波普是最前卫的，但是它并不被所有人喜爱，因为它的节奏太快和太激烈，几乎难以驾驭。一个直接的反应就是一种被称为"酷爵士"的形式的出现，它寻求用更松弛的感觉和不那么疯狂的独奏，使毕波普强烈驱动的音响变得更柔和。音乐家们会继续实验。不久，其他爵士风格也被发展出来，成为有效的形式，包括 50 年代的"调式爵士"（它使用非大小调的音阶）、60 年代的"自由爵士"（以不可预料的即兴为标志）、60 年代末和 70 年代的"融合"（爵士乐与摇滚乐元素的结合）。这三种风格（酷、调式和融合）的先锋便是小号手迈尔斯·戴维斯。

迈尔斯·戴维斯（1926—1991）

迈尔斯·戴维斯出生于圣路易斯，一个牙医的儿子，在他 13 岁时开始学习小号并且在两年以后就能够独自演奏了。1944 年他搬到纽约，离他的偶像查理·帕

图34.2
迈尔斯·戴维斯在录制他的重要专辑《酷爵士的诞生》。

克和迪兹·吉莱斯皮（见前面的论述）更近了。事实上最初戴维斯的竞争者就是他们，这是一种规矩的毕波普风格，但是戴维斯本身更甜美的声音在1949—1950年间在纽约被录制成唱片。这些作品被收入一张叫作《酷爵士的诞生》的唱片中（见图34.2）。简而言之，**酷爵士**（cool jazz）是一种反对毕波普的激进风格的音乐，它强调抒情性，较低的乐器音域，适中的速度和更为安静的力度等级。戴维斯不是酷爵士的唯一代表，还有盖瑞·穆里根（1927—2002）和戴夫·布鲁贝克（1920—）等人，但是戴维斯是他们中最有影响力的。

对于听酷爵士所必须的是，我们要看看戴维斯的专辑《酷爵士的诞生》中的"杰鲁"一曲。戴维斯没有用典型的由五位演奏者组成的爵士小乐队，在这个专辑中，他用了九件乐器。大号和圆号这些爵士乐不常用的乐器，为织体增加了音响的分量，使乐队的音响不太像小型的毕波普，而更像一个有节制的大乐队。而且，独奏明显地不那么"火热"——不那么快，不那么紧张。代替查理·帕克的中音萨克斯管的高音的，是由盖瑞·穆里根演奏的更低、更平滑的次中音萨克斯管。同样，戴维斯低沉而甜美的声音也代替了吉莱斯皮极具战斗性的小号声。我们听到了戴维斯的更低的、更甜美的声音。戴维斯更喜欢这种乐器的较低音域的"更冷静些"的声音。他知道他不能与吉莱斯皮的辉煌的音响和技巧相竞争，因此他发展出一种更柔和的声音，演奏的音符更少，空间更多，因此使音乐具有更加松弛和空灵的感觉。尽管很多乐迷声称更喜爱吉莱斯皮或戴维斯的演奏，但是不可能说清这两位伟大的小号手谁略胜一筹。

聆听指南

《杰鲁》

盖瑞·穆里根记谱和改编
迈尔斯·戴维斯和他的乐队演奏：迈尔斯·戴维斯，小号；盖瑞·穆里根，萨克斯管（1949年录音）

盖瑞·穆里根：杰鲁 ♫

体裁：酷爵士

形式：分节歌，每一节的曲式是 AABA

聆听要点：萨克斯管的突出的柔和音响，小号较低的音高，更中庸的速度，不过，旋律乐器仍然演奏大量的爵士乐的切分音，与低音提琴提供的高度规则的律动相对应。

0:00	A	旋律由主调风格开始，但是圆号很快分成旋律和伴奏
0:10	A	旋律线重复
0:21	B	重音音型由全乐队奏出，短小的次中音萨克斯管独奏引向下一个 A
0:36	A	旋律线重复
0:47	AABA	迈尔斯·戴维斯的小号独奏，圆号演奏断续的背景音型
1:30	A	乐队用不同的节拍演奏主调的音型（他们暂时不用一小节四拍来演奏），短小的次中音萨克斯管独奏结束一小节四拍的部分
1:41	A	主调音型的重复，次中音萨克斯管独奏
1:51	BA	盖瑞·穆里根演奏次中音萨克斯管的独奏
2:13	A	旋律，但有戏剧性的变化
2:24	A	被变化的旋律重复
2:34	B	第一个 B 段重复，但是用小号独奏，而不是次中音萨克斯管
2:50	A	被变化的旋律重复，带有变化的结尾
3:01	尾声	

融合与其他

在 20 世纪 60 年代末，迈尔斯·戴维斯受到斯莱和斯通家庭的音乐的影响，发行了结合摇滚乐元素的两张专辑。这种新音乐起初被叫作爵士—摇滚，但后来更常见的叫法是"融合"（fusion）。因为更年轻的音乐家们，从爵士乐中获取灵感，但也很熟悉查克·贝利和披头士的摇滚乐，采用这种新音乐，融合便成为爵士乐的一种新风格。

今天，很多爵士乐的风格仍然可以听到。新奥尔良爵士也叫作传统爵士或迪克西兰爵士，仍然是爵士乐起源的那个城市的标志。全美国的学校中也有以大乐队为特征的爵士乐项目。毕波普继续在纽约的夜总会吸引着听众，酷爵士和融合爵士仍然活跃在爵士乐的广播电台中。当今的爵士乐艺术家，如歌手兼钢琴家戴安娜·克罗尔（1964—）、小号手克里斯·博蒂（1962—）、萨克斯手伯尼·詹姆斯（1961—），尽管在流行音乐界打拼，他们既受到评论又享有大众的喝彩。不过，可以肯定的是，近年来最有影响和最获认可的爵士音乐家是温顿·马萨利斯（1961—）。

温顿·马萨利斯（1961—）：当今爵士乐的代表

我们关于爵士乐的讨论从新奥尔良开始，也从那里结束。当今，最著名的爵士乐乐手是温顿·马萨利斯（见图34.3）。他出生于新奥尔良——传统爵士乐的发源地。他的父亲是钢琴手艾利斯·马萨利斯，弟弟是萨克斯管手布兰弗德·马萨利斯。因为出身于音乐世家，温顿6岁就得到了他生平第一把小号。为了练就高超的技术和"了解什么使音乐如此伟大"，他学习了古典曲目，并于1979年被位于纽约的朱丽亚音乐学院录取。1984年，马萨利斯成为唯一同时以古典乐（演奏海顿的小号协奏曲）和爵士乐（演奏他本人的专辑《想念一人》）演奏者的双重身份赢得了格莱美大奖的人。他一共赢得了九次格莱美大奖，其中包括他的爵士清唱剧《战场上的血》，这部作品还赢得了1997年度的普利策奖。

图34.3
温顿·马萨利斯

从2006年起，马萨利斯是纽约的林肯中心的爵士乐指导，为爵士乐继往开来。马萨利斯最近关注于爵士乐的融合，和不同的艺术家合作，例如埃里克·克拉普顿（2011）和保罗·西蒙（2012）。从他在林肯中心的有利地位，并通过像《爵士乐怎样改变你的人生》（2008）这样的书，马萨利斯成为当今爵士乐的代言和大使。他对1920年的叙事曲《在晚霞中》精彩的改编显示了他出众的、有表现力的艺术技巧。当你在聆听时，问问你自己，马萨利斯是在演奏帕克和吉莱斯皮的"火热"的毕波普风格，还是在演奏迈尔斯·戴维斯的"冷酷"的风格？

聆听指南

《在晚霞中》

温顿·马萨利斯演奏，小号；马尔库斯·罗伯茨，钢琴；罗伯特·赫尔斯特，低音；杰夫·瓦兹，鼓（1986年录音）

体裁：为爵士乐四重奏而作的叙事曲

形式：三部曲式（ABA）

聆听要点：爵士乐的更柔和更慢的那一面。有时，演奏音乐就像骑自行车，如果你不能保持某种速度，你就要摔倒。请注意演奏者是如何在这首优美的慢速圆舞曲中冒险地接近顶点的。

温顿·马萨利斯等：在晚霞中　♪

0:00	A	乐句 a
0:32		乐句 b
1:00	B	乐句 c
1:31		乐句 d
1:59	A	乐句 a
2:30		乐句 b
3:01		过渡
3:14		尾声

关 键 词

毕波普	翻唱	融合
标准曲	酷爵士	

第三十五章
百老汇、电影、视频游戏音乐

在前面两章中，我们探究了美国流行音乐的体裁，通常在它们当中口头流传占有很大的比例。布鲁斯的起源是民歌传统，它是一种几乎不用记谱而一代一代传承下来的音乐。绝大多数的爵士乐也是这样不用记谱，只依靠即兴的创作，因此，从定义上看，爵士乐必不可少的核心并不包括记谱法的使用。但是有一些流行音乐却与之相反，是要求有记谱的。客厅音乐（parlor song）抓住了20世纪初美国主流的音乐爱好者，是以记谱和印刷的方式出版和销售的。这是你可以买到并拥有在手的音乐。

想象一下，在没有留声机、广播、MP3播放器之前，你怎样听到最新的流行歌曲并且从中选择你喜欢的那种类型呢？他们把音乐做成小样放在当地的音乐商店，商店里有**歌曲推销员**边弹边唱，就像年轻的格什温那样（见第三十三章）。每首歌都写成声乐与钢琴伴奏的乐谱，可以作为散页乐谱购买，通常一份大的对折的乐谱包括四页（双面印刷）。买了这首歌，一个人就可以在家随着钢琴演唱和演奏。用这种方法，处于19世纪与20世纪之交的美国中产阶级，在灌制唱片工业出现之前，能够在自己家里欣赏最新的流行音乐。

叮盘巷：百老汇的先驱

在那些年里，美国音乐商店最大的聚集地是在纽约一个靠近百老汇和第28大街的区域内。因为大量吵闹的歌曲推销员在这一地区，他们产生的声音听上去好像一群人在叮叮当当地敲打洋铁罐，这个地区也因此得了个绰号——**"叮盘巷"**（Tin Pan Alley，见图35.1）。美国"音乐工业"的雏形在这里诞生。许多叮盘巷的大型商店都既有"驻家"的能很快写出新歌的作曲家，又有能同时把它们作为单张乐谱印刷出来的出版商。版权法在当时得到了加强，一些歌曲获得了巨大的商业成功。查尔斯·哈利斯的《舞会结束以后》（1892）为它的出版者赚到2.5万美元；哈利·冯·蒂尔泽的《金鸟笼里只有一只鸟》（1900）第一年就售出200万张，格什温虽然当年还是一个无名小卒，但是在第一年里，他的《斯万尼》（1919）还是为他赚到了1万美元。而在当时一个美国家庭的年平均收入也不过只有1000美元多一点。世纪之交最成功的作曲家是欧文·柏林。他创作了大概3000首歌曲，其中包括《上帝保佑美国》《白色圣诞》（克罗斯比在1942年灌制该唱片之后销售了4000万张，这是有史以来最大的单曲销售量），而且"没有任何行业像娱乐业这样"。的确，叮盘巷的歌曲在地理上和

图35.1
美国音乐商业的起源可以在这张20世纪初的叮盘巷的照片中看到。乔治·格什温在杰罗米·H.雷米克公司（图中顶端）找到了他的第一份工作。右下角可以看到"威廉·莫里斯"的招牌，它于1898年建立，出版乐谱并预定演艺节目向百老汇推送。今天，威廉·莫里斯娱乐公司代理了像汤姆·汉克斯、茱莉亚·罗伯茨这样的演员，以及包括肖恩·康姆斯、痞子阿姆和泰勒·斯威夫特在内的很多音乐家。该公司目前的估价是10亿美元。

商业上都是与纽约的"娱乐业"街区联系在一起的，它的中心就在 42 街到百老汇的几个街区里。

百老汇音乐剧

百老汇**音乐剧**（也称音乐喜剧）是一种美国流行音乐戏剧的形式，它在 1900 年以后迅速崛起。音乐剧是以"book"（脚本）为基础的，包括"抒情诗"（用于歌曲的押韵的诗歌）。音乐剧中的大部分对话是说的，但是情感的高潮点仍然是唱的。最早的百老汇音乐剧是由本土美国人写的，其中最著名的是乔治·M. 科汉（《小琼尼·琼斯》，1906，其中包括《向百老汇致敬》）和杰罗姆·科恩（《演艺船》，1927）。《演艺船》中让人百听不厌的是它的标志性歌曲《老人河》，这首歌曲最显著的特征是：它具有独特的美国音乐的气质，特别是布鲁斯、爵士乐和黑人灵歌。

作曲家理查德·罗杰斯（1902—1979）与诗人奥斯卡·哈默斯坦（1895—1960）的合作标志着美国音乐剧黄金时代的开始。在不到二十年的时间里，这个极具天分的创作团队写出一系列重量级音乐剧作品：开始是《俄克拉荷马》（1943），随后是《旋转木马》（1945）、《南太平洋》（1949）、《国王与我》（1951），并以《音乐之声》（1959）终结。他们的成功是空前的：《俄克拉荷马》一开始就上演了 2 248 场，《国王与我》上演了 4 625 场。罗杰斯和哈默斯坦通过混合有鉴赏力的歌词（即使是感伤的）和激发情感的旋律（即使是方整的）找到了金子，《百老汇歌本》（印刷发行的音乐剧标准曲目的曲集）充满了这些主打歌曲，例如《啊，多么美丽的早晨》（选自《俄克拉荷马》）、《你永远不会孤独前行》（选自《旋转木马》）、《某个令人陶醉的夜晚》（选自《南太平洋》）、《认识你》（选自《国王与我》）、《攀登每一座高山》（选自《音乐之声》）——全都是罗杰斯和哈默斯坦创作的。

在 20 世纪和 21 世纪之交，百老汇的舞台被英国人安德鲁·劳埃德·韦伯所主导（《贝隆夫人》《猫》《星光快递》和《歌剧魅影》），他的作品不仅创造了令人倾倒的旋律，而且还有炫目的舞台效果——百老汇的壮观场景。今天，多样性似乎成了百老汇的口号。它提供了早期的美国音乐剧的复兴（科尔·波特的《万事皆空》和格什温的《波吉与贝斯》），传统模式的常青树作品（《芝加哥》和《女巫前传》），受欢迎的电影的改编（《修女也疯狂》《狮子王》），基于较早的流行歌曲的音乐剧（《泽西男孩》《孟菲斯》和《妈妈咪呀》），甚至还有宗教主题的音乐剧（《摩门书》《天降神迹》）。为走进百老汇音乐剧核心，让我们考察 20 世纪下半叶最受大众欢迎和商业上最成功的三部音乐剧，它们是三部百

老汇的经典。

利奥纳德·伯恩斯坦（1918—1990）

伯恩斯坦是在哈佛大学和费城的柯蒂斯音乐学院接受的教育，是 20 世纪最伟大的作曲家、指挥家和音乐的诠释者之一。作为一名作曲家，多面手的伯恩斯坦创作了交响曲和芭蕾舞音乐，还有电影音乐和 4 部音乐剧。作为一名指挥家，他执棒著名的纽约爱乐乐团近半个世纪。而作为一个技巧辉煌的钢琴家、教育家和艺术的鼓吹者，他甚至对美国总统施加了影响，特别是约翰·肯尼迪。美国还从来没有拥有过一位比雄狮般的伯恩斯坦更有力量的音乐领袖。

《西城故事》（1957）

当伯恩斯坦的《西城故事》在 1957 年首演时，它成为十年间的音乐轰动事件。演出成功地混合了新旧风格：标准的百老汇剧目被注入现代主义音乐，而一个古老的故事被移植到现代的城市背景中。在伯恩斯坦讲述的罗密欧与朱丽叶的故事中，世仇的两个家族——卡普莱和蒙太古家族变成了纽约的街头帮派——全是美国人的"喷射帮"和波多黎各人的"鲨鱼帮"。不幸的恋人是托尼和玛利亚，托尼是喷射帮的前领导，而玛利亚是鲨鱼帮的领导的妹妹（见图 35.2）。

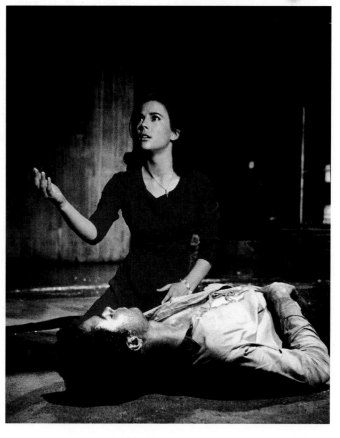

图35.2

娜塔莉·伍德在伯恩斯坦的《西城故事》电影版（1961）中饰演玛利亚一角。

他们在学校健身室举办的舞会上相识，随后，他们在玛利亚的防火门梯前幽会（朱丽叶的阳台）并唱着动人的二重唱《今夜》。在《今夜》的歌词中，过去、现在和未来似乎全都汇聚一个世界中，由于爱情的到来而突然变得美丽，年轻恋人的心跳被转化在音乐中，速度不断地波动着，较慢的抒情乐句由于强烈的情感而很快地加速，然后又慢下来。有时，旋律被铜管乐器和弦乐器有力的切分音伴奏所强调，令人想起拉丁美洲的音乐风格和玛利亚的背景。两位恋人彼此间轮流歌唱并一起合唱，展示了他们完美的协调性。就像罗密欧与朱丽叶那样，托尼和玛利亚可以炽情相恋，但他们命中注定了悲剧的结局。在第二天结束的时候，托尼在促使两个帮派和解的努力失败后被杀，玛利亚悲痛地扑倒在他的尸体上。

聆听指南

利奥纳德·伯恩斯坦：《今夜》，选自《西城故事》（1957 年原版录音）

角色：托尼与玛利亚

情景：托尼和玛利亚在以前的晚间舞会上相遇并相恋，在她的住所外的防
火门梯上唱起了一首爱情二重唱。

0:00	宣叙调似的交换演唱	玛利亚
		只有你……
		永远。
		托尼
		对我来说没有比你更好的了……
0:48	《今夜》的旋律由弦乐引入， 玛利亚唱第一段	玛利亚
		今夜，今夜……
1:59	第二段由托尼和玛利亚一起唱	托尼和玛利亚
		今夜，今夜……
3:14	《今夜》旋律的简短再现	晚安……

斯蒂凡·桑德海姆（1930— ）

　　斯蒂凡·桑德海姆虽然最初是作为《西城故事》的词作者而获得认可，但不
久就成为一名美国音乐剧的主要作曲家了。他是百老汇传奇的奥斯卡·哈默斯坦
二世和十二音的古典音乐作曲家米尔顿·巴比特的私人学生，具有把优秀音乐剧
的诙谐的歌词融入交响乐复杂的音乐织体中的才能。他通过现代主义音乐技巧和
他自己的简洁的诗歌的无缝结合，提高了 20 世纪末的美国音乐剧的质量，因而
获得广泛认可。桑德海姆的音乐剧在风格上变化很大，结合了受到格什温启发的
爵士和声、斯特拉文斯基式的不和协音、维也纳的圆舞曲，以及标准的百老汇音
乐剧的手法。

《舰队街的魔鬼理发师斯维尼·托德》（1979）

　　桑德海姆重要的音乐剧有《去法庭路上发生的趣事》（1962）和《走进森林》
（1987）等，其中尤其是《舰队街的魔鬼理发师斯维尼·托德》（1979）被认为
是一部音乐剧的杰作，故事基于 19 世纪有关魔鬼理发师的惊悚小说，他切断他
的顾客的喉咙，并把牺牲者做成肉饼。桑德海姆的流行的惊悚版本是特别精心策
划的，它很像一部歌剧（的确，它也是由一个歌剧公司上演的），并在 2007 年
被成功地改编成一部电影（蒂姆·波顿导演，琼尼·德普主演，见图 35.3）。这
部三个小时的悲剧很少有对白，对歌手的技巧要求很高，并且有一种不协和的、

现代主义音乐的风味。桑德海姆的歌剧式的音乐剧在很多方面都是复杂的：它要求精致的舞台机械装置（一个巨大、多层、旋转的理发店／肉饼店），戏剧结构与托德一生遇到的与次要角色有关的复杂的次要情节交织在一起。但是，与音乐的辉煌相比，舞台效果和戏剧的复杂性似乎都是次要的。

图35.3
斯蒂凡·桑德海姆

《斯维尼·托德》音乐熟练地把观众带入这个可怕的故事中。幽灵般的开幕音乐《托德的叙事歌》有一首直接向观众演唱的令人战栗的合唱，合唱副歌的旋律（"舞动你的剃刀"）使用了《末日经》这首安魂弥撒中的圣咏的开头音高（见第二十一章，《幻想交响曲》）——这只是很多对其他音乐体裁和传统的精致的借用之一，桑德海姆把它们巧妙地运用在自己巨大的总谱中。慢慢地，利用这些歌词的开头片段和简约主义的片段旋律，作曲家开始把动机、乐器和歌手结合成一个合唱与乐队的巨大的音墙。

聆听指南

斯蒂凡·桑德海姆：《托德的叙事歌》，选自《舰队街的魔鬼理发师斯维尼·托德》（1979）

体裁：百老汇音乐剧的合唱

形式：带有插入段的分节歌

情景：演员们预演托德的故事，他是伦敦的舰队街的杀人理发师

时间	描述	歌词
0:00	管风琴演奏不协和的前奏曲	
0:34	音乐的"尖叫声"	
0:40	半音的两个音构成的嘈杂的固定反复提供了背景	
0:48	第一段	
		倾听这个故事……
	第二段	
1:14	尖声的木管乐器加入伴奏的固定反复	
		他开了一个店……
1:41	合唱，不协和的和敲击式的	挥舞你的剃刀！
	第三段	
2:02	演员分开	
		他的需要是一点……
2:24	合唱变得更加紧张、不协和，节奏不连贯	不引人注目的斯维尼……
	第四段	

斯蒂凡·桑德海姆：托德的叙事歌

2:58　响亮的固定反复逐渐减弱，引向平静

　　　　　　　　　　　　　　　　　　　　　　倾听这个故事……

然后是敲击式的结尾

百老汇的经济状况和今天的聆听体验

　　"想做一次表演吗？带点钱来！"这是百老汇的咒语。当然，要搞一台表演并赚钱，必须租用一个剧院和雇用表演者。但是在表演能够进行之前，剧院必须有特殊的设备，产品也必须做广告。百老汇音乐剧的启动广告的预算是每周 1.5 万～ 10 万美元。像《蜘蛛侠》这样的技术上比较困难的音乐剧的全部费用可以高达7 500 万美元。为了如此高的费用，制作人要组成一个投资者共同体，出售音乐剧的股票。如果演出进行得很好，投资者便分得了利润，如果不好，他们便血本无归。第一篇评论是至关重要的。但是即使演出通过了评论的考验，每周的演出花费必须收支相抵，它们从像《妈妈咪呀》这样的中等演出的 35 万美元到像《歌剧魅影》这样的大型演出的近乎 60 万美元不等。一个高度成功的音乐剧演出可以轻易地收回它的成本。《歌剧魅影》在一周内收回了 1 500 万美元，而《狮子王》甚至挣得更多，大约有 2 000 万美元，这只是因为它的票价是百老汇最高的。（《歌剧魅影》的一般座位售价是 98 美元，而《狮子王》售价 150 美元。）然而，即使这样的高价，制作人也不敢保证成功，只有大约 30% 的音乐剧能获得利润。

　　但是，怎样才能带来更多的收益并增加你成功的机会呢？减少音乐家，为更多的付费的消费者创造空间！百老汇剧场的最近一项发展是从把舞台和观众分开的乐池中撤走音乐家，并填充了附加的座位。管弦乐队仍然是"现场"的——音乐家联合会的合同要求这样，但是演奏者们被放在剧院的两层或三层楼上的一个分开的房间里，电子的音响通过扩音器传到下面的剧场。这种"离开现场"的手法最大化了票房的收益，但是观众们却搞不清音乐是实况的还是事先录制的。

安德鲁·洛伊德·韦伯（1948—）：《歌剧魅影》（1986）

　　在讨论百老汇的时候，如果不提一下安德鲁·洛伊德·韦伯便是不完整的，他是音乐剧作曲家中最成功的一位，至少按照利润和公众的认可来看是这样的。洛伊德·韦伯的重量级音乐剧的清单甚至比罗杰斯和哈默斯坦的还长：其中有《超级明星耶稣基督》（1970）、《艾薇塔》（1976）、《猫》（1981）、《星光特快》（1984）和《歌剧魅影》（1986）。就像伯恩斯坦和桑德海姆，洛伊德·韦伯在音乐上接受的是古典音乐的训练，上过牛津大学和伦敦的皇家音乐学院。但是，和他的那些在音乐中加入现代主义元素的美国竞争者不同，洛伊德·韦伯把本质上是一种浪漫主义的音响带进了他的音乐剧。我们都记得《阿根廷别为我哭泣》（《艾薇塔》）、《记忆》（《猫》）和《夜晚的音乐》（《歌剧魅影》），因为洛伊德·韦伯给了我们大多数人想听的东西：优美的、咏叹调似的旋律，带有

强大的铜管乐器和起伏的弦乐器的丰富的浪漫主义配器。他把这些与导演蒂姆·莱斯创造的壮观的舞台效果与一种成功的惯用手法结合起来。

的确，《歌剧魅影》取得了一种音乐剧历史上史无前例的成功，使它的作曲者成为一名亿万富翁。《歌剧魅影》1986 年在伦敦首演，然后，1988 年在纽约首演，是上演时间最长的百老汇音乐剧，只在纽约，它就在 1 450 万观众面前演出了 1 万多场。在令人陶醉的歌曲如《夜晚的音乐》《想着我》和《我请求你的一切》中，演出充满了对观众的吸引力：2011 年是它在纽约至今最为赚钱的一年，大致的收益是 4 480 万美元。在世界范围内，这部音乐剧已经在 27 个国家的 145 个城市演出过，收益大约是 5.6 亿美元。

"世界范围"可能是这里的关键词。起初，百老汇音乐剧聚焦于大街上出名的美国男人和他的"女人"的问题，他们正好都生活在纽约。今天，音乐剧走向全球了。它构思的眼光倾向于普遍的主题，求助于一种国际的市场。因此在我们的音乐剧世界中又有衰退和同质化的另一种表现。

电影音乐

做一部电影版的百老汇音乐剧吗？或做一部电影改编的百老汇音乐剧吗？这两种体裁在今天频繁地被换位，说明它们有很多共同点，它们都很有用音乐加强戏剧的能力。尽管我们可能没有意识到，事实上一部电影的音乐甚至可能比画面更能影响我们的情感。例如，人们只要听到约翰·威廉姆斯的《大白鲨》（1975）中的低音弦乐的阴沉的主题，就知道有可怕的事情即将发生。或想一想《惊魂记》（Psycho，1960）的著名的淋浴场景中伯纳德·赫尔曼的尖叫的、刺痛情感的弦乐段落。这些典型的电影主题成为流行文化中即将到来的厄运的音乐象征。

但是电影音乐还有比仅仅搅动情感更多的功能。音乐可以成为电影背后的创造性的灵感，就像艾米·曼为保罗·托马斯·安德森的《木兰》（Magnolia，1999）创作的歌曲，或凯文·兰尼克为乔治·克鲁尼的一部同名电影而作的《在云端》（2009）。实际上，音乐可以为电影贡献与摄影、台本和剪辑等这些重要元素同样多的东西。在更细致地考察一位作曲家（约翰·威廉姆斯）怎样强调画面和完成音带之前，让我们先看一看电影从 19 世纪末诞生以来运用音乐的一些不同的方式。

作为电影音乐的古典音乐

电影音乐的艺术上的先例可以追溯到古希腊戏剧的合唱，但是电影音乐最近的亲戚可能是歌剧。序曲和其他歌剧场景经常被用作默片的配乐。例如 D.W. 格

里菲斯的默片史诗《一个国家的诞生》（1915）所用的管弦乐曲有韦伯的《魔弹射手》序曲和瓦格纳的《女武神》中的"女武神的飞驰"（见第二十四章）。但只有最大城市的最大剧场才付得起在默片放映中由大管弦乐队演奏的费用。大部分剧场使用音色丰富，有很多音栓的管风琴来提供音乐。

甚至在有声电影出现几十年后，一些电影还在继续大量使用古典音乐。有时它补充了一种新的、原创的音乐，例如像大卫·里恩的《相见恨晚》（1945）中对拉赫玛尼诺夫音乐的使用，保罗·托马斯·安德森的《血色将至》（2007）对勃拉姆斯小提琴协奏曲的惊人运用。斯坦利·库布里克的几部电影——《2001：太空漫游》（1968）、《发条橙》（1971）、《闪灵》（1980）、《大开眼戒》（1999）——全部使用了已有的音乐。其中最有名的《2001：太空漫游》是电影叙述和已有的古典音乐的最佳结合的一个例子。库布里克在传达尼采的小说的中心主题时，向新的观众引用了理查德·施特劳斯的《查拉图斯特拉如是说》的强有力的开头音乐：从史前人到人，并最终到某种"超人"的进步。米洛斯·福尔曼在《莫扎特传》（1984）中只用莫扎特的音乐来加强莫扎特与萨里埃利的一段虚构的故事。最近，贝多芬的第七交响曲的慢乐章也被成功地运用在电影《国王的讲演》（2010）的高潮时刻。

当代的折中主义

对于电影音乐来说，钟摆在"严肃"的和流行的风格之间摇摆，就像在其他艺术中历来的那样。用更老的"严肃"的交响音乐处理电影音乐，包括使用一种大型的、弦乐主导的管弦乐队演奏古典音乐或用古典风格新创作的音乐的做法，从 20 世纪 80 年代开始，经常让位于一种简单得多的想法：用已有的流行音乐谱写整部电影的音乐。不过，今天最成功的电影音乐作曲家寻求一种折中的道路。丹尼·埃尔夫曼、托马斯·纽曼、霍华德·索尔和其他人实现了传统的管弦乐队写作与流行音乐感觉之间的平衡。其中的成功电影——《蝙蝠侠》（1989）、《肖申克的救赎》（1994）、《指环王》三部曲（2001—2003）——融合了这两种重要的音乐语言，说明电影音乐的未来在于古典、流行，以及逐渐增长的电子音响的一种和谐的混合。

约翰·威廉姆斯（1932—）：《帝国反击战》（1980）

现在让我们更细致地考察一下音乐是如何与一部电影的视觉元素和对白一起工作的，使用的例子可能是有史以来最受好评的电影音乐作曲家约翰·威廉姆斯的作品。他的作品以《大白鲨》（1975）开始，接下来是《第三类接触》（1977）、

《星球大战》三部曲（1977、1980、1983）和它的前传《外星人 E.T.》（1982），以及《战马》（2011）。威廉姆斯结合了很多方面的影响，包括斯特拉文斯基和科普兰的古典风格，来重振交响乐为电影配乐的传统。威廉姆斯通过这样的实践，为一种持续至今的新型的交响电影音乐铺平了道路，就像他在他现已成为偶像的作品《哈利波特》系列中所证明的那样。

　　威廉姆斯运用了大型管弦乐队的音响，但是精心地选择了某些乐器来强调对白的细节。同样，威廉姆斯创作了惊人的主题并用它们来代表对于戏剧来说很重要的本质的力量。很像瓦格纳的主导动机的作用（见第二十四章），威廉姆斯改变了他的突出的主题来反映情节的起伏。在《帝国反击战》（《星球大战》之二）中，我们看到威廉姆斯是怎样神奇地加强了三部曲中最重要的场景之一（见图 35.4）：尤达教给卢克了解"原力"，强调力量的掌握取决于头脑的而不是身体的敏锐。

　　威廉姆斯在整个场景中用了三个重要的主题："卢克""原力"和"尤达"的主题（见谱例 35.1）。就像你正在看到和听到的，密切关注威廉姆斯是怎样把每个主题结合在一起的；"尤达"主题的轮廓在结尾总是上升到一个高潮，它对于发生的事件（尤达从沼泽地捞起了卢克的船）是如何特别适合。此外，请注意威廉姆斯是怎样使用全部的管弦乐队的——从钟琴和竖琴的精巧的声音到辉煌的乐队高潮——当尤达向卢克展示"原力"的力量时。

图35.4
尤达把"原力"的细致的要点教给卢克，《帝国反击战》中的画面。

谱例 35.1
"卢克"主题

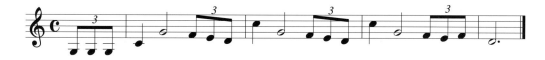

"原力"主题

"尤达"主题

聆听指南

约翰·威廉姆斯："尤达与原力",选自《帝国反击战》(1980)

体裁:电影音乐

情景:X翼战舰陷入沼泽,卢克准备把船捞起,尤达责备卢克缺乏信心,并暗示要想移动重物,不管是石头还是船只,都要求对"原力"的理解。

0:00　钟琴、竖琴和弦乐在中高音区演奏持续的震音,卢克捞起船只的企图没有成功。

0:22　独奏圆号演奏"卢克"主题的变化版本,沮丧的卢克仔细考虑他的失败,持续的弦乐和弦(0:52)强调了尤达的忠告:只要一个人和"原力"在一起,尺寸便是无形的。

1:00　长笛演奏"原力"主题,然后交给其他木管和弦乐,音乐材料展开,直到卢克拒绝尤达,说:"你想要做不可能的事",弦乐下行的悲叹(1:42),没有完全解决。

2:08　尤达开始捞起船只,由同样持续的震音伴奏。

2:19　"尤达"主题的变化版本由圆号演奏,双簧管用主题的开放动机加以回答,当船只从沼泽中浮现出来时,"尤达"主题再次奏响,当管乐器(2:35)在上方提供轻快的对题时,力量逐渐增长。

2:48　当尤达把船只从水中抬到岸上时,"尤达"主题奏出上行的旋律,然后,在辉煌的铜管华彩的高潮(3:02)到来之前扩散到整个乐队。

3:12　当卢克完全不相信地触摸船只时,弦乐和木管更柔和地再现了"尤达"主题(3:41),铜管乐器吹响了帝国的主题后,场景转换到了外太空。

视频游戏音乐

　　百老汇和电影并不是流行文化与交响乐汇聚的唯一场所。视频游戏自夸越来越具有精巧的视觉和听觉效果,近年来成为有古典音乐训练的作曲家和流行音乐乐队的主要创作平台。很多游戏的配乐继续从古典和流行乐的受欢迎的曲目中选曲(如一段著名的普契尼咏叹调被用在游戏《侠盗列车》中),原创音乐现在比以往任何时候都受到强调。流行歌星可以利用视频游戏与他们的粉丝分享新的音乐,也可以为他们的旧作品做宣传——在这方面,使用流行音乐的视频游戏越

来越承担了其他媒体销路的功能（如美国黑人说唱歌手 50 美分只在他 2005 年的视频游戏《50 美分：防弹衣》中发行他的一些音乐）。对于更多持续性器乐的视频游戏音乐，像日本作曲家近藤浩治（Koji Kondo，负责像 1985 年的《超级马里奥兄弟》和 1987 年的《泽尔达传奇》这样的创作）、植松伸夫（Nobuo Uematsu，1987—2010 年为《最终幻想》系列的很多部分创作了音乐），还有美国的马丁·奥唐纳（Martin O'Donnell，最有名的是他 2001—2010 年对《光环》系列的贡献）有机会在他们不能在任何其他媒体上探索的令人激动的、不寻常的参数内工作。就像电影音乐的作曲家，他们必须为特定的"场景"创造出一种特定的情绪。但是由于视频游戏是高动态系统，不断地对一个个玩家的动作做出回应，所以他们的音乐必须是重复的，而且是可变的，可以高度适应游戏的视觉特点和玩家的选择。

在过去的几年中，视频游戏也开始更直接地与音乐文化相交叉。有些游戏教给玩家一种特殊的技巧使他们能够创作出实际的音乐（如 2001 年的《太鼓大师》、2005 年的《吉他英雄》、2007 年的《摇滚乐队》）。1998 年的《舞蹈、舞蹈、革命》指示玩家做真实的运动技巧（"舞蹈"），与游戏音乐的节奏相呼应。视频游戏音乐也开渗透到游戏的界限以外而进入更大的音乐的活动场所，如音乐厅。视频游戏音乐的现场音乐会在 20 世纪 80 年代末开始日本的小型演出场所，从 2003 年以来，它们变成与世界各地的大型管弦乐队合作的流行形式——这是吸引年轻观众走进音乐厅的一个好方法。

关 键 词

歌曲推销员	音乐剧
叮盘巷	

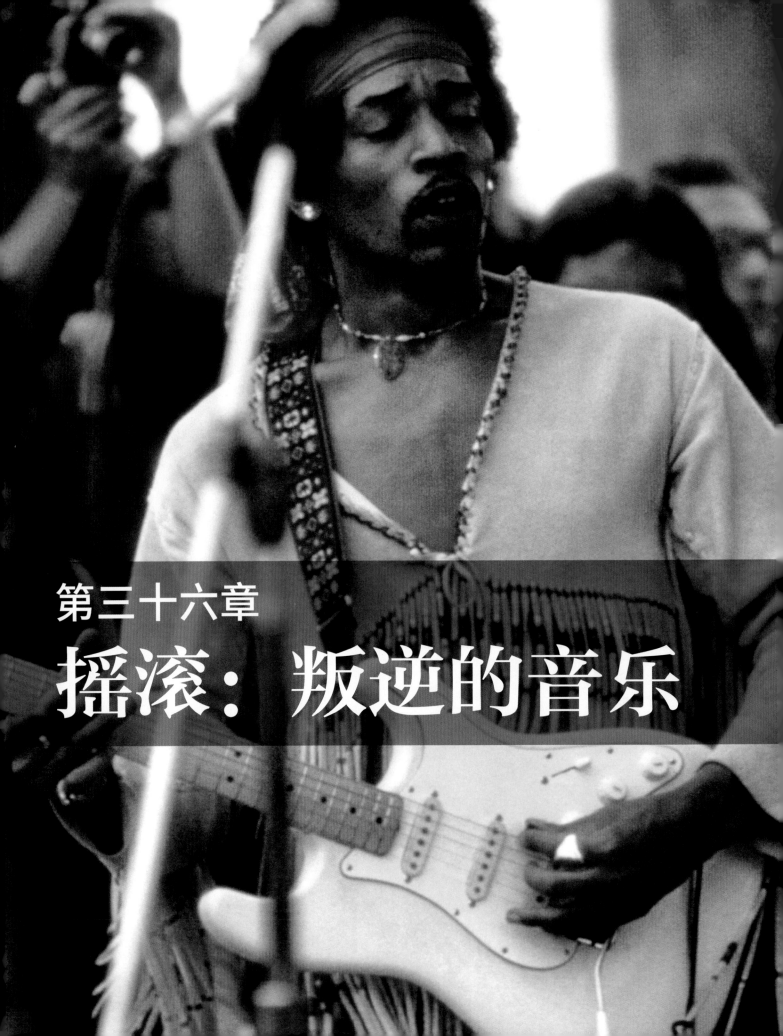

第三十六章
摇滚：叛逆的音乐

现在你们已经接近本书的结尾，你们了解了相当多的西方历史上值得学习的音乐风格和作曲家与作品的类型。你们现在知道了尽管巴赫在他的生前辛勤工作却湮没无闻，但他最终成为古典音乐的传统中最受人尊敬和被研究最多的艺术家之一。你们发现罗西尼的动听的歌剧——而不是贝多芬的现在已经成为偶像的交响曲——是19世纪初最吸引观众的。你们了解到在首演时引起令人震惊的骚乱的斯特拉文斯基的《春之祭》，很快便融入音乐的主流，并在几十年内，在世界各地的每一个音乐欣赏课程的班上加以学习。

当我们追踪今天的流行音乐的历史时，我们体验到很多同样的文化与审美的动力：摇滚乐有很多数不清的次风格，起源于一种反叛的文化，对流行音乐的主流做出了贡献。由于体裁的多样性，以及所录制的值得一听的摇滚作曲家和音乐家的海量现存，研究摇滚乐是一件复杂的事情。当然，与西方艺术音乐的传统相比，摇滚乐拥有的历史较短。不过，它迫使我们去考虑这些艺术家和录音作品的庞大的、令人惊讶的多样性。尽管我们能看到，音乐的历史就像一条很宽的河流，但是我们也应该理解，大量的风格流派养育了这条河。认识到这一点，我们就可以开始进入被称为"摇滚"的音乐的航程。

摇滚乐的祖先

在"二战"后的美国，两种新的音乐风格从美国黑人的摇摆音乐中产生出来。一种是高度即兴的、节奏疯狂的被称为"毕波普"的爵士乐（见第三十四章）。另一种是**节奏与布鲁斯**（R&B），来自松弛的、以即兴反复段为基础的、布鲁斯式的摇摆乐（见第三十三章）。在这两种风格中，一个由钢琴、吉他、贝斯和鼓组成的小节奏组伴奏着几个萨克斯管和其他"号"（爵士音乐家对各种铜管乐器的统称）。然而，与乐器上复杂的毕波普不同，节奏与布鲁斯（起初叫作"竞赛音乐"或"跳跃布鲁斯"）是以歌曲和舞蹈为基础的。这种风格的作品的特点是一个独唱的人声用一种明确的二拍子：有时强调弱拍（经常叫作"后拍"）的$\frac{4}{4}$拍演唱有关爱情（或缺乏爱情）的内容。和声的公式经常是一个十二小节布鲁斯，下方是一种叫作"**布吉乌吉**"的行走低音的风格。在这种驱动性的音乐中，低音演奏的不是和弦，而是一系列同等长度的快速的音高。这种悠闲的、受欢迎的音响在美国黑人的音乐圈子中发展起来，并首先进入黑人观众的市场。然而，在20世纪40年代初，乐队主唱路易斯·乔丹的很多流行的"跳跃布鲁斯"的歌曲开始从"哈莱姆主打歌曲榜"进入整个美国的市场。到了1945年年初，乔丹制作了商业上很成功的歌曲，如《卡尔多尼亚》（*Caldonia*, 1945）和《火车头布吉》（*Choo Choo Ch'Boogie*, 1946）。与深奥的毕波普不同，节奏与布鲁斯成为广受欢迎的

音乐，特别是在反叛的美国青年中。像罗伊·布朗的《Good Rokin' Tonight》（1947）和吉米·普莱斯顿的《Rock the Joint》（1949）这样的歌曲指向了一种喧闹的风格，它的歌词直接明确，乐器的使用也很简单，强调重复的即兴反复段和呼唤与应答的结构。

1951年，艾克·特纳的《节奏之王》在萨姆·菲利普斯拥有的一间很小的孟菲斯工作室录制了《火箭88》这首歌。它以Chess的标签发行，展示了布伦斯顿的松弛的声乐分句，配以特纳在钢琴上的重击三连音和切分的右手音型。然而，这个录音的重要特征是行走低音的音型，它由电吉他的独特的嗡嗡的音响演奏，这个电吉他与一个原来是被损坏的扩音器（哑音器）连接。隆隆作响的低音创造了第一张这样的唱片，其音色的概念背离了"由节奏组伴奏的铜管乐队"而走向"由铜管乐队伴奏的节奏组"，而这使得一切都大为不同了。

摇滚乐（Rock and Roll）

20世纪50年代初出现的节奏与布鲁斯的风格，被先锋的电台唱片DJ阿兰·弗里德（1921—1965）命名为"**摇滚乐**"，部分地把它从以前和美国黑人的联系中解放出来。弗里德通过电台广播传播这种音乐，先是在克利夫兰，后来在纽约，通过音乐会和舞蹈促进了种族的平等。摇滚乐的需求是史无前例的，由于其他电台把这种音乐加入他们的计划中，它的唱片成为婴儿潮一代人的反抗之歌。况且，弗里德的播送也转播到了欧洲，在英国和其他国家扩大了摇滚乐的流行程度。

摇滚乐不是一个新名词。这个词早在20世纪20年代就出现在流行歌曲中了。它的根源甚至更早。摇动和滚动是两个古老的航海名词，指船只的运动。它被用在黑人英语中，用来描绘身体的抽搐，不仅是宗教狂喜中的体验，也包括舞蹈中的（当然，带有性的言外之意）。

第一位摇滚乐的重要代表是埃尔维斯·普雷斯利（1935—1977）。他的音乐生涯是从演唱"山区音乐"（hillbilly music）开始的，他也在他的圣灵降临节教堂唱福音歌，并在孟菲斯的黑人区聆听布鲁斯和爵士乐。埃尔维斯在他的声音中真正地把本土的美国黑人的体裁和城市白人的音乐结合起来。这在他来自1954年7月的第一张唱片中就可以得到证明。这张唱片的一面是一首传统的蓝草歌曲《肯塔基的蓝月亮》的翻唱（cover），但是在另一面是爆炸性的《那就好了》，是"大男孩"亚瑟·克拉达普这位密西西比德尔塔的布鲁斯歌手和吉他手创作的。埃尔维斯总共149次荣登"广告牌"的"百首流行金曲"的流行排行榜。他获得风靡全球的偶像地位，不仅是因为他那独特的、丰满的男中音嗓音，而且还因为他的舞蹈的旋转风格，出现在大量的电视广播中和三十多部电影中。约翰·列侬

图36.1

"国王死了，国王万岁。"围绕着埃尔维斯的狂热只是在他1977年死后才稍见平息。他的回顾性的专辑《埃尔维斯30首榜首主打歌曲》于2002年发行，以纪念他逝世25周年，头一个月就销售了一百万张。埃尔维斯的遗产比任何已故的名人（除了迈克尔·杰克逊，2.75亿美元）产生了更多的收益（6千万美元）。

经常被引用的一句话"在埃尔维斯之前，没有任何有价值的东西"虽然是一种有意的夸大其词，但他的话对于埃尔维斯和摇滚乐在全世界所产生的爆炸性冲击来说也确实是真的。

埃尔维斯的形象在 1956 年通过他的唱片《猎狗》和随后的电视表演而在大众的意识中得到加强。这首歌的复杂的历史是有启发性的，因为它对一首有改编意义的歌曲会变成怎样告诉了我们很多东西。曲作者是纽约的杰瑞·利博尔和麦克·斯托勒，第一次录音是由索恩顿在 1952 年进行的。索恩顿的版本明显地倾向于节奏与布鲁斯的风格。三年后，弗雷迪·贝尔和来自费城的当地小组"钟声男孩"录制了这首歌的翻唱版，充分地改动了利博尔的歌词来原样地演唱它们。它没有把一只"狗"作为一种坚持的、但不忠实的男性求婚者的隐喻，这首歌曲现在似乎是关于一只犬类动物的，只是轻微地涉及浪漫的兴趣。节奏与布鲁斯的粗俗的歌词都被整理干净了！1955 年首次发行时，贝尔的唱片在费城地区只得到了有限的销售。普雷斯利在拉斯维加斯听到了钟声男孩的现场表演，从贝尔那里获得允许改编和录制这首歌曲。在普雷斯利的独一无二的解释中，《猎狗》继续得到了辉煌的销售，使普雷斯利名利双收。

但是普雷斯利是怎样改变原来的歌曲的？主要靠把索恩顿和贝尔版本的精致的特点结合起来。在 AAB 的歌词形式中他增加了一些"uh"音响，一种声门发出的音，并混入"well"和"yeah"的叫声，由此把节奏搅乱。他取消了铜管乐器，让乐队离开了以前的跳跃的音响，明显地把它推入摇滚乐的类型中。不过，比普雷斯利的音乐更激进的是他的表演方式。在电视实况转播中主要是为白人和老人的观众演出，普雷斯利的动作是公然的令人反感的。普雷斯利用他颤抖的双手，滑动的双脚，双膝两边来回扭动，还有很著名的旋转臀部，引起了观众的尖叫及大笑。

摇滚乐的成熟风格，通过普雷斯利个性化的音乐和表演，是黑人的节奏与布鲁斯与一种广阔的城市和乡村音乐的影响的混合物，有一些是美国黑人的，也有一些是白人的。虽然我们可能认为，是艺术家本人写了摇滚歌曲，但其实，其曲调常常是音乐产业链中的专业作曲家创作的。一位直接和间接地影响了后来几代音乐人的作曲家兼表演者是巴迪·霍利（和蟋蟀乐队）。霍利的独特的演唱风格和他的偶像外表为原创性定下了标准。像《佩吉·苏》（1957）这样的歌曲没有表现出它的美国黑人的根源。基本上是一首十二小节布鲁斯，旋律利用了大三和弦和没有布鲁斯音的大调音阶。这与带鼻音的芬德尔吉他声和没有响弦的、火车机车式的鼓声一起，奏出了无人能识别的音乐语言。然而，很多在这个第一时期出现的其他演艺者缺少霍利的原创性。这些艺术家，例如帕特·布恩，通过温和

的、但在商业上吸引人的真正歌曲的各种版本，由像"胖子"多米诺和"小理查德"潘尼曼这样的很有灵感的音乐家创作并首次录音，扩大了摇滚乐的名望。

更成熟的摇滚乐：Rock

随着披头士乐队从英国来到美国，以及他们在 1964 年 2 月 9 日在"埃德·萨利文表演会"的出现，"青少年音乐"的全部潜力都实现了。约翰·列侬（1940—1980）、保罗·麦卡特尼（1942—）、乔治·哈里森（1943—2001）和林戈·斯塔尔（1940—）对世界的音乐与文化产生了深刻的影响。它参照巴迪·霍利的"蟋蟀"乐队来起名（披头士的意译是"甲壳虫"——译者注）并受到美国的摇滚乐和节奏与布鲁斯的影响，披头士以演唱和录制翻唱曲起家，对其他人已经录制好的歌曲进行再演绎。然而，他们发展出一种创作原创的、新鲜的音响的史无前例的能力。就像他们有创造性的早期作品一样，清晰地带有他们风格上的祖先的印记。然而很快，这四位音乐家就在他们有古典训练的制作人乔治·马丁的推动下，在歌曲的创作和录音这两方面都进行了激进的实验。

起初，他们受到民谣复兴和内省而有政治意识的鲍勃迪伦的影响，然后，又受到大麻和 LSD（致幻剂）的影响，麦卡特尼和列侬的歌曲创作离开了早期的男女相爱的主题和吉他、贝斯、鼓的音响，走向成熟，变得更有深度，音乐上更丰富，歌词上也有更复杂的诗意的表现。到了 1966 年，经过几年实况表演之后，他们歌曲的逐渐增长的复杂性迫使他们撤回录音室中，使他们既不受表演空间的限制，也不受现场演出的情绪起伏的影响。在这里，披头士可以亲自利用充分的音响和电子录音技术，包括对录音带的电子处理。他们也开始试验为个别的歌曲制作宣传短片。他们制作的专辑立即被视为杰作，排斥了以前主导唱片工业的三分钟歌曲和两面都有的单曲。

例如，在 1967 年，披头士录制了一首引起幻觉的歌曲《永远的草莓地》，令人惊讶地加入了创新的配器和后现代的"具体音乐"（见第三十二章，"电子音乐"）。他们还为这部作品发行了一部超现实的电影，被认为是第一部现代的音乐电视录像。在同年汇集的专辑《胡椒中士的孤单之心俱乐部乐队》中，披头士带来了主题统一的"概念专辑"的成果。歌词被认为是严肃的诗歌，

图36.2
尽管他们在一起只有短短几年（1960—1970），甲壳虫乐队在音乐上的独创性和风格上的多样性却是流行组合中无人能比的。

这种专辑艺术为电子录音室技术提供了一种老练而精致的视觉的伴随。《人生一日》是该专辑B面的最后一首歌，它与前面的一首歌有天然的联系。《胡椒中士的孤单之心俱乐部乐队》（再现）这首歌很像贝多芬第五交响曲的第三、第四乐章被连在一起。披头士为摇滚乐很有意义地抬起了"创造性的门闩"，随后的艺术家们也被期待能创作他们表演的歌曲，并发行统一的专辑而不是单曲。披头士创造了不仅是新的而且还是完全不同的音响世界。结果，从摇滚乐中浮现的这种老练的、变化的风格要求一个新的名字，这个名字就被简单地称为Rock。

在20世纪60年代末，Rock获得了自己应有的声誉，而它是以所谓的"英国入侵"的形式做到这一点的，以来自英国的乐队为先锋，例如"滚和更长的石"乐队、"奶油"乐队、"齐柏林飞船"乐队。他们给这种由披头士开创的风格带来一种更强烈的声调和更长的器乐即兴，使独奏电吉他的音响成为Rock的中心。他们也使用**吉他即兴段**（guitar riff），这是一种成为一个动机的即兴的加花演奏，它和节奏的固定反复一起使作品合成一体。例如，在滚石乐队的《我不能没有得到满足》（1965）这首歌曲中，我们听到了一种不断的吉他即兴段的猛烈演奏，它是通过一种围绕着一个主音中轴的模糊的布鲁斯式分节歌形式串起来的。我们也在Rock的例子中发现了对十二小节布鲁斯的直接采用，例如，奶油乐队的《交叉路口》（1969），其中的吉他手埃里克·克拉普顿改编了一首老罗伯特·约翰逊的布鲁斯，围绕着一个即兴段形成完整结构。

也许这个时期最伟大的人物是吉他手、歌手和歌曲作者吉米·亨德里克斯（1942—1970），他就像他的同代人披头士一样，永远地改变了摇滚艺术家的创作潜力。他是60年代末的时尚偶像（见本章开头画），尽管他时有独特而古怪动作的表演，包括他放火烧了他的吉他，在大众的想象中他仍然是无人可比的。亨德里克斯据说是摇滚乐历史上最有独创性的吉他手。他利用一种和声的语汇，范围从简单的布鲁斯音到复杂的和弦以及不寻常的音程。他的歌曲写作风格很扩展，有粗鲁直率的、以即兴段为基础的《火》，其中剩余的音响空间使鼓变得突出；也有像《小翅膀》这样的诗意的叙事歌（都是1967年的作品），它以一种独特的患精神分裂症的吉他伴奏为特征。然而，亨德里克斯最持久的遗产是他是开拓扩音吉他的音域的天才。他不是只用这种乐器来做旋律与和声，他把它再想象成一种可以产生各类噪声、人声效果和电子音响的媒介，就像他在1969年伍德斯托克音乐艺术节上的《星条旗下》的表演中那些永久流传的展示（见本章开头画）。亨德里克斯的表演可以被认为是他对一个被种族隔离和越南战争所撕裂的国家的评论。

索尔（Soul）、摩城（Motown）和芬克（Funk）

尽管 Rock 在其根源和基础上依赖传统的美国黑人音乐，但在 20 世纪五六十年代，政治、社会和经济的环境使很多黑人音乐被隔离了。虽然有色人种和女性的艺术家们在摇滚乐中发出了有意义的声音，但他们的影响有时被评价为边缘的东西。然而，很多由这些"边缘"艺术家创作的音乐类型在商业和艺术上都很重要，因为他们为 Rock 注入了有活力的新思想。

多亏了孟菲斯的斯塔克斯唱片和底特律的摩城唱片的成功，使 50 年代末的节奏与布鲁斯和嘟–喔普重唱（见第二章）逐渐变得成熟。**摩城**由于创立者贝瑞·戈尔迪的才能，不仅对音乐而且也对它的流行进行了组织、加工和市场营销工作。例如，戈尔迪把早期的女子组合变形为头饰、服装和编舞都很好的乐队，例如"玛尔塔"和"旺德拉斯"乐队，她们的索尔风格的《街头起舞》（1964）生动地演奏出一种打击性的搏动的后拍。这些摩城组合中最流行的是"至高无上"乐队（The Supremes），这是一个女子三重唱的组合，在 1964—1967 年创造了十次荣登榜首的纪录。这个组合是由戴安娜·罗斯领导的，无数次地出现在电视的综艺表演节目中。罗斯的轻柔而优美的嗓音和富有魅力的天真无邪，成为后来很多流行歌手的楷模。摩城音乐也培育了一些男性歌手，像"诱惑"乐队（The Temptation）和"四魁首"乐队（The Four Tops），他们的成功大部分局限在节奏与布鲁斯的榜单中，但是他们毕竟为最后几十年的"男孩"乐队奠定了基础。

索尔是一种以 20 世纪五六十年代的黑人福音歌曲为根源的风格，主要在美国的黑人社区中流行，但是有很多艺术家打入了主流。一种高水平的音乐的复杂性可以从这些艺术家的改编和音乐才能中看到。不像更加流行和精心编舞的摩城风格，索尔音乐依赖于实况表演中的自发性的即兴。这些艺术家中最早受到欢迎的是瑞·查尔斯，他的《我有了一个女人》（1954）直接来自福音歌曲，他的拉丁色调的《我能说什么》进入了流行音乐的主流。

不过，索尔运动的最重要的人物是詹姆斯·布朗（1933—2006），他自称为"索尔教父"和"演艺界最勤劳的人"。布朗是**芬克**的发明人。芬克是一种索尔、爵士和节奏与布鲁斯的混合物。布朗也是像迈克尔·杰克逊这样的未来的艺术家的音乐和编舞的灵感源泉。他首次出现在 1956 年的节奏与布鲁斯的榜单上，花了十年打磨他的舞台动作，随后才获得了更广泛的听众。他的路子有点像瑞·查尔斯，布朗把黑人的布道、叫喊和自由的常规手法带到了流行音乐的领域，产生了很大的戏剧性效果。就像在一首叫作《这是一个男人的男人世界》（1966）的歌曲中，我们听到了布朗作为歌手的全部音域，包括他使用人声作为一种打击乐器。他经典的芬克歌曲《起来吧，我像是一台性机器》（1970），传达了一种由布朗传授给迈克尔·杰

克逊的编舞的能量感，杰克逊还是个孩子的时候经常从后台观看他的表演。

庞克和新浪潮（Punk & New Wave）

一种高度政治化的**庞克摇滚**在 20 世纪 70 年代中期出现了。它是一种快速而强烈的音乐，歌曲短小而简单，除了吉他和鼓，很少用其他乐器。庞克的自我破坏性的、虚无主义的手法为 20 世纪 70 年代的迪斯科大流行时期的机械的音乐和成批生产提供了一种受欢迎的替代物。不是把音乐作为一种逃避现实的形式，这些歌曲的歌词经常指出懒惰青年的无聊和城市穷人的绝望。紧身的喇叭裤让位于破旧的牛仔裤。概念专辑、扩展的音轨、乐器的炫技都成为过去的遗物。就像披头士以前的艺术家，如果你不能在三分钟之内说出你想要的东西，那就不值得说了。

"雷蒙斯"乐队（1976）在纽约下城俱乐部的音乐形成了像"性手枪"（1977）这样来源于英国的乐队和"冲撞"乐队的更为成熟的音乐。表面上源于美国和英国，"冲撞"乐队在 1979 年把他们的庞克审美与牙买加音乐相结合而盛行起来。这三个乐队在那个十年的后一半创作了重要的专辑。粗野的扩音、快速的驱动节奏、简洁音色和简单的和声都有助于革新 Rock，把它推回到劳动阶级、车库乐队的本质上。它们让人回忆起早期流行歌曲的诗节加副歌的基本形式，一般是围绕着主、属和下属的和声关系来建构。

这种基本的庞克风格并没有抓住一般公众的兴趣。不过，庞克与山地摇滚（Rockabilly）、斯卡和雷鬼（牙买加的流行音乐——译者注）这些折中混合体，继续启发着更有文化和反省性的**新浪潮**（New Wave）音乐。这是一种更电子化和实验性的庞克形式，流行于 20 世纪七八十年代，以"埃尔维斯·卡斯特罗""吸引""警察"和"传声头像"（Talking Heads）这样一些乐队为代表。

重金属（Metal）

奇想乐队（The Kinks）的《你真的有了我》（*You Really Got Me*）和《整天整夜》（*All the Day and All of the Night*）（都作于 1964 年），似乎标志着"强力和弦"（power chord）在流行音乐中的首次出现，这是一种缺少大小三度音的"三和弦"，因此使一个简单的五度（1-5，而不是通常的 1-3-5）的两音和弦。吉他手经常沿着琴颈做平行的运动滑动这些和弦。这种手法使用在 60 年代末由很多吉他、贝斯、鼓的三重奏创作的"更沉重"的作品中——所谓的"强力三重奏"，在 70 年代初成为一种更响亮的和弦式音响的主要特点。随着"深紫"乐队和"黑色安息日"乐队的兴起，高音量的三重奏经常与一个声音嘶哑的歌手相对抗，开始摆

脱过去的主—下属—属和弦与五声音阶的布鲁斯的影响。新歌的歌词加入了超现实的主题、幻想狂的妄想，以及阴暗而凄凉的题材，直击青春期焦虑的深度。到了 80 年代末，最新鲜的 Rock 音响来自"金属"乐队（Metallica）和其他重金属乐队，他们用阴暗的小调式演唱强有力的悲歌。

《颤栗》（*Triller*, 1982）和音乐电视

美国和世界范围内销售量最大的原创专辑是一个前摩城男孩乐队的神童和一个比他大 25 岁的编曲者的作品。迈克尔·杰克逊（1958—2009）在 5 岁时就开始了他的音乐生涯，和他的四个兄弟在一个叫做"杰克逊五兄弟"的乐队中唱歌。这个小组的歌曲在 1969 年末首次上榜，不连贯的主打歌是适合青少年的、令人愉快的摇摆乐，用一种柔和的芬克风格演唱。然而，由年轻的迈克尔演唱的有感染性的旋律组织和表达方面都很好，带有一种小型的詹姆斯·布朗的平衡的强度。五兄弟表演摩城式的舞蹈，同时，他们的非常可爱的领唱表现出很多超凡的魅力。不久，这位年轻的迈克尔就开始单独起飞了，但是在四张独唱专辑小获成果之后，他与有经验的爵士音乐家、电影音乐改编者、制作人和唱片总经理昆西·琼斯（1933—）搭档，创作了大受欢迎的《墙外》（1979, Off the Wall 为美国俚语，有发狂、古怪等含义——译者注）。专辑中的一些片段一般采用流行／节奏与布鲁斯／迪斯科的手法，还增加了来自詹姆斯·布朗传统的令人震惊的人声的重音。几位作曲家对这部专辑的编辑做出了贡献，特别是史蒂夫·旺达和保罗·麦卡特尼。

三年后，杰克逊发布了《颤栗》。这部专辑精心选择了各种题材的混合——从迪斯科到节奏与布鲁斯、流行叙事歌、摇滚乐等，在风格的多样性上与披头士的专辑堪有一比。《颤栗》有意识地做成一种跨界的力作，拥有一些能吸引所有年龄和所有趣味的要素（其中有一首是与麦卡特尼合成的、多愁善感的二重唱）。他发行的三个录像带特别有创新，和很多以前的录像带不同，实际上与歌词的故事线索相一致。《颤栗》这首歌曲出乎所有人的意料，做成了一个 14 分钟的短片，杰克逊成为第一位让自己的录像在电视上播放（MTV）的美国黑人。他在 1983年 3 月 25 日摩城 25 周年纪念日的特别音乐会上的出现，以《比利·基恩》中著名的"太空步"的惊人表演为特色，向美国观众呈现出一个充满动态的、身体富于变化的、成熟的迈克尔·杰克逊。

说唱乐（Rap）

说唱乐起源于 20 世纪 70 年代初纽约的布朗克斯区南部的一种美国黑人的音乐风格，当时，DJ 库尔·赫克（牙买加出生的克莱夫·康贝尔）在当地派对上演

奏音乐时发展出一种使用"音响系统"（即移动的立体声设备）对牙买加音乐进行的模仿。赫克会演奏一些詹姆斯·布朗的早期芬克唱片中的内容，并使用两个唱机转盘，发现他能够隔离音轨的选择部分（叫作"break"，中断），在人群跳舞时（break dancing，霹雳舞），环形打圈并扩展这些音轨。较早的牙买加 DJ 们对黑人的口传传统钻研得很深，会在演奏节奏与布鲁斯的乐曲时向人群"敬酒"、大声叫喊或有节拍地吟诵。赫克充当敬酒人或 MC（司仪），同时也是 DJ。这样便开始了 MC 的、DJ 的、霹雳舞者的，以及随行的涂鸦艺术家的嘻哈（Hip Hop）文化，它慢慢地进入了美国人的意识。尽管起源已经不清楚，第一张在标题中使用 Rap 一词的唱片是糖山帮（Sugarhill Gang）的《说唱人的嗜好》（1979）。这种音乐在美国黑人社区迅猛发展，第二年，一个新浪潮的乐队 Blondie 在他们的歌曲《狂喜》中加入了一个说唱乐的部分。随后的十年中，说唱乐成为一种主要的文化力量。

图36.3
Run DMC乐队

　　纽约皇后区的组合 Run DMC（见图 36.3）——包括约瑟夫"Run"西蒙斯（1964—）、达伊尔"DMC"麦克丹尼斯（1964—）和杰森·米塞尔（1965—2002）三人——是第一个取得巨大商业成功的说唱艺术家小组。多亏了 Run 的哥哥，发起人和制作人鲁塞尔，这个小组打破体裁的界限，在他们第一张专辑的《摇滚盒》（*Rock Box*，1984）中用一个电吉他高姿态地加入，它的录像是第一个在电视上播放（MTV）的这种类型的音乐。两年后，他们与 Aerosmith 乐队成员的合作的《走这条路》（*Walk This Way*）使 Run MDC 乐队的音乐在广播和电视上大量地循环播放。他们的录像带展示，尽管黑人和白人的流行音乐的形式有时似乎毫无共同之处，但是最终它们在风格上却是亲戚。就像爵士乐、节奏与布鲁斯和其他更早的音乐一样，被边缘化的美国黑人的创新再一次被美国的主流所接纳，产生了一种新奇和可信的音响，它的广泛的吸引力跨越了种族和社会的疆界。

油渍摇滚（Grunge）

　　那些出生于 1975 年前后的婴儿潮时期的 X 一代（只指出生于 20 世纪六七十年代的人），对音乐界的审美感到不满。在西雅图一带，与 Sub Pop 唱片公司有关联，兴起了一场创作阴暗的、内省的**油渍摇滚**歌曲的运动。这是一种受到庞克启发的摇滚乐替换新风格。它再次在一个新的、欣欣向荣的青少年人群获得盛

行，使摇滚乐的喧闹和内容产生了新的活力，对它未加工的本质做出了回应和再定义。油渍摇滚反对它的风格上的前辈，抛弃 60 年代以来摇滚乐传播的所有多余的部分：头饰、化妆、服装、浮华的舞台场面、合成的音响、自我放纵的性欲、为技巧而技巧——那只是开始者的事情。

出自这个运动的主要人物是库尔特·科拜因。在 1991 年，他的乐队"涅槃"出品了经典的专辑《从不在意》（1991）。沉浸于广泛的各种影响，这个专辑是一次辉煌的混合，包含了从直接的车库摇滚到重金属和庞克，以及柔和音响的各种风格。情绪有时是愤怒的，但更多的时候只是烦恼，而有时仅仅是开玩笑。荒诞主义的歌词偶尔有讽刺性，有时引用其他歌曲。科拜因的吉他演奏缺乏技巧，但是却有高度的独创性，甚至是有个人特质的。实际上，科拜因通常坚决反对录音室录音的"手法"，有一次他被人引诱增加一首额外的歌曲，只是因为制作人告诉他"约翰·列侬这么做过"。通过避开技巧，科拜因返回了一种不装腔作势的民歌的审美，虽然是一种更加刺激的、非政治的。按照科拜因的说法，这个乐队的招牌歌曲《像青少年那样的微笑》（*Smells Like Teen Spirit*）是一个"青少年的革命主题"，但是一种单独的、确定的信息是更加难以找到的。像大部分有独创性的作品一样，歌词在创作时的抽象意义在时间中失去了。因此，是读者为歌词的大杂烩赋予了意义。

尾声

当摇滚乐还年轻的时候，曾有一些艺术家（大约有二十家唱片公司在甄别和发展他们的天才）和一些观众可以在其中体验音乐的表演媒体（实况、电台、唱片和电视）。在它存在的前二三十年，人们可以说出任何一位摇滚乐或流行音乐表演者的名字，好像任何青少年或年轻的成人都会至少听说过他们。然而，技术和经济的因素在过去的二十年中导致了胸怀大志的艺术家在数量上的爆炸。音响制造器和混响程序很便宜而无处不在，允许很多没有签约的音乐制作者在家中录制他们自己的作品。公众可以很容易地得到个别的音轨来"测试趣味"，倾注于无数的器械和下载（为了钱或不为钱）。既然人们可以在线立即获得单个的音频，13 首歌的专辑似乎已经成为过时的形式。今天，如果在一间教室里举行一次"最喜爱的艺术家"的投票，很多学生肯定会说出很多其他人不知道的艺术家的名字。也许，如果教室很小，相互之间的选项可能没有重复的。更有可能的是，本章冷落了你最爱的歌曲、乐队和风格。当然，要想囊括过去五十年兴起的摇滚乐和流行音乐的全部类型和赞颂所有的摇滚英雄是不可能的。只能是像我们在这里所做的那样，编写一个名单、一些歌曲和一些有影响的艺术家，而遗漏了那些对美国

流行音乐的发展很重要的大量的人物和概念。

关于流行音乐，斯汀曾说过"在它的全盛时期，它是颠覆性的"。的确，年轻人的音乐，作为一般的青春期和后青春期反叛的一部分，在风格上将会永远变化不定，而且变化得很快，因此蔑视轻易地贴标签——这就是创造性的本质。即使摇滚乐在像爵士乐和古典音乐这些较早的音乐种类之后开始取得了一席之地，求助于一种更老的人口统计学，它似乎可以不断地获得新生。当一个艺术家组合进入成年，另一个便带着它自己的想法和用音乐表达他们的方式蓄势待发。

关 键 词

节奏与布鲁斯	索尔	说唱乐
布吉乌吉	芬克	披头士
摇滚乐	新浪潮	翻唱
吉他的即兴段	油渍摇滚	概念专辑
摩城	强力和弦摇滚乐	

第八部分

全球音乐

第三十七章

远东

以下有关日本、中国、印度和印度尼西亚的简短的音乐之旅意在介绍和进一步激发对这些亚洲国家的丰富多样的音乐文化的兴趣（见图37.1）。就像我们将要看到的，只是通过学习他们的音乐，就有可能洞察到这些国家的人民的特殊性格和价值观。当我们这样做的时候，我们将会通过比较和对照，对我们自己的西方音乐文化的独特实践达到更全面的理解。

日本的音乐传统

日本是一个人口密集的国家，有1.27亿人口——在世界上是第十个人口最多的国家，而它所占有的土地面积仅相当于美国的蒙大拿州。首都东京是地球上最"贵"的城市之一，生活费用高于美国的任何地方。作为日本通信和科技中心的东京是现代文化的"麦加"。因此，访问者在探索这座城市的当代外表时，有可能忽略了强烈的传统和历史感——仍然是这个古老国家的非常重要的一个部分。实况演出的音乐无所不在，有大量的演出地点提供各种表演。夜总会的名字和美国相似（例如"蓝音""棉花俱乐部""鸟国"等），提供爵士乐、摇滚乐、嘻哈乐和夏威夷音乐。受到英国影响的修道院路和卡文俱乐部为披头士悼念乐队提供房间。西方的歌剧、芭蕾舞、交响乐作品和室内乐也都多有上演。但是，与此同时，传统的戏剧艺术歌舞伎、傩戏和木偶戏也有定期的表演。在东京的演奏厅，你可以观赏太鼓的演奏，或听到像日本筝和尺八这样的传统乐器的演奏。日本音乐是古老的，也是新的；是本土的，也是进口的——但是，基本上，日本的音乐是处处可闻的。

图37.1
远东——亚洲次大陆，东南亚和太平洋边缘地带。

日本传统音乐的元素

传统的日本音乐的基本元素之一叫作"**间歇**"（ma）。这个词有多种翻译，包括"空间""休止"和"定时"。在繁忙、喧闹和现代的日本，间歇是非常重要的。的确，它代表了所有日本艺术的一个主要的概念，从水墨画简洁的笔触到俳句极简的诗行，它暗示了空间和缺少堆积和喧嚣的重要性。在哲学上，它代表了沉默、静思和内省。在音乐上，它在音响之间构成空间，留下静观和预期。日本人相信——很像西方后现代主义者约翰·凯奇（见第三十二章），音乐甚至在沉默时发生，休止处与音符一样有音乐。在这些音乐的沉默之处，听众对表演做出思考。他们解释了他们听到和看到的，因为视觉因素也

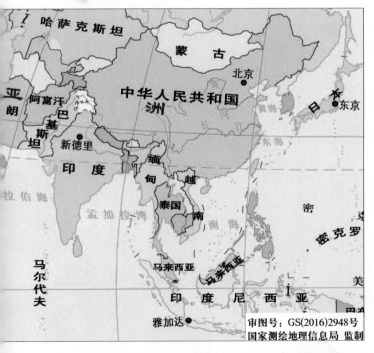

注：此图来源于国家测绘地理信息网，为世界地图中的部分截图。

同样重要，他们也预期了即将发生的。日本人的表演缓慢地展开，听者对未知的未来的接受给这种体验带来了它的精神性因素，表演者用他的能力打动观众。

"间歇"不是日本音乐区别于其他传统的唯一特点。日本的传统音乐也倾向于慢速和无节拍（没有可以感知的节拍），在这方面与西方的格里高利圣咏（见第五章）相似。演奏者力求一种不精致的音响，允许乐器的有特点的"噪声"，例如尺八演奏时在开始乐句中经常出现的空气爆破声（见下文），它成为艺术表现的一部分。传统的曲目得到很高的评价，创新受到抵制。由于视觉对表演的贡献是重要的，实况演出也比听录音充满更多的活力。

两种传统的日本乐器

日本的乐器非常多样。在美国，我们习惯于看到同样的乐器在管弦乐队、歌剧院乐队、爵士乐队或宗教仪式中使用。然而在日本，不同的奏乐场合要求不同的乐器，某些乐器只出现在特定的仪式或场合中，在别的地方绝不出现。

日本筝

日本筝（见图37.2）是一种齐特琴类的乐器，实际上和其他日本的传统乐器一起，都是从中国传到日本的。传统上它有十三根弦，尽管有更多弦的样式也被生产出来（大部分是由于西方音乐的要求）。日本筝使用五声音阶来调音，但是琴弦的精确调音是很灵活的，由要演奏的曲目来决定。与传统相一致，日本筝的演奏者坐在地板上在乐器后面演奏，乐器的长度从演奏者的左边伸展出去。演奏者用戴在右手的前三个手指上的拨子拨动琴弦。为了改变音高，演奏者用左手压下琴马后的琴弦。日本筝最初是作为早在公元700年的宫廷乐队的一部分，但最终成为中产阶级家庭的常见乐器，是一种精致和教育的象征。它在年轻的女孩子中特别流行。20世纪后半叶，钢琴开始取代日本筝成为首选的家庭乐器，这是西方影响的一种明显迹象。今天，日本筝同样可以经常听到，它作为独奏乐器或合奏的一个部分，最值得注意的是它和三味线（一种无品的琉特琴）与尺八一起的演奏。

图37.2
日本筝是日本家庭最钟爱的传统乐器。请注意每个演奏者右手手指上的拨子。

尺八

尺八是一种竖吹的竹笛，前面有四个孔，后面有一个拇指孔。尺八音乐的传播和发展一定要归功于虚无僧（日本流浪僧人）（见图37.3），他们在吹奏冥想的禅宗的实践中使用尺八。当更多的人认识了这种有丰富音响的尺八时，兴趣便增长起来，很多流浪僧人开始把他们的艺术教给村民们。尺八不久便被认为是一种世俗乐器而不是宗教乐器了。在一位大师的手里，尺八能够在力度、音质、音高和表现上有令人吃惊的变化。今天，既可以听到尺八的独奏，也可以听到它与三味线和筝组成的重奏，有时甚至加入西方的爵士乐中。

《大和调子》（*Yamato-Joshi*）是一首尺八独奏的作品，由三桥贵风演奏，展示了很多日本音乐的传统特点。首先，这部作品是作为口传／耳传的音乐而存在的，由大师传授给学生而没有记谱。用这种方式，作曲家谷狂竹（1882—1950）学习了这首名为《陀罗尼》的曲子。但是演奏了很多年后，细微的变化使这部作品甚至连谷狂竹的老师都难以辨认了。由于传统的日本音乐经常是抵制这样的变化的，谷狂竹决定重新命名这部作品。实际上把它叫作一首新作品。标题定为《大和调子》，表示对这部作品最初产生的地方——日本西部的大和（奈良）的敬意。

当你跟随聆听指南时，请注意所有的演奏细节。这部作品是以慢速和无节拍为特点的。把乐句分开的休止（ma）的长度在整部作品中都在变化。这增加了听众所感到的预期，因为每个乐句的精确的开始都是不可预料的。这些长度在每次演奏中都会有变化，因为演奏者在估计他们的听众，并决定能产生最大效果的休止的长度。

聆听指南

谷狂竹：《大和调子》

三桥贵风演奏（2002年录音）

体裁：传统的尺八独奏曲

谷狂竹：大和调子　♩

聆听要点：一个新的音响世界，其中既没有和声，也没有节奏，这里的美不仅是由音高，而且是由音高之间所发生的来表现的，不仅是音响，还有"间歇"。

0:00	短小的乐句由有特点的空气爆破声引入，长音的变化稍微有点"跑调"，乐句由"间歇"分开。
0:18	当作品的紧张度增长时，乐句变得更长，间隔更短。
0:48	长音用缓慢开始的颤音加以装饰，但是随后的频率增加。
1:17	可以听到声音的膨胀（渐强跟着渐弱），展示了尺八可能有的力度对比。

1:28　　长音为了声音效果而两次戏剧性地弯曲，这种变音引入了颤音，注意整个段落多次的力度变化。

2:10　　当作品达到高潮时，有特点的空气爆破音、颤音和力度变化都使用得更频繁。

一首为二胡而作的中国旋律

中国现在已成为世界的第二大经济强国，是全球市场的一个主导力量。但是中国也有着世界上最古老、最丰富的持续的文明。许多改变西方历史进程的发明——举例来说，火药、印刷、纸张、丝绸、指南针和字典都最早出现在中国。中国也有着数千年的音乐历史。一种有关所有音高的产生的数学理论出现在公元前 3 世纪；一个由 20 位甚至更多的演奏家组成的宫廷乐队出现在唐朝（618—907）；而成熟的歌剧（戏曲）是在元朝（1271—1368）发展起来的，先于西方歌剧数百年。

传统的中国音乐更多地强调旋律而不是和声。在中国，旋律是精美的，包含在我们的现代键盘上不可能演奏的微分音。一般来说，演奏这些旋律的中国器乐要比西方乐器更加"自然"，意思是说制造这些乐器的材料更容易在大自然中找到。举例来说，中国的竹笛就是带有音孔的竹子的一部分（与此相对照，西方的长笛由金属材料制作，并装有许多复杂的机械装置）。中国的旋律乐器中最有特色的是**二胡**（见图 37.4）。演奏时，二胡演奏家用夹在两根固定琴弦之间的弓来拉奏。一个覆盖着蛇皮的琴桶，使得二胡产生震动很丰富的音响，那是一种非常美的、奇异的、朦胧的声音。

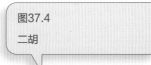

图37.4
二胡

中国旋律的特殊性质可以在《梁祝协奏曲》中听到，其中的二胡扮演着叙述的独奏者的角色。这部作品是一个非西方的标题音乐的例子，讲述了一个古代的故事，是中国的罗密欧与朱丽叶的故事。其梗概如下：

一位年轻而有才华的女子祝英台说服她有钱的父亲让她到一所有声誉的、远离家乡的学校去继续学习，她为此假扮成一个男孩，梳起了短发。在学校，英台发现了一个书生好友梁山伯，两人表达了永久的忠诚。此后，英台被召唤回家，山伯为她依依送行，英台这时向他暗示自己本是女儿身。山伯最终发现了他朋友的性别，并要求和她成婚。当英台的父亲拒绝了他的求婚时，英台已被许配给另一个更富有的求婚者，山伯心碎而死。在英台结婚的那天，她的婚轿路过山伯的坟墓。突然间狂风怒吼，大地开裂，吞下了英台：

梁山伯与祝英台这对命中注定的恋人在死亡中结合了，他们的灵魂变形为美丽的蝴蝶永留人间。

就像西方的罗密欧与朱丽叶的故事那样，这个梁山伯与祝英台的传说也在中国文化中广为流传了几百年，最近还有两部电影表现了这个故事：一个是动画片（2004），另一个是电视连续剧（2007）。在1959年，《梁祝》的一个音乐版本由上海音乐学院的两位学生陈刚（1935—）和何占豪（1933—）创作出来。利用了与中国的二胡相联系的旋律的特点和晚期浪漫主义的西方交响乐队的音响，他们成功地混合了东方和西方音乐中最受欢迎的一些方面。当这部作品在1959年5月27日首演时，观众对这两位作曲家报以热烈的掌声。

最后，考虑一下这个问题：两位艺术家创作了这部协奏曲。海顿曾和他的朋友莫扎特一起创作过交响曲吗？或德彪西和他的同事拉威尔一起创作过协奏曲吗？没有。但是在中国，一个艺术家单独创作的传统没有西方那样强大。那里的文化产品更常见的是集体创作的，这与中国社会的理想似乎是一致的。不过，尽管是合作的，但这部可爱的作品听上去却是天衣无缝般的统一。

聆听指南

陈刚与何占豪：《梁祝协奏曲》（1959）

陈刚与何占豪：梁祝协奏曲 ♫

第一乐章

体裁： 一部有标题内容的协奏曲

表演阵容： 这部作品最初是用小提琴和西方的管弦乐队演奏的，也可以用二胡和传统的中国民乐队演奏，或用两者的混合。在这个录音中，独奏的二胡由一个西方的管弦乐队伴奏。

聆听要点： 二胡的音响，代表了祝英台的行动和情感，它比西方的小提琴的音色更浓厚，并有更为波动的揉弦。

0:00　定音鼓滚奏和竖琴的拨弦。

0:18　长笛带着颤音引入下行的五声音阶 D、B、A、G、E。

0:57　双簧管演奏基于大调音阶的浪漫旋律。

1:25　二胡进入，用五声音阶的旋律。

2:11　二胡对五声音阶的旋律进行加工。

3:04　大提琴承担了新的旋律，与二胡对话。

3:40　全部小提琴演奏五声音阶的旋律。

4:22　长笛、大管和双簧管返回，演奏回忆的旋律。

4:41　独奏二胡的华彩段。

5:36　以伴奏的琶音结束。

一首为西塔尔琴而作的印度拉加

1987 年 6 月的"爱之夏"期间，在加利福尼亚的蒙特雷举行了连续三天以上的国际流行音乐节。预定出席的有"谁人"乐队、吉米·亨德里克斯、加尼斯·卓别林和印度北方的西塔琴手拉维·香卡（见图 37.5）。音乐节的制作人不能肯定观众对香卡的音乐有怎样的反应。他们把他安排在周日的下午，把更多的晚上的时间留给更主流的乐队。没人知道情况会是怎样。

当香卡走上舞台时，他解释了他的音乐的精神特性，并要求听众在他三小时的演奏中不要拍照或抽烟。然后他开始和他的三重奏小组一起演奏。在场的一位记者后来写道："他们演奏了三个小时的音乐，在最初的惊奇之后，它不是印度音乐，就是音乐，是音乐可能有的一次特殊的实现。"

20 世纪 60 年代末是美国对印度的一切兴趣都达到一个高潮的时期。就在莫罕达斯·甘地的和平抗议帮助印度从英国获得独立之后二十年，拉维·香卡在蒙特雷流行音乐节上技惊四座，既抓住了观众也抓住了其他在场的超级明星们。香卡表演的平静、自然的美和灵性感化了西方人，随后，印度音乐的音乐会便享有一种新发现的流行性。

今天，印度境内有 12 亿以上的人口居住，据说是世界第二人口大国（中国有大约 13.5 亿人口）。展望印度的人口，一个大约只有美国的三分之一大的国家却居住着比美国几乎多四倍的人口，因此人口密度几乎有 12 倍之多。印度的最有意义的社会、经济和环境问题（在 2008 年的电影《贫民窟的百万富翁》有生动的描绘）都是由它的爆炸性的人口增长引起的。在这个快速工业化的国家里，30% 的人民仍然是文盲，35% 的人民仍然生活在贫困线以下。尽管这些数据绘制了一幅印度人民生活的惨淡图画，但丰富的文化传统——包括宗教、艺术和音乐——提供了一种令人骄傲和乐观的资源，就像 2012 年的电影《涉外大饭店》中所暗示的那样。

印度音乐的特点

印度像西方那样有着一种古典、民间和流行音乐的很强大的传统。也像西方那样，印度的古典音乐是最古老和最受人尊敬的。印度有很多民族和宗教的群体，北方穆斯林很强大，南方则是印度教主宰。印度音乐也是这样，北方经常听到的是**印度斯坦风格**的音乐；而**卡纳塔克风格**的音

图37.5
拉维·香卡在演奏西塔琴。他的两个女儿分别是格莱美奖获奖者、流行歌手诺拉·琼斯和西塔琴家阿诺什卡·香卡，这位小香卡创造了印度西塔尔琴音乐的混合物，有时把它与摇滚乐混合，有时把它与西班牙的弗拉明戈混合。你可以在YouTube或优酷上听到她的跨界音响。

乐主要流行于南方。两种音乐风格既有相似又有不同。最重要的相似点之一是对一种叫作"拉加"的相当复杂，但很精致的旋律类型的运用。也许与其他音乐文化更多的不同是，印度音乐在音乐的表现上只依赖于旋律。这种音乐没有对位的线条，也没有和声，而是有一个在主音上的持续音，而且更常见的是旋律的属音。对于一位印度的音乐家来说，和弦被认为同时创造了太多的音，会分散对真正重要的东西，即旋律的表现细节和伴奏鼓手的复杂节奏型的注意。

印度古典音乐的每一个旋律都运用一种**拉加**。就像西方的音阶那样，拉加是音高的一种基本型。但是拉加比西方的相似物有着更复杂和深刻的细节上的作用。拉加的演奏常规有时要求在上行和下行时演奏不同的音高。例如，比姆帕拉西拉加（见聆听指南和谱例 37.1）是下面这个样子的：

上行：B^b C E^b F G B^b C　　（五个音高 = 五声音阶）

下行：C B^b A G F E^b F E^b D C　（七个音高 = 七声音阶）

请注意上行的开始和结束是在不同的音高上，而下行中出现了更多的音高。拉加表现情感——作品的情绪——一般来说只在一天的某个时刻是恰当的，拉加被称为"神秘的表现力量"，它存在于每首印度乐曲的内心中。

谱例 37.1

美国作曲家和印度音乐的学生艾伦·霍夫哈纳斯曾这样描述这首拉加："它有一种柔和的情绪，一个恋人的被压抑的渴望，但却是清澈宁静的。带有高贵的尊严，却有很深的情感的搏动。"比姆帕拉西拉加是一个下午的拉加，与印度中午的酷热相联系，在蒙特雷的夏天周日的下午演奏它是一种完美的选择。

印度音乐的第二个重要的元素是**塔拉**。就像拉加与西方的音阶类似，塔拉与西方的节拍类似，但是它也有一种扩展的作用。西方的节拍只是一组音的律动——特别是多少个律动组成一组（三拍一小节，四拍一小节，等等）。塔拉不仅指示多少个律动组成一组，而且还指示它怎样在一个长的循环中组成一组（例如，在比姆帕拉西拉加中的 3+4+3+4+3+4，或 2+4+4+4）。塔拉的不断再循环的性质也是很重要的，它被人们拿来与印度教的"转生"的概念相对比。然而，表演者经常会有意地不强调这种拍子。为了这个原因，在卡纳塔克风格（印度南方）的音乐中，传统的做法是听众参与，用拍手来保持塔拉的继续。卡纳塔克风格的音乐几乎总是演唱的，而印度斯坦风格的音乐则经常使用一种叫作西塔尔琴的乐器。

印度旋律的高度的灵活性在这种弦乐器上最能够听得出。

西塔尔琴是一种琴体较大的、类似琉特琴的乐器，琴弦多达 20 根，但只用很少的几根演奏旋律。其他的弦或作为与旋律弦的共鸣，或提供一种持续音。它用一个拨子来拨奏，或由一种扭在一起的金属线做成的拨子，戴在演奏者的右手食指上演奏。正如你在图 37.5 中所见到的，西塔尔琴上还有一些金属的品，它们与琴弦形成直角。演奏者在品上按下琴弦，开始选定一个音高，并且可以通过沿着品向一侧拉动琴弦而略微地改变音高——有时就像西方的吉他所做的那样。西塔尔的末端有一个较大的、半圆形的类似葫芦状的共鸣体，被用作扩大琴弦声响的共鸣器。西塔尔的演奏一般都需要塔布拉鼓的伴奏，这是一种成对的定音的鼓。左边的鼓依靠演奏者左手使用的压力几乎可以奏出任何低音，右边的鼓有固定的音高，通常是主音或属音，这在西塔尔的旋律中是很重要的。塔布拉鼓演奏节奏性的塔拉，并经常强调它的第一个律动，叫作**"萨姆"**。

聆听指南

《比姆帕拉西拉加》

拉维·香卡演奏西塔尔琴，查图尔·拉尔演奏塔布拉鼓（1973 年录音）

体裁：传统的印度北方（印度斯坦风格）的古典音乐

形式：接着的段落包括一个"阿拉普"的部分和最后的高潮"亚哈拉"。

比姆帕拉西拉加 ♪

聆听要点：当"亚哈拉"在 1:28 处开始时，用你的脚跟着十四个律动的塔拉打拍子——这是一个完整的、大约每 11 秒出现一次的循环，它将提供音乐的一种结构感。

0:00　香卡解释《比姆帕拉西拉加》的结构，塔拉由十四个律动组成，排列为 2+4+4+4。

0:39　"阿拉普"开始，它是拉加的慢速的、沉思的引子，请注意某些音高的有特点的弯曲。

1:26　对"亚哈拉"的快速切断。

1:28　"亚哈拉"——西塔尔琴和塔布拉鼓之间的高潮的即兴演奏。西塔尔琴演奏复杂的音型，而塔布拉鼓提供更简单的伴奏。

1:38　"萨姆"由塔布拉鼓和西塔尔琴强调，塔布拉鼓现在是主要的特点，而西塔尔琴演奏简单的伴奏。

1:49　"萨姆"由塔布拉鼓和西塔尔琴强调，西塔尔琴和塔布拉鼓之间的互动演奏继续。

2:01　"萨姆"由塔布拉鼓和西塔尔琴强调，注意上行和下行音型的使用。

2:13　"萨姆"由塔布拉鼓和西塔尔琴强调，在塔布拉鼓的这次回应中，西塔尔琴演奏了很多弯曲的音高。

2:25　"萨姆"没有由塔布拉鼓强调，西塔尔琴演奏"萨姆"的音，但是因为这个音是在段落中间，"萨姆"的呈现被掩盖了。

2:36　"萨姆"由塔布拉鼓作为一个复杂段落的最后的音给予强调。

2:38　在西塔尔琴开始下一个即兴段落之前的沉思性的休止，香卡在塔布拉鼓的伴奏下演奏了西塔尔琴上的持续音。

2:45　香卡演奏的西塔尔琴的低音，与低音音域一起有很多旋律线的中断，清晰地展示了旋律与持续音之间的

有特点的互动。

2:47　"萨姆"由塔布拉鼓强调。

2:59　"萨姆"由塔布拉鼓强调。

3:10　"萨姆"由塔布拉鼓和西塔尔琴强调。

3:21　"萨姆"由塔布拉鼓和西塔尔琴强调。

3:33　最后的"萨姆"。

一支来自印度尼西亚巴厘岛的乐队

巴厘岛是印度尼西亚这个世界第四人口大国（大约2.45亿人口）巨大的群岛中部的一个位于赤道下方的小岛（见图37.1）。巴厘岛上有两百多万人居住，大部分居民信奉印度教，音乐是日常生活不可分割的一部分，与宗教和日常工作紧密相关。印度教的神和巴厘岛当地的神灵每天都供奉在庙里、家里和街上。这种实践要求艺术的奉献，小到精致雕刻的香蕉叶包香和一些小的五颜六色的画，或大到一个大型的寺庙仪式，以十多个身穿装饰性的服装的舞者和大量的家庭制作的食物为特征。所有的各种规模的仪式和活动，从庆典的节日到葬礼的火化，都要有佳美兰乐队的伴奏。

佳美兰乐队是一种在一起演奏的不同的乐器组成的合奏团，很像一个管弦乐队或军乐队。然而，与西方以弦乐器和管乐器为主导的管弦乐队不同，佳美兰乐队主要是由打击乐器组成的——更准确地说，是由**铜板琴**（metallophones，像木琴的乐器，用锤子敲击铜制的琴键，见图37.6）、定音锣、有音高的锣、排钟、鼓和钹组成的。偶尔，也会有长笛和人声的加入。

佳美兰的音乐是用一种很不同于西方古典音乐的手法产生的。在西方音乐中，作品是线性的、有目标定向的，因为旋律建立在基础的和声结构之上，走向情感的高潮。相反，佳美兰的作品是循环地组织起来的。它们的结构围绕着一个单独的、核心的旋律，这个旋律被一系列锣的敲击所强调。核心的旋律在作品中被演奏了很多次，创造了节奏和旋律的一遍又一遍的固定反复。听众和表演者可以跟上音乐的发展，通过聆听锣的音型而知道它们在循环的什么地方（对第一次听佳美兰的听众的暗示是：大的、轰隆作响的锣只在循环的结束或开始时敲）。鼓手形成了佳美兰音乐的基础：用复杂的音型和提示，他们为整个乐队的速度变化做出信号，与舞者进行交流，并指示演奏者适时地从一个无限期的循环转换到另一个。在佳美兰乐队

图37.6

一支巴厘岛的佳美兰乐队展示了铜板琴。演奏者的右手用一个锤子敲击金属的"琴键"，然后用左手很快地消音。

的演奏中，鼓手就像指挥，引领着乐队，使每一个人保持一致。演奏者必须仔细地聆听鼓手的信号。

有些旋律乐器不演奏核心的旋律，而是用复杂的方式对它进行加工。最常见的是用**连锁风格**（interlocking style）来演奏，其中，不同乐器的演奏者贡献音乐的小片段，它们结合在一起形成复合的音乐线条。用这种方法，音乐加强了普通巴厘岛人的信念，即在这个世界上的每个人都是互相支撑和依赖的。真正的宇宙和社会的平衡不是像一首西方协奏曲令人印象深刻的独奏段落那样通过个人的展示来取得的，而是通过每个人在一起工作来创造一个美丽的整体。在谱例 37.2 中，请注意各声部是怎样连锁的。

谱例 37.2

佳美兰乐队在印度尼西亚的所有岛屿上大量存在。但是不是所有佳美兰的音乐都是一样的，每个地方的佳美兰有其自身特殊的音响和仪式功能，甚至作品的曲目（通常由教师向学生口传心授）。例如，比起巴厘的印度教岛屿更炫耀的佳美兰音乐，爪哇的穆斯林岛屿的佳美兰音乐听上去就有更多的冥想性。

在巴厘岛上，没有其他佳美兰的风格比**"凯比亚"**（kebyar）佳美兰更浮华闪烁。这种热烈的、戏剧性的，甚至炫技的凯比亚风格的不寻常之处在于它是巴厘岛佳美兰的一种世俗的形式——也就是说，它的音乐纯粹作为音乐而存在，而不是作为对宗教礼仪的加强。凯比亚风格的音乐作为对传统的印尼佳美兰音乐的一种 20 世纪的附加物，也启发了印度尼西亚的流行音乐。来自这个岛屿的各个村庄的佳美兰乐队每年都聚在一起在一个大型的比赛上演奏。这种"乐队之间的战斗"吸引了上千的观众，他们来聆听和观看，并为他们村庄的乐队喝彩。根据这些乐队的准确度、音乐性和视觉的表现来做出评判。

《金色的雨》（*Hujan Mas*）是一首流行的凯比亚作品，基于来自爪哇的一首同名作品的旋律。在巴厘岛的版本中，佳美兰乐队中的每一种乐器都得到一次

机会展示它所能做到的。《金色的雨》是典型的凯比亚作品，以一个复杂的、节奏不规则的引子开始，它由铜板琴准确地用同度齐奏——这是一种很难的技巧，只有多多练习才能完成。在这个开始的齐奏之后是一段过渡，然后是作品的核心，那是一段持续的 8 小节节奏和旋律的循环。当它重复时，佳美兰乐队的各个部分展示它们的技巧，在一段所有人参与的宏大结尾中达到高潮。

聆听指南

《金色的雨》

金色的雨　♪

体裁：凯比亚佳美兰音乐

聆听要点：尝试区别高音的、快速运动的铜板琴与低音的、慢速移动的和更有共鸣的"机械重复"的锣。一旦全部循环在 3:31 处开始，它以 7 秒或 8 秒的间隔重复，直到结束。

引子

0:00　引入性的乐句，由铜板琴演奏，它用单音齐奏的乐句与连锁的乐句相交替，大锣在 0:11 和 0:22 处敲响。只有铜板琴。

0:54　铜板琴快速演奏集体的独奏，只用"机械重复"的锣伴奏，它标记着节拍，而鼓对它进行了细分，在一些不同的音型演奏和重复之后，乐句越来越成为片段的。

全乐队的过渡部分

2:27　整个乐队进入，演奏光彩闪耀的过渡段落。

2:37　大锣敲响。

只有定音锣

2:39　定音锣演奏集体的独奏。

2:59　大锣敲响。

全乐队演奏整个循环

3:01　8 小节锣的循环开始，作品的剩余部分将被完全建立在对这个循环的加工的基础上（当循环在 3:08 处第一次重复时，鼓加入。循环在 3:15 处再次重复）。

3:22　循环继续重复直到结束。聆听慢速移动的"机械反复"的锣，它设定了这个循环。循环的重复在 3:29、3:37、3:44、3:52、3:59、4:07、4:14、4:22 等处继续，直到 6:30 处的最后的（不完整的）陈述。

关 键 词

间歇	二胡	拉加	塔布拉鼓	铜板琴
日本筝	印度斯坦风格音乐	塔拉	萨姆	连锁风格
尺八	卡纳塔克风格音乐	西塔尔琴	佳美兰乐队	凯比亚

第三十八章
近东和非洲

当我们的世界音乐之旅进一步往西，到达近东和非洲时，我们会期待这些音乐文化与西方的传统越来越有更多的共同点。但是，实际上，近东和非洲的音乐实践是更接近东方国家，而不是西方的。在音乐方面，西方似乎的确是一种"局外人的文化"。

一首伊斯兰教的礼拜歌

伊斯兰教是所有穆斯林给他们的宗教起的名字。这种宗教是以生于麦加（沙特阿拉伯）的先知穆罕默德（约570—632）的教导为基础的。穆罕默德的启示据说是在610年由阿拉（神）传给的，被收集在《古兰经》中。这部经书用阿拉伯语写成，被译成多种文字。它为穆斯林提供了宗教和市民职责方面的指导，就像《旧约》和《新约》分别指导了犹太教徒和基督徒一样。

在先知穆罕默德逝世（632）的那个世纪中，伊斯兰教从北非扩展到西班牙，并沿着丝绸贸易之路，直达远东的中国。今天最主要的伊斯兰教国家，从西到东大致排列，分别是埃及、沙特阿拉伯、土耳其、伊拉克、伊朗、阿富汗、巴基斯坦、印度北部和印度尼西亚。如今伊斯兰教是世界性宗教之一，它的信徒人数排行第二，如下面的大致数字所示：基督教（21亿）、伊斯兰教（12亿）、印度教（9亿）、佛教和中国传统宗教（8亿）。

每个虔诚的穆斯林每天要祈祷五次：日出前、中午、日落前、日落后、每日结束前。（在西方中世纪的修道院里，本尼迪克教派的僧侣和修女每天要做八次祈祷，还有弥撒。见第五章。）穆斯林可以单独祈祷，或在**清真寺**里做礼拜。星期五是穆斯林的圣日，整个社区要在清真寺里举行午间仪式。男人列队进行祈祷，女人也列队在其身后，或在清真寺的另一个区域。仪式包括诵读《古兰经》，伴随着身体的平伏拜倒。不管穆斯林在世界上的什么地方，他们祈祷时总是面向麦加方向。

世界上的基督徒历来用钟声来召唤信徒到教堂来。然而，穆斯林是用在清真寺的高塔上诵经来召唤信徒做每天的五次祈祷的。这种塔叫作**宣礼塔**（minaret，见图38.1）。这种对礼拜的呼唤叫作**宣礼调**（Adhan）。在大城市里，一个单独的领唱者通过扩音器使他吟唱的宣礼调能够在城市中被同步听到。在几乎所有的伊斯兰教国家中，不管地方语言是什么，对礼拜的呼唤都是用阿拉伯语演唱的。歌词（见聆听指南）总是相同的。不过，旋律可以按照领唱者

图38.1
埃及开罗的一座带有高耸的宣礼塔的清真寺。

的歌唱风格而变化。

　　清真寺里的领唱者或主要的歌手叫作**祷告时间报告人**（muezzin）。他们中的有些人能够熟记全部《古兰经》，一些更有名的人还把它（全部6 236段经文）录成了CD唱片。土耳其的祷告时间报告人哈菲兹·侯赛因·伊莱克便是其中之一。在下面讨论的录音中，可以听到伊莱克呼唤所有穆斯林来参加礼拜的声音，就像今天在土耳其的伊斯坦布尔清真寺上空可以听到的实况演唱那样。想要聆听各种祷告时间报告人吟诵的宣礼调，以及不同人的独特的个人风格，可以在谷歌点击"video Adhan"。

　　尽管从一个单独的例子中做出太多比较是不明智的，但伊斯兰圣咏与西方的格里高利圣咏（见第五章）还是可以做出有启发性的对比。两者在织体上都是单音的，都避免规则的节奏或节拍。因此，两者的音乐也都具有一种流动、起伏的性质。在这里"阿拉伯式"（arabesque）一词可以被正确地使用，因为穆斯林的旋律，就像格里高利圣咏那样，似乎都是用音的环绕和旋转来形成装饰性的音型。

　　但是，伊莱克唱的宣礼调有一种独特的性质，而这种特性是很多非西方音乐的标志：演唱者在音高之间滑动。实际上，这种对礼拜的呼唤的大部分音乐上的趣味和美都来自表演者在音高之间，而不是音高本身所作的处理。相比之下，大部分西方音乐是从一个分离的音高移动到下一个。这也许是受到音高固定的钢琴和管风琴的影响，只是在西方，我们才有像这样的技术复杂和音高固定的键盘乐器。类似的是，宣礼调的演唱是没有记谱的，只是在西方，我们才依赖于一种复杂的、精确的测量系统来指示音高和节奏，那就是记写下来的乐谱。西方音乐的技术和量化的重要性说明它与世界上其他音乐文化之间的不同，在那些文化中，不仅节奏的处理更加自由，而且所有真正重要的音响都发生在音高之间。

聆听指南

宣礼调（伊斯兰教对礼拜的召唤）

哈菲兹·侯赛因·伊莱克演唱

体裁：伊斯兰教圣咏

聆听要点：这位祷告时间报告人在更"固定"的音高之间编织了一些高度控制的"微分音"。

宣礼调（伊斯兰教对礼拜的召唤）　♪

0:00	a句：	圣咏从第一个音上升到音阶的五级音
		阿拉布，阿克巴，神是伟大的。
0:06	a句带有微小变化的重复	
		神是伟大的。
0:12	b句：	在更高的音区，音节式的圣咏让位于更花腔式的唱法
		我证实，只有阿拉是神。

0:30	b 句：	有变化的重复
		我证实，穆罕默德是他的先知。
0:53	c 句：	人声上升到更高的音，用花腔式的唱法结束
		来祈祷吧，来祈祷吧。
1:13	c 句重复并有扩展	
		来拯救吧，来拯救吧。
1:33	a 句返回	神是伟大的。
1:39	b 句的结束返回	只有阿拉是神。

犹太人的克里兹莫音乐

世界上从东方到西方的每一种音乐文化都使用八度音。它的两个类似的音高（一个较高，另一个较低）作为音阶的两端。一种自然的音响上的原因说明了这一点：一根弦的一半会产生一个高八度的音。然而正如我们已看到的那样，印度的古典音乐有时在一个八度内只有六个音，而中国音乐经常使用五声音阶。西方的古典和流行音乐将八度划分为七个音（第八个音反复第一个音，因此这一音程被称之为八度）。进一步来说，西方音乐在一个八度内有两个特定的、不变的七声音阶形式：大调音阶和小调音阶（见第二章）。其他音乐文化也使用七声音阶，但其形式与西方的大小调有所不同。

克里兹莫音乐就是这样一种音乐文化。它是东欧犹太人的传统民间音乐。它的历史至少可以追溯到 17 世纪，起源于波兰、罗马尼亚、俄罗斯、立陶宛和乌克兰等国家。这种音乐通常由一个乐队来演奏（见图38.2），使用各种各样的乐器，包括单簧管、小号、小提琴、手风琴、低音提琴，还有一个歌手。有些克里兹莫音乐与犹太教的宗教仪式有联系，但它们更多是在社交活动，特别是婚礼中演奏。虽然这种音乐就像犹太人自身那样，曾经在东欧受到过被灭绝的威胁，但在 20 世纪末迎来了一次巨大的复兴，特别是在西欧、以色列、美国等地。克里兹莫音乐通过运用西方流行音乐——特别是摇滚乐、爵士乐的一些元素而得以保存和兴盛。

我们能够在《快乐的塔施利克》中欣赏克里兹莫音乐的美妙之声，这部作品与圣洁日有密切的联系。在犹太人的新年，犹太教徒都要前往最近的海边、湖边或者溪边向水中投面包，以此来象征洗刷他们的罪恶。这种仪式被称为塔施利克。"快乐的塔施利克"意思是"从消除罪恶中归来"，现在是跳舞和喜悦的时刻。这一欢快的曲调由三段分开的旋律（标以 A、B 和 C，见谱例 38.1）构成。每一段都是双拍子并被反复以使舞蹈得到扩展。更为重要的是，每句都有它自己独特的音阶形式或调式。然而三种调式没有一个与西方的大小调式完全一致：旋律 A 与我们的 D 小调音阶有些类似，但不完全等同；旋律 B 与我们的 F 大调音阶有很

图38.2
格里高利·谢赫特和他的克里兹莫乐队在皇家学院的夏加尔画展上演奏，他们身后是马尔克·夏加尔在1929年完成的克里兹莫音乐的绘画。

多共性；而旋律 C 近似于我们的 F 小调和 D 小调的混合。当你聆听旋律 A 和 C 时，你将听到一种清晰的异国情调的"东方"之声。这其中的增二度音程（3 个半音或 1.5 个全音，见谱例 38.1 中的星号）更多地出现在东欧和近东的音乐中，而不是在我们的两种西方音阶中。《快乐的塔施利克》最引人注目的地方是在类似小调式的 A 旋律的小调和类似大调式的 B 旋律之间的转换。最后，请注意这部东欧作品是一首欢乐的舞曲，然而却主要是用近似于我们的小调式写成的。小调式的音乐在西方人听来可能会感到悲哀，而对于更多的东欧人来说，它却能具有幸福的含义。人类对音乐的情感反应，不是被声音的物理性质所限制，而更多的是与每一民族的文化传统和音乐习惯相联系。音乐既有自然因素也有环境因素。

旋律 A

音阶：D E F G A♭ B C D

 1 ½ 1 ½ 1½ ½ 1 音级

旋律 B

音阶：F G A B♭ C D E♭ F

 1 1 ½ 1 1 ½ 1 音级

旋律 C

音阶：F G A♭ B C D E♭ F

 1 ½ 1½ ½ 1 ½ 1 音级

谱例 38.1

聆听指南

《快乐的塔施利克》

克里麦提克乐队演奏（1990）

体裁：传统的克里兹莫曲调

聆听要点：大部分旋律听上去像是来自近东，它被我们在西方摇滚乐队中听到的那种节奏组（低音和鼓）所支持。

时间	内容
0:00	引子：在北非式的鼓的音型上方，低音单簧管独奏。
0:42	低音单簧管演奏旋律 A。
1:06	电声小提琴、加弱音器的小号和低音单簧管轮流演奏旋律 A。
1:21	低音单簧管突然向旋律 B 的调式转换，电声小提琴和加弱音器的小号提供支撑。
1:38	电声小提琴和加弱音器的小号演奏旋律 C。
1:54	所有的旋律乐器演奏旋律 A。
2:10	低音单簧管在电声小提琴、加弱音器的小号的伴奏下演奏旋律 B。
2:26	电声小提琴和加弱音器的小号演奏旋律 C。
2:44	围绕调式 1 和 3 的音型（旋律 A 和 C）所作的自由即兴。
4:21	所有的旋律乐器演奏旋律 A。
4:35	低音单簧管在电声小提琴、加弱音器的小号的伴奏下演奏旋律 B。
4:51	电声小提琴和加弱音器的小号演奏旋律 C。
5:07	采用开始动机，逐渐消失。

快乐的塔施利克 ♪

非洲音乐

正如我们所见，布鲁斯（见第三十三章，"布鲁斯"）受到了南部乡村美国黑人的经历的很大影响，并反映了非洲的音乐实践。到达美国的大部分奴隶来自非洲下撒哈拉地区的西部——也就是撒哈拉沙漠以下的西部非洲大陆。今天，这些下撒哈拉的西非国家都有了名字，比如塞内加尔、几内亚、加纳（见图38.3）、贝宁和象牙海岸，尽管实际上它们大部分的国界线或多或少都是19世纪的欧洲统治者人为划定的。在非洲，真正的统一和忠诚取决于不计其数的部落结构内部，每个部落都有自己的历史、语言和音乐。正是西非部落的音乐被输送到了美国，对美国的流行音乐的传统产生了强大的影响。那么，在美国流行音乐中留下印记的非洲音乐有些什么特点呢？

作为社会活动的音乐

音乐渗透于非洲生活的各个方面。非洲人在砍柴、磨面、造船、收割、除草、埋葬首领，甚至在邮局贴邮票时都会歌唱或演奏。歌唱使工人们能聚在一起并且让他们的工作效率更快。在西方，当表演古典音乐时总是一些人演奏而另一些人听，既有表演者又有听众。在非洲，听众和表演者两者是一体的，他们既是表演者又是听众。也就是说，在非洲没有专业音乐家，每个人都是参与者。当他们来到美洲，这些传统就产生出采摘棉花或烟草时所唱的劳动号子和修筑铁路的工人所唱的队列歌。这些歌都是以一人领唱众人应答的形式为特征的。没人知道"作

图38.3
加纳这个国家位于非洲下撒哈拉地区的西部。

AFRICA
GHANA

曲者"是谁，因为通常是所有的人都参与了作曲。

节奏的重要性

　　复杂的和声是西方古典音乐的特征。精巧的旋律变化是印度和中国传统音乐的特征。然而，非洲音乐的特征却是节奏。不过非洲音乐的节奏与西方的艺术音乐的不同。西方的演奏者总是一起开始于一个起点、一个开头的强拍，并被有规律的重复的强拍和弱拍所引领，所有的乐手被束缚在这个单一的、常见的和规则的律动中进行演奏。非洲音乐与之相反，个别的声部更像是独立开始的，并保持这种方式。通常没有演奏者加以强调的普通的重音。每个人都有他自己的强拍、律动和节奏，经常也有自己的节拍。产生的结果便是多节拍，这是一种多层节奏和节拍的复合。我们以前见过多节拍——特别是在欧洲的先锋派音乐中（见第二十九章，"多节拍"）。西欧和非洲音乐复节拍使用的区别是：非洲音乐没有共有的强拍。如谱例38.2所示，两个非洲鼓一起演奏时，都有各自的强拍、节奏和节拍。

谱例 38.2

演奏者1

演奏者2

　　非洲音乐听起来总是有至少两种节奏，这正说明了它的复杂性。我们西方人觉得它复杂，确实常常对它感到困惑，因为我们不能用脚打节奏来找到一种统一的节拍。现今受非洲影响的拉丁流行音乐和古巴黑人爵士乐（见第三十九章）显得那么兴奋而有活力，正是众多的节奏和节拍同时出现使然。

鼓的重要性

　　许多乐器是非洲固有的乐器，如笛子、口哨、竖琴、钟琴甚至还有小号。但是只有鼓是与非洲文化有着直接联系的。鼓是几乎所有乐队奏乐和舞蹈的核心。非洲鼓有成千上万种不同的形状和尺寸，有手鼓、棒鼓、水鼓、长鼓（一段中空的原木做成，在顶部有一条长缝）和表情鼓。**表情鼓**（talking drums），是依靠改变绷在它顶部的鼓皮的张力从而改变它的音高（见图38.4），用这种方法，鼓的音高可以被改变，从而使之能够"说话"。非洲鼓的制造者们有时在鼓的内部放一些小东西——村落院子里的小卵石，以便闲聊时让鼓能自由地说话，或者用一小块狮子皮使鼓能咆哮起来。

图38.4
咚咚是一种表情鼓，因为演奏者可以拉动连接两端的皮带来提升音高，就像我们说话时那样。

当奴隶们到达美洲海岸的时候，表情鼓的使用经常是被禁止的，因为他们的主人害怕这种神秘的音乐语言会被用来煽动奴隶们的反叛。随着美国南北战争的爆发，非洲鼓再次出现了。后来，在 20 世纪 40 年代，强有力的鼓的节拍和衬拍的插入有助于布鲁斯转变成节奏与布鲁斯（见第三十六章开头对节奏与布鲁斯的讨论），并最终发展成摇滚乐。

扭曲音高

　　西方古典音乐是使用固定的音高（不变的大小调音阶的音符）创作旋律的几种音乐文化之一。西方的旋律直接从一个音移动到另一个音，没有中间的滑音。主要的原因是西方音乐在几个世纪的发展中，变得非常依赖于记谱和像钢琴和管风琴这样的音高固定的乐器。其他非西方的音乐文化（那些更依赖口头流传，而不是记谱的音乐）旋律音高的细微变化是很显著的。非洲音乐正是这些口头流传的音乐之一，它允许旋律有更大的灵活性或"音高扭曲"。这种音乐最令人兴奋的地方经常是发生在音高之间，而不是在音高之上。非洲的奴隶们把他们的传统的演唱方式带到了内战之前的美国。南北战争之后，《美国黑奴歌曲》（1867）很快就出版了，在白人编辑所写的前言中提到黑人音乐家"似乎并不是不常用那些不能在音阶上准确找到的音"，这暗示布鲁斯音阶的扭曲的布鲁斯音（见谱例33.2）已经是可以听得出来的。

呼唤与应答

　　非洲音乐的结构大部分被一种称为"呼唤与应答"（见第三十三章，"布鲁斯"）的表演原则所主宰。在**呼唤与应答**的歌唱中，领唱者先唱开头的乐句，合唱发出一个短小而简单的回应。独唱者再一次唱出扩展和变化的呼唤，合唱也再次以简单、稳定的方式应答。独唱者可以按照他的兴之所至进入或离开。然而，合唱是在有规律的、可以预知的音程上应答的。器乐演奏者也可以参与到呼唤与应答中来。举个例子，一个主要的鼓手可以模仿与下属的合唱之间的对话。有时表演者是混合的：一个声乐独唱者可能会引发一段鼓的合奏的应答。今天的"呼唤与应答"仍然是美国黑人音乐（如黑人灵歌、布鲁斯、福音歌曲、索尔）的一种重要的结构特征。当詹姆斯·布朗这位"索尔乐的教父"唱出"get up"，然后我们听到一个集体唱的"get on up"时，我们便听到了一个非洲的呼唤与应答的经典例子。

一首来自加纳的赞歌

　　为了了解今天的非洲音乐是什么样的，以及它来到美洲之前是什么样的，让

我们来考察一首来自加纳传统的由鼓伴奏的歌曲。**加纳**是一个西非国家（见图 38.3），它比美国的得克萨斯州稍小一点，人口有 2 100 万。在它的东北角有一个叫作达冈巴斯的地区，那里生活着一群叫作达冈巴斯的人，他们所说的语言叫达哥巴尼，是加纳的 44 种官方语言之一。达冈巴斯人最重要的乐器是鼓，特别是咚咚鼓和咯咯鼓。**咚咚鼓**（也叫伦嘎，见图 38.4）是一种形状像沙漏的表情鼓，两端都有头。皮带连接着鼓的两头。拉动皮带可以增加两端的张力从而使音高提升。**咯咯鼓**（见图 38.5）是一种声音低沉的桶形的鼓，也可以产生一种像小军鼓那样的咔嗒声，因为有响弦固定在上方的鼓面上。咚咚和咯咯都是用一根小棍以手腕拍打的动作敲击鼓面。在加纳的这个地区，五六个咚咚鼓和一两个咯咯鼓组成的典型的"乐队"为舞蹈和赞歌伴奏。

　　《卡苏安·库拉》是一首达冈巴斯的赞歌，歌曲讲述的是部落中的一个重要成员的历史。它的结构是呼唤与应答：声乐的独唱与这个被尊敬的人有联系，而合唱自始至终重复着这个受人尊敬的祖先的名字"卡苏安·库拉"。这部作品开始由咚咚鼓的鼓手巧妙地运用他们的鼓来让它们说话。随后，带有响弦的且能发出低沉声音的咯咯鼓进入（在 0:05）。咯咯鼓的演奏贯穿全曲，而咚咚鼓却在乐曲中时进时出。每当咚咚鼓和咯咯鼓同时演奏时，便产生了复杂的多节奏和多节拍。当咯咯鼓仅支持合唱的应答时，一种清晰的二拍子的相当简单的节奏便出现了。这样就发展出两种音乐的对话：一种在独唱者与合唱之间；另一种在复杂的咚咚鼓和咯咯鼓的混合与只有咯咯鼓的更简单的节奏织体之间。在这个短小作品的进程中，独唱者的呼唤变得更加精致和丰富，就像咚咚鼓的鼓声也变得更加激动那样。

图38.5
男人在加纳的科比亚的鼓村演奏。在后面站着的鼓手正在演奏咯咯鼓。

聆听指南

《卡苏安·库拉》（2002 年田野录音）

加纳的达冈巴人演奏
体裁：赞美的歌曲
聆听要点：咚咚鼓和咯咯鼓之间的对话，以及领唱者与合唱之间的呼唤与应答。

卡苏安·库拉

0:00	咚咚鼓开始。
0:05	咯咯鼓进入。
0:12	独唱者呼唤，咚咚鼓和咯咯鼓伴奏。
0:16	合唱应答，由咯咯鼓伴奏。
0:21	独唱者呼唤，咚咚鼓和咯咯鼓伴奏。
0:25	合唱应答，只有咯咯鼓伴奏。
0:29	呼唤和应答继续，伴奏如前。
1:25	咚咚鼓和咯咯鼓的音型变得更加复杂。
1:32	呼唤与应答持续到结束。

结语：西方音乐，"局外人的文化"

　　我们对全世界的七种音乐文化的简短回顾显示了它们与西方音乐，特别是西方古典音乐的异同。今天，就像在谈论环绕着我们的"多元文化主义"和"全球主义"，甚至对非西方音乐的一种粗浅的学习也表明为什么这种体验是重要的。我们不仅通过看到"他们"所做的东西学习了其他国家人民的音乐，而且我们也更清楚地看到了"我们"所做的东西。

- **旋律和节奏的重要性，和声的缺少。** 非西方音乐以音高的渐变和精妙为特征，而西方旋律倾向于从一个确定的音高直接移动到下一个，相比之下，非西方音乐的音高更为复杂得多。一般来说节奏也是更为复杂的，特别是声部之间的节奏的互动。同时，我们西方人所熟知的和声在非西方音乐中却是不存在的。世界上所有的音乐文化，只有西方强调几个音高的同时奏响。和声为音响增加了厚度和深度，但也经常是以牺牲旋律和节奏的精致为代价的。

- **即兴。** 除了西方古典音乐，自发的即兴实际上是所有音乐文化中都存在的一种音乐实践。非洲加纳的阿山蒂人的一位歌手被人们期待着对一首部落歌曲加以变化并为它增加段落，就像印度的西塔尔琴演奏者在潜心研究装饰音艺术多年之后，被人们期待着对一首传统的拉加进行装饰和扩展。一位表演者的价值是按照他在传统形式的框架内创造新的、富有想象力的音乐的能力来衡量的。我们在西方有一种类似的音乐，那就是美国爵士乐，但是在爵士乐中对即兴的特别强调只是凸显了这种音乐风格的根源并不是在欧洲，而是在非洲。

- **口传心授。** 这些章节中探讨的七种音乐文化，每一种都毫无例外地依赖于口传传统，而不是记谱，以此作为传授音乐的手段。印度的古鲁通过死记硬背的方法向年轻的学生传授拉加的秘密。加纳的鼓手师傅也是这样。师傅解释并演奏，学生模仿和练习，年复一年。

- **作曲家和表演家合二为一。** 西方古典音乐对于记谱的依赖给予作曲家很大的控制和权威的力量。他们就像一个建筑师，可以在音乐的蓝图（乐谱）上支配每一个细节，还需要木匠（表演者）来完成它们。然而在非西方的文化中，作曲家和表演者通常是同一个人，就像拉维·香卡那样。一部音乐作品只是在表演时才出现。类似的是，在非西方文化中没有音乐指挥，没有人仅做指导而不奏乐。甚至在大型的巴厘岛佳美兰乐队中，很多乐器的声部需要互相协调，领导是表演者之一，通常是鼓手之一。

- **音乐作为社群的仪式。** 在西方，我们把一部音乐作品叫作"艺术品"。在其他文化中，音乐不是一种分开的、独特的"物体"。大部分非洲的语言没有表达"音乐"这个概念的词，不过有诗歌、舞蹈和歌曲这些词。"音乐"因此与诗歌、舞

蹈、姿态、哑剧和其他表现手段不可分割地联系在一起。同样多的是，它作为一种起支持作用的手段，在每日的生活和玩耍，以及特殊的仪式中重申社群的价值。为某一种活动的音乐，就像为那个活动的乐器一样，在其他活动中几乎永远不会听到。例如，宗教音乐在神圣的乐器上演奏，是宗教仪式的一部分。相反，我们在西方经常把帕勒斯特里那、巴赫、莫扎特或贝多芬的一首宗教的弥撒曲从所有宗教的联系中分开，在音乐厅作为一部抽象的"艺术品"来演奏。

● **音乐会和听众的反应。**非西方文化中的公众的音乐表演是在一种更自由的、更放松的环境中进行的。在非洲，常常可以看到几个有才能的音乐家被人们围着，人们通过歌唱、拍手、敲击响物，甚至一起跳舞来参与。在印度的印度斯坦音乐中，传统要求听众用平静地拍手来提供塔拉（节拍）。表演者与社群之间的互动是奏乐过程中的一个重要的部分。在19世纪之前，西方的音乐会是与这种更自由、更互动的体验相似的。直到浪漫主义时期，作曲家才使音乐作品成为受尊敬的"艺术品"，而作曲家本身也成为"天才"，观众则被要求正襟危坐，凝神静听。

　　最后，这种西方音乐与全球其他音乐的对比表明，在不同的社会中，人们的想法和价值观是多么得不同。我们可以清楚地看到，西方已经成为一个音乐观众的社会，而不是一个音乐参与者的社会。我们把个别的表演者和群体的体验分开了。我们看重一个单独的创造者，一个决定了音乐作品的所有因素的作曲家。我们离开了即兴演奏和自发的创造性，而更喜欢在表演的时候精确地规划和忠实地复制。艺术作品被给予一种很高的地位，固定在记谱中，不可改变。它的发展过程中不反映社群的趣味与愿望的变化。最后，与全球的很多其他文化不同，我们由于过于依赖记谱，把内心中的一种口头的和身体的表现手段转变成了视觉关系的一种东西。最近，随着计算机和数字下载的出现，我们用MP3文件代替了活的音乐。也许只有当我们在一场流行音乐的音乐会上唱歌跳舞的时候，我们才能像世界上几乎所有其他地方的人们那样演奏音乐。

关 键 词

《古兰经》	宣礼调	表情鼓	咚咚鼓
清真寺	祷告时间报告人	呼唤与应答	咯咯鼓
宣礼塔	克里兹莫音乐	加纳	

第三十九章
加勒比海与拉丁美洲

在这一章中，我们从传统的西方音乐的地区南下，访问加勒比海地区和南美洲，在那里我们听到一种西方与非西方音响的混合。对敏感的听者的挑战是梳理出它们哪些是西方的，哪些是非西方的。

加勒比海音乐的非洲根源

加勒比海地区是各种各样的丰富的音乐家和音乐传统的家园。它们中的很多影响了北美洲的音乐：20世纪中叶出现在美国的拉丁主题的大乐队，20世纪八九十年代流行的斯卡乐队，以及近些年的雷鬼、说唱乐和嘻哈乐的艺术家。可以毫不夸张地说，如今的流行音乐有很多都是建基于加勒比海地区的音乐的，但是这种加勒比海地区的音乐却是大多建立在非洲的传统之上的。

由于加勒比海的群岛是如此之多，它们各自的历史又是如此多样，对这个地区的音乐做一般的概括是困难的。但是加勒比海地区的历史使它成为现代音乐发展的某些种类的一片独有的肥沃的土壤。开始于15世纪末，各种各样的欧洲人——来自西班牙、法国、英国和荷兰——移民到这些岛屿上，每一批人都带来了他们自己的语言和文化。然后，从17世纪到19世纪，殖民主义者引进了奴隶，主要来自非洲的西海岸，他们带来了他们自己的音乐传统。这些与白人的习俗相混合便创造了新的体裁，每一种都因奴隶所在地区的传统和欧洲人鼓励或压制这些非洲实践的程度而形成。最后，在20世纪，随着美国文化和经济的影响向南部边界的扩展，美国的爵士乐和摇滚乐这样的流行体裁也传入加勒比海地区。但是从音乐上讲，流行音乐的影响大部分是从南向北发展——从加勒比海到美国和加拿大，就像我们在雷鬼、萨尔萨和桑巴这些体裁中看到的。尽管这些岛屿在地理上是很小的，但它们在音乐上的影响却是神通广大的。

古巴丰富的音乐遗产

在加勒比海岛中，最能代表非洲和欧洲音乐元素的丰富融合的是岛国古巴。它距离美国南部的佛罗里达只有90英里远，用一种丰富的材料提供了全球音乐的场景。能说明这种丰富性的一个元素是古巴人口的不寻常的外观，不像它的很多邻国，古巴的白人、黑人、黑白混血儿和土著人群大约有着同等的数量。结果，它对今天的舞蹈音乐的很多贡献都是由这种均等的混合引起的，这似乎不可能在别的地方产生。但是在我们能够理解古巴音乐是如何转变为当代舞蹈音乐之前，我们必须简单地看一下以前的古巴音乐，看看不同的文化元素被带到这个岛屿时是怎样被保存和变化的。

古巴音乐的基础是由早期的西班牙殖民者提供的，他们带来了像波莱罗这样

图39.1
古巴的约鲁巴社区表演一种当今的桑特里亚教的仪式，用巴塔鼓伴奏。

的舞蹈形式，这是一种慢速、狂热、三拍子的舞蹈。今天最有名的是法国作曲家拉威尔的作品《波莱罗》（见第二十七章结尾）。能够唤起情感的二拍子的哈巴涅拉（见第二十五章）也是来自西班牙，但在古巴得到了独特的处理。就像我们已经看到的，哈巴涅拉一词本身的意思是"来自哈瓦那的东西"，一个典型的例子是比才的歌剧《卡门》中的舞蹈歌曲"哈巴涅拉"（见第二十五章及其音响）。

非洲对今天的古巴音乐的影响可以最清楚地在非洲—古巴的宗教**桑特里亚教**的鼓声中听到。像出现在殖民地国家的许多其他宗教一样，桑特里亚教是一种混合的宗教。它的主要特征是西班牙人带来的罗马天主教与随着黑奴贩运而来的西非（约鲁巴人）文化的混合。在桑特里亚教的宗教吟诵中，音乐扮演着重要的角色，它被巴塔鼓这种植根于西非传统的实践赋予了活力。在桑特里亚教的仪式中（见图39.1），三个**巴塔鼓**（高、中、低）互相连锁在复杂的形式中，意在招魂圣神。每一种形式都与一个特定的神相联系。

古巴的流行音乐的影响力被证明如此之大，以至于一个在线的百科全书称之为"自从录音技术发明以后的世界音乐中最流行的形式"。一种西班牙元素（吉他、和弦式和声与记谱）与非洲资源（巴塔鼓风格、邦戈和康佳鼓，以及多节奏的覆盖）的混合提供了这种音乐的基础。在此基础上再加入美国爵士乐的切分音和即兴的自由，以及为了一种激动人心的、脉动冲击的音乐的所有要素。

古巴流行音乐最常见的类型叫作**"古巴之声"**（son cubano）。它是一种包罗一切的乐句，因为这种音乐利用或产生了大量其他相关的音乐体裁，例如曼波、伦巴、波莱罗，甚至萨尔萨。古巴之声的核心可以简单地被描述为一种歌手在其中大力推动着节拍的热烈的拉丁风格，它是20世纪四五十年代在哈瓦那工作的音乐家们形成的（在1959年古巴革命之前）。这些作曲家包括易卜拉欣·费雷尔和康培·赛昆多（两者都以非常流行的专辑《布伊纳·维斯塔的社交俱乐部》为特色），以及蒂托·普恩特和卡乔。卡乔是以色列·洛佩兹（1918—2008）的舞台用名。他是一位获格莱美奖的作曲家和低音提琴演奏家，有着丰富多样的生涯，从斯特拉文斯基指挥下的哈瓦那交响乐团的演奏员，到在迈阿密的古巴流行歌星格罗利亚·伊斯特凡的伴奏乐队的一员。在他的一首波莱罗之声的《浪漫女人》中，我们听到了康佳鼓和**响棒**（cleves，两根短小的硬木棍）的复杂的节奏覆盖和偶然出现的小号与长笛的爵士乐风格的独奏插入，全都建立在卡乔亲自

演奏的一个步调悠闲的波莱罗风格的低音线条之上。

《浪漫女人》（1995）

卡乔演奏低音，阿尔弗雷多·阿门特罗斯演奏小号，内斯托·托雷斯演奏长笛，安迪·加西亚演唱

浪漫女人　♪

体裁：波莱罗之声

形式：主题与变奏

聆听要点：多层节奏的附加——包括卡乔的切分音的低音线条、鼓和响棒，以及独唱的插入——全都分享一个共同的强拍。

0:00　波莱罗节奏由低音提琴和康佳鼓与响棒演奏。

0:11　小号的旋律进入。

0:48　演唱的旋律的歌词是："智慧的大自然创造了很香的花，是为了使你狂喜，浪漫的女人"。

1:22　小号演奏旋律的变体，萨克斯管和第二小号伴奏。

1:58　再次演唱旋律与歌词，全乐队逐渐加入。

2:32　两个小号和乐队演奏旋律的变体。

2:49　旋律与歌词返回。

3:06　长笛对旋律即兴变奏。

3:21　旋律与歌词返回。

3:37　独奏长笛即兴旋律的另一个变奏。

3:54　旋律与歌词返回。

巴西的音乐

　　巴西的音乐代表了葡萄牙、非洲和本土文化的一种结合。这三种中，本土文化是讲述得最少的，因为葡萄牙的传教士企图把基督教带给新大陆的人民，压制了大部分本土的宗教和文化传统。然而，他们更多地容忍了他们输入的非洲黑奴的实践，允许他们保留他们的艺术，而且最重要的是，保留他们的鼓。因此，我们听到在中美洲和南美洲的音乐中，打击乐要比另一个不那么容忍的前蓄奴国家美国更为突出得多。

桑巴

　　桑巴是巴西最流行的传统音乐风格。桑巴没有明确的起源，但这种风格的主要的发展是在里约的工人阶级的聚居区。1928年，第一座桑巴学校成立了。尽管

这个词被翻译成了"桑巴学校"，但它更近似于社交俱乐部，它们是人们聚集进行社交、喝酒和表演桑巴的地方。

几乎就在它们建立之后，桑巴学校就参加了狂欢节。狂欢节是基督教在大斋期之前一周的庆祝活动。它代表了在进入四十多天的斋戒、自我否定和虔诚之前的过分行为的最后一次机会。尽管巴西里约热内卢的狂欢节是最有名的，但它在全世界都有庆祝（当然在美国也有，叫作 Mardi Gras，即新奥尔良狂欢节）。桑巴学校对狂欢节最初的主要影响就是桑巴的加入。

今天，桑巴是里约狂欢节大游行后面的推动力（见图 39.2 和本章开始的照片）。每个在狂欢节上表演的桑巴学校都要练上一年来使他们的桑巴达到完美，并希望成为该年度的赢家，获得这个城市最令人渴望的奖项——"胜者为王"奖。

图39.2
2009年里约热内卢的狂欢节大游行期间，维拉多罗桑巴学校的鼓乐组。

音乐的各种要素

"桑巴学校"的桑巴有两个主要的部分：**主题曲**（enredo）和鼓乐段（batucada）。主题曲是一首歌。在桑巴的这个部分里，你可以听到葡萄牙人带到巴西的旋律、和声与曲式的传统。**鼓乐段**是以鼓为特色的。在这个片段中，鼓的部分表现出它的技巧。所有的鼓手（可以有300多人！）必须听一个演奏者——鼓师傅，他在他的鼓上演奏呼唤，其他鼓手必须给予应答。这展示了非洲人送给巴西音乐的礼物：对打击乐的强调和呼唤与应答的元素（见第三十三和第三十八章）。主题曲和鼓乐段都以桑巴的两种最重要的节奏因素为特点：在第二拍上的重音（由低音鼓演奏）和连锁的切分音。

波萨诺瓦

尽管**波萨诺瓦**是从桑巴发展而来的，但它成为一种独特的风格，和它的祖先很少有相似之处。"波萨"这个词是个俚语，意思是有特性的东西，所以"波萨诺瓦"可以大致翻译成"特殊的新东西"。波萨诺瓦在 20 世纪 50 年代的里约热内卢的中产阶级的居民中很流行，与热烈的桑巴在工人阶级的居民中的表演和舞蹈形成对比。波萨诺瓦代表了一种已经变得明确的火热流行的音乐的降温。它是精致的、冥想的、有节制的，同时保留了高度的节奏脉动。用巴西作曲家和音乐家安东尼奥·卡

洛斯·约比姆的话说就是："波萨诺瓦是平静的，它是爱情和浪漫，但它又是不安的。"弗兰克·辛纳特拉第一次录制了一张专辑，全部是用轻描淡写的波萨诺瓦创作的，据说他惊呼道："上次我是和这次一样轻柔地演唱的，我有喉炎！"

安东尼奥·卡洛斯·约比姆（1927—1994）

安东尼奥·卡洛斯·巴西里罗·德·阿尔梅达·约比姆（他的朋友叫他汤姆）出生于里约热内卢，他在那里从小学习钢琴、和声、作曲和配器。作为一位表演家、作曲家和 Odeon 唱片公司的艺术指导，约比姆促进了波萨诺瓦的国际知名度。在采访中，约比姆数不清他写了多少首作品，但是他的传记作者说大约有 400 首。他不仅写歌曲，也写交响曲、音诗和电影音乐原声带。约比姆受到德彪西、拉威尔、肖邦的影响，当然，主要的影响还是来自桑巴。

约比姆最值得注意的作品是《来自伊潘内玛的女孩》。这首歌曲是 1963 年录制的，1964 年，它在美国公告牌（Billboard）流行音乐榜上名列第五。并赢得了那一年的格莱美唱片奖。这张唱片开启了歌唱家阿斯特鲁德·吉尔贝托的生涯。她并没有被安排在最初的录音中，但是当伴奏的萨克斯管演奏者斯坦·盖茨听到她的歌唱后，立即同意她加入这个项目。她的独特的、"有喘息声"的声音完美地抓住了波萨诺瓦的狂热的、"如烟"的音响。

聆听指南

安东尼奥·卡洛斯·约比姆（温尼丘斯·德·莫莱斯作词，诺尔曼·吉姆贝尔作英语歌词）：《来自伊潘内玛的女孩》（1963）

斯坦·盖茨演奏次中音萨克斯管，乔·吉尔贝托演奏吉他并演唱声乐，阿斯特鲁德·吉尔贝托演唱声乐，安东尼奥·卡洛斯·约比姆演奏钢琴，托米·威廉姆斯演奏低音，弥尔顿·巴那纳演奏鼓。

安东尼奥·卡洛斯·约比姆：
来自伊潘内玛的女孩 ♫

体裁：波萨诺瓦

形式：分节歌（一节歌词谱写成 AABA）

聆听要点：总是在变化的切分音和一直是方整结构的歌曲（8+8+16+8 小节 =AABA）之间的互相作用。

0:00	引子	乔·吉尔贝托用他的吉他和声乐引子的互相作用建立了波萨诺瓦的节奏。
0:07	A	吉尔贝托开始用葡萄牙语演唱，只用他的吉他伴奏。
0:22	A	节奏组的剩余部分进入。
0:37	B	人声与钢琴的呼答。
1:07	A	
1:21		阿斯特鲁德·吉尔贝托演唱英语歌词。

	A	高而黝黑……
	A	当她走来时……
	B	啊，但是她注视着……
	A	高而黝黑……
2:35	AABA	斯坦·盖茨的次中音萨克斯管独奏，鼓声的伴奏更响，给予萨克斯管更多的支持。
3:48	AA	约比姆的钢琴独奏，鼓手的伴奏也更轻柔。
4:18	BA	阿斯特鲁德结束歌词，盖茨与她的人声一起演奏呼唤与应答。
5:02	尾声	

一场墨西哥的马利阿契音乐的表演

西班牙人在 1517 年首次进入墨西哥，发现了曾经雄踞一时的玛雅文化的遗迹，并遭遇了强有力的阿兹台克帝国。1521 年西班牙人最终打败阿兹台克人标志着新西班牙的开始。不久，传教士开始抵达墨西哥，想让本地人改信基督教。随后三百年，罗马天主教会成为墨西哥最富有和最有影响力的组织。墨西哥在 1810 年 9 月 16 日最终摆脱西班牙的统治而宣告独立。

尽管墨西哥的历史很多都以本地人与西班牙殖民者之间的斗争为标志，但是这些不同文化的影响在传统的和当代的墨西哥艺术、文学和音乐中都是很明显的。几百年来，墨西哥出现了很多著名的作曲家，包括修女胡安娜·茵内斯·德·拉·克鲁兹（1651—1695），她的文章、戏剧、十四行诗和歌曲使她引起了国际上的关注。卡洛斯·查维斯（1899—1978）是一位国际知名的作曲家、指挥家、讲演家和作家；胡安·加布里埃尔（1950—）曾获得六次格莱美奖的提名；卡洛斯·桑塔纳（1947—）被《滚石》杂志评选为 100 位最伟大的摇滚吉他手的第 15 名。

马利阿契

马利阿契（Mariachi）音乐是一种充满活力的流行音乐，它在今天的墨西哥和美国西南部的一些地区很受欢迎。它起源于墨西哥西部的加里斯科州（也是龙舌兰酒的诞生地），然后向东传到墨西哥城，并向北传到加利福尼亚、亚利桑那、新墨西哥和得克萨斯等州。最初的马利阿契是一些流动的表演者，他们作为一个组合从一个大牧场漫游到另一个大牧场。马利阿契这个词便用来指这样一个演奏团体（就像西方的"管弦乐队"和东方的"佳美兰"这些词那样），但它是一种产生独特的墨西哥音响的乐队。

马利阿契音乐反映了墨西哥丰富多样的音乐历史。它的一些影响可以追溯到 16 世纪的西班牙音乐，但也可以听到土著墨西哥民间音乐，甚至非洲音乐的性格

特点。马里阿契音乐的主要乐器是由西班牙人带到墨西哥的弦乐器组成的：小提琴、吉他和竖琴。20 世纪初，加进了小号，竖琴被一种叫作**吉他隆**（guitarron）的乐器取代或补充。就像在图 39.3 中间所展示的，吉他隆是一种"特大号的吉他"，它有很长的弦，可以用来弹低音。今天标准的马利阿契乐队有 6 ~ 8 把小提琴、2 支小号、2 把或 3 把吉他，包括 1 把吉他隆。很多曲子也需要一个歌手，有时，整个乐队会作为一个齐唱的合唱团加入。

两种因素造成了马利阿契音乐的独特音响：（1）乐器的配置。（2）频繁冲突的节奏。音色甜美的小提琴经常用三度音程的"密集和声"来演奏，在陈述旋律时与音色辉煌的小号相交替。吉他提供支持性的伴奏，同样重要的是，它要确定节奏。马利阿契音乐的节奏既是强烈的，又是断裂性的。起初，演奏者设定一种清晰的节拍，二拍子或三拍子，但是突然用沉重和连续的切分搅乱了它，临时建立了一种有冲突的节拍。正是这种节拍上的不稳定性，造成了这种体裁的令人兴奋的、有感染力的情绪。最初，马利阿契音乐不仅是演奏和演唱的，而且还是伴随着舞蹈的，舞者们把他们的鞋或靴子的后跟猛烈地敲进地板来强调节奏型和节拍的转换。

马利阿契音乐的一个短小的例子可以在传统的曲调《驴子》里听到，这是一首有趣的作品，乐器在其中偶尔模仿驴叫的声音。开始的节拍是很快的三拍子，然而，这种三拍子的音型经常被切分音打乱。有两次切分音的运用（在 1：21 和 1：46）致使用三拍子记写下来的一些小节实际上听起来像是二拍子的。当 3 小节的二拍子取代 2 小节的三拍子时（见谱例 39.1），这种现象就叫作"**三对二**"（hemiola）。三对二是马利阿契音乐的一个固定的特点，在古典音乐中偶尔也能听到。

谱例 39.1

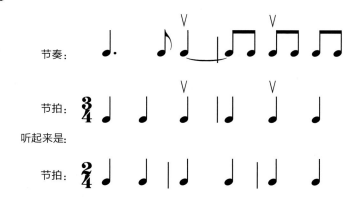

演奏《驴子》的马利阿契铜管乐队（Mariachi Cobre，见图 39.3）1971 年在亚利桑那州的塔克森第一次组建，至今仍在加利福尼亚和佛罗里达等地演出。尽管《驴子》在 20 世纪 30 年代由维尔加斯等人记谱和改编，但它是一首传统歌曲。它的音乐是由广泛存在于口传的墨西哥流行音乐中的一些乐句拼凑而成的。在马

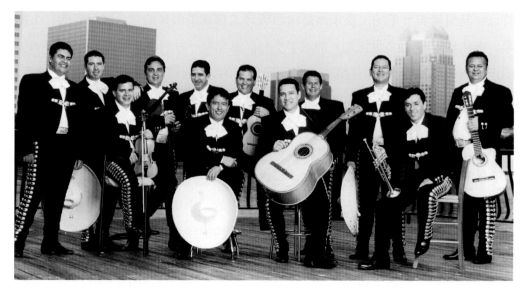

图39.3
马利阿契铜管乐队。尽管这个乐队经常在美国旅行演出，但它的表演基地是在迪斯尼世界的墨西哥分馆。

利阿契的世界里没有巴赫或贝多芬。这是来自墨西哥全体人民的心灵的民间音乐。在演奏中经常听到的兴高采烈的**叫喊**（gritos），也构成了体验的一部分。

今天，马利阿契音乐在婚礼、受洗礼、生日和各种其他适宜的社交聚会上演奏。同等重要的是，在美国西南部，马利阿契正在逐渐进入学校的课堂，作为一种可以取代合唱和管乐队的选修课。在这个地区的 500 多所公立学校现在都有马

聆听指南

《驴子》（19 世纪传统乐曲）

维尔加斯等人改编

马利阿契铜管乐队演奏

体裁：马利阿契音乐

形式：AABBCCDD 与尾声

驴子 ♪

聆听要点：三拍子和二拍子之间不断地转换，它们都用极快的节拍演奏。

0:00	A	小提琴用密集和声演奏曲调，吉他与小提琴演奏节奏的同度；口哨有助于音乐的兴奋和不拘形式；小号的长音与小提琴和吉他的节奏驱动形成对比。
0:11	A	A 段的重复。
0:22	B	小提琴旋律。
0:33	B	B 段的重复，小号演奏旋律，背景可以听到兴高采烈的叫喊。
0:43		B 段扩展的结尾。
0:48	C	小提琴的旋律以驴叫的声音结束，它是用小提琴琴马后面的擦弦来演奏的。
1:05	C	C 段的重复。
1:21	D	小提琴，然后是小号用多节拍的感觉演奏旋律。
1:45	D	D 段的重复。
2:00	尾声	

利阿契课程班，作为一种讲授音乐基础知识的方式，同时也保护了墨西哥文化遗产的一个重要部分。马利阿契在墨西哥人生活中的重要性在电影《马利阿契高地》（*Mariachi High*）里有所记录，它在 2012 年 PBS 的艺术夏季系列中上映。

结语

　　加勒比海和拉丁美洲的音乐拥有西方古典音乐和流行音乐的一些特点。本章三个聆听例子的每一个都有一位知名的作曲家，创作的日期和版权。这种音乐不仅以实时演奏的形式（作为聆听的音乐）存在，而且也被"冷冻"为写下来的乐谱。创作者不是全体人民，而是一个单独的作曲家和单独的作品，是一种音乐的"艺术品"。最后，不管这种音乐是否来自加勒比海地区或拉丁美洲，主要的旋律和伴奏的乐器是吉他，它起源于 15 世纪的欧洲，特别是西班牙。

　　但是在加勒比海和拉丁音乐中也可以听到一种强烈的非西方的气质。大部分可以听到的是节奏。和西方音乐相比，来自"美国边界以南"的音乐在这方面要复杂得多，拥有变化的节奏型、多节拍和带有不寻常的强拍的多节奏。尽管所有这些拉丁舞的风格——曼波、萨尔萨、桑巴、伦巴、探戈等——都是有感染力的并经常是耽于情色的，但它们有时节奏是如此复杂以至于很难用手持续地打拍子，不管它可能有多强。当你的身体旋转时，你的头都晕了。拉丁节奏的力量，当然是来自打击乐器，特别是鼓。我们听到的所有这种节奏都来自非洲。

　　"一种以吉他为基础的、带有一种强拍的敲击性的、意在舞蹈的音乐"是对当今很多流行音乐的一个很好的简短描述，加勒比海与拉丁美洲的音乐大大地影响了它的发展。像巴布·马利（牙买加）、里奇·马丁（波多黎各）、卡洛斯·桑塔纳（墨西哥）、夏奇拉和胡安娜（哥伦比亚），以及美国出生的克里斯蒂娜·阿奎莱拉和詹妮弗·洛佩兹都对世界流行音乐的发展做出了贡献并继续产生影响。让我们以加勒比海音乐家巴布·马利（1945—1981）和牙买加的雷鬼乐为例，他的音乐植根于非洲，对美国，特别是英国，产生了巨大的影响，从那里，英国的唱片公司把这种非洲起源的音乐命名为"非洲节拍"（Afrobeat），作为当代的舞蹈音乐推回了非洲——从非洲到加勒比海，环绕世界，再回到非洲。音乐就是这样走向全球的。

关　键　词

波莱罗	古巴之声	主题曲	马利阿契	叫喊
桑特里亚教	响棒	鼓乐段	吉他隆	
巴塔鼓	桑巴	波萨诺瓦	三对二	

术语表

A

Absolute music

绝对音乐: 没有歌词或任何预先存在的标题的器乐曲。

a cappella

无伴奏合唱: 用于无伴奏的声乐作品的一个名词,起源于"在教皇的西斯廷小教堂里"这个说法,在那里禁止用乐器伴奏为歌手伴奏。

accelerando

加速: 表示"越来越快"的速度术语。

accent

重音: 对一个乐音或一个和弦的强调或加重。

accidental

变音记号: 变化一个半音音高的升、降或还原记号。

accompagnato

见"带伴奏的宣叙调"。

acoustic instruments

原声乐器: 琴弓拉弦或拨弦、管子有空气通过,或打击乐器被敲击时自然产生音响的乐器。

acoustic music

原声音乐: 用原声乐器演奏的音乐。

adagio

柔板: 表示"慢速"的速度术语。

adhan

宣礼调: 伊斯兰教对礼拜的呼唤。

Alberti bass

阿尔贝蒂低音: 一种伴奏音型,和弦的音高不是同时奏响,而是相继奏响,提供一种持续的音响的流动。

allegretto

小快板: 表示"中等快速"的速度术语。

allegro

快板: 表示"快速"的速度术语。

allemande

阿勒曼德: 一种$\frac{4}{4}$拍的带有优雅的交织线条的华贵的舞蹈。

alto

女中音: 两个女声声部中较低的那个,女高音是更高的。

andante

行板: 表示"中速运动"的速度术语。

andantino

小行板: 表示"中速运动"的速度术语,比行板稍快。

antecedent phrase

上句: 一个旋律的开始的、音响不完整的乐句,经常跟着一个下句,把旋律引向结束。

anthem

颂歌: 一种宗教主题的合唱作品,在形式和功能上与经文歌类似。

aria

咏叹调: 一种为独唱的人声而作的抒情歌曲。

arioso

咏叙调: 一种歌唱风格和一种歌曲类型,介乎于咏叹调和宣叙调之间。

arpeggio

琶音: 一个三和弦或七和弦的音直接地相继奏出,并用直接的上行或下行的线条。

Art of Fugue

《赋格的艺术》: 巴赫的最后的作品(1742—1750),对所有已知的对位手法的一种百科全书式的处理,陈述了19种卡农和赋格。

art songs

艺术歌曲: 一种为人声和钢琴伴奏而作的歌曲体裁,具有很高的艺术性。

atonal music

无调性音乐: 没有调性的音乐;没有调中心的音乐;最常与阿诺德·勋伯格的20世纪前卫风格相联系。

augmentation

增值: 一个旋律的音符保持得比它们的正常时值更长(通常是加倍)。

B

backbeat

后拍: 有规律地出现在一个强拍之后的鼓或钹的敲击,在一小节的四拍中占第二拍和第四拍。

ballad

叙事歌: 一种传统的歌曲或民歌,由一个独唱者演唱,讲述一个故事,并由诗节加以组织;叮盘巷的叙事歌是一种慢速的爱情歌曲。

ballet

舞剧: 运用舞蹈和音乐的一种艺术形式,和服装与布景一起,讲述一个故事,并通过有表现力的姿态和运动来展示情感。

ballet music

舞剧音乐: 为伴奏舞剧而创作的音乐,带有优美的旋律和令人陶醉的节奏,全都为了抓住场景的情感本质。

ballets russes

俄罗斯舞蹈团: 20世纪初的一个俄国舞剧公司,由谢尔盖·佳吉列夫领导。

bandoneon

班多钮(南美)琴: 一种四方型的木管乐器,很像手风琴,但它通过按下按钮而不是琴键来演奏。

banjo

班卓琴: 一种起源于美国黑人的五根弦的民间弹拨乐器。

bar

小节(也见measure)

baritone

男中音: 中音区的男声声部,位于较高的男高音和更低的男低音之间。

Baroque

巴洛克: 用来形容大约在1600—1750年的艺术的一个名词,以夸张和奢华为特点。

bas instruments

低乐器: 中世纪晚期流行的一组声音柔和的乐器,包括笛子、竖笛、提琴、竖琴和琉特琴。

bass

男低音: 最低的男声音域。

bass clef

低音谱号: 一种谱表上的记号,表示低于中央C的音。

bass drum

低音鼓: 一种大的、音色低沉的鼓,用一种软头的槌敲击。

basso continuo

通奏低音: 一种至少有两种乐器的小合奏组,它为上方的旋律提供了一种基础,几乎只在巴洛克音乐中听到。

bassoon

大管: 木管乐器组中的一种低音的双簧乐器。

basso ostinato

固定低音: 一个不断重复的低音动机或乐句。

bass viol

低音维奥尔琴 (也见viola da gamba)

bata drumming

巴塔鼓: 植根于西非传统的鼓乐,也在非洲—古巴的桑特里亚宗教仪式中使用。

batucada

鼓乐段: 桑巴表演中的鼓乐部分。

Bay Psalm Book

《海湾诗篇歌集》: 一本包括了《圣经》中的150首诗篇的英译歌集,1640年在美国麻州剑桥为会众的演唱首次出版。

Bayreuth Festival

拜罗伊特歌剧节: 一个仍由瓦格纳的后人所控制的、专门上演瓦格纳乐剧的音乐节,在特别为这个目的而建造的歌剧院——拜罗伊特节日剧院举行。

beat

拍子: 音乐的一种平均的律动,它把节拍的经过分成相等的部分。

bebop

毕波普: 一种复杂的、很难驾驭的爵士乐风格,出现于“二战”后不久,由小乐队无乐谱演奏。

bel canto

美声: (意大利语,意为“美丽的歌唱”)一种歌唱风格和一种意大利歌剧的类型,发展于19世纪,以人声的优美音色和辉煌技巧为特色。

big band

大乐队: 一种中型到大型的伴舞乐队,出现于20世纪30年代,用被称为“摇摆乐”的爵士乐风格演奏。

binary form

二部曲式: 一种由两个部分组成的曲式(A和B),在结构上彼此平衡和补充。

blue note

布鲁斯音(蓝音): 布鲁斯音阶的第三、五、七音可以被升高或降低而加以变化,有助于表现布鲁斯的悲叹情绪。

blues

布鲁斯(蓝调): 19世纪末出现于美国黑人的灵歌和劳动歌曲中的一种有表现力的、热情的歌唱风格,它的歌词是分节的,它的和声简单而重复。

blues scale

布鲁斯音阶: 一种七声音阶,其中的第三、五、七级音有时降低,有时还原,有时在两者之间。

bolero

波莱罗: 一种流行的、挑逗性的西班牙舞蹈,经常有一位或一对舞者在响板的伴奏下表演。

bongo drum

邦戈鼓: 一种非洲—古巴的小型、成对的单面鼓,大约1900年产生于古巴,在拉丁美洲的舞蹈乐队里经常听到。

boogie-woogie

布吉-乌吉: 有驱动性的音乐,其中的低音演奏的和声不是和弦,而是一系列快速的等长音高。

bossa nova

波萨诺瓦: 大约在20世纪60年代从桑巴中发展出来的巴西音乐,但是成为一种独特的、更冷静的风格,这个词的字面意思是“新潮流”。

Brandenburg Concertos

《勃兰登堡协奏曲》: 约·塞·巴赫在1711—1720年创作的一套六首大协奏曲,随后献给了勃兰登堡的侯爵克里斯蒂安·路德维希。

brass family

铜管家族: 一组通常是由铜制成的,并用号嘴吹奏的乐器,包括小号、长号、圆号和大号。

bridge

过渡 (见transition)

bugle

步号: 一种简单的铜管乐器,由早期的军号发展而来。

C

cabaletta

卡巴莱塔: 任何两个或三个部分的歌剧场景中的结束性的快速咏叹调,是让主角退场的一个有用的手法。

cadence

终止式: 一个乐句的结束部分。

cadenza

华彩乐段: 在协奏曲乐章靠近结尾的地方出现的独奏者的炫技段落,通常有快速的跑动、琶音和前面听到的主题的小片段,构成一段幻想曲式的即兴演奏。

call and response

呼唤与应答: 一种表演方法,其中的一个人歌唱,一群人或另一个人回答,在非洲音乐和像布鲁斯这样的美国黑人音乐中特别爱用。

canon

经典: 自18世纪以来在音乐厅不断上演的一套古典音乐的核心曲目。

canon(round)

卡农: 一种对位形式,其中单个的声部进入,并依次准确复制第一个声部演唱或演奏的旋律。

cantata

康塔塔: 最初的意思是“歌唱的作品”,它的成熟状态由几个乐章组成,包括一首咏叹调、咏叙调和宣叙调。康塔塔可以是世俗题材的,为私人表演而作(如室内康塔塔),也可以是宗教题材的,如巴赫的德国路德教康塔塔。

caprice

随想曲: 一种19世纪的轻快的、充满奇想的风格小品。

castanets

响板: 西班牙音乐中常用的一种打击乐器。

castrato

阉人歌手: 一种男性成年歌手,他们在孩童时期通过阉割而不变声,以便保持女高音或女中音的音域。

celesta

钢片琴: 一种小型的敲击性的键盘乐器,使用槌子敲击金属板,由此产生一种明亮的、钟声似的音响。

cello

大提琴: 小提琴家族的一种乐器,但是比小提琴大两倍多,置于两腿之间演奏,产生一种丰满而抒情的音色。

chamber cantata

室内康塔塔: 在私人官邸的有选择的观众前表演的一种康塔塔,是一种亲切的室内声乐曲,主要流行于巴洛克时期。

chamber music

室内乐: 在小音乐厅或私人官邸演奏的音乐,通常是器乐,每个声部只用一个演奏者。

chamber sonata

室内奏鸣曲 (见sonata da camera)

chance music

偶然音乐: 包括一种偶然因素的音乐(掷骰子、选纸牌等)或表演者的突发奇想,主要在先锋派作曲家中流行。

chanson

尚松: 一个法文词,广泛用于指从中世纪到20世纪的一种法语抒情歌曲。

character piece

风格小品: 一种短小的器乐作品,寻求抓住一种单独的情绪,是浪漫主义时期作曲家很爱用的体裁。

chorale

众赞歌: 路德教的德语赞美诗,是一种简单的宗教旋律,由会众们演唱。

chord

和弦: 两个或更多同时奏响的音高。

chord progression

和弦进行: 一系列和弦用一种有目的的方式向前运动。

chorus

合唱: 一群歌手,通常包括女高音、女中音、男高音和男低音,每个声部至少有两个或更多的歌手;在叮盘巷歌曲和百老汇的曲调中,指歌曲的主旋律;爵士音乐家经常围绕着它(叫作"副歌")即兴发挥。

chromatic harmony

半音和声: 在和声上,利用建立在除了七个自然音之外的五个半音上的和弦,产生丰富的和声。

chromaticism

半音体系: 半音音程在旋律与和弦中经常出现,在一个音阶中,使用不属于自然音大小调的音。

chromatic scale

半音阶: 利用八度之内划分的全部十二个半音的音阶。

church cantata

教堂康塔塔 (见cantata)

church sonata

教堂奏鸣曲 (见sonata da chiesa)

clarinet

单簧管: 木管乐器家族的一种单一簧片的乐器,有宽广的音域和多变的音色。

classical music

古典音乐: 任何文化的传统音乐,通常包括一种特殊的技术语汇,并要求常年的训练,它是"高雅艺术"或"有学问的"音乐,为一代又一代人所欣赏。

claves

响棒: 两根短小的木棍,在拉丁美洲音乐中用作打击乐器。

clavier

键盘乐器: 所有键盘乐器的一个通用名词,包括羽管键琴、管风琴和钢琴。

clef

谱号: 一个用于指示音域或音高范围的记号,一个乐器或一个歌手在其中演奏或演唱。

coda

尾声: (意大利语,意为"尾巴")音乐作品中最后的、终结的部分。

collage art

拼贴艺术: 用来自不同地方的分开的材料构成的艺术品。

collegium musicum

大学音乐社: 一种业余音乐家的社团(通常与一所大学相联系),致力于音乐的表演,多为中世纪、文艺复兴和巴洛克时期的音乐。

col legno

用弓杆演奏: (意大利语,意为"用木头")一种对弦乐演奏者不用弓毛,而用弓杆演奏的指示。

color

音色: 乐音由它的泛音及其发出和衰减所决定的性格或性质。

comic opera

喜歌剧: 一种起源于18世纪的歌剧体裁,表现日常生活中的人物和情景,使用对白和简单的歌曲。

computer music

计算机音乐: 电子音乐的最新发展,它把计算机和电子合成器结合起来模仿原声乐器的声音并创造新的音响。

concept album

概念专辑: 所有的歌曲都表达一个单独主题的专辑,或用某种方式把这些歌曲彼此联系起来。

concertino

主奏部: 在大协奏曲中作为独奏部分的一组乐器。

concerto

协奏曲: 一种器乐体裁,其中一个或多个独奏乐器与一个较大的乐队相对比地演奏。

concerto grosso

大协奏曲: 巴洛克时期的一种多乐章的协奏曲,用一个独奏者的小组(主奏部)与全乐队(协奏部)相对比。

concert overture

音乐会序曲: 一种独立的、单乐章的作品,通常有标题内容,最初是为音乐厅,而不是为歌剧或话剧的开头而作。

conga drum

康佳鼓: 一种大的非洲—古巴的桶状的单面鼓,在拉丁美洲的舞蹈乐队中使用。

conjunct motion

级进运动：旋律的运动主要按照音级进行，没有跳进。

consequent phrase

下句：两部分的旋律单元的第二个乐句，把旋律带到一个休止或结束的点上。

consonance

协和音：听上去愉悦和稳定的音高。

continuo

通奏低音（见basso continuo）

contrabassoon

低音大管：一种更大、更低的大管。

contrast

对比：作曲家运用的手法，通过引入不同的旋律、节奏、织体或情绪来提供变化。

cool jazz

酷爵士：一种20世纪50年代的爵士乐风格，它比毕波普更轻柔、更松弛、更少狂乱。

cornet

短号：一种铜管乐器，看上去像一个短的小号，音色比小号更柔美，最常用于军乐队。

cornetto

木管号：一种木管乐器，发展于中世纪和早期文艺复兴时期，音色像是单簧管与小号的混合。

Council of Trent

特伦特会议：罗马天主教会开了二十年之久的会议（1545—1563），在会上，主要的红衣主教和大主教们探讨宗教改革，包括它的音乐。

counterpoint

对位：两个或更多的独立的音乐旋律彼此协和地相对。

Counter-Reformation

反宗教改革：罗马天主教为回应新教的宗教改革的挑战而进行的改革运动，也导致一种保守的、严格的艺术手法。

country music

乡村音乐：美国独唱歌手的歌曲曲目，歌词涉及爱情和生活中的失意等主题，主要由一把或多把吉他伴奏。

courante

库朗特舞曲：一种活跃的$\frac{6}{4}$拍的舞曲，弱起并经常改变节拍的重音。

cover

翻唱：一首标准歌曲（乐曲）的新版本，对其他歌手已经录音的歌曲的再解释。

crescendo

渐强：在音量上逐渐增强。

cross stringing

交叉琴弦：斯坦威钢琴公司的一种普遍的做法，把钢琴的最低弦在中音区的琴弦上方交叉，因而给钢琴带来了更丰满、更统一的音响。

Cubism

立体主义：20世纪早期的艺术风格，艺术家在其中把现实的形式加以分割和错位，变成几何形的板块和平面。

cymbals

钹：一种由两个金属片做成的打击乐器，在一起敲击来造成音乐中的强调效果。

D

da capo aria

返始咏叹调：一种两个部分的咏叹调，第一部分必须返回和重复，因此形成一种三部曲式（ABA）。

da capo form

返始形式：一种三部曲式，用于咏叹调，这样称呼是因为演唱者唱到B段的结尾时，"返回开始"并重复A段。

dance suite

舞蹈组曲：一种器乐舞曲的集合，每一首都有它自己独特的节奏与性格。

decrescendo (diminuendo)

渐弱：逐渐减少音响的强度。

development

展开部：奏鸣曲–快板曲式的最中心的部分，其中，呈示部的主题材料被展开和扩展，变形或减缩，是乐章中最有对抗性和最不稳定的部分。

diatonic

自然音的：与组成大调或小调音阶的七个音有关的。

Dies irae

《末日经》：一首13世纪创作的格里高利圣咏，用于天主教会的安魂弥撒的中心部分。

diminished chord

减和弦：一种三和弦或七和弦，全是用小三度构成的，产生一种紧张的、不稳定的音响。

diminuendo

渐弱：逐渐减少音量。

diminution

减值：对一个旋律的所有时值的减少，通常是减半。

disjunct motion

跳进运动：主要是跳进的，而不是级进的旋律运动。

dissonance

不协和：音响的不和谐的混合。

diva

歌剧女主角：（意大利语，意为"女神"）著名的女性歌剧演员。

Doctrine of Affections

情感论：17世纪早期的美学理论，认为不同的音乐的情绪可以且应该被用于影响听众的情感。

dominant

属和弦：建立在音阶的第五级音上的和弦。

dondon

咚咚鼓：一种西非本土的双面鼓。

doo-wop

嘟-喔普：出现于20世纪50年代的一种灵歌，来源于底特律、芝加哥和纽约的美国黑人教堂的福音赞美诗的演唱，它的歌词利用了重复的乐句，在曲调下方用无伴奏的和声来演唱。

dotted note

附点音：增加原有时值一半的音。

double bass

低音提琴：弦乐家族中最大、最低的乐器。

double counterpoint

复对位：用两个可以交换位置的主题的对位，上方的主题移到下方，下方的主题移到上方（也叫"可变对位"）。

double exposition form

双呈示部形式： 一种曲式,起源于古典主义时期的协奏曲,其中,首先是乐队,然后是独奏者陈述主要的主题材料。

double stops

双音： 一种用于弦乐器的技巧,将两根弦都按下,并同时演奏两个音。

downbeat

强拍： 每小节的第一拍,指挥者的手用向下的动作来表示,并通常给予强调。

dramatic overture

戏剧序曲： 一首单乐章的作品,通常用奏鸣曲–快板曲式,用音乐概括了随后演出的歌剧或话剧的主要戏剧情节。

drone

持续音： 在一个或更多的固定音高上的持续音响。

duple meter

二拍子： 每小节有两拍,强弱交替。

dynamics

力度： 音量的不同级别,在一首音乐作品中产生的音响的强和弱。

E

electronic instruments

电子乐器： 通过电子手段产生音乐音响的机器,流行最广的是键盘合成器。

electronic music

电子音乐： 由磁带、合成器或电脑产生和操作的音响。

eleventh chord

十一和弦： 一种由五个三度音程构成的和弦,跨越了十一个不同的音名。

encore

返场： (法语词,意为"再来一次")在听众的要求下重复一首作品,加在一场音乐会结尾的额外的作品。

English horn

英国管： 一种中音双簧管,音高比双簧管低五度,很受浪漫主义时期作曲家的喜爱。

Enlightenment

启蒙运动： 18世纪的一场哲学和文化运动,思想家们更自由地追求真理和发现自然的法则。

enredo

主题曲： 桑巴舞表演的歌唱部分。

episode

插段： 赋格曲中的自由的、没有模仿对位的段落。

erhu

二胡： 一种中国的古老的两根弦的弓弦乐器。

"Eroica" Symphony

《"英雄"交响曲》： 贝多芬的第三交响曲(1803),起初是献给拿破仑的,但后来作为"英雄交响曲"出版。

Esterhazy family

埃斯特哈齐家族： 18世纪匈牙利最富有、最有影响力的说德语的贵族,在维也纳东南有大片土地,对音乐有强烈兴趣,是海顿的赞助人。

etude

练习曲： 一种短小的单乐章作品,为提高演奏者的某一方面技巧而创作。

exoticism

异国情调： 使用来自传统的西欧音乐体验以外的音响,在19世纪末的欧洲作曲家中流行。

exposition

呈示部： 在赋格曲中指开始的部分,每个声部依次陈述主题,在奏鸣曲–快板曲式中,指所有主题被陈述的主要部分。

Expressionism

表现主义： 20世纪初的强有力的艺术运动,起初在德奥的柏林、慕尼黑和维也纳等地发展,它的目标不是如实地表现客观事物,而是客观事物在艺术家心中产生的强烈情感。

F

falsetto voice

假声： 成年的男性歌手在用头声而不是用全部胸声来演唱时产生的较高的、女高音似的声音。

fantasy

幻想曲： 一种自由的、即兴似的作品,作曲家在其中遵循的是他们的奇想,而不是既定的曲式。

fermata

延长记号： 在乐谱中,一种指示演唱(奏)者应该在一个音或和弦上延长时值的记号。

fiddle

小提琴： 一种民间流行的小提琴。

figured bass

数字低音： 在乐谱中,一种数字的速记,告诉演奏者要在写出的低音上方填入哪些未写出的音符。

finale

终曲： 多乐章作品的最后一个乐章,通常是作品的高潮和结论。

flamenco

弗拉门科： 一种西班牙的歌曲和舞曲的体裁,用吉他伴奏,起源于西班牙最南部,显示了可能受到阿拉伯影响的非西方的音阶。

flat

降号： 在乐谱中,一种在一个音高上降低半音的记号。

flute

长笛： 木管乐器家族的一个高音的成员,最初是木制的,但后来,从19世纪开始,用银甚至白金制造。

folk music

民间音乐： 出自乡村社区并从一个歌手向另一个歌手口头传承的音乐。

folk-rock

民歌摇滚： 一种摇滚乐的稳定节拍与传统的美国白人的民间叙事歌的演唱风格的混合。

folk song

民歌： 一种起源于民间并通过口头传统而代代

相传的歌曲。

form

曲式: 艺术家的材料的有目的的组织, 在音乐中, 指一首作品的由听者所听到的一般的形态。

formalism

形式主义: 20世纪二三十年代被苏联当局斥责为"反民主的"现代音乐。

forte (f)

强: 在乐谱中表示"响亮"的力度标记。

fortepiano(pianoforte)

早期钢琴: 钢琴最初的名字。

fortissimo (ff)

很强: 在乐谱中, 一个表示"很响亮"的力度记号。

free counterpoint

自由对位: 各声部不全利用一些已有的主题进行模仿的对位。

free jazz

自由爵士: 在20世纪60年代达到完美的一种爵士乐风格, 其中的一个独奏者放纵创造力的飞翔, 不考虑其他表演者的节奏、旋律与和声。

Freemasons

共济会: 启蒙运动时期的秘密组织, 信奉容忍和普遍的兄弟之爱。

French horn

圆号: 一种在铜管乐器家族中吹奏中音区的铜管乐器, 从中世纪的猎号发展而来。

French overture

法国序曲: 由吕利发展出来的一种序曲风格, 有两个部分, 第一部分为慢速二拍子, 有附点音符; 第二部分为快速三拍子, 有少许模仿, 第一部分在第二部分之后可以重复。

fugato

赋格段: 在一些其他音乐曲式, 例如奏鸣曲-快板或主题与变奏中的短小的赋格部分。

fugue

赋格曲: 一种有三、四或五个声部的演唱或演奏的作品, 开始是一个主题的陈述和在每个声部的模仿, 接下来是自由对位的转调段落以及主题进一步的出现。

fuguing tune

赋格调: 作为一种卡农或回旋歌演唱的《圣经》中的诗篇, 一种用于早期英国和美国的诗篇歌唱的表演方式。

full cadence

全终止: 听上去完成的终止式, 部分原因是它通常结束在主音上。

funk

芬克: 20世纪60年代出现在美国黑人音乐中的灵歌、爵士和节奏与布鲁斯的混合。

furiant

福里安特舞曲: 一种起源于捷克的欢快的舞曲, 其中二拍子和三拍子交替。

fusion

融合: 20世纪60年代后期的新的爵士乐风格, 结合了摇滚乐的元素。

G

galliard

加亚尔德舞曲: 文艺复兴时期快速、跳跃的三拍子舞曲。

gamelan

佳美兰: 印度尼西亚的传统乐队, 由多达25件乐器组成, 大部分是锣、钟、鼓和铜板琴。

genre

体裁: 音乐的类型, 特别是形成任何一类音乐的特点的风格、形式、表演手段和表演地点的性质。

Gesamtkunstwerk

整体艺术品: 一种包括了音乐、诗歌、戏剧和场景设计的艺术形式, 常用来指瓦格纳的乐剧。

Gewandhaus Orchestra

格万德豪斯管弦乐队: 18世纪起源于德国莱比锡的布商公会的管弦乐队。

gigue

吉格舞曲: 一种快速的舞曲, $\frac{6}{8}$拍或$\frac{12}{8}$拍, 持续的八分音符律动产生一种奔驰的效果。

glissando

滑音: 一种用音阶很快地向上或向下滑动的手法。

globalization

全球化: 全球经济逐渐一体化的发展。

glockenspiel

钟琴: 一种有音高的金属棒制成的打击乐器, 用木槌敲击。

gong

锣: 一种圆形的打击乐器, 起源于亚洲。

gongon

咯咯鼓: 西非本土的一种大型桶状的鼓。

grave

庄板: 速度标记, 表示"非常慢而庄重"。

great staff

大谱表: 一种大型乐谱表, 结合了高音谱表和低音谱表。

Gregorian chant

格里高利圣咏: 一大批无伴奏的单声部声乐曲, 歌词是拉丁文, 在过去15个世纪的进程中为西方教会而创作, 从最早的教父时代到特伦特宗教会议(1545—1563)。

grito

喊叫: 在马利阿契音乐中, 一种激动人心的喊叫, 由表演者自发地插入。

ground bass

基础低音: 英国对固定低音(basso ostinato)的称谓。

grunge

油渍摇滚: 受到芬克摇滚和普遍的青年反叛的启发, 起源于美国西北部的一种摇滚乐, 在20世纪90年代前后最为流行。

guiro

刮响器: 一种起源于南美和加勒比地区的刮奏的打击乐器。

guitar riff

吉他即兴段: 成为一种动机的即兴的华丽演奏。

guitarron

吉他隆: 字面意思是"大吉他", 一种大型的六根弦的原声吉他。起源于西班牙, 在马利阿契乐队里提供了低音和基本的和弦。

515

H

habanera

哈巴涅拉： 一种非洲—古巴的舞蹈歌曲，在19世纪兴起，以重复的低音和重复的、切分的节奏为特征。

half cadence

半终止： 音乐没有达到完全令人满意的停顿的终止，只是停在似乎是悬置的属和弦上。

half step

半音： 西方大小调音阶中最小的音程，距离在钢琴的任何两个相邻的键之间。

harmony

和声： 为旋律提供支持和丰富性的伴奏的音响。

harp

竖琴： 一种古老的、三角形的拨弦乐器。

harpsichord

羽管键琴： 一种键盘乐器，在巴洛克时期特别流行，其音响的产生是通过按键驱动一个杠杆向上，带动一个拨子拨动琴弦。

hauts instruments

响乐器： 中世纪末期流行的一些声音嘹亮的乐器，包括小号、古长号、肖姆管和鼓。

Helligenstadt Testament

海里根施塔特遗嘱： 一份类似于贝多芬最后遗嘱的文本，写于他意识到他将最终全聋的绝望时刻，海里根施塔特在维也纳郊区，他在那里写下了它。

hemiola

三对二： 一种节奏手法，其中三拍子的两小节变成了二拍子的三小节。

"heroic" period

"英雄"时期： 贝多芬创作生涯的一个时期（1803—1813），他在这个时期写下了更长的作品，结合了宽阔的手法、宏大的高潮和三和弦的、凯旋式的主题。

Hindustani-style music

印度斯坦风格音乐： 印度北方的传统的或古典的音乐。

hip hop

嘻哈乐： 包括了说唱乐的更大的体裁，其中的声乐线条更像说话而不像歌唱，并使用更多样的节奏手法。

homophony

主调织体： 一种织体，其中的所有人声或旋律声部几乎都是同时移向新的音高，经常在与复调织体相对比时提到它。

horn

圆号： 音乐家们一般用这个词指所有的铜管乐器，但最常指的是圆号。

hornpipe

号管舞曲： 一种生气勃勃的舞曲。源自乡村吉格舞曲，用 $\frac{3}{2}$ 拍或 $\frac{2}{4}$ 拍。

humanism

人文主义： 文艺复兴时期的信念，认为人有创造很多美好事物的能力，它拥有人类自身的全部的丰富性，眼观外部世界，并沉迷在发明与发现的激情中。

I

idée fixe

固定乐思： 字面的意思是"固定的念头"，更特定的所指是一个挥之不去的音乐主题，首次运用在柏辽兹的《幻想交响曲》中。

idiomatic writing

符合特点的写作： 利用特定的人声和乐器的长处，而避免其短处的音乐创作。

imitation

模仿： 一个或多个音乐声部进入并准确地复制一段前面声部所奏（唱）的音乐。

imitative counterpoint

模仿对位： 对位的一种类型，其中的声部或旋律线条经常运用模仿。

impresario

经纪人：著名的出品人。

Impressionism

印象主义： 19世纪末在法国兴起的艺术运动，印象主义者首次反对绘画中的照相式的现实主义，试图再造客观事物在一个瞬间的感觉所造成的印象。

incidental music

戏剧配乐： 为了烘托戏剧，在一部戏剧的幕间或重要的场景中插入的音乐。

instrumental break

器乐间插段： 在布鲁斯或爵士乐中，打断或回应歌手演唱的一个短小的器乐段落。

interlocking style

连锁风格： 巴厘岛的佳美兰音乐的常见风格，其中不同乐器的演奏者奏出音乐的小片段，在与其他乐器演奏的片段合在一起时，就形成了复合的音乐线条。

intermezzo

间奏曲： （意大利语，意为"作品之间"）一个轻快的音乐间奏，意在分开并打断前后的两个更严肃的乐章或歌剧的幕或场的情绪。

interval

音程： 一个音阶中的任何两个音高之间的距离。

inversion

转位： 在一个主题或旋律中的音程进行转换的手法，一个上行级进的旋律，现在下行级进，等等。

invertible counterpoint

可变对位（见"二重对位"）

J

jazz

爵士乐： 一种活跃的、精力旺盛的音乐，带有跳动的节奏和闪烁的切分音，通常由一个小乐队演奏。

jazz-fusion

融合-爵士： 一种爵士乐与摇滚乐的混合，在20世纪70年代由美国的乐队发展起来。

jazz riff

爵士间插段： 一个短小的动机，通常由一个完整的乐器组（木管或铜管）演奏，经常在爵士乐中间断地出现。

K

karnatak-style music

卡纳塔克风格音乐: 印度南部传统的或古典的音乐。

kebyar

凯比亚: 戏剧性的、炫技性的巴厘岛佳美兰风格。

key

调: 一个建立在主音上并利用一种音阶而产生的调中心,也指键盘乐器上一系列的琴键。

key signiture

调号: 在乐谱中,写在前面的一些升号或降号,

用来指示音阶和调。

klezmer music

克里兹莫音乐: 东欧犹太人的一种传统的民间音乐,最近被西方的流行音乐加以改编,特别是摇滚乐、芬克和爵士乐。

Kochel (K) number

科谢尔编号: 路德维希·冯·科谢尔(1800—1877)为辨别莫扎特的作品而做的大致按年代顺序的编号。

Koran

《古兰经》: 用阿拉伯语写成的穆罕默德的启示,被译成很多种语言,为穆斯林提供了宗教和市民职责方面的指导。

koto

日本筝: 一种日本的齐特琴,用五声音阶调音。

Kyrie

慈悲经: 常规弥撒的第一部分,因此常作为复调弥撒套曲的开头的乐章。

L

Largo

广板: 速度标记,表示"慢而宽广"。

La Scala

拉·斯卡拉歌剧院: 意大利米兰的主要的歌剧院,1778年开张。

leading tone

导音: 主音下方半音的音高,倾向于进入到主音,特别是在终止式中。

leap

跳进: 旋律运动的音程不是级进,而通常至少是四度的跳进。

legato

连音: 乐谱中的一种发音记号,表示每个音都要平滑地连接在一起,和它相对的是跳音。

leitmotif

主导动机: 一种短小的、独特的音乐单元,用来代表一个角色、事物或思想,是用来指瓦格纳乐剧中的动机的一个名词。

lento

缓慢的: 一种速度标记,表示"很慢"。

libreto

脚本: 歌剧的唱词。

Liebestod

爱之死: 瓦格纳的歌剧《特里斯坦与伊索尔德》结束时,临死的伊索尔德唱的一段著名的咏叹调。

lied

利德歌曲: 大约1800年起源于德国的一种艺术歌曲,为人声与钢琴伴奏而作。

lining out

放声高唱: 用于美国早期"诗篇"演唱的一种

表演方式,其中的一个领唱者唱出诗篇的每一行,然后,会众们重复它。

lisztomania

李斯特热: 围绕着浪漫主义时期的钢琴家李斯特的一种大众崇拜的狂热,今天在流行歌星中仍有类似现象。

London Symphonies

伦敦交响曲: 海顿在1791—1795年为伦敦创作和演奏的十二首交响曲,也是海顿最后的十二首交响曲(第93—104号)。

lute

琉特琴: 出现于西方中世纪后期的一种六根弦的乐器。

lyrics

歌词: 谱写音乐的文字。

M

ma

间歇: 传统的日本音乐的基本元素,代表空间和缺少聚集的重要性,音响之间的空隙,留给了沉思和预期,也指"沉默"。

madrigal

牧歌: 一种流行的世俗声乐体裁,起源于文艺复兴时期的意大利,通常由四个或五个声部演唱表现爱情的诗歌。

madrigalism

牧歌主义: 一种起源于牧歌的手法,歌词中的重要词句启发了特定的有表现力的谱曲。

major scale

大调音阶: 按下列的全音和半音顺序排列的上行的七声音阶: 1-1-1/2-1-1-1-1/2。

mariachi

马利阿契: 在墨西哥和美国西南部流行的一种音乐,吸收了西班牙和墨西哥本土音乐的传统风格。

marimba

马林巴: 墨西哥的打击乐器,结构上类似木琴。

Marseillaise, la

马赛曲: 1792年,当法国大革命的军队从马赛进入巴黎时,克劳德·约瑟夫德·里尔创作的一首革命的行进歌曲,后来成为法国的国歌。

Mass

弥撒: 罗马天主教会的重要的宗教仪式,包括精神反思性的歌唱或宗教行为的伴随。

mazurka

玛祖卡: 一种起源于波兰的快速舞曲,三拍子,重音在第二拍。

measure (bar)

小节: 一组拍子或音乐的律动,拍子的数目通常是固定且持续的,因此,小节是一种持续的音乐测量的单元。

melisma

加花: 在歌唱中,在一个元音上用很多音符华

517

丽而扩展地演唱。

melismatic singing

花唱： 歌词的一个音节上唱很多音符。

melodic sequence

旋律模进： 一个音乐动机在相继的更高或更低的音级上的重复。

melody

旋律： 有秩序地排列的一系列音，形成一个独特的、可以辨别的音乐单元，最常出现在高音声部。

metallophone

铜板琴： 泛指一种打击乐器，与木琴类似，由一系列金属板构成，用两个槌子敲击，是巴厘岛佳美兰音乐的一种重要乐器。

meter

节拍： 拍子汇聚成有规律的组。

meter signature

拍号： （见time signature）

metronome

节拍器： 演奏者用于保持稳定节拍的一种机械装置。

mezzo-soprano

次女高音： 排在女中音和女高音之间的女声声部。

middle C

中央C： 现代钢琴的最中间的C音。

minaret

宣礼塔： 穆斯林清真寺中的一种塔，祈祷时间报告人从塔上向祈祷者吟唱伊斯兰教的呼唤，每天要唱五次。

Minimalism

简约主义： 一种现代音乐的风格，采用很少的音乐材料，并通过不断重复形成一部作品。

Minnesinger

恋诗歌手： 12—14世纪在德国兴起的一种世俗的诗人-音乐家。

minor scale

小调音阶： 用下列全音和半音的顺序排列的上行七声音阶: 1-1/2-1-1-1/2-1-1。

minuet

小步舞曲： 一种中速的 $\frac{3}{4}$ 拍舞曲，尽管实际的舞蹈要跳六步，没有弱拍，但有高度对称的乐句。

mode

调式： 组成一个音阶的音高的形态，西方音乐的两个主要的调式是大调和小调。

moderato

中板： 一个速度标记，表示"中等的速度"。

Modernism

现代主义： 从20世纪的开始到结束的一种主导古典音乐和艺术的革新的风格。

modified strophic form

修饰的分节歌形式： 分节歌形式中的音乐稍加修饰，以适应歌词中特定词句的表现。

modulation

转调： 从一个调中心变到另一个的音乐手法，例如从G大调到C大调。

monody

单声歌曲： 巴洛克早期由通奏低音伴奏的独唱歌曲。

monophony

单音织体： 一种音乐织体，只有一个单独的旋律线条，没有伴奏。

mosque

清真寺： 穆斯林在其中祈祷的庙宇。

motet

经文歌：为唱诗班或更大的合唱队谱写的作品，歌词是宗教、虔诚的或庄严的，经常是无伴奏合唱。

motive

动机： 一个短小、独特、自我独立的旋律音型。

Motown

摩城： 贝利·格尔迪以底特律为基地建立的唱片公司。

mouthpiece

号嘴： 铜管乐器一个可以分离的元件，演奏者用它来吹奏。

movement

乐章： 一部大型的器乐作品，例如奏鸣曲、舞蹈组曲、交响曲、四重奏或协奏曲的一个较大的、独立的段落。

muezzin

祷告时间报告人： 在伊斯兰教的音乐传统中，呼唤信徒每日前来祈祷的主要的歌手。

music

音乐： 对声响和休止在时间维度的理性的组织。

musical(musical comedy)

音乐剧： 一种流行的音乐戏剧体裁，通过对白、歌曲和强有力的舞蹈来吸引广泛的观众。

musical nationalism

音乐的民族主义 （见民族主义，nationalism）

music drama

乐剧： 该词用来指瓦格纳的成熟的歌剧。

musique concrete

具体音乐： 作曲家直接用磁带上录制的音响创作的作品，不需要记谱和演奏者。

mute

弱音器： 减弱乐器音响的任何装置，例如在小号上，它是一个插在乐器的喇叭口内的杯状物。

N

Nationalism

民族主义： 19世纪的一场音乐运动，作曲家通过结合民歌、本国的音阶、舞蹈节奏和当地的乐器音响来寻求对他们的音乐的本土性的强调。

natural

还原号： 在乐谱中，一种取消前面的升号或降号的记号。

Neo-classicism

新古典主义： 20世纪音乐的一场运动，寻求返回巴洛克和古典主义时期的音乐形式和美学。

New Age music

新世纪音乐： 兴起于20世纪90年代的一种音乐风格，是一种在电子乐器上演奏的、无冲突的、经常是重复性的音乐。

New Orleans jazz

新奥尔良爵士乐： 1900年以后兴起于新奥尔良这座城市的一种爵士乐风格，它建基于布鲁斯、舞厅歌曲、雷格泰姆和进行曲的曲调与和声，包括一种有切分音的、即兴的演奏风格。

New Wave

新潮流： 庞克摇滚的一种更电子化和更实验性

的形式。

ninth chord

九和弦： 由四个三度音程叠在一起构成的、横跨音阶的九个唱名的和弦。

nocturne

夜曲： 一种慢速的、内省的音乐，通常为钢琴而作，带有丰富的和声与尖锐的不协和音，意在传达夜晚的神秘。

nonimitative counterpoint

非模仿对位： 采用彼此不模仿的独立的旋律线条的对位。

—— O ——

oboe

双簧管： 木管家族的一种乐器，是双簧类乐器中的最高音。

octave

八度： 大小调自然音阶中的第一个到第八个音的音程，它们的音响非常相似，因为较高音的振动频率正好是较低音的两倍。

octave displacement

八度置换： 组织旋律的一种手法，通过在高八度或低八度放置下一个音，使一个简单的邻近音程的距离变得更远，旋律线也更加跳进。

Ode to joy

《欢乐颂》： 诗人席勒的诗歌，由贝多芬谱曲，是一首四海之内皆兄弟的颂歌，用在第九交响曲的末乐章中。

opera

歌剧： 一种戏剧作品，其中的演员部分或全部地歌唱，通常使用精美的布景和服装。

opera buffa

喜歌剧： 一种歌剧的体裁，特点是轻快的，经常有家庭的主题、悦耳的旋律、喜剧的情节和大团圆的结局。

opera seria

正歌剧： 一种歌剧的体裁，在巴洛克时期特别流行，采用严肃的历史或神话题材、返始咏叹调和较长的序曲。

operetta

轻歌剧： 一种有对白和很多舞蹈的轻快的歌剧，包括同等程度的喜剧和浪漫的情节。

ophicleide

蛇形大号： 一种低音铜管乐器，大约在法国大革命时期起源于军乐队，是大号的前身。

opus

作品编号： （拉丁语，意为"作品"）作曲家用来编码和辨认他们的作品的一个词。

oral tradition

口传传统： 用于民歌和其他传统音乐的传承方法，其中的内容是通过没有记谱的演唱、演奏和聆听来代代相传的。

oratorio

清唱剧： 一种宗教音乐的大型体裁，包括一个序曲、咏叹调、宣叙调、合唱，但是不管是在剧场还是在教堂里演唱，都不用服装和布景。

orchestra （见"交响乐队"）

orchestral dance suite

乐队舞蹈组曲： 一种为管弦乐队而作的舞蹈组曲。

orchestral Lied （见"管弦乐歌曲"）

orchestral score

管弦乐总谱： 一个管弦乐队的所有乐器的音乐线条的合成物，指挥家用它来指挥。

orchestral song

管弦乐歌曲： 出现于19世纪的一种音乐体裁，其中的人声不用钢琴伴奏，而是用大型管弦乐队伴奏。

orchestration

配器： 分配管弦乐队或室内乐队的各种乐器，以及一部音乐作品的不同旋律、伴奏和对位的艺术。

Ordinary of Mass

常规弥撒： 弥撒的五个歌唱的部分，其歌词是不变的。

organ

管风琴： 主要由管子和琴键构成的一种古老的乐器，演奏者按压琴键，便让空气压进或充满管子，由此产生音响。

organum

奥尔加农： 9—13世纪西方教会的早期复调的名称。

oscillator

振荡器： 一种装置，当电流启动时，前后的脉冲产生一种电子信号，可以通过扬声器转换成音响。

ostinato

固定反复： （意大利语，意为"顽固"）一遍遍加以重复的一个音型、动机、旋律、和声或节奏。

overtone

泛音： 除了乐器基音之外的极端微弱的音响，它是由一根弦或一根管子内的空气柱的部分振动而产生的。

overture

序曲： 一个引入性的乐章，通常为管弦乐队而作，置于一部歌剧、清唱剧或舞蹈组曲的前面演奏。

—— P ——

parallel motion

平行运动： 一种音乐手法，其中的所有旋律线条或声部在一段时间内都向同一个方向，并以相同的音程移动，与对位相反。

part

声部： 音乐作品中一个独立的线条或声部，也

指作品的一个部分。

pastoral aria

田园咏叹调： 用几个独特的音乐特点的咏叹调，所有的特点都暗示田园场景，以及淳朴的牧人朝拜小耶稣的活动。

"Pathetique" Sonata

《"悲怆"奏鸣曲》： 贝多芬最著名的钢琴曲之一。

pavane

帕凡舞曲： 慢速的、滑动的文艺复兴舞蹈，二拍子，由成对的舞者牵手表演。

pedal point

持续音： 一个音，通常是低音，持续或不断地重

复一段时间,同时,围绕它的和声在变化。

pentatonic scale

五声音阶: 一种五个音的音阶,在民间音乐和非西方音乐中常见。

phrase

乐句: 一段旋律、主题或音调的一部分。

pianissimo(pp)

很弱: 在乐谱中,一种表示"很弱"的力度标记。

piano(p)

弱: 在乐谱中,一种表示"轻柔"的力度标记。

piano

钢琴: 一种大型键盘乐器,当槌子敲击琴弦时,可以发出各种力度层次的音响。

pianoforte

早期钢琴: 钢琴最初的名字。

piano transcription

钢琴改编曲: 一首管弦乐曲的曲谱的改编和减缩,写成大谱表在钢琴上演奏。

piccolo

短笛: 一种小型的长笛,木管乐器中最小、最高的乐器。

pickup

弱起: 一首作品的第一个强拍之前出现的一两个音,意在给予强拍一点额外的推动。

pipa

琵琶: 一种中国的古老的四弦琉特琴。

pitch

音高: 音响的或高或低的相对位置。

pizzicato

拨弦: 弦乐器演奏者用手拨弦而不是用弓拉弦的一种手法。

plainsong

素歌 (见"格里高利圣咏")

point of imitation

模仿点: 由每个声部或乐器依次演奏(唱)的一个独特的动机。

polonaise

波兰舞曲: 一种起源于波兰的舞曲,三拍子,没有弱起,但经常强调三拍中的第二拍。

polychord

多和弦: 一个三和弦或七和弦与另一个的堆积,它们并置一起发音。

polymeter

多节拍: 一种或多种节拍同时奏响。

polyphony

复调: 包含了两个或更多的同时奏响的旋律线条的织体,这些线条经常是独立并形成对位。

polyrhythm

多节奏: 两种或多种节奏同时奏响。

polytonality

多调性: 两种调或调性同时奏响。

popular music

流行音乐: 一种宽泛的音乐类别,深受大部分公众的喜爱,有时用于与更"严肃"或和"博学"的古典音乐相对。

power chord

强力和弦: 缺少大三度或小三度的"三和弦",只是一个简单的两个音的五度和弦。

prelude

前奏曲: 一种引入性的、即兴式的乐章,以便演奏者进行热身,随后演奏一个更丰富的乐章。

prepared piano

预置钢琴: 在钢琴内放入螺钉、橡皮、门闩、垫圈等物,把钢琴从一个旋律乐器改变成打击乐器。

prestissimo

最急板: 在乐谱中,一种表示"尽可能快"的速度标记。

presto

急板: 在乐谱中,一种表示"很快"的速度标记。

prima donna

首席女演员: (意大利语,意为"第一夫人")歌剧中的主要女歌手。

Primitivism

原始主义: 利用无装饰的线条、粗野的冲击力和非西方艺术的核心表现力,并在现代主义的语境下运用的艺术表现方式。

program music

标题音乐: 通常是为交响乐队而作的器乐作品,寻求用音响再造某些非音乐的手段描述的事件和情感:一个故事、一出戏、一个历史事件,甚至一幅画。

program symphony

标题交响曲: 有三个至五个乐章的交响曲,其中的各个乐章联合贯通描述一个故事、特殊事件或场景的过程。

Proper of the Mass

特定弥撒: 弥撒的某些段落,其中的每个宗教节日的歌词都有变化。

Psalter

诗篇歌集: 演唱"诗篇"的歌本。

punk rock

庞克摇滚: 20世纪70年代出现的一种快速而激烈的音乐,带有短小而简单的歌曲和极少的配器。

Q

qin

古琴: 中国的古老的七弦乐器,用双手弹奏。

quadrivium

后四艺: 中世纪的学校和大学里的四门与科学有关的课程(数学、几何、天文和音乐)。

quadruple meter

四拍子: 每小节有四拍的音乐。

quarter note

四分音符: 音乐时值的单元,最经常代表拍子,大致接近普通人的心跳速率。

quarter tone

四分之一音: 把一个全音划分成四分之一音,是比钢琴上的半音更小的音。

R

raga

拉加: 一种印度的音阶和旋律形式,带有独特的表现情绪。

ragtime

雷格泰姆: 爵士乐的一种早期形式,出现于19世纪90年代,以稳定的低音和切分节奏的、活

泼的高音为特征。

rap

说唱乐: 一种流行音乐的风格,与嘻哈乐有密

切联系，20世纪80年代在美国流行起来，大部分是在美国城市的黑人中间，它通常包括和录音处理（采样和刮擦）在一起的说唱。

realistic opera

现实主义歌剧： 指19世纪和20世纪初的那些表现日常生活的现实主题的歌剧，包括意大利的"真实主义歌剧"。

rebec

雷贝克琴： 一种中世纪的拉弦乐器。

recapitulation

再现部： 在奏鸣曲–快板曲式中，在展开部之后，主题和主调的返回。

recital

演奏会： 一种室内乐的音乐会，通常为一个独奏者举行。

recitative

宣叙调： 对说白的音乐的强化，常用于歌剧、清唱剧或康塔塔中，报告戏剧的动作和情节的进展。

recitativo accompagnato

带伴奏的宣叙调： 一种用管弦乐队而不仅仅是羽管键琴伴奏的宣叙调，与简单的或干唱的宣叙调相对。

recorder

竖笛： 一种竖吹的木制长笛，有七个指孔，直接吹奏。

relative major

关系大调： 成对的大调和小调中的大调，关系调有着相同的调号，例如，降E大调和c小调（二者都有三个降号）。

relative minor

关系小调： 成对的大调和小调中的小调，见关系大调。

repetition

重复： 作曲家使用的手法，通过反复来确认一个音乐段落的重要性。

rest

休止： 音乐中的一种有特定长度的沉默。

retransition

属准备段： 在展开部的结尾，调性经常稳定在属调上，为再现部开始时主调的返回做准备。

retrograde

逆行： 一种音乐手法，其中的旋律不是从头到尾地演奏（唱），而是从最后一个音开始倒着奏（唱）到第一个音。

rhythm

节奏： 音乐中的拍子的组织，把长的拍子分成更短小的和更容易理解的单元。

rhythm and blues

节奏与布鲁斯： 大约20世纪50年代的一种早期摇滚乐的风格，特点是一种敲击性的$\frac{4}{4}$拍和一种粗野、咆哮的歌唱风格，全部放在一段十二小节的布鲁斯和声中。

rhythm section

节奏组： 爵士乐队中的一个部分，通常包括鼓、低音提琴、钢琴、班卓琴和吉他，这个组确立了音乐的和声与节奏。

Ring cycle

指环连续剧： 瓦格纳的一套四部连续乐剧，分别叙述了日耳曼传奇《尼伯龙根的指环》的故事。

risorgimento

意大利复兴运动： 这个名词是指19世纪中叶意大利的促进解放和统一的政治运动。

retard

放慢： 速度逐渐地慢下来。

ritardando

渐慢： 在乐谱中，一种表示慢下来的速度标记。

ritornello form

回归曲式： 巴洛克时期的大协奏曲中的曲式，其中，主要主题的全部或部分被称为"回归段"（音译"利托奈罗"，意大利语，意为"返回"），它一遍又一遍地返回，由全乐队演奏。

rock

摇滚： 来自20世纪60年代中期的摇滚乐的一种流行音乐，特点是电声扩大的歌唱、电子乐器和引人起舞的强烈的节奏驱动。

rock and roll

摇滚乐： 起源于20世纪50年代的节奏与布鲁斯的一种流行音乐，特点是电声扩大的歌唱、原声及电子的乐器，以及一种非常强烈的节奏驱动。

romance

浪漫曲： 一首慢速的、抒情的音乐作品或较大作品中的一个乐章，为乐器或乐器与人声而作，特别受到浪漫主义时期作曲家的青睐。

roudeau

回旋歌（见"回旋曲式"）

rondo form

回旋曲式： 古典曲式，至少有三次叠句（A）的陈述和至少两次对比段（至少B和C）的陈述，叠句的位置形成了像ABACA、ABACABA，甚至ABACADA这样的对称的形式。

rubato

自由速度： （意大利语，意为"偷盗"）在乐谱中，一种指示演奏者在速度上可以采取较大自由的标记。

Russian Five

俄国五人团： 一个以俄国圣彼得堡为中心的年轻作曲家的团体（包括鲍罗丁、居伊、巴拉基列夫、里姆斯基–科萨科夫和穆索尔斯基），他们的目标是创作摆脱欧洲影响的纯粹的俄国音乐。

Russian Revolution

俄国革命： 1917年推翻俄国沙皇的社会主义布尔什维克党的革命。

S

sackbut

古长号： 一种中世纪晚期和文艺复兴时期的铜管乐器，长号的前身。

Salzburg

萨尔茨堡： 奥地利的山城，莫扎特的出生地。

sam

萨姆： 印度塔拉的第一个律动。

samba

桑巴： 流行于巴西的一种传统音乐风格。

sampling

采样： 以前的音响以再使用（经常是重复）的方式录制在一首新歌中。

Sanctus

圣哉经： 常规弥撒的第四部分。

Santeria

桑特里亚教： 混合的非洲–古巴宗教，结合了罗马天主教和西非的约鲁巴文化。

sarabande

萨拉班德舞曲： 一种慢速的、优雅的舞蹈，$\frac{3}{4}$ 拍，重音在第二拍。

scale

音阶： 一种音高的排列，上行和下行的形式是固定不变的。

scena

场景： 意大利歌剧中的舞台设计，包括一系列分开的元素，例如慢速的咏叹调、一段宣叙调和一段快速的、结束性的咏叹调。

scherzo

谐谑曲： （意大利语，意为"玩笑"）一种快速的、嬉闹的三拍子作品，经常用于取代小步舞曲作为一首弦乐四重奏或交响曲的第三乐章。

Schubertiad

舒伯特晚会： 一种音乐与诗歌的社交活动，以舒伯特的歌曲和钢琴曲为特色。

score

总谱： 包括多行谱表的一本乐谱。

scratching

刮擦： 包括对胶木唱片的节奏性操弄的音响处理。

secco recitative

干唱宣叙调（见"简单宣叙调"）

Second Viennese School

第二维也纳乐派： 20世纪初在维也纳围绕着勋伯格的一群进步的现代作曲家。

sequence

继叙咏： 一种格里高利圣咏，在特定弥撒中演唱，其中的唱诗班与独唱交替，也见"旋律模进"。

serenade

小夜曲： 一种为小乐队而作的器乐曲，最初是为了晚间的娱乐活动而作。

serial music

序列音乐： 音乐中的一些重要元素——音高、力度、节奏——用一种持续重复的序列来演奏，也见"十二音作曲法"。

seventh chord

七和弦： 横跨七个音名的和弦，由三个三度音程叠置而成。

sforzando

突强： 在一个音或和弦上的突然的强奏。

shakuhachi

尺八： 竖吹的日本竹笛，前面有四个孔，后面有一个姆指孔。

sharp

升号： 将一个音高升高半音的记号。

shawm

肖姆管： 中世纪晚期和文艺复兴时期的一种双簧的木管乐器，双簧管的前身。

simple recitative

简单宣叙调： 只用通奏低音或羽管键琴，而不用全乐队伴奏的宣叙调。

sinfonia

辛弗尼亚： （意大利语，意为"交响曲"）起源于17世纪意大利的一种单乐章（后来是三或四个乐章）的乐队作品。

Singspiel

歌唱剧： 起源于德国的一种带有对白、动听的歌曲和戏说时事的音乐喜剧。

Sistine Chapel

西斯廷小教堂： 教皇在梵蒂冈内的私人小教堂。

sitar

西塔琴： 一种大型的、像琉特琴的乐器，琴弦多达二十根，主要在印度北方的传统音乐中使用。

snare drum

小军鼓： 一种小鼓，鼓皮上有一个金属的响弦，用鼓槌敲击时，产生类似军乐队行进的音响。

soft pedal

弱音踏板： 钢琴的左踏板，当踩下时，琴槌只敲击较少的琴弦，使乐器声音变小。

solo

独奏： 由一个单独的表演者演奏或演唱的音乐作品或作品的一部分。

solo concerto

独奏协奏曲： 一种协奏曲，其中的管弦乐队和一个单独的演奏者用协和竞赛的精神依次呈现和发展音乐材料。

solo sonata

独奏奏鸣曲： 一种通常有三个或四个乐章的音乐作品，为键盘乐器或其他独奏乐器而作，但一个独奏的旋律乐器演奏一首巴洛克时期的奏鸣曲时，它由通奏低音所支持。

sonata

奏鸣曲： 最初，指用一种乐器"演奏的作品"，与"演唱的作品"（康塔塔）相对，后来，指一种为独奏乐器或有键盘乐器伴奏的独奏乐器而作的多乐章作品。

sonata-allegro form

奏鸣曲－快板曲式： 一种戏剧性的曲式，起源于古典主义时期，包括一个呈示部、展开部和再现部，带有可选的引子和尾声。

sonata da camera

室内奏鸣曲： 一种为键盘乐器或小乐队而作的组曲，由单个的舞曲乐章组成。

sonata da chiesa

教堂奏鸣曲： 一种为键盘乐器或小乐队而作的组曲，由仅标有像"沉重的""活跃的"和"柔板"这样的速度标记的几个乐章组成，最初在教堂里演奏。

son cubano

古巴之声： 最常见的古巴流行音乐的类型。

song cycle

声乐套曲： 几首歌曲组成的歌集，表达一个共同的歌词主题或文学理念。

song plugger

歌曲推销员： 一种推销歌曲的人，在音乐商店里弹琴唱歌，让顾客决定购买这些歌曲的乐谱或唱片。

soprano

女高音： 最高的女声声部。

soul

灵歌： 出现于20世纪五六十年代的美国黑人音乐中的福音风格的歌唱。

Sprechstimme

念唱： 一种声乐技巧，其中的歌手不是歌唱，而是在近似的音高上朗诵歌词。

staccato

跳音： 一种演奏手法，其中的每个音都演奏得尽可能的短。

staff

谱表： 一种横向线条的格子，在上面写上乐谱的符号：音符、休止、升降音、力度标记，等等。

standard

标准曲： 一种很有影响力的歌曲，以至于引起

其他音乐家录制很多对它的重新演绎的版本。

stanza

诗节： 两行或更多诗行构成的一个诗歌的单元，带有一致的韵律。

statement

陈述： 重要乐思的呈现。

step

音级： 在自然音阶或半音阶中，相邻音高之间的音程，既可能是一个全音，也可能是一个半音。

stop

音栓： 管风琴上的按钮，当推或拉它时，使某些特定的一组管子鸣响，因而产生一种独特的音色。

string bass（见"低音提琴"）

string instruments

弦乐器： 用弓子拉弦或拨弦来产生音响的乐器，竖琴、吉他和小提琴家族的成员都是弦乐器。

string quartet

弦乐四重奏： 一种标准的室内乐组合，包括一个单独的第一小提琴和第二小提琴、一个中提琴和一个大提琴；也指一种音乐体裁，通常有三个或四个乐章，为这种乐器组合而作。

strophe

分节（见"诗节"stanza）

strophic form

分节歌形式： 一种曲式，经常用于为一首分节

歌词的谱曲，例如一首赞美诗或颂歌，每一段歌词的音乐是重复的。

style

风格： 音乐的各种要素：旋律、节奏、和声、音色、织体和曲式的互动所产生的一般的表面的音响。

subdominant

下属和弦： 建立在大调或小调音阶上的第四级音（下属音）上的和弦。

subject

主题： 赋格曲中的主要主题。

suite

组曲： 一套顺序排列的器乐作品，通常都在一个调上（也见"舞蹈组曲"）。

sustaining pedal

延音踏板： 钢琴最右边的踏板，当踩下时，所有的制音器都离开了琴弦，使琴弦自由地振动。

swing

摇摆乐： 起源于20世纪30年代的一种柔美的、富有生气的、有流动感的爵士乐风格。

syllabic singing

音节式演唱： 一种演唱风格，其中歌词的每个音节只唱一个音，是加花式演唱的反义词。

symbolists

象征主义者： 19世纪末在巴黎的一群诗人，他们的美学目标是与印象主义画家相一致的，他

们致力于创造一种诗歌风格，其中的词句的准确意义不如它的音响和特定音响可能产生的联系更重要。

symphonic jazz

交响爵士： 大部分产生于20世纪二三十年代的把爵士乐与传统的交响乐队的体裁和形式相结合的音乐。

symphonic poem(tone poem)

交响诗(音诗)： 浪漫主义时期的一种单乐章的管弦乐作品，对情感和事件的音乐表现与故事、戏剧、政治事件、个人经历或在大自然中的遭遇相联系。

symphony

交响曲： 一种为管弦乐队而作的器乐体裁，包括几个乐章。

symphony orchestra

交响乐队： 演奏交响曲、序曲、协奏曲等的大型乐队。

syncopation

切分音： 一种节奏手法，其中的落在强拍上的自然重音换位到一个弱拍上或拍子之间。

synthesizer

合成器： 一种有能力制作、变化和结合（或合成）电子音响的机器。

T

tabla

塔布拉鼓： 一种印度北方传统音乐中使用的双鼓。

tala

塔拉： 印度音乐的拍子，类似于西方的节拍，不仅指示组合在一起的律动有多少，而且还指示它们在较长的循环中是怎样组合在一起的。

talking drum

表情鼓： 一种有一个头和多个头的鼓，鼓皮可以松紧，以便升高或降低音高，接近人的说话。

tambourine

铃鼓： 一种小鼓，它的头上挂着很多小铃，可以敲击或摇动，产生一种震音的效果。

tam-tam

平锣： 一种在西方管弦乐队中使用的没有音高

的锣。

tango

探戈： 19世纪起源于古巴和阿根廷的一种流行的城市歌舞，以二拍子、第一拍之后的切分音和一种慢速的、官能享受的感觉为特点。

tempo

速度： 音乐中拍子的快慢。

tenor

男高音： 最高的男声声部。

ternary form

三部曲式： 三个部分组成的曲式，其中的第三部分重复第一部分，形成ABA。

terraced dynamics

阶梯式力度： 巴洛克时期音乐中常见的尖锐

的、突然的力度对比。

texture

织体： 组成音乐作品的音乐线条的密度和配置，单音、主调和复调织体是主要的音乐织体。

theme and variations

主题与变奏： 一种曲式，其中一个主题不断地返回，但是通过改变旋律的音、和声、节奏或一些其他的音乐要素来取得变化。

through-composed

通谱体： 指没有明显的重复的音乐，或从头到尾的整个曲式。

timbre

音色（见Color）

time signature

拍号: 两个上下排列的数字,通常写在乐谱的开始处,告诉表演者拍子用什么样的时值,以及拍子是怎样组合的。

timpani

定音鼓: 一种打击乐器,通常用两个,但有时用四个,当用鼓槌敲击这种大鼓时,可以产生特定的音高。

Tin Pan Alley

叮盘巷: 纽约城靠近百老汇和西28街的地段,20世纪初,那里的流行音乐的商店很多,声音很嘈杂,就像敲铁罐(tin pan)一样。

toccata

托卡塔: 一种单乐章的作品,形式自由,起源于独奏的键盘乐器,后来也有合奏的。

tonality

调性: 围绕着一个中心音(主音)和在这个主音上建立的音阶的音乐组织。

tone

音: 一种有明确的、持续的音高的音响。

tone cluster

音簇: 几个只相距半音的音高排列成的密集和音所形成的不协和音响。

tone poem

音诗(见"交响诗")

tonic

主音: 旋律与和声所倾向的中心音高。

transition

连接部: 在奏鸣曲—快板曲式中,调性从主调变到属调(或关系大调)的不稳定的部分,为副部

主题的出现做准备。

treble

高音: 最高的音乐线条或声部,最常演奏旋律的声部。

treble clef

高音谱号: 乐谱上的一种记号,表示中央C以上的音。

tremolo

震音: 弦乐器通过快速的上下抖弓并重复同一个音高所产生的音乐的颤动。

triad

三和弦: 一种包括三个音高和两个三度音程的和弦。

trill

颤音: 两个相邻的音的快速交替。

trio

三重奏(唱): 一种声乐或器乐的重奏(唱),有三个表演者,也指"三声中部",即一首与前面的段落(如一首小步舞曲)形成对比的短小的曲子,最初只用三件乐器演奏。

trio sonata

三重奏鸣曲: 一种巴洛克时期的重奏曲,实际上包括四个演奏者,两个演奏上方声部,两个演奏通奏低音乐器。

triple meter

三拍子: 每小节有三拍,第一拍被强调。

triplet

三连音: 三个音一组,占据一拍的空间。

trivium

前三艺: 中世纪学校和大学里的三门文科课程

(语法、逻辑和修辞)。

trobairitz

女特罗巴多: 中世纪法国南部的女性诗人—音乐家。

trombone

长号: 一种低音的铜管乐器,运用滑动的管子产生各种音高。

troubadour

特罗巴多: 12—13世纪繁荣于法国南部的一种世俗诗人—音乐家。

trouvere

特罗威尔: 13—14世纪初繁荣于法国北部的一种世俗诗人—音乐家。

trumpet

小号: 一种有女高音音域的铜管乐器。

tuba

大号: 一种低音的铜管乐器。

tune

曲调: 一种容易演唱的简单的旋律。

tutti

全奏: 由全乐队一起演奏。

twelve-bar blues

十二小节布鲁斯: 布鲁斯的一种标准形式,包括一段重复的十二小节的和声支持,其中的和弦进行可以是I-IV-I-V-I。

twelve-tone composition

十二音作曲法: 一种作曲方法,由勋伯格发明,半音阶中的十二个音的每一个音都按一种固定的、有规律的顺序演奏。

U

unison

同度: 两个或更多的人声或器乐声部演唱或演奏同样的音高。

upbeat

弱拍: 指挥的手势向上运动的那一拍,紧跟在强拍之前。

V

variation

变奏: 作曲家运用的手法,以某种方式改变旋律或和声。

vaudeville

游艺表演: 美国音乐戏剧的一种早期形式,包括歌舞、喜剧讽刺等,是百老汇音乐剧的一个

前身。

verismo opera

真实主义歌剧: 意大利19世纪末的一种歌剧形式,其中的主题涉及日常生活中的悲惨现实。

verse and chorus

诗节与合唱: 分节歌形式,每一诗节的开始都

唱新的歌词,结尾是一段有歌词的副歌,诗节通常由一位独唱者演唱,而副歌是合唱的,因此而得名。

vibrato

揉弦: 弦乐器或人声产生的音高上的轻微而持续的颤动。

vielle

古提琴: 中世纪的提琴。

Viennese School

维也纳乐派: 一群古典主义作曲家,包括海顿、莫扎特、贝多芬和舒伯特,他们的生涯都在维也纳度过。

viola

中提琴: 一种弦乐器,是小提琴家族的中音成员。

viola da gamba

低音维奥尔琴: 维奥尔琴家族的低音成员,是一种大型的、有六根或七根弦的弓弦乐器,主要出现在文艺复兴晚期和巴洛克时期的音乐中。

violin

小提琴: 一种弦乐器,小提琴家族的高音成员。

virtuosity

炫技: 乐器演奏者或歌手所拥有的高超的技巧。

virtuoso

炫技大师: 有高超技巧的乐手或歌手。

vivace

活泼地: 在乐谱中,一种表示"快而活跃的"速度标记。

vocal ensemble

声乐重唱: 在歌剧中,四个或更多独唱歌手的组合,通常是主角。

voice

人声(或声部): 人的身体上的发声器官,也指音乐的线条或声部。

volume

音量: 音响的强弱程度。

W

walking bass

行走低音: 一种中速运动的低音线条,大部分是等时值的音,经常是音阶的上行或下行。

waltz

圆舞曲: 18世纪末和19世纪的一种流行的、三拍子的舞曲。

Well-Tempered Clavier, The

《平均律钢琴曲集》: 巴赫作于1720年和1742年的两套各24首前奏曲与赋格。

whole step

全音: 西方大小调音阶的主要音程,由两个半音构成。

whole-tone scale

全音阶: 一种六个音的音阶,其中的每个音之间的距离都是全音。

woodwind family

木管家族: 起初是由木头制作的一组乐器,大部分靠单片或双片簧片来发声,包括长笛、短笛、单簧管、双簧管、英国管和大管。

word painiting

绘词法: 用音乐描绘歌词的手法,它可以巧妙、明显甚至是开玩笑地运用有表现力的音乐手段。

X

xylophone

木琴: 一种打击乐器,由有音高的木条构成,下方有共鸣器,用木槌敲击。

译后记

在美国的大学里，音乐欣赏课程的开设是很普遍的。因此，供这种课程使用的教材也有不少，很多大学的知名教授都亲自动笔编写此类教材。在这些教材中，耶鲁大学的克雷格·莱特（Craig Wright）教授的《聆听音乐》（*Listening to Music*）以其体例的完备、内容的翔实和文笔的优美而独领风骚。

莱特教授在耶鲁大学开设《聆听音乐》这门音乐欣赏课至今已有近 40 个年头了。这门课在耶鲁大学广受欢迎，已成为一门远近闻名的"看家"的精品课程。近年来，它又作为耶鲁公开课的唯一一门音乐课程而在互联网上广泛传播。相信看过这个课程录像的人都会对莱特教授渊博的知识和儒雅的教风留有深刻的印象，进而也会对这本教材产生浓厚的兴趣。

我第一次听到莱特教授的这门课是 1998 年我在耶鲁大学做访问学者的时候，当时，我走进一个高大的、古老的、像教堂似的阶梯教室，看到里面坐满了来自耶鲁大学各系的不同专业的近三百名学生，有些没有座位的学生就在走道上席地而坐。大家都怀着极大的兴趣，注视着坐在钢琴前侃侃而谈的莱特教授。教授的幽默感使同学们不时地发出会心的笑声。师生间的互动也是令人惊叹的，莱特教授和学生们一起排练了莫扎特的歌剧《唐璜》的片段，教授还亲自担任了唐璜的仆人雷波雷洛。作为观众的同学们对讲台上的表演报以阵阵笑声和热烈的掌声。

十多年过去了，这门课给我带来的影响是持久而深刻的。我回国后在中央音乐学院开设的音乐欣赏课就是以莱特教授的这门课作为范本的。2011 年，我和李秀军教授合译了《聆听音乐》的第五版，由生活·读书·新知三联书店出版，满足了我国大量的音乐学生、音乐工作者和音乐爱好者的需求。如今，音乐欣赏课除了在国内的专业音乐院校、师范院校普遍开设之外，在其他一些大专院校也有开设，甚至成为大学生的一门重要的通识课。在这种课程中，音乐史与音乐欣赏这两门课经常很好地结合成一门课。对于这样的课程来说，莱特的这本《聆听音乐》无疑是一本非常值得推荐的既新又好的教材和参考书。

现在，由清华大学出版社出版的是这本书的第七版（美国 Schirmer Cengage Learning 2014 年出版），和过去的版本相比，作者在内容和体例上都做了较大的调整。首先，本书加强了在线资源的建设，全部曲目现在不用完全依靠 CD，作为流媒体，它可以在网上免费下载（当然，主要是面向美国学生，而且需要许可进入的注册号码），并增加了"聆听指南"和"课程助手"等适应网络时代学生的学习方式变化的新做法。希望今后这本书在中国国内也能有我们自己制作的在线学习平台，使学生能在网上听音响、做习题，在这本书的基础上获得更丰富的资源和进行更主动的学习。其次，本书在音乐欣赏的核心和主体——西方古典音乐之外，加强了对流行音乐的论述，例如在第一章就加入了流行音乐与古典音乐的对比，在第七部分"美国流行音乐"中，还增加了电影音乐、音乐电视和电子游戏音乐的新内容。这无疑开阔了我们的眼界，使大量喜爱流行音乐的年轻人，可以更容易地进入古典音乐的殿堂。最后，本书将原来散见于各章的世界音乐的内容集中在第八部分"全球音乐"中，使我们对本书中对远东（包括中国）、近东、非洲和拉丁美洲的音乐所做的论述更加一目了然。当然，在中国教音乐欣赏课，也可以而且应该加入更多的中国乐曲，这是我们中国教师的责任。

第七版的译文沿用第五版的地方不多，基本上是完全重译的，并改正了旧版中的很多明显的翻译错误。当然，新的错误也仍然是难免的，希望大家在使用的过程中不吝赐正。

余志刚
2017 年春写于中央音乐学院

悦 · 读人生 |书|系

生为人，成为人，阅读是最好的途径！

品味和感悟人生，当然需要自己行万里路，更重要的是，需要大量参阅他人的思想，由是，清华大学出版社编辑出版了这套"悦·读人生"书系。

阅读，当然应该是快乐的！在提到阅读的时候往往会说"以飨读者"，把阅读类比为与乡党饮酒，能不快哉！本套丛书定位为选取国内外知名学者的图书，范围主要是人文、哲学、艺术类。阅读此类图书的读者，大都不是为了"功利"，而是为了兴趣，希望读者在品读这套丛书的时候，不仅获取知识，还能收获愉悦！

"最伟大的思想家"

北大、人大、复旦、武大等校30位名师联名推荐，集学术性与普及性于一体，是不可多得的哲学畅销书

聆听音乐（第七版）

耶鲁大学公开课教材，全美百余所院校采用，风靡全球

大问题：简明哲学导论（第十版）

全球畅销500万册的超级哲学入门书，有趣又好读

艺术：让人成为人

人文学通识（第10版）

被誉为"最伟大的人文学教科书"，教你"成为人"